任平书画文丛

汲古养新

任平 著

时代出版传媒股份有限公司

安徽美术出版社

全国百佳图书出版单位

图书在版编目（C I P）数据

任平书画文丛 / 任平著. –– 合肥：安徽美术出版
社, 2013.12
　ISBN 978-7-5398-4659-0

　Ⅰ.①任… Ⅱ.①任… Ⅲ.①汉字－书法理论－文集
②绘画理论－中国－文集 Ⅳ.①J292.1-53②J20-53

中国版本图书馆CIP数据核字(2013)第304852号

任平书画文丛·汲古养新　　　任平 著
REN PING SHUHUA WENCONG JIGUYANGXIN

出 版 人：武忠平
选题策划：秦金根
责任编辑：秦金根
责任校对：司开江
装帧设计：金前文
责任印制：徐海燕
出版发行：时代出版传媒股份有限公司
　　　　　安徽美术出版社（http://www.ahmscbs.com）
地　　址：合肥市政务文化新区翡翠路1118号出版传媒广场14层
邮　　编：230071
营 销 部：0551—63533604（省内）0551—63533607（省外）
印　　制：安徽联众印刷有限公司
开　　本：787mm×1092mm　1/16
印　　张：25.5
版　　次：2014年3月第1版
　　　　　2014年3月第1次印刷
书　　号：ISBN 978-7-5398-4659-0
定　　价：98.00元

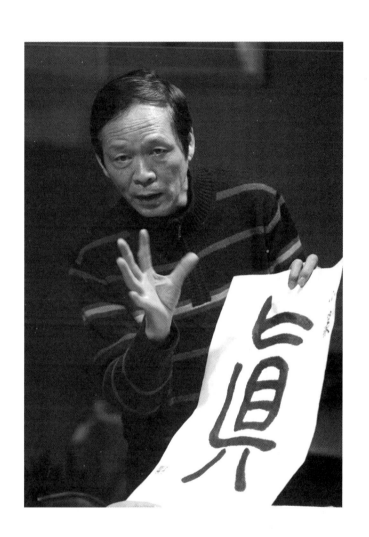

任 平

浙江杭州人，籍贯江苏如东。1982年毕业于杭州大学中文系，1992年在杭州大学古籍研究所获博士学位。现为中国艺术研究院教授，博士生导师。美术研究所学术委员会委员，书法研究室主任，创作中心副主任。中国书法家协会书法教育专业委员会委员、国际良渚文化研究中心副主任。主要学术研究领域为文字学、书法学、文献学、艺术学。出版专著《说隶》《笔歌墨舞》《大学书法》《中国书法全集（南宋名家）》《礼记直解》《共和国书法大系》及论文50余篇。在国内及法国、美国、澳大利亚、德国、西班牙、日本举办过个人展览及学术讲座，书写出版字帖四十余种，书法作品被中国美术馆等国内外多家文化、教育机构收藏。主持国家人文社科项目艺术类课题"中国书法文献研究"等2项。2006年获中国书法最高奖"兰亭奖"；入选"中国百位杰出书法家"、"全国最具增值潜质的百位书法家"、文化部高级艺术人才库。担任中国书法兰亭奖评审委员。

Ren Ping

Born in Hangzhou, Zhejiang, is professor in the China National Academy of Arts, graduated from the department of Chinese literature and language in Hangzhou University in 1982 and got doctorate degree in 1992. Ren is also a member of the calligraphy education commission of the China Calligraphers Association, deputy director of the calligraphy education commission in Zhejiang and the international Liangzhu culture center under the Zhejiang Academy of Social Sciences. Dedicated to the studies on Chinese characters, calligraphy, documentation and arts, he published books like Collection of Chinese Calligraphy During Southern Song Dynasty. He has held personal exhibitions at home and abroad in France, America, Australia and German, publishing more than 40 kinds of models of calligraphy for practice. His works have been collected by many cultural and education organizations. He is also in charge of the studies of Chinese calligraphy documents, a national culture and science program. He won Lanting Award, the highest prize in Chinese calligraphy in 2006 and was selected as one of the hundred outstanding calligraphers in China and the hundred most promising calligraphers.

自 序

这本文集，大致包含了1980年代至2012年的主要论文、批评和杂著。

我是恢复高考以后第二年考入杭州大学中文系的。其实我们1978级和1977级只相差半年，加上1979级，这三届大学生有经历了文革的，有下过乡的，有当过工人的，有当过教师的，也有直接从中学考入的，因此年龄参差不齐，有的阅历丰富成熟干练，有的浪漫天真书生意气，但是谁都无比珍惜这一学习的机会，中文系的教室经常是彻夜通明的。学术研究的气氛也渐渐浓郁起来，学生会组织了论文报告会，还编了论文集。我的第一篇学术性文章《说东》就是在那个时候写的。

毕业留校任教，继而又考入杭大古籍研究所硕士班，由于家学渊源的关系，又由于接触求教比较多的是古典文献和古汉语的老师，就将古汉语作为自己的主攻方向。我的导师郭在贻先生是知名的训诂学专家，年轻而成就卓著。他看我在书法上颇有兴趣，就对我的硕士论文选题《王羲之王献之书札研究》大加鼓励，并细加指导。郭先生对汉魏六朝俗语词的研究在国内首屈一指，又深谙书道，所以我能完成论文可谓恰逢良师。当时中文系的领导独具卓识，首开风气，在系里将"中国书法"列为必修课，同时列入全校选修课。受系里指派，我就成了杭大第一个书法教师。于是，在授"大学语文"之后，又授"古代汉语"和"文献目录学"（杭大是教育部定点的全国4个古典文献本科之一）的同时，"中国书法"成了我多年的主讲课程。基于兴趣，结合教学，自然做了书法方面的研究。1989年我成为了姜亮夫先生的博士生。先生博学广洽，于古汉语、敦煌学、楚辞学和古文字学，无所不通，皆有巨著宏论。经斟酌，我还是选择了"秦汉隶书"作为我的研究对象，这跟我一直偏好文字、书法仍有关系，而先生除了著有当年颇具影响的《古文字学》，还是位书法家，他写的一手既有"二王"灵动之气又有"二爨"拙异之风的字，当今无二。所以，我又在学术道路上获得了崭新的指导机缘。读博期间的研究，往往导师精神的感召和方法的启示更为重要，选题和构思顺应自己的兴趣和基础，才能写得顺畅。我的博士论文《说隶》，貌似讨论一种书体，其实更多地讨论了与汉字演变的关键时

期"隶变"相关的文字学的问题。这部书被1999年中国社会科学院编的《年鉴》专门介绍。后来，由于我参与的书法创作、书法评论、书法理论研究的活动越来越多，学校也越来越将我看成是艺术工作者，并且在1998年杭州大学建立艺术系时，指派我主持艺术系的工作。这样，书法教学、书法创作和书法研究就成为我的主要工作内容。当时，人文学院院长吴熊和教授说，谁有哪方面的特长和才能，就让谁在哪方面发挥、发展。我在担任系里行政工作的时候，诸事繁杂，其实很难有时间创作和研究；反而是四校合并后我相对闲适，有了出国考察的几次机会，扩大了眼界和思路，对一些艺术问题增加了中西文化对比的思考。在那几年，我不但参加了兰亭书法学术研讨会，发表了关于"兰亭学"与书法史模式的论文，参加了良渚文化学术讨论会，发表了关于早期图符与汉字起源关系的论文，而且完成了《大学书法》《中国书法全集（南宋名家）》以及《礼记直解》的编撰。2005年之后，我进入了新的舞台，在中国艺术研究院工作，正式调离浙大则在2007年。这是一个有着深厚底蕴和光辉成就的中国艺术研究的最高机构，其所属的美术研究所早就有黄宾虹、王朝闻以及一批学术影响波及全国的理论家奠定了它的名声。受其激励，同时也因为有更多学术活动及学术成果发表的机遇，我在2005年之后撰写的论文和评论数量大大超越了往年。对于书法的传统、本体与当代性的思考，促使我阅读了一些国外艺术哲学书籍，结合对现代艺术的观摩体会，写了几篇关于书法与当代艺术创意的文章在海内外发表。此时，应《美术观察》杂志之约，又写了关于陆维钊和沙孟海两位书坛巨人，对他们的书法艺术和学术人生做了新的解读。之后，还对旅法艺术家熊秉明的艺术思想作了阐述。浙大的老同学让我参与电视纪录片《西湖》的撰稿，于是便有了文学脚本《西泠证印》；与艺术研究院同仁的合作，便有了6卷本《共和国书法大系》在2009年的问世，其中关于60年书学的总结，使我对当代书法史研究、书法理论研究、书法教育研究和书法评论有了一个较全面的巡视，以自己的眼光作了评价，写成论文汇编的"综论"。无疑，这都是很好的学术锻炼。同样让我有"教学相长"感觉的是历年来对于硕、博士生的培养、教学。由于美术研究所的研究生方向不一，涉及中国古典和现当代、外国美术、美术考古等，既有理论又有创作，所以每次课堂交流和开题、答辩，在审稿、提问的同时，也让我丰富了不少知识。我在中国艺术研究院的研究生院主讲《美术文献学》，这是一门让学生了解和掌握文献资料的分类和利用的工具性课程，多年的授课，也使我写成《书法文献的整理和利用》这样的文章以及《美术文献学》的书稿。北京，文化的热土，各项艺术

展览及相关活动经常举行，于是在参与研讨的同时，少不了要写一些评论文章，这也是近年来批评、杂文写得较多的原因。

创作、教学和科研，三者是互相促进、相得益彰的事情，我有幸在这三个方面都有不得不做的工作，也就有了互有关联的心得体会，至少在论及理论问题时，不喜欢说得太空泛；在写文章时，希望别人看得懂。这都说明不了我在学术上的深度。想起导师的博大精深，毕生奋斗，常常自惭形秽，余年的努力还当不断"自我奋蹄"。这本文章汇集，算是对所有关心我的人交一份答卷，说一声感谢。

目　录

5　　自序

书法理论

2　　书法学科的基本内容

5　　汉字简化和简化汉字的书法问题小议

11　　汉字在书写中演变

18　　经典启智与书法审美——在日本神户大学的演讲纲要

22　　唐尚法略论

30　　对笔法和结构的一种认识

35　　中国书法与文学

41　　书法与现代艺术

48　　书法与现代艺术创意

63　　形式强化和艺术大众化——现代书法的特征与走向

70　　书写、解构、逃离

77　　书法博士生培养的现状和有关思考

82　　关于书法"当代性"的师生对话

90　　维护与发展——当代中韩"汉字与书法"观点解析

98　　硬笔书法的学术定位

书法史研究

106　　中国书法文献研究的几个问题

119　　字体、书体之浅见

124　　书法史的重新认识——早期隶书的意义

127　　王羲之、王献之书札所见人名称谓略考

134　　从"兰亭学"看书法史的阐述模式

143　　官奴辨

147　　多元书风的发轫——王铎、傅山的意义

154　　共和国60年书学述评

177　　2009年的中国书法

184　　唐代书法对韩国的影响

193　　中日书法艺术之交流

书画评论

216　　书法标准小议

218　　曾熙艺术的重估

222　　于右任书法展观后

224　　穷源竟流与水到渠成——沙孟海、陆维钊的传承与出新

234　　杭大五先生及其书艺述评

239　　熊秉明艺术思想散论

246　　文化解读的愉悦——谈朱伯雄先生的篆书艺术

249　　自然创变和诗意抒情——观佟韦先生书法

250　　从书札谈到蒋礼鸿先生的书法艺术

253　　姜亮夫先生的书法造诣和风格

255　　氤氲之气——评白煦"水墨书法"

257　　祁小春——人、文

263　　人物画应该努力表现时代的大气象——梁平波画展"走进阳光"观后

266　　吴永良——画中有诗

268　　摇曳的乡思——周瑞文的油画风景作品

272　　自然、委婉、理想主义——读朱春秧人物画

274　　狂来兴笔写　彩墨为我畅

276　　田萌：画更加纯粹的中国山水画

文字训诂

280　汉字起源与良渚文化刻符的走向

287　汉字的黎明——传说与考古的推论

297　汉字结构层次分析

304　对"隶变"的几个基本认识

308　"隶变"过程概述

320　早期隶书中的通借字

330　"二王"书札中的习语

339　说"东"

杂 文

344　从造型与纹饰看良渚文化中的审美意识

358　大学者姜亮夫

361　追思吴熊和先生

364　"搭伙"记事

368　当代中国"新六艺"构想

371　西泠散记

385　答台湾艺术大学书画系学生

389　"玩"与"沙龙"

393　维族桑皮纸与书画

任平书画文丛·汲古养新

书法理论

书法学科的基本内容

　　书法既有悠久的历史，又有独特的个性，似乎早就应建立起关于书法的学科。然而在中国传统学术体系中，它的位置一直是不明确的，在近现代艺术学方面的论著中，也没有专设过书法这一门类，更不用说对它作过学科性的全面论述了。

　　这种状况的存在并不奇怪。在中国古代，对书法的认识总是同文字研究、金石碑版研究、人物品评、哲理阐发等糅合在一起。固然有许多书学论著，但大多同诗论、画论等其他艺术论著一样，多以感悟式的语言说道论理，缺乏必要的分类研究和逻辑推理研究。一直到近现代，许多人认为书法同写字没有什么区别，若将历代佳作视为艺术，只要将其放进美术之中即可。他们既没有看到书法作为艺术的客观存在，也没有将书法与绘画的根本区别搞清楚。至于西方论者，由于对书法这一神秘而古老的东方艺术知之甚少，或由于文化背景的关系尚未真正理解，当然也就无法在艺术学科分类中将书法妥善处置了。

　　近年来随着国内对书法的研究逐步深入，呼吁建立"书法学"已成为理论界的一个热点。一门学科的建立，除了其本身应受到社会的普遍价值认同之外，关于它的研究至少应该有纵向和横向两方面之积累，突然举起一面学科大旗是不足以令人信服的。首先，能否建立起书法学？是否有必要建立书法学？我们已经论述了书法的艺术个性，假如说在以毛笔为日常主要书写工具的时代，写字和书法还不那么容易分（写字是一种社会交流现象，而书法是一种艺术创作活动），那么今天在日常书写中硬笔取代了毛笔，甚至已开始用电脑打字，用毛笔进行的书法创作活动就明显地独立成为一种纯艺术活动了。而且这种艺术活动就其创作过程、艺术语汇、形式特征而言，都与其他艺术不同。它以其鲜明的民族特色和东方文化色彩受到世界瞩目，获得普遍喜爱。既然如此，对于书法的美学探讨、技法分析和前景展望等多方面的研究，必然对这门艺术的发展具有积极意义。书法学科的建立也不是毫无根基的，中国古代丰富的书学，虽未形成系统化，但已涉及了批评标准、批评方法、技法解析、流派分析、风格分

类以及教育思想与艺术辩证法等一系列与学科体系有关的问题。当今的书法研究更是百花齐放，群星璀璨。特别是改革开放以来，外界的各种文化思想、艺术思潮和当代学术研究方法被新一代的理论工作者所吸收，在史论研究中吹起了一股新风。坚守传统实证、化古出新的学术成果胜过了前人；运用西方哲学美学理论，不断推出新论的著述更是令人目不暇接；创作技法上的探讨也时时传来耳目一新的消息。因此，无论是理论与实践的积累，历史和现时的研究，都为书法学科的建立提供了条件。"书法学"不但应该建立，而且能够建立。但是正如一些学者所说"目前要建立完整的'学'还有很大难度"，除了"基础理论十分薄弱"，"创作与研究的艺术意识也严重不全"，恐怕更主要的是"还没有在学科构建领域中成就伟业的研究素质与客观研究条件"。

一门学科的建立总不能靠少数人在短时间内搞成，它必须因循学术发展的规律和积累众多学者的研究成果，况且学科本身又是在不断发展的。虽然我们还没有建立起成为完整体系的"书法学"，但至少应该知道"书法学"包括了哪些基本内容，已有的成果有哪些，哪些方面还有待我们进一步探索与研究。

首先，书法学应该建立自己的概念体系。我们通过分析比较，明确了"书法"是一种艺术，而且对这一艺术的特点有了基本认识。那么，围绕书法艺术，就必然产生有关于这门艺术的发展史和风格类型，以及技法、教育法等问题的探讨。

书法艺术发展史，前人已有不少著述，这些著述大致反映了两个研究层面：一种是以书家为中心，钩稽文献，考辨史实，将书家的生平、事迹、交游、创作成果一一考证清楚，使我们得到一份实实在在的书法发展大事年表，从而对中国书法艺术发展的全貌有一个完整的了解。另一种是以作品为中心，尤以作品所反映的艺术风格变化，艺术思想更替为脉络来描述书法作为"艺术"的历史，这样的研究当然少不了要联系时代背景和其他文化艺术门类带给书法的影响，也少不了要探究书家本人的思想与审美观。无疑，后一种研究更与"书法艺术发展史"之主旨相符，但前一种研究其实亦是必不可少的。如果说后者更多一点思辩性，则前者更多一点科学研究所需要的实证，而思辩过程每一步逻辑推理的可靠性，又必须有实证材料的支撑。前一种研究应该是越深入细致越好，目前书法界在这方面的研究工作不是已经够了，而是差得很远。不少大书法家的生卒年代至今尚未确定，更不用说一些重要作品的年代、真伪、流布等需进一步考定；就作品内容、历代书论著作而言，若仔细考证、阐释，将会有大量新的有用史实被发掘出来；而近几十年中所出土的文物和所发现的文献资料，更等待我们去认真研究。我们认

为，有必要建立"书法文献学"这样一门既能为"书法艺术发展史"提供可靠史料的又能丰富传统文献研究的分支学科。"书法文献学"既涉及作品、书论考证、注释、解析，以及与书法有关的辨伪、辑佚、目录解题的编制，又涉及书家生平考证、书家艺术思想的背景源流、书法大事年表的编撰等，其研究范围甚广，有着深远的学术前景。

中国书法理论是中国传统文艺思想理论中的重要组成部分，同时它还包含了当代学术界对书法的研究成果，书法这一艺术形式，成为华夏审美精神的一种外化，成为中国人文精神的一种既完整而又真实的体现。书法理论要探讨书法形式构成的特点、书法美的本质特征、审美范畴与书法审美心理过程的特点，等等。由于书法具有鲜明的民族性，书法理论的研究不得不联系中国哲学、文学、史学乃至科技、经济等学科，书法作为人类文化产物之一，其理论研究又不得不充分运用西方艺术、美学理论、文化人类学理论、艺术考古分析方法等来丰富自己，完善自己。书法与其他艺术门类的比较研究也是十分必要的，这能使我们更好地从艺术分类学的角度认识书法艺术的特质与地位。

中外书法艺术比较既是中国书法艺术在海外流布、影响的研究，又是中、外（主要指日本、韩国）书法艺术思想的一种比较研究，这类研究需要有一些实实在在的海外文献资料，又要有文化学、历史学、艺术学的大视野，这样的研究对我们了解书法的文化幅射力，了解中外文化艺术交流史有着重大作用。

技法研究始终是书法学科中的一个大课题。当书法作为一独立的艺术门类在当今被大力推进发展时，我们对书法的技法构成体系有了一种系统的、学院式的要求，这就有别于古人的信笔作书，将书法创作与文字书写混同，也不再将技法理解成简单的练习方法步骤。今天的书法创作，越来越多的人已脱离了"写字"的概念与状态，而是与绘画、雕塑、音乐、舞蹈作品的创作那样，具有构思酝酿、确立主题、选择表现形式、反复研究加工等过程。自然，作为艺术创作，书法技法研究将进入一细致深入的境界。

每一学科的继承与发展，离不开教育这一环节。书法教育当然是一种艺术教育，其作用可使我们书写更趋美观，使我们获得美的教育和精神的升华，这自不待言；而教育过程、教学内容、教学方法，又有许多可探究之处，这当然关系到教育心理学、书法教育的体制与教材的编写、师资的培养等。

书法是一门古老的艺术，而书法学是一门新兴的学科，其内涵与分支学科将会在其发展过程中越来越丰富。书法能在新时代驾着学科之舟破浪远航，是这一古老艺术的幸运，也是我们每一位热爱中华文化的人所企盼的。

汉字简化和简化汉字的书法问题小议

　　十年前，台湾的龚鹏程先生率领淡江大学中文系的学生来浙江，作"中国诗歌之旅"并与杭州大学中文系的师生座谈交流。期间有一位台湾的大学生向我提了这么一个问题：大陆普遍使用简化字，你认为简化字书法也能像繁体字书法那么好看吗？

　　我知道这个问题背后的意思是：中国传统书法都是繁体字，一切技法法则也来自于繁体字的书写，简化字似乎与之格格不入。还有，大家都用简化字，以后书法会不会成为少数人才能掌握的艺术？

　　记得我当时的回答是，从书法技法的基本道理来说，简化字也能成为好的书法，因为无论是简化字、繁体字，笔画、笔顺基本相同，结体和某些部件虽有繁简的区别，但从书法要求的疏密、收放、中宫紧结等处理手法来看，还都是用的上的。事实上，也有不少书法家用简化字创作而收效甚佳。

　　后来读了启功先生关于"简化汉字的书法问题"有关论述（见《启功书法论丛》第107—108页，以下引文均出自此书），对此问题有了更深入具体的了解，也产生了一些新的想法。

　　启功先生的主要观点体现在这几方面：

　　一是要历史地看待汉字书写问题。"从《说文解字》到《康熙字典》，所载被认为是正字的字，已经是陆续简化或变形的结果。"历史上简化字为什么能存在，是因为"用着方便"。而简化字一开始为什么总觉得"有些别扭"，是因为"习惯未成"，并不奇怪。

　　二是要知道简化字的"点画笔法都是现成的，不待新创造；它的偏旁拼配，只要找和它相类的字，研究他们近似部分的安排方法，也就行了"。所以，用简化字书写"无论在习惯上、审美上都没有妨碍"。

　　对于有人提出的担忧：练写字，临碑帖，其中都是繁体字，与今之贯彻规范字的标准岂不是背道而驰？也就是说，担心自己学书法临碑帖，在写简化字的时候用不上，甚至混淆。启功先生打了很有意思的比方，说练钢琴时总要弹名家经典乐谱，如贝多芬的，但掌握了基本技术之后，可以

创作和演奏现代新的乐曲。而在书法方面，点画形式和写法上简体和繁体没有两样，结字上，聚散疏密的道理对于简体和繁体也没有两样。所以，担忧临习古代碑帖与现在写"规范简化字"将"背道而驰"，是没有必要的。

语言文字是一个国家一个民族文化独立的表征，语言文字的规范是国策，是关系到政治统一、社会稳定、经济发展和文化教育事业正常进行的重大问题。启功先生深知这一点，所以他说："简化字是国务院颁布的法令，我只是来应用它、遵守它而已"。"正式的文件、教材或广泛的宣传品，不但应该用规范字，而且也不宜应简的不简。"他自己就常用简化字题书签、写牌匾。众所周知的北京师范大学校训"学为人师，行为世范"即为启先生用简化字所书。这应该就是他所说的"应简的""广泛的宣传品"。但启功先生认为"凡作装饰用的书法作品"用繁体字写，甚至用甲骨、金文写，并不"有违功令"。这说明，他将偏向实用的、有公共宣传作用的书法与审美的、作为纯粹艺术品的书法加以区分，既不是顽固地只写繁体字的守旧派，也不是忽视传统、彻底否定繁体字的激进派。启功先生的书法艺术观是与他正确的语言文字观恰到好处地融合在一起的。

启功先生的这些说法，其实都能从汉字的演变史、书法史上找到事例说明和理论依据。

汉字发展的基本状况是由"图绘性"走向"书写性"；汉字演变的基本依据是书写便利和辨识无碍，这样才能很好地传递信息；而汉字演化的总体现象是从繁到简。当然，这"繁"和"简"包含了多层意思，并非单指今天的繁体字和简化字。

在古文字到今文字的过渡阶段，古文字的所谓"繁"，不仅仅是指繁复，还指"图绘性"。在汉字以"象形"为主，以描摹具体事物为造字方式的上古文字阶段（陶文、甲骨文、金文），其文字造型的任务是很重的。由于新词不断出现，文字要表达更复杂和细微的概念就要描绘更多的图形，有的抽象概念根本画不出，最终是"不堪重负"，是必然要走向表音、符号化的方向的。所以，在"隶变"阶段，大量的指同一类事物的字归于同一种"义符"，表明相同或相近音节的词的字采用同一种"音符"，即数量有限的"偏旁"诞生了。同时，许多原来各有所指的图绘性部件，也归纳为数量有限的符号性部件，如"田"既代表田地之田，也代表"雷"中的雷电之形、"兽"中的兽首之形、"累"中的团块之形；而"燕"、"蒸"下面四点，则是燕尾之形和火之形的归并。"图绘性"的"繁"，还在于"描画"的技术难度，从"描画的线条"到"书写的笔画"，是汉字的一次重大的"简化"，因为这对于一个汉字的"完形"是

要方便多了。笔画在"书写"过程中的特点是线条短促、衔接有转有折、运行有提有按,这就形成了一种节奏感,相对于用粗细均匀的长线条来描摹图画,就要轻松得多。当然,这种"书写"的感觉也带来与"图绘"不同的审美体验。这种体验正是汉字"书写"成为"书法艺术"的肇始。

隶书的符号化与笔画的节奏感还没有达到彻底和完善的程度,所以,从隶到楷,"简化"还在进行。所有变化都是在实际书写中自然完成的。隶书的快写必然带来部件的进一步简化,以及笔画的连贯、笔画形态的多变。每个人的书写都是一种个体现象,笔画的提按变化会形成多种形态和风格。但个体又是服从整体的,遵循规范的,即无论是谁写的,汉字的基本构形不能变,否则信息交流便无从谈起。由多种个体风格形成的笔画形态会渐渐归纳为一种新的笔画"体系",进而形成一种新的字体。在汉字史上,即由早期行、草书发展成的,经文人整理规范的楷书。在楷书中,"简化"仍然在进行,只是"构形"的"物质材料"——笔画已经无须改进,简化的主要手段是归并复杂部件为简单符号,或创制新的符号字。这些简单符号有的来自于以前的行、草书,有的则来自于"约定俗成"——其本身说不上什么字源和造字理据,但在交流中却不会产生歧义。例如,"书"、"学"就来自草书;"汉"、"体"就源于俗写;"华"是音符加抽象符号,代替了象形;"宁"作为"寧"的简化是借他字之形;"圣"上面看似抽象符号,却能从古文字中找到同形异义字,或许即为古字的借形;而"无"、"無"古代都有,曾经是一俗一正,后来转变为一简一繁。古字未必繁,今字未必简,古可为今所用,只要便于实际交流,辨识无碍,就是最大的"简"。

不难看出,汉字的简化是一个自然、衍变的过程,是从亿万次书写中为求得便利而生成的。它不能违反汉字"字有其义,互不淆乱"即表意无误的基本要求;如果为了精确表达某一词义,有时还不惜"繁化"。当然,常用汉字总是力趋简约的。

古代的书法家,其主要的作品、大量的作品,都是符合"当下情境"的书写,即符合该时代风尚和日常书写状况的。既如此,这些具有人文涵养和熟知文化制度的文人,笔下的字都应该是符合当时"正字"标准的。我们知道,无论是唐代的《干禄字书》、宋代的《广韵》还是清代的《康熙字典》,都标明了哪些是正字,哪些是或体,哪些是俗字,哪些是古字。这些正字里,都已包含了该时代官方认定的、相对于古字、或体(包括繁写)的"简化字"。历代有没有书法家有意写古字或有意繁化的?也有,如唐代的碑额(包括后世许多碑额),多用篆书;文人在特殊场合根据特殊需要,也写古字、俗字、冷僻字,或可繁可简时首选繁体字。章太

炎先生给自己的女儿取名，用了"展"的古字——四个"工"字的组合，结果女儿上学时老师叫不出她的名字。但这都是特例，总体上人们都是遵循当时规范使用文字的。

那么，反观当代，书法家在日常书写时遵循政府颁布的文字规范，也是合情合理之事。古代文人在日常书写中创造了灿烂的艺术，今天的人在日常书写"简化"汉字时也没有理由不去创造有当代特色的书写艺术。

不过话还是说回来。当代的书法家与古代书法家所处的文化环境已有所不同。"书法"已从日常书写中脱离出来而渐渐趋向于纯粹的视觉艺术门类。作为艺术性的"图像"，并不承载文字交际的责任。它主要传达的是作者的思想、情感信息。所以，当代的书法艺术创作可以不拘泥于是否写繁体或简体，因为繁体、简体是文字学的概念，而非书法艺术的概念。从这个意义上说，当代书法作品写繁体还是写简体，完全应该"悉听尊便"，只要有益于艺术表现，都是可以的。你认为写繁体才能"心手双畅"就用繁体，你有本事将简体写得"出神入化"就用简体；甚至整篇繁体中为了造型写意的需要掺有简体，或简体中掺有繁体，就艺术表现来说都"无伤大雅"。当然书法有它的"底线"即不能脱离汉字，至于汉字字体、形态的选择，则视艺术的需要而定，不必太拘守政府颁布的"功令"。在书法创作中，汉字被视为造"形"的材料和造"意"的依据，无论古字、今字、简体、繁体，最后应归结为某种风格趣尚的"物化"，而非字义的传达。当然，错字和生造字还是应避免的，因为书法无论怎么走向国际，它的尊严和特性始终来自深厚的汉字文化，而汉字文化始终尊从汉字的正确性。

也许有人会说，这样的论说仍然没有解决某种"困惑"。作为爱好书法的中国人，临摹古代碑帖，研读古籍，要学习掌握繁体汉字；日常实用书写，又要学习使用规范的简化汉字，是否徒增了劳累、浪费了精力？笔者认为不妨从另一个角度来思考这个问题：首先，要深入学习书法就需了解汉字的演变，了解整个书法文化，这个功课本来就是要做的；再说，书法艺术创作是一种形象思维活动，本来就需要在汉字造型上反复训练，花功夫增加形象积累，而用古字或繁体书写的碑帖，就是书法最重要、最实际有效的形象资料；反过来说，形象积累和造型能力增强了，用简化字创作当代书法作品也就不是难事。港、澳、台的朋友，因为熟悉繁体字，所以在学习利用古代碑帖时难度相对不大，倒是阅读今人书籍时，反而需要学习一下简化字。但这也不是非常困难。因为大陆简化字的构成规律还是明显的。随着中国文化的不断远播和加大影响，外国人学汉字、学书法的也越来越多。本来，外国人学书法有几种情况：一种是将学书法作为提高

学习汉字的兴趣和了解中国文化的"门径"，一般就采取教师示范，教以基本执笔、运笔方法即可，写的也是正在教的简化字，而对于古代碑帖只需了解大概的常识，不必深加研究；还有一种是"冲"着博大精深的中国书法艺术而来，希望深入系统学习，那就必须学习繁体字，因为这不仅仅是一个临摹碑帖的事了，还得研读各种人文历史书籍，了解汉字的演变和汉字文化的许多"奥秘"。

现在有一种"声音"，希望中国大陆将简化字全部改回到繁体字。这在实际上是行不通的，理论上也是很荒唐的。近60年的中小学、大学教育，十亿人都在用的简化字，无数种简化字印刷成的书籍报刊，难道都改回去？改回去付出的代价远远要比推行繁体字可能有的"好处"大得多。中国人在简化字使用上已非常习惯，而且感觉非常方便，走回头路不堪设想，何况简化方案总体上是科学合理的，是有文字学依据和来自"约定俗成"的。

语言文字的使用在很大程度上取决于交际的"量"。英语并不是世界语言中最容易学的，但历史形成的原因使它分布广、用途多；英语国家在经济、政治、科技、文化上有着不可否认的"强势"，这种强势带来语言文字的强势。所以当代最重要的世界通用语言文字是英语。汉字繁简之争，还得取决于中国大陆经济的发展、文化软实力的增强和国际政治影响力的加大，如果大量的政治、经济、文化书籍、报刊和资料都是用简化字，那么，无论谁想了解中国，与中国深入交往，就必须去学习规范的简化汉字。

附记：

2011年9月，笔者在台湾参加了两岸共同举办的"汉字艺术节"。期间与许多学者就汉字繁简问题进行了交流，笔者上述观点还是被大多数人认可的。笔者对此也有新的认识和体会：1.台湾长期使用繁体汉字，同时也重视对传统经典的学习，两者相得益彰，所以对繁体字也别有一番感情；预料今后与大陆的经济文化交往会越来越多，担心大陆使用简体会带来交往的困扰，这也是可以理解的。但文字毕竟是一种工具，工具的选择与改良只有在使用中才能得到验证和确定，当然权威机构的正确引导也能起很大的作用。既然繁体在台湾已经为多数人习惯，而简体也是大陆从初级教育就开始的习惯书写认读形式，就必须尊重两岸这一事实，而不应强制性地要求一方改变，随着各种交往增多，能够同时认识繁体、简体的

人越来越多，最后必然趋向于合理的选择——对于某一个汉字，何种写法简捷，认读便利，就成为公认的正字。相信这个过程不会太久，因为具有繁简纠葛的汉字本身在整体上是少数，而且从繁到简多数有理据或者有规律可循，掌握起来并非难事。目前两岸同时熟练掌握繁简字的人也越来越多。在共同使用和频繁交往中，"从众"和"从简"肯定是个规律。很多台湾民众会喜欢并习惯使用简化字，同样，很多大陆民众也会摒弃不合理、不适用、不美观的简化字，而部分使用一些确实有益沟通的繁体字。

2.绝大多数书法家的体会是，繁体字确实写起来好看、顺手。这是由于两方面原因造成的：一是学习书法都从临摹古代碑帖开始，古人作品当然是古体、繁体，长期的心摹手追就自然有一种文化的亲近感和继承的使命感；二是繁体字具有更为真切和丰富的象形性、包含一定文化历史内容的造字理据和符合传统审美习惯的构形方式，这对于书法这一"中国传统文化艺术的艺术"（熊秉明和希拉克都有类似说法）是具有重要意义的，虽然作为艺术的书法主要在于表达情性，但汉字既然是其造型依据，汉字蕴含的文化就必然在创作中起到启示和导向作用。一个搞书法艺术的人不了解繁体字以及造字理据和与字相关的文化，显然是不利的，甚至是游离本体的。从目前大陆使用的简体字来看，确实有些字与造字缘由无关，有些字失去了原先自然形成的均衡、稳妥等美的因素，而在书写时不利于作艺术上的处理。当然这不能怪罪于制订简化字方案的机构与学者，因为他们是从现代汉字的符号性、交际的便利性出发而并非需要顾及艺术问题。所以，将书法视为"艺术"而不视为"工具"，由此在使用繁简字问题上"悉听尊便"，是当代大陆官方的一个共识，是有益于书法艺术发展的一道指示。实用性的书写和艺术性的书写，在许多地方并非界限森严，比如需要让公众知道内容的广告、牌匾等，其文字的可读性和艺术性都要求很高，于是写简体字也很正常。回到笔者前面正文阐述的观点，只要书写者具有扎实的艺术功底和娴熟的技巧，无论繁体简体，都能够写得使人赏心悦目。

汉字在书写中演变

文字的发明和使用，解决了有声语言传播信息过程中的弱点，使得信息传递可以无限制地久远，范围可以无限制地扩大。所谓传播，必有施、受两个方面，若要以文字作为传播的介质，施者必须写出受者看得懂的文字。施者的写，总是力求通过文字准确地表达信息，同时又力求文字符号的简约。受者的认，当然希望能全盘接受语言信息，但前提是他必须对施者所写的所有文字了然于心，即施受二者都掌握这套文字形体构造的规范。

由于人类知识（自然的、社会的）的不断扩张，语言中新词的增加和旧词的消亡，始终是一个运动的过程。文字既然是记录语言的，也必然随着语言中词的变化而变化。汉字在这种"亦步亦趋"中显得比拼音文字要劳累，因为它以形表义，必然要随词义的增加而使字形增加或使字的功能复杂化。即使后来找到了"形声相益"之法，使字符大大简化，构造新字仍须马不停蹄，而旧字的消亡也不可能彻底，只是使用几率小罢了。

施者要表达一个新词，就得写出一个新字。这个新字到了受者那里，或者通过"上下文"被立刻认知，或者通过别人指点才能认知。至于这个新字今后大家用不用，要看它表音表义的准确度和书写是否便利，还要看他是否有悖于当时的文字体系。约定俗成后便进入文字规范系统。写大家认得的字，既要字形结构规范，还要字体规范。当然，前者是本质的，后者是从属的。

书写者总是掌握着创造新字、创造新体的主动权。尤其是新体的产生，完全是由于在不影响辨认的前提下，快写、简写造成线条形态、笔画走向、构件形态和构件关系的变化。到了新的书写样式蔚然成风，新的字体也就产生了。当然，这些施、受之间已具共识。是汉字"写"和"认"不断的作用、反作用，不断的矛盾运动处成了汉字的演变。新字体的形成和稳定，反映了矛盾的相对统一。显然，演变中起主导作用的是"写"，没有书写者的创造性劳动，就没有汉字的发展、汉字的今天，当然也谈不到书法的产生发展。

书写是人类的一种文化活动。汉字的书写受到各种文化因素的影响，不仅是语言，还有环境和时代背景。书写汉字当然主要是记录、传播汉语，但仅仅围绕语言讨论书写时不够的，在某些文化情境中，书写甚至跟记录语言这一文字本身的职能无关。

如果将语言看作文字产生、发展的内在因素，则其他文化因素可以看作外在的因素。文字发展既离不开书写，我们应该从内在和外在两方面来探讨制约书写的各种因素。

一、语言发展与文字书写的关系

在汉语中，对文字起作用的不是语法，而是词义和语音。汉字记录汉语最大的特点是关注词义，以形表意一直是造字的主导原则，在汉字的初始阶段尤其如此。在汉字形成能记录语言的符号系统之前，有一个"图画——记事符号"的漫长发展阶段。我们从仰韶文化、龙山文化、良渚文化等遗存的陶文中可以看到一些简单的陶文符号和图形，他们主要用于记事、标志，或许也记一些特定的语词，但数量之少不足以记录语言。夏代的文字至少未有明确发现。到了商代，甲骨文就比早期刻符复杂多了，同时期的金文更繁复一些。为了承载更准确的信息，除了单字构建本身更复杂，单字中构件的数量也有所增加。所以在初始阶段，汉字总的趋势是由简到繁，原因是人的思维在发展，语言在发展，人们对事物的认识日趋复杂化而引起语词复杂化，这当然在文字中有所反映。但当时文字应用的范围不大，掌握的人少，故复杂难写的图绘性字形还构不成书写方面的大问题。

随着人们知识的增加，字量的增多，用字范围的扩大，对书写效率的要求不断提高，汉字又不断趋向于"简"。春秋战国至秦汉统一，是汉语大发展的时期，自然也是汉字大发展大变革的时期。从篆到隶，是汉字书写史上最全面的一次简化运动，我们将这次汉字的变革称为"隶变"。

隶变对汉字的简化体现在三个方面：1.将大量象形性的部件改为抽象性的部件，经归并使其数量减少。如篆文中"前"中的"月"是"舟"，"肥"中的"月"是"肉"，"明"中的"月"才是"月"，隶变后都简化为"月"这一部件。"月"在隶书中的主要作用是一个区别性的抽象符号。类似情况很多。这样，汉字中部件的总数就大大减少了。2.将原先较复杂的构件简化，如"走之底"，隶书就比篆书减少了许多的笔画。"水"旁、"邑"旁也是如此。只要不影响辨认，可以减少笔画、部件，甚至省略部分只留形貌（草化），这些都可以从书写便利上找到原因或理

由。3.线条由圆变方，由长变短，由连变断或由断变连。篆书中圆转的线条是为了描摹图形，隶变既要逐渐摆脱象形，就可以用书写更为便捷的方折线条来构成相对抽象的符形。较短的线条在书写中比较好控制，当然也使书写速度加快。由于抽象符号代替了图形符号，有的字里面原来分开的线条连成一笔，例如"天"的第二横、"草字头"等等。总之，书写促成了隶变，隶变有利于书写。自此，汉字书写进入了全新的状态——"写"真正代替了"画"。

这种"写"的感觉还带来了副产品——书法艺术。"隶变"不但使笔画减少，部件归并，而且在书写和辨认的"互动"中归纳出数量有限的部件，它们既抽象又简约，能承担各类表义、表音功能，于书者便利，于识者方便。汉字线条（笔画）的根本性变化，使书写过程变成有节奏的运动。人们从线条的丰富变化和用笔的抑扬顿挫中感到书写的乐趣。从此，对汉字的美感不仅来自千变万化的构形，也来自丰富动感的线条笔画。汉字是跟着汉语跑的，而书写汉字不仅是在表达汉语，还表达了超乎语言的东西。

二、工具和材料的变化，直接影响、制约着文字书写

甲骨文虽有先书写后刻的，但毕竟还是要在坚硬的甲骨上刻出字来。为了减少刻的劳苦，简化结构和改变线条形态，就成为必然的趋势。而同时代的青铜铭文其形成的工艺过程复杂。有铭之器，一般都是达官贵人祭祀所用，又是权利和功勋的象征，要传于子孙，其制作是极其慎重极其用心的，只要隆重、美观，不惜工夫、财力。文字的书写者和制作者必须从容不迫、一丝不苟、精心描画、精工制作，于是字倒反而繁复和图画化了。

竹木简与毛笔的配合，纸与毛笔的配合，两相比较，亦可看出工具、材料对书写起的巨大作用。竹木简形狭长，一简只书一行。书写者为了让识者阅读无碍，必须将字写成扁方，使字与字分开。如若写得像小篆那样成长方形，极易上下粘连，造成辨认的困难或误读。相同的宽度和字间分隔的行款限制，使得汉字"方块"形态更趋明显，并使一部分过于繁复的字简化。如果说竹木简这种载体造就了隶书的基本形态，而长方形的牍由于比简宽，就可以在书写时稍稍放纵。早期草书、章草的产生，必然得益于这一条件。我们比较一下同为西汉的出土文献：银雀山的《孙膑兵法》是简，马王堆的《老子》是帛，西北的《五凤元年十一月》是牍（不少书里也称简）。简上的字较紧凑，牍上的字较放逸，帛由于较珍贵，在有限的面积上要写较多的字，又是专门为贵族写的，所以也比较整齐，但整齐

中偶有放逸。

而纸张的应用，使毛笔有了新的用武之地，实际上也就是书写状态产生了空前的变化。纸的广泛使用，至晚应在汉末。既然汉末已出现像张芝那样的草书大家，而赵壹的《非草书》中又以批评的口吻说出了当时草书之盛，说明草书赖以生存、发展的载体——纸，早已不是少数人使用的了。如果说草书这样的书写形式可以在牍上产生，那么像张芝所书的那种大草，必因使用纸而产生。纸可以制作得较宽大，造价也较低；毛笔这种软性的书写工具，可以使线条有粗有细，点画变化无穷，挥洒随心所欲。如此，汉字的书写便进入了全新的状态。简牍的限制使汉字线条的走向仍以平行和垂直为主，而纸的使用则让汉字笔画的走向增加了大量的斜线。这一点大大解放了书写者的手，使手的运转可以有更多的方向、角度。这不但为字形的改变提供了新的机会，同时也丰富了书写技巧，增加了书写乐趣。纸可能具有的幅面和性能，又使毛笔可以在上面振动、提按，出现许多形态不同的点画，而这种笔画也使得书写更轻松，行笔的轻重与速度的快慢形成一种韵律，与生命韵律俯仰相和，书写者从中得到一种愉悦。这样，汉字的书写不仅提高了效率，而且逐步产生了行草书、楷书这些极有利与推广汉字书写和使用传播的字体，并由于书写时个性和审美情趣的注入，产生出风格各异的书体，使得汉字的"书写"具有了明显的审美属性。汉末的张芝等人能写大草，赵壹的批评指出了官员对草书的沉迷，蔡邕等又对"势"即汉字的形态结构开始有了审美的关注，这些都表明了当时的文人已经从书写中充分地享受到艺术的乐趣，而汉字如果没有发展到行草书，书写如果没有毛笔和纸，这种乐趣是根本谈不上的。

三、文字环境和教育的影响

此类因素对汉字书写的影响可以从比较宽泛的意义上去理解。写字本身是文化活动，只要是写字，就会受到一定的文化因素的制约。书写与认读的能力不会与生俱来，必然来自传承，来自教育。

政治的统一，必然要求文化的统一与之相应。中国历代王朝，在统一之时往往政权稳固，思想、文化与政治的步调比较一致；而在经济繁盛时或政局混乱时，都有可能呈现文化的多元化现象。经济繁荣如唐中前期，由于友好交往和各国朝贡，博大精神的中国文化吸收了许多外来文化的精华；政局混乱如"五胡乱华"时期，战争引起的移民会造成文化的交融和异变，知识分子信仰的动摇和反思，也会使整个思想界活跃，文化艺术呈现百家争鸣的局面。但是，对汉字书写，无论何时政府都会要求"书同

文"。这是由文字的工具性所决定的。当然就具体的政令措施来说，"书同文"也只能在政局稳定时才能施行。历代官修字书、韵书、官刻《诗经》等，都有"书同文"的作用和意义。"书同文"应是文字形体构造规范和书写规范二者的统一。书写规范通常指字体的同一性。在汉代，隶书是官方认可、普遍使用的字体，所以一般书册都用隶书，儿童习字也用隶书。魏晋以后通行楷体，尤其宋以后印刷术普及，楷书更深入人心。由于只有少数人才会书写，篆、隶只能成为特殊的场合使用的字体。一般的文字流通，必须使用楷书，否则便会造成交流与传播的困难。汉字的书写，具体到一个时代，受书写规范的制约，受文字教育的制约，受包括考试制度在内的一切社会文化制度的制约，都是毋庸置疑的。

不同地域有不同的社会历史文化条件，也就造成书写状况的不同。凡经济文化发达、文字使用频率高的地区，字体演进速度就快，同时书写规范的措施也有力；反之，则沿用旧字体明显，书写不规范，俗字、俗体相对较多。唐朝时长安一带为政治中心，文化发达。官修历史、字书，包括"石经"在内的大量碑铭相对集中，都说明了规范文字在这一带的普及与统治地位。而在偏远的敦煌一带，民间"经生"笔下的佛、道经卷，则俗字连篇，书写的规范程度显然较低。汉魏六朝，京畿的高官和南下的士族已能写熟练的楷、行书，而当时文化相对滞后的地区，还在写半隶半楷甚至半篆半隶的字体。《天发神谶》就是例子。战国时的秦国，由于秉承周文化，一直使用繁复、古拙的籀文，《石鼓文》是其代表。当时东方各国已出现各种书写便捷的新体。秦统一天下后，由大篆发展成的小篆，仍呈保守面目。一方面，秦政府要"书同文"，一方面又要以这种繁复规整的字体来显示威严，矛盾无法统一，小篆自然不得推广。强制性的政策只能屈从于文字发展的规律。由早期秦篆发展而来、吸收六国文字简化因素而生成的秦隶（早期隶书），事实上早已被普遍使用，杂乱的六国文字正是被隶书取代的。而这种字体恰恰是按照书写认读辩证规律自然生成的，不像小篆有较多的人为因素。所幸秦政府对于隶书的使用是默认的，《睡虎地秦简》、《青川木牍》等说明了这一点。汉承秦制，没有秦代对隶书的大量普遍使用和在使用中不断有所发展，汉代是不可能将小篆一下子变成隶书的。再说，秦政府说的"书同文"，并未规定天下用李斯小篆，而是强调了废弃六国异形，要求文字统一规范的大原则。所以，"书同文"到后来只能顺应文字发展优胜劣汰的自然规律。由此看来，政治文化对文字的干预，简单的一厢情愿是做不到的，顺应规律、顺势推动和合乎民意的改革，才会有成效。

汉字演变中各种字体的相继出现，是书写、认读这一对矛盾运动推进

的结果。而字体改变的根本理由，当然还是为了更好地记录汉字。

楷书是字体发展的最后一站。楷书以后再没有新的字体诞生，这同样归因于汉字与汉语、书写与认读的矛盾统一。

在表意为主的字符系统范围内，楷书在各方面都已达到极致：1.已经形成一套生成新字能力强、符形数量有限的表音、表义符号，以及能辅助表音、表义符号而起到分辨、标识作用的抽象部件。形声字是汉字完整、准确地表达汉语的最佳选择，而形声字的成熟阶段恰好就是楷书的成熟阶段。当然这个问题学术界意见不一定统一，但形声字的发展有一个长期的过程是得到共识的。形声方法造字，在甲骨、金文时期就有，但直到隶书及早期楷书阶段，表音、表义符号仍然不稳定，汉隶中大量义近字符通用的现象就说明这点。例如在汉代简帛文字中，一个"杯"字，其义符可以是"金"、"缶"、"皿"等，"歌"从"欠"也可以从"言"；"脂"的声符是"旨"，但也有用"自"的；"碑"的声符是"卑"，也有用"非"的。魏晋六朝时虽普遍使用楷书，但俗字纷起正说明了楷书体系尚不稳定。直到唐朝，文字演进中自然的优胜劣汰，加上政府政治的推进，文人书法作品的典范作用——汉字在政府文件和较正规的书籍中已高度规范化（在民间流传的说唱文本如敦煌变文里还有许多俗字。）形声字基本上一字一形，义符和声符有了功能明确的数量有限的部件，此时，楷书才臻于成熟。成熟的楷书是与规范的形体结构、规范的部件联系在一起的一个综合的概念。2.有一套数量有限、易于掌握、区别特征明显的笔画。由这套笔画构成汉字，基本上达到了书写便捷、辨识无误。之前的各种字体都未达到这"最佳境界"。"隶变"虽完成了汉字由象形到抽象的重大变革，构形线条也出现了一些波挑变化，但仍未彻底摆脱图绘性，大部分线条与篆书中的横平竖直、中锋匀速无大区别。楷书中则有了大量的斜线，而且每一笔都显得提按顿挫，起收分明。如果作大略的归纳，有点、横、竖、撇、捺、钩6种，每种都有一些变体。楷书的这些"笔画"虽比以前所有字体的线条都复杂，但比起象形性的构件来，它仍然是极为简单的。正是这些形象丰富的笔画和笔画组合，增强了楷书字与字的可分辨度，弥补了抽象构件在认读效果上的缺陷；正是笔画运行的节奏感和方向性，使得书写方便而且轻松，简化的空间、余地也更大。其实，这些也都是汉字在长期书写使用中，不断演变而成的。

除非彻底废除汉字，在汉字范围内，到目前为止任何改革都不可能跨出楷书。

如果还有质疑，在今后的书写实践中，是否会自然地导致又一种字体的产生？答案是否定的。我们不妨换一个角度来分析。既然字体的演进离不开

"书写"（其实主要是"手写"），那么书写的未来状况将是怎样的呢？

楷书在唐代成熟后，雕版印刷随即诞生，至宋代已相当普及。雕版印刷术的发明推广在文明传承和文化传播中是一项重大事件，从此，绝大多数文字组成的文献、资料，由"印"取代了"写"，而雕版印刷以及以后的活字印刷的书籍，几乎无一不是使用楷书。由于书籍在文化传播中的重大作用，楷书也由于书籍而深入人心。"汉字是方块字"，印刷品中的楷书更强化了这一点。因此，"楷书是汉字的基本形态"差不多成为人们的共识。但同时，人们也越来越少看到"书写"的字，而更为熟悉"印刷"的字——一种虽然是楷书，但非常整齐划一的"宋体"、"仿宋体"。这种规整的字有利于更密集、更正确、更广泛地传播信息，当然更符合实用的要求。科举时代盛行的"台阁体"、"馆阁体"，恐怕于此不无关联。由于读书人平时大都接触由"欧体"、"赵体"变过来的宋体、仿宋体，前代书家多样的风格难以领略或无暇领略，更不用说个性的张扬发挥了。大多数文人是在做成了官或做不成官的情况下，才有时间去舞文弄墨，寄情于书法。所以阮元、康有为提倡碑学，不会在他们赶考的时期。这种刻板书体的流行当然还关系到其他的时代、文化因素，比如朝廷的提倡、世风的带动、皇上及主考官的喜好等。总的来说，印刷术虽于楷书的稳定有功，但于汉字的书写却有某种牵制作用。

现今已到了电子时代，越来越多的人由手写汉字转变成电脑输入汉字。相对于印刷时代，电脑的使用对于汉字"书写"简直是"致命"的打击。且不说楷书在汉字字体中的优化，在字体本身的演化道路上已走到了顶点；而从环境和文化的因素来看，由书写而导致汉字字体演变的可能性已迅速地趋向于零，因为实用的书写已越来越弱化，字体演变的前提几乎不存在了。

字体虽已不再演进，"书写"也越来越被现代科技手段代替，而为"书写"而"书写"，为追求文化品位、艺术感觉而开展的"书写"活动，仍有广大的发展空间。文字学意义上的各种"字体"，即各个时代相继产生的、形态结构各具特征的篆、隶、楷、草等体，都可以成为我们创造各种艺术风格、展现个性特点和时代风貌的"素材"，从而产生新的书体。新"书体"的产生，又是永无止境的。汉字的"书写"，经历了艺术的洗礼、文化的滋养。汉字在书写中演变，书写的意义在文化中延伸。

参考文献：

[1]任平.说隶[M].杭州：杭州大学出版社，1997.

[2]张涌泉.敦煌俗字研究[M].上海：上海教育出版社，1996.

经典启智与书法审美
——在日本神户大学的演讲纲要

当我接到神户大学鱼住和晃教授的邀请书时，非常高兴，因为这个会议的主题"书法的全球化与社会贡献"，是一个非常重要的、也是我一直很有兴趣的研究课题。作为一名中国的书法学教授，我经常在思考，书法能够为当前的人类社会做出什么贡献？我的基本思想是：1.书法具有独特的东方文化性质，书法的全球化不是让书法为了适应环境而改变自己的特性，而是应该让世界了解书法；2.虽然书法之美已经能够让世界各地的人们所欣赏和感动，但书法所包含的文化内涵和人生哲理，能够为人类和平与社会发展提供更多的启示和帮助。比如，宗教对立和种族隔阂是当前世界不安定的重要因素，但书法强调的是"中和"，体现的是人类和谐相处的共同愿望；书法讲究内心修炼，能够使人克己和宽厚，这些正是"全球化"要求的道德目标。我们提倡书法精神，就是为世界和平做出一份贡献。基于这样的思想，我认为所有的书法工作者，有责任将书法的优秀作品介绍给世界，将书法的人文精神推广到世界。

我的报告的主要部分，是关于书法人文精神的具体内涵，以及将经典与书法结合学习的建议。

一、书法在汉字文化圈内历来是受到普遍欢迎的一项艺术活动，同时，也一直被当作文化教育的重要内容和道德情操的修炼方式。

中国人所说的"书法"，是涵盖了汉字书写法则、艺术创作方法和"技进乎道"等形而上层面的所有内容；日本称之为"书道"，更偏重这门艺术的哲理性和精神陶冶作用；韩国称之为"书艺"，更有将其看成独立的艺术门类、视为高雅文化的意思。尽管名称不一，但书法的审美功能和提高文化修养的作用是被公认的。

与其他艺术门类不同的是，书法的"内容"具有二重性：文字组合成的语义、文字形态的个性化表现所传达的情感寓意和审美倾向。当然有许多"现代书法"竭力去掉文字的语义，但传统书法还是保存文字语义的，它与文字形式之美有相得益彰的效果，长期以来被人们的欣赏习惯所接受。

因此，我们学习传统书法时往往可以接受两方面的遗产：前人的艺术创作经验和反映在文本中的思想、艺术内容。这正说明了书法艺术的特殊性。书法原本就是从汉字书写发展起来的一门艺术，而汉字是中国文化传承的主要载体。

二、纵观古今，凡是在书法上有所成就者，从来不会只顾及写字。书法具有"综合文化"的特征：一方面，书法技法关系到很多哲理，另一方面，书法总是和诗文相关。不提高传统文化的全面素质，就不可能真正提高书法艺术的创作水平和欣赏水平。我们对启功先生和沈鹏先生非常佩服，不仅由于他们书艺高超，而且由于他们学问深厚，诗文精湛。他们技法的丰富和纯熟，书风的儒雅或潇洒，是来自学问和修养的。

由于书法是中国传统文化大系统中的一个子系统，所以传统文化的主要内涵及其与书法的关联，是学习书法者必须了解的：

第一，作为传统文化中基本哲理的"阴阳五行"思想，它体现了朴素而生动的辩证法，即对立统一和循环往复的观念。表现在书法艺术上，即讲究黑白、虚实、奇正、疏密、刚柔、向背、顺逆、巧拙等等，正是这些辩证关系的巧妙处理，才有书法千姿百态的艺术形象。

第二，是关于人与自然关系的"天人相应"思想，书法艺术追求的正是"得天趣，通自然"，将人为的"技"与天然的"道"融为一体，才是最高的审美境界。

第三，"中庸之道"，这既是处事方式，也是思维方法。各种不同因素达到统一、和谐，即所谓"中和"，正是高水平的表现。这个思想指导了书法家如何把握艺术表现的准确性。在创作中，处理各种关系都要讲究适度。"过"，就显得狂怪；"不及"，就显得稚嫩。

第四，"克己修身"，"克己"，是说按照一定的人生准则要求自己，具有自制的能力；"修身"，是说以圣贤为榜样，努力完善自己的道德和文化修养。书法的学习和探索，就是一个不断考验意志和决心、勤奋钻研的过程，同时，提高自身的道德修养和文化素质，才能在艺术上达到高的境界。这就是书品和人品的关系。

三、从传统文化的角度对书法进行观照，才能真正认识书法区别于其他艺术的本质特征，才能全面地学习书法并使得我们的知识更丰富、身心更健全。

如果说书法的各种形式因素给我们带来视觉的享受，获得审美的愉悦，那么对书法的文化内涵的探讨，则有益于启发我们的智慧。

既然传统文化的基本内容都与书法有关联，我们探讨书法的内涵与特质，便应该从了解传统文化的经典入手。经典在通常意义上是指经过历史

考验的、历久弥新的原创性著作，它代表了文化的精髓。中国传统文化的主要内涵、基本思想已经反映在几部经典之中：要了解"阴阳五行"和"天人相应"，应该读《周易》和《道德经》以及《庄子》；要了解"中庸之道"和"克己修身"，则可以读《论语》、《孟子》以及《礼记》的有关篇章。如果要进一步扩大知识领域，可读的经典还有很多。文学的经典能够直接提高书法创作者的审美水平和艺术视野。当然，这也是一种"启智"。从《诗经》、《楚辞》到唐诗、宋词，无论是创作题材还是风格、意境，都能对书法产生影响。

另外，佛教、道教的经典，甚至西方文化中的经典，也同样包含了人类的智慧，值得我们借鉴、吸收。

书法的创作和欣赏主要是"感性"的行为，偏重于审美；经典的阅读和研讨主要是"理性"的行为，偏重于启智。然而感性和理性是互动的，审美和启智也是互相渗透、相得益彰的。审美可以是启智的一种方式，而缺乏启智的审美，是有缺陷的审美。

四、正是由于大多数书法学习者对书法缺乏深刻全面的认识，只停留在"写字"的层面，所以收获是有限的，艺术水平也难以提高。我们提出要通过阅读经典"启智"，正是为了弥补片面追求技法带来的缺陷。

《周易》、《论语》这些上古时代产生的经典，对于今天大多数学习书法的人来说，阅读和理解原著会有许多困难，所以要采用一些行之有效的教学方法。

应该由既熟悉经典、又懂得书法的人来编一套简易的读本，将经典中特别能代表传统思想精华的篇章、段落选出来，加以注解，并与书法理论联系起来进行讲解，甚至还可以结合技法操作和创作问题进行分析。这样，读者对经典就有了具体的、形象的理解，同时对书法的认识也有了理性的提升。

对于古代诗词方面的经典，可以按照风格、意象的类别，与书法经典作品进行比较分析，编一些结构新颖的教材，既有助于书法的理解，也有助于文学修养的提高。

中国古代已经有一些童蒙教材，如《三字经》、《弟子规》，其优点是语言浅近、内容浓缩、形式简易，将经典的重要部分编写成琅琅上口的韵文，有助于初学者对传统文化内容要点的了解。但是教师在讲解中，不能误读，同时对内容也要分别主次。

其实这些经典反映了东方的智慧，也是人类精神世界的精华，它们与书法的互相阐释，可能是传播的最佳方案。与此相关，新颖的读本和教材应该有各种好的翻译。其他传播媒介比如电视也可运用。

我们可以首先在书法活动比较普及的中国、日本、韩国推广这一"经典加书法"的教育，并选择适当的时候进行交流和演讲，同时参观游览文化名胜之地，例如孔子和王羲之的故里。

经典启智，是书法艺术保持其文化特质，健康、全面发展的一项战略性步骤；经典启智与书法审美两者的结合，将保障书法创作者应有的文化素质，也将对所有希望通过学习书法提高修养的人提供正确的途径。

唐尚法略论

柳公权被誉为"唐尚法"的典型书家，因此，如何正确全面地理解古人所说的"唐尚法"，是评价柳书的一个前提，也是对柳书在后世之所以影响深远的一种认识。

中国书法在其悠悠的历史长河中，各时期总是呈现出其独特的时代特征。清人梁巘《评书帖》："晋尚韵，唐尚法，宋尚意，元明尚态"是一句很著名的概括性的话。自此以后，许多人都将"韵、法、意、态"作为这几个时期书法的基本特征，并以此为参照系，对各个阶段的书法进行评述。当然，还有"明尚势"的说法。

但是只要仔细体味一下，这几个表示特征的用语，其实不是同一范畴的。韵，重在优雅、含蓄、品位、风度；意，重在浪漫、潇洒、性情的表达，二者尚接近；态，已经从精神延伸到外在的形式表现，更看重书法的造型特点。最让人感到不合拍的是"法"，因为从字面上看，法是指技法、方法，与其他讲精神方面的词汇不在同一个层面。

我们当然可以引用古代"道藏于技"这样的说法，高超的技法本身就是"道"的正确体现。但这种可以运用在任何时代的理论不等于可以代替对于"唐尚法"的阐释。我们一方面要看到，中国古代的艺术理论在表述上本来就不是那么严格细致，在古代文人看来，"意会"才是正确的认知方法，而"言传"不可能真正地了解事物的全部真相，在梁巘讲这句话的时候，他认为只要这个用语能够抓住时代特征，就是合适的。所以，我们今天不必去苛求，而只要衡量这样的说法是否确实合乎事实，以及这样的说法是否有更广的含义和更新的阐释。

事实上，梁巘的话是受到冯班理论影响的。

在中国书法史上，"唐尚法"这一概念最早源于冯班的《钝吟书要》，他说："结字，晋人用理，唐人用法，宋人用意。"梁因袭之而略加改变，"晋尚韵，唐尚法，宋尚意，元明尚态。"很明显，冯班讲的是"结字"，梁由冯指结字的原则推而广之变为指一个时代的书法风尚。近现代论书者皆引用梁的说法，久而久之，几成定论。

然而，每一概念、观点都有其产生的特定时代文化背景和内涵，如果不加分析、笼而统之地使用，就会造成理论上的偏颇和混乱。

冯班是这样来解释"理"、"意"和"法"之间的关系的。《钝吟书要》又说道："用理则从心所欲不逾矩。因晋人之理而立法，法定则字有常矩，不及晋人矣。"这段对理解唐尚法的确切含义极其重要。晋人用理、宋人用意来结字，此为"活法"，唐人"字有常矩"，则是"定法"。所以，并不是晋人和宋人不讲求法，也不是唐人完全不讲理、意，而是理、意主导法，法尚未固定，还是法已经成为程式，在程式规定下体现理、意的区别。或者说，法已经成熟到与理合二为一，不同的书家只是从中表达一些不同的意。

对于"活法"，钱锺书先生在《管锥编》里有一段精彩的解说："其（吕东莱）释'活法'云：'规矩备具，而出于规矩之外；变化不测，而不背规矩'；……前语谓越规矩而有冲天破壁之奇，后句谓守规矩而非拘挛乎规矩。东坡《书吴子画后》曰：'出新意于法度之中，寄妙理于豪放之外'，后语略同东莱后语。陆士衡《文赋》：'虽离方而循圆，期穷形而尽相'，正东莱前语之旨也。东莱后语犹《论语·为政》所谓'从心所欲不逾矩'，恩格斯诠黑格尔所谓'自由即规律之认识'。谈艺者尝喻为'明珠走盘而不出于盘'、'骏马行蚁封而不蹉跌'，甚至'足镣手铐而舞蹈'。……《晋书·陶侃传》记谢安每言：'陶公虽用法，而恒得法外意'，其语亦不啻为谈艺设也。"

钱锺书先生所论"活法"，正是晋人、宋人所尚之法，它不是固定的条条框框，不是严格的规范、精确的要求，而是优美、自由心灵的物化形式，是无法之法，是黄庭坚所谓的"心不如手、手不知心法"，是苏轼所谓的"心手相应"之法，是庖丁解牛之法。正如张怀瓘所云："至人不滞于物，万法无定，殊途同归，神智无方而妙有用，得其法而著，至于无法，可谓得矣。"活法是变动不拘的，自由灵活的，是隐含而非外显的，因此也是最能把握和学习、最易被浮浅地视而不见的法。同时，因为"活法"已不拘泥于具体的手段，成了通向道的桥梁。在晋人那里法度仅仅是体现韵的手段，而在宋人那里，法度则仅仅是表达意、抒发情的手段。庄子曰："筌者所以在鱼，得鱼而忘筌。蹄者所以在兔，得兔而忘蹄。言者所以在意，得意而忘言。"书法家如果已经表现了韵，抒发了意，法对他们还有什么用呢？不言晋人、宋人尚法，而言尚韵、尚意，并不是法不被"尚"，而是指法已被超越。

当法度成为表现心灵的手段时，是不能言"尚法"的，而言唐人尚法，那就是因为唐人把法度当成了书法表现的目的，起码是目的的一部

分。他们把前人为表现心灵而创造出来的法看成了法则、楷模，于是"法定而字有常格"，再也不像锺繇那样"每点多异"，也不像羲之那样"万字不同"，而是像智永那样"精熟过人，异无奇态矣"。所谓唐尚法，就是尚定法，就是将法度定型化、精巧化。

唐尚法主要是就楷书而言，因为唐代是楷书完全成熟的时期，这一时期楷书最为普及，楷书大家最多，楷书笔法、结构的总体也达到了高潮。让我们看看楷书笔法、结构是怎样定型化、精巧化的。

先谈用笔。典型的晋人楷书笔法是使转之法。孙过庭云："元常不草，而使转纵横。"锺繇传笔法于卫夫人，卫夫人传之于王羲之。从传世的王羲之楷书法帖来看，他使用的就是锺繇的使转之法。它的特点是：1."钩笔转角，折锋轻过，亦谓转角为暗过。"2."趣长笔短，长使气有余，画不若足。"而使转之笔法逐渐增加，成为追求点画的进一步发展，篆隶古法渐渐退隐，而提按笔法逐渐增加，成为追求点画一切变化的主要方式。笔画的端部和转折处被强调夸张是提按笔法最显著的特点，同时，随着对端部和转折处的重视，线条的中段变得简单，平直笔画明显增多。南北朝时期的楷书就是这样。代表作品如《爨宝子碑》、《张猛龙碑》、《杨大眼造像记》、《元君墓志》、《张黑女墓志》等等。这种笔法至初唐完全成熟，尤其是褚遂良那里达到了极致。潘良桢先生指出，"褚书之法，用笔以提按为主，笔锋起落之迹显露，幅度远比欧、虞为大。每当笔锋转换之际，必以一清晰的提按动作来完成，因此形成一个接一个方向、力度、笔势各不相同的调锋关节点，并表现出细密精巧的技法。"这一书风风行于从贞观中期到开元的百年间。"至于中唐，法度森然大备"，而最杰出的代表人物就是颜真卿。他被人们称为变法者，从用笔上看，主要在于把典型的楷书提按笔法与篆隶的使转之法完美地结合起来，成为楷书笔法的集大成者。继之者莫若柳公权，他学习了颜字精华，又广涉各家，将这类笔法精巧化并更使之成为楷书的典范性特征。

再谈结体。晋人书法最重结体之自然变化，反对整齐划一。王羲之说字要"有偃有仰，有敧有侧斜，或大或小，或长或短。""若平直相似，状如算子，上下方整，前后齐平，便不是书，但得其点画耳。""若作一纸之书，须字字意别，勿使相同。"姜夔指出："魏晋书法之高，良由各尽字之真态，不以私意参之耳。"而唐人楷书则恰恰相反。"真书以平正为善，此世俗之论，唐人之失也。古今真书之神妙，无出钟元常，其次则王逸少。今观二家之书，皆潇洒纵横，何拘平正？良由唐人以书取士，而士大夫字书，类有科举习气。颜鲁公作《干禄字书》，是其证也。"米颠也有与此相似的"英雄之见"。他说："古人书各各不同，若一一相似，

则奴书也。""唐人以徐浩比僧虔，甚失当。浩大小一伦，犹吏楷也。僧虔、萧子云传钟法，与子敬无异，大小多有分，不一伦。徐为颜真卿辟客，书韵自张颠血脉来，教颜大字促令小，小字展令大，非古也。"他讥笑唐人云："欧、虞、褚、柳、颜皆一笔书，安排费工，岂能垂世……"他认为"盖世自有大小相称"，故应各"随其相称写之"。米芾酷爱"二王"书法，其审美思想亦与其个性相关。其评说"古人书各各不同"，是指一幅作品中的字各个大小、姿态不同，但这显然是行草书，如果米公体会到唐代楷书的各家皆有各家的"安排"与用法的不同，或许就不会讥评为"皆一笔书"了。

点画平直，外廓简单规整，用笔动作外露，力求精巧细致；结构谨严、整饬，大小均匀，平正安稳，这就是为人们所津津乐道的唐人法度。说唐人尚法，并不是说唐人书法的法度比其他时期的法度高明、丰富，而是说唐人法度规则化、程式化，"它扬弃了一切不规范的东西，使其成为单一、程式化了的书法形式"。

现在要弄清的是，这种"程式化"对于书法的发展究竟是积极的，还是消极的？

首先，从汉字书写的历史来看，经过隶变的汉字已经进入了今文字阶段，随着书写文本和书写者的大量增加，简化和字体的改革是必然的趋势。于是早期的行书、草书在使用中自然产生，而文人对以往的笔法去粗取精，写出了具有相对"程式化"笔画表现的楷书，钟、王的作品就是佐证。但由于当时能写楷书的人还很少，魏晋文人又提倡潇散、超迈之风，所以在楷书笔画基础上写的行草书，变化自由，风神翩翩。就像任何一个时代，文字书写过于自由会带来俗字、俗体的增加，这与文化的交流、知识的传播，尤其是国家的行政管理相违逆。魏晋南北朝时期很多民间书写作品已经说明当时这些现象已经很严重。隋、唐是大一统时代，国富民强，行政管理的复杂和文化交流的丰富，对于文字的规范性要求越来越高。因此，一方面上层文人、官员会通过各种方式做"正字"的工作，例如编写字书、词书、韵书（如颜元孙《干禄字书》，孙愐《唐韵》），而《开成石经》的书写，既是经典的昭示又是文字正确写法的楷则；另一方面，在选贤拔能、培养人才时，将文字书写的正确性和技能水平列为重要一项，设立"书学博士"，以"书学"为科考内容，在朝廷里专门设书法方面的官员（如冯承素），这都是前所未有的。所以，像欧、虞、褚、薛这些官员深得恩宠，与书法优异不无关系。而颜、柳身为高官，也必然要在文章和书法方面做出表率，用最出色的书法作品证明他们崇高的政治地位和文化身份，从而影响整个社会。他们书写的作品，也往往是朝庙诰

敕经卷碑文。试想，这样的社会文化环境，这样内容的作品，能够随意挥洒，恣意纵横吗？他们在"端庄、严正"的审美原则下，能够不断地吸收前人成果而有所丰富有所强化，不断地挑战自己使书法日益进步，就已经非常了不起了，他们对于楷书达到新的技法高度，达到前无古人、后无来者的完美程度，做出了巨大的贡献。"唐楷"的含义，不能仅仅看作是建立了一套新的法，而应该看作是味道的过程、意的追求和一种新的美学标准的提出，当然，对于后世书法学习带来的影响和便利更是毋庸说了。

这样看来，"唐尚法"的"法"虽是一种"定法"，它却有积极的意义和在书法史上的特别地位。晋宋所尚乃是"活法"，其实质是把法作为一种表情达意的手段，而不是书法表现的目的，正由于此，我们才说晋人尚韵而宋人尚意，而不说尚法。唐代书风的另一股狂澜正好也是尚"活法"，是热情、浪漫、率真地表现自由的心灵，在晋、宋人看来恰恰是与"法"相反的尚韵和写意。就时代特征而言，说"唐尚法"是抓住了与晋、宋的主要不同点，在中国古代美学体系中是能够成立的。

我们说以张旭、怀素为代表的"热情、浪漫、率真、豪壮慷慨"的"另一股狂澜"，不是"唐人尚法的一种表现"，而是恰恰与之相反的抒情写意之风。它是对以初唐楷书为代表的法度的自觉反叛，是宋代尚意书风的源头。从初唐的唯法是尚到抒情尚意的变化，既有理论的先导，又有自觉的实践，是唐代书坛也是整个中国书法史上最重要的事件之一。

初唐大一统的政治格局和文艺自身的发展规律，使得初唐的文艺风气以尚法为主。森严的诗律和褚遂良书细密精巧的技法是一种风尚在不同艺术领域的体现，他们在精神上是完全统一的，是初唐文化的一部分。但这一风尚随着时代的发展变化而逐渐改变。诗歌领域，"四杰"始变初唐的靡弱之风，题材有所扩大，从宫廷走向市井，从台阁移至江山与塞漠，风格渐见明快清新。陈子昂继之提倡"汉魏风骨"，呼唤革新，成了盛唐之音的先驱。紧接着，盛唐之音的鲜花就怒放了，昂扬、进取、豪放的边塞诗，优美、明朗、健康的山水田园诗，以及冲口而出、痛快淋漓、热情浪漫的李白诗歌，奏出了盛唐艺术的最强音。原先风行的讲求格律、法度而雕凿纤巧的文艺创作方法失去了统治地位。

与唐诗一样，唐代书法的发展经历了一个由尚法到摆脱法度的束缚、走向自由抒情的过程。李世民当政的时期，是唐代书法最尚法度的时期，李世民本人也写了《笔法诀》，总结和推广法度，但他已经注意到了"骨力"、"意"、"神"的重要性。他说："吾临古人之书，殊不学其形势，惟在求其骨力，而形势自生耳。吾之所为，皆先作意，是以果能成也。"又云："夫字以神为精魄，神若不和，则字无态度也。"他崇拜王

羲之，以之为万世楷模，不仅是因其"尽善"，还在于"尽美"；不在于"点画之工，裁成之妙"，还在于其神彩和变化。武周时期的李嗣真，首次确立逸品，即"偶合神交，自然契冥"的境界。逸品是作者思想感情自然流露的产物。"所谓逸者，工意两可也。意不太意，工不太工，合成一法，妙有半工半意之间，故名曰逸。"窦蒙《述书赋语例字格》释逸曰："踪任无方曰逸"。可见逸是一种表现个性、任情适意、富于独创的艺术风格。逸的提出，标志着书法风尚的变化。当然，对尚法风尚真正的突破，要数孙过庭和张怀瓘。

李泽厚在谈到初唐文艺风潮向盛唐转变时说：孙过庭《书谱》中虽仍遵盛唐传统，扬右军而抑大令，但他提出"质以代兴，妍因俗易"，"驰骛沿革，物理常然"，以历史变化观点，强调"达其情性，形其哀乐"，"随其性俗，便以为姿"，明确地把书法作为抒情达性的艺术手段，自觉强调书法作为表现艺术的特性，并将这一特点提到与诗歌并行，与自然同美的理论高度。"情动形言，取会风骚之意；阳舒阴惨，本乎天地之心。"这就与诗中的陈子昂一样，当然是一个重要的突破……孙过庭这一抒情理论的提出，也预示着盛唐书法中浪漫主义高峰的到来。

孙过庭对具体技法和抒情的艺术表现之间的关系和论述，最能体现盛唐书风丕变的思想："穷变态于毫端，合情调于纸上，无间心手，忘情楷则。"既要掌握熟练的技巧，又不为法度所拘。书法艺术不是技巧的展示，而是书家情感、心灵的表现。

张怀瓘在《评书药石论》中力陈尚法时风的弊端，试图借助皇帝的大权矫正之，可谓用心良苦。在反对尚法时风的同时，他提出了自己的书法观念。他提出了神、妙、能三品论书原则，把仅具法度者列为能品，把褚遂良、虞世南、欧阳询、陆柬之这些尚法的代表人物都列为妙品。他主张"风神骨气者居上，妍美功用者居下"。米芾一生潜习学晋人，而其法主要得自献之，他对献之的评价也非常高："子敬天真超逸，岂父可比也。"宋人尚意的源头，在献之身上找到了，而理论上举起这面旗帜的，也不是宋人自己，而是唐人张怀瓘。

在创作实践上，以张旭、怀素为代表的狂草，是盛唐浪漫主义书风最杰出的代表（怀素是中唐人，但其艺术仍可列入盛唐。）其最主要的特征，就是把情感的痛快淋漓的宣泄作为书法的第一要素。这一特征，从本质上讲，正是尚意的核心所在。米芾不满张旭者，是因为张旭过于狂放奇诡，缺少晋人的"不激不厉，风规自远"，岂料后人"意不周帀则病生，此时代所压"。正是指宋人表现欲过强，因而缺少晋人不激不厉的风规，可见在本质上盛唐浪漫主义书风与宋代尚意书风是相同的。

颜真卿的楷书虽是尚法的代表，然而他的行书却最能摆脱法度的束缚，一任真情的自然流露，"三稿"和《刘中使帖》堪称抒情写意的最杰出的作品。柳公权留下的行草书作品虽然不多，但亦可看到他不惟"法"而能洒脱写意的一面。

中唐时期推动古文运动和诗歌新变的代表人物韩愈提出了"机（法）应于心（情）"的观点，把尚情列为首要问题，而将法看成是抒情的手段。他说："往时张旭善草书，不治他伎，喜怒窘穷，忧悲愉佚，怨恨思慕，酣醉无聊，不平，有动于心，必于草书焉发之。……可喜可愕，一寓于书，故旭之书变动犹鬼神，不可端倪。"晚唐时期，随着政局的动荡不安，文人深感大唐帝国江河日下，摇摇欲坠，因而或隐逸山林全身避祸，或逃禅学佛，追求精神寄托。书法成了狂禅的钟情之物，亚栖、贯休、梦龟文楚、齐已、景云等，继承怀素、高闲的传统，推倒偶像，抛弃法度，随意宣情，追求自我张扬、变化奇诡的风格，书法完全成了"自我表现"（苏珊朗格语），书法的抒情写意走向了歧途。这时期在理论上虽有林蕴、卢携、陆希声等人继续表现出对法度的热情，然而他们创作水平不高，没有什么影响。尚法风气已如大唐帝国一样奄奄一息，再也找不回往日的辉煌了。

然而"唐尚法"在中国书法史上，具有永恒的价值和意义。

唐代书法之所以盛行，固然有经济繁荣和整体文化发达的原因，同时，也是由于六朝的书法传统、名家墨迹能得以直接继承，是六朝书法发展的继续。另一个重要的原因则是：在国家制度上，对书法比任何朝代都更为重视。周以书为教，汉以书取士，晋置书学博士，唐代则全面采用了这些措施，而且设立了专门培养书法人才的"书学"。

唐代的科举制度把书法列入取士之科。《新唐书·卷四四·选举制》："唐制取士之科多因隋旧……其科之目有秀才、有明经、有俊士、有进士、有明法、有明字、有明算、有一史、有三史、有开元礼、有道举、有童子……"其中所谓"明字"即指以书法取者。此外选官制度也对书法有所要求，《新唐书·卷四五·选举制》"……凡择人之法有四：一曰身，体貌丰伟；二曰言，言辞辩正；三曰书，楷法遒美；四曰判，文理优长……"唐代官僚制度还在官职中设立"侍书"一职，如"皇帝侍书"、"太子侍书"。弘文馆不定期地举办书法培训班，专收五品以上官员的子弟。唐代书吏有机会转为官员，在文官的选择任用中书法起一定的作用。一时间书法家辈出，使得魏晋以来处于无序的自由发展状态的书法，纳入有序的轨道。书学的目标、标准、起点相对建立，涌现出大量书学技法书论。如欧阳询的《三十六法》、《八法》、《传授诀》、《用笔论》，虞世南的《笔髓论》，李世民的《笔法诀》等等，特别是李世民的

《笔法诀》，其中提出的"心正气和则契于玄妙；心神不正，安则欹斜；志气不和，书必颠覆……"极为重要。"中正冲和"是他为"楷法遒美"提出的标准。

正书始于汉魏，成于两晋，而鼎盛于唐。唐楷对于正书的结体、特征、取势、笔法、结构等方面的法则、法度都对前代人做了深入的研究、规范和总结。同时，社会的时代特征、书家的个性特征鲜明，所以说，唐楷是最能体现唐"尚法"的书体。唐楷作为正书，之所以不同于其他各代，就是"法度严谨"这一特征在其中的体现。对后世学书者，起到了典范的作用。"欧虞颜柳"几乎成了入书的唯一门径，作为唐楷四家，在书史上是有特殊意义的。他们展示给社会的不仅有严整的法度、鲜明的个性，更多的则是他们对于文化、艺术的严肃、执着。在他们的作品中"字里金生，行间玉润"，处处显示着"心正笔正"的人格魅力。这就是人们常说的"书如其人"。

唐代是一个开明的时代。唐代书法艺术的"尚法"，并不排斥"表意宣情"，而且，也只有在这样的社会背景下，才会出现书法艺术"精严"与"狂放"两种风格形式并举的现象。有严有放，不仅体现了大唐的包容性，同时也反映出大唐的气度和气魄。严得谨，放得狂。严不失雅，放不流俗。这是唐代书法的整体面貌，不仅张旭如此，颜真卿、怀素、柳公权等都是如此。这一点，唐代书家为我们树立了光辉的典范。

书法艺术是研究汉字特有的书写方法及法度的学问，是对中国汉字作各种美化的规则和法术，是基于"汉字"的艺术。书法之法，实有二意。其一为法则，其二为法度。因而书法不能离开汉字去空谈，也不能不要方法，背离法度地妄为。

唐代的尚法，不仅为汉魏晋以来的书法艺术做了深入的研究、总结和发展，同时也为后世书学提供了法的依据。"学晋宜从唐入者，盖谓此也。"（《书林藻鉴·卷八·唐》）。所以，"唐尚法"对于我们今天具有不可估量的现实意义。"尚法"不是目的，而是学书的手段和方法。尚法是为了更好地表意宣情，是为了更好地表达作者的审美情趣。没有"尚法"作基础，却想写成令人称妙之书，如何可能呢？《书谱》云："况云积其点画乃成其字。曾不傍窥尺牍，俯习寸阴。引班超以为辞，援项籍而自满。任笔为体，聚墨成形，心昏拟效之方，手迷挥运之理。求其妍妙，不亦谬哉！""尚法"就意味着严格的继承，没有很好的继承作基础，就不能很好地出新，因为出新要有严谨的法度作保障。张旭、颜真卿、柳公权等书家的艺术成就足以说明这个问题。"尚法"是学书人取宝的秘笈良策，而且"一分耕耘，一分收获"。

对笔法和结构的一种认识

　　本文的构思是从启功先生的一段话得到启示的："汉隶至魏晋已非日用之体，可是作隶体者必夸张其特点，以明其不同于当时之体，而矫揉造作之习生焉，魏晋之隶，故求其方，唐之隶故求其圆，总归失于自然也。"[1]

　　书法艺术的可贵性和魅力，在于自然天成，抒发真情实感。书法的自然状态，恰恰是其"日用之体"，即日常书写的样式。一旦某一书体不再用于日常书写而沾上其他功用时，便极易生"矫揉造作之习"。

　　这儿可以引发出两个讨论的命题：1. 某一书体在其形成、完善的过程中，如何达到笔法与结构的和谐？又如何在不作日常之用后，夸张其特点而走向乖戾和衰靡？2. 书法创作在当代语境下怎样达到和谐？或者对笔法与结构的和谐是否应该有新的认识？

　　为了便于集中表述，我们主要以启先生提到的隶书为切入点。

　　汉字是在书写中演变的，书法艺术也源于汉字书写这一文化行为。隶书是在古文的基础上简化、草写而成，具体地说，是在秦文字系统的基础上孕育、产生的一种新字体。图绘性文字必然要向符号性文字发展，随机而无序的符形必然要向单元化的序列合理的数量有限的符形发展，这是文字发展的基本规律。隶书的形成处在秦统一全国的大背景之中，一方面繁忙的征战和政事使得日常书写量急剧增多，草篆除了在笔画形态上更大程度地脱离象形之外，在结构上也有大量的简省。这种由笔形的改变而引起的结构简省，往往有渐进的序列；另一方面，为了推行新的政令和制度，统一全国，又必须使文字规范。原先异体纷呈的六国文字，在较短的时间内被秦系文字取代。秦系文字在构形系统上比六国文字中任何一种都具有稳定性、排他性（尽量避免结构的多样变体），而且由于其承接西周大篆，有《史籀篇》等作为正字蓝本，在字形系统上又历经汰选，所以其进一步向新字体迈进的条件是优越的。由于系统本身的这些特点，秦系文字在追求书写速度和效率的努力中，唯有在笔画形态上作出改变才是出路。早期隶书正是在笔画方面显示了与草篆的不同。

汉字的书写历经多次字体更替，从总体上说其基本结构的改变仍是局部的，尤其是一些表示基本词汇的字符、结构从未发生变化，笔画的增减极有限。结构的演变又多能从书写方法的改变上寻出端倪，得到解释。

字体形成的初始阶段，往往是笔画出现新的面貌而又无规律。纵向上而言，隶变中书写方法的改变使笔法导致汉字大量部件抽象化，变图绘性为符号性，从这个意义上说，笔法对构形的作用非常明显。但横向上来看，各人书写方式不同造成的笔法变异却不可能造成构形的明显改变，因为文字的第一功能是语言信息交流，构形是辨识的依据。笔法和结构，只在各人自己的书写中力求达到和谐。政府对书体的统一也并无迫切的要求，因为在当时，书体风格的不同在信息的交流上无伤大雅，何况这也无法作出规定。所以，无论是两汉简隶还是东汉碑隶，因都是实用之体，只要不是生手的粗劣之作，大都笔法和构形成为和谐的整体，而且百花争艳，异彩纷呈。这种情况到了桓灵时期，更出现鼎盛局面，"每碑各出一奇，莫有同者"。"汉碑萧散如《韩敕》、《孔宙》，严密如《衡方》、《张迁》，皆隶之盛也，若《华山庙碑》磅礴郁积，浏漓顿挫，意味不可穷极。"[2]

然而隶书到了魏晋时期，情况有了改变，由于楷书已逐步进入了人们日常书写的领域，隶书与书写者自然的情感流露已经渐渐脱节。"曹魏时代的标准隶书的确丧失了汉隶雍容朴茂的气象，徒有隶书的外表。清朝金石学家指出，汉魏的隶书矫厉、寒俭，这是很中肯的批评。[3]本来，汉代碑隶风格多样俱出自然，但"魏晋时期，碑刻隶书的体貌风格基本为汉碑中规整端庄类型的延续，并更为工整，以至刻板，艺术情趣几乎失尽，如魏《受禅表碑》、《孔羡碑》、《范式碑》等"。[4]以《孔羡碑》为例，清代杨守敬《平碑记》称"此碑以方正板实胜，略不满者，稍带寒俭之气，六朝人分楷多宗此种，唯北齐少似者"。清万经《分隶偶存 汉魏碑考》："《孔羡碑》画肥重，而竖作意钩处尤无收拾，如'乃'、'可'、'哉'等字，殊不耐看，直开史惟则粗俗一派。"启先生指出："此类隶体，魏《曹真碑》外，尚有《王基残碑》，实则《尊号》、《受禅》、《孔羡》诸石莫不如此，晋则辟雍碑，煌煌巨制，视魏隶又下之，观之如嚼蔗渣，后世未见一人临习，岂无故哉！"[5]针对这一时代的普遍现象，启先生论书诗有云："八分至此渐浇漓"。魏晋以后，唐隶更是"诸人书同是一种戈法，一种面貌，既不通《说文》，则别体杂出，有意圭角，擅用挑剔，与汉人迥殊"。[6]

汉以后隶书，要么"波磔顿挫处，皆甚显明"，要么"去其棱角，加以肥重"，"其势皆方板，笔皆显露"[7]，种种评语都揭示了一个事实：

魏晋以后，隶书原来由于笔法结构和谐而形成的美，由于笔法的僵化、夸张，造成了与结构的冲突而走向衰竭，隶书自身的和谐美遭到了破坏。

本来，汉字的功能在于书面信息交流，因此，由笔画构成的每个汉字的单位空间，就如一幅幅"图"，携带着信息——语义和语音，只要线条（笔画）划分的空间形成不同的结构，就有了区别意义的功能。因此，空间与线条（笔画）的地位是相等的。

在古文字阶段，书写者专注的是用较匀整的线条勾画出一个个图形用以表意。在秦汉时期，隶书的书写者同样关注于文字的空间构筑。当然由于书写要求便捷，文字形体已经解散了象形空间而走向抽象空间，线条也因用笔顿挫快慢有了变化，但空间仍是主要关注的对象，所有的笔画是"因势赋形"，是在自然状态下产生的。即使如《青川木牍》、《马王堆汉墓竹简》等，有明显波磔和粗细变化，也是因势而生。笔法与空间的和谐、自然，显而易见。

然而由于对古文字象形性构形转到了对今文字抽象性构形的关注，构形本身的趣味性、直观性有所下降，或对图案装饰美的期待有所失落，于是书写中线条的多变性开始引发人们新的兴趣，培养起人们新的审美趋向。新的书写感觉导致了人们对"笔法"的关注乃至笔法意识的强化。

笔法如果顺应构形，即笔法在自然书写状态下因势而生，则笔法与构形应该是和谐的。东汉时大量的碑隶，是体现隶书之美的典范之作。如《礼器碑》，笔画的起、收、行、转都有微妙的变化，但与平稳匀正的构形非常谐调，书写者并无刻意追求笔法的表现；《张迁碑》虽厚重严整，但其线条匀整、充实，与形体构造是相合的，其线条划分所形成的空间，并无给人突兀、逼促或疏密不当之感。

书法虽然不同于绘画，但以平面的图形诉诸于人的视觉而使人的情感情绪产生变化这一点是一样的。因此，人们同样可以用美术史论家的一些论述来解释书法中笔法和构形的关系。奥地利的里格尔指出，古典艺术中"图形与基底并置，相反相成，处于和谐的平衡状态"[8]古埃及、古希腊与文艺复兴时期的许多美术作品，其正形（人物或花卉）与负形（空白或背景部分）都是互为图形和基底，视觉效果非常和谐。中国的汉字书写由于笔法意识的加强，由原来关注基底（被分割的空间）转向了关注图形（笔画），如果图形被过于强调，作为基底的空间势必来不及调整以适应这种变化。这种打破既有的格局，造成图形和基底的冲突的情况，必然会伤害整体的和谐。

隶书是如此，之后的楷书何尝不是如此。王羲之书法之所以被公认为美的典范，就是由于由隶转变为楷经历了长期的磨合，图形（笔画）与基

底（空间）已经趋向于和谐，新的笔法在王羲之那样的文人手里已驾轻就熟，对于营构"新体"——楷、行书有了很好的控制——无论是心理层面还是技术层面。王字笔法是新一轮的"因势而生"。与此相对照，在类似《龙门二十品》那样的作品中，有些笔法和构形还未臻和谐，这是楷书未成熟的表现；而后世许多矫揉造作的楷书、行书，无不是过于夸张笔法，造成图、底的各种不协调。

因此，书法的和谐美，不在于书体为何，哪怕是狂草，字的大小起落甚巨，也有一个笔法与构形相应的问题。

艺术总是随着时代变化和发展。处于当代社会，人们对书法美的欣赏期待与过去显然有许多不同。在书写行为（以书面信息交流为目的）与艺术行为（在书写或赏玩中获取美的享受）一致的时代，人们对书法美的衡量标准大致是笔法、构形、章法的和谐、雅正，排斥某种尖锐的视觉冲突。艺术心理学的论说解释了这方面的一些问题。"我们的知觉中有一种对简洁完美的格式塔的追求。有机体总是最大限度地追求内在的平衡，每当具有不平衡结构模式的刺激物出现时，就会破坏内在平衡，因而引起了极力改造刺激物，使之与内部状态达到同一和同型的活动。"[9]显然，古典书法极大程度地满足了人们对已知审美原则的期待，同时那些经典之作在产生时又往往是超乎人们期待的。人们在欣赏这样的作品时，先是新的刺激物给人以惊愕或惊喜，继而人们会略去其与内心状态不协调的部分而吸收其协调部分（改造刺激物），用这样的"简化"方式接受了新的书法作品。其实审美心理中还有一种状况是，人们在看见或听到不同的形式或模式时，就立刻在知觉中产生一种结构。如果面对着一幅全新形式的书法作品，除了惊愕、排斥，还可能下意识地去接受，即由此新的刺激物培养了一种新的"审美期待"（或审美经验）。在下一次看到类似作品时，心理上就多了一种"内在的平衡"。

其实，书写行为与艺术行为一致的时代在今天并没有结束，而书法作为纯艺术活动的时代也正在到来，所以，与书法相关的笔法与构造的和谐相应原则仍是我们今天书法创作追求的目标。这种和谐体现在各种书体，各类风格的创作中，它给人以心理的慰籍与美的享受；同样地，在形式感十分新颖的现代书法中，线条与构形的和谐仍不失为重要原则，而具有一定视觉刺激效应的先锋作品，也要以能够培育合乎时代特征的审美心理为努力的目标。

注释：

[1]启功.论书绝句[M].北京：三联书店，1990：53.

关于隶书的笔法等问题，笔者还与姚宇亮有过讨论。（姚著．隶书之"笔法"与"趣味"[J]．）未刊。

[2]刘熙载．艺概[M]//历代书法论文选．上海：上海书画出版社:1979：692．

[3]刘涛．中国书法史·魏晋南北朝卷[M]．南京：江苏教育出版社，1997：27．

[4]徐利明．中国书法风格史[M]．郑州：河南美术出版社，1997：136．

[5]启功．论书绝句[M]．北京：三联书店，1990：52．

[6]钱泳．书学·隶书[J]//清前期书论．长沙：湖南美术出版社，1999：22．

[7]刘咸炘．弄翰余沈[J]//历代书法论文选续编．上海：上海书画出版社，1993：916．

[8]陈平．里格尔与艺术科学[M]．北京：中国美术学院出版社，1999：143．

[9]阿恩海姆．视觉思维·前言[M]．成都：四川人民出版社，1998：7．

中国书法与文学

一、汉字的纽带

中国书法与中国文学有一种天然的联系。

首先当然是二者都离不开汉字。

中国书法在造型上以汉字形体为基础，中国文学作为以汉语来描写形象和表达思想感情的艺术，它的产生与传播也离不开汉字。

二、共生、共长、共存

留存至今的书法作品，大都是与文学相关的。

中国的文学不仅仅是大家熟知的汉文、唐诗、宋词、元曲，它在原始社会就有了萌芽，我们看到，在距今三千年的甲骨文和青铜器铭文中，有不少语言凝练、韵律优美的句子。秦汉简帛文字不但记载了《老子》、《论语》这些优秀的哲学散文，而且记载了像《燕子赋》那样的民间歌辞。时代跨越魏晋和唐宋的敦煌出土文献，是当时"写经生"和下层官吏的墨迹，其中有大量的"变文"。变文是讲述佛教故事的，对后来的小说、戏曲有很大的影响。至于历代摩崖、碑刻，保存了大量书法佳作，其内容亦不乏诗文歌赋。在江苏镇江的焦山碑林，有一块《瘗鹤铭》，是一位道士对死去仙鹤的赞美之辞，其书法曾被誉为"大字第一"。

对于中国古代文人来说，书法与文学是他们表达思想感情和表现审美意趣的两种主要形式。除了必须精通儒家经典学说外，擅长书法与诗文是读书人修养与水平的标志，同时也关系到社会地位的晋升。在王羲之所处的魏晋时代，文人之间交往，常常使用"手札"，也就是今天的书信和便条。这些手札随意写成，却流露了真实的情感，也留下了自然而生动的笔迹，王羲之的大量书法作品即属此类。唐代的诗人更加热衷于书法，杜甫、李白、白居易、韩愈、韦应物、刘禹锡等有专门论书的诗，李白赞王羲之的"右军本清真，潇洒出风尘"，杜甫在《李潮八分小篆歌》中的

"书贵瘦硬方通神"等，皆是流传已广的名句。以书法闻名的张旭、柳公权和杨凝式，其实也是诗文大家。北宋书法"四大家"苏轼、黄庭坚、米芾、蔡襄，留下来的书法作品几乎都是自己的诗文。可以想见，在文人之间盛行吟咏唱和的时代，在晋见尊长和文化交往的场合，写得一手好字和"满腹经纶、出口成章"是同样重要的。直至今天，书法创作仍提倡自作诗文；而所有努力学习书法，力图提高书法艺术创作水平的人，都认识到提高文学修养的重要性。

名垂千秋的《兰亭序》，历来被认为是书法与文学的"双璧"。在"天朗气清"的暮春三月，在有着"崇山峻岭、茂林修竹"的江南山水间，王羲之与四十几位亲朋好友欢宴于会稽山阴之兰亭，行流觞曲水、一觞一咏之乐。诗人们仰观俯察，游目骋怀，感受到人生与自然相契的无限美好，即兴写下了不少优美的诗篇。在"清流激湍，映带左右"的情景之中，王羲之在微醉中欣然命笔，为《兰亭诗集》写下了"序"，语言中流露出对自然的赞美，对友谊的歌颂，同时也抒发了对时光易逝、生命短暂的感慨。这篇充溢着玄学精神和哲理思想的散文，成了中国文学史上的名篇。当然，众所周知，它也是"天下第一行书"，是书法史上最重要的作品之一。《兰亭序》那自然优美而丰富多变的线条、结体，那风韵独具的形态，是与王羲之在文章中表达的"天人合一"思想和品味人生的情怀相一致的。这是在特定环境与氛围中，书法技艺与文学修养同时表现出最佳水平的一个经典范例。诚如北京大学的宗白华教授所说："晋人风神潇洒，不滞于物，这优美的自由的心灵找到一种最适宜表现他自己的艺术，这就是书法中的行草。行草艺术纯系一片神机，无法而有法，全在于下笔时点画自如，一点一拂皆有情趣，从头至尾一气呵成，如天马行空，游行自在。又如庖丁之中肯綮，神行于虚。这种超妙的艺术，只有晋人萧散超脱的心灵，才能心手相应，登峰造极。"（《艺境》）后人对这件作品推崇备至，显然不仅在于其书法的清逸，还在于书法与文章自然契合体现出的晶莹流美和自由的精神人格。千余年来，"书圣"的影响遍布海内外。书法作品受到如此广泛的热爱并争相临摹学习，同时其文辞又是被大家所熟悉所传诵的，没有哪件能够与《兰亭序》相比。

如果说《兰亭序》表现的是喜悦和哲思，那么唐代颜真卿书写的《祭侄稿》表现的却是愤慨和悲情。这是一篇追悼在"安史之乱"中牺牲的兄长颜杲卿和侄子颜季明的祭文，通篇充溢着悲壮之气，沉郁愤发而顿挫起伏。前半部分书写时心情还比较平静，字较为平稳流畅，随着悲愤的心情加剧，行笔转疾，字忽大忽小，涂改无定，待写到"魂而有知"之后，笔枯墨渴，笔随情行，笔随心哭，书写与文辞内容达到高度的一致。这件作

品是"无意于书"，但成了"千古雄笔"。无论语句还是笔意，都流露了当时真实的感情，是书法与文学结合得很好的典范，被称为"天下第二行书"。在中国历史上，唐代文化艺术极为灿烂，有"杜诗、颜字、韩文"之说。将颜真卿的书法与杜甫、韩愈的诗文并称，证明了前人对颜真卿的美誉，也证明了书法与文学具有同等重要的地位。

事实上，由于古代中国的文化环境与人才培养机制的特殊性，注定了书法与文学的共生共长。在严肃的科举考试中，文人的书法必须中规中矩，体现出长期训练的功力，但在精神放松的时候，诗文的创作和书法的表现几乎受到同一的文化情怀和审美趣味的支配，往往"心手相应"，笔意和诗情相融。

盛唐时的李白，诗歌浪漫天成，书法也是放荡不羁；晚唐时的杜牧，诗歌细腻婉丽，其传世书法《张好好诗》也是婀娜多姿。北宋的苏轼是位文学天才，诗文境界壮阔、想象瑰奇，而其书法也如他主张的"我书意造本无法"，字体造型呈扁、侧，线条既厚重又轻灵，独具风格。南宋陆游，元代赵孟頫，明代徐渭、唐寅，清代康有为、沈曾植，近现代鲁迅、沈尹默、毛泽东、郭沫若、启功、赵朴初，都是既留下大量诗文佳作，又有优秀书法传世的"双料"艺术家。

三、书境、诗境、人境

中国书法通过变化万千的线条塑造汉字的个性形象，通过全身心的"书写"体验生命的律动和激情，使汉字超越了传播信息的功能而升华为艺术；中国文学通过语言文字，特别是汉语的音律节奏之美和汉字的丰富语义塑造艺术形象，这本来是二种不同的艺术，但它们同样在中国历史文化的长河中成长、壮大，它们同样在中华民族的思维方式和审美趣向的深刻影响下，形成自己的文化特色和艺术特征。

由于中国传统文化中儒家重视道德修养和"入世"进取，老庄强调道法自然和体验人生，佛禅又讲生命超越，所以浸透了儒、道、佛思想的中国书法理论和文学理论，有一个共同的特征，即对作品的人格化评价，宏观的把握与精神的领悟重于局部的分析。

与文学讲"文如其人"一样，书法讲"字如其人"。南北朝时的《世说新语》说："时人目王右军，飘如游云，矫若惊龙。"意思是王羲之的风度潇洒从容，举止矫健有力，而这种说法其实是与书法品评中讲的"神、气、骨、肉、经脉、肌肤"等具有生命涵义的审美旨趣相呼应的。对王羲之的描述与对其书法的描述无需加以区分。唐代的孙过庭在《书

谱》中说："岂知情动形言，取会风骚之意；阳舒阴惨，本乎天地之心。"他将书法作品、人的情感、阴阳与天地宇宙理解为有机的整体，而这句话用于文学也完全是合适的。唐代另一位书法理论家张怀瓘在《文字论》中说："文则数言乃成其意，书则一字已见其心。"好的文章字虽少但含义丰富，好的书法从一个字中已可看出人的内心世界和精神风貌。这与禅家的"顿悟"有异曲同工之妙。

书法是否有"书卷气"是宋代以来鉴赏与批评的一个重要审美标准。宋代苏轼有诗曰："退笔如山未足珍，读书万卷始通神"，认为只有多读书、有学问才能使书法达到神化的境界。黄庭坚看了苏轼的书法，认为其中有"学问文章之气"，也就是"书卷气"。这是一般缺乏学问和修养的人写字所达不到的"气象"或"韵味"。这样的作品不低俗，看了以后能净化心灵、提高境界。

古代人评论书法喜欢用"韵"这个词，在评论文学时也常见。"韵"本来指音乐中的声调、旋律、节奏及配器、和声的和谐优美状态，在诗词曲赋中指语句的音韵谐调。后来，与哲学中的"气"联系起来，用来评论人的气质风度和书画诗文的意蕴风神。一幅山水画，可以说"气韵生动"，一幅书法，也可以说"笔法、气韵俱佳"，即形式表现和情感抒发达到了和谐与完美。

从艺术本体的角度来分析，文学通过语言塑造形象，通过形象表达意蕴；书法通过线条构成意象，通过意象流露意味。语言塑造的形象比较具体，但其中的意蕴是文学家的生命体验，需要读者去况味；书法的点线是具体的，但在瞬间构成的意象是抽象的，它包含了由生命体验构成的力度、气势和情态，于是书法的点线就构成了"有意味的形式"，使得黑白世界能够传达生命的精微。不难看出，在中国，文学创作和书法创作虽然表现的手段和形式不一样，但殊途同归，最终和最高的目标，是达到艺术家理想中的美的境界，即意境。

讲求"韵"、"气韵"或"意"、"意境"，说明了中国书法不仅重视技法功力，更看重整体风貌、格调，而这种风貌、格调是人的精神情操和学问修养通过"笔墨"的显现。文学也是如此，写诗作文的技巧并不复杂，但作品趣味的雅与俗、思想的深与浅、格调的高与低，才是真正需要讲究的。汉代的扬雄说"书、心画也"，而汉代论说《诗经》时提到"诗言志"，正好与之相应。诗境、书境、生命之境是三位一体的，最高的诗境是"无言独化"，最高的书境是"目击道存"，最高的人境是解悟生命本体的审美生成。文学和书法都是生命状态和思想意绪的流泻。

四、领略诗意的书法

纵观中国书法史，汉字的"书写"是构成书法艺术的基础，但"书写"什么？怎么"书写"？这才是使书法具有丰富的文化内涵和无穷"意味"的根本因素。在春秋战国时期，已有篆书向隶书转变的痕迹，秦汉时基本完成了"隶变"。隶变的意义在于摆脱了古文字如甲、金、篆那样的"图绘性"而走向了"书写性"，这使得今天意义上的"书法艺术"有了可能。由于书写，带来了节奏感，带来了流动的音乐般的美感；书写更带来了"诗意"——使汉字线条超越了构形功能而与宇宙天地生命万象联系起来。这种"诗意"的发现者与发扬者，是王羲之、颜真卿、苏轼以及一大批具有高度艺术修养的文人。如果说传统的儒、道、佛思想营构了文人的内心世界，使他们对于天地宇宙有着深刻而灵敏的感悟，那么这丰富的感悟最直接最通常的"外化"，就是书法与诗。诗，是中国文学中最具代表性的，也是成就最高的，中国被称为"诗国"。文人每有感慨，或悲或喜，或恨或爱，都要在诗中倾吐出来；而诗之写成，自然离不开"翰墨"。据说张旭在酒后诗兴大发，来不及取纸，就直接在墙壁上一挥而就。所以，"诗"与"书"是分不开的。但是毛笔的"书写"本身具有超越"记录"诗句的意义，蔡邕说"唯笔软则奇怪生焉"。书法的笔法"语言"是非常丰富的，毛笔的提、按、顿、挫，形成线条的疾、徐、枯、润等，能够比诗的"语言"更直接更迅速地传达出人的悲、喜、静、躁。也就是说，书法的每一根线条，在其产生、流动时，就记录了生命状态的一个时段。虽然音乐也是如此，但声音却随时间流逝消失在空气中。书法却将短暂的人生体验留在墨痕里。所以，"书"可以写"诗"，但"书"本身就是"诗"。

书法，这种像诗歌那样直抒胸臆、可以直接表达内心世界和生命感受的艺术，确实与绘画有所不同。它不像绘画那样要借助具体形象的塑造或色彩、构图的安排，它更像诗和音乐。近现代有些西方的造型艺术家已经注意到书法的这一特点，并在创作中有所吸收，比方一些抽象表现主义的作品。在人类走入"地球村"却仍存在种种相互不理解、经常发生矛盾冲突的今天，在许多人心理陷入困境、精神背负重重压力的今天，在文化和艺术面临纷乱和躁动、艺术家经常迷茫和困惑的今天，我们能不能将目光投向东方，投向中国书法这块神奇的艺术土壤呢？书法是具有鲜明中国文化特色的艺术，传统书法的审美体系源于中国古代哲理思想和民族审美习惯。但书法直接表达内心思想和情感意绪的基本艺术特征，又是指向全体人类的。书法艺术思想中贯穿的人与自然的和谐、物我两忘的诗意，以及

有益于身心健康的书写、创作状态，能够成为当今世界人们的精神良药，并为现代艺术创作和文化创意提供众多启示。当然，正如本文所论，书法与文学具有水乳交融的关系，书法需要学问和修养的支撑，对中国书法的了解和学习，离不开对中国文学乃至中国传统文化的了解和学习。古老的书法在今天世界各地将获得新生。让我们一起走进这神奇的艺术殿堂——去领略那诗一般的书法！

　　（本文为在比利时布鲁塞尔举办的"再序兰亭"中国书法大展的部分说明词）

书法与现代艺术

书法作为中国特有的艺术，诞生于古代文化环境。在当代文化生态环境中，书法有何生存的依据？书法的现代性究竟如何体现？现代书法与现代艺术是怎样的关系？这都是目前理论界常思考的问题。

一、汉字书写何以成为艺术？

汉字在原始阶段与其它文字一样，都是图画和符号。但汉字的象形性一直保存下来。由于汉语的性质，汉字为集音义于一形的二维图像。古汉字如甲骨文、商周金文、秦汉石刻文字等，都有一种"图绘性"，粗细基本均匀的单线勾画出一个个的"图"。

这种勾画对线条的顺序和走向并没有规定。人们对文字的审美仅仅在于空间分布是否均匀和对称。

文字的大量使用对书写的速度提出了要求，这样，一种最合理的书写顺序会在书写实践中被选择确定。与此同时，勾画图形的难度被减少，其方法是让长线变成短线，而线条的起讫有轻重变化使之更容易掌控；再就是使复杂的图形简化为几何形构件，即象形性转化为符号性。

隶书的产生证明了汉字由"图绘意识"向"书写意识"的转变。隶书快写形成的早期行书、草书，已具备了所有的"笔画"因素。到了汉魏，经文人归纳整理，出现楷书。此时，笔画已经完全取代单一线条，而成为构成二维空间的新元素。抽象的部件（偏旁）也确立了地位，人们不再有明显的"图绘意识"，"书写意识"逐渐形成。

书写产生的心理感受，导致新的审美体验和审美标准。

笔触是一个与单一线条完全不同的世界。它是一个个看似变化无端却极其直接极为灵敏地反映书者当下心理、生理状态的"图像"。感受自己书写的笔触就如重温自己的心灵轨迹，感受别人书写的笔触也如同与别人的心灵进行交流。于是，人们便可以将表现笔触成为表达情感和情趣的一种手段。

从无序的勾画图形到有序的书写抽象符号，是将汉字的构成从空间性引向了时间性。书写的"不可逆性"，笔画的停顿与连接，必带来时间流程上的韵律、节奏，而且这些在音乐中稍纵即逝的感觉，在书法中却被忠实地纪录下来，成为"书迹"，其实也就是心迹。

由笔画占主导地位的汉字书写，黑白基本形成了"对峙"的局面。以前，线的任务就是勾画图形，主要关注的是"白"；而现在，笔触本身也是图像，书写时既要"知白守黑"，也要"知黑守白"。中国哲学的"道生一，一生阴阳，阴阳生万物"理念在新的书写感觉中似乎更便于体现。

当汉字书写按照其自身发展的规律进入到革命性转变的时候，又有两个因素使其向艺术化发展。一是纸张的普遍使用。三国时曹操大力提倡用纸代替帛，汉末张芝已能作大草，大草在竹简上是难以书写的，可见当时纸已被文人大量使用。在纸上书写性可以进一步拓展，书写的艺术性发挥有了更大的余地。二是魏晋时代思想文化的重大变化。儒家思想与道玄、释家思想既对立又交融，文艺作品中出现大量感叹宇宙无限、人生短促、现实虚无的内容，这种对生命和时间本质的深刻省悟，恰恰是一种文化发展到相当高度才有的表现。艺术关注内心世界和生命终极，是一种早熟。文人在最为熟悉的汉字书写中，在已经觉醒的书写意识中，在不可逆转和变化莫测的笔触中，感悟到与自己生命的时间本质有着深刻照应的东西，意识到书迹可以寄托个人的隐秘、营造独特的意境。而那时的西方，艺术可能还只是热衷于模仿自然、歌颂神祇。

书写是生命的一个片断，生命在时间中的体悟微妙而易逝，却因书写而留在纸上。抽象的情绪、情感、趣味，在书写中得到物化，如何不教人神往痴迷。于是，在魏晋时代文人的书斋里，一种非以实用为目的，而以寄意抒情为皈依的汉字书写——书法，终告诞生。其为作品，可以"想见其挥运之时"；其为行为，需心手相应，比之绘画有更直接的内心指向性，比之诗歌其意象更为抽象精微，别的艺术可以不学汉字，书法则不可不懂汉字，所以书法以前一直是文人的专属。汉字的意义对书法的"意象"有一定的导引，而书写者在"汉字文化"教育下形成的学识修养，又使书法的"意境"萦绕着中国独特的"诗意"。

王羲之等一批艺术修养很高的上层文人，提高了书写的文化品位，并提炼、创立了精美绝伦的技法体系——魏晋笔法。

后世视王羲之为"书圣"，视《兰亭序》"为天下第一行书"，也是因为其技法的不可逾越和品位的超逸。

以魏晋笔法为核心内容的"帖学"，成为从晋唐到明清之际书法的典范。就形成"笔触"的各种技法而言，历代各家几乎没有一人在精微和复

杂方面超过"二王"的。甚至，由于熟练的模仿和缺乏另类形式要素的参比吸纳，魏晋笔法的丰富性只见衰减和简化，以至后来出现像馆阁体那样的末流。

清初碑学的兴起，是文人对由书写性逐步形成的魏晋笔法传统的深刻反省和叛逆。事实上，具有创造意识的书法家已经感觉到"二王"笔法的局限性，由笔触、书写感、空间结构而组合成的书法审美意象，还可以更为宽泛。但明末清初傅山、王铎、徐渭的反叛型书风，还只是在帖学的大范畴里搞"变奏"，不过也为碑学在观念突破上树立了榜样。清初复古维新思潮和金石学的兴起，诱发文人反观周秦古文、汉魏碑志，乃至民间书法：原来汉字之美何其多样，书法本源竟在此中，帖学之外的书迹，何尝不灌注了深沉博大的天地道法和生命意识！

至此，我们可以看到，中国书法作为艺术，大致有3个重要的历史时期：1."隶变"带来了"书写性"，也给书法独立的艺术特性提供了最基本的元素；2.文人创造的"魏晋笔法"，为书法确立了技法系统、哲理依据和在传统文化中的地位，这种地位在唐宋时由于帝王的推扬达到极致；3.清初"碑学"的兴起，则使书法作为视觉艺术有了更大的创作空间，碑学倡导者其实是用"复古"之法将书法呈现出"现代性"。

二、书法在今天生存的依据

书法这门艺术在当今仍然存在，并且受到大家喜爱，这是不争的事实。我们思考的是为什么这样一门古老的传统艺术，而且是文人在传统语境下创造的艺术，今天仍有存在的价值，仍然能够影响到我们的文化生活和精神世界？

首先是中国人对汉字的情感。这种情感的背后是更强大、更深厚的对民族传统文化的情感。汉字，尤其是艺术的、经典的汉字，在中国人心目中几乎是本土文化的符号，民族自尊的象征。

与此相关的，是对书法形式的习惯。西方人在建筑内外以图案、雕塑为装饰，在室内张挂绘画，而中国所有建筑的装饰，几乎都离不开书法。书法在中国的视觉世界中，是一个不容忽视、深入人心的角色。没有其他艺术，像书法那样有"汉字"这个符号能左右观赏的想象力，在提示着文化的本源意识。

这有点像宗教，一种精神的支撑和依恋。

再者，由于书法既能唤起人对历史文化的种种意想，又构成内心世界的抽象（千里阵云、高山坠石、公孙大娘舞剑器之类，皆为主体心理感

受，重要的是"可喜可愕"），所以，今天的人通过书法去领悟古人的精神世界，虽然因为不在同一情景里，又不具有相同的阅历修养，部分特定内容是难以领受的，但抽象艺术表现的情绪、形式美感等等，往往是人类共有的，能够跨越时空，沟通古今。而优秀作品的高难艺术技巧，印证了古人的精神生产的艰辛和超凡的才华，又令人玩味不已。

中国人比较喜欢从历史中寻找慰藉，用怀古来净化心灵、寻求安宁。许多传统艺术，如京剧、越剧，至今仍为不少人喜爱，但比起书法，在普及化和可参与性上都远远不及。

传统书法至今尚存的丰富内涵、缤纷的形式、奥妙的哲理，其艺术的基本元素和在文化史上的深远意义，还未被完全读解和揭示，所以，尽管有人说传统书法是"死人的艺术"，但现实中不可能拒绝它的存在。

今天的文化生态环境，已经在根本上不同于传统书法产生的年代。首先，曾经创造书法、把玩书法的主体——文人，作为特殊阶层已不复存在。由于科举是文人入仕的门槛，文字书写于文人而言关系到荣辱生存。今天的知识分子无论进入政界与否，书写水平不像过去那样被看重。书写工具和书写方式的革命性变化，使毛笔书法赖以生存的土壤已经失去，电脑的普及对于书写的复兴更是重重的一击。

但上述因素恰恰使书法的艺术性得到彰显，人们有理由、有条件将书法从实用中剥离出来，而让其成为纯粹的视觉艺术。从这个角度来看，书法的"升格"，哪怕在形式和创作方法上一仍其旧，也成了艺术的当然成员，这个新成员在文化价值上自然具备现代性。难怪有人说，现代人写的书法，就叫现代书法。

这并不等于传统书法能够真正切实地表达现代人的观念、情感、趣味。现在大量的所谓创作，其实只是在模仿古人、模仿名人，甚至模仿自己。围着展览效应和评奖机制转，使书法艺术最重要的特征——"表现个体生命意识"逐渐失却而沦为盲目的技术操作，以及跟风式的集体游戏。1980年代开始，一批具有"先锋"精神的新生代艺术家对上述现象十分不满，他们从借鉴西方现代艺术开始，对书法重新审视，全面解构，试图让书法走向现代。

三、现代书法与现代艺术

现代书法的实验者各抱主张，但在反对走老路，观念创新，创作手法创新，充分张扬个性，反映当下生存状态或世相方面，是共同的。其实，人类艺术发展史上所有的新创造，何尝不是探索、改革的结果。

但是他们必然要面对的问题是：书法革新的"底线"在哪里？书法作为一个艺术门类，它的"疆界"在哪里？书法的构成元素有哪些？哪些元素是基本的？站在"现代"的立场，如何对待和处理书法的各种艺术元素和非艺术元素？现代书法和现代艺术是什么关系？

1.书法的"疆界"

前面对书法形成的讨论，其实已经回答了前两个问题。汉字之于书法，犹如母体，子产自母。书法的艺术性源于汉字的书写性，受益于中国思想文化的多种滋养。书法与中国画比较，区别在不作具象之形；书法与西方抽象表现主义绘画相比，区别在线的不可逆性。这两点，都有汉字的意象限定。因此，舍弃汉字，书法与其他艺术难以区别。汉字和书写性，大致就是书法的疆界。但是所谓"坚守"疆界，也是一种出于理性思考的口号，在艺术创作中，非理性对"底线"的冲击（不是冲破）却也是正常的。

对书法进行解构，有助于认识探索性的"现代书法"是否越过了书法的疆界。

2.书法的元素及其强化

书法在表面上艺术语汇简单，但实际上经过两千多年的发展，会聚亿万次的创作，已经形成一个元素构成系统。如下列元素：

汉字字体构成的图像及各种"变异"，由笔法和墨法造成的各种线条形态，书写的节奏、韵律，整体的布局，书写的环境，书法的传播。

当代从事探索书法的，主要在某些元素上作了突破——强化或弱化。由于书法不再受实用约束而纯艺术化，所以强化就成了一种张扬个性、创造新风格的创作手段，这种强化效果不再像文人书法那样温文尔雅，而显得直接、任性。

强化的线条使空间分割造成新的视觉冲击，这当然也就摒弃了传统书法的成篇"抄写"，而让独个字或少数字充满画面，使黑白对比更强烈，形式构成更纯化。

艺术作品的审美不可能对同一种形式永远不知疲倦，如果审美经验对形式不再认同，形式的改造就是势在必然。碑派书法是如此，明代反叛型书法也是如此。魏晋古法再精美，也会走向乏味；徐渭草书粗头乱服，却带来新鲜的感受。对艺术元素的各类强化，历来是艺术创新和发展的方法。现代书法探索者在形式上的各种尝试，至少在书法审美对象的开拓上具有意义。

如果形式的强化是对书法原本具有的由"书写性"形成的艺术特性的"提纯"，无疑，它还在书法的疆界之内。它们只是糅进了新的观念、具

有时代印痕、具备现代审美趣尚的书法。

3.现代艺术与"书忘不忘"

还有一类探索作品，丢弃赋予书法特质的基本元素而强化边缘元素，冲出了书法的底线，这些作品已不能称书法，有一个说法叫"书忘不忘"。书忘，是说已经不是书法；不忘，是说还有一些书法观念和书法形式元素。

当代许多先锋艺术家已经不需要人们承认他们的作品是书法或现代书法，虽然"现代书法展"他们也参加。他们认为搞"现代艺术"已经不受传统艺术门类的束缚，现代艺术不崇尚更不依附任何现代的权威和过去的权威，不依赖任何已有的创作模式，只表达现代人对世界对自己的感觉，是在精神充分自由状态下的艺术创作。现代艺术以其不择手段不分载体而难以归属于哪一艺术品种，甚至可以跨越视觉艺术或听觉艺术的界限，它可以被认为是一个新的门类。也有人说，现代艺术什么都是又什么都不是。当然这种宣言式的主张，在具体的创作中并非一律。

中国的"现代艺术"创作者，除了从西方借鉴了不少创作手法和表现形式外，还力图从本土文化的资源中汲取养料和动力。书法是现代艺术最重视的一个借鉴对象，书法中有那么多的元素与现代艺术的观念暗合，其中最重要的就是抽象的动态的笔迹能够直接显现人的心理轨迹。

许多标示为"现代书法"的作品，作者解释为："书法"并非中心词，"现代"才是中心词，只是以书法的精神贯穿现代艺术创作，或曰在创作中调用了书法的元素。比如2005"书、非书"展览，一部分是现代书法，一部分只是现代艺术，但既称"非书"，意味着里面还有书法的成分或意味。

中国的现代艺术虽然在书法中获益，但自我形象的不清晰和故意猖狂中透露的底气不足，也不免让人们产生疑虑和思考。其实西方的"现代艺术"是按照其思想文化和艺术发展的自身逻辑一步步走到今天的，"现代"是一个工业革命以后相对于神学统治的古典时期和人性觉醒的文艺复兴时期的新概念，中国并不存在类似西方的"现代"，尤其在艺术领域，中国"写意"的传统早已形成完善的理论，并具有大量高品位的作品，而西方则长期重于"写实"。这当然可以归因于中国文化的"内省"性。"内省"性的文化延伸到当代，可以继续保持本土艺术的纯粹性，也可以在新的文化生态环境中"转型"。中国古老的艺术观念、艺术手法在西方人看来是很"现代"的，并且被移植融入到现代艺术之中。同样，西方现代艺术的许多观念和表现方法，也在中国得到响应，因为中国确实进入了现代，现代社会中人性的解放、民主思想的深入、个体精神的弘扬和个人

能力的充分发挥，以及科学技术的发展对人的观念改变和生活方式的巨大影响等等，是与西方所谓的"现代"相一致的，东西方艺术面临太多相同的"语境"。在中国，文化的转型并且是与社会经济转型相适应的。

但文化的转型并不意味着疏离本土意识。

中国书法历来是精英文化中的一个重要角色，是在中国文化金字塔尖上的。所以中国的传统书法今天仍然有着生存生长的活力，中国的"现代艺术"大厦的建立，即使从文化发展的逻辑上讲，也不可能离开书法的参与。

艺术需要创新，创新才有活力，才有未来。古老书法作为文化遗产，需要保护，也需要新生，新生可以在老枝上长出新芽，也可以在新枝上结出硕果。

书法与现代艺术创意

一、现代艺术创意的多种可能性

艺术创意，包括了纯艺术创作和实用艺术设计中具有原创意义的成分。艺术创意可以是"文化创意产业"的一部分，也可以不是。所谓文化创意产业，是指某种新颖的思想或方法融入到艺术作品或文化产品的制作、生产、经营过程中，并且使之产生一定的经济效益。并不是所有的"艺术创意"都能够产生直接的经济效益的，所以有些艺术品暂时只能供作观赏；当然具有独创性的艺术作品或迟或早都将被人们认识到它的价值从而可能进入市场。

艺术创意是艺术家、设计师的创造性劳动和精神产品，与我们的物质生活和精神生活有着密切的联系。在我们的生活中，大到建筑，小到茶杯，其使用的舒适度和美观程度，都取决于设计师的艺术创意。我们能够欣赏到优美的音乐、精彩的书画、动人的戏剧影视，也都是艺术家的创造为大众做出的贡献，而这些精神文化产品在现代生活中越来越成为不可或缺的内容。人们在物质生活比较丰裕的时代，往往对精神生活有更多的需求和更高的标准。艺术创意如果不能够满足当代人的需求，就不是好的创意，或者谈不上创意。艺术创意能够激发我们对生活的热爱、对美的追求和各种潜能的发挥，艺术创意能够让我们更透彻地认识人生，更全面更本质地了解自然与社会，从而端正我们的道德和行为。

现代社会生活呈现多样化的局面。首先是民主思想的深入、政治的开明和环境的宽松，使得人们的意见和想法有着各种开放的通道可以表达。当然，世界上也还有一些地方仍存在着专制与恐怖，或者相当贫穷、落后。虽然，信息高速化促进了各种文化的沟通和趋同，部分地佐证了"地球村"的说法；但是由历史和自然经济条件不同而形成的各种习俗、制度和文化艺术仍然以各自鲜明的形态存在并发展着。发达国家拥有大量财富，但也遇到环境污染和能源危机，而人与人的关系也在渐趋异化和隔阂，经常面临文化的失语和艺术的困境；欠发达国家和经济落后国家面临

动荡、压力，甚至饥饿、暴力，但却往往坚守自己民族的宗教信念和文化艺术的独特性。

多元化的经济和政治必然形成多元文化的格局。环视当今世界，由历史形成的东方、西方两大文明，仍然保持各自明显的特征。但由于文化的交融和地域的差异，当今东方文化中也有许多西方文化的因素，西方文化中也有许多东方文化的因素，而各个区域文化的特点也非常明显。发达国家有随着经济和科技的强势带来的文化上的强势，对世界各地都有渗透。例如"好莱坞"的影视和动漫，例如现代派绘画，例如摇滚和流行服饰。在现代开放、宽容的文化观念中，我们没有必要视外来文化为洪水猛兽，相反，现代生活可以接纳并改造为己所用。我们有了中国气派的"大片"，我们有了与民族唱法结合的新"流行"，我们有一届又一届在北京、上海、广州等地举办的现代艺术展览。在这方面，或许台湾和港澳走得更早一些——现代与后现代思潮、中外文化的有机融合，早就在许多创意文化中有所体现，作出了与现代生活合拍的骄人成绩。反观西方国家，艺术创意最为辉煌的高峰似乎已经过去，面临层出不穷的国际问题和社会矛盾，以及一部分人存在的疲软、空虚、冷漠的心态，艺术家的创意也时时感觉贫乏。如何选择一条艺术创新之路和给自己怎样的文化定位，成为不少艺术家苦苦思索的问题。当然这样的苦恼在任何艺术家身上都是可能出现的。不少西方艺术家在东方艺术中吸取了灵感，或者说吸收了一种异文化的滋养。较早的如毕加索、波洛克、马蒂斯，他们的作品中受到东方的雕塑、书法、剪纸等的影响，是很明显的；而当代许多年轻的艺术家愿意到中国、日本等地来求学，来探求东方文化的奥秘，已是蔚然成风。

西方文化仍然有大量值得学习、吸收、借鉴的好东西，但是正如一些智者在上世纪就预言的：21世纪是东方文化崛起的世纪，东方文化在许多领域将起到主导作用。其实我们更愿意相信，西方文化也在不断谋求新生，东方文化在新的时代只有脱胎换骨才有新的力量。各民族各地域的本土文化也散发着永久的魅力。因此，现代艺术创意的多种可能存在于当今世界文化的多元化，也就是说，现代艺术创意应该百花齐放，百家争鸣。

二、书法的独特文化品格和艺术特征

东方文化在狭义上是指汉字文化辐射下的东亚文化。汉字文化中有一种最为独特、也最能引以为自豪的艺术形式，就是中国书法。可以说，了解了中国书法，就了解了东方文化的最主要的特征。如果说现代艺术创意要立足于现代，要了解在21世纪的社会生活和经济生活中将产生巨大作用

的东方文化，要让东方文化中的精华贯穿于现代艺术创意之中，学习和探讨一下书法，可能是一条非常有益的途径。

书法具有独特的文化品格，这种文化品格源于历史悠久的汉字文化和中国传统文人的风度气质。

首先，当然是汉字赋予了书法基本的形态和理据。汉字是至今还存留着象形因素的文字，由于大部分构件是表意的，因此构件和整字的数量非常多，也形态各异。每个汉字不仅有着独特的造型，而且有着丰富的文化意蕴，反映了这个字在历史上曾经有过的信息。比如，我们可以从"示"旁的许多字了解古代宗教祭祀的知识，从"马"旁的许多字了解古人对马的种类、特征的认识。汉字在发展过程中还经历了几个阶段：篆、隶、草、楷等，书法艺术的发展在前期也是与字体发展同步的。各种字体为汉字形态的多样化、艺术化提供了基础，而且，各种字体在书写时的节奏感很不一样。这当然取决于书写"次序"即笔顺。完全意义上的笔顺是在楷书中体现的，而这种笔顺以及用笔的提按动作，使得书写有一种音乐进行般的感受。这种感受在行书、草书中会更加强烈。历代书法家在书写中焕发了激情，感受到愉悦，倾吐了心志，就是由于书法有这种直接表露内心情感变化的功能。

书法留下的"遗产"，除了未见署名的碑刻和抄经，大多数是达官贵人和文人雅士所书，内容也多为诗文，因此，书法其实是和"汉字文化"一起传承下来的，是古代高雅文化、精英文化的一种表现形式。就其创作程序来说，真正的"书法"也是颇为讲究的：窗明几净的环境，凝神静气的调适，笔墨纸砚的选择，诗文辞章的斟酌，笔法的提按顿挫，布局的匠心独运，最后还有落款印章，或许还因不满意而弃之重书，或许还要邀集文友赏评，像王羲之等人在兰亭那样，有一些"文艺沙龙"式的聚会。这一系列方式和活动形成一种文化形态。如果说书法是一种"非物质文化遗产"，那么除了精美绝伦的古人佳作外，这些特定的创作程序也是不可替代的"遗产"。当然，"笔法"是程序的核心。作为文化遗产，书法还包括与之相关的理念和学术。书法的学习者当然首先必须具有丰富的汉字学知识，其次应该有较高的文学修养和丰富的历史知识；书法又特别强调"情韵"、"气"、"骨"，而这些其实是对人的道德修养的要求；书法虽只是黑白世界，但却在点画间架中暗示了人生、宇宙的哲理，因此研习书法必须知晓中国哲学体系。作为文化遗产的另一含义在于书法的物质载体和文具，和其他造型艺术的材料工具有所不同，书法的"笔墨纸砚"对原料和制作方法别有讲究。

然而书法又是最大众化的一门艺术，世界上还没有哪一种艺术像书法

有那么多的参与者。古代凡写字就得用毛笔，现在虽然毛笔使用的机会少了，但"硬笔书法"也逐渐衍生为一门艺术，其基本要素和传统书法是相同的。即便是毛笔书法，在全世界四分之一人口的华人中，也仍然流行，仅就大陆每年上千万的少年儿童参加"书法培训班"而言，其规模也是其他艺术项目难以望其项背的。自古至今，中国人将书法与建筑、装潢、日常用品融为一体，所以只要在中国大地旅游，凡崖壁洞穴、亭台楼阁，举目可见书法作品，书法成为无处不在的视觉艺术。中国人对于书法的欣赏已经成为一种习惯。汉字，尤其是美的汉字，是中国人审美潜意识的表征，是中华民族意识的认同标志。汉字书写艺术是中国最大众化的一门艺术。除了汉字在日常交际中的地位之外，书法在操作上的便利也是普及的一个原因。如果站在外部文化的立场来看，书法是中国文化最重要的标志物之一，因此通过学习书法来了解中国文化的外国人也越来越多。

我们提示书法的大众性，并不意味着这门艺术容易掌握。书法的艺术表达语汇越单纯，它在表达方式和技巧方面就越复杂、越有难度。然而书法的大众性为我们利用书法的文化艺术因素来进行现代艺术创意，提供了有利的条件。由于书法深入人心，一些相关的创意将不会让人们感到陌生，书法的民族亲和力直接关系到某些现代艺术创意的民族特色表现和推广接受的程度。

在西方艺术理论著作和大百科全书中，或是对书法的归类语焉未详，或是根本就不提及书法。其实在中国对于书法的艺术特征也是逐渐有所认识的。在古代文献中，"书"虽然在周代就被列为贵族子弟必须学习的"六艺"之一，但那时主要是指识字和书写能力，直到蔡元培、丰子恺，才参照西方的艺术分类体系，将书法列为艺术教育和研究的项目之一。当然古人早就有书法创作和欣赏的意识，但显然是附庸于文字交际和文学创作的。由于书法与汉字密不可分，所以，几乎所有汉字文化涉及的学科，都可能与书法关联。更重要的是，书法这门抽象的艺术，恰恰蕴涵了中国传统哲理思想的许多核心概念，中华民族基本的审美精神。所以，有不少学者干脆称"书法文化"。无论如何，书法作为综合艺术和独特文化表现形式，是值得探讨和剖析的。

中国古代的艺术理论，擅长于对艺术现象的宏观把握和精神感悟，这对于艺术作品本质特征的把握和审美主体的主导性发挥，是有好处的。但是我们往往也需要对艺术现象和作品本身进行构成因素的分析，探索各种因素之间的联系，了解创作主体、创作动因、创作手法、各种形式要素和对作品的解读之间的逻辑关系。这种探索和分析，看起来有点和艺术的"神秘"性、模糊性、作品精神和物质的"浑然一体"有点相悖，所谓

"得意可以忘言"，但对于认识某种艺术、某件作品的特殊性，还是十分有益的。尤其是，当我们需要了解此艺术与其他艺术的区别点，或者希望将某些艺术因素运用到更多方面的时候，这种解析就非常必要。

书法经过两千多年的发展，会聚亿万次的创作，已经形成一个"元素链"，或者说元素构成系统。这些元素有的是物质层面的，有的则是精神层面的。我们可以指出下列元素：

1.汉字字体构成的图像及各种"变异"，体现为单字的不同空间分布；

2.由笔法和墨法造成的各种线条形态，用笔的行为过程；

3.线与线的衔接方式，书写的节奏、韵律；

4.整体的布局，其中有传统方式和变异方式；

5.对书法意境有指向作用的字义和句意；

6.书法所用的"文房四宝"；

7.书写的环境；

8.书写者和鉴赏者的交流方式；

9.书法式的艺术思维；

10.书法的传播。

以上每项元素或几项元素，在不同的创作观念指导下，在不同的创造环境中，都有可能被强化或弱化。书法的各个时期都表现了这种强化和弱化，例如明代的卷轴书强化了整体的气势，而在笔法的精微上，不再追随魏晋古法。同样道理，魏晋笔法是当时具有很高艺术修养的文人总结了前人笔法后创制的，并且在整个书法元素体系中让笔法彰显美的作用大大突出，这当然也是一种强化。

所谓"字体构成的图像及各种变异"，其实就是从视觉艺术的立场对书体及各家风格的一种说法。篆、隶、草、楷，每一种字体构成一种特征明显的图像系统。若要细分，广义的篆书里面包括了大篆、小篆，广义的草书又可以包括草篆和草隶（章草是其中之一），它们又各自成为图像系统。至于行书，是介于楷书和草书间的不能确定为"体"的写法。每一种字体系统以及它的子系统，何谓"正宗"？何谓"变异"？确实不好说。当然可以相对确定一种为正体，它的使用比较广泛，又是名家所书、朝廷认可，比如东汉时蔡邕书写的《熹平石经》中的隶书。若以蔡邕的隶书为正体，则其他如《曹全碑》、《礼器碑》、《石门颂》等等，就可视为变异，因为同为隶书，但风格差异很大，给人们带来的视觉感受也差别很大。风格的差异不能越出"隶书"的基本图像包括用笔方法，于是我们就发现：隶书的基本图像是扁方，有波磔，而在线条力度的"节点"、空间分布的疏密安排上，各家自有各家的巧妙不同。

在书法中，"笔法"是构成艺术特征最重要的元素，是书法所特有的笔法，产生了千变万化的线条。依靠线条和线条的各种组合来表达情性，塑造意象，营造氛围，这便是书法的主要艺术表现方式。所有古代书论中谈到书法本质特征的，都涉及线条的表现力。"书，心画也"、"唯笔软则奇怪生焉"、"书贵瘦硬方通神"、"横如阵云，点如坠石，竖如枯藤"、"折钗股，屋漏痕"等等说法，为人们熟知。书法中的笔法具有艺术表现力，主要体现为两方面：1.正确和熟练的笔法必然要依赖功力，这就从线条的质量中透露出了书写者的修养、学养、涵养；2.由于是处在"书写"的状态而不是"绘画"的状态，线条的"进行"是随着写字而完成各个程序的，因此没有反复修改和逆向进行的可能。在这种情况下，书写时的心情、态度最直接地流露于笔下，几乎来不及作任何的掩饰。由此，用笔的过程，就成了书法艺术表现的关键。魏晋时期的文人受到玄学思想的影响，对生命本体经常有所思考。生命的本质就是一个时间段的全面体验，它不可逆转，而这种体验在书法线条的"进行"即用笔过程中微观地呈现了。与"思维"不同的是，书法的线条将这种生命的体验转化为"意象"，并且永远留下了痕迹。

没有"节奏"和"韵律"是谈不上艺术性的，这在各个艺术门类都一样，只是体现的方式不同。本来，节奏、韵律是音乐艺术的概念，是由听觉器官感受的。但是在视觉艺术里，我们也常常提到节奏和韵律。例如建筑中廊柱的排列，绘画中块面与色彩的搭配，本来是视觉形象，但通过观看时的心理活动，调动起内心潜藏的审美标准，就能体验到如音乐般的节奏和韵律，这便是所谓"通感"。书法也是视觉艺术，虽然我们面对的是二维平面的作品，但由于书法中的线条是依据汉字书写的笔顺依次"呈现"、顺序"进行"的，因此，不但在创作中时间的"进行"非常明确，而且在"观看"时，也包含了与其他视觉艺术不同的、沿着线条的"进行"而产生的时间顺序。线条的进行在书法里面并不是匀速的，而是随着"笔法"的千变万化，时而急促，时而缓慢，时而顺势，时而逆转，时而轻灵，时而沉重。这种笔法的变化来自于汉字结构和字体的规定性，更来自书写者的功力、修养和当下的心情。这诸多因素是互相牵制的综合体，在这一综合体里面，各个因素的对立统一或曰"和谐"，创作时才感觉到"心手双畅"，观赏时才有令人愉悦的节奏感、韵律感。书法在节奏、韵律方面由于线条的进行和衔接而体现得非常"直观"，因此，它比其他视觉艺术更容易引起与音乐的"通感"。

经过几千年的演化，书法的"体式"或曰整体布局方式，逐步形成一些固定的程式。这些程式的背后，其实都反映了一定时代的书写习惯、特

定用途和审美习俗。秦汉时期的简册，受细长的竹、木简和编简方式的限制，字由上而下、由右而左，这个程式几乎影响了整个文字书写史和印刷史。王羲之的时代，文人拿书法当雅玩，互相交流，因此尺牍式的形制足矣；但是到明清时代，书法在厅堂里成为显示主人的雅好或身份的重要艺术品，中堂、对联、条屏等就成为常见的创作体式。传统的体式对于何种字体何种布局，上款下款如何书写，印章盖于何处，都非常讲究，像京剧里的一招一式，一看就知道是内行还是外行。这些形式上的规定当然都有它文化传统的理由，我们今天依然能够从中去品味古人的雅趣，从而丰富自己的精神生活；但是书法的布局和体式也可以随着时代审美趣味的变化而有所变异，当代许多书法家已经不再拘泥于过去的程式，在创作中出现体式的多样化。不过我们仍然可以发现，多数的变异在传统的程式中可以找到依据或痕迹，是某些传统元素的强化和转化。

我们说书法是综合文化特征很强的一门艺术，是说除了上述技法上的特定元素之外，还有太多文化方面的元素，比如书法与中国诗词散文的关系就比其他任何艺术都密切。事实上，书法创作时对文字内容的选择，是创作过程的一部分，或者说，既定的文字内容对创作形式会有相当大的制约和影响。汉字是一种表意文字，字形中直接或间接透露着字义。但是这一点在书法真正成为一门艺术后并不是主要的，汉字在"隶变"之后已经符号化，汉字的艺术表达已经主要由"线条"——各种笔画来承担。对书法意象和营造书法意境起主要提示作用的，是汉字组成的"文意"。同是王羲之的作品，由于《兰亭序》文章的基调是"虽无丝竹管弦，亦足以畅叙幽情"，而《丧乱帖》则是哀痛之辞，所以作者在笔下流泻的字形、线条就不一样，前者流美、雍容，后者曲折、起落变化较大。

艺术作品只有通过传播，让接受对象欣赏，创作者的意图才达到实现。书法在各个时期的传播方式是不一样的。总体上说，随着书法的实用功能而产生的传播方式，无非是书籍、信函、文书、印章等，但文人有意识地将信函、诗文书写得笔画优美富有情趣，就是希望观看的人对自己的艺术修养和书法功力有一个了解，这在魏晋时期是一种风尚。据说王羲之给谢安写信，原来还为自己的书法沾沾自喜，不料谢安眼光极高，根本看不上，读完内容后就撕毁了。但是像"兰亭"诗会这样的文人雅集，在当时是很常见的，而交流的方式除了酬唱、"清谈"，少不了有书法。到了宋代以后，有了"刻帖"，则书法传播的面明显扩大；随着建筑物的形制变化，随着市民阶层对书法艺术的广泛需求，作品进入公共领域的机会增多，成为厅堂装饰的现象增多，创作者和接受者之间的关系便发生了变化，不但有的作品是根据"需要"或应酬而作，而且还出现了传播环节的

中介——市场。时至今日，书法传播除了大量印刷品外，展览成了主要方式，于是创作者不得不考虑视觉效果上的丰富和强烈，观赏者和作品、作者的距离感增大了，整体形式和展览氛围成为接受对象的组成部分。书写者和欣赏者很难有直接的交流，所有的评论和创作心得可以通过报刊和网络来表达。

传统的"文房四宝"是与古代文人书写的环境、心境相吻合的。清雅的书斋，在一方好砚上慢慢地研墨，细细地品味诗意，从容地挥毫。在现代，这样的书写环境虽然还有，还令人向往，但大幅的创作显然需要另一种场合和氛围，而且传统的"文房四宝"也有点不敷实用。中国美术学院的书法家王冬龄，为创作巨幅《逍遥游》，只得借用数百平方米的健身房，用数十桶墨汁，将十几枝大毛笔捆在一起书写，而且必然是边走动边挥毫，既用臂力也用腰力。在今天，传统"文房四宝"中的名砚和古墨倾向于成为文物收藏和雅玩的物品；纸与笔的制作更为精良，其使用习惯没有多大改变。

艺术，总体上是精神文化产品，作品是精神世界的表征。书法体现的哲理，书法创作和鉴赏贯穿的精神文化，是非常值得探究的问题。精神文化并不是一个抽象笼统的概念，它是有时代性和地域性的。书法一直是一种民族特色明显的艺术，也就是说，它是贯穿了华夏文化精神和东方审美趣味的。那么，这种特色文化的核心是什么？书法是如何体现它的呢？中国五千年文明史孕育的精神文化，最显著的一点是人本，但与西方文化强调人的个性自主和人与自然对立不同，中国人讲的人本是"仁者爱人"、"天人合一"。体现在艺术上，温柔敦厚是重要的审美标准，"和而不同"是对个性化的基本判断。所以，王羲之的作品由于合乎儒雅的审美趣味而被称为上上品、逸品。作为中国书法的主要创作者——传统文人，在复杂的社会人事关系中往往具有性格的多重性：达者兼济天下，穷者独善其身；或奔走仕途，或退隐山林；既有孔孟的经世哲学，又有老庄的出世精神。唐代以后，中国式的佛教"禅宗"，对文人的艺术思想影响也很大。中国文人终其一生的思维形态"内省"，使得他们对于生命本体、宇宙本体有很深入的、很独特的思考。这种思考体现在艺术上，当然不会满足于对事物外形的描写，而是千方百计追求精神的体现。所以，在中国，很早就有了对于"气"、"骨"、"韵"的理性阐述，并且在汉魏六朝时关于山水画的论述中，就有谢赫"六法"中所强调的"气韵"；在书法方面可以追述得更早，东汉就有扬雄提出"书，心画也"，后来陆续有"书贵瘦硬方通神"、"我书意造本无法"等等大量强调精神气格重于形式技巧的说法。书法依据汉字而塑造艺术形象，而汉字本来就是一个个具备潜

在意象的抽象符号。这种特殊的符号加上由特殊的"笔法"造就的千变万化的"线条"——严格地说是千变万化的"形体",这些形体表面看是"二维"的,但由于用笔的提按顿挫和墨法的参与,经过一定的联想又是"三维"的;更重要的是,这些形体随着情感和情绪流淌而出,它们又是生命意识的"表征"和审美趣味的"物化"。汉字——艺术化的抽象形体——生命意识和审美情趣,这三者是一种"直截了当"的关系,是视觉艺术达到相当高度和非常成熟的表现。西方绘画经过古典、浪漫、印象各阶段,到抽象表现时期,最后归结到用比较"纯粹"的绘画语言来比较"直截了当"地表现生命意识和情趣;即使这样,与书法艺术语言的纯粹性——"黑白"对比和线条"因势"组合相比,仍然在"直抒胸臆"方面略逊一筹。所以不妨说,在东方文化中滋生的书法艺术,是一种"早熟"的艺术。

三、书法与现代艺术碰撞的多种可能

我们已经从形式表现、精神内涵、物质载体、文化环境等方面解析了书法艺术,这不但证实了这门艺术在现代仍然具有旺盛的生命力和独立存在的价值,而且让我们联想到它的许多构成元素在其他艺术门类中可能产生启示、催化、变异、组合等作用。这些作用的发挥在现代有了更多的机遇和条件,也具备了更深远的意义。

现代艺术在整个观念形态和表达方式、表现形式上都有了空前的变化,它是我们这个时代——当下社会、当代人的艺术化表征。我们不能够说传统艺术在今天的"重演"就不是"当代"的艺术表征,但传统艺术的"程式"即形式和表述方式的规定性,毕竟还带有"文化遗产"的性质。现代艺术希望"直截了当"地表达现代人的心理需求和社会现状。但是这种心理需求和社会现状毕竟是极为复杂的。通常认为工业化造就了现代社会、信息化造就了"地球村"、人性的全面解放是"现代人"的重要标志。但是每个国家、每个民族有自己的历史,有文化基因和社会生活方式带来的种种特征,因此每个国家和民族的现代性也不会是完全一样的。同处在现代社会,有的地方和平宁静,有的地方恐怖事件不断;有的地方富裕,有的地方依然贫穷;有的地方虽然经济发达,生态却破坏严重。丰富多彩的现代社会充满了生机和希望,也潜藏着大量危机。和平、理解、互助,自然资源和人文资源的保护,这是现代人类的共同愿望。所谓现代社会心理,千姿百态,都可以归结为这些愿望和现实之间的和谐统一或者矛盾冲突。现代艺术的创作者要是不关心现代社会和现代人的心理,必然一

事无成。

传统艺术在当代仍然具有欣赏和研究的价值，在相当一部分人中还是精神生活的重要部分。在各门类艺术中，顽强地保持传统程式的，莫过于书法了。在最权威的中国书法家协会主办的大展中，基本上还是传统书法的面貌，在书体风格上提倡有所宗法，在形式上以条幅、中堂、对联、册页等为主。偶尔有"现代书法"入展，比例大概在百分之一、二。当然，我们可以从另外角度来说明这些传统派作品也具有现代性：虽然沿用传统程式，但流露了现代人的心情和趣味。无论如何，这样的创作与古人的自然"书写"状态以及现代艺术的"直抒胸臆"、"个性张扬"还是有区别的。若究其原因，可能是书法太抽象了，它不像别的艺术可以从现实生活中获取形象性资源，因而直接反映社会生活的机缘较多；而且书法和书写的关系也太直接了，从好的方面说它能够成为"心画"，但也容易被误解为"谁都可以成为书法家"，于是在书法的艺术性和书法如何反映时代精神方面，不去努力开掘；再说，书法的传统形式和创作方法并没有让人们感到厌倦，由于历史的积淀和文化底蕴的深厚，人们在欣赏时仍然能够获得优雅的满足感，而并不在意是否体现了时代精神。

当代许多不满足于书法传统表现方式的艺术家，做出了不少努力。一部分人认为，传统仍需继承，但不应该局限于"帖学"系统和历代名碑，历代民间书作也大可为今天所借鉴，而在遵守"法"的前提下应该大力彰显个性和体现时代精神；另一部分人（至今仍是少数）则认为成法可以突破，形式更需创新，只要有益于彰显个性、体现新的艺术观念，任何手法（包括西方现代艺术的）都可以"拿来"为我所用。当然，具体的作品形态并非截然一分为二，还有许多是介于中间状态的。一般来说，以后者为主要创作观念的，我们统称之为"现代书法"。

在现代书法旗帜下的各种创作活动和作品，已经引起艺术界和公众的关注。从20年前的"现代书法展览"到现在，经过了绘画化的书法、"广西现象"、书法主义、观念书法等等，到2006年末的"书、非书"展览，现代书法经历了由初步尝试到深入探索、从小试锋芒到学术层面的提升，现在已经形成了众所公认的当代文化现象。开始，由一些青年书法家和画家发起了对古老艺术品种——书法的"现代化改造"，但是由于对书法本质特征的浅表理解，导致用文字画、象形字来作为现代书法的代表。"广西现象"是指一批具有先锋艺术观念的青年书法家，在广西率先搞了一些有明显主题、形式感较强、个性比较张扬的作品，后来类似的展览较多。"书法主义"的提出者并不以作品最终是否书法为指归，而是倡导以书法的理念和方式来构建视觉艺术。"观念书法"这一说法是笔者对

近年来一些先锋流派及创作形态的概括之称，它们属于观念艺术，每件作品都抛开了程式而力图颠覆一些常规或惯性，但在思维和形式上还有书法的因素。

目前，现代书法仍然是一个边界模糊、概念宽泛的说法。凡是不同于传统书法创作理念和无视于传统书法"程式"的都可以称为现代书法。但是，现代书法的参与者，在理念和方法上各有不同。有的并没有完全告别传统书法，只是不再采用如条幅、对联那样的"格式"，并且大力强化黑白对比、空间构图的节奏起落而忽视笔法的精巧，但仍然坚守"书写"、"汉字"这两条基本原则；有的不再局限"汉字"，但仍强调"书写"的感觉，于是就有"非汉字"的但又有笔势、墨韵之美的现代书法作品；有的基本上抛弃了汉字和汉字书写的所有形式内容，而用书法所具有的观念、情韵、思维方法来进行当代艺术创作，或者只利用了书法的某些形式要素、文化要素。例如，在2006年的"书，非书"展览中，有一件作品是汉字构件组成的霓虹灯，它不是汉字但能让人想到汉字，总体上是一种装置艺术；还有一件是用铁板做成的巨大的墨池，里面放满墨汁，倒影中能看到其他书写用品，这是在用一种"后现代"的语汇述说书法文化，夸张采用了书法的文化部分元素——"文房四宝"；更有甚者，艺术家让一位外国女子穿上宣纸做的衣服，自由舞蹈，不断触碰一枝不动的毛笔，于是就在宣纸上留下各种墨迹线条，这是一种"反书法"的行为艺术——颠倒了书写的施、受关系，同时颠覆了一般的"书法"观念。另外，比较有影响的与书法有关的现代艺术实践，是徐冰的几次创作：他将印满了密密麻麻汉字的幕布布满屋顶，隐喻了汉字文化的浩漫；他将字帖放在几百个抽屉里，隐喻了书斋生活的压抑；他将汉字楷书的笔画或构件写成英文，以示忽略书法的汉字内容，强调笔画和书写本身的意义。当然，对于现代艺术的解读可以是多角度的，仁者见仁，智者见智。

以上与书法有关的现代艺术创作（所有与众不同、焕发新意的都是源于很好的创意），可以归纳为三种类型：1.保留"汉字"、"书写"这两项传统书法的重要元素，但是在笔法、章法、墨法以及整体形式上对传统有所突破，某些元素有明显的强化，充分彰显了个性；2.不写汉字或者只用汉字的某些部件和局部形态，但是书法所特有的"书写"感仍旧保留，我们仍然可以在作品中感受到笔势和运笔带来的节奏韵律之美；3.已经无法直观感受到"汉字书写"，但是这些作品是用书法的理念、书法的文化态度来创作的，利用或部分利用了书法的程式及技巧。很明显，书法的基本造型依据是汉字，而书法的艺术特征来自于"书写"，这是书法作为门类艺术的"疆界"。所以3种类型的第一二种，还可以归在"书法"之

内，由于和传统书法有观念、方法上的明显区别，我们称之为现代书法。第三种已经不能划入"书法"之内，只是"现代艺术"的一种。现代艺术常常是与传统艺术的门类不"对号入座"的，1件作品可以是绘画、影像的组合，也可以是装置、雕塑的组合，材料的运用、手法的运用可以是综合的。而这一类作品，正是利用、整合了书法的一些元素。现代艺术是个大概念，现代书法如果强调其"现代性"，也可以归属于现代艺术，如果强调其书法特征，则归属于书法之下。但那种虽运用了书法理念却越出了书法"底线"的现代艺术，就不再是书法了。

书法在其他传统艺术门类中的运用，历来就很普遍。具有最密切关系的当然是绘画，传统画家不谙书法，简直是不够格的；尤其是文人画，书法的地位极为重要。就说戏曲，从道具服饰到动作内容，多与书法有关；舞蹈，古代有"观公孙大娘舞剑器"而书法大进的传说（说明舞蹈中有书法可用的元素），现代有从书法得到启发而创作的《墨舞》。

书法运用在实用美术和工艺设计上的例子当然也非常之多。比较直观的，在广告、书籍装帧设计、包装装潢设计方面，几乎随处可以看到书法。最近一个著名的事例，便是2008北京奥运会的标志图案，设计者声称用了"中国书法的线条"，包括"中国印"和各种运动标志图案在内，是"受了篆书的启发"。在奥运会开幕式上，与汉字相关的舞蹈和泼墨挥毫的画面，无不参用了书法的元素。许多电视剧、电影的题名也用书法，曾有节目专门提到长篇连续剧《天下粮仓》的片名题写，书法家煞费苦心写成了这颇具个性的4个字，对传达电视剧的意境起了很好作用。环境艺术设计中书法的应用也很广泛，常常有花卉组合成的文字，有著名景点的大字题名，室内外的牌匾楹联更是公共建筑和私家住所常有的装饰形式。

我们举出这些书法用于纯艺术创作和实用艺术创意的事例，是想说明书法具有很强的文化影响力和艺术渗透力，许多艺术或设计，只要恰当运用了书法或书法的元素，就增添了一份雅致，就具有了东方文化的魅力。

前面已经论述过，现今世界是一个多元文化并存的世界，而现代社会所需要的人与人之间的和谐相处、人与自然之间的和谐共存，中国文化中的许多理念恰恰是可以为此提供精神支撑和哲学上的解释的。在这个大的前提下，现代艺术创意如果是反映现代人的心态和意愿的，就需要研究和运用中国文化中的哲学观念和思维方法，而书法这一贯穿中国文化哲理和审美精神的艺术，在与现代艺术的碰撞和交融中，占了明显的优势。

书法植根于汉字文化，因此汉字文化的经典——儒、道、释的经典著作，唐诗、宋词、元曲、历代名家散文等等，其深邃的思想和璀璨的艺术

光华，都会在"书写"中深深影响文字意象的形成，也会不断激发书写者的创造力。当然每一次这种创造力的激发，都是当下的、综合的。苏轼写前、后《赤壁赋》，怀古而思今，文思泉涌和妙笔生花皆出自胸臆，当然是文意和书法的绝妙融合；我们今天书写《赤壁赋》，虽然也可能对这篇赋的涵义理解得很深很全面，但与苏轼的心境是不能比的，我们或许游览了赤壁有所感触，或许看了电影《赤壁》产生了激情，这类心境与文意、与自己的书法功力也能够融合，但与苏轼是不一样了。

这就给当代的书法艺术创作者提出了一个问题：如果要充分发挥书法"直抒胸臆"的优势，在当下的创作中是否有可能抛开经典的束缚？甚至抛开汉字的束缚？我们认为可以应时而变、与时俱进。因为书法的"精神"，其实已经渗透在一系列的技法和创作经验之中，我们今天进行现代书法的创作，尤其是在"不拘一格"的"现代艺术创意"中，大可不必受经典和汉字的束缚而照样能体现中国文化中的哲理与精神。（注意，这只是在现代书法和"现代艺术"的范围内；在传统书法中，经典、汉字与书法的艺术表达方式是一个整体。）

书法通过笔法、墨法、结体、章法，形成有别于其他艺术的内部构成。由这样的构成，决定了书法的写意抒情性。唐代书法家、理论家孙过庭在《书谱》里说："岂知情动心言，取会风骚之意；阳舒阴惨，本乎天地之心哉！"这20多个字，指出了中国书法，乃至一切中国艺术的创作方法。前半句，说的是要像作诗那样作书，"情动于中而形于言"。中国艺术重视写意，而非写物；写物也是多用比、兴，用借喻、象征的手法，所以写物也就是写意了。最典型的中国式写物，是八大山人的画。书法和诗一样，因感物而动情，只是情的表达不是语言构成的意象，而是线条构成的意象。意象与现实是有距离的，是"境自随人，各有会心"的主观真实而非客观真实，它比现实要高，是文化观念和感知积淀融合的产物。书法是典型的"中国式意象"，它简洁、单纯，却又意蕴无限。它符合艺术"空筐"原理——观赏者可以产生无数的形象联想，触动内心深处久远的情感印记。

书法所体现的这种"中国式意象"，之所以能够穿透时空、穿透意识和下意识，具有恒久的魅力，首先在于它遵循中国文化之道，合于"天人合一"之道境。"中国古代哲学主要是儒道两大系统，从这两大系统看，无论儒家还是道家，他们讨论的根本问题都是天人关系问题，而且发展的趋势更是以论证天人合一为其哲学体系的主要任务。"[1]与西方哲学不同的是，中国传统哲学偏重对自身内在价值的探索，由于"人法地，地法天，天法道，道法自然"，[2]所以天、人统一于道，天、人是整体，人的内在价值就是"天道"的价值。于是庄子不从自然的外部属性去寻找美，

而是从人与自然、生命与宇宙的精神联系上去寻找美——"以虚静推于天地，通于万物，此之谓天乐"，[3]天乐就是一种精神的绝对自由、解放，因此，道家美学不去追求事物外在的美，而是追求人与自然统一的境界的美，精神的扩展和升华也就达到了人生的艺术化。

由此我们想到"中国式意象"和"人生的艺术化"这样的概念，在现代艺术创意中将产生怎样的作用。如果说"中国式意象"的特征是诗意的想象，简洁而富于意蕴的形式，而"人生的艺术化"就是寻求精神自由、天人合一的"大美"境界，那么这正好区别于西方文化传统中的艺术构思方式。西方文化偏向于对外在世界的探索和分析，将人与自然放在对立的地位来思考问题。现代艺术创意应该有一种全新的理念：人只是自然的一部分，人的需求与创造不应该违背自然运行的规律；只有在人与自然中找到和谐、平衡的创意，才是美的创意，才能够带来"天乐"。在此理念指导下，现代艺术创意的视野将得到扩展：现代科学各个门类的发现、发明都能够成为艺术创作的借鉴。比如大到宇宙天体，小到细胞结构，它们都有与人的生命同构共运、息息相通的东西，这种感受就是美的源泉；比如自然界的动植物，和人类一样都是地球的居民，适者生存，它们在生存竞争中形成的体形和营构的环境，都蕴含了一种合乎自然的美，完全可以成为我们有益的借鉴。明显的例子就是国家体育馆"鸟巢"，它的设计似乎有点"天人合一"的意味。

书法中体现的中国艺术精神还有"中和为美"、"情志相谐"，这主要是倡导一种中庸和谐的艺术创作理念——不激不厉，将思想、情绪以合乎度的方式表达出来，也就是在形式上既要新颖、有特色，又不事张扬，含蓄而隽永。由此又引发出一系列中国艺术辩证法的范畴：和而不同，虚实相应，知白守黑，张弛有道。还可以引发出一系列具体的创作方法：欲放先收，前后顾盼，正侧相映，疾徐有致，以及气韵贯通，以"一画"而导控全局。然而究其本源，都是来自中国传统文化"天人合一"、"以人为本"的思想。

凡是以书法为切入点来探讨中国艺术的，都会留意到书法线条的特征。确实，书法是线的艺术，不但书法、中国绘画、舞蹈、音乐，甚至戏剧、小说，也都可以称为线的艺术。由于书法中的线最丰富，最直观，最单纯，所以探讨研究书法之线，几乎可以体悟、解释所有中国艺术之线。

"书画同源"的一个含义是指中国绘画也同书法一样将线条作为造型手段，甚至在一些文人画里面，物象之形已属次要，线条、墨色成了重要的绘画语言，成为可以独立欣赏的对象。于是，画家在书法方面的功底，

有时比造型方面的功底更显得重要，或者说，更能够显示他作品的高雅而非平庸或匠气。中国舞蹈在某些方面也比西方更具有线的流动的特征，比如，更加单纯地用动作来形成各种节奏的"线型"。中国音乐也较少西方音乐那种立体、综合的结构，而以相对单纯的旋律显示在"时间中流动的表情"。中国戏剧、小说的结构，多采用线性进行，"表现的是一种纵向的线性美，西方戏剧结构表现的则是一种横向的板块美。"[4]

由于书法集中了中国传统文化的许多特征，更由于书法作为线的艺术的纯粹性在抽象艺术中独树一帜，有些艺术院校已经将书法作为全校各个系的必修课，比如位于杭州的中国美术学院。中国美术学院的院长和教授们认为，书法通过千姿百态、千变万化的线直接将世间万物的虚实、动静和生命的微妙感触诉诸艺术的表现，是值得所有造型艺术借鉴的，尤其是在努力创造具有中国民族特色的艺术形式和艺术风格的过程中，对于书法的学习将具有深远的意义。

四、结语

书法是一门历史渊源深厚的艺术，又是一门具备各种现代艺术元素的艺术。历史的积淀使它具有强大而典范的力量，足以使我们在传承、解悟、探究之后，树立起一种新的艺术创作观念，这种观念的建立，恰好符合当代文化转型和艺术创新的要求。书法以抽象、单纯的"线"来描述生命流动的轨迹，来讴歌情感和思绪的微妙变化，来叙述宇宙洪荒和世态炎凉，这正是现代艺术极力要达到的境界。所以，理解与接受了书法中的艺术思维和表现方法，其实就差不多进入了现代艺术的堂奥。书法作为综合文化型的艺术，对于现代艺术创作是一座"富矿"，当然在现代创意文化产业中也会起到不可估量的作用。从书法本身的生存发展来说，它在与现代艺术创意的碰撞、融合中也将得到新生，不仅它的现代艺术元素被发现并赋予特殊的价值，而且它的深厚文化传统也将重新被认识，在新的时代得以弘扬。

注释：

[1]汤一介.从中国传统哲学的基本命题看中国传统哲学的特点[M]‖论中国传统文化.北京：三联书店，1988：48.

[2]老子.第二十五章[M].

[3]庄子.天道[M].

[4]蓝凡.中西戏剧比较论稿[M].北京：学林出版社，1992：404.

形式强化和艺术大众化
——现代书法的特征与走向

一、内容与形式

人们一般将书法分为传统书法和现代书法两种类型。虽然对相当一部分作品来说很难明确地归入其中哪一类，两者的定义也是各家有各家的说法，但论到创作观念、表现手法和形式特点，两者还是有着明显区别。这种区别当然首先来自它们各自诞生的原因，而关于原因的分析总是围绕着内容与形式这一艺术的基本问题。

传统书法的内容都是双重性的，即文字本身表达的信息内容和文字的个性化形态所表达的思想情感内容。历史遗留下来的作品几乎全都与文字传递信息功能有着直接的关系。文字内容决定书法形式，即字体、布局、线条形态和结构特点，都是服从于文字内容这个"大局"的。书写中产生的文字个性化形态，其带来的情感内容（艺术性）只是文字表达的一项副产品。当然这主要是针对书写主体而言，也是针对书法在过去并没有被当作一门独立的艺术这一事实而言。

也许有些例子可以说明过去已有文人为陶情遣兴而作书，但他们在书写前对文辞的选择以及书写时文辞内容对书写形式书写状态的制约，是不容否认的。只有当文字内容的传播因时空的差异不再具有意义时，文字形态的艺术魅力（书法内容）才会单独显现出来。试想王羲之的书札在当时绝对是为了联络亲朋或记载日常琐事，但我们今天关注的是王羲之当时无意中流露的东西而几乎不再注意他当时有意要表达的东西，因为我们已经将这些书札看作艺术品。

类似这样的例子只能说明，传统书法中历史的经典这部分，从古到今实际上完成了一次内容的"暗转"，即文字内容的淡化，形式本身转化为内容的主体。

现代人书写传统书法，从本质上来说是对古人书写过程的一次重新演练。同样是先选择内容，同样是依据内容考虑布白等形式问题，但不再有古人的那种"率意"。现代人写传统书法，在文辞、格式、笔法、章

法上基本秉承古人的范式，其过程更多是"生产"式的。生产就不是纯粹意义上的创造。这样的生产，也可以看作是对前人所有无意识行为的一种筛选和强化，对古代令人叹服的艺术创造的一种行为体验，因此其本身也是审美的。当然现代人的传统书法作品多有别开生面者，即使是对前人笔法的重新整合也是一种创造，而新时代自有新思维，新思维必有新意境。

我们还可以从人的视觉感受方面来看书法中内容与形式的关系。当文字只起传播知识、传递信息作用时，人们在视觉上只满足于文字结构的正确合理性。每个识字的人都掌握了某种字体在字形结构上的规范，只要文本的字体基本合乎规范就能顺利阅读。但这只是获取知识信息层面上的，事实上，同一种字体的不同风格会在阅读时带来不同的视觉刺激和心理感受。这种感受是知觉、情感层面的。当人们重复地看自己习惯的字体风格时，也就是不断地在消融自己的心理期待，字体形式本身的内容也就逐步淡化乃至消融。因为形式之所以有内容是由人的感知决定的。然而任何书写者都无法保证自己永远是同一种书写状态，何况有时还有意借书写而抒情。这样，不同的书写风格、不同的形式表现随时随处都可能发生。当人们在视觉上感到面对的文字与期待中的形有明显差异时，这种新鲜的知觉必然引起心理的波动，于是这个字形就有了字义之外的"内容"。被我们视为"书家"的那些人之所以与一般书写者有别，就是因为他们的才情、技艺和修养赋予了字形更为丰富而独特、变化又和谐的"内容"。但是，具有千年历史的传统书法在对汉字（具体为有典范性的字体字形，如供描摹的模板）的形的变异上已经形成一套模式，就像京剧中的招式，学习者必须奉若神明。此中大量削弱了个性化的东西而形成了一种集体意识并潜移默化为个人的下意识，也就是，书法中"善"的形象规定已被公认，形式所包含的"内容"被局限在符合社会统一意志的"雅正"范围内，凡有突破者极易被视作异端。但力图赋予形式以新鲜"内容"的反叛型书家，历代都不乏其人。

现代书法其实是要用更多更新的方法来构成新形式，以与旧的形式规定三分天下甚至分庭抗礼。在社会、经济、文化进入现代化的今天，在全球化、信息化、多元文化共存的今天，人们完全有理由来重新审视和定义"善"的内容，人们再也不会将某些带有专制色彩的社会统一意志作为艺术创作的圭臬，而会更强调人性、人权，崇尚自然和本真。社会的进步和发达越来越使艺术成为生活的一部分，当人们需要艺术就像需要饮食，参与艺术就如同做一件尽兴的事一样，即使有人做得稍稍出格也予以充分理解，权威也就不再可以那么高高在上地唬人，脱离大众的所谓经院艺术家

也就显得有点可笑。从这样的视角来看艺术，后现代思潮亦不无其有益社会文化发展的积极意义。现代书法（在中国，这面旗帜下还包括了受后现代思潮影响的书法）的创作者由于在根本的观念上与传统书法的捍卫者存在差异，因此在形式的创造上不可能依循以前固定的模式和所谓权威的法则，他们无可选择地要以崭新的形式来叙述新的"内容"——新的审美观和新的时代精神。

二、形式的强化

在书法中，形式的表现力始终取决于书法创作者的技巧功力和审美能力。审美能力的背后依仗着先天的才情和后天的文化艺术修养。传统书法如此，现代书法更是如此。因为现代书法是没有什么"蓝本"可供借鉴、模仿的。每一件成功的现代书法作品，都应该是一个新天地。由于它不像传统书法那样可以凭着千锤百炼得来的整套法式和历史距离感营造出一种伦理的美和精神的慰藉，它只能依靠形式的精心构造和匠心独运，也就是依靠文字形态本身的个性化表现形成的视觉冲击力，试图"语不惊人誓不休"。由于让现代书法的形式具备新颖而又丰富的内容并不是一件容易的事，它需要更敏锐的艺术感觉和多维的知识积累，所以许多只求表面新异而缺乏内功修炼的现代书法创作者，往往在比拼中败下阵来。

书法创作当然被看作一种"行为"。行为过程本身是技巧和精神互相渗透、互相引领、互相争斗的过程。所以古人说"道存于法"，甚至"法即是道"。但行为中的技巧部分是训练决定的，无论在何时何地写，技巧的高低可谓一目了然，但精神气质却是因人、因地、因时而有程度和水平的差别。由精神气质"带"出来的技巧才是"活"的，有存在价值的。所有我们感受到的书法形式，都是精神和技巧的结合物，所以凡精神"引领"技巧成功者，郁郁然而有生气，反之则板滞而无神。书法创作的行为过程又不同于其他艺术创作，其精神与技巧的结合又往往在瞬间，其特殊的艺术魅力常常产生于"偶得"，即使现代书法也是如此。所以，一个人即使技巧已很熟练，但精神状态却不可能每次都掌控得那么自如。"意在笔先"只是一个笼统的说法，旨在进入一种较好的状态。在具体的细微的艺术表现过程中，都是"意"、"笔"俱到，其真正的效果并不是能够完全预知的。一个人的得"意"之作并不是每次创作都有。但是，每一次意想不到的结果，即"神来之笔"，对创作者是一种心理的慰藉和"强化"，在下一次书法行为中，会有意无意地

重复这种"强化"。1.开始阶段这种强化增添了形式的个性魅力，如果乐此不疲一成不变就走向一种模式。对于欣赏者来说，只有形式中经常不断地含有强化的因素才不会产生"审美疲劳"。从这个意义上说，现代书法由于"行为"的施者和受者都是有着现代精神状态的人，"强化"的多维度高频次更替不但应该成为这一艺术品种的特点，也在实际功效上可能成为符合时代特征的普罗艺术活动，成为符合快节奏社会审美需求的新型艺术。

其实，书法史中新风格、新流派的产生，都可以看成是"形式强化"的结果。字体变化最重要的动因，当然是书写和阅读这一文字基本功能变化所提出的要求，但也不可忽略不同时代不同地域的审美差别和变化带来的选择。事实上汉字字体的每一次变化推进都是两种因素的有机结合。同一种字体的不同风格，是书法家（书写者）强化其形式的结果。有的对部分笔画强化，有的对结构布局强化。如汉代成熟的隶书对早期隶书部分笔画的强化，形成有规律特征的"雁尾"；晋代王羲之对笔法作复杂、精妙的处理，而明代诸多书家的行草书在布局上大起大落，其"强化"的侧重点是不同的，这种对形式表现的取舍一方面是时风的影响，一方面也是书法艺术自身发展规律所至。有时弱化某种形式因素也是另一种意义的强化，如笔法表现的简化（弱化），衬托了结构的夸张；整体布局上对传统款式的漠视甚至反叛，形成视觉上新的突破。

现代书法在"形式强化"上体现出比传统书法更多的主动性和更多样化的手段方法。如果说传统书法的形式强化还受到字体发展内部规律的制约和文字承载信息的影响，现代书法的天地则宽广多了。文字书写的整个过程如同一条轨迹，上面的每一个"点"都可能被强化，或者作强化、次强化、弱化的种种错综的安排。这里我们仍旧强调了"书写"。不是说现代书法不可以采用诸如拼贴、绘制等手段，但"书写"永远是书法的主旋律，其他手段最多只能陪衬、烘托。我们只欣赏"书写"中产生的"形式强化"；我们评价一幅现代书法水平的高或低，主要看其"书写"中的"强化"是否匠心独运，意态浑成。否则，被东拼西凑追求表面新颖的所谓"形式"所迷惑，只能是舍本求末，忘记了现代书法也还是书法。现代书法在"形式强化"上更值得一提的优势是，创作主体可以站在中西文化交融的、多元文化共存的立场，以面对现代人、面对自我的宽广心态，支持、经营这种强化。可以吸取借鉴其他文化艺术品种的创作方法，来丰富现代书法的"形式强化"手段，当然，借鉴不等于取代，而是深谙各种艺术内在之理后的妙得、天成。

三、精英化与大众化

传统书法作为艺术，是比较精英化的。对"形式强化"特别敏感、经常关注、主动加以提炼改造的都是历代的上层文人。他们或是对民间已经存在的形式强化因素吸收改造，或是通过自己（往往是师徒几代人）的反复艺术实践走向创造。"颜体"的形成，王羲之的成功都说明了这一点。能享受这种形式"新异"带来的快感的，最初也是上层的文人，因为这需要情感的认同和闲暇的心境，再说对文字的形式美的赏评，本身就是所谓文字之交的伴生物，是中国文人间的一种特殊的文化对话。但恰恰就是因为书法植根于汉字这一基本的特性，使得每一项成功的形态变革会很快地随着汉字的使用而得到推广普及。虽然不排除有统治者的导向作用，但中国书法的传承过去是现在也仍旧是依赖于它的大众化，事实上中国大地书迹的无处不在，也培养了大众的欣赏鉴别能力。

艺术是现实的反映，这个现实包含了物质世界、社会生活和人的内心精神活动。但艺术又是超乎现实的，艺术里面有我们不熟悉的、新异的、令人神往的东西存在，它让我们产生遐想甚至跃跃欲试。艺术突显了生活之"真"，当艺术告诉我们这"真"是合乎公认的价值标准的，我们又感觉到了"善"，只有这真和善是通过非同一般、打动人心的语言叙述出来的，我们才感到了艺术之"美"。书法对现实的反映主要体现在精神活动、心理层面，古代留下来的书法作品当然反映了古代人的精神文化生活，但是古人和今人的审美标准之间并非存在天壤之别，更不用说民族文化认同心理和人类基本情感的趋同性在欣赏活动中所起的作用了。但我们看一幅传统味十足的作品时，总还是有一种历史距离感，这种距离感本身给我们这些处在嘈杂繁忙社会中的人带来一阵轻松，就像闲暇时听一首古曲，看一出旧戏。它的形式中包含着那个时代中人的精神状态和审美心理，形式自身又有其永恒的美，所以这种欣赏与模仿，不仅让我们感到古人与今人在形式美塑造上的相似之处，也带给我们历史的、人文的遐想，一种并非清晰却很有人文关怀的情感补充。

现代书法应该不同于今人对传统书法的模仿，（当然这种基于模仿的书法也不是形式的照搬，往往含有今人的精神提升。）而更应强调形式的变异。这种变异不是游离于现实环境和精神世界的形式的拼图，而是建立在既是当今大众的，又是指向未来的精神层面。其实，只要将现代书法的观念建构、创作实践与当今大众的经济生活、精神文化生活的"转型"一致起来，就已经相当成功了。因此，现代书法创作者的一项重要课题就是

怎样把握时代精神和大众心理。现代书法不可能也没有必要在历史感上与传统书法抗衡，它的长处也是它的出路，在于现代感，在于跟今人的话语的贴近，跟今人生活的融合。这似乎可以从艺术史的大视野来进一步认识。"原始艺术家的创作既不是为他的艺术同仁，也不是为了自娱，而是为他所身处其中的社会。在联系、沟通方式的历史的早期阶段，艺术家与公众之间不存在什么明显的区别、对立或矛盾。"2.艺术家的作品如果没有公众的认可甚至参与，就没有了任何意义。因此大俗就是大雅。只有艺术越来越成为一种社会的分工，并进而为贵族独享，才脱离了大众，雅开始鄙视俗。现代社会发展的趋向，是生活本身成为一种艺术；人们工作并不感到是为生计所迫而是精神的需求、满足——工作着是美丽的。在这样的状态中，每个人只要他愿意，都可能成为艺术家，他绝不会去创作大家无法理解无法亲融的作品，他更不可能高高在上，他的作品必须与大众同呼吸共命运才有存在的前景。

因此，摆在现代书法面前的课题是既要保持书法作为一种门类艺术的形式特征，又要尽最大努力去强化形式，这种强化必须符合时代精神和大众心理。现代书法的创作者要应对形式强化的各种可能性，所以不仅在书法技法上要娴熟，还要具备广泛的艺术表现力——最好旁通或粗知绘画、工艺、雕刻、影像等等。更重要的，是要具备"现代人"的精神面貌、文化视界、知识结构以及心理素质。没有这些，现代书法的创作仍是非主动的，"形式强化"仍是非出自内心的，因此也就不可能贴切地反映现代人的精神生活，也就不是真正意义上的现代书法。有些所谓的现代书法出于臆想，搞些形式拼凑，虽也会一时夺人眼目，但总不脱浅薄和低俗。有些则以表面的高雅自恃，以"少数派"自居自得，藐视大众，这样其实是走向了一条没有希望的歧路。

贴近大众，高于大众，培育大众艺术接受群体，是包括现代书法在内的所有现代艺术的"综合工程"。因此现代书法之路并不是一项单纯的创作工作。贴近大众——作品才真正是现代的；高于大众——作品必须有艺术品质的要求；培育大众——有了前二者，现代书法为大众接受才成为可能，而这也是其前途所系。当现代书法真正成为现代社会大众的一顿回味无穷的文化美餐时，它的接受群体便越来越广泛而且巩固，它必将成为除传统书法之外的又一项必不可少的文化消费产品。与传统书法不同的是，大众会以另一种欣赏心态要求它的"形式强化"不断更新，不断提升，当然这也更能刺激创作者的激情，并对创作者提出更高的要求。现代书法的这种"动态性"和"快节奏"显然让它更贴近时代，使书法改变了以前在文人圈里形成的闲暇、雅玩的性质，而可以多方位多层面地反映新的观

念，让现代人藉此"直抒胸臆"。

注释：

[1]《造就创造型的艺术家》（美）B．F．斯金纳："强化一词虽有些技术味，但它作为通常用到绘画身上的'有趣的'、'吸引人的'、'令人愉快的'、'令人满意的'等不严格的同义词时还是可用的。这个词作为'美的'代名词此刻对我们格外有用。""艺术家把颜料涂在一块破油画布上，他是否受到了结果的强化?这是至关重要的，如果他受到了强化，他便继续画下去。看画的人也是如此，如果他们受到强化，他们便继续观赏，并将其他作品找来看。"艺术的未来[M].王治河.（译）桂林：广西师范大学出版社，2002.

[2]（英）A.J.汤因比.大众的抑或小圈子的[M]‖艺术的未来.王治河.（译）桂林：广西师范大学出版社，2002.

书写、解构、逃离

一、观王冬龄书法想到的

2007年12月3日，位于北京沙滩的中国美术馆迎来了王冬龄教授的书法展览。开幕式几乎是例行的模式——领导致词，本人答谢，重要来宾剪彩，所不同的是，王冬龄手挥如椽大笔，在众人围观下书写了"共逍遥"，这才真正揭开了展览的序幕。这一行为当然是精心考虑过的，它要告诉人们的是，这并不是大家司空见惯的书法展览，它有着当代艺术的意味，它提醒人们注意"书写"这一独特的艺术表达方式。当然，映入人们眼帘的巨字、巨幅，更强烈地触动着我们的感官，使我们恍若置身一个汉字线条的独特世界，不，是宇宙。我们在看这些精灵般的字符，这些精灵也在四面八方一个个地看着我们，我们也忘却了自身而成为精灵。

要想寻求文人书斋里传出的闲情雅致已经很难，要品味晋唐笔法的精妙和恣媚也似乎不太可能，但却分明能够感到以往观书难以身受的巨大的气场。时而汹涌澎湃，时而深沉幽远，时而浑穆酣畅，时而飞动奇幻，当艺术家已经把自己当成一个引领线条的精灵时，他的生命的能量在创造中不可遏制地被尽情释放，他再也无暇顾及有可能羁绊前进的传统法规。在如此巨大的书作里，在几米、十几米开外才能整体观赏的情景下，书法其实已不再是雅室里供人细细品味的一杯茶，也不再是述说文人闲情志趣的一首小诗，它已经可以和建筑、雕塑，和巨幅画卷，和剧院里辉煌的交响乐、荡气回肠的歌剧相比拟了。复杂的线条内部运动，细腻的笔触变化都将服从于奔腾不羁的线条、变幻莫测的节奏、贯穿全局的气势。

一切的创作过程和创作方法，一切的展示形式和观赏方式，一切的创作主体和客体的互动，都与传统拉开了距离，都在有意无意地向过去告别而力图与时代靠近、与当下的生活靠近、与现实的精神诉求靠近。

这其实等于宣告了书法可以成为一门当代艺术。

这里的当代艺术并不等同于当代的艺术。一切在当代进行的传统艺术也是当代的艺术，但是只有当代艺术才具有鲜明的当代精神和当代形式。

当代精神是什么？当代精神体现于艺术又是什么？

人们一直津津乐道于东方精神与西方精神的不同，东方艺术与西方艺术的分野。诚然。一个民族有它的精神特质，一个国家有它的文化传统，中国传统文化就是有着悠久历史、丰厚遗产而又特色鲜明的文化，与西方传统文化有着明显的区别。这些区别包括哲学观念、思维方式、审美意识和相关的表现形式的差异。差异存在的原因是地理、历史诸条件的不同，经济模式和生活习俗的不同。但是人之向善与疾恶，追求美好安定生活的愿望是共同的；喜怒哀乐，生存死亡，爱情亲情友谊，也都是共同面对的永恒主题。其实说到底，不同的时代、不同的环境条件，都是影响这些人类本能和愿望是否实现的因素；不同的文化传统，无非是这些永恒主题的不同方式的表述，或抑此而扬彼，或内敛或外张。所以，在关于东西方文化的讨论中，我们不仅要关注其中的差别，强调保存、保护具有民族文化特色的东西，而且还要关注人类共同的理想和追求，正是这些共同的理想和追求，才是不同文化沟通的基础，也是不同民族特色的文化艺术产品能够在不同国家和地区得到理解和欣赏的内在原因。那些具有鲜明特色的文艺作品，民族形式好比是一件风格的外衣，人的本质精神的完美体现往往是它成功的决定因素。无论是《牡丹亭》还是《罗密欧与朱丽叶》，无论是徐渭还是毕加索，体现人类永恒主题是其成功的奥秘。抽象艺术在这方面似乎有更明显的长处，而在表现人的情绪、情感方面，更精微也更直接。书法，以其变幻莫测的线条和张弛有致的动感，最直接地表现人的当下精神状态。几千年已然如此，而在当代书写已经可以摆脱实用性的状态下，艺术家借此表现和抒发情感更为自由。在这个意义上，书法体现当代精神可谓得天独厚，因此书法成为当代艺术中的一个重要角色，或者当代艺术从书法中获取重大启示取得重要推进，便成为巨大的可能。

当代精神说到底，是人类本质精神在当代的体现，或具有明显时代特征的人类精神。同样是爱情亲情友情，同样是喜怒哀乐，同样是对生命和死亡的看法，不同时代有共同点也有观念和表现的区别。由于物质需求的满足和社会生活的丰富、民主精神的弘扬，当代人在思想情感上的总体特征是注重现世、享受人生、爱好个性化的表现和积极的生活态度。当然也不乏守旧和厌世之人，但那只是少数。当代艺术不仅要反映当下的人生状态和人们的现实情味，还要通过艺境制造一种氛围，让人们对过去和未来有一种遐想，在神秘莫测的体验中得到一种精神过滤和升华。当代艺术体现当代精神无需遮遮掩掩或曲折回环，它将是直截了当的，具有一定的感官震撼和精神冲击力的。如果说这一理念是当代艺术本应具有的，那么，包括中国书法在内的中国艺术，具有当代艺术向更深更广的维度发展的天

然秉性。

二、与熊秉明交谈之后

1990年代初，我在法国访学，曾去巴黎郊区拜见时任东方语言文化大学教授的熊秉明先生。当时熊先生的《中国书法理论体系》已经在国内书学界风靡，像一颗石子扔进池塘引起阵阵涟漪，中国的书法界开始大量引进西方哲学、美学理论，在学术研究方面拓展了领域。我的拜访，自然有亲聆真言的意思。

70岁的熊先生开车到火车站来接我，真是不好意思。在一片灰色山岗的映衬下，熊先生的独栋居所前盛开着迎春花，亮黄一片，煞是好看。客厅里有两件十分独特的"当代艺术"，一件介于雕塑、工艺与书法之间，一时我无法辨认出是什么字，经熊先生解释，才认出是"鬼神"；另一件看似瓦片，却是一头瘦骨嶙峋的牛，那牛的身躯已经被夸张变形到极致，据熊先生说，这是苦难重重的中国农民的象征。两件都是出于熊先生之手。

很快就进入了我想了解的正题。熊先生前不久刚刚在北京主持了一次实验性的书法讲习班，以他对书法的特殊理解，用非常理性的方式将传统经典书法的临摹学习分成若干个教学阶段，每一个阶段都是对经典的深入理解和融会创造。当我提出，书法作为一门艺术，非常抽象又十分神秘，精妙之处往往只可意会不可言传，而古代书法理论也往往用比喻形容之辞，将书法艺术说得玄妙莫测，而留给当代书法理论研究和书法教学一个个谜团。遵从与领悟书法的文化性格和无限美妙，和细致深入的学理研究，似乎成为两难的矛盾。熊先生显然早就对这个问题有所思考，毕竟不同于国内一些学者，他是既受过中国传统文化熏陶，又长期受西方学术训练的人，他认为，艺术固然不同于科技，它的精神内涵有时妙不可言，言之，必失却一部分，但艺术也是人类的文化产品，作为一件具体的作品，它从何来，为何来，为何为此形态而非彼形态，都有可以说得出原因。所以，为了讲清这些原因，也为了教和学的需要，其实应该也可以对艺术进行分析，对具体的作品进行解构。并非可以认为这些分析解构就能说明艺术的一切，但如果放弃分析解构，就等于放弃对艺术作科学的研究、客观的说明，这对于艺术的理解和传承至少是不利的。多年来，他就是运用西方实证、推理、比较、统计和心理分析等，对书法、诗歌、绘画、雕塑、建筑进行研究，并成功运用于教学，用学生听得懂、学得会的"语言"教授艺术。同时，也由于他的中西兼容，各科贯通，学术研究往往精微独到又酣畅自如。

随后，熊先生用1个小小的"测试"（或者说游戏）来说明他的研究手法。他让我在一张白纸上写1个"我"字，看了一下，让我再随意写，还是这个"我"字。写了3个之后，他说，哎呀，你是搞书法的，难免有"法"的意识，要是一般人，写1个就可以，你要多写几个。在看了五六个"我"之后，熊先生沉思片刻，娓娓道出一番话来，将我的性格特征、情感类型乃至大致经历，几乎接近真实地说了出来，不禁使我暗暗吃了一惊。他说，笔迹是人心灵的流露，而写汉字"我"的时候，一种潜意识会更真切地流露；十多年来已经收集了几千人写的"我"字，经研究已经总结出一些规律，归纳出一些类型，所以现在差不多可以屡"算"不爽。

回巴黎市区的路上我想，熊先生的"测字"看似小玩意，其实跟他做其他大学问一样，用的是资料收集、归纳分类、理性推导的科学分析的方法。

2006年在杭州的中国美术学院有一次"书、非书"的现代书法展览，说其是现代书法，不如说是当代艺术，因为其实有许多作品已经有所跨越，甚至大大越过了书法的"疆界"。看这样的展览，心态、视角与看传统风格的书法展览是不一样的，有许多观众说"看不懂"，我对不少作品的用意也百思不解。这里面有装置、有行为、有"声"有"色"，光怪陆离，天马行空，与传统书法距离极大，但细细看细细想，所有作品都还有书法的"成分"，或者有一只书法的"神手"在操控。

既然有书法的"成分"，且不说成分有多有少，显露还是隐秘，应该是可以解析出来的。比如，有1幅作品"此"，虽然是1个汉字，但它的"笔画"是五彩的线条拼成的，是一种平面设计，毫无"书写"的痕迹，但它至少保存了书法中字形"空间构造"这一元素。又比如张强的行为艺术，既用了宣纸也用了墨，张强也手持毛笔，但整个过程中所谓的"书写"是颠倒的，即身着宣纸的女学生以各种动作"触碰"毛笔，在宣纸上留下"笔迹"，而持笔的手却是不动的。这是对书写中"施"、"受"关系的倒置，致使书法的关键环节受到否定而成为一次以行为显现的当代艺术。

如同熊秉明的思考与实践，汉字书法和其他艺术是可以解析出各种元素的。这种解析可能是理性的，而在现代书法和当代艺术的创作中，各种元素的取舍、夸张、变异导致了新作品的产生，可能有理性的因素，更多的却是灵感的驱使。

书法的元素，往往可以为当代艺术、各类设计提供可资利用的元件，或是创作时的灵感渊源。比如"书、非书"里面有一件装置艺术，一排塑胶椅子，每张背部是镂空的汉字，组成"你觉得累吗？"，很有人情味，也很时尚，同时一点不影响实用。当然这是简单地运用书法元素。另

1件也是装置艺术，它以巨大的砚、墨、水盆为组合，虽然这里没有1个汉字，但不可否认也是"书法文化"的一部分，水盆里的墨汁倒映着其他作品和参观者的脸，使得这件作品有了一种"互动"，这种感受可以被解释成"在传统面前当代众生相"的转录。

精神层面的元素可能在当代艺术和现代设计中是更有价值的。比如，"书写者与鉴赏者的交流方式"，从古到今发生了巨大的变化。文人在书斋里创作了书法，在雅集中相互观赏品评；而今书法展览在厅堂和更大的公共场所供更多人欣赏。研究这种文化现象的变迁，本身就给我们一种启示：当代艺术的创作是要将形式表现与展示方式同时考虑的。当代艺术仍然可以考虑一种回归，即交流、传播在比较个人化的范围之内，比如使之更为即兴，更注重行为，更具有东方文化意味。"书法式的艺术思维"的一部分意思，是体现更多的"天人合一"，即作品的特点在于使人感受到生命的律动，与大自然的和谐。现代设计需要体现更多的人文关怀与环保意识。显然，书法所具有的简单中的丰富，平面中的立体感，静态中的动态以及音乐般的节奏韵律，在工业设计、广告设计乃至建筑景观设计中都是用得到的元素。有学者说，中国艺术是线的艺术，书法自不必说，绘画也是，音乐、戏剧的结构也是线性的承续。见过一位年轻设计师的建筑设计图，一所体育馆的屋顶，是根据110米跨栏的动作曲线设计的，而这一曲线又可以引观者进入室内。这条静的线具备动的联想，是健与美的象征，与书法的某种元素也是暗合的。

三、苏格兰现代舞、MJ与当代曲水流觞

2009年11月4日，英国苏格兰舞剧院在北京大学"百年讲堂"演出了一台现代舞。舞台上，演员表达思想感情的方式是"直呈式"的，无论是欢乐、激愤、欲望、苦闷，从肢体语言上可以毫不困难地看出；同时，这些动作与队形又是非常艺术化的，是从生活中提炼出来的。各个段落没有连贯性，每一段舞的用意，也不在于情节，而在于抽象的情绪、意境，比如有这样的标题：此刻。

现代舞不像芭蕾、民族舞那样，有一些较为固定的程式，比如，蒙古舞总少不了几个抖肩、挤奶、摔跤的动作，没有这些就失去了蒙古舞的特征，舞者的思想感情和个性表现是在不超越这些套路的前提之下发挥的。现代舞却很少套路，几乎可以为每一个主题设计与众不同的动作和队形，甚至，演员在实际的表演中可以有个性化的创意。观苏格兰现代舞，加上聆听这些舞蹈的音乐，是一种从感官到心灵的酣畅享受。有人说音乐是舞

蹈的灵魂，舞姿是灵魂的跃动。你可以从台上演员的无比激烈或无限柔和的动作姿态里，深深领悟一种生命的旋律，体验身体深层的渴求。

其实这种现代舞和中国书法，尤其是现代书法是很接近的，中国书法用线条的韵律节奏来表现较为抽象的情绪、情感和生命意识，在草书中，这种表现甚至是无所羁绊，充分体现个性特征的。没有哪种视觉艺术能像草书那样"直呈"微妙的情感和生命的律动。所谓生命，其实就是时间流逝中的生存状态，每一刹那都是不同的。书法的线条就是将这"流逝的生存状态"记录下来的痕迹。由于书写时的"不可逆"和"不重复"，使得这种"记录"真实无遗。如果说传统书法中还有某种程式的羁绊，那么在现代书法里，已经消解了真、草、隶、篆等书体的特征，当然也最大限度地摆脱了程式的羁绊，于是也就更能够直呈生命的精微、袒露内心的独白了。

当代艺术与传统艺术最重要的分野，就是摆脱任何羁绊，展现真实的人性，让人性有那么一次美丽的升华、忘却纷繁尘世的逃离。

这话其实是听迈克尔·杰克逊说的。在电影《MJ，就是这样》里面，这位天才的歌舞之王在辛勤排练的过程中，这样和他的合作者说：我们要拿出最棒的，因为喜欢我的歌迷来到这里，就是希望在这个时间里忘记现实世界的存在，哪怕有片刻的逃离。迈克尔的激情演唱，震撼的舞姿和音响，完全可以让每个人的全身细胞跳跃起来，热血沸腾起来，迈克尔的演出让在场的千万个人都成了他的化身，成了艺术创作的参与者而不仅是观赏者。这时候，谁还会为现实的烦恼所困呢？

这就是当代艺术的重要特征：艺术为人性的解放而作；艺术的成功在于，不为现实羁绊的人性使得艺术家和受众真诚沟通、水乳交融，艺术创作是在每一次沟通交融中完成的，真正完美的作品是主、客合作的、具有行为过程的。所以，当代艺术并非像有些人认为是简单的快餐，而真正的创作足以让我们煞费苦心。

有一种口号叫做"古为今用"，这对于我们这个有着悠久丰富传统文化的国家来说，是不可忽略的。当代艺术如果忽略甚至脱离了传统的、民族的根基，实在可惜甚至荒谬。由于门户开放我们看到了大量西方现代、后现代的艺术作品，于是有不少艺术家在表现方法甚至基本构思上模仿，且将这些模拟之作标明为当代艺术。当然有些也不能说抄袭，在已经被称为"地球村"的当代，世界各地人们的认识和思想已非常相近，在艺术中表现相似便毫不奇怪。问题是，时间长了以后，人们不禁要问，具有民族审美和本土特色的当代艺术，就那么难产吗？

还是可以回到书法来谈这个问题。在浙江绍兴，从书法重新被国人重

视的1982年开始，每年都有所谓"兰亭书法节"，其中有一项必不可少的仪式，就是行一千六百多年前的"曲水流觞"，选40余位当代书坛人士，有时还着晋人服装，如有日本人则穿和服，韩国人则穿韩服，在兰亭的曲水边，面对春光当场吟诗，一旁有身着古装之少女斟酒伺候。只是谁也不敢扮演王羲之，是一场没有主角的复古演出。

也许主办活动者的动机只是为了纪念"书圣"，弘扬书艺，或者"文化搭台、经济唱戏"，目的在于促进当地旅游。但事实上整个仪式就是一次准行为艺术，或者说，自1982年以来的20多次的总和为准行为艺术。在这里，参与者、观赏者都在体验古人，在试图重复古人的审美。但是他们的雅兴，完全是世俗的，是在完全知道边上的那位是文化官员、书协理事或是某校教授的情形下的作态。他们谁也没有忘记周围的营营众生，谁也没有逃离现实的兴趣。所以，准确地说，当代"曲水流觞"，是一种模拟艺术史事件的行为，是仿古游戏。

我们举这一例子不是要批评当代"曲水流觞"，只是觉得它和当代艺术的探索问题可以有所联系。当代艺术表现民族审美和本土性，切不可仅从形式上模拟，创作者首先要做的功课，是批判接受传统文化，吃透民族文化艺术中的精粹，又要对现实生活有深入细致的观察，对当代人的心理有真切的体悟，长期涵泳其中，一朝脱水而起，艺术作品的诞生应该是如生命价值重新发现和新生一般的狂喜。

谁也不是艺术家，只是人；谁都可以是艺术家，因为当下的生活都可以是艺术。当代艺术的理想境界，是人们的艺术气质都在最大程度上得到了发挥。艺术成为人们的家常便饭，艺术的创作者也是观赏者，观赏者也是创作者，是作品的一分子。只有这样，本来就是艺术的人，才真正地回归。

书法博士生培养的
现状和有关思考

中国高等院校培养书法博士生，是近十年的事情。这在中国书法史、中国教育史上都是史无前例的；在世界艺术教育史上，也未见他例。国外虽早有以书法论文获博士学位的，但一般都在"汉学"的名下。这从一个方面证明，中国书法的学术地位已基本奠定，在高端人才的培养方面，书法有了一席之地。

中国书法专业的博士生教育，目前总的状况是：时间短，人数少，尚未形成完整体系。[1]

书法博士生教育并不是在书法本、硕教育成熟的基础上形成的。不少院校本、硕教育的经验、教训尚未总结，博士生教育就匆匆上马了。综合来看，院校中的书法博士生，先前为书法本科、书法硕士的，其实比例很小。现浙江大学的12名书法博士生中，只有4名以前是书法硕士，1名是书法本科出身，书法本、硕、博连着读的只有1名。相对而言，专业艺术院校中的博士生，以前为书法本科、硕士的比例较高。中国美术学院就是如此。但其学历均出自本校，也是个问题。有的就是本校年轻教师再随自己的老师读博，这样学术视野难免不开阔。

目前中国的高校书法博士生，学科背景不一，有来自文学、哲学、历史、教育各专业的，还有少数来自理工科的。他们共同的特点是，对书法非常热爱，且已经学有所长，有志于将书法作为自己人生、事业的重要部分。从近年书法博士培养的实际来看，有书法本、硕背景的固然是指导起来方便，但非书法专业出身的攻读书法博士学位，并非一概不利，往往反而有思路开阔之长，学科交叉之优势。入浙大的1名书法博士生，硕士阶段攻读的是《汉语史》，其文史、语言功底大大有助于其书法史论文的写作；另1名书法博士生本科学的是理科，又爱读哲学类书，较强的思辨能力使他对书法理论有深入的思考和周密的分析，对当前学术问题能提出自己的见解。

高校书法博士生，其实是一个笼统的、不十分明确的说法，因为它包含了几种名称并非书法艺术而实质是书法学业的博士生类型。由于"书

法"目前在中国学科体系中被设为二级学科"美术学"下的三级学科，因此它还不能单独设为学科级别上的博士点，而只能作为某相关二级学科下的专业方向。现在大概有三种类型：1.美术学——书法方向，如中央美术学院、中国美术学院、香港中文大学、南京艺术学院、中国人民大学等按此设立；2.中国古典文献学——书法文献方向，如吉林大学、浙江大学；汉语言文字学——书法方向，如北京师范大学；3.教育学——书法教育方向，如首都师范大学。至于博士论文的实际选题，"美术学"属下的写书法教育、书法文献；"教育学"属下的写书法美学、书法史学，屡见不鲜，并非门第森严。上述3类之外，文史哲其他专业方向的博士论文写书法的，或涉及书法问题的，就另当别论了。台湾高校是否以书法为专业方向招收博士生尚不得知[2]，澳门高校则尚未有设。

由于隶属的二级学科有所不同，各类书法专业在考试命题上也必然带有其所属学科的特色。当然，专业试卷都是导师命题，导师个人的专业领域、研究特色也会影响命题。"美术学"范围的书法试卷命题，往往立足于"视觉艺术"，将书法作为"大美术"的一支，较为关注形式、技法、表现等；"文献学"下的书法命题，多涉及史论、文献知识和文史功底；"教育学"下的书法命题，当然会关注书法教育，而首都师范大学历来倡导的是一种"书法文化"的教育。博士生考试的命题，当然是对高层次专业知识和水平的测试，一般的史论、技法知识已无须作为命题内容，思考问题的深度和分析问题的能力是主要的考察目标。因此，大多数专业试卷中的论述题占了60%至80%的得分比例，有的甚至全部为论述题。"文献学"属下的书法方向试题，曾要求用文言文写1篇专论，并使用繁体字。这对准备攻读"书法文献"博士学位的考生，应该是不为过的要求。至于技法方面，即使出题也以技法理论为主。[3]博士生的面试，目前主要为对其真实水平的考察验证，及思维能力的直解感知、评价。笔试水平与面试成绩反差较大的，一般很少见。

目前书法博士生录取的最大问题，是外语考试挡住了一部分专业水平高的考生入学之门。这一问题有待于中国博士生考试制度的改革。另外，生源少尤其是理想的生源少，也是录取中导师们感到遗憾和无奈的事。毕竟到了博士这个层次，有实力考的人是少数，甘心坐冷板凳搞研究的人也是少数。艺术界物欲横流，有些人会觉得花时间去做学问有点傻。

书法博士生和别的大多数专业一样，学制一般为3年，目前有的学校已改为4年。学位课程和选修课程的设置，大都与属何种二级学科有关。以中国美术学院和浙江大学为例，前者长于技法理论教学，后者依托人文系科而长于史论教学，但学位课程中的书法史、论必然都有，也不再是概

论性的，而是具有一定研究性的、专题讨论式的课程。所谓"古代书论专题"、"当代书法理论专题"、"书法史个案研究"，等等，教师往往结合自己的研究心得，传授研究方法比讲解内容更重要。在浙江大学，"书法文献学"、"书论研读"、"书画典籍研究"等是体现自身特色的课，这些课的学习又大都与某些课题的实践结合起来，如编写西泠印社史长编、历代书画印论解题等。同一名称的课，导师不同，内容可以不一。如"书法文献研究"，有的侧重目录、版本、校刊方面的问题，有的侧重资料的分析、归纳、评价。各校都有一些选修课，有的是硕、博打通的，有的专供博士生选修，不外乎文化史、金石、文字、诗词、美学，近年还增添了艺术市场、文化管理、字画鉴定等。论文的写作是最重要的一环，目前书法博士论文选题以史论类为多数，其次是书法教育。史论类也以讨论古代的为多，结合当代书法现象讨论书法批评的博士论文少，是存在的问题之一。总之，考入了某一学校的博士生，跟随了某一导师，也就进入了某一特定的文化、学术环境，周围的学术气氛和导师的治学方法对博士生的论文写作乃至学术生涯有着深刻的影响。

书法博士生毕业后的出路，较为理想的当然是从事专业研究或专业教学。由于现今已毕业的书法博士尚少，从中国这样一个泱泱大国和书法的"国艺"地位来看，只是凤毛麟角；书法教育事业蒸蒸日上，书法创作和研究也势头很旺，在高端人才尚处"供方市场"的良好形势下，大多数书法博士被幸运地安排在高校、艺术研究和文化管理单位，但这种"供方市场"的优势未必能保持得太久。已经出现的现象是，不少高校并不打算进一步扩展书法专业，以致于某位书法博士原来自信能当教师却只能到图书馆工作。其实现今高校书法教师并不能说已经饱和，即使饱和，教师学历结构的调整也是摆在校、系领导面前更为实际也更为棘手的事情。简单化的"换血"不合国情。有的学校采取在职教师就地读博或外出读博，逐步完成学历的整体提升。浙江大学规定一定年龄以下的教师必须拿到博士学位，否则没有晋升高级职称的资格，也算是强硬的措施。也能举出反向的例子，有的博士（包括书法博士）宁愿放弃高校和科研单位而去做一个自由创作人，去从事研究、从事经营。随着以后书法博士的增多和观念的不断变化，就业类型的多样化是必然的趋势。

书法博士生的培养离不开教育学的规律。首先，书法博士生的培养目标是什么？合格的"书法博士"有何标准？如前所述，我国目前还没有独立学科意义上的书法博士点，所以还没有纯粹的书法博士。甚至有些学者对"书法博士"这一称呼是质疑的，启功先生一直不愿意带书法博士生，他带的是中国古典文献学博士生。他曾笑谈，怎样的书法才叫"书法博

士"的书法？这个培养标准实在是没法儿定的(大意)。不难体会，启功先生是不赞成将书法技艺的训练列入博士生教育范畴的。所以，将艺术创作与学术研究混淆起来，在博士生教育中肯定是个误区。如果以后书法上升为二级学科，可以设立博士点了，那也应该是"书法学博士"，即视书法为人文艺术学科之一类，而不单单是一种技艺。

博士研究生是学历教育中最高的一个层次，获得博士学位，则证明在某一领域具有权威认可的专业知识、学术水平和科研能力，是最高学力的标志。欧洲国家有大学博士和国家博士之分，其对水平的要求是大不一样的。我国的博士学位证书是国务院学位委员会颁发的，即只有国家博士。其严肃性和高标准可想而知。中国博士生学习期间规定了学位课程的数量、学分，这与欧美一些国家不设课程只做论文有所不同；中国博士生入学难，而欧美一般入学易，通过论文难，这又是不同之处。不设学位课和入学易未必好，但对博士论文坚持高标准，严格把好答辩这一关，是完全应该的，是维护"博士"这一最高学位的严肃性的必须之举。在书法教育领域，我国目前有两种倾向须引起警惕：一是论文评价体系不完善，通过标准不严。专家评议大都是客观的，但也有讲人情托关系打分过宽的现象存在。答辩会上，碍于导师面子，也有只说好话少提意见、无形中降低评价标准的情况，以至于一般总能过得去。论文水平有高有低，拿到的博士学位证书都是一个样。二是对以创作为主的博士生的论文要求过低。这个现象在早几年中不明显，最近几届问题多一些。有的院校以培养创作人才为主，有重技法轻理论的倾向。博士点增列了专业方向后，未真正提升学术的位置。不少书法博士生有较强的创作能力，学术研究相对较弱，这不但未引起重视，反而在评价体系中将个人作品展览的比重加大，论文答辩则成为一个参考，一种附庸。这其实是有违于博士作为学力证明的基本要求的。在欧美，对高水平的艺术创造者可以授予"大师"称号，"博士"永远是针对学术水平和研究能力的一种称号，而证明这水平和能力的，唯有博士学位论文。中国现在只有工艺美术领域颁发"大师"称号，这似乎是一个缺陷。但也不能因此而将一些可以称为书法"大师"却未达到博士水平的人都戴上博士帽啊。可话又说回来，书法博士生毕竟学的是书法，书法是有形、可感的一门艺术。对艺术进行科学的研究，离不开感性活动。如果书法博士对创作和鉴赏毫无体验，也不能不说是一种缺憾。中国美术学院章祖安教授最近写文章指出，研读古代书论，要结合对作品的体验才会有真切的理解。我们可以将书法博士生的培养目标分成几种类型，如有的以理论研究（古代书论或古代书法美学）为主，有的以书法史（包括书法教育史）、书法文献研究为主，有的以技法研究为主，凡在某一领

域有成就有创见的均应肯定。但以研究书法而言，也要拿出像样的学术论文来，作品、展览只能是技法研究成果和创作观念的一个佐证。还是那句话，书法博士生教育，强调的是"书法学"。

注释：

[1]本文写于2005年。经过这几年的发展，中国书法博士教育的规模已经有很大不同。

[2]2013年作者在台湾艺术大学书画系任教时，得知该系已经设有中国书画艺术博士点。

[3]据了解，目前中国大陆各校情况不一，有的学校有"理论类"博士与"实践类"博士之分，入学考试时专业考察的内容、方式有所不同，前者均为论述题，后者须当场创作，论述题比例较小。

关于书法"当代性"的师生对话

一、从《金陵十三钗》片名说起

李海亭（中国艺术研究院博士后，以下简为L）：任老师，您好。看了张艺谋导演的大片《金陵十三钗》，许多人注意到片名书法，感到和以往见到的字很不一样，很有艺术冲击力，甚至给人带来很多想象。当初您是怎样与这部电影的片名书写结缘的？

任平（以下简为R）：2011年7月，我接受委托，为电影《金陵十三钗》写片头大字。但我不是唯一一个接受委托的书法家，还有诸如曾经为《英雄》、《天下粮仓》等电影题字的书法家们都在邀请之列。经过反复酝酿，我采用作为篆书和隶书之间的一种过渡形态——篆隶体（后来书法界有人称之为"蝶扁"，但"蝶扁"已有艺术加工的成分）书写，这种字体兼具篆、隶的特色。很多人从片名中感受到悲壮、倔强和细腻、温婉，这正是篆隶体书法的魅力。也许正是因为这种古书体所独具的风格和特殊历史，让这个片头给人一种历经沧桑的感觉，故而让张艺谋的团队相中了。

L：作为这几个字的书写者，能谈谈您写篆隶书体的体会吗？

R：如果没有古文字学的知识，是写不出这种字的。篆隶体的出现在秦朝到西汉年间。那个"钗"字末笔的写法，并不是我自创的，它其实在马王堆帛书里就出现过。早在清代，就有书法家提倡这种书体。清朝的大学者、浙江嘉兴书法家沈曾植提出过一个理论，他说"篆参隶势而姿生"，就是说，写篆书，带点隶书，会有一种奔放的姿态。其实我是受陆维钊先生的启发而开始学这种书体的。

姚宇亮（中央美术学院博士后，以下简为Y）：刚才您谈到了陆维钊先生，我们知道您就读杭州大学的时候，曾经随国学大师姜亮夫先生学习文字学，并从师于中国美院教授陆维钊先生学习书法。而陆先生正是国内书写篆隶的高手。您能谈谈陆维钊先生篆隶书法的贡献吗？

R：当代书法家陆维钊教授，是一位极力追摹传统又极具现代意识的

艺术家。在长期揣摩古代碑刻和研习古代文字的过程中他领悟到：眼中的碑刻遗迹，是活的东西。如果他像一般人那样死板地临习秦小篆，描摹《说文》，将永远走不到创新之路上去。他意识到篆的结体图案之美的价值，吸收了篆书屈曲环绕、外柔内刚的线条之美，又意识到隶书在笔法上的适度放逸，可以使气韵更为生动；更注意到隶书的"扁"，虽然是由于简策形制所限而成，但恰恰与小篆之"长"造成构形上的反差，如果去掉这种反差就使得篆书的部件可以重新搭配，章法上便有了新的可能性，从而在形式上带来新异的审美感受。这种发现，古人不可能有，因为古人是基于书写实际而抉择字体形态和书写方式的；陆维钊能发现其形式表现上的潜在价值并用于创作，是因为基于艺术的思维和创造力的驱动。沙孟海先生就直接称陆先生这种书体为"蜾扁"，只是陆先生的"蜾扁"比清代书家写的更"蜾扁"，将篆书的"图绘性"和隶书的"书写性"，亦即一种以图案美见长的字体与一种走向线条节奏之美的字体结合起来，创造出一种新的书法形态，不仅以图像凝结了"汉字书写走向书法艺术"这一书法史的初始阶段，也暗示了"创变"书法"动静交融"之美及以现代艺术思维统率传统艺术元素的巨大可能性。陆维钊的创新实验，在学术上的意义更在于此。

L：您能详细地介绍一下当时您书写《金陵十三钗》片名时的创作状态吗？

R：其实我对这部影片的故事情节并不了解，只大略知道这是一部关于战争，关于秦淮女的电影。但是，片名书法"金陵十三钗"在创作时无需完全了解情节，有一个大致了解反而更能发挥创作潜能，因为所有的笔画线条，布局安排，包括用笔用墨带来的飞白，苍劲中带柔韧感，都是不需要和情节一一对应，但又可以给人无限遐想的。总之，当时创作时的心情和技术发挥恰到好处，也是和这部电影恰好有缘分，这大概也是中国书法包含的哲理中那些难以言说的东西在起作用。至于看过的人会有种种感受，或许有各种原因，可以说的基本原因是，书法的艺术元素简单但是造成"意象"的可能性却是无限的，中国人的思维方式有一种对于抽象图像的丰富想象力，这是汉字文化培育出来的。

二、书法和思维方式

Y：的确如此。我们从小学习汉字，一生使用汉字，在汉字的环境和氛围里成长，汉字这一抽象而丰富的图形已经成了我们思维的依据和凭借，汉字与我们日常生活和社会活动中的各种事物联系在一起。

R：更何况艺术化的汉字对于我们审美观念和文化意识的深刻影响。各种风格的书法在我们周围无处不在，无论是你喜欢的还是不喜欢的，无论是你在欣赏还是在创作，书法都对我们的情感和生活起到了干预作用，从而渐渐地参与塑造了我们的思维方式和人生观。

L：您说的书法对于思维方式与社会生活的影响，让我想到一个非常现实，大家都在思考的问题，就是传统书法包括其他文化艺术遗产，怎样在当代发挥作用和重新焕发生命力的问题。

R：这个问题确实非常重要，但也可以分成几个方面来谈，比如：书法本来就是在文字使用中产生的，今天的文字使用状况纵然有了区别，但书法在我们的视野中反而更张扬了，在各类工业设计、平面设计、公共艺术中用得更多了；古人借助于书法抒情达意，现代人依然热衷于这一民族特色浓厚的艺术，但无论形式还是方法已经有了新的创意和内容；书法本体的特殊性给今天的书法之外的艺术创作带来很多启示，怎样从书法的渊源与流变、书法的元素解构、书法创作和鉴赏的心理机制的研究分析中，找寻具有中国文化特色的思想结晶、创意路径，更是从深层对书法当代性的思考。有的艺术院校已经要求各个专业都要学习书法，就是为了重构中国式的艺术创造模式，不丢失这一东方文化的瑰宝。

L：作为艺术的书法是我们中国独有的，有人说书法是古代文人修身养性的精神娱乐，现在时代不同了，网络化时代，作为文人雅士书斋把玩的小道已经没有太大的生存空间，书法已经难以与时俱进了，所以书法的生存恐岌岌可危。您怎么看待这些观点？您觉得书法能体现时代精神吗？

R：我觉得持有类似观点的人可能并非真正懂得中国书法，懂得中国书法的价值所在。且不说别的艺术门类和文化形式，就是传统书法，至今仍是可以表达当代人的思想、情感和意趣的一种方式，只是路径有异，但总的来说并不排斥，是同中之异，是可以互补的。中国书法用线条的韵律节奏来表现较为抽象的情绪、情感和生命意识，尤其是在草书中，这种表现甚至是无所羁绊，充分体现个性特征的。没有哪种视觉艺术能像草书那样"直呈"微妙的情感和生命的律动。所谓生命，其实就是时间流逝中的生存状态，每一刹那都是不同的。书法的线条就是将这"流逝的生存状态"记录下来的痕迹。由于书写时的不可逆和不重复，使得这种记录真实无遗。如果说传统书法中还有某种程式的羁绊，那么在现代书法里，已经消解了真、草、隶、篆等书体的特征，当然也最大限度地摆脱了程式的羁绊，於是也就更能够直呈生命的精微、袒露内心的独白了。现代艺术与传统艺术最重要的分野，就是摆脱任何羁绊（主要指程式），展现真实的人性，让人性有那么一次美丽的升华、忘却纷繁尘世的逃离。书法是能体现

时代精神的。书法，以其变幻莫测的线条和张弛有致的动感，最直接地表现人的当下精神状态。几千年已然如此，而在当代书写已经可以摆脱实用性的状态下，艺术家借此表现和抒发情感更为自由。在这个意义上，书法体现当代精神可谓得天独厚，因此书法成为现代艺术中的一个重要角色，或者现代艺术从书法中获取重大启示取得重要推进，便成为巨大的可能。

三、书法与当代文化艺术创意

L：刚才您谈到了书法在艺术设计中的作用，您能更具体的地谈谈艺术设计中如何更好地发挥运用书法的元素吗？

R：中国书法历经亿万次的书写实践，已经生成了一系列的构成元素，这些元素有物质层面的，也有精神层面的，有构成形式的技法因素，也有形成意蕴的文化因素，有个性的东西也有共性的东西。我在一篇文章中曾举出了书法的10种构成元素（见本书《书法与现代艺术创意》一文）。这里，有些提法很笼统。与文化、精神相关的元素很复杂，还可以分化出许多子元素。

书法的"元素链"，往往可以为现代艺术、各类设计提供可资利用的"元件"，或是创作时的灵感渊源。比如第一届"书非书"展览里面有一件装置艺术，一排塑胶椅子，每张背部是镂空的汉字，组成"你觉得累吗？"，很有人情味，也很时尚，同时一点不影响实用。当然这是简单地运用书法元素。另一件也是装置艺术，它以巨大的砚、墨、水盆为组合，虽然这里没有一个汉字，但不可否认这些器具也是"书法文化"的一部分，水盆里的墨汁倒映着其他作品和参观者的脸，使得这件作品有了一种与观者、与环境的"互动"，这种感受不妨被解释成"在传统面前当代众生相"的转录，或"文房四宝"形态与精神的异样放大。"元素链"中精神层面的元素可能在现代艺术和现代设计中是更有价值的。比如，"书写者与鉴赏者的交流方式"，从古到今发生了巨大的变化。文人在书斋里创作了书法，在"雅集"中相互观赏品评；而今书法展览在厅堂和更大的公共场所供更多人欣赏。研究这种文化现象的变迁，本身就给我们一种启示：现代艺术的创作是要将形式表现与展示方式同时考虑的。现代艺术仍然可以考虑一种回归，即交流、传播在比较个人化的范围之内，比如使之更为即兴，更注重行为，更具有东方文化意味。"书法式的艺术思维"的一部分意思，是体现更多的"天人合一"，即作品的特点在于使人感受到生命的律动，与大自然的和谐。现代设计需要体现更多的人文关怀与环保意识，显然，书法所具有的简单中的丰富，平面中的立体感，静态中的动

态以及音乐般的节奏韵律，在工业设计、广告设计乃至建筑景观设计中都是用得到的元素。有学者说，中国艺术是"线"的艺术，书法自不必说，绘画也是，音乐、戏剧的结构也是线性的承续。见过一位年轻设计师的建筑设计图，一所体育馆的屋顶，是根据优秀运动员110米跨栏的动作曲线设计的，而这一曲线又可以引观者进入室内。这条静的线具备动的联想，是健与美的象征，与书法的某种元素也是暗合的。

L：听了您的教诲，我们对中国书法的未来更有信心了，书法在当代文化的发展中有着广阔的天地。美学家张法在《书法在何处时辉煌》中曾指出："靠工具，西方文化以工具征服方式把整个地球都带向了高科技、高文化、高生活水准，同时又是一个高度污染的的世界。地球的生态正在不可逆转地恶化下去……而中国文化一直以另一类型的'高度'文明保持着人与宇宙的和谐。它是'停滞'（这个词只因与西方文化直线类型的'发展'相比较而产生的）的，同时又具有良好生态结构的。自世界业已一体化的今天，西方的工具、明晰和中国的心身、整体的互补性是明显的。

中国古代社会虽然动而静是简单悠然型的，西方工业社会是紧张时效的。工业社会转入信息社会，紧张时效型生活正转向丰富、悠然的生活形态，中国书法就会成为一种得到更多人喜爱的蕴含着深厚哲学意味的生活艺术。"

R：是的，在物质生活逐步走向富裕的时代，人们更注重精神生活的质量，注重精神生活的充实，书法在全球化的背景下，在人类社会向丰富、悠然的社会转型时期，必将能够发挥其作为一种生活艺术的特性，成为全人类共有的精神享受。作为中华文化的精髓，书法不仅是中国的，也是世界的，中华文化的魅力可以使人类在和谐发展的道路上，为人类精神生活的丰富上做出更大的贡献。大家都知道，2011年教育部已经发文要求各地三到六年级学生开设书法课，这是一个良好的开端，此举必将为书法的繁荣创造良好的氛围和打下坚实的基础，借着中央文化大繁荣大发展举措的东风，中国书法的辉煌定会重现！

四、书法在当代的生存环境和评价标准

Y：其实书法在当代的生存环境变窄了。

R：是的。泛泛地说，当代书法的生存主要有三种情况：其一是大面积的沦为古董；第二是成为大众修身养性的东西，比如老年人的自娱自乐；其三，是真正对书法在当代文化建构中做出成绩的有贡献的专业学

者。这一部分学者是真正能对这门艺术推进的。他们在促进书法的当代化，但面临许多困难和新的问题。

Y：其实前二者的性质是一致的，依据的还是古代的标准？

R：这就涉及书法的当代性问题。古代的东西是有构架、有标准的，包括用笔、布局、意境的塑造。但是当代书法界大多数时候采用的却还是古代的评价标准。如何处理当代的问题，建立当代的标准，这就是书法的当代性问题。如何使古代的用笔处理当代的问题，当代人的情感需要。如何将书法中的精神内核抽离出来，可以说是中国书法面临的最重大问题。

Y：一个时代的审美作用于人的感受，人对世界的感知。像一个寓言，不便言说，但它有美的一面，又能安抚我们的心灵。

R：书法是精英化的。古代书法的标准在当代是否还有效，还是应该形成另一套标准，在这个数字化的时代就要有重新思考。古代是一元的，而当代是多元的。就如设计，无论它是什么功能，手机、汽车、电脑，无论其标准如何，最好的设计，应该是有良好的功能，这个功能就是服务于人，方便人的使用，同时具有美的特点。

Y：是不是可以说，现在多元化的社会中，艺术已经没有统一的标准了，但真正好的艺术还是有高标准的？

R：是的，这个时代，离大家近的艺术能够体现这个时代的精神面貌。无论是电影还是设计，还是纯艺术的书法，如果过去若干年之后，我们回头来看，好的艺术应该有一种精神，有一种气度；这种精神和气度恰恰体现了时代特征、社会风貌和人类本性，这在不同艺术中是相通的。

五、书法与中国艺术普世性探寻

Y：任老师，刚才您谈到中国艺术的现代转型，真正的突破或许将从书法开始。您能具体地谈谈您在这一方面的看法吗？

R：现代艺术不是现代这个时间概念中创作的艺术，而是和传统艺术、古典艺术相对称的新的艺术形式。现代社会中依然可以有传统意义上的艺术形式，但它们不是现代艺术。现代艺术严格地说，是从西方世界开始发生的。自西方社会迈入近代以来，人的生存环境、社会生活、精神世界都发生了巨大的变化，由此带来了艺术文化的变化。

Y：中国传统艺术适应了儒家构造的古代宗法社会和文人士大夫的出世思想，但面对当代快节奏的信息社会、商业社会，人的心灵究竟归属于何方，的确是中国当代艺术需要回答的一个问题。

R：自85'美术思潮后，中国艺术将西方艺术二三百年间的现代路程

快速的全部走了一遍。但回顾这二三十年中的美术思潮，还是未能有超越性、原发性的开创，大都只是西方某种流派的快餐化翻版。要么是带上中国面具的美国波普艺术，要么将书法附会成抽象表现艺术。当代的艺术越来越商业化，很多只是西方艺术的拼贴，缺乏深沉的思想，更谈不上人文关怀。

Y：真正好的艺术应该是来源于个体经验又超越于个体的，或者说应该具有一定的普世性？

R：是的。普世性其实是个西方的概念。西方有这样的传统，无论是古希腊还是罗马时期的世界概念，到我们当今的全球化，都旨在从精神层面上超越文化的相对性，寻求以整个地球和人类未来的问题为背景来思考文化交往的可能性。中国艺术究竟能为世界艺林贡献什么？艺术其实并没有什么现存的普遍性标准，而是需要不同文化彼此交往之后，在未来通过创造而形成，如果我们以某种现存的标准来衡量一切，显然这与艺术对未来的可能性的追求尤为对立。在这个意义上，中国文化面对的问题恰好是。我们还没有发现自身文化的普遍性，书法作为我们文化中的精髓，它的精神内核究竟指涉什么？它与我们当代的艺术，包括设计、电影究竟如何关联？或者说我们当代艺术中所缺失的精神性的关怀，在书法中是如何体现的？这一点需要当代的艺术家去思考，去激活。

Y：书法是其他文化中没有的独特现象，因此对书法进行思考对于这一问题来说尤为重要。这二三十年中，有没有中国的艺术家对这一问题进行过思考？

R：从中国文化内部寻求突破的有徐冰的《天书》，试图超越文化的相对性，无法可读的假字拒绝了文化的历史性，走向了对陌生性的发现，这是超越自身文化相对性的开始。徐冰在美国不久之后发明他更加具有超越相对性的《英文方块字》，让汉字变异为他者的语言。

Y：但是，具体来说当前艺术家如何从自己的文化中发现普世性元素呢？

R：我们不能仅仅跟着西方学习，而是要进行自由的创造，发现自己文化价值中的普世性元素。我们要有一种世界感，就是中国人的问题也必须联系世界、当代、全球这个普遍性的处境来讨论，以之作为思考问题和寻找艺术灵感的起点，中国当代艺术缺乏的就是这个世界感，总是在民族性和文化性之中寻求精神支柱，最终中国文化沦为一种西方中心主义下的东方式标签。

Y：这其实也是并没有发现自己文化中的精神来源如何塑造出来的方式，每一种文化的发生以及艺术的展现已经有着绝对普世的维度，只是以

往一直没有挖掘出来。

R：这就需要面对传统艺术的精神性。以传统书法为例，就是要追问汉字中产生书法的根源，为何书写能够成为艺术？为何黑白二色就能营造如此的意境？有这般强烈的表现力？中国书法不依靠表现力更加丰富和强烈的色彩，因为文人在汉字本身中就发现了强烈的精神诉求。汉字、笔墨一切已经被观念化了。纸面上呈现的笔墨语言，铺排为中国传统的气势和气韵，汉字、笔墨展现为个体生命的表达。但是最近几十年的实验水墨和现代书法仅仅是以堆砌的方式来结合西方材质与水墨，并没有思考这些材质本身是否内在相关，大多仅仅是外在地混合，制造画面效果而已！

Y：最能体现艺术普遍性的，无疑是抽象艺术了。中国艺术家如何培养自己对纯粹抽象形式的敏感性？

R：现在一谈抽象，要么是蒙德里安的"冷抽象"，要么是波洛克的"热抽象"，似乎抽象只有西方现代艺术才有，中国书法只有去附会西方的抽象艺术。其实我们看曾侯乙墓的漆器彩绘、马王堆汉墓文物上的云纹，以及敦煌壁画上一些带有装饰性的线条，都非常抽象。其中的感觉和汉晋时代的书法是相通的。发展到后来的唐代的狂草，和后来水墨山水中的逸笔草草，都有一种抽象性的东西，古人称之为"写意"。如何从中国艺术中发现抽象，是当代艺术发展的一个关注点。而中国式的抽象，从混沌里则发现造型，这是和中国美学范畴"气"、"气韵"以及"气势"相关联的。中国书法就是在这样一种思维中产生的。如何在我们今天的艺术中，包括绘画、设计、建筑、电影中，重新体验古人所体验的混沌——并以新的方式打开混沌——接纳了当代世界的新物象，这里才有新的普遍的和独一性的艺术出现的可能性！

Y：现代的中国人是否既要保留中国传统中的原初经验，又要找到接纳这个时代的不安躁动的艺术形式？在一个变化的时代，如何发现理性的内在秩序？

R：对，既要肯定欲望的流动性，又要使之安静下来。

书 法 理 论

维护与发展
——当代中韩"汉字与书法"观点解析

汉字、书法，对于中国、韩国的文化都是关系极为密切的。这种密切的关系源于历史，延续到当代。对于中国来说，汉字是一直被使用的交际工具和最重要的文化符号，虽然经历了各种厄运，但它始终保持着自己的生存能力和修复功能；书法作为汉字的艺术形态，作为一种精神文化产品，始终传达着时代的脉搏和文化人的心声。虽然也曾被视为封建文化的"四旧"而险遭横扫，但今天又焕发出新的生命，呈现出旺盛的生机。对于韩国来说，汉字曾经是传播文化知识最重要的工具，是韩国长期以来的精神支柱和治国思想——儒学的载体，所以掌握汉字被视为具有很高文化修养的标志，但是韩国自"光复"后逐渐在日常使用中废除了汉字。书法始终得到韩国人的喜爱，汉字在教育和日常使用中被废除，并未使书法的传统中断。但很显然，由于书法的生存土壤越来越缩小，书法在韩国的普及和发展也受到严重的挑战。

汉字与书法几乎是同一个文化现象的两个方面。汉字是要靠手写出来的，每一个"书写"出来的汉字其实是心灵和技巧的写照；书法是艺术化的汉字或汉字的艺术，而衡量艺术的标准就是情感的真实和技艺的纯熟。"汉字文化"包括了书法，"书法文化"离不开对汉字的讨论。所以，无论在中国还是韩国，汉字与书法的研究总是不期而遇，相辅相成。

然而，中国和韩国毕竟是说两种不同语言的国家，两国的历史文化虽然有着千丝万缕的联系，还是有着不同的道路和背景。由于同在"汉字文化圈"之内，中国和韩国都有一大批捍卫汉字、热衷书法的文化人。

中国的文化人捍卫汉字，本来不奇怪。但是由于1919年前后，辛亥革命的成功带来了反封建文化的五四运动，革命的洪流在涤荡污泥浊水的同时，也难免冲击到一些本来不应该被消灭的东西，就连几位国学功底很深的学者，例如钱玄同，也发出了对汉字的声讨，认为"数量笔画甚多的汉字是导致民众文盲与无知的元凶"。之后，无论是"国统区"还是"根据地"，都有关于汉字改革的运动，比如共产党里面就有毛泽东关于"文字要改革，走拼音化道路"的指示，并有吴玉章领导的文字改革委员会从事

此事。1949年以前就由一批文字学者发明制定的"注音字母",用的是汉字的某些部件,1949年之后用了几年就被罗马字母取代了。而在台湾,注音字母至今仍在使用,几乎与罗马拼音字母(与大陆的方案不同)并存。但是几十年下来,有一个问题大家都清楚了,汉字并不是能够人为地、强制地被取缔的,汉字的生命力在使用汉语的地方还非常旺盛,至少在想象得到的未来不可能消失。在"拼音化"的呼声高涨甚至带有"政治运动"色彩的"文字改革"过程中,捍卫汉字、提出科学地"优化"汉字的文化人,是需要勇气和冷静的头脑的。

捍卫汉字的另一个意思,是如何对待关于"文字改革"中的简化汉字以及采取的相关措施。本来,汉字在发展演变的过程中,要求书写便利而自然形成的简化趋势,是符合"约定俗成"规律的,是有利于汉字的使用和学习的。所以,简化并非坏事,也是已存的历史事实。问题是未经充分酝酿和未经实际使用检验、由政权机构强行推行的简化字"方案",会带来一些弊病,比如,对汉字的造字之理难以解释,在学习中增加了负担。更有甚者,将展览的展字简化成"尸"字下加一横,令人无法容忍。为此,中国政府于1986年6月24日废除了问题比较大的"二简",调整了推进文字简化的方向,步子开始变得慎重。关于汉字简化问题,一味指责和一味鼓吹其实都是不对的。陈章太在《论汉字简化》[1]一文中指出:一部分字简化不合理,读写反而不便;简化字过多引起社会上使用汉字的混乱,这些都是所谓"弊端"。但他并未否定整个简化工作。裘锡圭在《从纯文字学角度看简化字》一文中,没有使用"汉字改革"这个说法,但也没有否定全部的简化字,而是强调要做好"汉字整理工作"。他说:"不要再破坏字形的表音和表意作用,不要再给汉字增加基本结构单位,不要再增加一字多音现象,不要再把意义有可能混淆的字合并成一个字。"[2]这段话实际上指出了以往简化字中出现的弊病和祸害,但也指出了汉字整理(包括简化)应该注意的要点。

其实一种文字系统(包括新的方案)的推广,不仅要看其本身的科学性、合理性,还要看以它书写、印刷的文本是否具有"强势",这种强势是指其背后的文化的繁荣和国力的强大。中国大陆的简化字用了50多年,在许多方面确也具有一定的便利性,要全部"改"回到繁体去,几乎是不可能的。笔者看到,新加坡乐于使用简化字,因为便于和中国交流,和中国的出版物接轨,他们的做法是"务实"的;台湾地区仍普遍用繁体字,可能出于"坚守传统",也可能出于对简化字有看法而抵制,但随着两岸交流的日益频繁,许多人开始"我不懂简化字以后是否在大陆交流有困难"成了不少人潜在的困惑。看来,汉字的整理与简化字、繁体字今后如

何协调而使大家都感到方便，还有一个漫长而艰难的过程。

韩国的文化人也有相当一部分站在"捍卫"汉字的立场，但是他们碰到的问题和能够采取的行动，都是和中国完全不同的情况。

韩国对于本来就是从中国传进来的汉字，采取的文字政策不是"简化"，更不是汉字"拼音化"，而是用韩字取代的问题。"韩字专用"的政策在相当程度上受美国的影响。1945年8月5日韩国光复以后，美军进驻韩国，所有政策由美国制定，或者必须得到美方的认可。这种态势使得韩国对于文字的选用并不是处在一种自然选择、自我约定俗成的状况，而是受到外来政治文化因素的左右。亲美人士在当时的政坛和文教界比较得势。1945年11月，社会各界80余人组成"朝鲜教育审议会"，对各种教育问题进行分科讨论，关于文字使用和教学，做出了"废除使用汉字，初中教科书全部使用韩字，只根据需要可将汉字写在括号内"的决议。此决议案经过1945年2月8日全体会议通过，并且得到美国军政厅的认可。当时国内所有学校的教科书均依次采取韩字专用和横排格式。这就是韩国所实施的有关"韩字专用"最早的官方决议，此后韩国一系列韩字专业政策均为此决议的延伸或修订。[3]50年后的今天，这一政策基本未变。1969年9月政府公布的《教育课程令改定令》，更是否定了汉字教育的根据，将所有的汉字驱除出教科书。于是，学校里的黑板上再也难以看到汉字。到了1977年8月18日，当时的总统朴正熙在一次讲话中表示："将现实中正在使用的汉字都废除的极端主张固然不对，但增加常用汉字的主张也是不对的"，韩国在现实生活中仍然使用一部分汉字，例如商店的名称、广告，名胜古迹的牌匾，一部分文学作品和古籍，这些都给韩国人带来良好的历史认同感和文化享受。所以，朴正熙的话在某种程度上是面对和尊重现实的，但这些话的客观效果是，学界对于汉字问题一度不再进行讨论。

韩国的知识分子对于这样一个事实已经存在而差不多已经属于学术研究的问题，并非没有反省和再次进行探讨。

金文昌在《韩字专用论和国汉混用论的比较研究》一文中，概括了韩字专用论者的观点共为9项：1. 韩字专用. 能提高教育效率；2. 汉字根本是很难的文字；3. 韩字对韩国优秀的文学创作极其有利；4. 韩字易于机械化；5. 韩字是拼音文字，属于文字发展史上最成熟的阶段，汉字是表意文字，属于拼音文字之前的发展阶段，是未开化的文字；6. 韩字的优秀性已得到全世界的承认；7. 韩字有利于民族文化的发展与保存；8. 使用韩字能够巩固民族主体性；9. 韩字专用是时代的要求。[4]

金炳基则认为："这些理由大多立足于错误的狭隘知识，或来自于对韩国文化现实与所处时代以及未来韩国文化的错误判断与展望。""韩字

专用方针，有受当时社会氛围误导的一面，因为当时刚从日本帝国主义的桎梏中解放出来，正值重新找回韩字的时期，故韩字至上主义作为独立自主的象征而推崇一时。而使用汉字的主张则被看成反民族和亲日的残留。在这样的社会氛围中，韩字专用方针很轻易就被采纳。""在主张韩字专用的时期，韩字专用论者们的观点更能得到国民的支持，而且与追求使用和以经济高速发展为目标的政府政策相一致，所以政府也选择了韩字专用政策。"他还引用了其他人的一种观点："第二次世界大战结束后，不仅是韩国的废除汉字政策，就连中国和日本也对汉字采用简化或废除政策，对汉字采取的这些限制，外国势力的唆使乃至庇护起了很大作用。"金炳基最终的判断是："当时选择韩字专用政策有其时代的局限性，而并不是出自学问上的'真理'。"[5]

对于以上韩国知识界的这两种有代表性的观点，不妨用一种客观、理性的态度来看待。他们其实是从不同的立足点和思维方式在说话，各自都难免有些偏颇之处。韩字专用论者的理由不能一概被指为"立足于错误的狭隘知识"，而且恰恰是顺应了"韩国文化现实和所处时代"。一个独立的民族，使用自己的语言和自己的文字，毫无疑问有利于"巩固民族主体性"，自然也有利于"民族文化的发展与保存"；韩字是一种拼音文字，对于记录韩语来说是一套很适合的符号系统。韩语的语系归属目前在语言学界还没有定论，它有通古斯语的特点，也有相当一部分汉语和东亚其他语言的成分，但总体上不是像汉语那样的"孤立语"。拼音文字在记录音节较少的单词时，最大的问题是可能碰到"音同义不同"的词，汉语无法用现行的拼音字母全盘记录的原因也在于此。在韩字记录韩语时，这个问题几乎不成为阅读的障碍。反过来说，虽然韩语中有些词汇和汉语很接近，但是全部用汉字来记录韩语，肯定是一件困难重重、吃力不讨好的事。所以，韩语配韩字，这是顺应历史文化潮流的必然，也只会有利于韩国的教育、科技、文化、社会的发展。韩字的"优秀"也只是针对韩语而言，因为它能够准确地拼音，符号的区别性也明显，符号的组合又兼具汉字的特点，既有结构之美，又能在"二维"的方块中得到快速阅读之便。但是所有这些并不能反证汉字是"未开化的"，是"很难的文字"。韩字专用论者没有将文字类型和语言类型的对应关系搞清楚。拼音文字的最后形态是"音素（音位）文字"，之前经历过象形、表意、表意加表音等阶段，但这只是站在西方分析性语言（如德语、法语、俄语、英语）的立场对文字所做的纵向表述，就现时世界上使用的语言而言，表意文字体系、表音文字体系并没有先进、落后之分，因为何种文字体系适合记录何种类型的语言（汉语这种"孤立语"适合音义兼具的汉字记录），已经被悠久

的人类文化史和使用实践所证实。至于汉字是否"难",也可以拿电脑输入比英语更为快速和同样内容比英语更能快速阅读的事实来说明。

金炳基是一位从小在长辈的教导下接受了较多的汉语和儒家思想教育的学者,也是一位酷爱书法的艺术家。显然,他认为韩国的文化传统,尤其是反映在书法艺术上的文化精神,是和汉字、儒学不可分割的。他对于韩国的韩字专用和中国的汉字简化的反感,大多出于一种文化卫道者的感情、心态和学术的良心、责任心。他认为:"韩字专用的语文政策和汉字简化政策的选择都不是出自学问上的真理,而是强制推行的,书法艺术也受到了致命的创伤。"书法艺术受到伤害的第一个方面,在韩国是失去了主要创作对象。虽然韩文也可以用来创作书法作品,但是线条变化的局限和缺乏优秀的技法、风格传承,使之不可能和汉字书法相比。在中国,虽然没有失去这个对象,但汉字被简化,在一定程度上降低了文字的美感,而且伴随着文字简化的书面语言白话化,也影响到对于传统经典文艺作品的接受和鉴赏,从而降低了国民对于"雅"文化的审美水平。第二个方面,由于传统的书法作品都是用汉字写成的,在韩国,与书法艺术相关的文化遗产,比如大量的儒学著作、古代诗词,也都需要懂得汉字才能阅读,因此,相当一部分韩国知识分子,包括金炳基,担心韩国因为不再使用汉字,传统文化遗产不懂得辨别,传统的人文精神也无法得以继承和发展。当然,这个问题对于只有少量的专业工作者精通繁体、古字,能够研读各种古籍的中国来说,同样存在,而且趋势不容乐观。在中国大陆,政府和学术界、教育界并非没有意识到这一点,国务院20多年前就成立了古籍整理委员会,在不少综合性大学办了古典文献专业。虽然规模不大,但20多年的培养和投入,已经形成了一支规模不小的古籍整理和文献研究队伍,而文献专业人才的培养过程中,对于书法学和汉字学的研习,是一项重要的功课。台湾对于中华传统文化的学习一直比较关注,在中小学课本里文言文占有一定比例和仍旧写繁体字,就是一个说明,但由于学术环境的闭塞,书法艺术的水平提高受到一定局限。

以金炳基为代表的一部分韩国学者书法家,基于保持书法艺术和东方人文精神的纯粹性,从而提出恢复对汉字的学习,反对"韩字专用",这对于推进书法艺术、弘扬汉字文化圈特有的人文传统,是有着积极意义的。他们其实并未主张在韩国用汉字取代韩字在日常使用中的地位,如果是那样的话,也就太不务实、太缺乏语言文字的常识了。他们对于汉字的感情,是与书法艺术,乃至毕生向往的成为"风骨"独具的儒生的理想联系在一起的。金炳基在他自己的作品集里用《书艺、韩国书艺与我》一文阐述了自己的抱负与见解。他认为,"思无邪"的清净性、"止乎礼仪"

的节制性、"天人合一"的自然性，这些正是中国儒家所追求的，也是朝鲜儒生们的生活方向和目标。他意识到书法艺术不是出自手的，而是出自人品修养。书法艺术不是用西方美术概念或艺术概念就能理解的，也不是以新的尝试和丰富的变化见长，书法是清净的人品修养，通过一次性完成的笔画，瞬间完成并给人以感动的艺术。书法艺术以最高境界的文学素养为基础，而非通过美术上的研磨制造出来的。金炳基这种先成为人文学者，才能够成为真正的书法家的观念，是与中国传统文人对于书法的看法一致的。

按理说，中国大陆对于书法的这一艺术特质和文化特征会有更全面深入的阐述，但事实上改革开放以来中国书法和书法理论已呈现多元化的格局。如果说一部分人仍然认为书法主要是一种传统人文精神的表现或是主要表达一种儒雅的文化态度；另一部分人则认为书法在脱离了"毛笔书写"的群众性土壤后，应该走向纯视觉艺术的道路。前者体现在教育上，认为书法还是要放在文史哲的学科里，以学问来滋养；后者是将书法归属于美术，主要用培养美术家的方法进行教学。传统的书法创作模式在中国仍然是占上风的，在历次全国性的书法展览中，绝大多数仍是传统格式。但这些形式上的"传统"并非都遵循儒家"止乎礼仪"之类的规范和坚守清雅的格调，而是有相当一部分作品从各代民间书法、写经、新出土的残碑断瓦中吸取了灵感，写成枯枝败叶般的"流行书风"或狂风暴雨般的"新古典"，以示新的艺术趣味和时代风格，区别于传统文人书法的意趣。严谨的风格当然也有，这正说明了当代中国书法风格和观念的多元呈现，从文化和艺术的发展眼光来看，这不是令人担忧的坏事。

韩国的书法家也看到韩国书法在发展中遇到的局限性。金炳基提到，汉字毕竟是中国的文字，与韩国人相比，中国人对于汉字的字形、造字的原理等，具有先天的优势，因此在字形的变化和整体的结构上，比韩国人要自由。韩国的书法艺术给人以结构上按部就班的印象，即使是书法家的作品，其字形大部分局限于一定的框架之中，而一般的书法爱好者，更多的是追从老师的结构，或采用各种书体字典中古人的结构，而不是按照自己的意志来架构。韩国书法比中国书法更强调细节的"研磨"或对于技法的反复练习，认为这种磨练才能达到圣境，因此，韩国书法的成功作品，往往体现为线条的劲健和风格的老钝、凝重。

中国书法由于深受"气韵生动"论和宋代"尚意"书风的影响，所以并不强调单纯的内功，而是提倡"师造化"，感悟天地人生之理。王岳川在《中国书法文化精神》里说："学习书法绝不是一个简单的重复过程。简单的重复越多越熟，就越俗、越油滑，新鲜感、节奏感乃至于线条的力

度就越差。"中国艺术思想里面，其实是贯穿着儒、道两家的哲学观念，后来又有禅学的参入。无论是讲气韵，还是尚意，都有明显的老庄和佛禅色彩。然而韩国的主流文化一直以整体的儒学为主，儒学讲究人生修养的观念无形之中会影响到书法学习的方法和态度。当然韩国的书法传统中也有尚意的成分，比如朝鲜时代的大家金正喜（秋史），其作品就具有突出的个性和意境。韩国书法的学习条件也没有中国好，尤其在日据时期，普遍难以得到好的字帖范本，跟随老师学习笔法常常只得到一些狭隘的知识。西方文化大肆进入韩国以后，韩国也出现了将书法"美术化"的现象，但这股潮流并未持久而逐渐偃旗息鼓。

韩国在历史上出现不少功力深厚、学问渊博的书法家，而在近代，传统的书法仍然得到继承和延续，出现被称为"元老书法家"的柳熙纲、金忠显、玄中和、宋成镛、金膺显等，就技法功力而言可以和中国近代的一些大家相比翼。当代的权昌伦、朴元圭、余泰明也很有知名度。

韩国的书法评论界十分关注中国书法理论界的动向，他们注意到例如像姜寿田《中国书法批评》那样对于中国当代大家的一些评论。[6]姜书中提到，"如果将沙孟海与何绍基、赵之谦、康有为、于右任相较，其笔法确有荒疏不精甚至粗陋之处"。他认为启功："书格并没有臻于帖学的上乘境界，不仅与古人较相差甚远，即便与同一时期的白蕉、林散之相较差距也是很大的。""启功书法理性大于性情，而这对文人书法来说则可谓是一大缺陷。"如果韩国书法界据此证明中国书法文化传统在近代"断层"并且大师的水平"下滑"，可能是一种未经全盘视察的误解。的确，五四运动和"文革"都对书法有所冲击，不少书法家还受到迫害，但书法在中国完全的"断裂"并不存在，相反，书法家在经历了时代洗礼和生活磨练之后，有了新的境界和不同以往的气格。大师的地位和作用在于：他们创立了新的风格范式、引领了一代艺术潮流。沙孟海是将碑学、帖学结合在一起的典范，又是当今"榜书第一"，也许正是因为他忽略了一些笔法上的细微之处，才能形成大气磅礴的风貌。启功书法则以严谨、典雅之美取胜，以此风格写"榜书"非其所长，但与其诗词的绝妙配合则成艺术"双璧"，无人能出其右。所以，仅就某一技法或风格倾向作比较，从而说明孰优孰劣，并不符合书法艺术发展的特殊性。姜寿田的书很有影响，但属于一家之言。

中国和韩国的汉字研究学者和书法家、书法理论家，都意识到自己的文化使命。人们已经看到，21世纪东方文化将在世界崛起，将为人类作出新的贡献。东亚汉字文化圈中的独特艺术——书法，将成为文化传播的桥梁和使者，在其中发挥很大的作用。有韩国书法学者指出，由于硬笔和电

脑的普及，毛笔在日常使用中几乎消失，因此书法对于中国、韩国、日本来说面对的是平等的地位，作为书法宗主国的中国，优势正在消失。书法与其说是中国的，不如说是整个东亚汉字文化圈的。将来世界级的书法大师，可能出现在中国，也可能出现在韩国或日本，这就要看书法家个人的努力，个人的专研和创造。[7]这样的说法不无道理，当然这对中国书法家也是一种激励。艺术的繁荣和大师的出现，个人的努力和群体氛围的形成，都很重要，因此，只有不断地推进汉字文化，普及书法艺术，让全世界更多的人了解这门艺术，喜爱这门艺术，参与这门艺术，才能使书法在世界艺术之林开放出瑰丽的奇葩。

注释：

[1] 陈章太.论汉字简化[J]//现代汉字规范化问题.北京：语文出版社，1995：76，77.

[2] 裘锡圭.从纯文字学角度看简化字[J]//现代汉字规范化问题.北京：语文出版社，1995：101.

[3] 南广祐.韩国对汉字问题的研究[J]//研究报告书(第1辑).韩国国语研究所.1987：12，13.

[4] 韩国精神文化研究院.(编)国语教育学和汉字问题[M].1985.

[5] 金炳基.还要固守"韩字专用"吗？[M].韩国美泉出版社，2002.

[6][7] 金炳基.对当代韩中书风相异原因及现象的考察[J]//金炳基书法集.

硬笔书法的学术定位

一、硬笔书法的性质

硬笔书法是书法的一种。

硬笔相对于软笔而言。在书法使用的工具里，所谓软笔就是指中国的毛笔，而硬笔有很多种，钢笔、铅笔、粉笔、圆珠笔、竹笔、羽毛笔等等都是硬笔，如果将直接刻写也看作是书写的方式之一，一些刀、锥、石也可以算做硬笔。

书法是中国特有的一门艺术，它是从汉字书写中衍生出来的。因此，这门艺术一直与实用有着密切的关系。

汉字书写的历史和汉字产生、演变的历史一样长。如果从最早的汉字体系——甲骨文算起，已经有四千年左右的历史。对甲骨文的研究表明，甲骨文既有直接刻在龟甲兽骨上的，也有用软笔书写后再刻的。软笔写不必说，即使直接刻，也不妨视为"书写"。这里，我们将书写定义为用手拿着工具（甚至直接用手），通过描摹、勾画、刻画显现出文字符号的行为。当然，这是对书写所作的较宽泛的定义——不论工具是硬质的还是软质的，也不论载体是硬质的还是软质的。如果工具和载体都是硬质的，那么要留下痕迹就必须用"刻"的行为；如果工具是软质的，则必须借助于某种介质——颜料或墨，来完成留下文字痕迹的行为。虽然"书"的古文字写法上面部分是毛笔的象形，其本义可能是指毛笔的书写，但广义的书写，是可以包括"刻写"的。

在历史上，用文字符号交流信息，是使用毛笔还是使用硬笔，完全根据交流时的条件和环境而定。一要看工具、载体的发明制作进入到了哪个阶段，二要看交流时用什么工具、载体最便利，一切服从交流需要，往往并无选择的余地。所以从整个"书写"的历史来看，是不必太在意软笔、硬笔问题的。事实上软笔、硬笔在汉字书写的历史上都起过作用，或许有一个使用历史孰长孰短的问题，但没有地位高低的区别。

但书法成为一门艺术，却与软笔的作用分不开。书法具有独立的艺术

品格，并不在于汉字的象形性。如果强调和夸大汉字的象形性，就会朝着图画化、装饰化的方向走去，虽然也具有形式美，但最终只能成为绘画和装饰的附庸。汉字书法最主要的魅力来自丰富多变的线条。线条将中国人对自然人生的感悟、性格特点和情绪变化一一表现出来，而线条又依照汉字的构造来决定分布和走向。线条可以是奔放的、凝重的、刚健的、柔美的，但又是有序的、有度的。其形态变化和走向服从汉字形体构造的制约。这就是书法线条的魅力，也是书法"难"的地方。这种既有丰富变化又有序有度的笔画线条，并不是那么容易把握的，要掌握并自如运用，就要学习"笔法"。书法的笔法应该来源于对毛笔的掌控，汉扬雄说："唯笔软则奇怪生焉"。毛笔的提、按、顿、挫，运行时的顺、逆、疾、迟，都会产生各种形态的线条。这种线条的丰富性，是书写者得以抒发感情、传达艺术感觉和欣赏者得以领略书法之美的主要原因。

但是话又说回来，毛笔书法艺术的形成既然源于书写行为，而书写的历史又是硬笔、软笔共同走过来的历史，汉字的结构之美和笔法的形成，也有硬笔的功劳。所以，书法艺术的形成与硬笔还是有一定关系的。

一般书法教材或论著中，提到书法，就是指毛笔书法。这在一定意义上是不错的，但这只限于对书法的狭义的定义。广义的书法应该是指：按一定法则书写汉字，或按法则写成的汉字。前半句是指作为"行为"的书法，后半句是指作为"作品"的书法。那么这个法则是什么？就是历史遗留下来的笔法、章法，章法包括了结体和布局。这些法则的合理运用，是构成"书法美"的必经之途。

在这样一个定义的涵盖下，毛笔书法、硬笔书法、篆刻，甚至一些"电脑书法"，都是书法。这里的电脑书法不是指将现成字库里的字形调出来，而是指用笔法和构型的意识，创造出一些艺术化的字形来。虽然在电脑上进行，要借助某些软件，但其观念和方法还是秉承书法的。篆刻更不必说，无论是直接刻于印石，还是先书印稿再刻，都可视为"按一定法则书写汉字"。

我们还是回到硬笔书法上来。既然存在着广义的"书法"，那么硬笔书法自然可以包括汉字书写历史上所有使用硬笔而又讲究法则的书写行为。比如甲骨文中刻写较好的那部分，历代刻在石上、砖上的一些精彩之作。但硬笔书法也有一个普遍为大家认可的狭义的概念，就是指钢笔、铅笔在近代中国开始使用之后，在书写中逐渐形成自己的法则，写出具有艺术品质的作品。使用这些硬笔的书写行为和成果，我们称为硬笔书法。狭义的硬笔书法，在中国仅有百余年的历史。

书法是从书写实践中升华出来的一门艺术。在毛笔书法的历史上，纯

粹的具有文人赏玩性质的书法艺术，在魏晋时才有少量出现，明清时代则由于厅堂悬挂的需要，也有从视觉艺术效果出发的书法创作。但社会上绝大多数的书写行为都是以实用为目的的。由于毛笔书法的普及，能很熟练地掌握笔法的人非常多，古人的大量实用之作，在今天看起来都有着并不低俗的艺术水平。所以，今天所谓的书法史，在相当大的程度上只是前人的书写史。实用的书写之作与艺术的书法创作界线很难划分，而后者往往是今人的判定。

　　毛笔书法的实用性与普及化是少数优秀书法艺术家脱颖而出的丰厚土壤，但也是它未能成为一个独立的艺术门类的致命之处。近百年中国人的日常书写普遍以硬笔取代了毛笔。在毛笔渐渐退出实用的领域以后，反而在艺术的领域有了更大的发展机缘。人们开始将毛笔书法看成"大美术"的一部分，看作视觉艺术的一个品种。于是就从理性上对其审美特性、技法要素、批评话语体系等进行分析探讨，与之相应的书法艺术教育也渐渐具有独立的性质，于是书法学的学科体系也趋向于形成。

　　硬笔书法的命运似乎也有着相似的轨迹。由于"新文化"运动的兴起，由于国民掌握文字人数的大幅度增加，由于钢笔、铅笔、圆珠笔等工具的实用与便捷，由于时代步伐的快节奏进行，硬笔已经成为日常最普及的书写工具。事实上存在着一种硬笔文化。凡是与文化相关的生产和产物，人们总是带着挑剔的眼光和审美的要求，尽管有人是自觉的，有人是不自觉的。硬笔书写也一样，谁都希望既实用便捷，又美观养眼。于是，在数亿人从事硬笔书写这丰饶的土壤上，又产生了一批技艺水平高超的硬笔书家，产生了一批将法则和灵感结合得恰到好处的优秀硬笔书法作品。

　　然而科学技术发展的速度真是很快。毛笔在汉字书写史上占统治地位近两千年，而硬笔在汉字书写史上唱主角的历史远不会那么长。如果按照现在青少年使用电脑打字大量代替手写的情况发展下去，硬笔的寿命可能只有毛笔的几百分之一。这是不可抗拒的，因为人们总是会选择最便利的信息交流方式。但是，跟毛笔书法的归宿一样，硬笔书法进入纯视觉艺术领域的机遇也终将到来。

　　目前将硬笔书法定位为一种纯视觉艺术为时尚早。全国亿万人民在日常的工作、学习、生活中，仍然普遍地使用硬笔写字，能用电脑代替所有书写的人，其数量还远远不足以让打字全面代替书写。还从来没有一所小学在教孩子识字时就不让他们用笔而直接用电脑的。将汉字书写得正确、清楚、美观，是政府一再要求国民做到的，而近年又更为强调。教育部、文化部、国家语言文字委员会以及中国书法家协会，都将提高汉字书写水平视为弘扬中华优秀文化、继承民族优良传统、提高国民素质、提高工作

效率的重要工作来抓。

硬笔书法现在的定位，仍然应该是一门与实用关系密切的艺术。从事硬笔书法研究、教学和组织活动的人，不能忘记为实用服务、为提高广大群众的汉字书写水平而努力这样一个宗旨。当然，普及和提高是一种辩证的关系。越普及越容易产生高水平的作品，而高水平的作品始终是引领大众书写水平的航标。

在高水平的硬笔书法作品中，也有与实用形式贴近的和相对脱离实用形式、以追求艺术表现为主的两种类型。这两种类型都以追求艺术品质为创作指向，不存在档次高低的问题。这些艺术水平较高的硬笔书法作品，不仅成为人们临摹、欣赏的对象，也成为美化环境、丰富文化生活的一个新品种，同时也渐渐走上了艺术市场。

总的来说，硬笔书法属于和日常书写相关的一门艺术，它是广义的书法中的一个分支。虽然它的表现技法大多来自毛笔书法，但他是一个独立的、有个性的、有自身存在价值的品种。

二、硬笔书法学的建立及其基本内容

硬笔书法既然是书法中的一个有独立意义的品种，那么关于它的审美特征、表现技法、批评理论、教育思想等等，应该有自己个性化的体系，对于这个体系的阐述和讨论，就是硬笔书法学的任务。

硬笔书法有没有进入到建立"学"的阶段？

对于这个问题，毛笔书法界和硬笔书法界的人士都多少有所质疑，或者在认识上尚不清楚。

首先我们要看到硬笔书法和毛笔书法的异、同关系。

在"依照一定的法则书写汉字"这一大前提下，硬笔书法和毛笔书法在许多方面是一致的。它们的造型依据都是汉字。汉字书写中的几个要素：笔画的形态、笔画的走向、笔画运行的秩序、偏旁部件的搭配和整体的取势等等，在硬、软二种书法中都起着主要作用。毛笔书法在技法上已经形成了一套成熟的体系，硬笔书法在很大程度上可以参照运用。但毛笔书法的线条变化丰富，硬笔书法线条形态相对变化较少，所以通过线条表现情韵便有所不同，后者的情韵更集中地表现在由单纯的线条构成的字的体态，以及用硬笔才能表现出来的线条的力度与质感之中。找到相同之处和相异之处，我们对于硬笔书法作体系上的阐述就不会那么困难了。

其次我们要看到硬笔书法近百年来的创作实践和近二十几年来的轰轰烈烈的群众性活动的开展，尤其是一大批硬笔书法家的涌现，一大批高水

平的堪称专业化的创作成果，一系列具有学术水平的研讨和论著的出现，而硬笔书法教学的规模已大大超过了毛笔书法的教学，硬笔书法甚至有了广泛的国际交流活动。这一切成绩告诉我们，硬笔书法本身的发展已经要求理论工作者在学术上对之应有一个系统化的阐述，建立硬笔书法学的条件已基本成熟。

"学科化建设"是教学科研单位经常挂在嘴上的一个说法。一般来说，"学科化"是将某一种技艺从实践的、经验的状态上升到理论的、科学的层面，"建设"只是一种努力的过程，也说明"学科"是要靠许多"建筑构件"搭造起来的。学科化建设的完成，在高校科研系统里有一个形式上的认定，是由国家行政机构履行的。当然学科认定上有层次、大小之分。国务院学位委员会和教育部学科目录上有一级学科、二级学科、三级学科的明确规定。例如"艺术"是一个一级学科，"美术"是它下面的二级学科，美术里面又包含着美术理论、美术史、油画、雕塑、国画等三级学科，书法一直在学科目录中无所适从，也长期未列入学科目录之中，近年好不容易进入了美术下面的三级学科名单。硕士点是必须建立在二级以上的学科里的，所以严格地说，目前我们所有的书法硕士，是美术学硕士点中书法方向的硕士，至于博士就更不用说了。这样看来，硬笔书法要在国家学科目录中占有一席之地，还比较遥远。但是"学科化建设"也常常可以从比较宽泛的意义去理解，凡是要将一门知识、一种技艺体系化，并对它的理念、经验作一番学术的提升，建立一定的理论和批评标准、教学规则等等，使其学术特性和学术个性更加彰显，这就可以看成是一种"学科化建设"。只要上述几个方面都有言之成理的个性化的阐述，"学科化建设"就已经初见成效。

所谓"学"是一种既成的理论阐述。本来，"学"的所有内容都已隐含在实践经验之中。只是没有显现出来，理论工作者的任务，就是客观地、理性地将规律性的东西抽绎出来，将带有本质特征的内容揭示出来，并且运用一定的理论方法对之分析、评价，最终将这些理论认识构筑成一定的体系，并指出发展的趋势和各种可能性。

有人担忧，硬笔书法才搞了那么几十年，艺术界对之不以为然甚至不加认可的又大有人在，是否可能建立硬笔书法学？是否建立硬笔书法学的时间还远远没有来到？其实这些顾虑大可不必。虽然，目前完整详细的《硬笔书法学》还未问世，但实际上许许多多的人已经在做"学"的工作了。无形的或关系松散的硬笔书法学已经存在了。可以这么说，成百上千的硬笔书法理论文章、批评文章，就是硬笔书法学大厦中的一块块砖、一间间房子。再说，理论只有不断更新才是常青不衰的。艺术事业的不断发

展，实践经验的不断积累，要求理论不断出新。如果没有一本《硬笔书法学》是一种缺陷，一种遗憾；如果只有一本《硬笔书法学》也同样是一种遗憾，因为，不要几年，它的色彩就会由鲜艳变成灰暗，它的学术价值和对实践的指导作用也只会逐年递减。只要环视一下其他的学术领域和艺术门类，哪一"学"是非要到完全成熟之后才写的？完全成熟的标准是什么？完美的"学"又是怎样的？20世纪可以写一本《艺术学》，21世纪对艺术及相关的问题有了新的研究成果，包括否定前人的观点，又可以写一本《艺术学》；而在20世纪之内，仅《艺术学》又何止一种？《文学史》又何止一种？《教育学》又何止一种？同研一学，各人可以有各人的方法、角度，各写各的"学"，这样才显出学术和艺术的繁荣，人类智慧才能的丰富多彩和积极进取的精神。

但是真正建立一种"学"，是不容易的事。不是所有的拼凑之作都可以称为"学"的。对于"学"，首先要有一种宏观的认识，要有一个"体系"的概念，要有一种"文化生态"的意识。我们现在尝试建立硬笔书法学，应该认识到硬笔书法在书法中是什么位置，在艺术中是什么位置，在当今文化生活中是什么位置？有哪些经济、政治、文化的因素在影响着硬笔书法的眼前状况和未来前途？我们应该用一种科学、理性的眼光来认识硬笔书法的实际价值，来考察它的体系、范畴。再者，就是对具体材料的取舍、观点的论证，都要采取审慎的态度，从微观上体现出严谨治学的精神。《硬笔书法学》不再是一般培训班用的教科书，它应该是对硬笔书法的科学的阐述、理性的剖析。在硬笔书法学的大课题下，可以有一系列的专题的研究及论述：硬笔书法史、硬笔书法美学、硬笔书法技法综论、硬笔书法批评学、硬笔书法教育学、硬笔书法文化生态论，等等。每一个这样的题目都可以成为一部专书，合起来成为硬笔书法学的一套丛书。什么叫"建立学科体系"？这样的成果如果诞生，可能不尽完美，但做的就是学科建设的工作。现在我们先尝试做一本简要的、导论式的《硬笔书法学》，只能算是抛砖引玉，在观念上、框架上提出一些初步的、不成熟的意见，或有对诸多贤哲启发之处，便可以窃喜了。

任平书画文丛·汲古养新

书法史研究

中国书法文献研究的几个问题

学习和研究中国书法，离不开中国书法文献，这些文献既包括历代书法史论和书法作品，也包括文史哲的相关资料。文献浩如烟海，如何查找文献、利用文献、整理文献，是书法领域做学问的一件大事。我们在此简要介绍书法文献的相关知识，为的是使有心研究书法的人了解一些做学问的门径。曾经有位教授在讲"文献目录"课时说过：这门课是教给大家"有限偷懒读书法"。读书哪能偷懒？但漫无目标的读书是做不好学问的，所以得讲究方法和懂得选择。

一、书法文献的范畴

"文献"这一说法，最早出现在孔子《论语·八佾》："子曰：夏礼吾能言之，杞不足征也；殷礼吾能言之，宋不足征也；文献不足故也。足，则吾能征之矣。"宋代朱熹注释"文献"："文，典籍也；献，贤也"（《四书章句集注》）文献在古代是指历史典籍和熟悉历史掌故的人，但在现代，文献的含义似乎已不包括"熟悉历史掌故的人"，而又远远不只是"历史典籍"了。通常，文献是指信息或情报的载体，信息或情报是文献的内容。每一种学科领域的文献都各有自己的特点与范围，在艺术范围内，文献则指具有某种学术价值的专著、论文及有关档案材料，同时也包括具有历史价值和典范性的艺术品，前者属印刷文献（手稿亦归于此类），后者是实物文献。

书法文献，从比较广泛的意义上来说，应该包括历代书论、书史方面的专著、论文以及其他杂体文章（题跋、笔记、颂赞、书信等等），也包括一切我们今天视为书法艺术作品的东西，这些书法艺术作品的载体种类极为广泛，有甲骨、碑碣、竹木简牍、金属、帛、纸等等。相对于其他文史哲的资料，上述文献可称为纯书法文献。

无论是研究书法艺术的本质特征，还是研究书法艺术的风格史、批评史，都离不开对上述书法文献的掌握与了解。掌握得越丰富，研究的思路

越开阔；了解得越深入，研究的学术水准就越高。

当然，与其他人文艺术类学科一样，书法研究不可能仅仅面对纯粹的书法文献来作文章。书法艺术的产生和发展，是与其他传统艺术的产生与发展有着密切关系的。书法艺术是在中国文化这样一种生态环境下形成、壮大的，它甚至比其他中国艺术品种更显得与中国人文精神息息相关。因此，研究书法，还必须要时时利用书法之外的有关文献，尤其要对人文学科类的文献内容有较全面的了解及综合的研究。

人文艺术方面的研究通常是没有终极性和唯一性的，人们可以通过深入的研究、严谨的论证，解决对某些历史问题（包括艺术史上的问题）的疑惑，但对这些历史问题的解释及对现实意义的阐述，将永远随着人们不同的思维立场、知识程度、研究方法和社会时代的要求而有所不同。

因此，在对书法艺术的有关课题进行研究时，我们实际上无法为所有的研究者提供一份纯书法文献以外的通用文献目录。许多我们认为对书法研究没有什么用处的文献材料，某些学者却可能认为有用，因为他的思维角度、研究方法与我们并不相同。不过，我们在讨论纯书法文献对书法研究的必要性的同时，不难举出若干例子，来说明那些成功的学术研究是如何既立足书法文献本身，又利用书法以外的文献来解决书法艺术的有关问题的（这一点又是共同的、普遍的），这对我们了解"书法文献"其边缘的宽泛性与书法研究中灵活广泛地利用其他文献材料的特点会有所启发。比如研究《好大王碑》，应该去关注古代高丽的历史文献或当地的民俗；研究朱熹的书法，可以参考他的哲学著作。但作为书法研究而不是历史研究、哲学研究，主要的论证依据还是碑帖本身及有关书学论著。

这样看来，纯书法文献是书法艺术研究过程中相对固定，具有核心作用的文献材料。它是我们解决书法艺术历史现象可靠性的基本依据。我们整理、研究书法文献，主要也是立足于这些材料，我们建立"书法文献学"（没有必要再去别扭地叫"文献书法学"）这一书法学下的分支学科（同时也是"文献学"的分支学科），也是在这些材料的范围内来讨论有关问题，进行有关研究的。

二、书法文献的整理

书法文献的整理工作，是书法文献利用、研究的基础，是书法文献学所研究的重要内容，也是最细致严谨、最扎实的工作。

面对浩瀚的书法文献，首先遇到的是分类的标准和分类的方法问题。只有分类合理了，才可能分门别类地加以整理，而合理的分类，又取决于

对书法文献性质的认识与研究的目的。

书法文献分为印刷文献（包括论著手稿抄本等）和实物文献，这两类文献有着不同的特点和属类。

通常，文献是按其内容特征来分类的。中国古代对于文献的分类研究成果，大都体现于目录学著作中。书法在历代目录著作及其他著作中被提及的情况是有所不同的。《后汉书》卷26第一次提到了"艺术"："永和元年，诏无忌与议郎黄景校定中书《五经》、诸子、百家、艺术。"这里"艺"指书、算、射、御，"术"指医方、卜筮。后来，艺术泛指各种技术、技能。"书"当然跟书法有关系，但又不同于后来的书法，这里的"书"，主要是指书写的技术与能力，这种技术与能力是担任政府职能部门工作的一项基本要求，与艺术活动还没有什么明确的联系。在中国，书法在相当长的历史阶段中没有被人们看作是一门艺术，在清代以前的目录著作中，书法或是归入图画，或是归入金石文字。例如宋代郑樵的名著《通志·艺文略》的分类：共分图书为12大类，"艺术类"为第九，下分17小类，中有"画图"，当包括一部分书法；而在"小学类"（即文字音韵类）中有"法书"、"蕃书"、"神书"，后两种是指外国字、神道符咒，前一种当指书法；而在"文类"中，又有"碑碣"，虽重在文字内容，但也算书法文献。清代《古今图书集成》是一部规模巨大的类书，全书分六个汇编三十二典，我们在"理学汇编·字学典"里找到了书法、字体、法帖诸类。由清代纪昀任主要编修官的大型丛书《四库全书》，按经、史、子、集四部分类，子部中有"艺术"类，其子目为：书画之属、琴谱之属、篆刻之属、杂技之属，书与画虽在一起，但对于"书法"归属艺术这一点已经是十分明确了。清末民初邓实编《美术丛书》，包括书画、雕刻、摹印等类，书与画仍在一起，雕刻与摹印也是与书法有关的内容。1915年，蔡元培借鉴了西方艺术分类思想，在《华工学校讲义》中分别阐明了图画、建筑、雕刻、装饰、音乐、戏剧、诗歌的各自特点。由于在西方艺术分类著作中，从来没有书法一项，而当时中国书法艺术的独立地位也未确立，蔡氏在"图画"一类中囊括了书法，还是情有可缘的。丰子恺在1946年将艺术分为十二部门，用一个字代表一门，即"书、画、金、雕、建、工、照、音、舞、文、剧、影"，这是将书法明确地定为一门艺术，而且将书法视为与绘画、雕刻、建筑、摄影、音乐等并列的独立艺术门类的目前所见最早的说法。丰子恺不愧为有卓见的学贯中西、通古博今的艺术理论家、教育家，事实上在当时书法作为一门艺术还未成气候，但丰子恺已经从书法的独特艺术品格和意义范畴上看到了它应有的地位。

近30年来，中国书法作为一项独立的艺术活动以空前未有的规模开展起来，围绕中国书法的各种学术研究当然也就全方位地兴起了。书法文献的整理与研究是其中开展得并不十分出色的一项。其原因之一，可能是大批以书法创作为主的人兼搞史论研究，而他们原先的学术功底欠深，尤其在文献学方面知之甚少；而较有文献整理经历的学者中，多数又对书法艺术知之甚浅。书法界一度出现的浮躁风，也影响了研究者在研究书学中做扎扎实实的基础工作，而出现堆砌洋名词、新术语，部头巨大而内容空洞、重复，貌似考证却错误百出的现象。

　　但书法界在利用文献、整理文献方面并非毫无成绩。在利用文献方面，值得推举的是荣宝斋出版社《中国书法全集》。这一"世纪工程"汇集了国内书法史论、书法文献研究方面最出色的人才，将先秦至清代的重要书家、书法作品包揽其中，分数十册出版，后又延伸到现代书法名家。这部丛书最有价值之处在于它对书法文献材料的严谨分辩和详细考证，凡作者艺术、学术经历、交游史实，作品产生之年代、背景、真伪，文中所及之人物、事件，无不考证，证必有据；书论选释及作者年表，亦为读者提供了有价值的资料。丛书并没有停留在对书法文献的整理这一层次上，还通过"评传"及有关研究性论文，对某一书家作全面的评析，对书家的作品风格作美学意义上的评介，对书家的艺术创作思想及其形成因素作多角度的审视。这样的评传是建立在扎实的文献研究基础之上的，其学术水准自然也就相当高了。毋庸讳言，《全集》并非各集水平均等，亦能寻出误差。但总还是巨著之小疵。整理文献方面，比较突出地体现在两方面：一是以上海书画出版社《中国书画全书》为代表的各种规模的书法史论文献的汇集，以及以《中国美术全集》书法各卷、文物出版社《中国书法艺术》（未出齐）为代表的各种图集。《中国书画全书》可以说尽量收入了历代书论、书史、笔记等这些属书法文献中的印刷文献，但缺憾是无注释无考证文字，虽经校点但无校记，且大量的历代法书题跋未收入；《中国美术全集》书法各卷与《中国书法艺术》各卷，也因规模所限而失收大量重要作品，特别是近年新出土书迹和民间书作（这一点在《中国书法全集》当然更在所难免）。文物出版社、上海书画出版社、西泠印社等出版的各种碑帖系列，虽供作字帖用，但也可视为对实物类书法文献的整理，因为较好的碑帖印本都在选拓本、做注释等方面下了功夫。二是编印不少工具类书，早年出版的如梁披云主编的《中国书法大辞典》，为我们检索书法的印刷文献和实物文献提供了方便，后来此类工具书出了不少，以"鉴赏辞典"、"图典"等名目编的书，其体例大多以时代先后编排。而杨泰伟编的《书法篆刻书目简释》（上海书画出版社，1993年）的编排

为：书法、篆刻、工具书三大部分，"书法"下分碑帖、论著，"篆刻"下分印谱、论著。印刷文献与实物文献也分得很清楚。这本书目具体著录了书名、书写(篆刻)者、出版者、出版地、出版年月，定价、书家（篆刻家）简介，碑帖（印谱）简述，书法、篆刻著作简介，是延用了古代"提要式目录"（如《四库全书总目提要》）的写法，言简意赅，基本上汇集了1949年10月至1984年全国各地出版的实物文献印本和印刷文献印本及工具书，只是从今天看来，更丰富、更有水平或更有价值的大量出版物在1984年以后涌现，而1949年以前的书法文献也为我们平时研究所必需，这就显得这本《书目简释》范围较窄，不敷实用了。假如能编一本规模较大，内容较全体例恰当的"书法文献目录提要"，成为"学问之眉目"、"著述之门户"（林志钧：《书画书录解题》序），那就有惠于书法研究了。

对于书学文献的汇集整理，近年又有新的进展新的成就。必须提及的是《共和国书法大系》和《新中国书学论文汇编》两部大书。前者由李一、陈政、任平主编，选录了1949—2009年间的优秀书法、篆刻作品和优秀学术论文；论文分书法史、书法理论、书法批评和书法教育4部分，虽难以称作完备，但阅后可知60年书学主要成就；后者由中国书法家协会主编，收罗论文较多，涉及内容面更广，可以藉此了解更多的学术成果，某种意义上有类似工具书的作用。

三、书法文献的整理研究方法

书法文献的整理研究方法，基本上脱离不了中国传统文献学中所指出的辑佚、辨伪、校勘、标点、注解、翻译、考证、编目等几项，但书法文献与一般历史文献有不同之处，书法文献中印刷文献与实物文献更有不同之处，除上述几项外，在整理研究中有时还会用到一些其他方法。

在书法艺术领域，面对印刷文献与实物文献要做的辑佚工作是很不相同的。印刷文献中辑佚往往是这样的情形：某一论著或某书目中提到前人曾有某某著述，于是我们可以从其他书的引文、节录及注解中的引文等材料中辑出，以补充某某著述的缺漏，或再现、部分再现前代某某著述；也可能反过来，先发现一些零散的材料，辑成后才考知前人有这么一部著作，或现在所见某书在古代。实际上是另一种样子的，如长沙马王堆汉墓出土了《老子》甲、乙本，内容不一样，书写风格也不一样。这对于传世本《老子》来说，其实是久已亡佚的古本《老子》的重见天日，对了解《老子》的原貌，研究老子思想不用说意义有多重大了。辑佚工作如能找

到这类出土文献或流传有绪的文献珍本，当然所辑材料就比较真实可靠，但有些作者的论著却已经不太可能完全恢复原貌了，比如自唐以来不少学者著作中都提到王羲之有《自论书》、《笔势论》、《用笔赋》、《草书势》、《论白云先生书诀》、《题卫夫人〈笔阵图〉后》等论著，其实真正可信的王羲之著述原文一篇也没有留下来。所谓《论白云先生书诀》、《笔势论》，显然是伪作。自唐代孙过庭《书谱》以来，不少行家对此已有定见，至今也还找不出其非托名之作的立足证据。其他所谓王羲之的论著，从语句行文来看与唐人书论相似，或疑为出于南北朝人之手，但从书学思想、批评观念来看，应该是与两晋时代相吻合的，可能多数表达了王羲之的原意。如果写一部严肃的书论史或书法文献史，上述论著就不能轻易地系于王羲之名下；如果写一部书法批评史，上述论著中有关思想的阐述与王羲之联系起来，当是有十分的理由的。由此可见，对前代文献中一些几经传抄改写的内容，也不可忽略辑佚整理工作，只是辑佚之外，还要辅之以考证、分析，有些显系托名之作，也并非无研究价值可言。

对于书法文献中的实物文献，其辑佚辨伪则另有一番学问。碑、帖，甲骨钟鼎、权量玺印、简牍帛书等的新发现，要靠文物出土和公私秘藏的公诸于世，这是研究者主观上想辑也辑不到的。严格地说，辑佚主要是对印刷文献而言，但实物文献的甄别、著录、研究工作，是书法文献学份内之事，当然也与辑佚有所关联。最直接的关联便是：碑版书帖中的内容正是所辑该书家书学论著中的一部分，或为丰富该书家书学思想提供了新的资料。

如果说对印刷文献的辨伪主要是从其思想内容、文体文风及版本流传上来考察其是否托名之作，那么对实物文献辨伪就既要用人文历史的方法，又要用现代科技的方法。这种辨伪，通常包括在鉴定里面。一类实物文献是非纸张性的。如甲骨研究兴盛之后，河南安阳一带曾有人为图利而大量制作有文字的伪甲骨片，美国的"库方"（是两个人名字的缩写）所藏甲骨集就收了不少这种伪作；钟鼎彝器在近代亦有不少伪作。在科技测定手段十分先进的今天，确定这些东西的年代简直是举轻若鸿的事。在纸帛书法文献中，比较早的仿临之作往往就很难鉴定。老资格的书画鉴定家能依靠多年的经验，丰富的知识见闻，用肉眼辨出真伪。这种"眼光"与感觉往往难以言喻，但若细加分析，其中的方法途径还是可以归纳出来的。对于书法作品，一眼看去当然能感受到它的风格和技法水平的高下，如果我们对某位书家的风格及其各个时期的技法表现比较熟悉，你能大致判断该作品是否某书家之作。同时，纸质、墨色、印章及印泥色、款式装潢等都要一一分辨，是否与某书家之真作相符。考镜源流也是重要的

方法。在确定西晋陆机《平复帖》为真迹的过程中，《平复帖》经历代朝廷、官府、私家辗转收藏且有文献记载，印章佐证，其流传有绪是一重要的论证依据。实物书法文献辨伪的难点在于有些伪作与真作时代十分接近，托名之作的技法水平也与原书家不相上下，或临摹得惟妙惟肖。从艺术的角度来说，这些伪作的鉴赏价值也很高，也不乏收藏价值。但从研究的角度说，其真伪还是必须辨明的，否则严肃的学术便无可靠的根基。我们可以认为标明为唐代张旭的《古诗四帖》和颜真卿的《刘中使帖》能体现张、颜的书法面貌，但经许多学者考证，它们并非真迹，而是与作者时代相接近的人书写的。那么我们在利用这些材料说明他们的书法创作特点时，就要慎重而留有余地。由于书法本身的特殊性，这类甄别鉴定往往是牵涉到多学科的。如论争《诅楚文》的真伪，必须用古文字学来说明问题，论争《兰亭序》的真伪，又必须联系到魏晋玄学及王羲之的人生观，以及当时的文体、文风等等。现代学者也不乏用科技手段来分析古代墨迹书作的，如曾在美国弗利尔博物馆工作的台湾籍学者傅申，用检查笔迹内部变化的方法来确定黄庭坚的某件作品是原件还是后人摹本。

校勘是文献整理工作极为重要的一环。就书法文献而言，校勘在印刷文献整理中是必不可少的，对碑帖拓片来说也有校勘的问题存在。

在雕版印刷术未发明之前，书籍都由手写，在抄写过程中，文字及笔画的脱、衍、误、倒是很容易发生的。有时脱一字或误一字，就直接改变了文句的原意，影响到内容的真实，更不用说脱一句或脱一段了。这些现象到印刷术普及之后仍然大量存在。刻字的工人可能因为误认或粗心而错刻、漏刻，也可能所依据的书稿或前人刻本就已有许多错误。未经校正而照本翻刻，一误再误；同一部书，不同时代、不同地方的刻本，都可能有文字上的参差，如清代避讳较严格，唐代就不太严格，清代的书中可能因皇帝"玄烨"名而避"玄"为"元"，清代以前就不一定有此避讳。同样是宋版书，杭州的坊刻本就比福建"麻沙本"错误少。有的错误是出于知识的贫乏，如清代学者顾炎武《日知录》中有一条："山东人刻《金石录》，于李易安后序'绍兴二年，元默岁，壮月朔，'不知'壮月'之出于《尔雅》，而改为'牡丹'，凡万历以来所刻之书，多牡丹之类也。"

文献能提供我们研究问题、解决疑惑，其前提是它的真实性、可靠性，然而正因为古代文献可能存在这些文字上的错误，就需要我们在使用它之前先审视其可靠性。现在多数出版物经专家校勘，是对读者负责的；也有任选一粗劣底本，未经校勘即付印谋利的，是对读者的不负责，也是对学术的祸害。上海书画出版社编印出版的《历代书法论文选》及其续集，及《中国书画全书》均由古籍整理方面的专家，择各本精校而成，质

量相对较好。我们从事书法研究，能直接做一些校勘工作那是最好，即使暂时不必做，对书中别人所写的校论、注释多加关注，细加比较，也是会有收获的。

实物文献的校勘中，"校碑"是一项历来受到重视且成果较多的工作。清方若著、王壮弘增补的《增补校碑随笔》，杨震方编著的《碑帖叙录》，张彦生著的《善本碑帖录》等，就是校碑成绩的记录。碑与帖都有因年代久远而脱漏字迹或字迹漫漶不清的问题，也有后人补书补刻的现象，而碑在这方面更突出些。就文献的研究价值来说，当然字迹完整清晰的碑帖更为有用，而经人事变迁，光阴辗转，自然与人为的"侵略"必然会导致不同程度的损失。像秦始皇时代的《泰山刻石》，存至今日已几乎无字可辨了，这样我们就不得不用早年的拓本；欧阳询《九成宫醴泉铭》等唐代碑铭，有宋代的拓本、明代的拓本、清代的拓本，越到后来缺字越多；而碑帖的翻刻、仿刻，又在历代书法文献中如汗牛充栋，良莠难辨。某一拓本可能被认为是字迹较全的善本，过一段时期却会发现还有字迹更全的、拓得更早的善本；而有些本子虽看上去字迹清晰，却可能是经后人修刻笔画的"肥本"或翻刻本、仿刻本。位于绍兴的《会稽刻石》就是显而易见的根据后人摹本刻的，而历代翻刻仿刻最多的恐怕要算《兰亭序》了，往往在江南大户人家的宅院墙上都可找到。

如果说印刷文献的校勘工作，主要是择一好的底本，再以其他版本对校，以上下文意及对有关文化历史知识的充分准确把握为依据，正误补缺，还书之原貌；那么实物文献的校勘工作，在方法上则同中有异。比如某碑帖有缺字，拓本或墨迹存世亦只此一本，就只能依靠上下文和其他有关文献中的文例及有关的知识来补其缺字。字找对了还不算，补刻或补书还要力追原作之形貌精神，这就与印刷文献的校勘工作不可同日而语了。

对个别的书法文献进行细致的辑佚、辨伪、校勘，使其能更具真实性、完整性、可靠性，这是文献整理工作中的一个方面，而目录提要工作则是文献整理的另一个重要方面。

对历代书法文献及近年出现的大量书法研究论著、出土文献作一完善的编目，这一工作至今尚未见成果。编目的前提是确立一种分类思想。如何对文献进行分类实际上反映了一个时期的学术观念与对文献的认识水平。汉时刘向主持整理群书，先为每一种书写一"叙录"，后集叙录为《别录》。其子刘歆又在《别录》的基础上删繁就简，编成《七略》。班固作《汉书》，又在《七略》的基础上写成《艺文志》。《艺文志》与《七略》的分类是一致的，即将天下群书分成六"略"：六艺略、诸子略、诗赋略、兵书略、术数略、方技略，加上总目性质的"辑略"而称

《七略》。随着学术研究和文化科技的发展，各学科在中国的图书文献中所占的比重有了变化，人们对各种知识的价值也有了新的衡量标准，于是在唐代魏征等人撰的《隋书·经籍志》里，就提出了"经、史、子、集"的四部分类，"四部"与《七略》的"六分"明显的区别是，兵书、术数、方技都归入了子部，而史部是《七略》中连小类都列不上的，集部则包括了比原先诗赋略范围大得多的各种文学书籍。这种变化至少说明了几点：在"以史为鉴"的思想引导下，史书大量增加，文学创作大量增加，编目者正统思想明显，经、史在封建上层心目中是最重要的，而科技、儒家思想以外的论著则不被重视。

那么，书法类的文献在古代是处在什么地位的呢？如前所述，将书法看成是一种艺术是比较晚才有的，由于书法跟金石、文字、绘画的亲缘关系，古代目录书中有关的研究资料要分别从金石、文字、绘画这些小类中去寻绎，而金石在史部，文字在经部小学类，绘画在子部艺术类（参见上海图书馆编《中国丛书综目》，该书的四部分类基本与《四库全书总目》一致）。我们不能要求中国古代的学者（甚至包括近现代的学者）能以非常科学的学科分类思想将书法艺术置于一个十分合理的位置，事实上，直到当代还有人对书法是否属艺术持怀疑态度。当然，在大多数学者（包括海外学者）对书法是一门艺术持肯定意见的情况下，将书法归入"艺术"类是没有问题的。我们关注的是另一个层面的问题，即书法艺术文献本身应该怎样类分？怎样著录？这里存在着几种选择：一、按书法载体的性质分类，即甲骨、金、石、简帛、纸等；二、按历史先后分，将书法文献按朝代、年代顺序排列；三、按内容之别分，可先分印刷文献与实物文献两大类。印刷文献中可分：1. 书论、书评，2. 书史、书家传记，3. 题跋、笔论、手札，4. 技法讲解，5. 目录、工具书。实物文献可分：1. 甲、金、篆，2. 隶，3. 楷，4. 行、草，5. 历代玺印。上述各小类，可按时代先后排列。三种分法，各有优劣短长，相比之下，值得推许的是第三种。将印刷文献与实物文献分开，有利于理顺两种不同文献的不同属类关系，具体分列时，又可按历史年代排，并顺带提到文献的载体。按这样的体例编制书法文献目录，应该是条理分明，符合文献的实际状况并较能满足研究、查找的需要。一部好的目录还应附一至两种索引，如人名索引、书名索引，一般按笔画数排，也可按汉语拼音字母顺序排。另外，附一份年表也是非常有用的。

目录有简目和提要目录两种，简目一般只著录书名或作品名、作者、年代、出处；提要目录则要在上述几项之外增加作者简介，书或作品的流传、版本、校勘情况，书或作品的主要内容，对书或作品的简要评判，等

于是写一篇简明扼要的介绍文章。显然，提要式目录对我们了解学术的发展脉络，书法艺术的发展脉络，对我们选择合适的研究资料来完成某项课题，有着更具体更明确的帮助。

书法文献整理研究的内容当然远远不止上述内容，书法文献学更是一门系统性很强，学术特征很明确，内容很丰富，与史论和技法研究有密切关系的书法学分支学科。我只是对书法文献学的一些主要概念作了大略的阐述，并且未涉及如何利用文献的诸多问题，因此是抛砖引玉。书法文献学的教学实际上是在部分地教从事书法专业学习的学生怎样做学问，而学生也普遍认为学不学这门课，对从事研究和撰写论文关系甚大。因此，在教学中我们放进了大量利用文献进行书法研究的实例。书法文献学应该是一门实践性、应用性很强的学问。

问答选录

问：您讲了文献学的基本知识和方法，但怎样查找和书法相关的书籍和资料呢？

答：这个问题可以分两个方面来回答。如果你还没有考虑好研究的论题，需要泛泛地了解书法文献的概况，可以查看一些大型工具书。中国古代重要的著述，基本上已经收录在历代各种"丛书"里，例如综合类的有《四库全书》、《四部备要》，专门性的有《美术丛书》等。上海图书馆编的《中国丛书综录》已经将大部分古代丛书目录收罗其中，可以按照书名、作者名为线索，通过这部书可以找到需要的书在哪套丛书里，那套丛书在国内哪家大图书馆可以找到。近当代的图书资料，可以翻阅历年出的《全国总书目》和《全国报刊总目》，以及各个图书馆自行编制的藏书目录。现在比以前更方便的是可以通过网络查询，但要注意的是在搜索网站找到的线索是有限的，所提供的资料也需要进一步通过别的方法去验证和补充。如果你已经确定了选题，除了要利用上述工具书查找你所需要的资料外，还要争取收集到一般不太为人注意的材料，例如可以翻阅相关的地方志、家谱、笔迹、档案，可以采访研究对象本人或者他的亲属、友人和学生。

问："流传有序"是判断书法文献真伪的一项重要依据，但是否就是唯一的依据？

答：所谓"流传有序"主要是根据两点：1. 在书法作品或论著的前后有历代收藏、鉴赏者写的序、跋，这些序、跋前后承接，没有间断；2.

历代各家著述对该文献的收藏、流传有记载，而且前后能够承接。但是这些材料虽然能够证明"流传有序"，却不能完全证明文献本身的真伪。文献的真实性主要还得看所叙述内容的真实、书迹的真实和载体的真实。《平复帖》本来归于陆机本来已经没有什么疑问，但曹宝麟在1985年发表了《陆机"平复帖"商榷》一文，认为"书札反映的事件和涉及的人物，与陆机的生平实在难相符契"。文章引证了9条史料说明帖中所言"寇乱"的时间，与陆机年龄不合；又考证了帖中"彦先"当为贺循，贺循比陆机晚死16年，与帖中提到的身患"羸瘵"就有了矛盾。曹氏认为此帖的佚名作者当与贺循年纪接近，而帖本归于陆机名下当在唐末；《平复帖》虽非陆机所书，但该帖在书法史上的地位是抹杀不了的。此文发表后，徐邦达有"反商榷"的文章在《书法研究》发表，曹宝麟又作了答辩，仍是以训诂之法疏解文献，捍卫原来的观点。无论商榷的各方论据是否完满，关于《平复帖》的讨论已经昭示了一种尊重史实的良好风气，以及倡导了一种严谨细致的考据方法。这个例子当然说明了文献本身史实的考证结果是辨伪最重要的依据。

问：在撰写论文的过程中，经常会遇到一些疑难问题，怎样利用文献来解决这些问题？

答：我们做学术研究，就是要解决尚未明了的问题和纠正可能发生的错误偏差。如果写论文是"人云亦云"，就没有意义了。有一位研究生在考察杭州西湖的佛教雕刻时发现，西湖南山地区的五代时期烟霞洞罗汉，文献记载前后有16个和18个两种说法，究竟罗汉的数量是多少？这就是一个需要回答的"问题"，而学术上的正确判断必须有文献的证明。作者查阅了史岩《杭州南山区雕刻史迹初步调查》、王子云《中国雕塑艺术史》、浙江省文管会编的《西湖石窟艺术》，普林斯顿大学bong seok Joo著的《七世纪至十三世纪的中国罗汉信仰》以及《两浙金石志》等书籍、图集，从历史、民俗、宗教等相关文献记载，证明了"降龙"、"伏虎"是在16罗汉后加上的。也就是说，通过对烟霞洞罗汉的研究，说明了佛教美术中一个重要的问题：在佛教传入中国之前，罗汉的数量是16，而中国佛教寺庙和洞窟中普遍存在的18罗汉，是由于加入了具有中国文化色彩的两尊雕塑。这一问题虽然是关于雕塑的，但对书学研究也有借鉴意义。有人曾经对王羲之《官奴帖》中的"官奴"是否为王献之小字提出质疑，甚至认为官奴即"小女玉润"，任平、祁小春等先后发表文章予以辩证，以《宣和书谱》、《柳河东集》、《淳化秘阁法帖考正》、《全晋文》等大量文献资料说明，官奴应该为王羲之的儿子，而且当时以"奴"为男孩起

小名也是习俗。至于是否王献之，则还需要进一步考证，这也是实事求是的态度。

问：关于文献的载体有金属、石头、竹帛和纸张，是否这些东西上面有文字就可以成为书？纸对于书法的意义有多大？

答：曾经看到一些关于书籍历史的著述，说最早的书是石头的，这一说法有误。中国最早的书，是简册，"著于竹帛谓之书"，现在关于书的很多名词，如"卷"、"篇"、"签"、"册"等都是和简牍有关的。但是中国的文字写在窄窄的简上，又要一个个分得很清楚，只能字形稍扁方，而且不能写得放纵。我们看到早期隶书只是在一句话的末尾一笔稍有放纵，如"也"的末画。只有到了纸被普遍使用，书写时才从横平竖直转向有了较多的撇、捺、挑等斜画，对于字形和字的大小不再受拘束，节奏、韵律都起了变化，于是一种全新的书写感受获得了体验。人们写字，除了进行文字信息交流，还可以藉此抒情，渐渐地书写中的审美因素增加了，书法艺术也由此获得了产生和发展的机缘。目前考古发现，早在西汉初年就有了纸。1957年在西安灞桥古墓遗址，出土了成分为大麻的纸，经鉴定不晚于武帝时代（公元前140—前87年）；1979年在甘肃敦煌马圈湾西汉屯戍遗址发现麻纸8片，其中一件20厘米×32厘米，是迄今发现最大的一张西汉纸。

纸的优势早就被人们所认识，自然也成为文人之所爱。西晋的傅玄曾作《纸赋》，有曰："夫其为物，厥美可珍，廉方有则，体洁性真。含章蕴藻，实好斯文。取彼之弊，以为己新。揽之则舒，舍之则卷，可屈可伸，能幽能显。"

造纸技术不断得到改进。宋元时印刷业大幅度发展，纸的成本一定是较低了。那时已大量用一种便宜的竹纸印书。宋应星《天工开物》详细记述了竹纸的生产方法：芒种前后砍下的竹，在塘中沤100天，经捶洗、脱皮，加石灰成纸浆，在桶中蒸煮8天，再用清水漂洗、用草木灰处理，经蒸煮发酵，捣成泥浆状。这种纸浆较厚，可以根据需要再调成细纤维浆液，经纸模捞取，覆帘压纸，烘烤或晾晒干后便得到了纸张。这些工序至今仍在许多民间造纸作坊中被沿用。

纸作为文献的载体，在任何学科领域都具有无可替代的重要性。当然，中国书画的所有遗产今天能为我们所见所用，更应该归功于纸。直接用笔、墨书于纸的书法作品，是书法文献的大宗；即使原本载体是金石、竹木的，也大都有拓片和影印本，而以往所有的书法文献，以及绘画作品，在印刷业空前发达的今天，我们都有幸看到印刷质量很高的、"下真

迹一等"的印刷品。自然，这些印刷品的载体是纸。

对于历史上流传下来的书法遗迹，关注和分析它们的纸的质地、性能，是研究一件作品的来历、背景、技法技术构成以及分析鉴别真伪的重要依据。传为王羲之书写的《兰亭序》，文献记载是用"鼠须笔、茧纸"。茧纸是一种什么样的纸？使用茧纸对技法的发挥和线条的表现会与使用其他纸有何不同？当时哪里产茧纸？哪些人喜欢用茧纸？这些问题如果能够找到答案，或许对王羲之和《兰亭序》的研究有推进的作用。

宋代在中国历史上是文化、科技达到辉煌成就的时期。就纸的质地和功能而言，我们看到这一时期有了印刷用纸和书画用纸的大体分类。

问：中国书法文献的研究、评价、利用必须注意哪些方面？

答：要注意的方面很多，常常根据具体的论题需要分别考量。

既要重视文字文献，也要重视作品。中国古代书法理论对于作品的评价和描述，有两个特点，一是重人品胜于重书品，往往在评述书作时参合了人的地位、声望和品行的因素，所以未必都是客观的，不看作品只看古人评说就难免偏颇；二是表述出于感悟居多，使用的形容词往往是文学中常用的，精深的分析还要根据书法图像本身，书论只是引导。

要对各时代文献的语言表述作分析，透过语言的模糊性、多义性，寻找本质内涵，如"气"、"势"、"骨"、"韵"，不同时代有共性，也有区别。许多以前具体的、实指的词汇，后来会渐渐虚化、抽象化。陈述性的语句、相同的形容词运用较多，就要看具体的语境和作品的差别；加入了比喻，则增加了形象和想象，但也有的只是增加了文学性。

必须对文献本身的真伪、流传作详细考证，同时对照当时作品、当时其他人的论说乃至当时的文化思潮、艺术流派、创作环境等。有些古代书论是"伪托"名人的，例如传为王羲之的书论，基本上都是唐代及唐以后人所作而托名王羲之的。这些书论并非没有价值，有些确实能够反映王羲之和那个时代的艺术思潮、艺术观念。利用这些书论要加以说明。

要充分利用书目、索引及有关工具书、先进的技术手段，了解前人整理文献的成果及经验，还可以自己动手编目录索引（按时代、专题、人物）。当自己大致有一个研究方向或研究论题时，做一个自用文献目录，可以帮助你更好地把握文献的范围、发掘线索和运用自如。

字体、书体之浅见

　　启功先生的《古代字体论稿》，提出了许多精辟的见解，是一部讨论汉字形体问题的深入浅出的学术著作。这部书是我读的第一部汉字学兼书法学的著作，可以说，是启功先生的这部书，引导我走上汉字和书法研究的道路。本文试就"字体"、"书体"问题谈一些浅陋的研究心得。

　　字体、书体，是关于汉字和书法的论著中经常提到的两个术语。

　　古代典籍中，字体、书体在许多情形下是通用的。例如《南史·肖子云传》："子云善草、隶为时楷法。自云善效钟元常、王逸少而微变字体"。将钟、王风格的字视为一种字体？这与其他人的习惯说法不同。古籍中，提到有关文字、书法的"体"，大多与"书"相联系。例如所谓"三体书"，见于《后汉书·儒林列传》："熹平四年，灵帝乃诏诸儒定《五经》，刊于石碑，为古文、篆、隶三体书法，以相参检。"这三体即我们今天所知道的《熹平石经》中的古文（主要为战国时六国文字）、小篆、隶书。而在刘宋羊欣《采古来能书人名》中，"三体"是指"一曰铭石之书，最妙者也；二曰章程书，传秘书，教小学者也；三曰行押书，相闻者也。三法皆世人所善。"铭石书即真书，章程书即八分，行押书即行书，这是钟繇善写的三种体。后来"三体书"又指真、行、草，《新唐书·柳公权传》："宣宗召至御座前，书纸三番，作真、行、草三体。"应该说，上述例子中的"体"，都不是指的书写风格。至于"四体"、"五体"，也大抵如此。晋卫恒《四体书势》以古文、篆、隶、草为"四体书"，唐宋以后则多以真、草、隶、篆为"四体书"。"五体"在《隋书·经籍志》中指古文、大篆、小篆、隶书、草书；在《唐六典》中指古文、大篆、小篆、八分、隶书。"六体"的情况就不同了。《汉书·艺文志》："太史试学童，能讽书九千字以上，乃得为史，又以六体试之，课最者以为尚书御史史书令史。""六体者，古文、奇字、篆书、隶书、缪篆、史书，皆所以通知古今文字、摹印章、书幡信也。"这里所说的"六体"，与《说文解字·叙》中提到的"及亡新居摄，使大司空甄酆等校文书之部，自以为应制作，颇改定古文"时的"六书"完全一致。在"六

体"中，我们看到了带有依附性质的，或只用于某种特定场合的"体"，那就是"奇字"、"缪篆"、"鸟虫书"。奇字，"即古文而异者也"；缪篆，"所以摹印也"；"鸟虫书"，"所以书幡信也"。其实，许慎在《说文解字·叙》里还举出了"秦书八体"，即大篆、小篆、刻符、虫书、摹印、署书、殳书、隶书。显然，"八体"中刻符、虫书、摹印、署书、殳书，都是因其特定功能和特殊的书写风格而被视为"体"，跟篆、隶不在一个可比层面上。古人没有从字形构造和基本笔画上对文字作性质上的划分，所以对"体"的界定大都是模糊宽泛的，是将汉字发展过程中出现的"体"与不同书写、装饰风格的"体"混为一谈的。分"体"之风自汉晋而一发不可收。南朝时有"九体书"（见《法书要录》卷二《梁庾元威论书》），唐有"十体书"（见张怀瓘《书断》和朱长文《墨池编》等），宋有"十八体书"（见朱长文《墨池编》记宋僧梦英仿古书作十八体事），有"古书三十六种"（见北朝王愔《古今文字志目》，张彦远《法书要录》卷一记之），又有"五十六种书"（见书韦续《墨薮》），到后来，索性有"百体书"、"三百六十体"等，令人炫目。"百体书"见《法书要录》卷二《梁庾元威论书》。庾元威曾以墨、彩两色为正阳侯书十牒屏风，"百体"中如"风书"、"云书"、"科斗书"、"龙虎篆"、"花草隶"之类，都是当时的美术体。至于三百六十体，更是一集大成者，但据《佩文斋书画谱》卷二《宋郭忠恕论王南宾三百六十体》称：已"多失部居"，无以查考了。

将汉字的构造特点、书写特点、风格特点三者混为一谈而讨论"体"的问题，是古代文字学论著和书法论著中普遍存在的现象；今人论著中，"书体"、"字体"不分所指，自由使用也很常见，然而依靠上下文的帮助，也能明白其所指，基本不会发生理解上的差误。书体、字体的这种通用性，自有其产生的原因。在汉语里"文"、"字"、"书"三者都可以用来指汉字，"浑言"是没有区别的；但若"析言"，则有区别。我们还是引用《说文解字·叙》中的一段话："仓颉之初作书，盖依类象形，故谓之文，其后形声相益，即谓之字，字者，言孳乳而浸多也。著于竹帛谓书，书者，如也。"第一个"书"，指的就是文字，但"文"与"字"又有别，"文"是以象形字为代表的独体字，"字"，是以形声字为代表的合体字。第二个"书"，应理解为动词用如名词，指在竹帛上书写；第三个"书"，指文字或"书写"这件事，以"如"为音训，指出了汉字的表意性质。如果说以上说法代表了古人对"文"、"字"、"书"本义的理解，那么在实际使用中，它们的意义都有了发展变化。首先是文与字的区分不再那么明确，"文"、"字"联用指汉字，"字"也指汉字，其

至"文"也可以指汉字。甲骨文，就是甲骨上的汉字。其次，是"书"由"书写"而自然转义为书写的结果——文字，所以"书"也指汉字。

其实"体"也是一个有弹性的、包涵中国传统学术特点的名词。体，原指身体，引申为形貌，所以"字体"、"书体"之体，主要是指文字的形貌。在古人眼里，字体（书体）的不同，是以汉字形体面貌给人造成的视觉上的差异为判断依据的，至于哪些是构造方式上的差异，哪些只是笔画线条上的差异而文字构造上其实没有什么差异，哪些只是书写风格上的差异，都"一视同仁"，以某某"体"称之。有时，"体"也可称"书"，如《说文解字·叙》中提到的新莽"六书"，其实与同文中论及的指事、象形等"六书"不是一事，而是《汉书·艺文志》所称的新莽"六体"。《法书要录》卷二《梁庾元威论书》："齐末王融图古今杂体，有六十四书"，这六十四书也应是六十四体。至于篆体又篆书、篆字；颜体又叫颜字、颜书；瘦金体又叫瘦金书，已耳熟能详。在这些名词里，"书"和"字"也具有了"体"的含义。

但在"字体"、"书体"中，"字"与"书"只是对"体"的一个限定。字体与书体概念上的混同，不能归咎于"体"，而只能从"字"和"书"在相当大的范围内可以互相替换这一点上找原因。

一般地说，前人在使用"书体"一词时，侧重从文字书写的角度来观照"体"；而在使用"字体"一词时，侧重字符本身及其构成方式。这只是对同一问题的不同侧面的理解与表达。在实际使用中，如果不致发生误解，也就按个人习惯选用，不加苛求了，何况"书"、"字"均可指汉字这一点人们已普遍认同，习以为常了。

更值得注意的现象是，在悠长的中国文化史中，书法艺术与汉字书写是你中有我我中有你的事，书法艺术并没有真正从汉字书写中独立出来。几乎所有的书法艺术遗存都是前人以汉字记录、传播语言信息为主要目的的文本，其艺术的特点、功能是附带的或是被后人强调的。既如此，书法意义上独立的"书体"，从"书体"、"字体"相混的局面中分离出来，也就没有十分的迫切性和必要性了。

随着文字书写状况的发展变化，人们的看法也渐渐有所改变，在古文字时代，由于汉字象形性强，字形繁复，书写困难，能借以表达思想语言就已相当不易，能书者又是极少数人，所以甲骨文、大篆、小篆的风格虽因人而异，因器而异，总还是以文字所表达的内容为主要关注点，不会太关注书写中的个人风格表现。秦汉以后经隶变而进入了今文字阶段，汉字的符号化和书写状况的改变促使了线条的丰富性和结构的多变性，同时也就增强了书写过程的"写意性"。加上文字使用更趋普及，各种不同的

场合、作用，不同文化层次的人书写，很自然形成各种"体"，例如飞白书、行押书、八分书、章草、今草……这些与原来的所谓"字体"不在一个可比层面上的"体"，当然，也就渐渐被人们认为是种种"书体"了。唐代以后，由于文化艺术的繁荣，书写中体现出来的艺术化、个性化日趋被得到肯定与欣赏，所以，指称书写者个人风格为某种"书体"，越来越成为人们的共识和习用之语，如颜体、柳体、欧体、赵体、瘦金体、板桥体等等。但即使为此，"书体"、"字体"作为名词术语的使用在一般论著中仍是不严加区分的。

中同古代艺术类的术语，固然有其涵义宽泛，伸缩度较大的特点，但毕竟一直在沿用。如何在现代艺术学科中使用这些术语，是一个值得探讨的问题。中国艺术研究毕竟有自身的特色，即使进入了现代学科范畴也不可能全部套用西方艺术理论中的术语。书法是一项中国传统文化特色极强的艺术门类，又与汉字有着天然的渊源和似乎永远割不断的联系。当今学术研究讲究表述的准确性和逻辑的严密性，故而要求对术语有较明确的意义界定，如果两个不同的术语还是"你中有我我中有你"，恐怕就不太符合学术规范的要求了。"字体"、"书体"在古代典籍及部分今人著述中虽然常见互用，但毕竟从字义渊源上来说，"字"、"书"还是有所不同的，更何况在书法意识渐渐形成的中古以后？"书体"在意义范畴上更多了书法风格类型的色彩。有了这样的心理认知方面的基础，为了今天学术研究中的便利，我们就有必要也有可能对"字体"、"书体"的所指作一较为明确的界定。"字体"，主要是从文字学角度对汉字形体构造加以指称。文字学范畴的字体一般可以从大的方面分成二类，即古文字与今文字。古文字类中有甲骨文、大篆、小篆，今文字类中有隶书、楷书。也可以再分得细一些，大篆里面分籀文、六国古文，小篆与隶书过渡时期有草篆和古隶，隶楷阶段的附属字体有行书、草书，草书又可分章草、今草。"书体"，是从书法艺术的角度而言，指同一种字体的不同写法。如同为大篆，可以写成鸟虫书或蝌蚪文；同为今草，可以有大草、小草。也指某一位书家所创立一种风格，如"颜体"，即颜真卿的书体，其独特风格既体现在楷书，也体现在行草上；"瘦金体"，是宋徽宗赵估创造的一种楷书写法。相对来说，"书体"与"字体"在中古以前重合的部分多一些，各类"字体"稳定之后，"书体"便成为与"字体"相对的独立的概念，且各种书体的创立越来越兴旺。在今天的学科概念中，字体应该在字形构造上有自己的特征，这对文字学的研究有意义；书体应该在书写风格上有自己的特征，这对书法学的研究有意义。二者不再随意取代。

对于各种字体来说，类分越概括，其构造上的差异越大。古文字与今

文字（隶楷）在造字方式、造字理据上都有很大的不同。类分越细，相邻的字体在构造上差异就越小，而更多的显现为形貌的差异。例如章草和今草可以被看作文字学意义上的两种字体，但其实在构字方式上已有许多共同点，惟其产生于不同的阶段，有着不同的书写特点，故在汉字史研究中各自具有独立的意义。

由于我们将"书体"界定为书法学的范畴，故而"书体"不存在整体演进的问题，每种书体有其形成的个别理由，而不存在普遍的原因。例如，我们不能说大草是由小草演化而来，也不能说小草来自于大草；"颜体"的形成可能是吸收了汉隶与魏碑的结构方式、秦篆的圆浑线条以及"二王"传统和民间书法的种种表现特点；作为另一种风格的"欧体"，其形成的因素绝不会跟颜体一样。可以这么说，由于风格形成因素的多样性和多生变性，"书体"的不同显现是没有止境的。我们将会看到，在书法艺术发展的道路上，带有不同个性特点和时代特色的"书体"，还会不断出现。

"字体"则不同，它是指具有共同的构造方式、形体特征的文字体式。文字传输信息的功能总是被承载于一定的体式上。我们学习汉字，一定是学习某种字体的汉字，只要学习的目的是日常的信息传播、交流，就一定要学习当今社会普遍使用的字体，这种字体在基本构件、构成方式、线条形态上有其规范，每个人书写的风格不同并不能超越和破坏这种基本的规范。整个社会共同使用一种字体，这是文字交流得以实现的基本前提。如果某一个人只懂篆字，那么在楷书时代，他写的字许多人看不懂，他也难以与别人进行文字上的沟通。

书体体现了人们的实际书写状况，而字体是人们书写必须遵循的规范，书体的演进又直接导致新字体的产生，新字体产生后仍表现为各种书体。所以书体与字体可以看成动静相参、辩证互动的两个方面。但是，自从楷书定型之后，字体演变的历史就此终结。只有书体仍在发生各种变化。

书法史的重新认识
——早期隶书的意义

中国书法，可以说是从隶书开始，才有了风格迥异的各种变化。书写者的个性通过书迹开始得到自由显示的机会，尽管他们没有在作品上留名，但实在称得上是一代书家。就作品的艺术价值而论，有谁能否认《张迁碑》、《石门颂》、《曹全碑》、《武威汉简》等足可与后世之颜、柳比美呢？

对于秦以前的古文字，除了甲骨文（虽有一定审美价值，但一般不将其作为书法艺术看）外，金文、籀文、小篆等，历来仿其字体风格创作者不少；对于东汉碑隶，人们更为其丰富多彩的艺术魅力所折服，视之为中国书法艺术中的一堆珍宝。然而研究中国书法的人始终为秦隶与西汉书法的长期以来未与今人谋面而深感遗憾。近百年来，从西汉汉简的发现开始，终于揭开了这层神秘的幕纱。之后，长沙马王堆、临沂银雀山、云梦睡虎地等地相继出土大量秦汉隶书材料。正如王国维所说："古来新学问起，大都由于新发现"，"中国纸上之学问，赖于地下之学问者，固不自今日始矣！"作为近世晚出的四大史料之一的汉、晋木简，加上秦简、汉帛书，于文史研究之价值已毋庸说，于中国书法史而言，也是填补了一段空白！

自此，我们对传统书论中所载"秦书八体"之一的秦隶的风格面貌有了了解，搞清楚了早期隶书并非直接由篆变来，而是由古籀之俗体及部分六国古文演变而来，后又融合草篆，发展成为成熟的隶书，而这一脉络是以前书法史中从未谈及的。东汉碑隶的前身——西汉简帛上的隶书，更为我们展示了除碑隶之外的另一个缤纷的世界。我们看到了，作为隶书特点之一的波磔，在凤凰山八号、九号墓、马王堆一号墓的遣策中，已有萌芽，书法延续了秦隶的古典风格，笔画不再平整如一；而在武帝太始年间至宣帝神爵元年的竹木简，强调了横笔、捺笔或撇笔的波势，跌宕不一，充满了律动美；波磔虽未固定成型，却已大量使用。至淮阳王更始年间以前，西汉隶书的波磔已成熟，在神爵三年简、五凤元年简、五凤三年简、甘露二年十月简、建始元年三月简、阳朔元年八月简、始建国天凤元年

简、更始二年七月简、武威汉简仪礼中，已表现得非常明显。由此，我们知道隶书书写形体上的特征早在秦汉之际已萌芽，至西汉末已发展成熟，比以前仅知的汉碑隶书要早两个世纪。所以，东汉桓灵之际所产生的完美的碑刻书法，乃是继承早在西汉时期就盛行于民间及下层官吏的竹简书法而完成的。

秦汉简帛书法比之碑隶，在书法史上另一项具有认识价值的，便是它们作为迄今为止我们所见到的最早的墨书文字，在笔法方面展示了一个相当丰富且新颖的天地。刻、铸书迹，必然因工艺水平的关系而未能完整准确地反映墨书的原样，有些甚至走样得很厉害（1960年代对《兰亭序》真伪进行争辩的起因之一，便是由于对石刻本与墨迹本的未加区别）。秦汉简帛书的出土，使我们看到了当时人用笔的实际情况。秦代的隶书，虽保持了小篆的结构，但笔法已不同于篆，许多地方已改圆转为方折，末笔较粗且丰，开始向波磔发展。这显然同"摆笔"的使用有关。篆书线条圆转而粗细均匀，必以中锋匀速行笔方能书成，速度较慢；摆笔书写，一笔之中有粗细，笔画不连属，速度较快，秦汉简帛中大量的实用性文字正是以这种笔法写成的。许多汉简隶书，是"浩然听笔之所之"，在字体结构安排，用笔粗细轻重方面，皆各具形态，发挥自由，不相因袭。以居延甲渠侯官简及马王堆一号墓遣策为例，可以看出当时用笔多有侧锋、露锋、起笔有顿挫，笔势活泼，方向多变，与睡虎地秦简笔势大致一律的情况大不相同。综观秦汉简帛隶书，有古拙浑厚者，亦有纤细灵巧者，更有奇纵天真者，皆以特有的波势强调书法的律动美，形成隶书富有个性的审美特征。有了秦至西汉这一段书法材料，足以论证东汉碑隶的风格多样，是起因于西汉的铺垫与准备；碑隶在结体与笔法上的特点，亦是西汉书法的发展（墨迹比石刻更容易看清笔法的来龙去脉）。

如果在汉字史与书法艺术史之间架起一座桥梁，我们的认识还可以更深入一步。

汉字形体的演变，是由繁复趋于简约，由象形性趋于符号性。汉字经历了甲文、金文、小篆、隶书、楷书等阶段，而书法艺术也是沿着汉字字体的发展而演进的。书法艺术演进的特点是由装饰性渐趋写意性，从便于表现形式美渐趋表现内在精神之美。汉字史与书法史在这方面恰能对应，即汉字以象形性为主的阶段、书法艺术主要体现一种装饰性，一种空间的、静态的美（尽管甲、金文的时代，未必有自觉创作的书家，但那些用心书成的文字反映了一定的审美意识及标准）。当汉字走上抽象表意的符号阶段，书法也相应地表现出明显的写意性，不只表现空间结构的美，更注重表现内在精神及情感在时间流程中的各种变化。试想，如处在甲、金

文时代，能有如此作为吗？通过对隶书，尤其是秦汉简帛隶书的研究，我们看到，写意的笔法正是从这时开始的：最初的写意性由下层官吏及文人在快速书写时自然生发出来。所以我们今天看西汉的简书就比碑隶多些真趣。汉字史上由篆到隶这次重大转折，也正是中国书法艺术的一次飞跃！

当然，书法艺术的觉醒还有许多因素使然（隶书阶段还未进到真正自觉艺术创作），就同汉字的关系而论，解散篆体，走向符号化显然使书写者摆脱了具象（这里指象形较强的古文字）的束缚而使意可以尽情发挥。人的内心世界具有一定的抽象性及模糊性，感触、意想之类，往往是"不可言传"，无法图示的。抽象的意宜用抽象的形来表达。当汉字成为一种抽象的符号后，书法从此便有了新的含义与魅力。说得夸张一点，没有汉字史上的"隶变"，便没有今天意义上的书法。甚而言之，便没有中国艺术精神中那种"书法的思维"。隶书阶段已是中国书法成为自觉艺术的前夜。

王羲之、王献之书札所见
人名称谓略考

引言

王羲之除代表作《兰亭序》、《黄庭经》等之外，尚有大量书札；王献之除《洛神赋》13行楷书字帖外，亦有不少书札。此类书札，多为当时信手写下的书函、便条、手记，内中除日常琐事的记载，便是吊丧问疾之语、寒暄抒怀之眼，亦有对时局的评论。语句质朴自然，多文人习语和口头俗话，内容具体琐细，涉及当时社会生活各个方面，有不少正史与专著中找不到的材料。因此，无论对"二王"本身的研究，还是对"二王"时代的语言、文化、科技、民俗、军事等问题的研究，这些书札都有重要的价值。

"二王"书札的多学科研究，必须建立在文献的正确解读的基础上。但"二王"书札历来被认为难读，其原因主要为：1. 书札历经摹刻，篇章散乱，真伪杂糅，脱字缺笔多，文不成句；加之草书难识，各家释文有异，误失颇多，上下语义多有不能贯通处。2. 书札中多晋人习语、俗语，此类词语或许前代后代文献有所见，但当时之特殊含义未必能以常义解之，如不知特定文化语境，往往失之误读。3. 晋代上层文人多尚清谈，文风简约，故书札词句质朴，有过于简要者，如不知其所述前因后果、有关背景，则如一头雾水，绝难猜测。4. 王氏一族从汉末起信奉五斗米道，书札中多有涉及服食等名物专词，不谙此道者难以理解文意。

笔者在前人校勘、考释的基础上，曾对"二王"书札所见习语及有关名物专词试为训诂，企图有助于解读这一有重要研究价值的文献。本文择"书札所见人名称谓"部分试作考释，亦望对了解书札内容、考证"二王"史迹有所助益。

"二王"书札中提到的人名，或为家人，或为亲戚，或为友朋，或为权臣。书札便条因礼节、亲昵、简省等原因，其称谓或为官职，或为别号，或为小字，或为辈分之称，难以考究。今参照姜夔《绛帖评》、王澍《淳化秘阁法帖考正》等，以严可均《全晋文》所辑王羲之文、王献之文

为本，采所能考者系以相关材料，稍作理析。为减篇幅，凡人名于正史有传者，不录本传原文。

略考

[袁生]

即袁宏。先为谢尚参军，后为桓温府记室。谢安为扬州太守，宏自吏部郎出为东阳郡。与王家联姻，王羲之书札言及"袁妹"，即王氏女适袁家者。《晋书》本传谓"宏有逸才，文章绝美"，王羲之对其颇为看重. 如《全晋文》卷二十二："得袁、二谢书，具为慰。袁生暂至都，已还未？此生至到之怀，吾所尽也。弟预须遇之。"至到，指纯粹、高逸。二谢，即谢安、谢万。

[熙]

郗昙，字重熙。晋人书信中多有减二字为一字者。《全晋丈》卷二十二："见君小大佳不？过此乃知熙佳？觉少不得同，万恨万恨。"卷二十四："古之御世者，乃志小天下。今封域区区，一方任耳。而恒忧不治，为时耻之。但今卿重熙之徒，必得申其道更自行有余力相弘也。"卷二十五："昨得熙廿六日出（按当为书），云患气悬惰。"卷二十六："重熙旦. 便西，与别不可言。"按：郗昙乃王羲之妻弟，王献之舅，太尉郗鉴次子。曾任北中郎将都督徐兖青幽扬州之晋陵诸军事，领徐、兖二州刺史，假节镇下邳。《晋书》有传。

[方回]

方回，郗愔字。郗鉴长子，王羲之妻兄。书礼中称"二郗"，即方回与弟昙。《晋书》有传。《全晋文》卷二十四："方回遂举为侍中，都下书云，殷生议论，殊异处忧之道。故思同岁寒，尽封此书还。"卷二十六"方回遂举为侍中，不知率行不。云相意未诈，尔者何佳，比得其书，云山海间民逃亡，殊异永嘉，乃以五百户去，深可忧，深可忧。"

[阮生]

阮裕，字思旷。《晋书》有传。"二王"书礼中有"阮新妇"，知阮裕与王家联姻。《全晋文》卷二十三，"知阮生转佳，甚慰，甚慰。会稽近患下，始差事诸谢粗安。"

[玄度]

许恂，字玄度，书礼中亦称"许君"。晋书有传。《全晋文》卷二十二："玄度先乃可耳，尝谓有理，因祠祀绝多感。其夜便至此。致之生而速之。"同卷："玄度好佳，君谓何似。"卷二十三："念远别，何

可言，迟见玄度，今或已在道。"

[嘉宾]

郗超，字景兴，一字嘉宾。信佛教，与支遁交游。《晋书》有传。《全晋文》卷二十二："数亲向叔穆嘉宾，并有问为慰。"超乃郗愔之子，性慷慨，与羲、献交游密。

[桓公]

桓温，字元子。官大司马。东晋名将，继庾氏握长江上游兵权。北伐有绩，终受挫。曾专擅朝政。旧史多贬之。近学术界常有应肯定其政绩之说。郗超、王珣等均曾在其幕府任职。然王羲之辞官与桓温殷浩之隙及桓温下属扬州刺史王述的刁难有关。见《晋书》本传及台湾《世界名人·传记。王羲之传》。例略。

[谢生]

谢万，字万石。书札中亦有称"阿万"者，盖密友问暱称也。《晋书》有传。谢万与其兄谢安皆名将，然万颇恃才自负。《全晋文》卷二十四："玄度来数日。有疾患。便复来，阿万小差。"卷二十五："谢生多在山，不复见"且得书疾，恶冷，耿耿，想数知问，虽得还，不能数，可叹。"又《全晋文》卷二十二有王羲之《与谢万书》，《又遗谢万书》。

[谢司马]

谢安，字安石。曾为桓温司马。孝武帝时位至宰相。曾指挥淝水之战。二王书札中时称"安"。《全晋文》卷二十四："安佳，行来遇大荡然。"卷二十三："不得司马近问。悬情。"卷二十二有王羲之《遗谢安书》、《与谢安书》。从书中看，王氏与二谢极善。王、谢亦联姻。如王凝之娶谢道韫。又《晋书·谢安传》："先是王珣娶万女，珣弟珉娶安女，并不终。由是与谢氏有隙。珣时为仆射，犹以前憾缓其事。"可见王与谢、王(献之)与郗，虽互为士族，亦常有婚变。

[范生]

范宁，字武予，范汪之子。《晋书》有传。宁曾官中书侍郎，书中称"侍郎"或指范宁。范氏与王氏联姻。《全晋文》卷二十四："知诸贤往，数见范生，亦得其近书，为慰。"卷二十五："亦不知范生已居职未。"

[丹阳]

王胡之，字修龄。《绛帖平》曰："王修龄，字胡之。"误。东晋王氏凡带"之"者'皆为名而非字。此"之"字不避父讳。如羲之、献之，盖为奉五斗米道者之符号。参见万绳楠先生《魏晋南北朝史论稿))202页。王胡之为羲之内兄，交往颇密，书札中称"司州"者亦其人。《全晋文》卷二十四王羲之致郗公书曰："内兄胡之，侍中，丹阳尹，西中郎将、司

州刺史，妻常侍谯国夏侯女。"卷二十三："知比得丹阳书，甚慰，乖离之叹，当复可言！寻答其书。"卷二十四："诸暨招宁属事，自可得如教。丹阳意简而理通。"

[殷生]

殷浩，字深源。书札中又称"殷侯"。东晋名将，曾北伐，未功。《晋书》有传。《全晋文》卷二十二有羲之《报殷浩书》，《又遗殷浩书》，《与殷浩书》，力阻北伐而浩未听。

[先生]

指许迈。迈乃道士，故称"先生"，姜白石《绛帖平》云："许恂，郗愔，至右军皆从仙人许迈游。"为采药石。羲之与许迈常不畏远途。《晋书》有传，附王羲之传后。《全晋文》卷二十四："先生至其欢慰。"同卷，"先生顷可耳，今日略至，迟委垂。"

[官奴妇]

官奴即献之小字。献之先娶郗昙女为妻，"后以选尚新安公主"。献之终为此事悔恨耿耿；问其有何得失时，对曰："不觉余书，惟忆与郗家离婚，"《全晋文》二十六："官奴妇产，复委笃，忧之深，余粗可耳。"此指郗氏女，曾生一女儿。

[阮新妇]

阮裕之女，王家媳妇。新州即媳妇。徐声越先生《世说新语校笺》附"词语简释"云："妇人自称曰新妇；夫亦以称其妇。"然书札中似非尽然。《全晋文》二十七王献之书札："阮新妇免身。得雄，甚善。散骑殊常喜也。"免身即分娩；散骑指王敬豫，即王导子王恬，官至散骑常侍。王献之乃王恬侄辈，从称呼上看，阮新妇当为王恬子媳。故本家族中同辈兄弟之妻，亦可称"新妇"，所冠姓氏乃其母家姓。

[新妇，郗新妇]

见于献之书札中，皆献之称其妻。晋时夫称己妻为新妇为常例。参见前条。《全晋文》卷二十七："令外甥知问，郗新妇更笃、忧虑深。"同卷："新妇服地黄汤来似减，服食尚未佳，忧悬不去心。"

[曹妹]

当是羲之堂妹，适曹氏者。王涣之书札中有"速姑如复小胜"语，此"姑"即曹妹。《全晋文》卷二十三："曹妹累丧儿女，不可为心。如何。"

另有梅妹、袁妹，亦羲之堂妹。卷二十三："刘氏平安也，梅妹可得，袁妹腰痛。冀当小尔耳。"又卷二十三："梅妹大都可行，袁妹极得石散力，然故不善佳，疾久尚忧之。"知王家女子亦服食。

[期、延期]

晋人书札中称"期"者数见。如王导："安期断乳未几日，又于时望便可袭宰相之迹耶。"此指"王氏三少"之一王应，乃王导兄王含之子。《晋书》中有王承，字亦为安期，然是太原晋阳人。羲之书札中"期"指延期，与官奴并提，应是羲之子侄中某一人。姜夔、王澍于此皆失考。《全晋文》卷二十三："延期官奴小女，并得暴疾，遂至不救，愍痛心，奈何。"卷二十四："期小女四岁，暴疾不救。"

[刘家]

王献之姐夫家，亦即羲之婿家。羲之曰："吾有七儿一女。"此女不知何名，据王澍考正："一女嫁为南阳刘畅妻、生子瑾，历官尚书太常卿。大令《乞假表》云：'臣姊刘氏在余杭，当暂过省者是也。'"《全晋文》卷二十七："刘家疾患即差"同卷："献之曰，思恋触事弥至，献之既欲过余杭，将若比还京，必视之。"

[敬和]

王洽，字敬和，王导子，羲之从兄，献之从父。《全晋文》卷二十六："敬和在彼，尚来议还，憎耿耿。"卷二十七："敬和晚际似差耶？诸舍也能向诸弟各也。"

[婢、静婢]

王家儿女小名。晋代人小名，男子亦有以"奴"、"婢"等为第二字者，如官奴，兴奴。静婢亦可能为男儿名。《全晋文》二十四："知静婢犹未佳，悬心，可小须留尔。""此上下可耳。出外解小分张也，须产往迎庆，思之不可言。知静婢面犹尔、甚悬心。"婢是否用于女孩小名，待考。

[伦、直、华、姜、顺]

均为王氏女。书札中简略为一字，全名未可号。伦：羲之云："伦等还，殊慰意。"《全晋文》卷二十七王献之云："常欣伦早成家，以此娱上下，岂谓奄失此女，愍惜深至，恻切心怀。嫂（按书札中均作女旁更）哀念当可为心，情愿不可保，使人惋惋悲。政当随事豁之耳。"可知伦乃献之兄之女。华、姜、直、顺：献之云："二女晚生皆佳、未复华、姜疏，比来得直疏。故恶故足当视华也、汝儿女并可不？"又王操之书："不得姜、顺消息、悬心。"又羲之曰："上下集聚、欣庆也，华等佳不？""大都夏冬至可可。春秋辄有患。此亦人之常。期等平安、姜此羸少差。"从此札看，姜可能是期（延期）的女儿。延期姓王，是没有问题的，书帖中有"王延期省"，又"十一月十三日告期"后署"阿耶告知"，可知期乃羲之七子中一子。官奴与延期的女儿都是年幼病故的。《全晋文》卷二十四羲之云："期小女四岁暴疾不救，哀愍痛心，奈何奈

何。"羲之曰:"今内外孙有十六人,足慰目前。"上述诸女应在此十六人之内。

[先师]

指王氏所奉五斗米道创始人张陵。张陵又名张道陵,东汉人,人称(或曰自称)"张天师"。《全晋文》卷二十六:"先师之言皆若,推此言之无验,如此事君当欲知,故及,宜停宅。"

[鄱阳]

王廙。羲之叔。献之叔祖,尝为鄱阳太守,二王书札中多称其"鄱阳"。《晋书》有传。

《全晋文》卷二十五:"二月八日复得鄱阳等多时不耳。为慰如何。"又卷二十四:"及尊叔。平南将军,荆州刺史,侍中骠骑将军武陵康侯,夫人雍朴刺史洛阴郗说女。"王廙书、画皆负盛名,兼晋明帝画师。对羲之少年时书画功夫与艺术修养助益甚大。

[安西]

庾翼,庾亮弟,东晋名将。据《晋书》本传:"及亮率,援都督江荆司雍梁益六州诸军事安西将军荆州刺史,假节代亮镇武昌。"以北伐为己任。唐柳宗元诗《殷贤戏批书后寄刘连州并示孟仑二童》(柳自注:家有右军书,每纸背庾翼题云,王会稽六纸二月三十日……)首句云:"书成欲寄庾安西。"《全晋文》卷二十二:"各闲意必欲省安西,如今意无前隙(书札作左谷右邑)也。想君必俱。贼势可之者,必进许洛。"庾翼之姊(或妹?)为晋明穆皇后。庾、王亦联姻,书札中见有"庾新妇"、"庾氏女"等;

[仁祖]

谢尚,字仁祖。谢安从兄。《全晋文》卷二十六:"知仁祖小差,此慰可言,适范生书,如其语无异,故须后向为定。今以书示君。"

[东阳诸妹]

见于王献之书札。当为王劭诸女。献之从妹也。王劭,字敬伦,王导子,献之从叔,时为东阳太守。《全晋文》卷二十七:"不审阿姨所患差否?极念悬恻,想东阳诸妹当复平安,不审顷者情事渐差耶?"

[鹅]

王氏小儿名。《全晋文》卷二十七:"鹅还慰姊意。"王澍《考正》云:"真寿、鹅,当是王谢子弟小字,长睿(按:指黄伯思)云鹅者犹袁羊顾虎之类;或以此鹅即逸少所爱之鹅,甚可鄙笑。按右军有'鹅差不,甚悬心'一帖,当是一人,王氏子弟多以禽名为小字,如'鹘不佳'。"

余论

　　书札中人名，尚有不少暂时无从查考。上述考证，因资料缺乏，亦难免有疏漏处。但经此一番搜检。可知：1.羲、献父子与当朝各权臣均有联系，尤其羲之，虽身处会稽，对东晋政局、北伐大计等，是常参与献策的。2.东晋王、谢、郗、庾四大家族均互为联姻。且与皇室亦有婚姻关系，提到的有关亲戚亦都是士族。3.王与谢、郗关系尤为密切。郗、王两代姻亲。谢与王不但是儿女亲家（谢道韫乃谢安侄女、王凝之妻），且其产业均在会稽山阴。实乃邻居，交游甚便。《晋书·王羲之传》："比当与安石（谢安）东游山海，并行田视地利，颐养闲暇。"即与谢安共同规划，在封地建庄园。4.王家儿女小名多有可注意处，"二王"书札及东晋其他人书札中，小名颇多见。《晋书》及六朝小说中亦偶见。以笔者所见材料，六朝人小字有这样一些规律：1.男儿小字，常缀以"奴"、"婢"。如书札中提到的豹奴、念奴、贵奴、兴奴、静婢等等，至于王献之的小字"官奴"，更是世人熟知的。"奴"在晋时不论男女都可称，"婢"指婢女，要之皆为贱称，但有时却显得亲昵。今天吴语中的"囡"，或许即由"奴"而来。2.男儿小字，常以女为名。周一良《魏晋南北朝史札记》268页："不少男子以女为名，如以书法精美见称之张黑女墓志。主人张玄即以黑女为字，乃显著之例。疑出于迷信。犹后代娇养男孩之取女名，着女装，以至穿耳戴环以求长命也。"3.不少人小字以禽名、兽名起。如"二王"书札中提到的鹅、鹘、豹等，这一方面说明了父辈将自己喜爱的动物名给孩子起小名，显得十分亲切可爱，也说明用这些低贱的，但生命力很强的动物名起小名，正是希望孩子能成活长大，犹今之狗儿、猫咪、阿兔之类，贱之深正爱之甚也。谢万之弟谢石，小名"铁"，用意亦近此。（见"二王"书札，并参《绛帖平》）4.近当代，"官"用在小名上民间仍常有，且多是聪明、可爱、娇惯的小儿子，由此亦可印证王献之小名的用意。何况中国人历来在姓名、小名中用福、寿、官等吉利字眼是很普遍的。"二王"书札中涉及到的小字，其起法基本上符合上述4点规律，从中也可以反映出当时的一些文化观念。人名称谓研究看似小题目，但结合历史、民俗、政治、经济、文化诸因素，或可发现并解决许多问题。

书　法　史　研　究

一、"兰亭学"存在的理由

在中国书法史上，东晋永和九年（353）的会稽兰亭雅集，是一次影响深远的艺术创作活动，也是历史上一次意义不同寻常的文化事件。

从中国书法本身的发展轨迹来看，魏晋是一个重要的转折时期。如果说魏晋以前书法艺术的发展与汉字字体的演进是亦步亦趋的关系，那么在此之后，书法开始摆脱文字的控制，而展开艺术的翅膀向天空翱翔了。这倒并不是说书法就脱离汉字了，而是说书法的艺术特性不再由于汉字字体演变这一强大的文化变革活动而始终处于附庸地位。书法仍然必须书写汉字，但它的艺术性开始走向独立。

汉字从商周甲骨文开始成为独立的书面符号系统，经历了长达两千年的形体演变。对比世界上其他几种古老的文字，如古埃及文字、古西亚契形文字，演变的初期阶段是非常相似的，但其他古文字未达到完善就演变中止，唯独汉字不断自我完善，直至形成与汉语融洽、运用自如的符号体系。其中的原因必然可以联系到政治、文化、历史变迁以及符号系统本身的应变能力，是值得深究的一个问题，但尚不在本文讨论之例。战国至秦汉时期的"隶变"，是古文字和今文字之间的分水岭。古文字演变时间较长，经历了甲、金、篆、战国文字，古隶是一个过渡，等到出现成熟的隶书，文字的使用者和使用频率大大增加，而隶书到楷书的转变差不多就是笔画的转型，比较轻松，绝不像"隶变"那样充满"阵痛"了。

由隶书到楷书的演变，整个汉字书写的时代背景与文化环境是和以前大不一样的。这个时期，正是中国形成大一统东方帝国的时期，是中华民族融合形成的时期，是儒家思想成为正统文化的时期，同时又是各种文化元素互相影响的重要时期。文字的书写者有士大夫，也有小吏、平民；文字用于官府文书，也用于民间书札。文字有写得严整肃然的，也有草草急就的。因此，文字形体的个性化特征和笔法的自然多变，明显地超越了以往任何一个时代。由汉至魏晋，汉字书写实践积累了大量的艺术体验和技

法元素，这为文人将其进行艺术加工和文化提升，作了厚实的铺垫，奠定了书法成为艺术的基础。

王羲之以及与他出身相当的一批文人，是从文化发达的中原、齐鲁一带南迁的上层官僚及僚属。他们的文化修养、艺术水准处在当时中国文化"金字塔"的顶层。江南的景色、气候或许比北方更为宜人，而要说文化和学识，他们则可以作俯视的姿态了。但是，不同的文化地理环境，对于有艺术天赋的人来说就是一种强大的"触媒"。

众所周知，王羲之的书法才能并不是天生的，他有良好的家教，有拜名师学艺的经历，有广涉前代各名家书帖的艺术积累，有从小饱读诗书、书画兼攻的苦学过程，有儒道释的融会修养，有丰富的交游和人生体验。书法的丰富性源于人生的丰富性，书法的韵味悠长正是文化的源远流长。书法，是一门综合了中国文化的艺术；王羲之，又是集诸多文化素养于一身的古代文人典范。王羲之于书法，可谓"生当逢时"。汉字至魏晋已诸体皆备，各种技法元素都已形成却有待总结、提纯，汉字书写成为艺术活动已经呼之欲出，时代已经在呼唤巨匠的诞生，巨匠必然要具备全面的素质，而王羲之恰恰具备这样的素质，又具有足够的地位、天赐的机缘。兰亭雅集就是这样一次没有深谋远虑、却意义深远的历史事件。《兰亭序》也并非刻意的大创作，却成了流芳百世的名篇。书法史的演进时至关键，又恰逢王羲之、"兰亭"应运而生，这看似偶然，却又是历史的必然。研究王羲之书法或书法的王羲之，应作如是观。

中国的文人雅集，具有多种的形态和性质，兰亭雅集是在那个特定历史时期，由一群特殊身份、共同雅好而又性格各异的人举行的文化活动，这里面有文学的内容，有民俗的内容，有艺术的内容，有社会文化的内容。兰亭雅集并非政治性的集会，但却有一位中心地位的人物王羲之。王羲之在这42人中成为中心人物是由于他王氏家族的显赫地位，还是由于他身居会稽内史之职，还是由于他学问高深书艺精湛？或者仅仅由于这次活动由他发起归他做东？参加雅集的人都有什么身份和背景，互相是什么关系，在政治上和文化上有何地位影响？这些问题的探究和梳理，应该对魏晋思想文化史、中国知识分子特征的重新认识有所帮助。

兰亭雅集若是没有诞生《兰亭序》，其意义也乏善可陈，所以"兰亭学"的重点是对《兰亭序》的研究。《兰亭序》在书法史上的意义自不待说，就此研究魏晋文人的哲学思想和生命意识，研究王羲之的精神世界，研究文献的真伪流传等等，皆是绝妙的材料。围绕《兰亭序》的文献还有《兰亭诗》和历代兰亭题跋，雅集参与者的著作、书札等，历来不太被重视，未来的"兰亭学"研究者应该视为重要资料。

魏晋书法史最重大的课题就是以王羲之为代表的文人群体对书法文化的贡献，"兰亭学"是以王氏书法艺术为主要研究对象的，涉及与兰亭雅集有关的人物、史事，是兼及艺术史论、哲学美学、社会学、民俗学、文化史学等多个领域多种研究方法的综合性学科，但是它又集中在"兰亭现象"这个讨论范畴。"兰亭学"还包括对兰亭研究的研究，比如对《兰亭序》真伪问题的争辩，里面就有关于学术史和学术史以外的许多问题值得探讨。凡是对某一领域的讨论以"某某学"冠之，即意味着它本身有学术讨论的价值，同时，对它的讨论与研究成果必须用学术的高度、规范进行衡量。随着学术环境的改变、思想认识的深化、新材料的陆续发现、参与人员的增多，"兰亭学"的前景必然可观，成果必将光大。

"兰亭学"作为文化史的研究，对如何运用新观念、新方法来对待传统学术问题，或者再进一步，对于如何建立中国特色的艺术学科体系，可能是一个很好的实验范例。"兰亭学"的研究对于繁荣地方文化、推进特色旅游、增强民族文化自信力，都有不可估量的作用。

二、"兰亭学"者的书法史观

"兰亭学"是已经卓有成果的一门学问。与"红学"相似，若没有前人蔚成气候，"学"从何来？"书圣"和"天下第一行书"的强大影响力，使得历代学者对"兰亭"相关问题的研究持续不断，大大丰富了书法史研究的内容。纵观这些成果，传统学者和现代学者大致形成两大阵营，反映了各有特色的或前后相承的书法史观和方法论。

传统学者的研究方法，基本上是考证、校勘、辨伪、著录，还有一部分点评、论理；其书法史研究成果的形式，主要为考证类专著、题跋及题跋汇编、目录和单篇论文。就"兰亭学"而言，我们说的传统学者大致是指1950年代以前的。若以1960年代"兰亭论辩"为分界点，我们将参与论辩的学者划归到现代学者的行列。虽然论辩中的许多学者，用的还是传统研究方法，但就论辩的总体意义而言，已经进入"兰亭学"的历史新阶段。自此，学者的学术视野更为开阔，研究视角更为多样，研究方法贯通中西，研究成果更为丰富。当然学术研究总是需要传承的，"兰亭学"前后阶段也不是泾渭分明，而面对文献史料，传统的整理分析方法，仍然是不可能放弃不用的。

我们要讨论的是"兰亭学"者的书法史观。书法史观大概可以用观史的不同角度、评史的不同立场、论史的不同方法、述史的不同风格来换言之。

现存最早的"兰亭学"文章，大概要算唐太宗的《王羲之传赞》，它收在《晋书》里，当属信史。文章是否太宗亲笔尚可讨论，但必定反映了他的观点。李世民在文章里引了《兰亭序》，因此对王羲之的评价必然也受《兰亭序》内容的影响。"传赞"不是考证文章，是李世民基于对王羲之作品的审美感受和对《兰亭序》的阅读体会而做的一篇评传，当然也接触了其他史料。尽管里面没有什么研究性的文字，但传达出的史观是显明的：书法史是由杰出人物构建的，杰出人物是靠作品说话的。作品的超迈来自书法家精神的超迈。就述史的风格而言，当属于点评派。

宋代对于以《兰亭序》为代表的魏晋法书的研究，非常热门。这源于皇帝对书法的热爱，尤其对"二王"的热衷，由此产生了《淳化阁帖》和帖学研究，而帖学的主体部分，就是关于"兰亭"的研究。当然今天的"兰亭学"，有帖学的内容，更有超越传统帖学的内容。宋代黄伯思、陈思等学者，秉承前代评品、考据、史证等传统方法研究书法史，但是将大量笔墨投入到王羲之和《兰亭序》。无论是黄伯思的《东观余论》、《法帖刊误》，还是陈思的《书小史》和《书苑菁华》，都有对"二王"和《兰亭序》的考据评品。宋代还有几位学者是不喜欢对书法作考据功夫的，例如苏东坡和米芾，在《东坡题跋》与《海岳题跋》中，他们论书都是以比较个性化的点评为主。因此，作为证史为主的黄、陈和点评为主的苏、米，成了宋代"兰亭学"的两个阵营。但是两派都未能挽回帖学在南宋的衰落。元代的赵孟𫖮是以复古实践捍卫了"兰亭"的大旗，以致帖学到明代进一步得到光大。明末，一些不愿意守旧的文人，不学"兰亭"之貌，而追寻"二王"当初的创新精神，创作了一些在形式上颇有新意的作品，但他们仍在帖学的范围内，"书圣"的光芒仍然笼罩着他们。

清代，首先是占统治地位的帖学受到了碑学的冲击。但碑学所由产生的金石学、考据学也大大推动了"兰亭学"走向了新的境地。学人们对以往帖学研究中的一味捧场和良莠不分开始不满，对一些似乎盖棺定论的说法提出了质疑。《淳化阁帖》是帖学的开山之作，而"二王"法帖是这部丛帖的主体，因此对"阁帖"的研究向来是"兰亭学"的一个大题目。清代以王澍《淳化秘阁法帖考证》为代表的一些著作，对阁帖的文字缺失、作品真伪等作了全面考论，虽仍不免有失误，但指出了王著当时选刊阁帖时的众多谬误，初步梳理了"二王"法帖等的文献形态、考证了诸多人名物名，是帖学的一部重要著作。之后又有一些补正之作。当然，此类研究属于考据派。另外，清代还出了几位敢于发疑的人，李文田便是其中的代表，他的矛头直指向被认为"书圣"之"天下第一行书"的《兰亭序》。他认为《兰亭序》从撰者到书者皆非王羲之本人，同时他提出了有关证

据。之后，李文田的声音不再扩大也很少后续，毕竟多数人习惯了王羲之书《兰亭序》的成说。但李文田等"疑古派"无疑是"兰亭学"者中不可忽视的一部分。

民国时兰亭研究万马齐喑是可以理解的。新中国建立以后，以沈尹默《"二王"法书管窥》为标志的、以恢复"二王"传统为表象以复兴书学为指归的部分学者的努力，只是稍稍点燃了书坛的薪火。当初唐太宗以朝廷之力将王羲之和《兰亭序》推向了神话般的宝座，但当代的毛泽东似乎并不很喜欢王羲之，他更爱好写狂草的怀素。然而"兰亭学"又一次因为跟政治沾上了一点边，而重新热闹起来。郭沫若是博学多才之士，他看问题的切入点往往跟一般学者不一样，是善于从表象入手，大胆发疑的。他在行政上的位置使他能够率先获得考古研究的一手资料，南京郊区出土的《王兴之墓志》引起他对王氏家族书法的思考，进而对王羲之《兰亭序》起了疑心，最终，其全面否定《兰亭序》为王羲之撰书的论文《从王谢墓志的出土论到〈兰亭序〉的真伪》发表了。与李文田文献派的疑古不同的是，郭沫若有出土文物为证据，而且论证的过程颇有历史唯物主义的色彩。要仍旧算疑古，可以称"后疑古派"。但高二适等颇有学术自信力的考据派学者，居然不买账，他们以文献为依据，从魏晋思想到王羲之生平等据理力争《兰亭序》的真实性。高二适等人毕竟是不谙世故的文人，或者说是那种骨鲠在喉一吐为快的颇有个性的知识分子，他们并不知晓，有些人并不将这种争辩看作是纯学术的行为。于是，兰亭争辩后来就出现了一大批"拥护"郭老、围剿守旧派的文章，一场原来正常的学术讨论演变成唯物论与唯心论的思想斗争，高二适等人的观点受到了批判。这样的结局，放在当年以阶级斗争为纲、强调知识分子要接受思想改造的大形势下，是一点也不足为怪的。

"文革"后拨乱反正在"兰亭学"方面的第一次大举动，是1983年中国书法家协会和绍兴兰亭研究会举办的纪念兰亭盛会1650周年的活动。当时有一个说法："兰亭"在中国，研究"兰亭"在日本，再也不能让这样的现象继续下去了！且不说各类纪念活动丰富多彩，就说与会的专家阵容，可以说是"空前绝后"。老一辈学者、书家如舒同、启功、李长路、朱复戡、沙孟海等均到会并发言，还有一大批当时属中青年，现在已在书坛名声显赫成了中老年的学者、书法家，也算是"少长咸集，群贤毕至"。这次新时代的兰亭雅集，大家不受政治因素的影响，完全站在学术的立场，各抒己见，畅所欲言，对王羲之和《兰亭序》作了多角度的深入研讨，会上发表的学术论文有30余篇。之后又过了20多年，"兰亭学"的研究步步深入，蔚为大观，而今，"兰亭学"的研究方法不仅有传统的考

据学、文献学，还有社会学、心理学、接受美学、解构主义等等，研究的范畴也不再停留在真伪问题，而指向了更多方面，比如对王氏家族谱系的考订、对"二王"书札词语的辨析、对儒道佛思想在当时的影响、对历代"兰亭"接受的综合考察等等，都有相当数量、较高质量的文章面世。王玉池、王汝涛对羲之家世的考证、任平对书札词语的考释、孙洵对羲之书法历史性的评述、白锐对"兰亭"接受问题的探讨、刘涛和祁小春对王氏书学的全面研究等，都有一定的学术分量。海外学者纷纷参与，著书立说，而国内不少硕士、博士论文将"兰亭学"作为选题。作为王羲之出生地的临沂和《兰亭序》诞生地的绍兴，在举行纪念活动和学术研讨的基础上分别刊印了多部论文集，于"兰亭学"的推进功不可没。

综上所述，"兰亭学"是历代书学的大宗，"兰亭学"引出了书史研究上的许多问题，带出了书史研究的多种流派，诸如点评派、考据派、疑古派、后疑古派、新考据派以及当代各种分析学派。"兰亭学"是日益繁荣的当代书学的一部分，而"兰亭学"之学，则可以引出关于书法史观、书学方法论等更多维度的研究课题。

三、书法史的阐述模式

回顾书学史，我们看到这样一个现象，对于同一个问题范畴，点评派总是发轫在前，而考据派总是追随其后，疑古派则贯穿在考据过程里，疑古派的活跃成了推动考据的动力，而考据的结局是带来新的点评。这大概可以算是对以往书学史研究的规律性的描述。"兰亭学"的状况大致也是如此。无疑古则难以设立问题，无考据则立论无本，无点评则无理论推进。因此，点评、疑古、考据，皆为书学研究不可或缺的成分，学者有所偏好可以，互相予以贬斥则大可不必。

然而，这主要还是一种"观史"的方法，至于研究的立场和角度，就是一个关于"阐述模式"的问题。

在近年关于"兰亭学"的研究文章里，我们看到有的作者已经选择了不同于传统研究的视角，比如从接受的角度，从形式分析的角度，从人文生态的角度，从精神分析的角度等等。从不同角度看"兰亭"，总比从一个角度看要好，不但可以丰富我们对"兰亭"价值的认识，还可以锻炼和延伸我们的文化思维。

以往中国书法史的研究著述林林总总，但基本阐述模式是相似的，给人以"窥一斑可见全豹"之感。书法史都是以朝代分章，以书家生平、历代名作为经纬，稍加风格点评。近乎流水账、大事记的阐述模式，只能是

历代书法史实的记录与描写，而不是真正意义上的艺术史。

艺术史不但要交代史实，还必须描写艺术作品形式的演变过程、艺术创作者精神的发展轨迹、艺术生态环境的形成与变迁，并且指出各个环节之间的关系以及内在逻辑。事实上每一部艺术史都难以概全，作者根据自己的学术兴趣和知识储备而有所侧重反而是正常的，这也就是我们看到不同的艺术史具有不一样的阐述模式的原因。

书法史当然可以用艺术史的各种阐述模式来写。

形式与内容，历来是关于艺术讨论得最多的话题，书法也不例外。在一般的造型艺术当中，内容总是诉诸一定的形式，形式以其线条、色彩、体量、结构等语汇给与作品接受者情绪和感情的影响，通过这种影响，传达出某种审美观和思想、哲理。如果一定要说艺术作品有思想内容，那也必然是通过形式来表现（而不是直接的表达），而情绪和感情是绕不开去的中介。

书法在造型艺术中有点特殊，它的内容历来被人们认为有两个部分：一部分是由文字构成的语义内容，一部分是由线形、布白、力度、墨韵等形式语汇构成的情绪内容，也就是前面所谈到的形式美层面的内容。可以笼统地认为传统书法的内容是双重性的，但惟有后者才使书法具有了艺术的特性。语义内容在相当程度上影响到创作的表现方式，也关系到欣赏者的接受方式。这一点，正是书法的准艺术性所在，是书法的文化普适性所在。当代一些具有先锋意识的书法家很想让书法的艺术性纯化，想到的第一件事情就是去除语义内容，强化汉字本身的形式语汇，原因也在于此。

我们做史论研究，不妨借助这样一种思维方式：将书法的形式从书法整体中解构出来，将其作为一个独立的对象，来研究它的各项构成因素，描述它的各种呈现方式和演变过程，揭示其变化的规律。这样就构成了一部书法的形式发展史。用这样的阐述模式来写书法史，并非想要特立独行，而是有它特殊的意义。中国历代书法理论虽然汗牛充栋，但讲到书法的艺术性，多为感悟式的描述，对于形式的细致的分析、理性的阐释，实在太缺乏了。这样的描述虽然便于综合把握，给人以想象的余地，但难以回答诸如"何种形式语汇与何类情感内容具有对应性"、"形式的演变如何反映审美意识的变化"等艺术学范畴的问题，也是书法研究需要深入探讨的问题。就书法而言，篆书时期与楷书时期有不同的形式特征，帖学一脉与碑学一脉有不同的形式特征。王羲之的书法在笔法形态、布白方式上吸收了以往哪些形式美的元素？后世学王者又在哪些方面弱化了这些形式元素、新添了别的元素？这些深入细微的分析，将为我们揭开许多书法史上曾被人忽略的奥秘，从艺术形式的角度解答各种风格各家流派相承或对

立的内在原因。当然，形式史的阐述模式也要注意防止偏颇，形式的变化总是有着各种因素的制约，对于社会风尚、审美趣味甚至书写工具材料的变化也需涉及，这样，以"形式"为主干的书法史才是立体的、有说服力的。

书法讲究"气韵生动"，但这句话在以往众多"大事记"式的书法史里，往往是一带而过，未说出此气韵与彼气韵之间有何区别，又有何承接关系。其实，要写艺术的书法史，除了形式的嬗变之外，另一项重大之事便是应该将精神的历程梳理清楚。

中国书画理论用气韵来指贯穿于作品的气质氛围，其实也就是创作者的精神面貌在作品中的特别体现。关于书法中精神内容的描写，如果脱离了对于形式选择的文化意图和心理状态的分析，仍然是没有着落的空洞的描述，将失缺它的意义。因此，以精神为主干的书法史，仍然需要对于不同时期汉字书写状态作视觉心理嬗变的分析和文化生态影响的阐释。这种分析和阐释是带有实证性的，是针对具体事例的。比如以王羲之为代表的魏晋笔法的产生，是由于从文人的精神状态方面来说已经进入到一种思考生命本质、超然物外的境地，这在儒学受到质疑、玄学盛行的时代才会出现，而这时候一部分思想敏锐的文人如王羲之，才会对书写中出现的丰富而细微的笔法感兴趣，进而组合、重构为自身独有的艺术化的笔法体系，显然这套笔法体系不是文字语义表达所必须的，而是为王羲之们个人审美情趣表达所用，为展现精神世界所用。既如此，我们的书法史学者可以关注特定的笔法体系与特定的精神状态、心理结构和文化生态环境之间的对应和谐关系，对这种关系的演进描述就构成了一种书法史的阐述模式。

以精神的历程为主干的书法史，还可以分为创作的视角和接受的视角两种阐述方式。就史而言，创作者和接受者往往难以分成两大阵营，因为前人之事即后人之师，创作总是在接受的积累中诞生的。所谓两种方式只是在描述中各有侧重而已，完全使用一种视角是不可能的。对魏晋笔法的接受，是"兰亭学"的重要课题，甚至是中国书法史研究的重要课题。魏晋笔法的诞生是中国书法走向自觉艺术的转折点，后来的书法史几乎就是一部以接受魏晋笔法为主体的历史。这里当然有历代帝王推崇的原因，也有被许多论者谈到的雅正书风符合儒家审美标准的因素。但就书法艺术本体而言，魏晋笔法由于是对以往汉字书写丰富笔法的总结，是特别具有文化修养和艺术才华的上层文人提炼的成果，所以它在技法与气韵的和谐性上达到了尽善尽美的地步。如同古希腊英雄史诗、中国唐诗宋词，在同样领域同样题材中达到了顶峰，后世难以超越。人们总是感到"二王"书法中有取之不尽的技法，但每一次临摹只能够接受其中的一部分，也就

是说，魏晋笔法的接受过程实际上是一个对其不断削弱、简化的过程。或许可以将责任推委于刻帖的流行，因为刻帖者受到见识和技术的局限，会丢失原作中笔法的精妙之处。但是这并不是问题的根本。事实上自魏晋到宋代《淳化阁帖》诞生这漫长的历史时期内，大量学习"二王"书法的人是见过原作，或者通过师授继承魏晋笔法的。其实临摹对于原作的简化，符合视觉心理的规律。人们对于所看到的物象，总会按照自己原来的视觉经验积累，接受其值得注意的部分，而忽略自认为不重要的部分。换句话说，人们学习前人书法，总是受到自身的审美价值判断的支配。简化是相对于原来的魏晋笔法体系而言，但是后人减弱了一部分，或许强化了另一部分，新创了一种笔法体系，树立起了新的审美标尺。魏晋古法再好，时间长也会让人产生审美疲劳。所以，简化也未必是一件糟糕的事。新的笔法体系也有追随者，也会在简化的过程中重组，进而发展出新的风格、新的体系。有限接受，部分改造，逐步创新，如此循环往复，正是历史上书法演进的规律。引领时代的艺术家，能够将时代精神、个人性情和前人的创作经验恰当地融合在一起。所以我们不必哀叹魏晋古风的逐代衰落，因为一代有一代之精神，一代有一代之书风，一代有一代之技法审美体系。

这是一种艺术史的观念：审美精神可以是述史的主线，但审美精神不能只有一个坐标点；技法体系也不可能千古不易，而是不断推进的概念。书法史的阐述模式是取决于史观的，我们选择何种阐述模式来写书法史，当首先取决于对书法本质的理解、观察历史的角度和解决问题的立场。兰亭雅集——魏晋书法，只是书法史的一个片断，但也是书法史的一个缩影，它的讨论给出了关于书法史阐述模式的课题。

官奴辨

　　"官奴"为王献之小字（即小名）。《晋书》本传虽未提及，却为历来治书法史者所公认。然学界亦有持异议者。周本淳先生撰《"官奴"非王献之小字》（载《中华文史论丛》1980年第一期）认为：后世以官奴为王献之小字，是因为王羲之小楷《乐毅论》注有"付官奴手执"数字，而《宣和书谱》据此定官奴为献之，"大约是因为王献之法书也非常有名的关系吧"，直至《辞海》"乐毅论"条也说是"传为王羲之书付其子官奴（即献之）的"。周先生推翻这一结论的依据，主要是刘禹锡、柳宗元的几首诗以及王羲之的《玉润帖》。刘禹锡《酬柳柳州家鸡之赠》诗曰："日日临池弄小雏，还思写论付官奴。柳家新样元和脚，且尽姜芽敛手徒。"这首诗附在世绵堂本《柳河东集》四十二卷，于"官奴"下注云："褚遂良撰《右军书目》正书五卷，第一《乐毅论》四十四行，书赐官奴。行书五十八卷，第十九有与官奴小女书。官奴，羲之女，是时柳未有子，故梦得以此戏之。"再以刘、柳另外二诗证之："小儿弄笔不能嗔，浣壁书窗且赏勤。闻彼梦熊犹未兆，女中谁是卫夫人？"（刘禹锡《答前篇》）"小学新翻墨沼波，羡君琼树散枝柯。在家弄土唯娇女，空觉庭前鸟迹多。"（柳宗元《迭前》）于是，周先生"确信官奴，为羲之女而非献之之小字"了。文中还写道：韩愈在《柳子厚墓志铭》中提到柳死时长子周六虚岁才4岁，刘禹锡写此诗时周六尚未出生，所以说："闻彼梦熊尚未兆，女中谁是卫夫人？"因此，"还思写论付官奴"的"官奴"只能指女儿。最后，周先生又举"官奴小女玉润，病来十余日，了不令民知……"一帖，确定"官奴"的大名叫"玉润"，并感叹："可惜古人重男轻女，《晋书·王羲之传》只记其七子，并未言女有几，适某氏。故玉润事迹，无从查考。但官奴为羲之之女而非献之，则可无疑"。

　　愚虽学浅，却不敢苟同周先生上述结论，兹提出几点不同看法，与周先生商榷。

　　先读柳、刘的几首赠酬诗。查近年新版吴文治先生校点《柳宗元集》（世绵堂本是其主要校本之一）卷四十二，有柳赠刘及附刘赠柳共8首

诗，是关于那次"家鸡之赠"的。先是柳宗元作《殷贤戏批书后寄刘连州并示孟崙二童》，诗曰："书成欲寄庾安西，纸背应劳手自题。闻道近来诸子弟，临池寻已厌家鸡。"柳公自注云："家有右军书，每纸庾翼背题云：王会稽六纸，二月三十日尝观。""家鸡"之典，亦出自王、庾间事。王僧虔论书云："庾征西翼书，少时与右军齐名，右军后进，庾犹不分，在荆州，与都下人书曰：小儿辈贱家鸡，皆学逸少书，顷吾还叱之。"由此，刘禹锡才有《酬柳柳州家鸡之赠》。因为谈到了学习书法的事，所以柳宗元又作《重赠二首》："闻道将雏向墨池，刘家还有异同词。如今试遣隈墙间，已道世人那得知。"其二："世上悠悠不识真，姜芽尽是捧人心。若道柳家无子弟，往年何事乞西宾？"前一首"刘家还有异同词"典出《汉书》："刘向父子俱好古，博见强志，过绝于人。……歆数以难向，向不能非间也。""世人那得知"一句，亦有出处，《晋书》曰："谢安问王献之曰：君书何如君家尊？答曰：固当不同。安曰：外论固不尔。答曰：人那得知。"因此，这首诗是称赞、鼓励刘家子弟兼及刘禹锡的。后一首就刘诗后二句而发。柳宗元的书法在当时很有名，赵璘《因话录》云："元和中，柳柳州书，后生多师效，就中尤长于章草，为时所珍。湖湘以南童稚悉学其书，颇有能者。"（引吴文治"校勘记"）因此刘禹锡说"柳家新样元和脚"，而柳宗元则自谦为"姜芽尽是捧心人"（用丑女效颦典）。而"若道柳家无子弟"一句，亦不必因刘禹锡有何暗示而发。以下刘禹锡《答前篇》、《答后篇》，柳宗元《迭前》、《迭后》，大意都是各自称赞、期望对方儿女而自作谦语。且刘禹锡决心学好书法，柳宗元则鼓励他："劝君火急添功用，趁取当时二妙声。"

以愚之见，涉及"官奴"是男是女一事，刘禹锡"日日临池弄小雏，还思写论付官奴"是较关键的两句，其他几首也要联系起来考察。首先，"日日临池弄小雏"讲的是刘禹锡自己和子弟都在练书法，否则柳宗元《重赠二首》中就不会说"闻道将雏向墨池"，并以刘向父子、羲献父子之事相比；而刘在《答后篇》中也不会说"近来渐有临池兴，为报元常欲抗行"了。这样，"还思写论付官奴"便是顺承前句而发，"官奴"也只能是指"小雏"，即刘禹锡自家子弟孟、崙等人了。"思"在这句中应是希望、向往之意，"还"也有承上启下的作用。如果说"还思写论付官奴"是刘为儿子向柳乞书，亦可通，但不如上面说法妥帖。而说成柳宗元写论付与柳家孩儿，则不但与前句思路乖离，且情理上也不应由刘禹锡说出。至于周先生文中所举"女中谁是卫夫人"与"在家弄土唯娇女"，只能说明柳当时只有女儿，这本没有疑问，但与"官奴"却无涉。

其次，再谈谈周先生所举的《玉润帖》。愚以为，既举王羲之书帖为证，不可只看一帖不及其余。《全晋文》卷二十二有羲之杂帖："吾有七儿一女，皆同生，婚娶已毕，唯一小者尚未婚耳，过此一婚便得至彼。"此"一小者"自然是指献之，而同书献之书札中常提到一"姊"，并说"在余杭，当暂过省。"（《乞假表》）据清代王澍《淳化秘阁法帖考证》："一女嫁为南阳刘畅妻，生子瑾，历官尚书太常卿。"可见，王羲之的女儿在正史中虽未提及，亦并非如周先生所说"无从查考"。《玉润帖》未见于严氏《全晋文》，其真伪暂不论之，即就其措辞而言，亦不可如周先生所理解的那样："官奴小女玉润"是"官奴即小女，小女大名即玉润"。这与王羲之书札中词语组合的通常涵义不符。《全晋文》卷二十二有一帖："延期官奴小女，病疾不救，痛愍贯心。吾已西夕，情愿所钟，唯在此等，岂图十日之中，二孙夭命，惋伤之甚。未能喻心，可复如此。"文中明言"二孙夭命"，只能是延期与官奴的女儿病逝早夭。总不能理解为"延期"与"官奴小女"二人。官奴如果是女儿，则与"孙"矛盾。且延期的幼女确实早夭，《全晋文》卷二十四："期小女四岁，暴疾不救，哀愍痛心，奈何奈何，吾衰老，情之所寄，唯在此等。奄失此女，痛之经心，不能已已，可复如何，临纸情酸。"此帖可作意证。另外，《全晋文》卷二十六有一帖："官奴妇产，复委笃，忧之深，余粗可耳。"官奴既有妇，且生产，那么"官奴小女玉润"中官奴、小女、玉润的关系应作何解，便不言自明了。

再从六朝人小字的取名方式上，考察一下"官奴"。"二王"书札及东晋其他人书札中，小名颇多见，《晋书》和六朝小说中亦偶有所见。以笔者所掌握的材料，六朝人小字有这样一些规律：1. 男儿小字，常缀以"奴"、"婢"。如"二王"书札中提到的豹奴、念奴、贵奴、兴奴、静婢等等。"奴"在晋时不论男女都可以称，"婢"指婢女，要之皆为贱称，但有时却显得亲昵。而女儿小名带"奴"的，却不曾见过。今天吴语中的"囡"，或许即由"奴"而来。2. 男儿小字，甚至字，常以女为名。周一良《魏晋南北朝史札记》："不少男子以女为名，如以书法精善见称之张黑女墓志，主人张玄即以黑女为字，乃显著之例。疑出于迷信，犹后代娇养男孩之取女名、着女装，以致穿耳戴环以求长命也。"3. 不少人小字用禽名、兽名。如"二王"书札中提到的鹅、鹘、豹等。这一方面说明了父辈将自己喜爱的动物名给孩子起小名，显得十分亲切可爱，另一方面也说明用这些低贱的、但生命力很强的动物的名称起小名，正是希望孩子能成活、长大，犹今之狗儿、猫咪、阿兔之类，贱之深正爱之甚也。谢万之弟谢石，小名"铁"，意亦近此。（见《全晋文》"二王"书

帖，参《绛帖平》）近当代，"官"用在小名上在民间仍常见，且多为可爱、聪明、娇惯的小儿子所属。"官奴"为男儿小名，是符合上述取名习俗的。

以上论证，说明"官奴"不可能是王羲之的女儿，而应该是王羲之"七子"中的一人。至于是否王献之，如果周先生认为《宣和书谱》的说法未可信，那么早在唐张怀瓘《书断》中就记载有："子敬五六岁时学书，右军潜于后掣其笔不脱，乃叹曰：此儿当有大名。遂书《乐毅论》与之，学竟，能极小真书，可谓字微入圣，筋骨紧密，不减于父"。按献之年十五六时即与其父论书，羲之故时献之年才十八，已有书名；学书幼时以正楷入手，故羲之书《乐毅论》使习之，情理皆合。传统的"官奴为献之小字"说没有充足理由可以推翻。

多元书风的发轫
——王铎、傅山的意义

一、从书法史的分期说起

中国书法发端于何时，这个问题历来说法不一，有的将书法的发端与汉字的诞生扯在一起，认为汉字的萌芽时期也就是书法的起点；有的人认为真正的书法艺术应当从魏晋开始，因为这时才有了自觉的书法创作意识，而书法被当作独立的艺术品来欣赏，也是从这时候开始。显然，前者是从今天的文字审美感觉来评判，将因历史的距离而形成的美感强加在客观的文字史之上，而后者过于强调艺术的"形而上"，将已经具有明显艺术价值和技法含量的汉字书写作品排除在书法艺术之外，所以也难以获得广泛认同。

书法史不同于汉字史，汉字史是从作为信息传播媒介及书面语言的图画和符号开始的，而书法史是从汉字的书写具备了诸多艺术表现的可能性开始的，汉字书写的这些艺术因素，和我们今天对书法这门艺术的本质特征的理解相关联。首先，书法是抽象的空间艺术，它通过丰富的线条形态和黑白的对比变化，来表达对形式美的取舍和趣味，同时书法又是时间艺术，它通过各种笔法呈现，即运笔中的快慢、强弱、轻重、虚实而形成一种书写的旋律和节奏，以此抒发情性和展示能力。而后者更是让书法艺术独立化的动因。

以上述观念回顾历史，唯有"隶变"使汉字书写成为书法艺术有了可能性。因为隶变使得汉字的形体从图案性走向符号性，书写的感觉从描摹转向了写意，汉字的基本构成方式从几乎没有变化的线条屈曲环绕，变为粗细变化不同、用笔轻重速度不同的笔画的各种搭配。这些巨大的变化使得书写有了全新的感觉，而这恰恰是超越了单纯信息传播的艺术的感觉，它所产生的动力，使书法的艺术性日益凸显和丰富。因此，我们可以说秦汉时期的"隶变"，是书法艺术的发轫时期。

以王羲之为代表的魏晋笔法的产生，是由于文人的精神状态已经进入到一种思考生命本质、超然物外的境地，这在儒学受到质疑、玄学盛行的

时代才会出现。这时候，一部分思想敏锐的文人，会对书写中出现的丰富而细微的笔法感兴趣，进而组合、重构为自身独有的艺术化的笔法体系，显然这套笔法体系不是文字语义表达所必须的，而是为王羲之那样的文人个人审美情趣表达所需，为展现个人精神世界所用。魏晋笔法的诞生是中国书法走向自觉艺术的转折点，就书法艺术本体而言，魏晋笔法由于是对以往汉字书写丰富笔法的总结，是特别具有文化修养和艺术才华的上层文人提炼的成果，所以它在技法与气韵的和谐性上达到了尽善尽美的地步。从这个意义上说，魏晋笔法的诞生是中国书法发展史的第二个重要时期，其标志就是为书法这门艺术确立了一套较为完善的技法体系。

人们总是感到"二王"书法中有取之不尽的技法，但每一次临摹只能够接受其中的一部分，也就是说，魏晋笔法的接受过程实际上是一个对其不断削弱、简化的过程。其实临摹对于原作的简化，符合视觉心理的规律。人们对于所看到的物象，总会按照自己原来的视觉经验积累，接受其值得注意的部分，而忽略自认为不重要的部分。换句话说，人们学习前人书法，总是受到自身的审美价值判断的支配。简化是相对于原来的魏晋笔法体系而言，但是后人减弱了一部分，或许强化了另一部分，新创了一种笔法体系，树立起了新的审美标尺。魏晋古法再好，时间长也会让人审美疲劳。所以，简化也未必是一件糟糕的事。新的笔法体系也有追随者，也会在简化的过程中重组，进而发展出新的风格、新的体系。有限接受，部分改造，逐步创新，如此循环往复，正是历史上书法演进的规律。

引领时代的艺术家，能够将时代精神、个人性情和前人的创作经验恰当地融合在一起。所以我们不必哀叹魏晋古风的逐代衰落，因为一代有一代之精神，一代有一代之书风，一代有一代之技法审美体系。

魏晋笔法的经典性由于唐代统治者的提倡得以确立，由于合乎士大夫阶层最基本的中庸人生观，合乎影响深远的中和审美理想，流布深广，传承悠久。帖学自宋代形成后，虽一直兴旺，但到了明代中后期，越来越多的有识之士不再停留在对"二王"的顶礼膜拜和对帖派堡垒的坚守，而是举起了反叛的旗帜，在书法创作中大胆尝试用新的笔法、新的章法，从而展现了新的表现形式与审美趣味。

比较明显的是黄道周、张瑞图和徐渭。明末的王铎和傅山，同样是这支反叛大军中的成员，同样用自己独特的形式语言展示新的书法趣味，但与明中期几位书家不同的是，王、傅不但在创作上自标新样，而且还有明显的艺术主张，在书学思想上有不同于前人的表述，这对于清代碑学兴起后整个书坛不再以"二王"为独家天下，而是呈现多元化的局面，无论在创作方法和理论根据方面，都起到了启示与先导的作用。

如果说中国书法的创作方法和艺术风格的多元化，也就是所谓书法史上第三个重要的时期，是从清代碑学兴起之后才有的，那么通过对明代中后期书法现象特别是对于王铎傅山的艺术思想的审视，就会发现这样说并不完整和确切，因为对于碑的接受，只能说是书法艺术审美物件的进一步扩展和造型素材的丰富化，而真正挑战帖派传统，大胆进行艺术探索，开启多元书风局面，提出新的创作理念的，是明代中后期所谓反叛型书家，而王铎傅山的地位尤为独特，他们在中国书法艺术史上的意义，值得进一步探讨和认知。

二、深沉奇诡、力胜于韵的王铎

王铎书风的主调是"沉雄"，这就已经与明代宗王、袭赵的主流拉开了距离。与一般雄健沉毅书法不同的是，王铎的书法"魄力沉雄，丘壑峻伟，笔墨外别有一种英姿卓荦之概，殆力胜于韵者。观其所为书，用锋险劲沉著，有锥沙印泥之妙"（清秦祖永《桐荫论画》）。

王铎之所以在书法中体现这样的风貌，是和明代末年特定的社会文化环境，和他个人的生活际遇相联系的。万历至崇祯的七八十年间，社会政治"如沸鼎同煎"、"举国如狂"，一片混乱。在朝士林和在野山林人物，无不处在忧患之中，在风云际会的考验面前，历史选择了不同人物，不同人物也选择了历史。

王铎（1592—1652），字觉斯，号痴庵，又号嵩樵，另署烟潭渔叟，谥文安，河南孟津人。明天启进士，曾累任礼部尚书，福王时为东阁大学士，入清，官至礼部尚书。

显然，王铎以明朝阁臣入清而为仕，身为"二臣"，他的书法长期受到冷落。随着时光的流逝，人们不再以政治取舍，他的书法魅力日益显现。王铎的行草书，风格分为两种：一种笔力挺健，行笔骏爽，所谓"寸铁杀人，不肯缠绕"者，有"力胜于韵"之感，这类作品如《行书诗翰四首卷》、《孟津残稿》等；另一种苍郁沉雄，所谓"飞沙走石，天旋地转"，"健笔蟠蛟螭"，笔墨苍润跌宕，结体纵横缠绕，章法腾掷变化，有沉郁盘纡之妙，这类作品如《草书杜诗卷》、《草书题野鹤陆航斋诗卷》、《临豹奴帖轴》等。当然，两者之间也有过渡性的表现，如作品《题柏林寺水诗轴》、《忆过中条语轴》、《行书杜子美赠陈补阙诗轴》等。

王铎对于晋唐风范并非不予尊崇，相反，他认真学习过王羲之、王献之，他曾表白："予独宗羲献"，"学书不参古法终不古，为俗笔也"，"予书何足重，但从事此道数十年，皆本古人，不敢妄为"。清代吴修也

认为"铎书宗魏晋"。他的作品，每每流露出王羲之、颜真卿、柳公权、李邕和米芾的笔意，而他在创作方法上恪守"一日临帖，一日应请索，以此相间，终身不易"（清倪灿《倪氏杂记笔法》）。可见王铎的创作是有底气和本钱的。但这些都不足以说明他真正的艺术理想和审美观念。事实上，王铎的艺术观受到他复杂的内心冲突、苦闷而矛盾的精神世界的影响。他毕竟是位居首辅的东阁大学士，是长期供职朝廷的官僚，不可能像啸傲山林的傅山那样，对一切正统的道统作彻底的革命，他要在"有动于中"、"发之于书"（钱谦益《王铎墓志铭》）的草书上套上一个理性的"圈"，因此在他的书作里常常会流露出一点不自然的痕迹，在傅山看来，"王铎四十年前，字极力造作；四十年后，无意合拍，遂成大家"（《霜红龛集》）。书作中的"造作"，一方面说明王铎在学古时期的"不敢妄为"，一方面也说明他长期的官宦生涯使他不忍彻底反叛，但他又看到了帖派书法的正走向末路，对于"国朝覆亡"的痛楚和愤懑使他决不会采取秀媚、轻柔的审美态度。由于又在新王朝任大臣，内心的悲凉与愁绪不可能公然表示，就只能在书法里面流露出这种矛盾的心情，表现在作品里，就出现了沉雄奇诡的造型。

当然，对于艺术现象的研究，也不能过多地强调政治环境的影响，对于每一个创作主体来说，个人的性格、气质是主导审美取向和艺术风格更重要的因素，而时代风气与艺术思潮对于那些艺术上特别敏感、气质上比较浪漫的人来说往往又易于感受。王铎显然是那种不甘现状、勇于创造的人，而他又颇具才华，颇有学识。清代王宏《砥斋题跋》有云："文安学问才艺，皆不减赵承旨，特所少者蕴藉耳。"王铎在《文丹》里面的一些类似于呐喊的话，更证明了他的性格特点、内心世界和艺术气质不同于常人："自异平生轻洒泪，可堪今日泪如丝"，"耻心委顺负明时，垂老争执众岂知！""大力，如海中神鳌，戴八肱，吸十日，侮星宿，嬉九垓，撞三山，踢四海！""寸铁杀人，不可缠绕"，"为人不可狠鸷深刻，作文不可不狠鸷深刻"。一颗骚乱纷扰、痛苦矛盾的心，一种对于奇诡之美的向往，一股浪漫激越的情绪，被他化成了一件件奇特的书法作品。他不想走蕴藉心灵的温醇的道路，也无风流潇洒的兴致，他要在书法的世界里直抒胸臆，以他一生入世的经历，是看不惯董其昌的"潇散古淡"，也不喜欢倪瓒的"枯干""轻秀"的，它借晋唐之古意而开掘自我之今意，他对于艺术的执著，使他终于创造了一种充溢着"奇气"的，使人"目怖心震"的书法新气象！吴德璇在《初月楼论书随笔》里说王觉斯"人品颓丧，而作字居然有北宋大家之风"，这是对他艺术上的一个高评，更指出了他在明代书坛的卓荦不群。有人说"明人尚势"，王铎无疑是其中

的代表。

三、雄奇宕逸、真率历落的傅山

傅山的奇才奇艺和真率卓荦的见解，使得当世与后世都认为他是一个"畸士"，他不但"固辞"别人推荐他应"博学鸿词科"，而且行为非同常人。据《清史列传》载："尝失足堕崩岩，见风峪甚深，石柱林立，则高齐所书佛经也，摩挲终日乃出。"明末思想家顾炎武很佩服他，说："萧然物外，自得天机，吾不如傅青主。"全祖望说："先生之学，大河以北，莫能窥其藩者。"因此，按照刘熙载因人论书的理论，傅山书法应该划在"历落"之属。

傅山（1607—1652），初名鼎臣，字青竹，后改名山，字青主，别号甚多。山西阳曲人。工书画印，精医术，明亡后，隐居侍母，行医济世，秘密从事反清活动。康熙中被强征入京，以死拒，授中书舍人，仍托老病辞归。可见，傅山的遭遇和襟怀抱负，与王铎殊为相异。但是虽然生活经历有所不同，以翰墨名世却是相同的。

清代学者对傅山的评价基本上不离奇逸、郁勃、生气：

秦祖永《桐荫论画》：

（傅山）胸中自有浩荡之思，腕下乃发奇逸之趣。盖浸淫于卷轴深也。

郭尚先《芳坚馆题跋》：

先生学问志节，为国初第一流人物，世争重其分隶，然行草生气郁勃，更为殊观。尝见其论书一帖云：老董止是个秀字。知先生于书未尝不自负，特不欲以自名耳。

杨宾《大瓢偶笔》：

傅山书法晋魏，正行草大小悉佳，曾见其卷幅册页，绝无毡裘气。

而近代马宗霍说：

青主隶书，论者谓怪过而近于俗，然草书则宕逸浑脱，可与石斋、觉斯伯仲。

什么是"无毡裘气"？就是无华丽的富贵之气，而是有生气、逸气、山林气，这正是傅山的品性、情致、审美理想所在，而他的"近于俗"和"宕逸浑脱"的风格，正是源于平民思想和质朴的审美观。这种思想当然可以追踪到老庄，老庄的崇尚自然真率和追求天地大美，在傅山的书法美学思想中得到充分体现。他曾说："一双空灵眼睛，不唯不许今人瞒过，并不许古人瞒过。"（《霜红龛集》）"作字先作人，人奇字自古。纲常叛周孔，笔墨不可补。""未习鲁公书，先观鲁公诂。平原气在中，毛颖

中吞虏。"（《霜红龛集》）他强调书法的最高境界是"天"："期于如此而能如此者，工也；不期如此而能如此者，天也。一行有一行之天，一字有一字之天，神至而笔至，天也；笔不至而神至，天也。"（《家训·字训》）不难看出，傅山说的"天"就是自然、本色，是去除一切人为做作的天然质朴的真实。正由于傅山这种出自平民来自山林的思想，和他那种历落不群的个性，他能够不附和时风，对风靡流行的柔美端雅书风唱反调。如果说王铎的"怪、力、乱、神"是一种"魔鬼美学"的宣言，那么傅山提出的"四宁四毋"则是在某种层度上拓宽和发展了这种"表现派"的书法美学体系。

傅山提倡质朴自然的美，用他的话说就是"拙"、"丑"，一种不加雕饰的朴素表现，因此它明确地反对"媚"，刻意造就的华丽柔美。他并没有简单地在形质的外表上反对"媚"，那样只会在表象上出现生拙，甚至呆板。他是用"浩荡之思"所勃发出的"浑脱"不羁之气来驾驭笔墨的。比如用笔，如果说王铎还比较遵守"古法"，到了傅山那里，却是轻视古法，甚至破坏古法，在处理法与意、形与气的关系上，他常常是舍前求后的。

傅山的书法出现在中国古代书法史的最后一个时期的前夜，然而却已经对正统书写传统形成的审美标准提出了挑战。如果说长期以来书法艺术的"表现性"特征在"古法"面前只能屈从，只是居于附属的地位，那么傅山的艺术创作和艺术主张，是将个性的张扬，精神世界的袒露，放到了书法艺术最重要的位置，这种艺术的自觉大大超越了前人，甚至在今天用世界艺术发展史的眼光来审视，也是一种罕见的早熟。傅山新异的书法美学思想，对有清以来由于碑学触发的多元创作景象无疑起了鼓舞与启示的作用，虽然清代真正继承傅山衣钵的书家少之又少，傅山那种历落襟怀已经难以寻觅，但是人们的创作题材无疑扩大了，书法的思维也走进了新的境地。

四、书坛新风的旗手

明代书坛，帖派影响无处不在。早期的"三宋二沈"，均在章草、行楷上取得了很高成就，尤其沈度的楷书得到明成祖欣赏，成为"台阁体"之始。他们的趣味不脱赵孟頫的圈子，很难自振，只是在技巧上颇为可观。明朝废除宰相，由皇帝直接指挥六部，设内阁大学士，协助皇帝处理政务。所以大学士权力相当可观。士子应试，迎合上好，均为"趋时贵书"。缺乏个性的"台阁体"给明朝书坛带来沉滞的气氛，文人们注重

技巧的训练，难以有个性化的发挥，因此功力较深、清秀工稳成为书风的主流。当然这也有一定的艺术价值。中期书法，以"吴门三家"为主体，以技巧娴熟、风格洗练为特征。文徵明、祝允明、沈周及张弼、吴宽，能窥宋人气格而不再局限于赵孟頫，以一批扎实稳健的作品与元代书家抗衡。值得一提的是祝允明，他的狂草突破了当时的风范，也打破了明初以来的沉闷空气。如果说文徵明生性平稳，具领袖风范，那么祝允明则是不拘小节的才子名士，但总体上说他们的审美趣味还是一致的，是典型的江南之风。董其昌宗钟、王，得力李、米，是正宗帖派，但以他的才气和创造力，将帖学之美发挥到了极致。董其昌在理论上有反叛意识，在实践上却并不强烈，这与他的生活地位和际遇，受儒佛思想的影响不无关系。在江南一带，能够大力摆脱传统束缚，另辟新境的，当推徐渭，他的恣肆老辣、磊落不平，被袁宏道誉为"书神"。

其实中国书法到了明代，逐渐走向多元是一个必然的趋势。在魏晋、唐宋已经建立起完善的技法体系、批评体系的总态势下，艺术元素在书写中即将脱缰而出；在晚明市场经济、城市文化生活越来越推进的形势下，艺术的创作者和接受者都有了更广泛的文化价值取向，更丰富更贴近现实的精神产品需求。在书坛，虽然"二王"系统和赵董书风仍是主流，但反叛的势头和多元化表现的潮流，已经不可阻挡地出现了。因此，所谓书坛多元化，是包括帖派和反帖派的各种书风共存的景象。

虽然黄道周、张瑞图、徐渭等各具风格特色，是明显的反帖派，然而真正反叛帖学体系，反叛赵、董正统，揭竿而起的，是王铎；进一步扯开大旗的，是傅山。在明末清初乃至后来数百年，王铎、傅山的创作路子和书学理论，个性之鲜明，影响之大，赞同面之广，趋骛者之多，使得人们不再奉"二王"为唯一的典范，赵董也不再算是圭臬，书法自抒胸臆，自创笔法，自开门户，遂成为公开合法的行为，甚至在一定场合成为时尚，受到褒扬。清代碑学的兴起，阮、包、康之论在书坛能够一呼百应，由汉唐碑版书艺带来的书法创作的缤纷局面，其实都可以看作是明末新风的延续，而王铎傅山这两面旗帜，尤其是这种多元化的局面的发轫者。

共和国60年书学述评

引言

　　中国书法在近两千年的发展过程中，积累了丰富的创作经验，产生了大量的理论著述，形成一门在传统学术领域举足轻重的"书学"。在许多关于国学的论说中，书学被认为是国学的一分子。除了书法本身与汉字密不可分的关系，以及在技法、品鉴等方面离不开以中国本土哲理、审美观进行阐述之外，书法研究跟中国传统的史学、文学、宗教与社会研究都有着千丝万缕的联系，是一门有着典型中国文化特征的学术。所以，称书学为国学之一是符合事实的。

　　中华人民共和国建立至今约60年来，关于中国书法的学术研究有了长足的进展。60年，比之以往的两千年，其变化可谓是"沧海桑田"。艺术的变化，及与之相应的理论研究的变化，归根到底，是社会经济、政治、文化发生变革的折射。就书法而言，由于其本质特征所具有的抽象性，情感、意象表现上的模糊性，是比一般反映意识形态的文艺作品更为"上层"的一门艺术，似乎可以更超脱、更游离于当下社会政治；但即使如此，中国书法的创作和批评还是建立在当下的思想观念和情感意趣之上的。近60年的中国，是由"东亚病夫"向"崛起的东方大国"转换的中国，是从"三座大山"压迫下解放出来走向强国富民的小康社会的中国，是思想全面解放、精神无比振奋、制度稳步改革、观点日益更新、学术空前繁荣的中国。书法作为中国人喜闻乐见的艺术形式，在创作观念、创作手法、表现形式和运作机制等各方面，自然随着社会变化和观念意识变化而有了全新的面貌。毫无疑问，与之相应的理论研究以及教学思想，也有了不同以往的新气象、新成果。

　　文化艺术健康发展的标志，不是全盘推倒以前的建树，而是全面合理地继承传统、科学而有效地向前发展。60年中国书学的大格局，体现为偏向继承传统和偏向探索创新两翼，各自以不同程度的"普及、提高、深入"而走向中国书学的新纪元。

传统书学有着自身的思维方法、表述方式和丰富的学术积累，是国学宝库中珍贵的遗产。书论在中国文艺理论史上的地位，在某种程度上不亚于文论、诗论、画论。传统书学中的各种研究方法，诸如文献考据、辨伪、辑佚、校勘、史事考证、人物品评、碑帖鉴定、书论注释、资料辑集等等，仍然在当代书学中占有不可或缺的地位。而且，随着出土文物和新发现书法文献的增加，随着一大批有志学术、功力扎实的新老学人的交替和学术传承，随着新科技手段和交叉学科的渗入，以传统书学为主体的这部分书学研究，在60年尤其是后30年内，取得了可观的成就，大可令往昔千年的书学叹弗如之。

　　以探索创新为特色的书学研究，当与中国改革开放以来西方现代学术思想的影响和跨学科研究方法的运用，以及其他学术领域有识之士的热情参与相关联。改革开放，百废俱兴，在"书法热"兴起的同时还兴起了"美学热"。这样，书法美学就以不同于传统书论的新姿态进入了当代书学。学术研究的突破常常以新资料的发现为契机。近60年新出土大量古代文字资料，这对于书法史的补缺和重新阐述，对于书法风格源流的认识，都有着新的意义和价值。书法和现代学科的有机交融，使新时代的书学研究拓展了视野，扩大了范围，生发出新意。批评的姿态和语言也随着理论的深化和视角的多样化而不同于以前，对历史人物和当代书家、书作的品评，已具有立体的逻辑的色彩。技法研究更具体地和书法教育结合在一起，理论家和教育家不再用模糊的语言描述笔法的生成、章法与格局的演变，而能借助形式解构和视觉心理学等理论成果细致地阐述、分析。

　　如果说在当代书法艺术的整体研究仍称之为书学，那么很显然，这一名称的含义已不同于以前，其涉及的范畴已包括传统的、现代的、跨学科的。以现代艺术学科分类的常例，书法艺术尚在大美术之下，而书学作为"书法艺术学术研究"或"书法学"的代名词，当在书法艺术之下。

　　我们称书学，是承继了书法领域惯用的说法，也更有中国学术特色即中国味。我们的说法并不排斥其他说法的合理性。书学应划分为几个部分，以便于分块研究。按当今书学研究和书法教学的常例，我们分书法史、书法理论、书法批评、书法教学4个部分，每个部分都包含了侧重传统研究方法和侧重现代研究方法的学术研究成果。

　　对于60年来书学成果进行述评，不是容易的事。我们认为，学术是一个开放的系统，而艺术领域的学术研究更具有个性鲜明的特色。论者以不同的角度分析评说艺术现象，完全可以仁智互见，百花齐放。因此，我们的这一"述评"，只是代表了自己的学术观点和水平，是一份提供业界内外参阅的文本。同样，对60年浩瀚的书学论著，我们也只是从自己的学术

理念和学术标准出发选择了一部分进入《大系》。我们认为这些论文和著作大致能代表上述书学领域4个部分的主要成果，以及其发展的进程；而由于篇幅、体例和识见的局限，许多重要论著未能收入亦属憾事。

一、发展脉络概述

中国书学就其研究的对象来说，非常独特，因为书法本身就是一门与其他艺术有着较大差异的、极富民族特色的艺术。书法的基础是汉字，书法与汉字有着共生共长的历史现象，又有跃出汉字的实用范畴，独创气象，在情感世界飞腾的艺术特性。汉字文化是一个庞大而复杂的系统，它涉及文学、历史、哲学以及几乎社会生活的所有方面，因此书法也就被烙上了综合文化的诸多印记。人的情感、思想是一个丰富多彩的世界，书法以抽象的造型和多变的线条表现之，无所不能又无可确指，因此书法的形式分析和学理阐释又是令人十分棘手的事，它与其他艺术门类似有联系，又无直接参照的路径。

传统的书学凭借中国哲学思维的特殊方式，时而从本体论出发，时而从辩证观出发，时而援引伦理思想，时而结合实用政治，有儒家的天人观、教化思想，也有道家的天马行空与恣肆浪漫，或者佛家空灵的想象和深沉的内省。因此，古代书学论著中反映出这样一些特点：首先，是和儒家人伦教化相关的"中和"的审美理想。儒家要求人们恪守礼仪，因此，对人的要求也就成为对书者、书法的要求，所谓"用笔不欲太肥，肥则形浊；又不欲太瘦，瘦则形枯，不欲多露锋芒，露则宜不持重；不欲深藏圭角，藏则体不精神；不欲上大下小，不欲左高右低，不欲前多后少"（姜夔《续书谱》）。将书法看成是人的伦理面貌的再现。与之相应，古代书论中的品评部分总是将作品和人混在一起，批评有着明显的人格化倾向，如说王羲之书法"如谢家子弟，纵复不端正者，爽爽有一股风气"。"羊欣书如大家婢为夫人，虽处其位，而举止羞涩，终不似真。"（袁昂《古今书评》）此类评论有似林间高士的清谈。而在庾肩吾《书品》里，则将笼统的品评推进到严格的等级，将汉至齐梁的123位书家分为九品。这种批评模式虽然主观、机械，倒也表明了个人的审美标准，反映了书法的繁荣和书法的"人化"。而利用书法的黑白世界来展示自我，讴歌人生，正是这门东方艺术的民族性所在。古代书论的基本阐述方式，不强调逻辑性和系统性，而多采取点悟式的批评和形象化的评述。中国古代文艺批评受孔子"微言大义"和陶渊明"得意忘言"的深远影响，更受中国哲学"无极"、"太虚"思想和"顿悟"思维方式的左右，强调"气韵"、"境

界"，偏于综合宏观把握以及简约、含蓄的表达，沉浸在"呈想象，感于目，绘于心"（叶燮语）的美感经验中。体现在书法批评上，多用形象化语言，强调心、物之间的兴发感应，比如，说欧阳询书"如金刚怒目，力士挥拳"，卫夫人书"如插花舞女，矜宠善押"；将郑板桥的书法布局说成"乱石铺街"，而王铎的书法章法如"雨夹雪"。由于体悟具有明显的主观色彩，对同一人的作品，古人点评往往会有完全相反的意见，如对唐代薛稷的书法，杜甫认为飞动有势，用"蛟龙岌相缠"作比，而米芾则认为"笔笔如煎饼"，还得出"信老杜不能书"的结论。在情与理的矛盾方面，古代书论重视二者的结合，提倡社会性、伦理性和生命意兴、情感抒发之间的平衡。在"天人合一"思想主导下，社会性伦理性是以天道、元气等概念表述出来的，道分阴阳，元气表现为阴阳二气的运动变化形式，人只是自然的一部分，只有在自然的怀抱中，精神超脱，才能"至美至乐"。所以，由阴阳学说派生的书法艺术辩证法，如方圆、向背、收放、疏密、迟速、虚实等等，也就构成了古代书论的重要内容和美学特色。

总体上说，中国古代书论的伦理性色彩和体验型表述是两大特点。在时空指向上无限扩大，而在思维形态上又较为内敛，往往以先贤为准则，较少思辨性和体系上的突破。中国书法的早熟和书论的内省特征，在当代社会文化环境中必然要经受追问与挑战。而在"全球化"态势的文化艺术潮流中，书法和书法理论既要保持自己的民族特色，又要具备一种全人类所能接受的共通性；这种共通性由于书法的抽象性已然类似音乐那样具备先天的优势，但在创作方法和形式上的突破也成为新的课题，而无论是这种突破还是沟通所需要的话语阐释，都要求书法理论有全新的思维和表述，而创建新的书学体系，亦成为时代赋予书法工作者的重大使命。

事实上，近60年来大批书法理论工作者已经在努力将中国书学推进到一个新的境界。大批优秀学术成果的诞生已无愧于以往千余年的书学传统。所有具有高品格和高水准的成果，无不遵循了"博收约取、去伪存真"、"承先启后、推陈出新"的治学原则。

优秀的书学成果当然受惠于良好的文化环境和学术氛围，但我们也不得不强调，学术的传承和学人的主观努力，是取得成绩的内在动因。

我们将近60年书法学术发展概述为以下几个阶段，每一阶段由于书学发展的自身规律、整体文化环境的影响和某些因素的促发或条件的局限，会出现一些有代表性的成果和具有时代特征的现象。

1. 1949—1966年，中华人民共和国诞生后的17年，经济在废墟上重建，政权在掌握后要巩固，对于传统文化的认识时时为"左"倾思潮所左右；知识分子有着高涨的为新中国效力的热情，但历次"运动"也让他们

意识到思想改造是高于学术研究和艺术创作的头等任务，更何况对于书法还有封建文化的误解，甚至对于汉字改为拼音文字的呼声也很高，在这样的政治文化环境下，尚不能形成书法研究的良好气候。然而整个国家的欣欣向荣、日新月异和共产党对文化教育的重视与致力，还是鼓舞了学术界、艺术界的有识之士在许多场合发出了自己的声音，做出了有意义的初创之举。作为"五四"新文化运动的积极参与者、著名学者、诗人沈尹默重提书法的"二王"传统，这不仅对于书法的复兴是个前兆，而且对于新中国文化重新审视传统书学有一种观念转变的意义；在美学界声望很高的北京大学教授宗白华对书法艺术的阐述，其实是当代学者对书法本质特征的初次有学术深度的探讨；潘天寿发起并邀请陆维钊、沙孟海等人在美术院校筹建书法教育本科，是现代高等书法教育思想的初次实践；郭沫若对《兰亭序》的质疑和高二适等人的驳议，即便以一种令人遗憾的准政治批判而暂告结束，也令人可喜地拉开了对传统经典的反思、探究和学术争论的序幕。甲骨文金文以及简帛文字的书法研究随着对古代文字的发现、整理和研究而兴起，并开始成为书学的一个分支。启功、徐邦达、谢稚柳等人结合文物鉴定的考据研究，丰富了传统书学的考论对象与方法。台湾学者徐复观在《中国艺术精神》中，结合传统儒道释思想对书法进行阐述，对后来的书学也很有影响。总之，这一阶段并没有出现规模性的书学成果和书学研究队伍，但一些旧学功力深而又具备学术前瞻力的知识分子，做出了虽然零散但对于后来却有深远意义的开创性工作。

2．1966—1976年，"文化大革命"对于中国文化艺术的发展是个灾难，书法当然也不能幸免。特殊的政治文化环境中，书法是被当作"四旧"横扫的，不仅大量的古代名人佳作、碑帖拓片被付之一炬，老一辈的书法家、学者亦被视为牛鬼蛇神而遭到身心摧残。在许多青少年的心目中，书法是和铺天盖地的大字报联系在一起的，而当时唯一允许欣赏的真正的书法，可能就是毛泽东的手书诗词了。然而毛泽东从来没有提倡对书法进行研究，虽然他的书写状态是非常艺术化的。在这样全国性的对于书法的曲解、无知甚至摧残的态势下，何谈对于书法的学术研究。部分知识分子在意识形态允许的范围内，以自己的兴趣和内心的使命感，做了一些于书法有意义的工作。值得一提的是，上海的几位书法家对简化字入书入印作了探讨，而北京、上海、杭州的几位中青年书法家热衷办书法培训班，让书法教育开始面向大众。

3．1976—1989年，是中国文化拨乱反正、走向历史大转折的时期。人民群众从长达十年的文化饥渴中迎来了复兴的局面，包括"书法热"在内的各种满足人们文化生活和精神需要的"热"纷纷兴起。知识界一旦摆

脱了禁锢，呈现出新的面貌：一方面是思想开放、学术多元——"真理需要在实践中检验"；一方面是求知若渴，走出去、引进来，大量的西方现代学术成果让中国学者开阔了眼界和思路。书法理论界不再是"文革"前小规模、零散性的研究格局了，从论题的范围到参与的人士都有了迅速发展扩大的态势。引起书学界关注的亮点有：（1）1980年代前期关于书法美学的论争。如果说旅居法国的熊秉明以颇具西方文化色彩的《中国书法理论体系》投石，引起了一阵涟漪，那么中国几位美学家如叶秀山、刘纲纪、李泽厚等人对书法的专论或在美学著作中对书法的精彩论说，是具有中西美学结合特点的、代表当时高水品的书学研究成果。书法美学论争的核心点在于书法的本质特征，也就是要解释、要证明一个以往处在模糊或回避状态的问题：书法究竟是什么？如果书法是艺术，又是一种什么样的艺术？这对于书学的地位和书法的未来，确实具有元意义。参与论争的文章几近百篇，最终没有唯一的结论，但一种跨学科研究和积极讨论的学术空气蔚然形成，更重要的是，中青年为主的书学研究队伍经受了很好的锻炼。（2）改革开放以后，各学科的全面发展和取得的新成果，都是有惠于书学的，因此书学在新资料和跨学科的概念下有所拓展。比如考古学界发现了大量的古代文字资料，无论是新出土的竹木简帛、西域残纸，还是砖瓦碑拓、稿本墨迹，都为书法界提供了史学研究和字体风格研究的宝贵材料。学者们对原本处于空白期的秦汉书法有了系统研究；对于原来不受文人重视的民间书法的美学价值重新审视，从而提出"碑学、帖学、民间书法研究"三位一体的概念，随之而来的是各地对于乡邦书法文献整理的重视；对《兰亭序》这类经典，开展了更为广泛的健康的讨论，而在中、日学者都参与的高峰会议上，沙孟海提出了"刻手与写手"有别的精辟观点。（3）书法教育开始步入研究生教育的历史新阶段，陆维钊、沙孟海等招收了全国首届书法研究硕士生，后来，启功招收了古典文献专业下的研究书法的博士生，欧阳中石招收了首位书法教育博士生，这些受到大师亲炙的专业书学研究者，后来大都成为学术界、教育界的中坚。（4）配合书法热的兴起，同时也反映书法研究的进展，出版界编辑出版了大量教材、字帖、工具书和文集。对传统书学文献辑集有开创之功的当数上海书画出版社的《历代书法论文选》及续编、《中国书画全书》；内容全面、资料丰富的工具书当推梁披云主编的《中国书法大辞典》；大型图集有《中国美术全集·书法篆刻卷》；学术性较强的图文并茂的丛书是荣宝斋出版社的《中国书法全集》和文物出版社的《中国书法艺术》。而《中国书法》作为中国书协的专业期刊，《书法》作为诞生于上海的"文革"后最早的书法刊物以及《书法研究》、《书法丛刊》、《书法之友》、《书

法报》、《书法导报》、《中国书画报》、《青少年书法报》等，都为书学成果的发表提供了阵地。这一时期是中国书学全面兴起的准备时期。

4. 1989—2008年，书学全面兴起，书法各领域出现优秀的成果，书学研究者形成学术梯队；书法学正逐步成为艺术学科中富有特色的一个门类。这19年可以分为前期、后期，大致以2003年为分界。

在前期，学术空气已全面形成，表现在：（1）学术人才的培养已蔚成局面，许多艺术院校、综合性院校和师范院校有了书法硕士、博士教育，书法本科教育也比前期有所增加。以博士生教育为例，就有北京大学、北京师范大学、中国人民大学、中央美术学院、中国美术学院、首都师范大学、吉林大学、浙江大学、中国艺术研究院等具有书法方向的培养点，近十年来已培养了几十名在书法学方面有造诣的博士，成为自中国美院培养的第一代书法硕士生后的又一批科班出身的生力军；表现在书学方面的成就，是出现了一大批高质量的博士学位论文和专著，书法或与书法相关的硕士论文每年不下于百篇。（2）思想活跃，论说纷呈。书法史学关注到除了以往研究比较多的中古之外的上古、近代、现代，书法文献研究扩展到对于新发现文物的综合文化研究并且考证更为细致，书法美学不再拘泥于西方理论的套用，而思考如何以中国美学体系为立足点并借鉴西方学术成果对于书法进行阐述，现代书法各个流派则提出了自己的理论主张。各类展览层出不穷，同时往往伴有相关的学术研讨。书法教育方面，教材更为多样，并且出现了数种系统性专著。报刊上出现比较尖锐的评论文章，书学的群众参与性更强了。 包括《中国书法史》七卷和《书法学》在内一些丛书、专著的编写出版，显示了学术合作的长处，也为推动研究和教学带来益处。

后期则进入了更全面冷静的思考。经历了20多年学术磨练的一批书法学者逐渐到了他们学术生涯的"黄金期"，有的发表了一系列比较成熟的、有相当学术高度的论文，有的出版了具有总结性的论文集，或是系统性较强的专著。例如对书法史学素有研究的朱关田出版了关于唐代书家的考论，对书法艺术哲学颇有独见的邱振中出版了数种论文集，对书法文献研究功力很深的丛文俊出版了论文集并发表多篇专论，对书法美学进行不懈探究的陈方既出版了其总结性的专著，对书法史事考证屡有新见的曹宝麟也出版了其汇总性的文集。探索性书法一方面重新回归对本体的尊重，一方面思考和实验其作为当代艺术的各种可能性。在实践和理论方面都做了多年努力的王冬龄，辑成《现代书法论文选》，记录了当代书坛可贵的思索。对于书法美学的研究深入到对建构中国特色艺术学、美学体系的思考，相关课题已进入实施。对评选标准、展览体制有了多次专题性的学

术探讨。史论方面的研究题材更广了，不仅关注重要书家和书作，而且研究民间各种书写现象。跨学科研究的论文增加，与海外和港澳台学者的交流合作增多。中国文联对于书法艺术设有"兰亭奖"，其中包含理论和教育；中国书法家协会主办的全国书学讨论会从第四届起论文质量有明显提高，该讨论会成为全国书学成果的定期检阅；除此之外，各类专题性的学术研讨会频繁举行，论文集陆续刊出。很明显，2003年以后的中国书学，体现了对过往的反思，对学术质量的高标准要求，并且出版的著作、论文集具有个人总结的特征。

总之，中国书学发展到了今天，以大量理性而具有品味的学术活动、系统而有深度的学术成果，求实而又不乏创新精神的专业研究队伍，已经无可辩驳地说明其独立的学术地位、其在当代艺术学科中的重要身份。中国当代书学对于繁荣艺术创作、建构中国式艺术理论体系将发挥无可估量的作用。

二、重要成果巡礼

中国当代书学成果浩如烟海，我们择其能够代表各个时期研究特点的、具有一定影响力的优秀成果，分成以下 4 个部分加以述评：书法史、书法理论、书法批评、书法教育。

1．书法史

书法史研究在书学中一向是重头，而且包含的内容较广，一般认为，书法史综述、书法史实考证、书法史料整理研究、书法史学均在其内。

书法史综述可以包含书法全史和断代史、专题史、地方史。解放前最出名也最具特色的断代史当推沙孟海的《近三百年书学史》。全史方面，张宗祥写过《书学源流论》，胡小石则有《中国书学史绪论》。60年来不乏中国书法全史的编撰出版，较早的有两种：钟明善的《中国书法简史》和包备五的《中国书法简史》，两书的撰写思路和体例基本相似，都以历史朝代为序介绍书家、书作。前书内容较丰富，后来又出了修订本；后书简明扼要，是为初学书法史者提供的读本。以后类似的书法史又出了不少。1980年代末姜澄清的《书法文化丛谈》以专题讲座的体例分叙书法史的重要文化现象；陈振濂的《线条的艺术》是以论叙史，从艺术本体角度讲书法史。若以资料丰富、内容全面论，由中国书法家协会组织当代著名书法史学者编写的《中国书法史》当为翘首，该书分先秦、两汉、魏晋六朝、唐代、宋辽金、元明、清七卷，各自有独立性又前后体例一致，实际上是由断代史组合成的中国古代书法全史。由于各卷的作者是各断代

研究的专家，所以除了资料翔实之外，学术性强和具有独到观点是其可贵特色。断代史的专著还要提及秋子的《上古书法史》，这部书在书法的起源方面做了详尽的探讨；孙洵的《民国书法史》勾勒了清末民初至建国前的书法史。专题史通常在某种书体的概论中占据一定的章节，或者体现为某一书家的史传，例如关于王羲之的传记就有好几种，流传较广的是王玉池的《王羲之》。专题史往往会与断代史联系起来，例如陆锡兴的论文《汉代草书概说》（《书法研究》，1990，3期）、刘绍刚的论文《儒学与东汉魏晋书法艺术的发展》（《中国书法史论研讨会论文集》，文物出版社，1994）、丛文俊的论文《商周青铜器铭文书法论析》（《中国书法》，1989，4期），而陈志平对黄庭坚的研究、任平对秦汉隶书的研究、王元军对六朝书法文化的研究等，均有专著发表。篆刻艺术史方面，最重要的成果是沙孟海的《印学史》，此书收罗资料丰富，考证严谨而往往独具精见。地方史指的是一个区域书法发展的历史，目前主要见于一些论文，如张惠仪的《香港书法团体与香港书坛》（《全国第五届书学讨论会论文集》，河北教育出版社，2000）。可见，书法史综述还是以书法全史为主，断代史、专题史和地方史之所以比较薄弱，一方面目前致力与此还不够，一方面也是由于中国书法总是以一种整体的态势在发展，牵一物而动全身，一种书体、一位书家、一时一地之书风，不放在书法史的大环境中是很难说清楚的。但书法全史的撰写目前还没有完全摆脱60年前惯用的模式，即以历史的朝代为经，以书家、作品的介绍为纬，真正以艺术的观念来叙史，建构一些新的书法史观，还有待研究的深入。

相比较而言，书法史实考证和书法史料整理研究在书法史研究中成果较多，水平也有显著提高。这些成果比较突出地体现在这样几个方面：（1）关于《兰亭序》真伪问题和王羲之书法相关问题的讨论；（2）关于传世及新出土书法文献的辨析和研究；（3）关于书法史人物的行迹、书迹、著述的考证。

《兰亭序》真伪的讨论是建国以后书法界的一件大事。郭沫若在1965年第6期的《文物》杂志上发了《由王谢墓志的出土论到〈兰亭序〉的真伪》，该文从考证王兴之、谢鲲墓志涉及的人物，到分析墓志的书法；从《临河叙》与《兰亭序》的文字内容比较，到历代对《兰亭序》考释的回顾，从各个角度论证了王羲之《兰亭序》从文章到书法皆为后人伪托，且视"神龙本"为智永亲笔。后来，高二适在1965年7月23日的《光明日报》上发表《〈兰亭序〉的真伪驳议》，先针对郭文提到的清代李文田的观点进行驳难，认为《临河序》、《金谷序》、《兰亭序》互有增减是正常的，"夫人之相与"后一大段应为右军本文；又从定武《兰亭》中带

隶意字的分析、唐代对王书的尊从摹习风气，以及引证启功的考证等，论证了《兰亭序》书迹出自羲之的可靠性。平心而论，郭老和高老，都有言之有据的论点，虽然郭沫若的结论被许多人视为过于武断，但至少至今为止还没有谁能够拿出完满的确证来支撑《兰亭序》为王羲之所作所书的观点。当时的形势自然是"拥郭"者占多数，其结果也染上了非学术的色彩。但这一场论辩却成为近60年书学史中的一个亮点，一个能够提供后人进一步探寻《兰亭序》奥秘的契机和反思学术风气问题的案例。"兰亭论辩"的第二个阶段是在"文革"以后的1983年至1990年前后，这一阶段出现了一批从各个视角分析、比较务实的文章，比如侯镜昶的《论钟王真书和〈兰亭序〉的真伪》，应成一的《从社会文化观看〈兰亭序〉书体发生并存在于东晋时代之可能性》。还有扩展到对"二王"书札进行讨论的文章，比如对《官奴帖》的真伪论辩，即带出很多史学、民俗的话题。不少在1960年代论辩中未能直言的学者在新形势下似有一吐为快之感，1983年春绍兴"纪念王羲之《兰亭序》1360周年学术研讨会"上有相当多的"拥高"文章发表。第三阶段，延续第二阶段而转入对《兰亭序》研究的历史回顾，既有文献学又有思想史的研究。当年几个困惑性问题基本解决：（1）书体名称时代有别，所谓王羲之"工草隶"、"尤善隶书"，即工行、草书和楷书；（2）"临河序"不是篇目，《世说新语》刘孝标注历经补改已非原貌，不足为据，其引文删节了《兰亭序》的精华；（3）《兰亭序》中的生命观，与王羲之崇尚黄老之学又抱达观用世的思想是一致的。所以，世传《兰亭序》当在很大程度上保持了右军变革魏晋书风时的原貌，现传各本虽非右军真迹，但在书法艺术史上的地位毋庸置疑。而在本世纪初，曾旅居日本的中国学者祁小春以专著《迈世之风——有关王羲之资料与人物的综合研究》完成了这一领域中一系列的研究成果。祁氏侧重文献资料的分析，又不乏历史文化背景的思考，就《兰亭序》中的"揽"字与六朝氏族避讳问题进行探析，重新质疑了《兰亭序》的真实性。连续几届的临沂"王羲之国际书学研讨会"和绍兴"兰亭国际书学研讨会"是对近年"兰亭"和王羲之书学研究的巡礼，后者还提出了"兰亭学"的概念。两地出的论文集均收录了国内"兰亭"学者的近年成果。

新中国成立以来，有关书法的文物大量出土，伴随考古研究，在书学研究方面也填补了不少空白；传世的书法亦不断被赋予新的认识，在考辨和阐释方面大大超过了前人的水平。对于中国文字的演变具有重要研究价值，同时对于书法史亦有重要填补空白意义的秦汉简牍，近几十年中陆续有重大发现：较早的如西北汉简、银雀山汉简、睡虎地秦简、马王堆汉简帛书，较近出土的如走马楼三国吴简、里耶秦简。还有新发现的周原甲

骨，记载于钟鼎玉石、符节钱币上的早期文字和大量散落在民间的书卷碑志。这些都为书学研究提供了新的素材并引发了对于书法史的多维思考。甲骨文字的著录，首推中国科学院编的《甲骨文合集》。1985年出版的吴浩坤、潘悠《中国甲骨文字史》，详述了甲骨文字的演变、分类和甲骨学诸问题。黎泉《简牍书法》是第一部从书法艺术角度研究汉代简牍的专著。王壮为、马成名《六朝墓志检要》，著录了由汉迄隋的墓志近千种，并对各志的真伪、时代、年月、尺寸、行数、书体、原石出土时间地点以及版本等情况作了详尽的论述。其中有关文字、书体的论述对于研究汉魏六朝隋代的书法史有很重要的参考价值。王壮为另有《历代碑刻外流考》一书，详尽记载了历代流往外域的碑版墓志的情况，附大量珍贵图版资料。沃兴华的《敦煌书法艺术》，首次全面地论述了敦煌遗书的书法，为书法史的研究开拓了新的视野。类似的还有天津古籍书店出的《海外藏晋人纸本墨迹——楼兰文书简牍残纸》，是研究学习晋代书法的宝贵资料。书目提要方面，容庚《丛帖目》虽始作于1931年，但至1964年方完成全书，该书是历来有关丛帖的编目著录中最为详尽、收罗最为宏富的巨著；王壮弘《帖学举要》参考了《丛帖目》而加以自己研究所得，对历代著名的12种丛帖和18种单帖作了全面而详尽的论述；张彦生《善本碑帖录》收录了作者60年来所见碑帖661件，后陈邦怀《善本碑帖录跋》又有补正。印学史料的整理亦有进展，浙江大学中国艺术研究所编有《西泠印社史料长编》，金鉴才主编了《中国印学年鉴》。

传世和新出土的大量碑、帖、墨迹，虽经前代学人努力已解决不少文献本身和书史价值的问题，但仍存诸多语焉未详之处和考辨难点。当代学人以更为审慎的态度、严谨的方法和科学的精神，在史料考辨方面做出了成绩，解决了不少问题。《平复帖》历来被认为是传世文人墨迹之祖，其作者为西晋陆机亦无人怀疑，明董其昌在帖后跋云："右军以前，元常以后，唯存此数行，为希代宝"。原收藏者张伯驹、今释文作者启功均认为是陆机之作。但曹宝麟在1985年发表了《陆机"平复帖"商榷》一文，认为："书札反映的事件和涉及的人物，与陆机的生平实在难相符契"。文章引证了9条史料说明帖中所言"寇乱"的时间，与陆机年龄不合；又考证了帖中"彦先"当为贺循，贺循比陆机晚死16年，与帖中提到的身患"羸瘵"就有了矛盾。曹氏认为此帖的佚名作者当与贺循年纪接近，而帖本归于陆机名下当在唐末；《平复帖》虽非陆机所书，但该帖在书法史上的地位是抹杀不了的。此文发表后，徐邦达有"反商榷"的文章在《书法研究》发表，曹宝麟又作了答辩，仍是以训诂之法疏解文献，捍卫原来的观点。无论商榷的各方论据是否完满，关于《平复帖》的讨论已经昭示了

一种尊重史实的良好风气，以及倡导了一种严谨细致的考据方法。曹氏对米芾、蔡襄等书帖的考证文章也颇见功力，后来一并汇成《抱瓮集》。关于怀素《自叙帖》的真伪考辨，亦值得一提。启功曾于1983年在《文物》发表《论怀素〈自叙帖〉墨迹本》，朱关田则有《怀素〈自叙〉考》刊于86年的《书法研究》。二文对墨迹甚至文章本身是否出自怀素提出质疑；之后，又有熊飞、练肖河等人撰文提出商榷，直至1992年永州"怀素书艺研讨会"，又异见纷呈，虽未最终定论，但学术讨论氛围浓烈。总之，碑帖考证成为近十余年中书学研究成果颇丰的一项。其他如刘九庵《王宠书法作品的辨伪》、王汝涛《王羲之"贺表"等六帖书写时间考》、王玉池《王羲之〈丧乱帖〉之"先墓"地点及书写时间初考》、徐邦达《对"朱熹〈奉使帖〉真伪考辨"的商讨》、方爱龙《范成大书迹分类编年辑考》等等，皆有新见；而赖非的《谈山东北朝摩崖刻经的书丹人及其书法意义》则从人物考证到书体分析再谈到了该摩崖刻经在书法史上的意义；张天弓的《论王羲之〈尚想黄绮帖〉及其相关问题》则详细考证了敦煌遗书中该帖的历代著录、引用情况，证明该帖文本是今存王羲之最可信、最重要的书学文献，自然在书法史上意义重大。

关于历代书家的史实考证，近30年来突出的成果有朱关田的《唐代书法家年谱》，任道斌的《赵孟頫系年》、《董其昌年谱》和收录在刘正成主编的《中国书法全集》各卷中的书家评传、年表，以及刊载于各报刊的大量论文，如李长路《王羲之七代孙智永祖先世系初探》、熊秉明《张旭的生卒年代》、黄君《黄庭坚绍圣元年行踪考》等等。这些"微观"的书法史研究，解决了许多遗存的问题和填补了学术空白点；见微知著，书法艺术史上风尚、流派的形成乃至作为文化的书法史，也依凭许多个案的研究渐渐串了起来。

2. 书法理论

书法理论包括对中国历代书论的研究和受当代中外学术新思想影响的现代书法理论。如果说前者要解决的主要是对于思想遗产的阐释、重读和开掘，那么后者主要的着眼点在于对书法的本体的再认识、对书法艺术元素的解析以及对书法当代性的文化建构。

历代书论的整理和推广是书法艺术继承遗产、弘扬传统的一项基础性工作。1970年代末，由华东师范大学古籍整理研究室选编校点、上海书画出版社出的《历代书法论文选》，收了汉代至清代的书论共69家95篇，其校勘原则是"就错者据它本改之。两可者择善从之，两皆善者据多本改之。唯无本可据者存之，不妄改"。每位作者名下附一解题，介绍作者生平、论文要点及版本情况。此书的出版，对当时难以找到书论而需研读引

用的书法爱好者来说，无疑是雪中送炭，对新时期书法理论工作的展开起到了积极的推动作用。1993年，该社又出版了崔尔平选编校点的《历代书法论文选续编》，补辑了43家45篇，其中数篇清代和近代人的书论，来自稿本、抄本，属首次刊行。上海书画出版社还有《中国书学丛书》、《历代论书诗选注》刊行，前书收录篇目"着重于历代存录的书学专著，对在历史上影响较大而又与书学关系紧密的金石专著也酌情收录"。后书为第一部专门辑录历代论书诗的著作。陈滞冬著《中国书学论著提要》，著录了1987年2月以前刊行于世的中国历代书论、书史、书技、书录著作并择取书画、金石、古文字著录中与书法关系较密切者共551条。崔尔平点校的《明清书法论文选》，华人德选编、点校的《历代笔记书法论文选》，二书竭力搜检散见于各处而无专书的历代书法论语，充实了古代书论宝库。目前海内外收录古代书论最全的丛书，是上海书画出版社组织全国专家陆续校点出版、由卢辅圣领衔主编的《中国书画全书》，其分"画论"、"书论"两大板块，均出自古代善本，校刊亦精。刘正成主编的多卷本《中国书法全集》不仅以历代书家为中心叙史、考证和评论作品，而且还竭力收罗各书家的书学论语，并加以考评，因而在研究某家书学思想时颇可全面观照。由北京大学出版社出版，金开诚、王岳川主编的《中国书法文化大观》，确为书法艺术、书法史和书法理论的洋洋大观之作，此书将中国历代书学思想与现代书学理论作了贯通、梳理，如"千秋一脉"编中，承袭前人之说又增益为"汉人尚气、魏晋尚韵、南北朝尚神、隋唐尚法、宋人尚意、元人尚态、明人尚趣、清人尚朴"，分别评述了各家书论。印学方面，韩天衡编订、西泠印社出版社1985年出版的《历代印学论文选》，分印学论著、印谱序记、印章款识、论印诗词4编，有编者按语、作者传略、书目提要等，是第一部有关印学理论的集大成之作。概而言之，近60年在传统书学理论的整理编校方面，其成果已大大超越了以郑实《美术丛书》、余绍宋《书画书录解题》为代表作的清末、民国。

对历代书论具体篇章的考订研究，往往与书论本身的思想内容分析、文献价值判断结合在一起。唐代孙过庭的《书谱》，是至今仍有墨迹流传的书论名作，因今本墨迹文末有"今撰为6篇，分为2卷，第其功用，名曰《书谱》"，故引起历代学者对《书谱》的不同看法，有的认为《书谱》应另有正文，现存墨迹及文章仅仅是"《书谱》序"；有的认为传本即是正文。朱建新著《孙过庭〈书谱〉笺证》一书，1957年完成，1963年中华书局上海编辑所初版。该书以笺证体例，采用古代书论疏证、阐释《书谱》。启功《孙过庭〈书谱〉考》发表于1964年第二期的《文物》，该文对传世《书谱》进行了系统全面的讨论，广征博引，辑佚钩沉，分析了各

种歧义，梳理了大量史料，对名称、分篇等问题采取了谨慎的存疑态度，对孙过庭其人、对《书谱》的流传系统和文字释义等有详尽而审慎的研究，是一篇典型的书论考据文章。同期刊登的还有甄予的《续孙过庭书法艺术理论》一文。其它如张天弓的《王羲之书学论著考辨》，该文对今存系名王羲之的《自论书》等9篇进行考辨，结论为"皆系伪托"。总体而论，经过众多学者的努力，对传统书学已经进行了一系列的整理考订和研究，今后古典书论的研究将主要放在个案的深入和书法理论的宏观构成。

当代书学理论的探讨、研究，首先体现在书法美学的兴起。60年代宗白华的一篇《中国书法的美学思想》，可谓书法美学的发轫之作。该文明确提出要用"美学观点"来考察中国书法，"书者如也"，"这种'因情生文、因文见情'的字就升华到艺术境界，具有艺术价值而成为美学的对象了"。作者兼用古代书论、画论和罗丹的艺术理论等，评述书法用笔、结构、章法之美，颇见慧识，如说"中国人这支笔，开始于一画，界破了虚空，流下了笔迹，既流出人心之美，也流出万象之美"。"中国书法里结体的规律，正像西洋建筑里结构规律那样，它们启示着西洋古希腊及中古哥提式艺术里空间感的型式，中国书法里的结体也显示着中国人的空间的型式。"宗白华的这篇文章标志着当代书法美学研究在其肇始就有深厚的传统哲学美学基垫及与西方理论相比较、相结合的意识，当然宗白华的研究还是个"序曲"，如他在《中国书法艺术的性质》（《书法研究》，1983年，4期）中说："这个中国书法的艺术，是最值得中国人作为一个特别的课题来发挥的"。

新时期以后，随着文艺思潮和学术空气的日益纯净和活跃，随着美学研究热潮的到来，首先是几位知名学者参与了书法的讨论，刘纲纪《书法美学简论》、李泽厚《美的历程》中有关论述，叶秀山《书法美学谈》都产生了很大影响。海外华人中热衷于书法研究的著名人物是熊秉明，其代表作《中国书法理论体系》于1980年代后期由商务印书馆香港分馆出版。该书以西方艺术哲学为思辨基础，对中国历代书法理论作了敏锐、独到的分析，将书法分"写意派、纯造型派、唯情派、伦理派、自然派、禅意派"6种加以阐发、论述。熊秉明给中国书法理论界带来一种新的研究视角和方式，在当时影响颇大。之后，随着门户更为开发、交流更为频繁，日本、韩国、新加坡、欧美和台港澳地区的书法研究信息不断传入，开阔了大陆本土的书学研究视野。

在刘纲纪提出书法是"通过文字的点画书写和字形结构去反映现实世界的形态和动态美，并表现出一定的思想感情"之后，姜澄清在《书法研究》发表了与之对立的观点，在《书法是一种什么性质的艺术》中认为

"书法是抽象符号的艺术",随后金学智针对姜文又提出"艺术必须是形象性的",书法是有较强形象性而重于抽象性的艺术。在刘、姜、金3种观点鼎足而立的局面下,更多的学人投入了讨论,白谦慎、陈振濂、周俊杰、陈方既、韩天衡、陈梗桥等也都从不同的角度论证了各自的看法,围绕"书法何以成为审美对象"、"书法艺术的形式、内容及其关系"、"书法审美经验"以及"继承与创新"等课题展开了广泛的讨论、争鸣,气氛非常活跃、激烈。这一讨论使"书法美学"、"现代书法艺术哲学"成为当代书学的新话题,甚至是热门话题,无疑对学科发展和繁荣创作是有利的;但由于一部分作者对于西方美学尚理解不深,片面照搬了一些概念,或对传统书法缺乏理论与实践的深刻领会,论述十分苍白,或对于同一个问题持不同角度而话语不能沟通,故各执己见,最后还是陷入彷徨。

但之后的书学论坛并不是低落而是日趋发展,学人们懂得了做更多的功课和更深入的思考,当代书法理论随着一项项具体的研究丰富起来、成熟起来。沈鹏长期从事书法创作和包括文学、美术在内的理论研究,他在《溯源与寻流》等多篇论文和发言中,以宏阔的视野和贯通古今的思路,传达并号召一种书法人文精神。章祖安的传统学问功底深厚,对当代美学亦有独悟,他的《模糊、虚无、无限——书法美之领悟》引儒道哲学和古代诗文,阐发了对书法艺术本质和审美现象的见解。陈振濂将他的思考归于《书法美学》一书之中,对书法审美过程提出了自己独到的看法。在书法艺术哲学领域进行多维度思考并成就颇丰的是曾经学过理工、又成为第一代书法硕士的邱振中,他在1991年出版的《书法的形态与阐释》中,对书法艺术的性质、对笔法和章法、对书法现象和当代学术的关系以及古代书论中的语言现象等作了深入的研究,不乏精彩的见解。该书以新的视角对中国书法进行了阐释,其对书法作品中时空和空间共生这一基本特征的思考,为书法的形式构成建立了新的分析工具,并运用它对笔法史、章法史、书法与绘画基本性质的比较等重要课题进行深入剖析。此外作者对书法现象引发的语言学、美学与哲学各领域的诸多问题进行了讨论,由此而将书法引向了一个更加广阔的思想领域。进入新世纪后,邱振中又陆续出了几种论文结集。此外,陈方既的《中国书法艺术精神》、张稼人的《书法美的表现——书法艺术形态学论纲》、白砥的《书法空间论》、刘江的《篆刻美学》均是作者多年研究的结晶。还有一部分作者,将书法与其他艺术门类如音乐、建筑、诗歌进行比较,联系社会学、心理学等展开多向讨论,亦使书法理论研究日见新意。陈振濂的《中日书法比较研究》则是该课题的首部专著。

中国的书法理论家对于书法的宏观思考,在进入1990年代和本世纪初

时，已从书法艺术的性质、特征过渡到书法文化、书法艺术生态和现代书法的未来走向诸问题。

尹旭在《中国书法的文化透视》中，着重讨论了中国传统文化对书法艺术的制约与影响。他认为：只有将中国书法置于中国传统文化这一宏大的社会、历史背景中，并将其视为这一整体的一个不可分割的有机组成部分，才能探颐索引、穷幽发微，对它的一系列美学属性做出真正符合辩证唯物主义和历史唯物主义的科学揭示。他对"书为心画"这一命题作了寻源探微的研究，认为中国传统文化对于个体修养问题的重视，"天人合一"的特定文化心理机制，是使得书法与人的言行举止、神采风度有了近似性和可比性，书者和欣赏者可以据书法超越时空地沟通；而书法之为"心画"，却并非全民族、全人类的"心画"，在中国，它只是处于封建社会、上层文人学士们的"心画"。这篇文章提出：现在，是我们将视野推向更为辽阔、宽广的地域，对书法艺术与传统文化之间的血肉、鱼水关系，作前无古人的纵深开掘的时候了。这，应该是世纪之交书学界的一个共同呼声。

随着中国改革开放以来政治经济文化的巨变，带来了人们对"文化转型"中的书法审美价值以及当代书法艺术生态重建的思考。卢辅圣写了《书法生态论》一书，对轰轰烈烈的"书法热"背后的阴影、疑惧和困境作了理性的分析，对书法艺术与从事书法艺术的人之间的微妙关系作了专题的探究，以期在"宏观的历史反思和具体的艺术思辨渐为困境中的识者所重视之际"，有助于当代书家的书法创新，无论这些书家是尊奉民族性原则的传统派，还是标榜时代性原则的现代派，抑或谨慎而又明智地走着中间道路的改良派。王岳川在《文化转型中的书法审美价值》中说：中国文化的转型只有从自身的历史（时间）、地域（空间）、文化精神（生命本体）上作出自己的选择，按自身的发展寻绎出一条全新的路（道），方有生机活力。学者和艺术家的任务是如何开门，而让中国文化精神走向世界，在新的世界格局中加入自己的声音，并通过主流话语对自身的历史经验加以重新编码。随着在世界文化语境中的中国现代文化形态的形成，书法也将不断由古典形态向现代形态转型。生生不息的中国文化将在新的历史契机中，使现代性书法成为现代人的心性灵魂的再现，成为现代文化价值生成的审美符号，成为现代世界变革过程中不断嬗变流动的艺术精灵。作为一名文化哲学的研究者，他还在另一篇文章中讨论了当代书法与艺术生态重建的问题，他认为传统书法仍然是中国书法的母体和资源。新世纪的书法流派将更多，这是一个从集体主义走向个体主义的时代，追求创新是必然的场景。其中传统书法大抵可以作为所有书法流派的精神文化

资源而存在。而且，正是由于当代书法艺术已经摆脱了日常性、实用性的束缚，才有可能进入形式感颇强的传承、创新——传承古代书法的文化之美，创造新世纪的精神之美，使书法具有不可替代的中国形象价值。如果说王岳川的这些观点是从较为宏观的文化价值论来审视当代书法及其走向，则黄惇从比较具体的创作现象评述了"当代中国书坛格局的形成与由来"，他认为当代书坛的第一支重要力量是清代延续至今的碑派；出现于碑派高潮之后并发展到当代的碑帖融合，有了更广阔的视野；而帖派的再兴与对"二王"系统书法的回眸，使帖学突破了历来的基地江、浙、沪而遍及全国，带来了对中国传统文人书法的回归思潮。他提醒："现代书法"不应该是西方抽象绘画的翻版，"现代书法"不能隔断传统，而"流行书风"中隐含的"病毒"应引起我们的警惕。

王冬龄是近20多年来现代书法的实践者和理论家，他的文章《现代书法精神论》鲜明地提出：中国的艺术在今天的历史情景中应该为世界提供独有的价值，而保住书法的特定内在精神，在当代主流文化领域中有着核心的作用。视觉艺术是超越国界的，现代书法就是要在视觉艺术领域、在大美术的范畴（而不是文字学、文学的范畴）和背景下研究笔墨表现，向世界展示中国书法艺术的独特魅力。现代书法的出现，首先是提出了艺术观念的问题，这种观念产生于与传统语境不同的生态环境，"现代书法要创造一个新的艺术神话，而不是传统的人格神话"。也就是，要抛开伦理因素的影响而直接从艺术表现的力量这个层面来判断艺术家的劳动创造的价值——将个性、创造性、自我表现放在第一位，把传统法度摆在第二位（在具体创作中高度重视法度）。在表现方式上，强调书写性、直呈性、丰富性。他认为从事现代书法精神的探索和表现，并不以传统书法为敌，而应站在传统书法巨人的肩膀上；不脱离汉字，但允许对汉字变形、解构；可以有多种艺术处理手法，但传统书法的技术含量仍有所体现。因此，从事现代书法要吃透传统书法，要有现代艺术修养，要有戛戛独造的胆识、气魄。这篇文章用比较稳实的态度勾画了现代书法应有的特征和未来之路，可以说是总结性的、纲领性的、宣言式的。朱青生同样是现代书法较早的实践者，他的学术思想颇受德国现代艺术哲学的影响，在《中国现代书法的层次与方向》一文中，他分析了"中国现代书法"的3个层次：（1）作为传统书法的发展，当代人作的书法就是现代书法；（2）现代化的书法，是书法，也可以是反书法（反传统书法）；（3）作为现代艺术的书法，其自身是否为书法可以完全不在意。由于观念的不同，现代书法形成两大方向：（1）不脱离书法的本质特征（即书写、线条、汉字）；（2）强调"反书法"（注重非书写、非线条、非汉字），将书法

作为对现代性的质疑。不否定但也不延续传统，要以现代精神反思和反叛，从而创造传统。许多现代书法艺术家，其观念和实践，是游离于二者之间的。显然，朱青生非常看重"创造传统"，他期望：现代书法是独立于西欧和美国文化的中国文化，能真正成为中国艺术现代化的一条道路，开拓人类现代艺术的另一种实验，在全球文化的困境中找出不同寻常的出路。他还以现代书法"是书法"、"未必是书法"、"必不是书法"3个观念层次，划分出13种风格流派，分别作了特征与方法的描述。

现代书法的理论研究，相当一部分来自探索实践的艺术家自身，有真切的感性内容和不无个性化的主张，如早期从事先锋书法创作的古干，多次主持"书法主义"展览的洛齐，在海外展示"天书"的徐冰，进行书法行为艺术的张强，创作"纸球"等的王南溟，举办过探索性书法展览的邱振中，倡导"学院派"书法的陈振濂，以及在作品中屡屡体现新颖形式和独特手法的白砥、邱志杰、张爱国等等。也有来自一直关注中西艺术哲学和书法的新一代学者、书法理论家如沈语冰、王强、马啸、胡传海、马钦忠、王天民、张稼人等等。

3. 书法批评

书法批评是基于书法创作和书法理论研究现状而开展的艺术评论活动，反映了当下的文艺思潮动向和趋势，也反映了书法艺术创作主体和艺术品消费客体之间的关系。书法批评既不是情绪化的、带有某种偏见的批判，也不是无原则的一味吹捧；健康的批评，是本着维护学术的严肃性和艺术的纯洁，怀着善意和诚挚，客观地评介某件书法作品、某种创作现象，乃至某种流派或艺术观点。既发现和肯定长处，又指出短处并尽量分析缘由，这样才有助于艺术的进步、创作的繁荣。

书法批评在中国古代曾经相当繁荣，特别在品藻之风极盛的魏晋南北朝时代和书法创作繁荣的唐代。汉至魏晋，书法进入了艺术自觉时期，从蔡邕到钟、王，将"笔势"、"用笔"等书写技术层面的东西，与"神"、"意"、"韵"等审美层面的东西联系了起来。到了南北朝，又在学理上有所发展，从着重书体书势的分析转向人即书法家的分析，品藻人物的风神，显示敏感而精微的审美。羊欣论书品讲"骨势"，首开尚神的审美风气，王僧虔提出"书之妙道，神采为上，形质次之"，庾肩吾《书品》开后世以"神、妙、能"三品论书之风。唐代书法批评，有帝王首开风气，太宗对王羲之的评论，几乎奠定了"书圣"的地位。而张怀瓘、孙过庭、张彦远、司空图，甚至李白、杜甫等都有"书品"类的文或诗。宋以后书法批评不绝，有的与鉴赏结合，有的直指时弊，而清代包世臣、阮元、康有为提倡碑学，亦是充满了批评精神。

当代书法批评取得不少成绩，而且有日益兴旺之势；但在成果总量和繁荣程度上不及史论研究。究其原因，首先是书法学科的分类逐步明晰。在古代，"书品"是和叙史、论理、鉴赏结合在一起的，你中有我，我中有你，并且停留在感悟的、象征的、片段的表述上；在当代，书法史、书法理论、书法教育都各有专学，书法批评也相对独立成为一种书学方式和学术研究的方向，因此，作为单独的书法批评在书学整体中会显得比例有限；其次，当代的文化环境和书法的生存状态相比古代有所变化。书法在古代是文人的专利，是文人最重要的一项文化活动，也是体现品格和风神的重要形式，故而人们对书品十分看重，因为这在某种程度上即人品；在当代，书法已经成为大众的艺术，虽然书法教学中也强调"学写字先学做人"，但事实上字的优劣并没有十分影响到对人品的评鉴，更与古代那样的功名无直接关系。也正因为如此，人们也不太愿意拿书法这种很抽象、艺术和实用界限很模糊的东西来说事。但无论如何，作为不断求新求高的艺术创作，作为有可能参与展览、比赛和市场的作品，不可能避免也不应该回避批评和裁判。

当代书法批评主要体现为3种形式：（1）是对当代书家书作的批评；（2）是对古代书法作品的评鉴；（3）是对书法流派现象、书学观点的批评及反批评。

《中国书法批评史》由姜寿田主编，各章节由姜寿田、马啸、薛龙春、黄君、李庶民、陈琦、李义兴分别撰稿。全书名为《批评史》，但实为古代书论史，其中不乏对古代"品评"的评介，其思想遗产对当代书法批评的参考借鉴无疑是重要的。姜寿田另有《中国书法批评》一书，对部分中国当代书家进行品评，其中不乏一些名家、大家。姜氏的批评最大的优点是不因位高而一味吹捧，而是站在一个宏观的文化背景和书法艺术史的脉络中去审视、评价，当然，也不免带有非客观的、个人好恶的色彩。例如，在"沙孟海"一篇中，他说："清代碑学虽然具有民间化书法倾向，但在审美观念上却是竭力倡导阳刚正大之气。""不过，清代碑学并没有完全解决好碑学创作中的金石气问题。""沙孟海肆力榜书，以金石气为旨归，大书深刻，在碑学阳刚气质的诠释和表现上，成为现代书法史上继康有为、于右任之后第一人。"将沙孟海一类书家与碑学意义的阐述联系起来，还是有道理的。继而指出："如果将沙孟海与何绍基、赵之谦、康有为、于右任相较，其笔法确有荒疏不精甚至粗陋之处。"可以看出，姜氏对于笔法的理解，还是站在帖学为主的立场上，这当然也可以构成一种批评。但如果理解成沙孟海为营构"金石气"而突破传统，创新笔法，则又可构成另一种批评。梅墨生也曾在《书法报》连续发表过批评现

当代书家的文章；陈履生在《美术报》开辟了专栏，专门评论当代书法界的现象；蔡树农针对书法篆刻界的时弊发难而撰文，往往因言辞尖锐而颇受争议。姜、梅、陈、蔡等人的直呈意见和直抒胸臆，其精神无疑是值得提倡的，今后随着书法艺术的纯粹化和艺术民主的推进，批评将会更加活跃。

围绕当代书法批评的讨论，曾有'96中国书法批评年会和《书法研究》上《世纪末的对话》、《焦虑，批评与创作》等一些文章的刊出，丁正的《回应书法批评》则指出了书法界对批评的认识误区，同时对当代书法批评进行了学理的分析，认为正确理解和运用"当代性"，正确对待传统是当代书法批评的焦点问题。张爱国的《现代书法批评构想》和王南溟《文化场：批评视角的转换》、陈滞冬《批评的界限——兼论当代书法的两难处境》等均从宏观角度思考了当代书法批评的对象、方法和意义；丛文俊《论"民间书法"之命题在理论上的缺陷》、秦顺宝《对当今"流行书风"之我见》、胡河清《徐冰的"天书"与新潮书法》等对当前书坛现象作了敏锐的评析；徐利明《苏黄异同论》、殷荪《论孙过庭》、沈培方《论米芾的心态及其书法艺术》等论文，则是对古代书家书作的鉴评。其它鉴赏类的文章大致也可归于书法品评一类。

4. 书法教育

书法教育是书学的一项重要内容，也是书法艺术得以继承发展、书学思想得以传承衍变的重要环节。中国书法教育源远流长，周代就"以书为教"，将识字和写字教育结合在一起；"唐之国学凡六，其五曰书，置书学博士，学书日纸一幅，是以书为教也。"几千年来，传统书法教育分为两个层次，一是与识字相结合的写字教育，今天中小学仍有延续；而是部分文化人为追求书法艺术性而进行的专门技术训练和素养修炼。后者是书法教育的高级阶段和主体内容。

传统书学中，技法的阐述是分量很重的一块，而对教学方式方法、教育思想的阐发，则大多浸透在一般书论之中，如孙过庭《书谱》中就有对书法学习过程很精彩的论述："初学分布，但求平正；既知平正，务追险绝；既能险绝，复归平正。"而刘熙载则说："学书通于学仙，炼神最上，炼气次之，炼形又次之"，强调了书法中精神气格应重于技法、形式。

由此，当代书法教育亦强调对中国传统思想文化的学习继承，强调重书品，更重人品，"德艺双馨"。不少书法教育工作者就书法教育的目的、任务、基本内容发表了自己的见解。钟明善认为：书法教育的基本内容应该包括：（1）中华民族传统文化思想教育；（2）中国书法史教育；

（3）中国书法传统艺术规律的传承；（4）在书法实践中对学书者艺术悟性的启发与引导；（5）对外域书法的研究、借鉴；（6）以相关学科的学习研究提高自身的涵养。因此，书法教育的核心任务就是继承传统发展书法艺术，弘扬中华民族文化思想和人文精神，丰富社会主义精神文明建设。

对书法教育的研究，大致分学科建设与教育思想、技法理论与教学方法、古代书法教育体制3部分。

对学科建设和教育思想的研究，是针对不同培养对象和层面的。现代高等书法教育是近60年中书法界也是中国文化教育界的新事物。在多次研讨会上，人们围绕着高等书法教育的性质、目标与教学内容展开讨论，大致有两种倾向性意见：一种是将书法往中国传统文史哲方面靠，强调"书法"的汉字文化特性；一种是将书法往视觉艺术方面靠，视书法为"大美术"之一部分，强调艺术感觉能力的培养与表现力、创造性。欧阳中石2003年12月在"研究生书学学术周"上作报告说：我们要把"书"的问题依托在文化上面。"积学升华，书文结晶"，"文心是更重要的！"徐超引用了启功先生"文字的形是体，书法则是用"的说法，进一步提出汉字文化是与书法关系最密切的一种传统文化，汉字文化教育应该是书法文化教育中最基础的部分。秦永龙则强调古文字书法的研究和探索是"全面继承和弘扬传统书法的需要"。倪文东亦在指出当代书法创作中出现的许多别字和误句后，强调文字规范和提高文学水平的重要性。与综合性院校不同的是，在美术院校中，由于书法长期设在美术学科中，因此对技法训练和创作能力的重视和加强，使得书法教学成为一种艺术人才培养的方式。当然，这些院校的教师也都注意到了书法艺术在传统文化中的特殊性，也都注意到书法教学的内容安排应有文学、史学、哲学、古文字学、古汉语、书画鉴定、文物考古、文献学等，"为培养学生具备良好的文化素质，全面理解传统书法艺术所蕴含的深厚资源，掌握正确的治学门径，为今后的研究工作打好基础。"祝遂之的文章阐述了中国美术学院书法系对潘天寿、陆维钊、诸乐三、沙孟海、朱家骥、方介堪以及刘江、章祖安等倡导、建立的书法教学体系的继承弘扬，指出理论与实践相结合、基础与个性相结合、综合与专精相结合是一套"极具深度的、继承和开拓书法传统的教学方法"。该文还列出了书法学科建设的框架。刘宗超在《论书法教学中能力的培养》中说，观察力、模仿力、领悟力、创造力的获得，是书法学习者从素质培养到专业水平提高的一个过程。这一教学思想实质上是以书法作为视觉艺术和强调创造性思维为出发点的。潘善助撰文介绍了大陆和台湾的大学专业书法教育，从历史、演变、教育成果等方面作了分

析比较，其中收集的材料具体详实。师范书法教育立足提高未来中小学教师"三笔"（毛笔、钢笔、粉笔）字的书写水平，又面对书写教育的课型模式。各地中小学书法教育规模、水平参差不齐，如何设置课程，将写字训练向书法训练循序渐进地转化，不少在基层的书法教育工作者提出了他们的研究性方案。

近十几年中，各种层次的、深浅不一的教材涌现不少。欧阳中石主编的大学《书法教程》，两种《大学书法》（一种为祝敏申主编，一种为任平主编）流传、应用较广，而邱振中撰《中国书法—167个练习》是以书法艺术创作能力提高为目的的技法训练指导书，其立足点在对书法艺术的基本形式要素——线条表现力的把握和从结字到章法的技术掌控。分门别类，既讲技法又讲史论的教科丛书，当推中国美术学院出版社的一套和中国教育学会书法委员会主编的一套。陈振濂的《书法教育学》是一部将书法教育的类别、结构和方法讲述得颇具系统和条理性的书。北京大学书法研究所近年编写的《中国书法文化》丛书，是学术书也是教材。篆刻方面影响最大的教材性著作，是邓散木的《篆刻学》。

书法教学方式、方法的研究，基本上归为课程的设置与实施、技法的解构和理论分析，以及对于书法训练效果的验证。由于国家教委有文件提出"养成良好的写字习惯，具备熟练的写字技能，并有初步的书法欣赏能力是现代公民应有的基本素养，也是基础教育课程的目标之一"，"在艺术、美术课程的内容目标中，提出了让学生了解包括书法、篆刻在内的多种艺术形式和表现手段，应通过美术、艺术课程，提高学生的书法欣赏能力和艺术创造能力，并创造条件，鼓励有书法爱好的学生开展个性化艺术活动"。因此，中小学书法教学的课程定位，是以实用和审美并重为取向。刘建平认为，中小学书法课程应分为必修、选修两类，必修课包括写字、书法训练和欣赏，选修课包括书法临创，而在欣赏和临创方面，小学和中学的内容有所区别。周斌探讨了书法训练与儿童个性发展之间的关系，进行了为期两年的追踪实验，发现书法训练使儿童的聪慧性、兴奋性、轻松性、持强性和自律性等有良好的发展。任平在关于书法博士研究生现状和教学内容安排的探讨文章中，提出选录书法博士研究生应该具有古文阅读和写作的能力。陈仲明认为在渐次走向系统与科学的现代书法教育中，应该避免书法形式规范教育带来的书法审美趋同心理。

对古代书法教育体制，包括在科举选官制度导引下的书法教育进行研究，不仅可以认识到书法在古代人才培养选拔中的特殊地位，而且也有助与反思今天的书法教育和书法创作。薛帅杰认为，科举要求的书法标准，作为书法家的基本技法训练，为他们的艺术发展奠定了坚实的基础。科举

重书，以实用为目的，直接推动了书法教育的普及。白鸿综合研究了唐代的书法教育，考察了"家传、师授、蒙学"等教学形式和所用的教材，认为唐代蒙学中已有系统的教学理论。贺文龙在他的博士论文里，就古代书法教育的形态、体系作了较全面的论述。

结语

中国书学60年走过的历程，不平坦却够辉煌，因为它见证了一个新的社会制度下文化建设的重新起步、经受挫折、艰难奋进和全面复兴的过程，它证明了一种古老的艺术在新的时代的枯木逢春，更证明了一种民族传统文化在今天的精神生活中仍然存在活力，并且将对世界文化做出独特的贡献。这种见证和证明是用学术的语汇表达出来的，一代一代的学人用他们的智慧、虔诚和努力，在充实这一学术宝库，在夯实这条艺术的征途。面对着大量的优秀成果，我们真的无法舍弃任何一段文字，任何一篇文章，但是"述评"和"选辑"允许的容量又不得不一再削减和浓缩；毕竟是个人浅陋的眼光，就应有的标准而言，挂一漏万和论述不当可能俯拾即是。我们以"抛砖引玉"的心情暂且提交此文，恭迎同道的批评和争取未来更趋完美的成果。

2009年的中国书法

一、综述

2009年是新中国成立60周年的大庆之年，共和国华诞的焰火中洋溢着书法的笔墨风采，这一年，中国书法给人们留下了多彩的记忆。

2009年中国书法列入《人类非物质文化遗产代表作名录》，书法的传承与保护引发了人们更多的思考。各种展览活动缤纷多彩，全国性的书法展览继续引发书坛热议，几次个人书法展览声势浩大。书法创作在普及的基础上有新的提高，风格更为多样，围绕简牍书法的研究与创作等话题成为关注对象。理论研究出现系统性的成果，《共和国书法大系》出版发行；全国书学研讨会以及几次重要的专题研讨会，显示了对书法史论的探讨进一步走向深入。网络对书法的影响备受关注，打造自身特色成为书法网络的共识。书法艺术市场进一步活跃，各级书法家协会的工作积极开展，但在换届中也引发了人们对种种非艺术因素的思考。三年一度的中国书法"兰亭奖"，征稿、评审、颁奖有序进行，涌现了不少书法创作、理论研究和教育方面的新人。

二、中国书法进入"非遗时代"

9月30日，联合国科教文组织保护非物质文化遗产政府间委员会第四次会议正式批准中国书法列入《人类非物质文化遗产代表作名录》。12月25日，中国书法家协会、中国艺术研究院中国书法院在北京主持召开中国书法列入《人类非物质文化遗产代表作名录》新闻通报会。《新华社》、《人民日报》、《中央电视台》、《光明日报》、《中国文化报》、《中国艺术报》、《中国书法》、《美术报》、新浪网、腾讯网、网易网、当代书法网、中国书法网、中国书法家论坛等50多家媒体的记者出席了新闻通报会。由中国书法家协会、中国艺术研究院中国书法院联合主编、荣宝斋出版社出版的《人类非物质文化遗产代表作——中国书法》一书同

步发行。

书法"申遗"成功是全社会对于书法的关注和国内书法界共同努力、合作的结果。每年的全国人大、政协会议期间，都有代表和委员采用提案、发言等方式，为中国书法发展和申遗工作建言献策。国内书法报刊和网络也先后通过访谈、专题等形式，对书法申遗进行研讨和论证。2009年3月，全国政协十一届二次会议期间，赵学敏等42位委员联名提交《关于建立中国书法馆》的提案，从弘扬中华民族优秀文化和中国书法艺术的历史及现实需要出发，对建设书法馆的必要性和可行性进行了充分说明。这一提案得到了大会和有关方面的重视。7月，文化部召开中国书法馆及相关议题专家论证会，对相关问题进行了探讨及论证。

应该看到，书法申遗成功，是更好地保护和传承的开始。它为书法的当代发展提供了一个绝佳的历史契机，也使今后书法传承、保护的责任与任务变得更加重大和艰巨。书法作为一门艺术，传承保护离不开对艺术本体的关注和艺术水平的提升。联合国《保护非物质文化遗产公约》指出：非物质文化遗产保护的目的，是为了"增强对文化多样性和人类创造力的尊重"。在书法的多元化发展和书法人自身创造力发挥上，我们还有许多观念需要调整。如何面对和认识当今社会背景下书法的生存环境以及这种环境对书法的影响？如何面对社会书法评价标准混乱的现状并予以引领和校正？如何真正从书法艺术本体出发，以艺术的、客观的立场和观点来鉴赏评判书法作品，以艺术的标准来学习、创作书法，将书法艺术提高到新的水平？如何更好地普及？这些都需要每一关心书法艺术的人认真思考，悉心研究。

三、创作的活跃 风格的多元

2009年全国的书法创作活动十分活跃，创作风格呈现为多元化。展示活动既有综合的、也有按书体或形式细分的，有国字号的，也有地方和个人的。年内，第六届中国书坛新人展、全国第二届隶书展、第六届全国楹联书法展、全国第二届青年书法篆刻展相继开幕，第二届扇面书法展、首届篆书展开始征稿。备受瞩目的第三届中国书法兰亭奖的评选工作也已结束。结合展示活动的书法创作研讨会也颇为引人瞩目，议论和批评能贴近创作实际，在学术上比以前提高了水平和档次。围绕新中国成立60周年大庆，从年初开始，全国各地举办了多种形式、多种主题的书法展览，特别是9、10月份，各地文化部门、机关、企业、学校等，各种书法展览和创作活动多不胜数。这些活动，寄托了人们对祖国繁荣昌盛的美好祝

愿，也使书法艺术得到了宣传普及。2009年不少书坛知名人物先后推出了个展，也成为这一年的亮点。以"创造力的实现"为总冠名的张海书法展、以"意义追寻"为主题的陈振濂书法展、以"歌颂祖国、弘扬文化"为宗旨的苏士澍金石书法展，都颇引人注目。同时，老一辈书法艺术家的展览频频推出，各地先后有"神州国光"——黄宾虹艺术展、"晋韵流衍"——沈尹默书法艺术精品展、"纪念陆维钊先生110周年陆维钊书画精品展"、"巨匠之路"——齐白石书画精品展等让人们重新领略了老艺术家的精湛造诣。

从具体作品的题材、书体来看，内容上以古代诗文、书论居多，自作诗文有一定增加，但仍占较小比例。楷书创作依然延续以小楷为主的格局。"今楷"的概念在年初虽在书法报刊上有部分文章加以讨论，但随着时间推移，概念纷争和创作展示渐渐消退。隶书在年内受到热宠，在楹联展、青年展中，无论投稿量还是入选量都较以往类似展览有了明显提升。行草书继续保持在各种展览中的主流地位，"二王"和明清手札风格依然是行草书学习、模仿的主要对象。篆书创作几乎成为楚简、楚金文的舞台，但是由于古文字知识的缺乏，不少青年作者的作品停留在模仿集字阶段。

9月5日，中国书协隶书专业委员会在山西召开当代隶书创作研讨会。会上，专家学者围绕当代隶书创作，就隶书的继承与创新、隶属的审美标准、隶属的展赛评审、隶书创作的规律、当代隶书发展的现状和未来发展方向等问题进行了广泛深入的研讨。继续光大隶书的正大气象和秦汉精神、不断回归经典及回归秦汉成为会议共识，这也为今后隶书的创作、评审工作定下了基调。

4月29日，中国艺术研究院中国书法院在长沙主办了"渊源与流变"——简帛书法研究展，这是中国书法院发起组织的"渊源与流变"——中国书法院系列研究展的一部分。参展的192件作品从不同的侧面反映了当代书法人积极思考、大胆融合、不断创新的成果。"渊源与流变"——简帛书法研究学术论坛同时举行。8月2日，全国楚简帛书书法艺术研讨会在湖北武汉开幕，入选论文50篇，同时举办了楚简帛书书法作品展，集中展示了这一领域的代表性书家的作品160余件。

在书法创作多元化的今天，如何发现和认识包括简帛等民间书迹在内的古代书法艺术遗产，挖掘和研究其中优秀的艺术元素并以此丰富今后的书法创作，还有许多工作值得去做。

四、书法研究的综合性和当代性

2009年内，书法理论研究也取得了丰硕的成果，这不但是书法创作实践的经验总结，也是书法学术思想的推进，同时对于今后的书法艺术创作有着深远的指导意义。

书法研究的综合性成果出现，与文化艺术界一系列的总结建国60年的研究、纪念活动相关。由沈鹏担任名誉主编，李一、陈政、任平担任总主编的《共和国书法大系》于9月由江西美术出版社出版，该书分《书史卷》、《书家卷》（上下）、《篆刻卷》、《书学卷》（上下）共6卷，约180万字，1000幅图。全面、可观、真实地反映60年来的书法演变过程和这一特定时期书法创作、研究、教育、传播、交流的状况，对传统艺术的书法进入新中国后发生的变化及书法在中华文脉传承和中国文化复兴过程中的重要作用进行了分析评述。同月，李一、刘宗超撰写的《新中国书法60年（1949—2009）》由河北美术出版社出版，这是国内第一部以新中国书法为研究对象的书法史专著。在研究方法上，该书将一个时期的社会文化以及汉字、考古、书写工具等非书法本体的内容纳入研究视野，发现和把握书法史中的前沿问题和突出现象，从社会视角探讨他们与书法本体演进之间的互动关系；建立起一个以时间线索为基本分期、以专题叙述为主线的叙述框架。

10月16日至18日，由中国书法家协会主办的全国第八届书学研讨会在湖南郑州召开，这届会议共评出一等奖论文5篇，二等奖论文9篇，三等奖论文26篇。这些获奖论文包括祝帅的《书法何以成为社会议题——中国书法社会学研究二十年反思（1989—2008）》（一等奖）、卢光文的《坚守与重构——关于当下书法批评存在问题的思考》（二等奖）、杨锁强的《中国书法审美境界论——兼谈当代中国书法在审美境界上的若干误区》（三等奖），大部分都贴近当下的书法创作实际，提出对当代书法各种现象的思考和批评。无疑，这样的学术研讨是富有现实意义和学术前沿性的。

在当代各个艺术门类中，书法由于其民族性强、文化历史源远流长，本身的艺术构成有明显的抽象性，对其艺术特征和门类归属长期处在模糊认识的状态，所以对书法进行现代艺术科学和社会文化的综合研究，明显落后于文学艺术其他门类，在思想日益解放、社会日益发展、文化不断创新的今天，无论是书法创作主体还是书法艺术消费者，都对书法有着新的与时代相应的要求，新的创作理念、评价标准、风格追求都会应运而生，这样就对书法优秀传统如何得到保护传承、创作如何创新发展提出各种命

题，书法理论研究也是任重道远。

2009年中国书坛的活跃和兴旺，与中国良好的经济环境和政治气候相辉映，显示了整个文化艺术事业的繁荣；同时，各种艺术风格的展现和各种理论观点的表达，也显示了文化环境的宽松。

五、重要作品和焦点问题评析

中国书法家协会主席张海先生于4月至6月间在杭州、上海、南京三地先后举办书法展，其展览题目为"创造力的实现"，有行草和楷书、篆书和隶书，最小的为扇面，最大的为八尺十三条屏，形式多样，作品间又穿插有作者的谈艺语录和创作手记，整个展览具有鲜明的个人语言，基本上反映了张海近10年的创作面貌。张海书法创作较多、给人们印象较深的是具有独特风貌的隶书，其用笔的突破陈规，使隶书带有行草意味，别有情趣。6月21日，由中国文联、中国书协等举办的张海书法展学术研讨会在北京举行，与会专家、学者就张海书法艺术成就、当代书法经典与大家、当代书法艺术的继承发展与创新等方面展开了深入探讨。大家认为，张海作为著名书法家、优秀的书法工作者，几十年来躬耕砚田，潜心研究，为书法事业的发展和自身的艺术提高倾注了大量心血，取得了丰硕成果，他以独特的创造精神，在当代书坛影响深远。

陈振濂作为书法教育和书法理论家，身为民盟杭州市委的负责人和市人大的副主任，在2009年举办了3次各有主题的书法展览，其中规模最大的是12月3日在北京中国美术馆的"意义追寻"——陈振濂书法大展。他的作品旨在体现原创性和研究性，作品有榜书巨制，也有尺牍题识，形式和内容比较丰富。在"名师访学录"、"碑帖考订录"等项目里，书法作品力求体现与学术的联系以及书写自身的意义。

2009年有几次以"工作室"、"师生书法"名义举办的展览，也颇引人注意。例如：5月28日在中国美术馆举办了沈鹏书法工作室作品展，8月9日在石家庄举办了旭宇师生书法展，10月24日在海南省举办了祝嘉书学院师生汇报展；将老师和学生的作品同时展出，以说明教学的成果和一类风格的源流。另外，全国中青年二十家展、甲骨文书法展、草书名家邀请展、六十年代代表书家提名展等专题性展览，有的虽不是中国书法家协会主办的，而是由某家杂志、某地方文化机构主办，但由于特色明显，范围明确，所以作品的质量也很可观，起到推动创作的作用。

以上事例说明，中国书法艺术创作出现新的态势，即中国书法家协会等近于官方举办的活动，并不像以前那样具有绝对的权威性或话语权，彰

显个性的专题展览、个人或小群体组合的展览，同样是显示中国书法创作繁荣和风格各异的平台。随着中国文艺事业的发展和文化体制的改革，这一现象还会有新的进展。

尽管如此，三年一度的中国书法"兰亭奖"，作为中国文联、中国书法家协会主办，中宣部审核的国家大奖赛，还是具有巨大的吸引力和不容忽视的权威性。因此，由于参赛人数多、参赛作品经过地方层层选拔，已经具有较好水平，所以评选为入展的作品和获奖作品，其质量仍是上乘的，代表了近年书法创作的高水平。这次兰亭奖获"艺术奖"即创作奖的5名一等奖（陈花容、傅亚成、曲庆伟、郑庆伟、徐强），大都是年轻人，有的不到30岁，这对于书法这一古老艺术而在中国又向来是长者居于魁首地位的状况来说，确实是新的气象。获奖作品的总体特征（也是评委们掌握的主要标准）是：具有深厚的书法基本功，既与传统对接又有鲜明的个人艺术风格，形式和内容能够很好地统一；同时，作为汉字艺术，内容的高雅和文字的正确无误，也是必须做到的。

获奖作品中以行草和隶书居多，这次"兰亭奖"（也包括同时举办的"尧山杯"新人展以及全国不少展览比赛）入展作品中，行草书以"二王"以及明清手札风格为主，这一方面表明现在大多数书法创作者已经克服或摒弃了前几年追求狂野怪异、故作荒疏的不良倾向，而回过头来认真学习传统的精华、强调优秀技法的继承；另一方面也暗含着一种令人担忧的倾向，即对往届全国性展览获奖者的跟风模仿，以至于某种风格面貌在历次展览中似曾相识，整体风格不够多样化。由于国字号展事的影响力，获奖后带来的名利诱惑，不少创作者会琢磨以往获奖的成功因素，比如何种字体风格比较容易获得好评，多数评委的喜好是什么等。仿效时人的现象在隶书创作中表现得很明显，有的参赛者不是通过自己的长期学习逐渐形成自己的风格，而是以以前获奖作品为范本，刻意效仿，或者将古代碑帖的现成表现方式照搬。在这类不正确创作思想支配下，某些作品甚至过分追求外在形式，用拼贴、做旧等方法，违背了书法创作力求体现汉字造型、线条之美，从书写本身体现审美情趣的创作法则。而在篆书创作中，楚简、楚金文几乎触眼可见，也同样说明了这种创作心理和倾向。

新一代书法工作者虽然队伍不断壮大，创作十分活跃，但对于文字知识和文化知识的缺乏，也在作品中体现出来。有的一幅作品中错别字有十几个，有的言辞不通、格式混乱，有的在形式上不顾社会民俗欣赏习惯，为形式而形式。针对这些现象，2009年多次研讨会以及报刊发表的专家意见，表示了对书坛的担忧，同时呼吁要加强学习，深入经典，弘扬中国书法的优秀传统、光大中国文化的正大气象，将中国书法的创作和研究推向

深入，将中国书法的继承和书法所体现的中国艺术精神的弘扬视为建构民族审美文化体系、加强现代社会文明建设的重要任务。

书法网络对于书法活动的影响，也是年内人们比较关注的现象之一。5月27日，中国艺术研究院中国书法院、《东方艺术·书法》杂志以《书法网事——网络对书法的影响》为题，召开座谈会，邀请国内几大知名书法网站负责人就网络对书法的影响以及书法网络发展问题进行了深入探讨。目前多数书法网站的运作方式以及内容，几乎不约而同地将对于当代书坛的监督、批评作为主攻方向，这种努力为当代书法发展建立一个公平、透明、有序的环境的愿望是无可非议的，然而，严谨、规范的方式，真诚的讨论和善意的批评，尊重事实和客观分析，更是应该在书法网络这种具有开放性、自由性特点的传播媒体中需要注意提倡和不断改进的。

由于书法已经被列入《人类非物质遗产代表名录》，传承和保护的课题更为严峻地被提了出来，这就要求有更健康的普及和更具水平的提高。因此，如何面对当今社会背景下书法的生存环境以及这种环境对书法的影响？如何面对社会书法评价标准混乱的现状并予以引领和校正？如何真正从书法艺术本体出发，以艺术的、客观的立场和观点来鉴赏评判书法作品？如何以艺术的标准来学习、创作书法，如何鼓励创作观念和创作方法的多样化？如何将书法艺术创作提高到一个新水平？如何让世界了解这一优秀的具有民族特色的艺术？都需要每一位关心书法、热爱书法的人去认真思考，并投入更多的热情和努力。

唐代书法对韩国的影响

一、中、韩书法略说

书法艺术，被称为东方文化中的一颗明珠。

书法不但在中国源远流长，有成千上万件精美的作品和众多的书法家产生，在韩国、日本及其他汉字文化所及的地区，同样广为人们所喜爱，在文化生活中占有重要的地位。

从根本上说，书法是由汉字书写而衍生，从汉文化中孕育出来的一门艺术，因此，无论是韩国或日本，其书法的产生和发展都离不开汉字使用的实践过程，亦离不开汉文化的种种影响。

比较而言，韩国在政治、思想、文化上同中国的关系比日本同中国更为密切，并具有持续不断、亦步亦趋的特征。在中国的许多古籍里，将居住在东南满洲至韩半岛地域的居民称为东夷的一部分；在汉民族初步形成的秦汉时期，汉文化已影响了韩半岛的居民，而在韩民族形成统一民族的三国后期，中韩关系又有进一步的发展。如果说徐福渡海赴日还带有一定传说色彩，那么公元前2世纪初中国的燕人卫满率领移民渡过鸭绿江，投奔古朝群；以至到公元前2世纪末，汉武帝侵略扩张，灭古朝鲜，设乐浪等四郡；则是既有史实，又有出土文物可查之确凿事实了。以后，历代中韩交流频繁，中国的有才之士在韩国任职，韩国的有识之人在中国做官，对两国的经济文化发展都是有所推动的。

文化交流是离不开文字作为工具、媒介的，古代朝鲜没有文字，一直使用汉字，到十五世纪时创造了拼音字母（谚文）。但以后很久，政府公文、国史著述、文人作品仍采用汉文。懂得汉字，具有汉文学修养的人，被认为是文化层次高的人，受到社会的尊重。

韩国的书法当然要从韩半岛楷书使用汉字，韩入汉文化之后总可能发生。那么，年代推测为公元前一世纪的乐浪秥蝉县神祠碑，应该算是韩国书法史上最早的书迹了。其次，1931年在平壤大同江面南井里第一一六号坟发掘出的一枚被称为"乐浪汉简"的木牍，亦是早期的书写件。但是

亦有学者认为，韩国使用汉字的历史可以一直前推到中国仓颉时代，因为被认为是仓颉所书的"鸟迹书"，与韩国檀君时掌管记录的史官神志的笔迹，几乎是完全相同的。由于檀君在传说中是与黄帝同时代的人物，所以推论出中国舆韩国从那时起就使用着同一种文字，而仓颉与神志有可能是同的时期。

中国书法与韩国书法，如同中国文化与韩国文化，在总体上说是一种影响与被影响的关系。当然，韩国文化有其自具特点的发展轨迹，汉字字体的演变从表面上看在两国亦几乎是同步的。但书法艺术作为一种"超工具性"的意识形态，我们只能就其作品体现出来的创作观念和创作方法来谈它的流变与进程。从这个层面上说，韩国书法在整个发展史上很难见到有能完全体现本民族特色的东西，它比日本书法更忠实地奉中国传统书法经典为圭臬，而由于中国历代对韩半岛的政治、经济影响更为直接，所以韩国书法跟中国书法亦步亦趋的关系就更为明显，有时甚至给人以并列前行的感觉。无论是金石铭文，还是文书手迹，可资比较的例子是举不胜举的。

二、唐代以前中国书法对韩国的影响

现在所见韩国三国时代的书法遗迹，都是高句丽建国以后的。汉朝正是在此时设立了乐浪等郡系，大量的汉人移居韩半岛，带去了汉文化，在汉郡系被废掉以后，汉移民仍然发挥着他们在文化上的影响力。高句丽早期金石铭文，能在字体、书风上与汉代不少碑刻有相通之处，是完全不足为怪的。比如乐浪的《秥蝉系神祠碑》，与《朱博残碑》（西汉河平三年，公元前26年）、《叶子侯刻石》（新莽五凤三年，公元16年）以及嵩山《太室石阙铭》（元初五年，公元118年）等互相比较，风格是同类的。著名的《广开土境好大王碑》（公元414年），剐具有东汉《张迁碑》（中平三年，公元186年）的方笔体式，又具三国吴《谷朗碑》（凤凰元年，公元272年）的方正构架，且章法上亦有相似处，甚至异体别字的使用亦与中原同时期金石文字相类。至于韩国这些碑更显得古朴生拙的原因，可能是当时居于韩国的这些书手和刻手，在技艺上不如中原高手纯熟，而在中原走向流美整饬的风格时，韩国书风又稍稍慢了一拍。此外石质的不同亦会影响书迹，被考证为公元三世纪前后的《牟头妻墓志》，是一件难得的古代韩国墨书佳作，如果拿它跟楼兰残纸墨书，六朝写经相比较，其活泼灵动的运笔和结构，似更显洒脱，与中国六朝民间书法是一脉相通的。

新罗与百济的金石遗迹，以楷书为多，同有早期的行书。高句丽在三国中建国最早，受汉代书风影响较多；而新罗与百济的书迹则与中国六朝书体脉络相承。这可能就是在新罗、百济的金石遗迹中很少有隶、篆书体的原因。统一新罗之前的新罗金石，今所见有20种，而百济金石，数量较少，只有若干买地券及砖、瓦当。总的来说，新罗、百济的金石文字是追随中国六朝书法的。拿新罗的《黄草巅真与王巡狩碑》（公元568年）和百济的《武宁王陵买地》来看，其字势、章法实在不比六朝墓志中的中上之作有所逊色，但刻工的草率，大大影响了原来墨书应有的效果，有的笔画甚至以单刀刻出，衔接处往往只见刀意而无笔意。相比之下，百济的《砂宅智绩碑》，堪称书刻具佳的精品。从字的体式和运笔特点来看，已超乎六朝墓志的一般之作，而具有隋代楷法的气格，所以很可能其书刻年代不会早于隋末。三国书法虽处于同一历史时代，但各具特色，粗略言之，高句丽以古朴胜，新罗以疏放见趣，而百济以整饬呈美。三国后期虽然已经进入了中圆初唐及盛唐前期，但唐代书法对韩国还没有明显的影响，三国书法只是依凭前汉及南北朝的遗风余绪，以及与中原的零星文化交流，按照自己的轨迹，蹒跚前行。

三、唐代书法对统一新罗时代书法的影响

在三国统一之前，新罗的紫善德女王（公元632—646年）采纳了亲唐政策，而后，新罗联合唐消灭了高句丽和百济，到了文武王一侗人。进而推测原先使用同一文字的两个民族，渐渐分离，其中东夷族的一部分向东移动定居于韩半岛，双方不断往来交通，文字演变亦同步进行。当然，传说往往是历史真实的一部分投影，韩半岛与中国大陆在文化发生源上有共同点，韩半岛的居民在原始时代跟华夏民族有着近乎血缘的关系，都是非常可能的。但，所谓仓颉的"鸟迹书"，却完全是后人委托之作，不能作为确证。而所谓"神志笔迹"亦是不足为信的。从文化发展的事实看，汉文化的特点是独立性、封闭性，而韩文化的特点是依附性、开放性。汉文化的前瞻与强大，使其对周边文化产生强大的影响力。韩文化的开放性主要表现为对汉文化的主动吸收和大量引进。当汉文化在一个历史时期内由于政治的开明和经济的繁荣显示出一定的活力与开放性时，其对周边的影响力则更大，中国的唐代正是这样一时代（公元661—680年），实现了统一三国的伟业。

统一后的新罗，显然是凭借着唐朝的政治文化影响力建国立业的。此时不但继续了表现政治关系的朝贡制度，而且由于唐代社会的开放性和社

会法律制度的先进性以及文化艺术的优秀与丰富，朝贡以外的交流和往来日益活跃和频繁，朝贡关系反而不那么受到重视。以后的中韩关系，尤其是在明清时代，主体上仍采取朝贡和准朝贡关系，只有在唐代，朝贡以外的文化交流成为了中韩关系的主流。这一点对我们认识唐代书法对韩国的影响是极为重要的。

如果说统一三国以前的韩国书法，还具有一定程度的独立性，那么统一的新罗，可以说是紧随唐代流行书法，不管是有名的书家和无名的书家，都被唐风熏染，兴起了当时书坛百花齐放的局面。这一时期是韩国书法史上灿烂的一页。

我们可以从这几个方面来看唐代书法对统一新罗时期韩国书法的影响。

首先是唐代书法影响新罗的方式与途径。新罗仰慕唐代政治、文化，不但参照唐朝中央集权的政治制度，设置了各种机构，而且选派了不少留学生入唐，全面地学习唐代先进的文化。唐代无论官宦文士，对书法是极其重视的，民间亦普遍爱好。新罗的留学生在学习唐文化时，必然要学习书法技艺，而接受唐代流行书风亦是很自然的事了。

留学生中不乏在书法上获得优异成就者，其中最突出的，当推崔致远。崔致远（公元857—？）于唐咸通九年（868年）以12岁的年纪乘商船来唐朝留学。临行前，他的父亲命令他：10年之内，科举未及第，就不能算他的儿子。有了父亲如此殷切的激励，加之灿烂的唐代文化，确实引起他浓厚的学习兴趣和强大的学习动力，他在留学的第七年，即干符元年（公元874）以18岁的的年龄考中进士，后被任命为宣州溧水县尉，接着又被任为承务郎侍御史内供奉，受紫金鱼袋。在唐代，任侍御史内供奉之职的，必然是饱学善书之士。崔致远23岁时，黄巢起事，崔担任了诸道行管兵马都统高骈的从事官，撰有《讨黄巢檄》，一时文名震天下。他在唐时代（公元661—680年），实现了统一三国的伟业。

他在唐17年，曾与许多文人交往，其著述在《新唐书·艺文志》中有著录，有《桂苑笔耕》十卷，四六集一卷，现存仅《桂苑笔耕》。至于唐正史中为何不立崔致远传，高丽的李奎报在《唐书不立崔致遗传议》一文中，认为这是因为唐人妒忌崔致远的文才之故。此说未必确，但至少从一个侧面说明崔致远确实是位博学多才的人。崔致远于唐光启元年（885年）归国，任新罗的翰林学士侍郎。但他归来后，并未认真从政，"自西事大唐，东还故国，皆值乱世。自伤不过，逍遥自放于山水之间，后携家隐伽椰山，与母兄浮图贤俊及定玄帅，结为道友，栖迟以终老焉"。这样的生活际遇，很容易使我们联想到中国王义之归隐后与佛徒道士的交往，以及在山中林间的逍遥。佛道思想与儒学的结合，与大自然的神会心交是

很能触发艺术灵感的。应该说，崔致远的书法根底，汉文化的深厚修养，是在唐朝奠定的，而其书法的传世之作，又都是创作于归国之后，尤其是得益于佛仙思想影响及大自然赋予的灵气。

崔致远的笔迹，传世的有双溪寺《真鉴禅师大空塔碑》（新罗真圣女王元年，公元888年），《崇福寺碑》断片（真圣女王九年，公元195年）以及摩崖刻石数种，如双溪洞门左右4字，"右曰双溪，左刁石门，'画大如鹿胆，刊入石骨"《南冥集》，并无墨迹留传。韩国《芝峰诗话》中提到的"智异山有老髡，于岩窟中得异书累帙，其中旨崔致远所书诗十一帖十六首……"亦仅是传说，并未见其物。

《崇福寺碑》与《真鉴禅师大空塔碑》，是崔致远撰文并书写的，以立碑年代推算，崔在撰书时年仅30开外，距公元885年从唐朝归来亦只有数年时间，故唐代书风对他的影响是非常切近的。又由于年轻，碑书的风格显得锐气横溢。《崇福寺碑》书于《真鉴禅师》之后不久，其碑文内容见于《孤云集》（孤云是崔致远的号），但碑身已碎成十几片，现在残石分别保存在韩国庆州博物馆和韩国大学博物馆。

除了像崔致远这样的留学生通过在唐学习中原文化而接受了很好的书法熏陶之外，新罗的不少王公贵族，由于对唐政治的依附，亦从小接受以儒家为中心的思想文化教育，并涉猎书、乐、射、艺等。比如新罗武烈王的第二子金仁问（真平王五十一年—孝昭王三年，公元629—694年）就曾任唐朝的领军将军，参与平定百济，后被封为临海君。金仁问不但学识广，且书法各体皆能，其笔迹《太宗武烈王碑》（公元660年）现仅存篆额，以及碑身断片中的2字，篆额是近于三国吴《天发神谶碑》的方篆，苍古遒劲，而碑身残存的"中礼"二字，则是典型的欧体，与欧阳询《皇甫诞碑》风格极近，足见金仁问书法受初唐之风的影响；该碑碑制风格，与唐代王公贵族之墓碑并无二致，在新罗，此种碑制为典型的王公之碑所用，且持续到高丽时代。从新罗的《文武王陵碑》（神元王元年，公元681年），《金仁问墓碑》（孝昭王三年，公元702年），以及《兴德王陵碑》（僖康王代，公元826年），到高丽王朝的李奂枢书并篆的广照寺真澈禅师《赏月乘空塔碑》，都是欧阳询书风。

唐代书法之所以能在当时广泛地影响韩国，宗教的载体和媒介作用是十分明显的。在韩国金石中，寺刹碑是一大宗，现存统一新罗时期的金石，碑铭类有65件，其中寺刹碑就占了47件，还不包括摩崖中跟宗教有关的铭刻。韩国僧人来华求法，在唐以前不乏其人，如百济僧人发正，于梁天监中（公元502—534年）在华学法30余年，归国后创导韩国的法华信仰和观音信仰。统一新罗之前和之后的韩国僧人，以来浙江天台的居多，而

新罗时期由于跟唐中央政府的关系密切，赴长安及中原一带学法的渐渐多起来了。弘法者必读经抄经，于是接受书法训练就成为必修的功课。除此之外，非教徒的留学人员亦会将一部分跟佛教有关的碑帖抄本带回韩国。韩国僧人为了弘扬教义，亦常常请汉文水平较高的人来撰书碑铭文字。前述崔致远撰文并书写的《真鉴惮师大空塔碑》便是一例，由崔致远撰文。释慧江书写并刻的凤岩寺《智证禅师寂照塔碑》（新罗景明王八年，公元924年）亦是新罗书法中的一件佳作。释慧江的书法兼有虞世南和褚遂良之风格，他书刻此碑时，已年届83岁高龄，书丹固已不易，能在坚硬的石块上奏刀自如，刻出工整的四千余字，真是碑刻史上的一个奇迹。释灵业的断俗寺《神行禅师碑》，亦非常精彩，如果说唐朝的李邕（北海）以险峻之势和生动的变化继承发展了王羲之的行书，那么新罗的释灵业在这块碑里展现的风神，是可以与李邕的《麓山寺碑》和《李思训碑》比美的。置身于沙门而善于书法的，最突出者莫过于金生（公元711—791年）。传世的太子寺《朗空大师白月栖云塔碑》（新罗时集书，高丽光宗五年即公元954年立），是翰林学士守兵部侍郎知瑞书院事赐紫金鱼袋崔仁滚撰文，释端目集金生书而成的。金生的《田游岩山家序》为木刻，传至今。另金鳌山麓昌林寺原有碑，金生书，可惜现无存。但我们从元代赵孟𫖯《昌林寺碑跋》中，可以看出，即使赵孟𫖯这样的大家，亦对金生大加褒扬："古唐新罗僧金生所书其国昌林寺碑，字画深有典型，虽唐人名刻无以远过之也。古语云，何地不生才，信然。"韩国评者者，向以金生为"韩国书法神品第一"。我们在论及唐代书法对统一新罗时期的影响时，还应该从书体书风的传承影响来加以分析、说明。新罗时期的书法主流，可以说是清一色的唐风；至于民间书法，则仍未摆脱中国六朝时期的书风影响。唐代流行书风受到帝王倡导的制约，亦与当时政治地位显赫有关；亦与书法水平高超、声名远播的大书法家的强大影响力有关联。初唐，由于李世朗对主羲之书法的钟情，学王之风极盛，王字的地位在唐及以后的书法史上都是最受推崇的。欧、虞、褚都是初唐的名臣和大书法家，在初唐至盛唐炙手可热。而盛唐至中唐，应以颜真卿的崛起为标志，柳宗元等亦以文名、书名辅颜之兴。一代有一代的书风，唐代的科举考试无形中是某种书风的导向，文人学士大多是以帝王所倡，科举所囿来决定自己在书风上的追求。颜真卿继承王羲之而又有所变，将篆隶笔法与民间写经书体结合进自己的书体，面貌一新。世人爱之，以至名门贵族皆以能请到颜真卿书碑为荣耀。与唐朝在政治上制定了严密的律令，文学上发展了规整的格律相类似，书法到了唐，法度的洗练和完善亦达到了极致。韩国的知识阶层向唐代学习先进文化，不管是自觉还是不自觉，必然是全方位的。完

美的楷书法度吸引着这些外来学子，当时流行的书体书风亦必然如涌潮一样将他们卷入。

新罗前期的书家如金仁问，其书风明显追随欧阳询。金仁问书迹存世不多，但仅从《太宗武烈王碑》残片"中礼"两寄，就可见欧体的衣钵已完全被金仁问所继承。其他如《文武王陵碑》、《金仁问墓碑》、《兴德王陵碑》，广照寺《真澈禅师寅月乘空塔碑》等，均是欧阳询、欧阳通的书风。欧体是一种接近六朝墓铭书法的书体，内捩繁结，方正严谨。新罗书家对欧体的亲近和喜爱，可能跟三国时期较多六朝书体有关，当然亦跟唐代书法中以欧字传入韩国为早为多有关。崔致远的书法，亦享有"欧体颜情"之评语；直至立于景明王八年（公元924）的凤林寺《真镜大师宝月凌空塔碑》（崔仁滚撰文，释幸期书），仍与欧阳通的楷书十分接近。新罗时期的书法，更值得一提的是王羲之的种种影响。右军风格的书作，在新罗主要体现在两类：一是集王字，有鍪藏寺《阿弥陀如来造像碑》（金陟珍集右军字，哀庄王二年，公元801年）、沙林寺《弘觉禅师碑》（释云彻集右军字，宪康王十年，公元885年），以及年代未详的《皇福寺碑》；二是学王字，有金生的《朗空大师白月栖云塔碑》，木刻《甲游岩山家序》以及释灵业的《行禅师碑》等；到了高丽朝则还有集学王字的，由于金生被视为继承王字的高手，仰慕者众多，所以有集金生字的碑铭出现，亦有集唐太宗字的兴法寺《真空大师忠湛塔碑铭》（高丽太祖二十三年，公元940年）。本来，中原集王而成碑文的，在唐代除怀仁《集王圣教序》之外，当不在少数，这是与皇帝倡导羲之书风相适应的，可惜存世仅见一、二种。此种集字之风，当亦影响至韩国。而韩周在本来高手匮乏的情况下，集王刻碑必然兴盛。提到王羲之书风在韩国的影响，有必要再提及金生。金生"平生不攻他艺，年逾八十，犹操笔不休，隶书行草皆入神，至今往往有真迹，学者传宝之。崇宁中，学士洪灌，随进奉使入宋，馆于汴京，时翰林待诏杨球李革奉帝勅至馆，书图蔟，洪灌以金生行草一卷示之，二人大骇曰，不图今日得见王右军手书。洪灌曰：非是，此乃新罗人金生所书也。二人笑曰，天下除右军，焉有妙笔如此哉！洪灌屡言之，终不信"（《三国史记》卷第四十八，列传第八，金生）。这段记述真实地反映了金生书法学王水平的高妙。故在韩国，像中国人尊崇王羲之那样，金生被尊为笔法之宗师，《破闲集》卷上有记："鹣林人金生用笔如神，非草非行，迪出五十七种诸家体势。"《五山集》卷七有诗曰："罗代金生笔，晋时王右军。古碑如隔日，陈迹忆栖云。卧虎跳龙字，回凤舞鸾文。沉埋还出世，挑剔播清芬。"

唐代中期书家柳公权、裴休，对新罗书家崔致远的影响颇大。崔致远

入唐求学的那一年，即唐咸通九年（公元868年）是柳公权卒后第三年，裴休卒后第四年，而当时柳、裴的书法在唐朝已负盛名，柳家如公权、宗元，皆有文名，裴休则是高官。时风所趋，崔致远作为了年轻的学士，当然是会深受影响的。其于归国后所书之《崇福寺碑》虽无柳、裴之体，在笔画劲健上确是明显得益于柳的。韩国书画界对崔致远历来评价甚高，在《槿域书画征》一书中引录不少前人的评语，如"其书，筋骨甚厉而不伤于态，真有篝龙圻石之势"（《大束韵玉》）又引《海束杂录》中郑知常的诗："忆昔崔儒仙，文章动中土。白玉点苍蝇，不为时所取。至今南山下，惟有一遗圃。"在《东国金石评》中，认为崔致远书双溪寺《真鉴禅师大空塔碑》是"鲁公体（即颜真卿体），熟而捷楷"，而崔书《红流洞石刻》行书（已佚）具古拙之气。平心而论，颜真卿书法对崔致远的影响并不十分明显，而新罗朝书碑铭中，受唐代写经体的影响是明显的，颜真卿的典型风格在韩国要到高丽朝鲜时代才展现得比较完全。

唐代楷书对新罗的影响，当然不只欧、颜、柳几家，裴休、虞世南、褚遂良等那是当时书家追慕的对象，而行书则追寻王羲之的踪影，或近取李邕之法。篆书较少，多见于碑额，则以汉末六朝之体为宗。确实，统一新罗时期的许多楷、行佳作，如混入唐人书作之中，一时还让人难以分辨。

四、结　语

在中国，唐代是书法史上的一个高潮，但不是唯一的高潮，只是具有法度严谨、风格多样这样一些自身的特点，以及在文化上的开放性格。而在韩国，新罗朝是韩国书法史上最为璀璨，亦是最为重要的一个时期，其得益于唐代的文化开放政策和空前的文化繁荣局面，是显而易见的。但在新罗之前，接受中国汉代、南北朝时代的书法，建立了一定的基础，是有益于对唐代书法的吸收消化的。新罗、唐朝的政治、文化、宗教交流带动了书法的交流。这一时期书法的繁荣为之后的韩国书法带来巨大的影响。唐楷中的欧、颜、虞、柳等始终是韩国学书法的人奉为正宗的典范，而唐代所倡导的王羲之书风，亦始终是韩国书法中行书体式的主流。本文尚未提及的唐代书学，亦对韩国的书法品评、书史研究产生了直接的影响。甚至唐代书风中透露出的那种谨严的学风、儒雅的气息，亦一直波及到今天的韩国书坛，倒成了现代韩国传统派书法区别于中日传统派书法的一种面貌特征。唐代书法在韩国的影响，确实是深远的。

附：《评任平先生的〈唐代书法对韩国的影响〉》

（韩国） 翰林大学 金大弦

认真拜读了任平先生发表的《唐代书法对韩国的影响》一文。用毛笔蘸上墨书写的书法是东亚汉字文化圈共同创造的精湛艺术，因此，长期以来，韩国一直使用书法艺术的简称——"书艺"一词。

正如任平先生所言，韩国较早就吸收了唐代的书法，因此，直到今天，虞世南、欧阳询、褚遂良、颜真卿等人的字体仍摆在书法爱好者的案头当作教本。

唐代在文化上形成的文艺复兴是我们汉字文化圈的大骄傲。唐代曾一度向韩国、日本、越南等邻国的众多学者开放门户，并让他们做官。因此，以崔致远为代表的韩国留学生、留学僧接受了很多的唐代文化。不仅书法，传奇小说、唐诗等文学作品也对韩国产生了巨大影响。

在韩国，一般认为金生（公元711—791年）是韩国初期书法史上的杰出人物。任先生也引用赵孟頫的话评价金生，但需要补充的是，金生所书的《郎空大师碑》或《庐山瀑布诗》等，其结构极其豁达，自由奔放。

300年后，中国的苏东坡与黄山谷，其运笔结构及其笔画特点在金生的书法中已体现出来。这是因为使用了肉笔和骨法，运用了特殊的结构。从这一点看，我认为金生是书体史上革新的始祖。

金生可能没到过中国。其后的崔致远才深受唐代文化的影响，他不仅被推崇为韩国卓越的文学家，而且在书法史上也是一位重要人物。但其墨迹仅存现智灾山双溪寺的《真鉴禅师碑》。碑文书体虽是欧阳询体，但头篆却非当时一般的定型化、图式化的小篆，而是十分引入注目的书体。

高丽时代的写经也体现了初唐严谨方正的书风，特别是出现了大量的颜真卿体。当然，即使是这时，仍存在着固守传统的人们承制六朝之风的情况。高丽时代的古风在墓志中可看到，它体现了六朝和隋代，以及唐代四大家丰富多彩的书风。

直到赵孟頫的松雪体成为主要书体的朝鲜前期，唐朝的书风对韩国的书风有着绝对的影响，韩国的书法史，一方面深受以唐代为主的中国书法的影响，另一方面又展示了金生以及朝鲜后期史金正等人出众的书风。

中国与韩国在文化上有着亲密的伙伴关系，在这即将到来的21世纪，为了汉文化圈的复兴，应恢复牢固的纽带关系。从这一意义上讲，任平先生探讨两国共有的书法艺术的文章是一个有益的尝试。谢谢！

1998年，原载学苑出版社《中韩人文精神》

中日书法艺术之交流

一、中日书法各自的特点与背景

在各种文化交流中，艺术交流是最为直接，最为方便的，因为其中没有语言的障碍。艺术作品总是可以通过自身的表现形式与表现方法，来传达一定的思想、情感，以及一个民族特有的审美趣味。书法是艺术中比较特殊的一个类别，它的造型依赖于汉字，它的产生与发展离不开汉字。汉字所记录的内容，在书法作品中虽不是起决定作用的，但无论是从创作时文字内容对艺术构思的触发，还是从欣赏时要求文（文字内容）、字（书法表现）俱美来看，书法艺术中包含了汉字所表示的文学内容这一点是不容质疑的。由此我们便得出一个与文化交流有关系的结论：书法艺术的交流，受汉字文化的制约；在汉字文化圈以内和以外的书法艺术交流或评价，会产生明显的不同。中日两国同处于汉字文化圈之内，中国人用汉字记录汉语，日本人历史上也曾用汉字记录自己的的语言，现在仍使用一定数量的汉字，假名就是从汉字的偏旁部件演变而来的。长期的文化交流，不但汉文典籍成了重要的媒介，对汉字的文化心理反应各民族也有共通之处。正是由于这一因素，本来在异民族的交流中可能由于书法艺术的特殊性而产生的某种障碍，在中日两国之间会变得相对地非常微小。

中国书法和日本书法发展到今天，都有着丰富的遗产和辉煌的成就。虽然有个事实是不可回避的：日本书法的发展始终建立在对中国书法传承的基础上。这也是书法的基本性质使然，因为书法是汉字的书写艺术，而汉字毕竟是中国的。但同是书法，中国固然有着自己的传统，日本书法家也在长期的创作实践中将日本文化中的个性融入书法之中，使日本书法具有本民族的特色。当然，这种特色不仅体现于作品本身，还体现于整个书法发展史的轨迹以及对书法的观念之中。

从书法的形式特征与作品的风格流派来看，中国当然是清一色的汉字书法，无论是碑派还是帖派，传统的风格始终是主流，目前有少量的现代派（有的称之为前卫派）书法作品，以及特别注重形式的视觉感受的新

作，但那都是数量不多的尝试；而日本则有汉字派、假名派、近代诗文派、少字数派、前卫派等，既有那种尊崇中国传统书法、竭力表现中国传统文化意蕴的作品，也有力求视觉感受的新颖强烈、表现现代生活和现代人的心态特征的大量作品。总之，日本书法形式多样而趋于表现性。

从发展的不同轨迹来看，中国书法始终在实用和艺术欣赏的矛盾中进行平衡和中和，通过这种平衡、中和来协调跟前代书法的发展节奏，保持其恒常价值和稳步的前进，因此具有明显的稳定性、承传性；而日本书法的发展，经常有明显的变异，除了受书法艺术发展规律本身的制约之外，与中国书法比较而言，更多地受到外来文化的影响，"外化"的特点明显。发展的节奏，特别是到了近现代，是呈跳跃性的。

再看书法的观念。中国书法，讲究的是"法"，也就是非常强调技法在完成整个创作过程中所起的作用；训练完善技巧的目的，就是为了创作完美的作品，也就是说，艺术的目的即书法的目的，当然，这也有一个从实用性向艺术性不断推进的过程。而日本书法，一度称为至今也还称为"书道"，则是跟人生之道、天地之道联系在一起。跟茶道、花道相类，它比较强调在技法的训练、创作的过程中体验人生的道理，加强修养和净化心灵。这种观念在禅风盛行的江户时代当然更为明显。但是，日本新的书法又逐渐摒弃了宗教、哲学色彩，而还原为纯粹的艺术表现，这跟中国书法重视传统意蕴的特点，在观念上仍有所不同。

上述不同的特点，是由不同的文化背景造成的。中、日书法发展所处的各自的文化背景，最明显的区别就在于：中国书法是几千年一脉相承、主题文化流特别强大、内在结构体系特别完善牢固（有的学者称之为"超稳定系统"）的背景中发展的。中国传统文化有其自我完善、自我补充、自我补缺的结构，有其发展的独有的逻辑，不易被外来文化破坏淹没，对外来文化十分善于吸收，乃至同化。而日本书法是在不断地依附外来文化、开放性地吸收外来文化、随时调整自己的主体文化形象与节奏这样一种背景中发展的。

中国书法在其发展过程中，最基本的推动力是实用，是文字本身。因此，在相当长的历史时期，中国文字的发展与书法的发展是并轨的、同步的。这在魏晋以前比较明显，篆、隶、楷、行几种字体的发展道路就是书法的发展道路。中国书法与实用书写一直没有分开过，我们今天所看到的大部分被称为艺术品的书法，无论是汉魏碑铭，还是文人手札，都是以前的实用书写之作。汉语——汉字——书法这三项文化表现形态，是互不抵触、相融为一体的。汉字作为集音、义于一形的文字，能很好地跟单音节语素（在古汉语中更是单音节词）为主的汉语相配合。书法又是来自汉字

的书写，所以，认字、写字、练字、创作，这些过程之间绝没有不可逾越的鸿沟，被称为艺术品的书法与写得好的字几乎是可以互相替代的两个概念。

但是，日本在这一点上就不一样。日本语原来没有专门记录它的文字。本来，通过漫长的孕育与锤炼，可以渐渐从自己语言的基础上生发出文字来，如中国那样。但语言对文字系统的选择往往在很大程度上受到历史、地理、文化因素的影响，有时，一种语言在相当长的历史时期内所使用的文字体系并非就是最适合该种语言的特征的。日本的语言文字就存在着这样的情况。对于一种黏着语来说，以使用音节或音素文字更为便利；但未等这种文字在本土自发产生，强大的中国文化流开始冲入了日本列岛。且不说徐福东渡之事，就以公元285年百济博士王仁赴日，并带去《论语》十卷、《千字文》一卷为时间标志，文化历史的推进使我们看到日本朝野早已没有耐心等待本民族文字的出现，而是从对汉文化的尊崇进而开始用汉字来记录自己的语言。汉字进入日本，为日本文化史揭开了一个新的篇章，也成为日本书法史肇始的前夜。在以后日本书法发展的漫长道路中，我们看到：由于最能代表一个民族的心理特征和文化形态的东西——语言，和书法从本质意义上所必须依赖的物质基础——汉字，总是或多或少地存在着某种不和谐，尽管以后有了假名，有了假名书法，日本书法走的路总是不像中国书法那样顺畅。例如，如果是尊崇汉风，就必然是少数熟稔汉文化的贵族士大夫才能挥运得比较自如；如果是倡导和风，又时时被尊崇汉文化的强大上层势力所贬低。民族文化个性充分表现的欲望和外来文化的深刻影响及不可摆脱，就必然造成日本书法的多样性、跳荡性和表现性。

二、古代中日书法艺术之交流

如果要确定某一时间为中日书法交流史的开端，显然是不可能的。在日本虽然发现了中国东汉政权授予的"汉倭奴国王印"，可以视作日本人在弥生时代早期就领略了中国金石书法的风采，这毕竟是极个别的事例。但我们至少可以将中日书法交流史作一个大致的阶段划分，这样更便于分析各个阶段在交流方面的内容与特色。

日本弥生时代后期至大和时代前期，相当于中国魏晋南北朝时期，这个阶段是中日书法交流史的萌发期。与中国魏晋之前以文字观代替书法观的情况相同，我们认为自从汉字传入了日本，日本就有了书法。最早在日本流行的汉字作品，无论是刻在铜器上还是写在纸帛上的，也无论它们具

有什么样的应用目的，只要有作品存在，就构成了日本书法史的第一幕。在中国，时至魏晋，各种字体均已形成，甲骨文、金文、篆文、隶书都已经历了各自辉煌的时期，楷、行体亦已由汉张芝、魏钟繇、东晋王羲之等人展起了大旗，对大师们的作品从艺术的角度进行赏评在中国已渐成一种观念。我们现在还没有确凿的证据说明能称之为书法艺术的作品，也就是某些大师的书作是否在这个时期流入了日本，但各种汉字记录的材料在中国秦至魏晋流入日本是有文献可证的。王仁携汉文经典赴日，说明中国经朝鲜半岛至日本这条往来之路是畅通的。固然，这一历史阶段中日交流的内容偏重于物质文化层面，但中国使节带到日本去的诏书、文件，商人带去的有着文字的用具，都会在日本流播。如《三国志·魏志·倭人传》所载，当时邪马台女王国与魏国常有交通。女王至少五次派使者前往魏都洛阳或带方郡，而魏国朝廷和带方郡太守也至少四次派使者去女王国。魏使赴倭一般携有诏书或檄文，而倭使赴魏则带有表文。这些不都是文字的交往吗？而著名的《倭王武上宋顺帝表》是古代中日关系史上唯一完整留存于史籍的日本最高统治者给中国皇帝的书表。此表全用汉字书写，文字流畅，辞采可观，大有中国六朝风格，说明当时倭国朝廷中已有人能十分熟练地使用汉字汉文了。当然，历代倭王致中国皇帝的表文可能大都出自中国移民即"渡来人"之手，但汉字汉文在倭王武时代已经逐渐扩大的使用范围，却是有更多的实物可以证明的，例如江田船山古坟错银大刀和稻荷山古坟错金铁剑上的铭文。

江田古坟出土的大刀，刀长90.7厘米，在铁制的刀背上刻着铭文，全部用银镶嵌，铭文汉字，已是初期楷书的结体，上面不但记录了"作刀者名伊太加"，而且还记录了"书者张安也"，张安很可能就是中国的移民。佛教最早传入日本，当在公元522年前后。百济圣明王向天皇进献金铜释迦像及经论、幡盖等物。之后，经过崇佛派与排佛派的争执，佛教在日本飞速传播开来。用汉字记载镌刻的佛经、碑铭自然也在日本大量流布。刻于公元607年的本法隆寺药师造像铭，记载了法隆寺建立的始末，铭文为楷书。有中国六朝墓志点画安详而时露粗拙之特点，是古代日本书法中最早具有真正书法意味的名作。此外，推定为公元503年左右的《隅田八幡镜铭》，是仿中国3—4世纪铜镜之作，上面的篆文也是典型的汉风。中日文化交流在此阶段毕竟还未成规模，能说明书法方面问题的材料也只是屈指可数。

然而到了日本大和时代后期，至奈良时代、平安时代前期，也就是中国的隋唐五代时期，中日书法交流史进入了一个全新的阶段。正是这一时期的交流，书法在整个日本文化中才开始有了独立的，比较重要的地位，

日本书法史从此依循一定的逻辑开始了它漫长的演绎。

　　这一时期的前阶段，最值得称道的是圣德太子、光明皇后、圣武皇帝，他们可谓是日本书法史上最早被记载的书法家。他们在当时的文化条件之下，能够具有比较敏锐的书法技巧意识，这本身就很不容易，当然，这种技巧意识是来自实用的目的。虽然从书法发生学的角度来说他们可以与中国魏晋时期王羲之诸人比肩，但在观念上还远没有一种艺术上的自觉意识。

　　圣德太子系用明天皇皇子，摄政时期致力于国政改革与文化的推进，其《法华义疏》是日本纸书今存最早的作品。《法华义疏》草稿为太子著三经义疏之一，具有明显的六朝书法韵味，节奏优美，笔致圆润。其书体在章草与行书之间，与中国西晋时期的墨迹，陆机的《平复帖》相类而更见流畅。早于日本两千多年就已使用毛笔的中国，在晋以前就应有不少纸本墨迹，但只留下这被称为最早文人墨迹的《平复帖》，另有少量汉晋残纸为民间书作，而《法华义疏》与《平复帖》相比，不过迟了三百年，所以是弥足珍贵的。

　　光明皇后为圣武天皇皇后，崇仰佛教，与圣武天皇尽力佛事，在天平古写经中，光明皇后的愿经保存后世最多，因此，她还是佛教书法的首倡者。其《杜家立成》、《乐毅论》为传世名作，从中可以见到向中国书法学习的某些痕迹。光明皇后是学习王羲之书法的能手，她的《杜家立成》，文字体例犹如中国《隋书·经籍志》中"仪法"一类，笔性上于王羲之《丧乱帖》则十分相近。《乐毅论》原为三国时夏侯玄所撰，王羲之曾以楷书作之，王书摹本在奈良时期传入日本。光明皇后的临本，署款"藤三娘"，乃其本名。从作品看，临写极其认真，笔意率真而骨力雄健，曲折顿挫处是地道的古法，点画之间充分显示出光明皇后那极高的学养和闲雅的性格。相传陶弘景评王羲之《乐毅论》有"笔力鲜眉，纸墨精新"语，光明皇后此临本亦足以当之。光明皇后与圣武天皇的书作代表了奈良时代重视中国传统的主流倾向。

　　也许是由于对中国文明无比向往的缘故，佛教作为中国文化的表征之一和一种强大的意识形态，迅速在奈良时代的日本蔓延。原本在中国是"客教"的佛教，在日本却成了最强盛的宗教。大建寺院、大兴抄经之风，无疑给书法创造了条件。写经艺术在中国只是整个书法艺术中的一个支流，但在日本却是个相当可观的领域。我们现在所看到的日本法隆寺、东大寺所藏的众多手抄经卷，基本上是中国唐代写经的格局。

　　石碑在这一时期数量虽少，但有几件是具有一流的研究价值和欣赏价值的，这就是著名的《宇治桥断碑》和《多胡碑》。《宇治桥断碑》建于

日本大化二年（公元646年），书风是地道的中国北碑风格，颇近于中国的《张猛龙碑》，笔势雄强，结构开放，碑面画直线框格，在日本是从未有过的款式。由于石碑曾损坏，上半部三分之一一度佚失，宽政年间又被发现，后复原成现在的面目，故称之为"断碑"。《多胡碑》建于和铜四年（公元711年），书法保存了舒展宽畅的中国六朝楷书风貌，可能是由于刻于砂岩质的山上，故尤近于北朝摩崖如《石门铭》一路，雄浑宽厚，如野鹤行云，堪称日本古代碑书的佼佼者。值得一提的是，此碑拓曾入中国，被收入叶志诜《平安馆金石文字记》，是日本金石名碑最早受到中国金石学家注目者，也是中国的书学研究利用了日本有关资料的见征。不但叶志诜、杨守敬等人在其著述中提及此碑，翁方纲还指出：《多胡碑》足可与中国古典名作《瘗鹤铭》并驾齐驱。这种记载与评价，说明日本书法也曾在中国书坛产生过影响。

作为日本书法史上最具欧体风度的《长谷寺铜板铭》，于文政十一年（公元1828年）在奈良被发现并被拓成墨本，据专家考证，认为是朱鸟元年（公元686年）的存物。令人惊异的是，中国唐代的大书法家欧阳询，至公元641年才去世，而在短短的40年中，欧体书风已经成功地传播到了日本。而像《长谷寺铜板铭》那样技巧娴熟的欧体书法，又不太可能是在较短的时间内形成的。作为唐初书家，欧阳询当然是在很大程度上受到了王羲之书法的影响；而王羲之在日本早已受到尊崇，这从光明皇后所临《乐毅论》等实物可以证明。这就使我们想到了一种可能，由于对王字的刻苦学习，某些日本书法家在自己个性的融入之后也逐渐形成了近似欧阳询的书法风格。当然，我们更愿意相信的是：频繁出入中土的遣唐使，在回日本时带回了大量的中国书家的名作，这些作品当然是他们十分喜欢、十分重视的，内中除了王羲之的书迹外，也有欧阳询、虞世南的作品。日本佛学大师、著名书家最澄，虽然其赴唐的时间在《长谷寺铜板铭》所制时间之后，但从他的《法门道具等目录》所载曾带回"欧阳询书法大唐拓本二枚"，足可证明欧字在日本学问僧中是深具影响的。

谈到中日宗教文化交流，必然提到鉴真，同样，在论及中日书法交流时，也不得不提到鉴真。鉴真于天平胜宝六年（公元754年）赴日。先以东大寺筑戒坛院为根基，其后又另建唐招提寺。鉴真博通经典，为东大寺校正了不少藏经。著名的《鉴真书状》是鉴真为读《华严经》而写的请借书信，点画之间可以看出中国盛唐时期书风无所不在的影响。天平宝字三年甸（公元759年）八月，在唐招提寺草创之际，日本孝谦天皇赐"唐招提寺"书额一块。这4个字线条强劲，结构稳健而疏密有致，纵横牵掣之际又富有潇洒风度，具有明显的王羲之书法风格。如"提"字，显然与

《集王圣教序》如出一辙。孝谦女帝的父亲是圣武天皇，母亲是光明皇后，双亲在书法方面都有造诣，难怪这块木额如此具有风采并流芳百世。

作为奈良朝一大盛事的书法，始终是仰慕着晋唐古风，讴歌着古典式的美，无论是佛教寺庙内的书作还是天皇、大臣们的手迹，都蕴藏着中国型的庄重感与威严感，充满着追求唐风的志向，书法在日本渐渐形成一个艺术门类。

平安朝的建立，似乎是日本文化史上特别重要的一个标志。在此之前和之后，两位身披袈裟的大师，一位东航而去，一位西渡而来，鉴真与空海，如点燃火炬的人，将中日文化交流史的长河照得通亮，也为中日书法的交流作出了不朽的贡献。鉴真入大和尚的功绩已如前述。空海作为日本书法史上里程碑式的人物，不但被称为平安"三笔"之首，更被推崇为日本的"书圣"。

空海于延历二十三年（公元804年）随遣唐大使藤原葛野麻吕入唐，留学一年有半。在华期间，他不仅学佛，还广涉中国文化的各个方面。中国唐代文化的辉煌，书法是足可引为骄傲的一个方面。书法作为一门独特的东方艺术，又是与文化涵养、艺术素质有着密切关系的。作为在文学、哲学等各方面都深受唐代文化熏陶的空海，自然格外地注重书法的学习，并在书法方面取得较高的成就。为了提高书艺，他在长安时拜当时著名书家韩方明为师，受韩《授笔要说》中的5种笔法的启迪，书法水平提高很快，在当时就有"五笔和尚"的美称。他以卓越的见识和不倦的精神，搜集了不少中土碑、帖佳作，能获真迹就尽可能设法获得，不能获得则加以临摹。归国之时，他的收获是丰硕的，不仅饱学满腹，还携回在唐所得《德宗皇帝真迹》一卷、《欧阳询真迹》一卷、《张萱真迹》一卷、《大王（王羲之）诸舍帖》）一帧、《不空三藏碑》一帧、《岸和尚碑》一帧、《释令起八分书》一帖、《谓之行草》一卷、《鸟兽飞白》一卷、《急就章》一卷、《李邕真迹屏风》一帖、王羲之《兰亭》善拓本一卷以及大量名人诗文手迹。这些作品，即使在中国也绝不是平庸之作，而是有浑厚的文化底蕴、在书法技巧上堪称高妙的作品。由于这些作品的传播，加之空海回日后办学亲授，日本宗唐学唐，争相临习晋唐名家蔚成风气。文人、官宦、僧侣笔墨往来增多，以写得一手好字作为文化修养的标志。平安时代汉字书法热迅速兴起，汉字书法在以后的日本书坛上虽只是一个派系，但始终是最重要的派系。空海和他的弟子们建立的丰功，是永不会磨灭的。

如果我们将空海的书作展卷品赏一番，可以看出：其书法风格既有王羲之的优雅韵致，又具颜真卿的浑厚之气。代表作《风信帖》笔法精到，

点画之间极具晋人风韵；结字正斜欹侧，顾盼生姿，却又娴静潇洒，无燥火之病。相比而言，《灌顶记》更见浑朴，似乎更受颜真卿的影响。虽然，颜真卿比空海早生百年，在空海入唐时，颜真卿的书风传播很广，对日本书法的影响也是有目共睹的。但颜真卿书风产生之本身，是时代使然，即唐代大一统的社会使魏晋以来北方的浑朴书风与南方的优雅之气自然地融和一体，使士大夫的书斋之字与民间及宗教界的俗便之字有了某种程度的联姻，颜真卿是开创新体的巨匠，没有他的努力，新体不可能上升到经典化的地位。

由此我们不妨认为：空海所受的真正的、直接的书法影响，是中国（尤其是长安一带）的民间书家、僧侣阶层；我们宁愿相信，他在《灌顶记》等作品体现出来的笔法是一种当时人普遍传习的笔法。这种笔法与其说是颜真卿创立、倡导的，不如说是曾与颜真卿的创新有着至为重大关系，而早已在民间习用的。我们可以将它追溯到汉魏的简书、六朝人的书札，以及隋唐的抄经，即使没有文人将它们吸收消化升华到高雅艺术，它们自身也会循着一定的规律发展。

当然，唐代对大王书风的绝顶推崇，众所周知；空海等人对王羲之的顶礼膜拜，更是有案可查。他在有可能亲见的王羲之书作和颜真卿书作面前，有理由对颜书稍加怠慢而对王书倾心备至。然而他不可能回避周围的书法环境和业已在中唐时形成的民间风习，更何况他在广泛搜求碑帖并加以研究时，受到技巧、风格上的影响绝不是单纯一家的。因此，仰慕大王风范而博取各家书艺，使得空海的书作既有晋韵又有唐风，成为日本汉字书法当之无愧的鼻祖。有的学者将《灌顶记》和颜真卿《祭侄稿》作比较，认为"它们的内面一致性足以使我们以为如出一人之手"。这样的说法固然可以从两件书作的细部分析上加以证明，但若概之以全，则不免偏颇。确切地说，空海回日后创导的平安汉字书法，是以大王风范为统领，以包括颜真卿新体在内的各种笔法为归附的新一代书法。在精妙的书艺面前，日本书界当然是望风而归。几乎所有的日本书史著作中都赫然记载着这样的话：空海，传来了王羲之的衣钵。"绝妙艺能不可测，二王殁后此僧生。"（嵯峨天皇诗句）尽管空海实际上在笔法方面更多地带来了唐代人的"衣钵"，但将空海作为一面像王羲之那样的"旗帜"，以推动日本书法，确是有特定意义的。

平安"三笔"中的另两位，是指嵯峨天皇和桔逸势。嵯峨天皇在书法上是不可多得的"巨子"。一人能在篆、隶、楷、行、草各体中同时具有极高成就的，在日本书法史上极为少见。以其成就，当然是书法大师；以其特殊地位，又无疑是书坛领袖。从中日书法文化交流史的意义上看，嵯

峨天皇的功绩主要在于他对王羲之的绝顶推崇和对空海的高度赞扬。据传，天皇初不服空海，大有一比高低之意，后来看到了空海的书法佳作，遂心悦诚服，甚至作诗给予极高评价。此后，便拜空海为师。嵯峨天皇虽未去大唐帝国亲自领受中国的书法文化，但宫中所藏晋唐名迹以及空海等人带回的大量中土碑帖，已经足以使他游目骋怀。加之空海的说解发微，等于是亲炙了晋唐风范。嵯峨天皇的传世之作以《李峤诗百咏》、《光定戒牒》为最有名。从《李峤诗百咏》中我们可以看出，其书风瘦劲险峻，戈戟森严处更有一股凌厉的气势，使我们不能不联想到欧阳询的行书《张翰帖》。从前面已举空海自唐带回有《欧阳询真迹》看，嵯峨天皇受欧字影响是可以肯定的。唐帝国对书法非常重视，嵯峨天皇在热衷于学习唐代文化时，必然也重视书法，这在文化现象上是亦步亦趋的关系。桔逸势曾在延历二十三年（公元804年）与空海同时入唐留学。"三笔"之中，他官位最低，但书艺水平可与空海、嵯峨抗衡。由于他主要学习唐代大家李邕、柳宗元，所以其书风最具有唐人趣味。矮代表作《伊都内亲王愿文》，笔力刚健，功底深厚，结体呈上开下合之姿，是李邕行楷之法。其字行参差大小，节奏自由然富于韵律感，唐代许多浪漫文士的书札常有此种面目。可见，汉学修养深厚的桔逸势，其情感志趣已活脱与唐代文士无异，不然不会写出如此自然的作品来，也无怪乎那些经常与他谈诗论道的唐朝文人，曾称他为"桔秀才"。由于桔逸势带回了正宗的唐人风貌，所以在日本趋之若鹜者延续了几个朝代。这种优雅奔放的书风，不仅对日本的汉字书法，而且对以和歌、俳句为内容的许多假名书作，也产生了不少影响。

到了平安时代中期，便有"三迹"的崛起，即历史上称为"野迹"的小野道风、"佐迹"的藤原佐理、"权迹"的藤原行成。"三迹"的出现标志着日本和风书法的开创与勃兴。小野道风27岁时以能书入"藏人所"，官至藏人所长官，是以书法入朝为官的最早一人。他精于王羲之书法，时人誉之为"羲之再生"。然而他又致力于汉字书法的和风化，在格调清雅的王羲之书风上增添了独具日本风格的抒情趣味，开始了平安时代书法的一种新体式。小野道风的代表作之一是以白居易诗句为内容的《玉泉帖》，从中可以看出其用笔非常讲究，格调清高淳古，是典型的王羲之书风，但又体现了不同于"三笔"的日本独特风格的追求。

藤原佐理和藤原行成同样追求书法中的高雅格调，他们都曾认真学习过中国晋唐书法，但总的来说是小野道风和风书法的后继者。

平安朝出现这些对后世影响深远的书法大家，是同当时日本社会快速引进唐代文化、政局稳定、当权者重视文化建设等因素分不开的，也是同

这些书家本身的才华和主动进取精神分不开的。平安书法在中日书法文化交流史上是至关重要的一个篇章。由于一大批书家的开拓和探索，交流的渠道逐渐开通，由以前通过朝鲜半岛作为中介的交流转为直接的交流，由少数人从中国带回一些碑版书籍发展到较大规模的从中国带回名碑名帖。在尊崇盛唐文化的时代，在丰富的晋唐书法的影响之下，日本书法形成了自己的阵容，汉字书法不但承传了中国的传统，而且在民族性方面稍有开拓，形成了"汉风"和"和风"两大流派的发展。同时，在奈良时代产生的、受汉字系统影响的万叶假名，其书作也融入了整个日本书法的长河之中。

日本从平安到镰仓的过渡时期，相当于中国的宋代，似乎中日书法文化交流没有特别重要的事迹。在日本，这是个假名至上的时代，虽说假名本身是从中国楷书的部件和草书演变来的，故而假名书法在书法技巧、观念上也毫无疑问地与中国书法有着渊源关系，但假名由于表示日语中的音节，与日本的语言、文化有着汉字所不可替代的亲和力，它的民族性与实用性成了假名书法得以推广的可靠保障。处于贵族阶层的藤原俊成的作品是这一时期的代表。

然而，假名书法并没有取代汉字书法，甚至假名文化本身也在潜移默化中渐渐靠近汉文化。这不单是由于假名是依赖汉字而创制，其视觉造型与汉字息息相通的，更是由于中日文化的交流仍在不断地进展，汉文化对日本文化的影响时有更新，从镰仓、室町到江户、明治，一代代的汉学家不断出现。中国的书法在发展，日本的书法也在发展，而两者的交流则仍以日本向中国承传为主要特征。

镰仓、室町时代，相当于中国的南宋至明初。与奈良、平安时代相似，中日文化的交流主要由宗教承载，入宋入元的禅僧和渡海赴日的中国僧人，不但是伟大的布道者，还是文化新格局的传播者，自然，书法也被承载在这艘巨大的航船之上。禅，作为中国思想、宗教的一个重要部分，不但已在书法界影响，造就了苏东坡、黄庭坚、张即之等名家，而且由于中国禅僧赴日与日本禅僧来华取法，对日本新书风的形成也产生了重大影响。

镰仓时代出现了幕府，武士开始活跃在政治舞台上。佛教虽早已从中国传来，但至平安末期已经有蜕变的趋势，这样的旧佛教只能成为旧贵族们的精神依托，而无法吸引新兴的武士了。他们迫切需要找到一种新的精神体系，这种体系既不能打破长期形成的佛教至上主义，又不能是旧宗教的翻版，必须有与武士的精神气质相通的内容。由于僧人荣西、道元和兰溪道隆等人的传播，中国的禅宗迅速在日本取得了地位。禅宗的机锋迅

锐、呵佛骂祖的反叛传统佛教的精神，所谓"直指本心"、"心即是佛"的口号，与新兴的武士阶层的心态不无共同之处。禅宗由于幕府的政治势力在日本成了蔚为大观的宗教形态，而禅僧的"墨迹"书法成了这一时期日本新书风的代表，也是这一时期中日书法文化通过宗教之载体进一步交流的见证。

镰仓、室町时期的中日书法交流，有一个明显与以前不同的特点，即双向交流的增多。中国的禅僧赴日本，不仅带去了禅宗，也将中国新的书风带到了日本。著名的兰溪道隆、一山一宁、无学祖元等，即是来自中土。

兰溪道隆本是中国僧人，生于西蜀涪江，于宋咸淳六年（日本文永七年，公元1270年）偕弟子义翁、龙江等赴日，开创日本临济禅宗一派，是日本首倡纯正的宋人禅风的一代宗师。兰溪道隆书写的《法语》、《金刚般若婆罗蜜经》等，笔致老练，气格朴实，线条直率，有宋代书家张即之的风范，在日本书法史上堪称精品。一山一宁本为宋僧，是浙江台州人，初学律宗、天台宗，后学禅宗，广求良师，终成大师。中国元初时曾与日本暂绝交通，后元成宗命一山一宁持信书赴日本恢复两国通好。他于日本正安元年（公元1299年）抵日，在镰仓说法10余年。一山一宁不但振兴了日本禅宗，还倡导了汉文学，形成日本五山文学兴盛的局面。一山一宁所书《妙觉庵赖贤行实铭》，高一丈一尺余，是日本古代少见的大碑，且此碑所书为行、草相间之体，达六百余字。字有唐僧怀素遗风，亦颇多宋代文人意趣。一山一宁书写的《六祖偈》和《大觉法皇和韵偈》，用笔画犀利，线条放纵不羁的行草，且格式一反常规，为直行自左向右书，落款亦在右下，表现出了禅僧书法不拘一格的特色。

无学祖元也是中国赴日僧人，原出生于浙江明州庆元。宋亡元兴后，他隐居天童山。日本弘安元年（公元1278年）兰溪道隆圆寂后，无学祖元应邀代表禅宗众僧于次年赴日，为禅宗在日本的传播继续作出贡献。从传世的与一翁院豪《偈》来看，无学祖元的书风也是接近南宋张即之的，笔画直率有禅意，但力度似不及道隆与一宁。

兀庵普宁作为中国宋朝僧人，本是径山寺无准法嗣。日本文应元年（公元1260年）避国乱赴日，继兰溪道隆为建长寺第二住持，并深得执政北条时赖的厚爱。与其他入日僧人不同的是，普宁于公元1264年归国，至元初在温州龙翔寺圆寂。他的传世之作是一件尺牍，颇具宋代文人风韵，点画顿挫有致，技法纯熟。

显然，禅宗的精神内涵在众多禅僧的书作中不可避免地表露出来，而宋代书家的强烈风格也取代了晋唐温文尔雅的面貌。禅宗书法的脱颖而

出，造就了一大批新的书家，这些书家当然不仅仅是前面所指的那些中国赴日僧人，日本禅僧荣西、道元、梦窗疏石、虎关师炼、宗峰妙超等，都是当时一流的书家。由于他们较高的宗教、政治地位，由于执政者的推崇，新的汉风书法又席卷了日本书坛，当然这一次的"汉风"与前不同，是一种浸透了禅宗精神的新书风。禅僧书法在日本用一个特定的名称来表示，即"墨迹"。如果将汉字、假名算作日本书法两大类的话，墨迹则归入汉字书法之中。

在日本首开曹洞宗一派的高僧道元，在中日书法交流史上也是一代功臣。道元初学天台宗，后闻荣西说禅，遂归禅门。日本贞应二年（公元1223年）与明全一起入宋，到天童山从如净禅师。受曹洞禅，5年后回日本，在越前开永丰寺，大兴曹洞宗。其名著《正法眼藏》为世人所推崇。道元在宋时，曾苦学书法，黄庭坚书风对他的影响颇大。回日本后，在他的倡导下，黄氏书风遂得以发扬光大，对日本墨迹书法产生了相当大的影响。道元于天福元年（公元1233年）自撰自书的《普劝坐禅仪》，为楷书，书风刚健瘦硬，笔致峭利，属宋代黄庭坚、张即之一路，与平安时代贵族书法靡弱脂粉气不同，而是有一种质实刚锐的禅家精神。

最强烈地体现了禅风的，恐怕要算宗峰妙超的作品了。宗峰妙超为京都紫野大德寺的开山祖，他虽然没有到过中国，但他的书作显然是禅风峻烈，开创新派的。他创立了"大德寺派"，被后世评为"留下了第一流作品的禅僧"。其50岁时所作《解夏小参语》，线条凝重，结构谨严，风格在宋代苏轼与米芾之间。其《看读真诠榜》，更是气势雄强，仪态万方，运笔顿挫之间又见黄庭坚之法。《虚堂和尚上堂语》乃二条幅，不求细部完美，但求总体气势，笔锋峻利，极具禅家风度，是镰仓时代禅风书法的代表作。

梦窗疏石于正安元年（公元1299年）向中国赴日僧人一山一宁拜师，除学习禅宗外，也承继了书法技艺。他善写草书，与一宁书风相近颇具禅味。由于他是受天皇宠信的"七朝国师"，在文化倡导方面独具地位，故能在禅林推行宋朝新书风中起到举足轻重的作用。梦窗疏石的传世之作《春屋号偈》，其款、章完全合乎中国元明书法的习惯；而《闲居偶成》一帧，是以宋朝传入日本的蜡笺书成，亦署款钤印，并完全合乎中国书法的规则。据说《闲居偶成》曾由入元日本僧人传到中国，天目山中峰明本上人对之大加称赞。

虎关师炼是京都人，为五山学僧中最有学问者之一，对于佛学、儒学均研习极深，在引进中国宋学方面对日本学术贡献甚大，有史学、诗学、诗文集多种传世。其书法是地道的宋人黄山谷风格。在虎关师炼的时代，

中国元代的士大夫们不喜欢黄庭坚书法，朝廷对文化又相对不甚重视，故有大量宋人墨迹其中包括黄山谷的不少作品，通过僧人之手流入日本。这样，虎关师炼等人便有机会一睹宋人风采，由仰慕而至潜心学习，故能得山谷神韵。其《进学解》一篇，写的是唐代儒师韩愈的文章，笔法字形又深得黄山谷真意，确是双璧之作。

室町、桃山时期日本僧人赴元、明者确实人数不少，他们在中日书法交流中都起到了不同程度的作用。如雪村友梅初从中国僧人一山一宁，18岁时入元，曾住持京北翠微寺，期间访问了元代大书家赵孟頫，以唐代李北海的笔调挥毫作书，使赵孟頫大为惊叹，于是以麝煤名墨相赠。在五山入元僧中，受到中国著名书家赞叹的恐怕唯此一人了。我们看他所书的唐诗《山中寄友人》，笔致雄健似李邕，结字稳妥、书风厚重又似赵孟頫。又如绝海中津，于应安元年（公元1368年）渡海入明朝，曾赴杭州中天竺学法，其诗、文俱佳，书法学赵孟頫。其《十牛之颂》，无论笔法、气格，与赵孟頫之作酷似，应该说这种温雅平淡的书风，在幕府时代的禅僧之中是不多见的。

了庵桂悟与明代学者王守仁的关系亦值得一提。他87岁时方入明，任浙江阿育王山广利寺首座，归国前，浙东学派硕儒王守仁还作序送别。传世书作《张继·再到枫桥》，接近明祝枝山的大草。

具有鲜明特色的墨迹书家，当推一休宗纯，他书的《七佛通戒偈》，是对联形式的"诸恶莫作，众善奉行"8个大字，笔画极为生辣，气势不凡。墨迹书法由于所书者大都为书法技巧不甚高的僧人，且书写的目的不在艺术的追求，而是将偈颂佛语悬诸壁上以利参禅修行，故真正的精品不多。但一休宗纯的这副偈联，堪称墨迹书作的典范。

日本的江户时代，约等于中国的明中后期至清末。江户时代的中日书法文化交流，最值得称道的事迹是"黄檗三笔"的兴起与独立、即非的赴日。

如果说宋代文人书法的传入日本，是经过了禅宗的特殊"歪曲"，在日本引出了墨迹一派，则伴随着镰仓、室町以及丰臣秀吉等几代幕府将军的败亡，江户时代新的商品经济的萌芽，中国文人书法有了再一次进入日本的机会。这一次的进入虽然也主要借助于宗教这艘航船，但典型的文人书法在日本有了广泛而崇高的声誉，崛起了一批文人书家，掀起了一股尚古（即对中国古文化的学习）的热潮。

明亡清立之后，有一批坚持民族气节、不食清粟的明朝遗民渡海去了日本，福建人林隆琦便是其中一个。林氏33岁时到普陀山，在观音菩萨前心有所悟，遂出家为僧，后得临济宗正传，改法名"隐元"。公元1654

年，已经63岁的隐元率弟子经厦门赴日，先在长崎传法，后至江户，在将军德川家康的支持下，在京都宇治建黄檗山万福寺并创宗。隐元的到来使沉寂多年的日本禅林为之一振。随隐元渡日的弟子，都是一时英杰；后来的木庵和即非，更是全力以赴开创黄檗宗的事业。黄檗僧人渡日时，往往携带大量明清名家书画，作为"黄檗文化"的珍品收藏在寺内，加之隐元和其弟子们在寺院的匾额、楹联、榜牌上留下的墨宝，一时整个黄檗山万福寺成了中国文化博物馆。当时一些不能赴中国的日本文人雅士，都以能到黄檗山一睹中国书画精粹为快事。

隐元、木庵、即非、高泉、独立等中国来日僧人，无一不精于书法，因此他们更是中国书法在日本的直接传授者。

黄檗僧人中，隐元为开山祖，其书法固然受到人们尊重，所书"豁开正法眼"一行书，运笔熟练，其《拓香偈》则使人想起宋书家蔡襄的风格。从艺术角度而论，似乎即非、独立更值得一提。即非亦福建人，由于善诗文书画，在日本时求字者接踵而至，他不堪繁忙应酬，于是自毁笔砚以戒，一时传为佳话。传世的"竹林"二大字，有赵孟頫之法。他与隐元、木庵合称"黄檗三笔"，但"三笔"中即非虽年辈最低，造诣却相对最高。独立是浙江杭州府仁和县人，既有诗名，又懂医术，赴日时已58岁，他在书法、篆刻方面均有造诣。他将中国明代王宠的书风传到了日本，带出了弟子高玄岱、北岛雪山等，与心越一起成为日本篆刻之祖。独立的"陀香"二字，以篆隶书成，古意盎然，用笔真率，是一件十分难得的作品。而《春日客窗听雨诗》草书大字，线条浑厚而富于动感，枯湿交错，气韵浑成，堪称黄檗山中最佳之作。

谈到中国篆刻艺术在日本的流播，首先当推独立、高泉、心越的功绩。独立将自己的篆刻技艺传给日本人高天漪，心越则将所携《韵府古韵汇选》在日本翻刻推广。

三百年后的今天，日本黄檗宗曾多次组团赴华访祖寻根。他们曾来到福建省福清县黄檗山万福寺，举行谒祖拜塔仪式；在木庵圆寂三百周年纪念日前夕，专程护送木庵国师灵位到泉州开元寺。这里除了宗教的意义外，或许也是缅怀黄檗宗对于中日文化交流的贡献。

江户时代复古主义书风的兴起，从客观环境上说，是幕府将军们加速了同中国的交往联系。而中国的书法发展到了明代，在形式上与精神内涵上也有了许多新的突破，这无疑是日本书坛更乐于接受的一个因素。从文化心态上来说，仰慕中国文化，汲取中国文化为己所用，这在日本传统文化中几成定势，这造成了日本文化的开放性，这种开放心态，当然在不断地促进着交流，丰富着自己的文化。在中国，由于自身文化系统的悠久和

稳固，历来外向交流甚少，但在一些政策比较开放或政局变动较大的时代，也有文化的主动输出和输入，黄檗宗将中国书法文化主动"送"去日本，便是一个显例。但江户时代中日书法交流并非只是黄檗宗僧人的功绩，在当时仰慕中国文化艺术的热潮中，西渡来华求学的日本文士为数不少，未出国而勉力研究、学习中国书法，向在日中国书家求教的人更是非常之多。唐风书法以迅猛之势替代了江户前期曾一度风行的本阿弥光悦式的假名书法，这种假名书法比较明显地流露了江户时代市民的趣味。

在日本书法史上有一位多才多艺的书法家赵陶斋，他本人就是中日交流通好的结晶。赵陶斋的父亲是南京商人，从中国来到日本长崎后与丸山街一女子结合生陶斋，后被竺庵禅师以佛弟子养育成人，又随师至黄檗山，28岁后还俗。赵氏书法笔致流美，如行云流水，又善篆刻、山水画，精通文武典故。日本学者认为赵陶斋的多才多艺应归于他的中国血统，但其书法中流露的日本民族特色也是一望而知的。所书《杜甫诗句》六曲屏风，体格清新，豪爽宕落，整体造型亦很精致。

江户僧人良宽，其书法开一代风气，所书枯淡而坚劲，亦是禅家风格，对后世颇有影响。但从中日书法交流的主题出发，更应该提及的是市河米庵。市河米庵是日本书家学习宋代米芾的典范。他在25岁时旅行长崎，因病在旅日的中国人胡兆新处治疗，也是机缘所在，他求医时还求得了胡兆新的笔法，自此以后书名大振，晚年广收门徒，达五千人，成为幕府后期书坛领袖人物。市河米庵原名"三亥"，自号米庵，显示了他对米芾的特殊仰慕。在接受中国书法的影响方面，他与以前的书家不同，他是主动选择的。这种选择的客观条件当然是江户末期中日书法交流已有相当长的历史，不要说晋唐名家书作，就是宋代如苏东坡、黄庭坚、米芾、张即之乃至明代桑道宪、黄道周的书作，都有机会可以看见。所以，他在学习书法时，完全可以博取各家，打好坚实的基础。而在形成自己风格的过程之中，又以米芾、董其昌等人为承领对象，这又关系到他本身的素养了。米庵不但写得一手地道的中国文人书法，且潜心书学研究。从教学的需要出发，他研究了中国传统书论、书体、技法，乃至"文房四宝"，著有《米家书诀》、《米庵墨谈》、《三家书论》、《米庵藏笔谱》、《墨场必携》、《楷行荟编》及诗集等，并自己书写刊行习字帖多种。尽管这些著作中不少是普及书法教育性质的，但这对于书法文化在日本的传播与水平的进一步提高，意义是何等的重大！

市河米庵的书法是相当精湛的，观其《市河宽斋墓志铭》、《宽斋题东坡赤壁图》、《戏鸿堂帖跋尾》、《吉语》、《清人诗》等作，或端楷，或隶书，或行书，无不气格高绝，非书学渊博的大家不能为之。当

然，他在整个中日书法交流史上的影响，是意义深远的。

三、近现代中日书法艺术之交流

日本明治、大正时期，是中日书法交流史上又一个极为重要的时期。在明治以前，我们看到日本的书法是帖学的一统天下，这是由交流的性质与条件所决定的。虽然日本书法主要是对中国书法的传承，但并不是中国有什么样的书法形式与风格，日本就该有怎样的形式与风格。交流的具体状况决定了一切。唐以来传到日本的主要是王羲之、欧阳询一路的楷、行书，以后是宋人的行书和明人的行草，这些都属帖一类，日本的假名书法在线条表现上只能说是吸取了帖学的营养而以本民族的风格表现之，且在日本历史上并未成为涵盖书坛的主流。而在中国，其实还有一个碑学的传统，像汉碑、魏碑那样雄强、浑厚、拙朴多变的格调，在日本一直未被领受，日本早期只有《宇治桥断碑》、《多胡碑》等一些格局较小的碑。因此，日本书界人士在书法观念上的单一和审美趣味上的单一是必然的，在创意性的造型方面也有一种力不从心之感：由于缺乏篆、隶书的熏染，便少一些空间造型上的认识；由于缺乏魏碑的感召，便对书作中阳刚之气与雄强奇崛风格不甚擅长。事实上，在传到日本去的中国书家与书作中，每有艺术趣味上的不同之处，都会引起日本书家的兴趣，这是一种对与本文化相异的文化产生兴趣的必然心态，也是旨在激活已趋颓势的旧文化艺术形态的一种有益的因素。张即之在宋代只能算是二流书家，但其粗糙生硬的风格使日本书家耳目一新，正迎合所需，故在幕府时期走红一时。

清末的杨守敬，作为外交公使黎庶昌的随员，于1880年从中国来到了日本。他并不是以一个书法家的身份去日本传艺的，由于对历史地理、金石考据的癖好，他随身携带了大量的古代碑拓和古印古币，本来这只是为了满足自己玩赏与研究的需要，他并未想到要给日本书坛带去什么影响。但对于苦苦寻求多年想为过于"雅化"、"弱化"、"熟化"的日本书法找一出路的日本书家，这些碑版金石古拓是一次难得的点化。他们在与杨守敬的交往中亲眼目睹了这些古物，又听取了杨守敬十分学术化的讲解，无疑受到了很大的震撼。真正的篆隶和北碑风格唤醒了日本书界，杨守敬作为金石研究专家，典型的中国文人，不仅带去了这些实物，还带去了清代金石考据学的许多学术思想、方法，带去了清代书家关于碑学、南北书派等新的观念、学术体系。作为当时（明治前期）书坛的三大巨擘——日下部鸣鹤、松田雪柯、岩谷一六，相继拜杨守敬为师。日本书坛刮起了一股"杨守敬旋风"，一股崇尚北碑的热潮迅速涌起。

要说对日本书法的收集与研究，杨守敬是较早的一位。他在日本时，收集了不少书法史材料。在其著作《学书迩言》中，卷末列出日本古代数种金石作品并加以评论。所辑《邻苏园帖》则以第八卷单独集刻日本书迹，收了光明皇后、空海等传世杰作。

杨守敬在日本逗留的时间仅4年，其本人无意做日本书坛领袖，但日本书法家仍称其为"日本书法近代化之父"。由于杨守敬对北碑书风的倡导，一代新的书家群体在日本崛起。

从杨守敬那里获得了艺术新鲜空气的日本书家，显然不满足所见到的那点碑拓，他们似乎看准了目标，明确了方向，怀着极大的学习热忱渡海赴华，寻求碑学的渊源和艺术的真谛。声势比以前更为浩大的中日书法文化交流开始了。副岛苍海、北方心泉、秋山白岩、西川春洞、日下部鸣鹤均曾赴华，向中国书坛名家徐三庚、赵之谦、俞樾、杨岘、吴大澂等请益。如果说平安、江户时的僧人是将书法作为汉文化的一部分"顺手"带回日本去的话，那么日下部鸣鹤等人赴清学书，则完全是被书法本身所吸引。这种以专业的书法篆刻交流作为主体的文化交流，其性质的转换是十分明显的。日下部鸣鹤本为高官，辞职后以书法为业。明治二十四年（公元1891年）他作为旅清学者游历江浙一带，向一代儒宗俞曲园（樾）和金石学名家吴大澂求教，并与吴昌硕、杨岘等交往。日下部鸣鹤书写的《大久保公神道碑》和《岩谷君之碑》，书风取六朝墓志和汉隶碑，古意浓郁，为日本书史所少见。

岩谷一六曾为贵族院议员，常出游各地，墨迹遍传全国。杨守敬赴日后，他入门受教。时称日下部鸣鹤以苦学而得法，岩谷一六则以才气而成功。书碑极多，刻帖亦有多种，杨守敬还为之题识。其《崔子玉座右铭》，是北碑风格，但用笔甚为丰富，结体亦构筑得独有情趣，不似北碑肆张，亦不似赵之谦某些书作甜润。

在杨守敬的启示下赴清学书的日本书家中，中林梧竹的目标最为明确。明治十五年（公元1882年），他在中国驻长崎领事余庆的介绍下，访问了杨守敬的老师潘存，专门向他学书。这真是一种寻根求源的学习法！明治十七年归国后，携回许多六朝碑版，晚年书法更是出神入化，被称为"银座书圣"。明治三十年，再度赴华，又携许多汉碑拓本回国。其著述有《梧竹堂书话》，及诸多诗文题跋。他曾自谓："取汉魏笔意，兼隋唐笔法，又掺以晋人韵致，再和以日本武士气象，此乃我家书则。"中林梧竹各体皆精，其作品变化取势常在人意料之外，天分既高，学习又刻苦，遂成明治时代第一流的书法大师。从他的作品看，我们有理由相信，他的中国之行为他的才气，为他的技巧与格调、境界增添了具有决定作用的丰

富能量。

中日书法文化交流，在明治大正时期又一次被加强了。这一次是比较明显的两国文人间的努力，而日本赴华学书的中心地带又从北方转移到了江南一带，当然这是由于明清以后文化的中心、书画艺术的精英多集中于江南之故。这一时期的交流带给日本书法界的，不仅仅是一种文人书法的面貌，更有一种艺术观念上的更新。由于北碑风的书法在视觉形象上与以前的帖派书法有较明显的差异，并不像中国文人那样注重文字与考据内容的日本书家，开始将立足点移向书法的视觉形象本身。中国由于书法体现本位文化的缘故，始终关注碑、帖的文化内涵；而日本则由于没有这种文化上的重负，所以更关注形式表现，关注书法作为视觉艺术的本体特征。更由于明治以后对西方文化艺术的吸收，带有明显时代特征的新格局的书法很快崛起，最明显的便是少字数派和前卫派的出现。

在昭和时代，日本书坛加快了现代化的步伐。日下部鸣鹤的学生比田井天来、渡边沙鸥、川谷尚亭等书法家仍从六朝书法上溯秦汉金石文字，研习中国"二王"与日本平安"三笔"。而西川春洞、柳田泰麓、丰道春海等人亦崇尚北碑，喜书大幅汉字书法。这些书坛大师都形成了拥有许多弟子的门派，故汉字传统书法在日本书法界仍一直占着主统地位。二战以后，比田井天来的学生上田桑鸠创作了《爱》提交给1951年的"日展"。这是用三块石头组成"品"字形的书法作品，将字形与字义割裂开来，在"日展"引起了轩然大波。而手岛右卿的《崩坏》追求字形与字义的融合，使字形更直观形象地表达字义。两者手法虽不同，但都是强调了书法的视觉艺术的性格。此后，无论是摆脱汉字字形进行创作的如武士桑风、小川瓦木、表立云，还是坚持以汉字造型却强调了空间分割、墨韵变化的强烈视觉效果，具有现代革新精神的西川宁、青山杉雨、中野北溟等，都为日本书坛作出了贡献，他们在书法现代化的探索之路上所获得的经验、教训对于中国书法家来说，其实都是十分有借鉴价值的。事实上，中国近十年来现代书法的探索性创作，也受到日本现代书法的不少启迪。

当代中日书法交流史上，河井荃庐、长尾雨山。小林斗庵与中国杭州西泠印社的关系是值得注意的。小林斗庵师从河井期间，追随赵之谦、吴让之等清代篆刻名流，吸收邓石如和碑学派之精华，继而法效清末大师吴昌硕。西泠印社自成立之初，就积极开展中日书法文化的交流。创建伊始，日本篆刻家长尾雨山、河井荃庐便慕名入社。河井于光绪三十二年（1906年）撰《西泠印社记》，今载《西泠印社志稿》之首，比鲁坚、吴昌硕、徐映璞等人撰印社记都要早。长尾在印社柏堂过处崖壁上镌刻隶书"印泉"两字，至今犹存。1891年，日下部鸣鹤来江浙游学，拜见吴昌

硕，互赠书画，并谒游杭州灵隐寺，在飞来峰岩壁上镌有"大日本明治廿四年夏六月日下部鸣鹤来游于此"20字。回国后，日下部创办"鸣鹤天溪会"，推行以中国传统文字为基础的书法艺术，创"鸣鹤流"，去世时，吴昌硕为题墓碑。1989年12月，天溪会向印社赠呈"吴昌硕、日下部鸣鹤结友百年铭志碑"，置于印社吴昌硕纪念室内。1991年的奠基会上，象征着印社与天溪会、日下部鸣鹤与吴昌硕友谊万世长存的一支中国大号联笔和日本大山马笔，被一起瘗埋在石碑底座下，碑移至文泉畔。1921年日本雕刻家朝仓文夫仰慕吴昌硕，还铸有吴氏半身铜像两尊，一尊存日本，一尊赠吴昌硕，吴氏转赠印社，在"闲泉"石壁上凿龛珍藏，并题名"缶龛"。铜像背部有吴昌硕所题铭言，龛下有诸宗元撰、朱孝藏书《缶庐造像记》，记载了这段佳话。由于此像在"文革"中已佚，1979年，日本小林与三次先生和青山杉雨、梅舒适、小林斗庵等人组成"吴昌硕先生胸像复原委员会"。1980年，朝仓文夫的高足西常雄重铸的吴昌硕铜像重立并举行了揭幕仪式。西泠印社每年接待大批日本书法团体与个人来访，印社社员在日本举办展览和讲学亦十分频繁，对于促进中日书法交流作出了突出的贡献。西泠印社还聘请了小林斗庵、梅舒适为名誉理事，雪心会会长今井凌雪、岐阜市长蒔田浩为名誉社员。

西泠印社近年还发现该社珍藏有一精装小册页，内有日本书家手迹及王文治的题跋。王文治生于清雍正八年（公元1730年），作此跋署款为乾隆五十五年（公元1790年）。从跋中可以看出他曾关注日本书法并加以研究。册页中另二跋为清代另一名家钱泳所作，是对日本学者、书家赖山阳书作及另一假名书唐诗的评论。这些都是中国书家对日本书法进行研究的很好的例证。

中日邦交恢复正常以来，两国书法艺术交流日益发展，呈现出前所未有的繁荣局面，主要表现为：

1. 互办展览。展览形式有团体，亦有个人。1988年5月，为纪念中日和平友好条约缔结十周年，中日双方在东京的日中友好会馆，共展出两国代表书家的100幅作品。日方有青山杉雨、村上三岛、桑田世舟、饭岛春敬等全日本书道联盟的50幅佳作，中方有楚图南、沙孟海、启功等中国书法家协会的50幅佳作。同年4月，在北京故宫博物院由日本《每日新闻》社主办的日本现代书法艺术展规模宏大，共展出7类200余件作品，专程来华出席开幕式的日本书法界人士有465名。1991年9月28日至10月4日，在北京劳动人民文化宫举办的中日交流书法展，展出中日两国作品共150件。同年，举办的中日书法联展，双方分别选派20名书法家参展，中方有沙孟海、启功、王个簃、林散之等，日方有西川宁、村上三岛、青山杉

雨、小坂奇石、手岛右卿等。以个人作品展出的，中方西泠印社吴昌硕书画展览在日本受到欢迎，浙江的姜东舒、郭仲选近年也都在日本举办过个人展并发表学术演讲，日本的著名书法家柳田泰云、今井凌雪、福濑饿鬼等均在近十年中于京、沪、宁、杭、西安举办了个人作品展。两国展览，还在地方友好省县、友好社团之间举办，如日本"雪心会"、"东洋书人联合"、"现代书人联盟"及"泰门社"等都曾来华展览，与中国同行切磋书艺。1994年应浙江省书法家协会之邀，日本"书海社"在谷村义雄团长的率领下，在杭州浙江博物馆举办盛大展览，并接受了浙江著名书法家的评奖。谷村义雄先生又在杭州大学作了演讲，并接受了客座教授的称号。"书海社"的创始人松本芳翠本是日下部鸣鹤的弟子，故对杭州情有独钟。其他形式的展览也很多，如1982年3月在北京中国美术馆展出的日本刻字展览以及日本现代少字数书法展览等。1984年以来，中日两国的硬笔书法交流也有长足发展，自日本硬笔书法家柴田木石、三上秋果等人访华后，中国的姜东舒也应邀访日。中国的硬笔书展或比赛常有日本作品参加，日本每年一次的全国硬笔书展，也有中国作品共展。

2. 两国书法家互访逐年增多。自1981年以来，日本书法家每年都派团来华，参加"中国书道研究会"，这是由全日本书道联盟、日中文化交流协会、中国书法家协会、中国文学艺术界联合会联合举办的活动。第一届在山东曲阜举行，以"汉碑"为中心；第二届在山东掖县、潍坊，主要研讨"郑道昭的摩崖碑"；第三届在敦煌、兰州，探讨"竹简、木简"；第四届在河南安阳，以甲骨文、墓志铭、石窟为论题。近年来在浙江绍兴市每逢农历三月三日举办中日"兰亭书会"，除展览、研讨外，再现当年王羲之等人"曲水流觞"之盛况。出于对"书圣"的敬仰，日本书界人士每年都来到绍兴，瞻仰书圣故地，交流书艺。1987年的中日"兰亭书会"，除了中日双方有41位高水平的书家交流书艺外，还举行了中日书法研讨会，中方沙孟海、顾廷龙，日方今井凌雪、谷村义雄均作了学术报告。沙孟海当时所书"中日能书者，嘤鸣有友声。交邻幸有道，万世卜和平"一诗道出了中日书法界同行的共同心声。

3. 理论探讨、书史研究。近年来日本关于中国书法的研究、中国关于日本书法的研究，以及两国书法的比较研究、著述不绝于世，如日本学者伊东参州所著《中国书道史》、《日中书道散步》等。不少著述被互相译介，使两国书界对各自的学术都有了进一步了解。如译著有《日本书法史》（榊莫山著，陈振濂译）、《日本现代书法》（郑丽芸、曹瑞纯译），论文有殿村蓝田的《现代日本书法界》、今井凌雪的《谈中日两国书法交流》、中田勇次郎的《日本书道的起源》等。我国研究日本书法

并作中日书法艺术比较研究的学者中，最有成就的是中国美术学院的陈振濂，他著有《东瀛书论》、《日本书法篆刻史话》、《中日书法艺术比较》和厚达900多页的《日本书法通鉴》。他赴日讲学，举办个人作品展览，都获得了很高的评价。此外，辽宁大学出版社还出版了《中日书法百家墨迹精华》。徐利明等学者在报刊上发表的研究日本书法的文章也为数不少。

4. 互派书法留学生。从1980年起，日本向中国选派书法留学生在中国美术学院国画系书法专业学习，他们由中国教授专家指导，与同行切磋后，学习进度较快，往往每届毕业生都展出自己的书法篆刻作品。这些年轻学者以后往往成为中日书法交流的热心人。其他招收外国留学生的综合性院校，如北京语言学院、南京大学、杭州大学等也设有书法课。同时，我国的一些留学生、研究生也赴日本的大学（如关西大学）从事中日书法、篆刻比较研究。中日两国书法和书法交流事业，后继有人，前景光明。

任 平 书 画 文 丛 · 汲 古 养 新

书 画 评 论

书法标准小议

书法这门从汉字书写中孕育出来的艺术，千百年来一直与书写若即若离，有着难以割舍的联系。书法既讲法，可见不是只将字形写出来就算完事，得讲究笔法。"魏晋笔法"就是一种楷模，一个技法方面的高标准。但是古代文人又喜欢说"我书意造本无法"，"无意于佳乃佳"，在自然状态中才能产生佳作。古人似乎更看重意，不愿意突出技法的成分。神品绝对比能品档次高。其实这就是作为文人雅玩性质的传统书法的评品标准。

古人推崇"得意忘形"，反对刻意追求形式。究其原因，一是视书法为一种高层次的文化活动，能够有闲暇来赏鉴字本身的美，研究书写带来的愉悦，这就不是一般下层文人所能为了，因为这既要有心境，也要有足够的文化修养；二是书法也确实不同于绘画、雕刻等其他视觉艺术，它是所谓"心画"，书法不描绘自然山川，却有传达自然山川精神之妙，其实是抒发书家自我感怀而已。三是书法的内容始终包含文字作为语言载体所记录的诗、文，汉字又是"神人"所创，历代帝王可以不重视绘画，但从没有轻视书法的，在儒家正统思想氛围里，书法的地位高于其他艺术。以前，所谓书法的评品标准都是文人搞出来的，为了证明这一文化艺术活动的高尚与神秘，当然要特别强调它的象中之意。

书法作为中国文化在艺术中的代表，就像文化本身那样，决不会由于社会的转型、经济建设走向现代化而突然中断。人们对书法美的依赖标准来源于深厚的民族情感，丰厚的文化积淀，乃至东方式的人生观和思维方式，这些心理层面的东西往往会持久地延续下去。而书法技巧的掌握基本上离不开对传统优秀作品的临摹，代代传承必然形成对技法水准认识的一种惯性。即使在当代，评论一件作品看其出于何种门派，谁家笔法，路子正不正，还是司空见惯的；就像说道京剧的传统唱腔，总离不开几大名角。那么，在当代还是坚守传统的标准，是不是保守、倒退呢？囿于门户当然是一种不前进、不开放的态度，问题是传统书法强调意蕴、讲究法度，这些都是书法本体赖以存在的东西，不以书法本体的基本要素来评书

法作品，那还叫书法评品吗？

艺术总得表现当代生活和当代人的感情，具有强烈创新意识的当代书家，不再停顿在古人的思维模式里，他们不但对书法的形式解构，而且对书法的内容追问，虽然有偏见有误读，但是这些看来非东方式的解析，有时还真让人更透彻地看到了书法的东方性、人本性。现代书法旗帜下的各种探索，或者介于传统和现代之间的各种实验，从书法艺术乃至"大视觉艺术"的宏观视角看，都有其价值和意义。

现代书家的探索创新成果其实已经渐渐改变着人们的审美心理，也对惯常的评品标准提出了挑战。许多有视觉冲击力但又显现了技巧功力的作品得到了好评，也吸引了传统派人士的眼球。但如果是跟汉字书写毫无联系，全无笔法技巧可言，当代大多数人还是会将其打入"另册"——不当书法看，也就不拿书法标准来评。我想这也是理所当然的。因此，建立当代标准，一要尊重传统的、民族的审美心理；二要立足书法本体，真正耐人寻味的新意出自精湛的笔法和精心的营构。传统风格和现代风格的书作，评品标准并非是各有一套互相对立的。

曾熙艺术的重估

从1930年代到现在，曾经被誉为"民初四大书法家"之一，与吴昌硕、沈曾植、李瑞清齐名的曾熙，一直被冷落，受到艺术史论界不太公允的评议。

说曾熙被冷落，是与吴昌硕、沈曾植相比较而言。尤其是吴昌硕，几乎被所有近代美术史论著述称为"古典书画艺术最后一位大师，近代书画艺术的开创者"。诚然，"海上四家"的艺术成就并非等同齐平，吴昌硕在诗、书、画、印各方面的巨大成就的确是出类拔萃的。但以单项而言，沈曾植、李瑞清、曾熙的书法成就很难说是在吴昌硕之下，而曾、李亦善诗善画善文，沈的学问则远在吴之上；论文化的整体素质和艺术的涵养修炼，可谓各有千秋，难分伯仲。吴昌硕的弟子，卓有成就者稍众，如王个簃、沙孟海等；而沈的弟子有王蘧常，李的弟子有胡小石，均属当代书坛扛鼎人物；但要说曾熙的弟子，只要提及张大千，恐怕在当今国际艺坛上也算得上重量级人物了，而张善孖、朱大可、马宗霍等，其成就亦绝不可小觑。

那么，是什么原因造成曾熙在当代学者所写的艺术史论中评价不高，甚至有些含糊其辞的非议呢？这大概可以归于以下几个因素：

1. 曾熙的身份和履历不太合乎某些史评家对历史人物"政治形象"的要求。曾熙是光绪二十九年（1903年）恩科进士，曾任清廷兵部主事，兼任提学使、弼德院顾问。庚子之变后，他从京师回到故乡衡阳，湖南巡抚德寿聘请他主讲衡阳石鼓书院并兼汉寿龙池书院山长。1905年清廷宣布废除科举后，曾熙又创办湖南南路优级师范学堂，任监督，1907年又兼任长沙岳麓书院院长。然而，辛亥革命后他的一次选择，决定了后人判论其"新"还是"旧"、"进步"还是"保守"的分水岭。他对孙中山偕其好友谭延闿二度登门拜访请他出来共襄国事，力辞不出，反而在1915年应同是清"遗老"的李瑞清之邀，赴上海鬻书度日。在革命的洪流前没有"与时俱进"，反而以某种遗老的"气节"宁不入世，"偷活沪上"。在以顺逆历史潮流作臧否定位的"革命"历史观里，曾熙是很难受到肯定的。中

国艺术评论界向来以人论书，"封建遗老"形象的曾熙，其书法不得不被罩上遗老书风的名声。当然也有不同的看法，认为这次"鼎革"才将他们（曾、李）逼到了书坛上；"消灭"了两个皇朝的官吏，却孕育了两位书法大家，这是艺坛的幸事。艺术作为精神产品，更应该受到关注的是其本身的审美价值。

2. 清末民初的书法，由于种种原因，在书法史论界还未形成客观的认识。或者说，当代书法评论界出于偏好和误读，往往过分拔高、过于弘扬某几位，而相对忽略、过分贬低了另几位。误读的一大原因是文献不足。艺术评论总是受到时代风尚和政治思潮的影响、左右，批评家的公允是相对的，有偏见也是正常的，但对于史料掌握不够充分而过于主观的议论，却是应该避免的。对曾熙书法的误读，不是出于"观其一端，不及其余"，就是出于某种观念立场的偏颇。诚然，清代碑学经一批文人书家的摇旗呐喊和潜心创作，已经在乾、道年间有了一段辉煌，至光绪、宣统间，虽有康有为、包世臣等在理论上进行了总结升华，但创作似乎有点"强弩之末"了。所以，在一般书法史学者看来，曾、李的一部分以"颤"笔仿金石铸刻味的书作，是一种过于追求形式的碑派末流，从而对曾、李的总体艺术水准评价不高。然若论总体，曾、李，尤其是曾熙的大量作品他们未必看到，这种"窥一斑而见全豹"的方式其实很不可靠，若见到曾氏大量用笔灵动、姿态万千、法古而不泥古的行、草、楷、隶等，绝不应得出"板滞"、"泥古"、"平庸"的结论；再者，就以"颤"笔而论，曾熙只在少量大篆书作中用得较为明显，而抛开陈见，这种颇显金石铸刻味的篆书线条，或可说是一种有源可寻的艺术夸张。放在今天来看，在众多篆隶风格中，亦不失其独特的审美价值，比起某些用笔浮滑，故作荒疏的自诩"草根"、"流行"的书作来，要有韵味多了。

中国的书画艺术，从来离不开传统文、史、哲的滋养。像曾熙这样的书画家，是有学问涵养、有文化品味的，又是经历了时代社会大动荡、仕途人生大变易的传统文人。他的书与画，从"余事"不得已而转为赖以为生的"正业"，之中透露出来的人生况味和文化信息，正不同于一般的平庸之作，只是我们在对这类书画家作评价时，要细致、全面地考察，深入地体味，平静地阐述，客观地批评——既关注到时代、人生印记赋予他的特殊性，又要从单纯审美的角度，艺术多样性和独特性对立统一的规律出发，客观地加以分析。

曾熙的创作路子，与其艺术主张、艺术教育思想是一致的。他是一个典型的文人书画家，书重于画，书法的创作数量远大于画，而画能花鸟、能山水，完全是清逸高格的传统文人风貌。对于绘画，他的创作实践虽少

于书，但鉴赏力极高，其观点多诉诸诗文。曾熙的艺术思想，体现为三点：

1. 推重"雅逸"的境界。他称黄公望"无一经意笔，无笔不神妙"，论董其昌"明季诸贤，多从大痴出，然宽闲雅逸独思翁一人"，"思翁论书画云：作书须熟后求生，画须熟外得生。故思翁八十以后所作画，其风骨特高"。谈及王蒙："叔明画，其胜人处精细幽深复能浑浑浩浩。"论及沈周水墨："功力深处，复见天机，其过人处盖在此。"对徐渭的分析是："自徐青藤以旷逸之才，破宋元规矩，其流到扬州诸贤，以天机任其奔放，然风韵雅逸，近则粗犷不堪矣。"曾熙认为，后继者虽然"粗犷不堪"，但青藤的"天机"、"奔放"、"雅逸"是值得称赏的；他进一步认为，"雅逸"和"入圣"的境界，是"功力"和"天机"融为一体的结果，他曾说："书画必须功深力厚，方能成家；然入圣处，不见功力，但得天机，纯粹婴孩乃到绝妙。"显然，这一思想与孔子"从心所欲不逾矩"，庄子"技进乎道"等哲理是一脉相承的。

2. 强调法古和变古。曾熙喜爱石涛，对石涛的议论也较多。他喜爱石涛的"才"，称其"如天马行空，奇境天开"。他与石涛的遗民心志相惜："其胸中孤愤郁郁，不能自已，皆寄之于画竹耶，兰耶，石耶？其泪之滴滴纸上耶？予但见其淋漓痕，不知其为画也。"他认为石涛的作品之所以"绝妙"，是因为诚于中而形于外，有"屈子之心"。更值得注意的是曾熙对石涛"变不失正"的赞赏，他将石涛放在文人写意画的文脉中考察、评论："石涛以古人之笔，裁剪山川，复能以旷藐之胸，吐舒烟云。""知石涛法古，然后知石涛能变古。髯尝称书画宜分三期，初功但知有古人无我；及其久，有古人有我；其成也，有我无古人。"这就总结出了一条法古变古的规律，而变古的成功，在于"有我"。曾熙对画史及学画基本程序的理解，是"远追宋元，以矫近习"。这并非将宋元与明清对立，将古与今对立，而是一种相容和辩证的态度，法古的意义，在于追源寻本，避免今天的恶俗影响正流。

3. 技法示范与鼓励扶植的教学理念。曾熙一生有不少弟子，有的侧重学诗文，有的侧重学书画。与其好友李瑞清一样，他常视生为友，待生如子，为学生写润例、小传，题诗、作跋，对其成就多称赞鼓励，并在鼓励褒奖之辞中，阐述艺术学术观点。如说陆恢山水"韵雅逸且深厚"，"工细中复见萧淡"；对张大千赞曰："季爱写石涛，能摄石涛魂魄至腕下，其才不在石涛之下，他年斯进，当不知何耳。""一十二年几席亲，每出一幅人叹绝……未必古人胜今人，此诂难为世解说。"他还为25岁的张大千作一小传，对张大千师法古代诸家的求学经历作了记述。这不仅

是今天研究张大千的一份好史料，也足以让人感叹曾熙培养人才的良苦用心，今天的艺术教育家，有谁能做到这般程度？而以张大千后来的成就和声望，完全证实了曾熙敏锐的预见。流传至今的曾熙作品，有一部分是他为弟子习书所做的示范。他常将钟鼎、篆隶各代表作品写成一手卷，赠其弟子或友人。由于古代金石碑版为铸刻之作，其运笔方法不甚明晰，曾熙的临作，恰恰直观地演示了运笔过程，揭示了技法要领，极有利于弟子学习金石书法时作为笔法上的仿效。现今书法教学，不少教师以大篇空头理论掩饰自身技法的不足，曾熙的教法重在实效，实可学习借鉴。

曾熙的艺术思想与其艺术创作、艺术教育实践基本是一致的。虽然，像"法古变古"、"功力与天机辩证合一"这些主张，在其实际创作中并非能达到如意或完美，但在当时他能如此提出并竭力实践，已属不易。对于曾熙留下的艺术作品和论说，值得进一步研究。

对曾熙艺术的重估，并非企图无限拔高他在艺术史上的地位，亦无意掩饰其不足之处，而是想纠正一些以往较为偏颇、不够全面的分析和评价。在近代艺术史的研究和批评中，这类问题的存在并不只曾熙一人，如果细致全面地开掘材料，考察作品和文献，我们得出的结论或许要客观得多，这不仅有助于更真实地描写近代书画历史，而且对于今天如何继承创新会有某种启示。

本文所引曾熙文字，均出自《曾熙诗文题跋集》

于右任书法展观后

很高兴参加这次于右任先生书法展览的学术研讨会。回忆一下，我参加于右任先生书法研讨会这可能是第二次。在10多年以前，西安曾经召开过一次唐代书法与于右任标准草书的会，在那次会上，我仅仅是听了一些学者关于于右任标准草书的讨论，我自己没有发表关于标准草书的意见。于先生的书法作品，我也看的不多，更不用说研究。这次是看得最多的，又是比较全面的一次。

我印象比较深的是在我的老家浙江那边，奉化溪口有蒋介石母亲的墓碑，是于右任写的魏碑体的字，于老先生写得非常精彩。今天这次是比较全面地看了，但是我今天看了这个展览并没有感到非常激动。后来仔细一想，不感到激动也许正是于右任书法的好。如果说于右任先生的书法也像其他书法一样给你很强的视觉冲击力和大起大落的感觉，使你的心情大起波澜，这就不是于右任了，也不是我想要的收获。正是这种平静的感受是我今天的收获，这正是我感觉到了于先生书法平和当中见大气的宽博自然之美。自然当中有变异，平和当中有奇趣，这样才是上品的龙井好茶或者是美酒，不是喝了之后让你很激动，而是慢慢体会它的好。

在辛亥革命一百周年的时候纪念于右任先生，我觉得特别具有重大意义。这个意义并不在于说于右任是国民党的元老，是辛亥革命的元老，而是让我反思一个问题，辛亥革命本身是推翻帝制，但是辛亥革命当中很多的元老却没有推翻传统文化，推翻帝制的那些辛亥革命的元老恰恰是最好地继承了他们文化的人。这给了我们反思，我们在推翻旧世界的时候，是不是把旧文化都推倒了，恰恰于老给我们做了榜样：在推翻一个制度的时候，好的文化继承了下来。这一点是值得我们反思的。我们从展览中也好，从他写的诗文中也好，我们处处感觉到他对传统文化的尊重和敬畏，对传统文化的虔诚。那种对传统文化的敬畏和虔诚，使得他学碑也好，学帖也好都能够非常好地继承。

第二个反思，我们看于右任先生作品并没有感觉到非常激动，因为他并不刻意经营，强调形式。在近几年书法热当中熏陶出来某种书法欣赏的

标准，某种对形式美的期待和要求。我们在看于先生作品时，不太有这种期待，即使有这种期待，也并没有达到我们希望的东西，所以有些人会感到于先生的书法并不那么美。我就想到了，我们从看于先生的书法中要反思什么？书法之美到底是什么？欣赏书法之美的标准是什么？这一点是应该值得我们思考的问题。是不是在当代书法逐渐"美术化"的过程中，已经培养出我们对书法美的某种期待和标准，这种标准对书法本质的东西是不是游离了，还是仍然是符合原有标准？或者有了新的标准？还是我们正在跟着新的标准走，使得我们对书法的期待越来越不一样了？在我们看于右任先生的书法过程中，又让我们感觉到了什么是书法的本质？什么是书法的本源之美？他有这样的东西，并不存在于线条的质感，线条的大起大落，章法的特殊性，这些东西并不让我们激动，而是存在于他的书写性，他在很虔诚的书写状态中流露出来的心情和心境，是这些东西让我们感到很宝贵，也很真实，是这些东西在悄然地影响着、感化着我们，书法的价值在这个地方。这让我们又回过头来反思书法到底要欣赏什么？

第三个问题讲到标准草书，标准草书问题也有很多人是提出非议的，并不认为标准草书一定会让人们引入艺术的境地，草书本身是写性情的东西，不是条理和标准化，是不是引入到非艺术化的道路上了？但这并非于先生的本意。在中国的书法史上从来没有对技法的科学的解构。在于右任先生那个时代，对技法教学能够做很理性地解构，从而怎么用科学的方法来教别人，让人家接受，无论是草书也好，别的也好，都很难。他解构的是草书，他提出来的是一套草书的教学方法。从书法教学角度来讲，他是很先进的，他是具有很超前的意识的。而在整个书法的理论史上，应该说他在这一点上，在清末民初的时候提出了一个新的理论体系，无疑是创举，标准草书的价值就在这里。而这个价值给我们的思考并不完全在于我们通过它来学习草书，而是给我们一个提示，我们的书法教学怎么样采用解析的方法？书法虽然是讲性情的艺术性的东西，但是很多的教材也好，形式分析也好，是可以用一种解构的思路来进行的。方法和规则可以表述明确，使学习者易于理解掌握。以前的书法理论对技法分析笼统是一个缺憾。至于你学会以后，掌握一定方法之后，当然是写性情，因为技法的东西是需要广泛传授的东西，是个集体性的概念，它必须形成一定规律，讲述一套规则，而艺术创作是性情表露的过程，是才情发挥的过程，完全是个人化的东西，这是没有办法教的。

穷源竟流与水到渠成

——沙孟海、陆维钊的传承与出新

近30年中国书法的全面繁荣，离不开老一辈书法家的承前启后、薪火传递。陆维钊和沙孟海，是老一辈书法家中的杰出人物，是引领一代、影响数代书法学人的楷模，而他们自己书学研究和艺术创作的最后的辉煌，也正是在1970—1980年代。探讨陆维钊和沙孟海的书学与创作，对于今天认识书法的现状与未来，有着深刻、长远的意义。

陆维钊和沙孟海，有着相当多的相似之处，他们都生长于有着深厚吴越文化底蕴的浙江，成长在从辛亥革命到新中国建立这样一个中国社会大变革的时代里；从小受儒家教育颇深，又接触求教于江南诸学问、书画大家，学书都有扎实功底，而又受清代碑学影响，力图变革求新，走的都是碑帖相融的路子；他们都赶上了改革开放、书法振兴的好年代，虽然对于陆维钊来说，有点"出师未捷身先死"的遗憾，但他和沙孟海一起，还是将中国第一个书法高等教育本科、硕士培养点建立起来了，这是近30年来书法界的一件大事，就此而言，又可以说是沙、陆的共同之处。

我们在探析陆维钊、沙孟海两位先生的书学和书艺的过程中，还发现他们具有一些不同之处，这可能带来一些新的启示。

书法界公认沙老是当代杰出的书法史论家、创造"沙体"的书法家、篆刻家，又是具有独特思想的书法教育家；陆维钊先生也是被书法界公认的独具个性的杰出书法家、画家、古典文学专家，是在当代有开创之功的书法教育家。沙、陆二先生的书学和书艺并非凭空而来，他们有着丰富的阅历、广博的师承、专精的研究和独特的艺术生涯，研究他们的传承和出新之路，对今天的书法创作和教育是具有启示作用的。

一

沙孟海先生的成名道路很独特，也并非一帆风顺，可以说，他的书法艺术大师的声望是到晚年才获得的。沙孟海1900年出生，1992年去世，本名沙文若，以字行。他并非科班出身，早年甚至以卖字刻章贴补家用，

但他始终处在一种旺盛的求知状态，传统文化各项几乎无所不学，加上天资聪慧，很早就以书法篆刻和文辞闻名于乡里。青年时代在上海，随冯君木学诗词，登康有为府求教，常入吴昌硕家亲聆教诲，真可谓转益多师。而且求教的都是近代文化艺术界的大师，自然进步很快。沙孟海的学问和书法曾得到同是宁波籍的蒋介石的器重，蒋还请他编写家谱。沙先生亲笔的《蒋氏家谱》稿本，我在原杭州大学中文系外国文学讲师张蕾莉那里见到过。张是沙老的侄孙女。沙孟海并非职业书法篆刻家，由于他在文字训诂、考古鉴定方面的丰富学识，曾在中山大学、浙江大学任教，在浙江省文管会任常务委员和调查组长，在浙江博物馆任名誉馆长；至于晚年受聘于浙江美术学院任书法导师，则是众所周知的事。

浙江乃人文渊薮，书法也代不乏人。沙孟海年轻时，有沈曾植、吴昌硕、蒲华名满海上；中年时，有余绍宋、张宗祥、马一浮显赫于书坛，同辈的王蘧常，知名度也已鹊起；而在学界元老云集的浙江大学，作为考古系教员的沙孟海，主要是以他对于文物书画的鉴定独具慧眼和出色的书法篆刻水平受到瞩目。当时，同样爱好书画的王驾吾、夏承焘、任铭善、姜亮夫等中文系教授，与他交谊甚好，西泠印社诸社友更是经常交往。沙先生比同辈的书法家要长寿，例如陆维钊、诸乐三、朱家骧等都先他而去。

沙老出色的书学成就和不同凡响的创作成果，在百废待兴、改革开放的历史新时期，在"书法热"和文艺"复兴"的浪潮中，如璞玉开雕，放射出夺目的光芒，受到海内外艺术界的瞩目。尤其在他担任西泠印社社长、中国书法家协会副主席之后，大量的社会活动和学术活动，流布甚广的个性鲜明的作品，使其名望如日中天；由他和陆维钊等培养的书法硕士生迅速成长为中国书坛的中坚，这也促使他书坛宗师的地位众望所归。

人们认为沙孟海是一位学者型书家，主要是他在书法史论方面有重要的见解和丰富的著述。但沙先生的学问不仅在书学，它对于文字学、训诂学很有研究，写过讨论《说文解字》和古代词语考证的文章，出过一本《助词论》。我的导师郭在贻教授是训诂专家，他对沙老这方面的研究是充分肯定的。而对于考古和鉴定，更是沙老熟悉的领域，浙江博物馆上万件文物都曾经他判别真伪。

当然使他名满天下的是书法史学。他在书法方面的独具卓识，使他早在1928年就发表了这样的见解：书法"艺术是带有国民性和时代精神的东西"，而当时对于书法的艺术属性很多人还处于懵懂状态。他的《近三百年的书学》发表于流布较广的《东方杂志》，虽是年轻时候的著作，却处处体现了真知灼见。比如他对书法的分类，除了以"五体"来分之外，还将帖学一系分为"在二王范围内活动"和"在二王以外另辟一条蹊径

的";碑学一系分为"写方笔的"和"写圆笔的"。传统书论中一直将欧阳询认定为王羲之的传承者，但沙先生经过仔细观察分析，发现欧体是远绍北魏、直接隋代《苏慈》、《董美人》等"方笔紧结"一派的。他说，由于宋元人不太重视南北朝碑版，或者所见未多，所以妄指欧阳询真、行各体全出"二王"，这不合实际。《近三百年的书学》里单列了《颜字》一章，对苏轼称赞颜真卿书法"雄秀独出"、"一变古法"，沙老认为这也是由于宋人看到前代碑版太少，只感到颜字的雄浑刚健非初唐诸家所有，才发如此议论。其实颜氏家族几代专研古文字和书学，颜真卿晚年书法来自对汉隶、北碑的学习和积累，如《泰山金刚经》、《文殊般若碑》、《曹植庙碑》，皆与颜字有密切的关系。颜真卿书法是结合五百年来雄浑刚健一派之大成，虽"独步一时"，但绝非从天而降。对欧字和颜字的分析，体现了沙老书法评论独出己见、不随波逐流的特点，也说明他研究书史善用"穷源"的方法。

沙老研究碑帖，不但搞清楚其本身的来源，还要寻找这一碑帖给予后来的影响如何，哪一家继承得最好。例如，锺繇书法传于王羲之，后来王体盛行，人们看不到锺繇的真迹，只把传世钟帖中行笔结字与王羲之不同之处算作钟字的特点，其实这对了解锺繇的影响是很不够的，沙老进一步从"善学锺繇"的书家宋璲、宋克那里去探究锺繇的书法特点，有了更多的体会。这个方法，沙老称之为"竟流"。

沙孟海先生这种"穷源竟流"的书学研究方法，对他自己学习书法、创造风格也起到极为有益的作用。可以这么说，沙老的书学研究和他的创作思想关系密切，几乎是一个问题的两个方面。前面说到他"转益多师"，不但是指他曾向多位先生请教，也指他对于古代碑帖的多方涉猎。

谁都知道学书法要临帖，但是像沙老那样善借鉴、善思考、善创造的却不多。他研读康有为《广艺舟双楫》后，依照里面提示的程序临写北碑，虽然感觉到自己因为"胆子欠大"，造诣不够，但学到了魏碑体势，以后写大字便觉得"展得开，站得住"。他看到沈曾植的《题黄道周书牍诗》"笔精政尔参锺、索，虞、柳拟焉将不伦"，受到很大启发，知沈老学黄道周，原来是上溯魏晋的。当时他正好对学黄道周兴趣甚浓，于是就去追黄道周的"根"，直接临习锺繇、索靖帖，并且对其他学习魏晋古法有所成就的都拿来借鉴，如宋璲、李公麟以及同时代的任堇。他对历代书家不是一味的厚古薄今，他认为临摹碑帖贵在似，尤其贵在不似。宋元以来诸名家作品，尽有超越前人之处，都可引以为师友，多所借鉴，尤其不必随大流，否则就会流俗而难以自成气候。学篆，大家都跟随邓石如，但他也取法王澍、钱坫；学隶，虽喜欢伊秉绶，但也用吴昌硕的笔法去写

《大三公》、《郙阁》、《衡方》；写行草，对苏轼、黄道周、傅山、王铎都爱好，认为"他们学古人各有专胜、各有发展"。

由于对古代碑帖的广泛涉猎，尤其对于北碑有不同于晚清碑派各家的独特而深刻的体会，不追求表面的粗犷雄奇而意在金石气的营构，逐渐形成了具有"碑骨帖魂"的"沙体"。这些都可以看出，沙老将"穷源竟流"的书学研究思想用到了他对书法的"转益多师"，成为化用古今、熔铸百家的一种学习方法和创作思想了。

沙老在书学界最有影响的是关于古代书法"写体和刻体"问题的看法以及关于古代执笔法的理论。

沙孟海先生的著作宏富，有《近三百年的书学》、《印学概论》、《助词论》、《沙村印话》、《兰沙馆印式》、《印学史》、《沙孟海论书丛稿》、《中国书法史图录》、《沙孟海书法集》、《沙孟海篆刻集》等。所以，说他是"学者型书家"是名副其实的。

沙老书法充满阳刚之美，非常符合中华民族在新时代日益进取的精神。他不是一个盲目接受传统的人，所有的学习和修炼都是为了创出一个新的面貌。他不但经常对自己不满意，其实对于民国时期书法没有出现超越清代的整体状况也是不满意的，所以他在"转益多师"、"穷源竟流"中寻求突破。他在学书初期一直临习《集王圣教序》，但后来总是被碑帖兼容、具有阳刚之气的作品所吸引，比如看到梁启超临的《集王圣教序》，虽结体为王字，但用的是方笔，大为惊奇，从此参用其法，面目为之一变；又看到钱罕先生写字能结合《张猛龙》和黄庭坚，非常喜爱，后来写大字常有所借鉴。这说明沙孟海潜意识深处的审美观，是一种与中国文化艺术主流审美精神一致的阳刚正大之气。清末的几位大家，都以碑派为主体而尽力做到了碑帖相融，但赵之谦有点"熟"，沈曾植有点"尖铦"，吴昌硕的《石鼓文》写出了自己的面目，但大字行书反而气势疲弱，康有为有"金石气"但缺少磅礴之气。沙孟海碑、帖都学，而且经常是由帖上溯碑，再由碑反观帖，对如何用帖的笔势来写碑，用碑的气势来写帖，已经相当娴熟，所以我们看沙老的作品，外形偏于帖的却有碑的阳刚之气，外形偏于碑的却不乏帖的灵动之感。相对于笔画细部的推敲，他的作品更强调的是整体的气势和视觉形象的对比度。他的字往往中宫紧缩，体势略斜而气韵沉郁，小字经得起放大看，大字又多见奇妙处。沙老的大字榜书是举世闻名的，早在1950年代中，杭州灵隐寺修缮后就请他写"大雄宝殿"，当时他用如椽大笔以原大尺寸书写，挥毫之时观者无不喝彩，1970年代重修又写此字，沙老年迈，只能在纸上写了拿去放大，但也还是一般人难以驾驭的榜书。晚年沙老写榜书，更显得雄放捭阖，老辣沉

毅，充分体现了他对于碑帖结合的熟练驾驭和对金石气作为内在魂魄的精妙把握。

其实，对大师的创作状态最好能够亲眼看到，这不但能更深的理解他的笔法之妙，还是一种享受。沙老在世时，我去过几次他的寓所，主要是请教一些书学上的问题。有时恰逢他在挥毫创作，就在旁边观看。那天他写曹操的《短歌行》，只见老先生精神贯注，笔管不似一般人那样垂直，而是左右翻动，笔毫接触纸面不仅是笔锋，有时还用笔肚、笔根，擦扫抹挑，触笔成势，提按使转均从大处着眼，为势而行，并不斤斤于细微的雕琢。如果用传统的中锋理论来衡量，也许有些违背，但他所有的侧锋都是凝聚在统一的笔势里，这又不违背笔法的根本目的。这种为营构金石气而生成的特殊技法，虽与传统笔法有异，又为何不能视为新意义的笔法呢？所以我认为正由于沙老对笔法另有独创，而表面上的"荒率"恰恰构成了沙老书法不同凡响的美学特征。

二

陆维钊先生的书法艺术成就和学书道路，在当代书坛是一个特殊的个例。成功的艺术家必然是艺术及文化史的合乎逻辑的结果，我们在对陆维钊进行研究时，不妨调整一下惯用的思维方式，即用书法艺术形成过程中的几个关键点，来观照陆维钊书艺形成的理据。

陆维钊走向成熟期的书法作品，以曲折多变的线条，奇异险绝的结体布白，狂肆霸悍的笔力气势和深厚博大的书意境界，为我们展现了一个全新的视觉艺术领域，向我们传达了一种全新的书法审美精神。

这种视觉形式的开创和审美精神的开拓，是合乎中国书法艺术的发展轨迹的。对陆维钊来说，也是他学习传统、不断探索的"水到渠成"。

中国书法艺术在孕育到成熟的过程中，大致走过三个重要的阶段，也可以说是成就其为艺术的关键性的三步。这三个阶段形成的文化艺术元素，恰恰鲜明地体现在陆维钊的创新性书法之中，这在当代书家中是难得见到的。

秦汉之际，"隶变"使线条走向了笔画，汉字的象形性转向了符号性，图绘意识逐渐转变为书写意识。书写的感觉逐渐培养出一种新的审美习惯，人们不再在意图绘的完美，而留意于笔画带来的点、线、面的变化，体验着书写带来的轻重疾徐的节奏动感之美。汉字的抽象化第一次让书写有了写意的可能性，可以摆脱文字交际的负担而具有了抒情、审美的功能。笔画、笔顺带来的是与书法息息相关的笔法、笔势，这是书法艺术

形成的基础。由篆到隶的古、今文字转变时期，正是中国书法艺术的孕育期。

值得注意的是，陆维钊创新探索的主要着力之处，正是汉字由"图绘"走向"书写"的篆——隶！

隶，是对篆的简化、解散和"放纵"；篆相对于隶乃有构形的严谨和图案化。二者之间是对立矛盾的，又是可以互为补充、互为生发的。而且正因为两种字体是前后相承的关系，隶的笔画还很生涩、放纵也很有限，而篆具有古朴的图案之美，所以相互融合、互为生发显得十分自然合理。

陆维钊在长期揣摩古代碑刻和研习古代文字的过程中领悟到这一点。他眼中的碑刻遗迹，是活的东西。如果他像一般人那样死板地临习秦小篆，描摹《说文》，将永远走不到创新之路上去。他意识到篆的结体图案之美的价值，吸收了篆书屈曲环绕、外柔内刚的线条之美，又意识到隶在笔法上的适度放逸，可以使气韵更为生动；更注意到隶书的"扁"，虽然是由于简策形制所限而成，但恰恰与小篆之"长"造成构形上的反差，如果去掉这种反差就使得篆书的部件可以重新搭配，章法上便有了新的可能性，从而在形式上带来新异的审美感受。这种发现，古人不可能有，因为古人是基于书写实际而抉择字体形态和书写方式的；陆维钊能发现其形式表现上的潜在价值并用于创作，是因为基于艺术的思维和创造力的驱动。

将篆的图绘性和隶的书写性亦即一种以图案美见长的字体与一种走向线条节奏之美的字体结合起来，创造出一种新的书法形态，不仅以图像凝结了"汉字书写走向书法艺术"这一书法史的初始阶段，也暗示了创变书法动静交融之美及以现代艺术思维统率传统艺术元素的巨大可能性。陆维钊的创新实验，在学术上的意义更在于此。

汉字发展到汉末魏晋，各种字体都已形成，加上大量的书写实践，汉字能够提供给书法艺术的造型元素已经相当丰富了，动、静各体均有。然而将书法艺术推向更深更高一步的，是出于两个因素。一是纸的大量应用。在纸上"书写"与在竹木简上"书写"，不可同日而语。史载张芝作大草，赵壹著《非草书》，扬雄论及"心画"，都透露了文人写字用纸的端倪。因为没有纸，书写时"纵横驰骋"是不可想象的。及至晋人之大量行草书札传世，都折射了纸的运用对于书写的进一步解放并藉此扩展了书法抒情达意的功能。二是汉末魏晋，佛教传入中土，黄老哲学亦极为流行，儒家思想面临某种危机，士人谈玄成风。连年战争，世道混乱，人常有朝不保夕之感，即使门阀士族亦有生命短促之叹。汉代曾有空前兴盛、丰硕的哲学、艺术成就的继承者——魏晋士人，凭着足够的文化底蕴和思维能力，在残酷的社会现实中常常思考生命的终极意义，《兰亭序》中的

感慨之言便可充分说明这一点。事实上，当时文人已经领略到生命就是一个时间段中对于存在的体验，所以，魏晋时凡文章、辞赋、诗歌，多有深沉幽旷之意，悲凉浩荡之气。书写乃文人日常之行为。敏锐的、具有艺术气质的文人，能从书写中领略到生命的律动与稍纵即逝，视每个字、每一笔画为生命与情感状态的记录。这种书写能够精微地将隐秘的心理活动忠实地记录下来，甚乎绘画与诗歌。无疑，这正是书法作为艺术的真正价值。把握到这一点，书法其实没有古、今，书法即为最现代的艺术。

陆维钊的创作证明了他对于魏晋文人艺术发现的发现，证明了他以书法直抒胸臆、致力于艺术表现的观念和实践，大大超越了一般书家对于传统的看法；同时，由于他的实践，让我们看到了只要将书法的本质特性发挥得淋漓尽致，其现代性即浑然存于其中！

陆维钊对于魏晋精神的理解和继承，不仅仅在于他对"二王"的尊崇和对王羲之笔法的长期研习，也不仅仅在于他即使在写魏碑、汉隶时也注重运用行草的节奏灵动之感，在临摹古代碑帖时更注重当下情感和心迹的流露，还在于他对魏晋文化精神的总体把握。这一点，可以从他对魏晋诗文的喜爱和熟悉上得以证明，也可以从他自己的诗作中充溢着魏晋文人般的沉郁悲凉之气得到证明。陆维钊虽以大量精力助叶恭绰编《全清词抄》，却在十余年的中文系授课生涯中，主要讲授魏晋六朝文学。魏晋六朝诗歌是唐代诗歌的先导。无论是陶渊明田园诗的平淡天真，谢灵运山水诗的清丽精致，还是曹操、左思的悲凉深沉，都深远地影响了后世的诗歌创作，也与陆维钊的个人际遇、情感、性格和美学追求有许多相契合之处。陆维钊所作诗词，相当一部分是古风。如《湖上杂诗》之一："双峰湖上看，人谁比其寿，寇定一来访，秃顶晚愈秀。时冬梅始华，香意自谷透，以之荐岁寒，有友可无酒。"颇有陶靖节之意。陆维钊的词作，亦无明显的豪放或婉约，仍是以清刚、深沉为主。这种总体上类似魏晋文人的精神气质，与他书法中创造出来的形象意境是相一致的。魏晋文学不似唐代那样丰富浓烈，而以直率、简约、精微而独出；魏晋书法不似唐代那样楷书法大于意、草书又过于恣肆有失中允，而是以自然单纯、笔法精到呈中和之美而为世称道。陆维钊由生活经历所形成的个性世界和情感特质，由长期受儒家传统思想教育形成的谨慎自律和谦谦之风，同时由长期浸染于传统书画艺术以及陶冶于琴、诗而形成的某种出世思想和浪漫情操，使其具有亲近自然的艺术敏感性、近似于魏晋文人的气格和独特的文人兼艺术家的气质。在如此气格和气质的笼罩之下，陆维钊的书法创作往往在单纯、直率、气满意足的总体表达中，体现为技巧的精微、文字的严谨与布局的巧思、意境的奇幻。这是一种 诗意盎然的书法！

书法艺术到了明末清初，"帖派"被利用至烂熟，以至到了颓靡、板滞的地步。从一种艺术发展的轨迹看，书法的形式表现遇到了危机，往常的帖学精妙之处即使不被弱化，也走到了"审美疲劳"的末路。此时"碑学"的兴起至少在形式表现和艺术手段上给书法带来了新的希望。书法作为视觉艺术，有了更广大的形态借鉴和表现空间。这应该是碑学对于书法演进最重大的意义，也是书法艺术发展史上第三个里程碑。

清代至民国，涌现了不少一流的碑派书家，尤其是后期，碑学经赵之谦、沈曾植、康有为、于右任等人的努力，完成了一定范畴的"碑帖融合"。成长于民国和新中国成立之后的陆维钊、沙孟海、林散之、萧娴等，无疑都是受了碑学的深刻影响，是在碑学笼罩下的书家。如果说沙孟海在把握碑的"金石气"上获得了成功而具磅礴之大气，林散之从碑帖结合中找到了全新的线条之美，萧娴则以难得的拙朴之气回归了汉魏的高旷。那么陆维钊呢？他也是以碑为主展现自我面貌的，但他的目标是对碑学的超越，这个超越给他带来长期的、艰苦的探索历程，而最终以独特的"蝶扁"——篆隶的相融和"碑体帖性"为风格特征而实现超越并营构了一种新的书法美学范式。

碑学兴起，打开了书法作为视觉艺术的新的领域。但碑学不能全盘替代帖学。碑帖结合是情理中事，是书法艺术发展之必然。在碑帖结合中寻求一种有别于他人的方式，既不是沈曾植的，也不是郑孝胥的；既不是赵之谦的，更不是于右任的，颇费踟蹰；而就陆维钊而言，其自身的条件和素质也不可能重复别人。这是创新之途，它不可能在短时间内一蹴而就。陆维钊在苦苦寻觅和创造性的工作中，其实自觉或不自觉地运用了两种方式，或者说，是被两种方式所支配着。其一，是对传统书法形式的大量深入研究与领悟，这个过程不但是临习，更在于思考。历史上每种书体每件作品，都有其构成的形式要素，而这些形式要素，是可以提取出来的，将其中某些强化某些弱化，某些夸大某些消弭；有时在临习过程中，这种强化和弱化已经在进行，这取决于个人的理解角度、感受和分析能力的不同。而当这件传统作品的强化了的元素与另一件作品中的元素碰撞，恰好相得益彰并有意外之效果且整体趋于和谐时，某种程度的创新就已接近成功了。这个理念和过程，有时还不仅仅在于形式要素，甚至可以扩展为文化元素、精神要素。这就对创作者的气质和才华有更高的要求。其二，是将自己当下的思想感情、文化积累和全部生活体验作为主导一切技术操作过程的统率，而对传统书迹，遗貌取神，观察他人作品，想象其"挥运之时"。写帖派之字可以用碑法，写碑派之字可以用帖法，随情性所至，浑然天成。笔者曾亲见陆先生写字、作画，只见其握笔临纸时，与平时谦和

内向之态迥异，两眼光芒闪烁，脸上富有激情，手臂挥运自如，手指灵活异常。挥运动作与整个情绪起伏完全一致，似有旁若无人之感。以这样的状态创作，尽管笔下的书体还是有指向性——或魏碑、或行草、或篆隶，但其面目早已是过去长期临习的化身。此时更重要的是情感的宣泄和现代话语的尽情陈述。这位饱经古典文化熏陶的洵洵儒雅的学者，在艺术创作时并不拘束自己。他从更深的层次、更高的文化维度上解读古人，全面地把握吸收传统文化，也从一个人的本体角度在解读书法艺术，在借助书法还原人性，沟通天人之际，将茫茫宇宙的浩然之气，将人生感慨和知识涵养尽情倾吐、表露，让生命之精彩在变幻的墨迹中留下痕迹。

陆维钊书法艺术最值得称道的三大特色：形、质俱佳的篆隶，诗情盎然的笔意，超越碑学的现代性，几乎是中国书法史重要时段中的重要元素的层累。

三

沙孟海、陆维钊两位书坛巨人，生活时代和背景都是相似的，都取得了碑、帖融合的巨大艺术成就，为当代书法艺术做出了重大贡献，更重要的是，他们都是传统学养十分深厚的文人，是学有专攻的学者专家，是优秀的教育家，他们曾并肩在同一所大学教授文史，又并肩创办中国第一个书法高等教育专业，这使得他们在当代书法史上的意义不同寻常。

从上述并不完整的叙述中我们还看到，沙、陆在相似中还是有若干不同之处。沙孟海对于传统的学习继承，是"穷源竟流"、"转益多师"，好比是抓住了一个个让他兴奋的点，然后作辐射、向心，反复专研；陆维钊则是"渊源有自，水到渠成"的修炼，好比是沿着中国书法的长河作线性的漫游，一路上将最有营养的东西吸收进来。沙、陆皆有学问作为书法的依托和滋养，但沙孟海较为擅长考据，在鉴定和文字训诂方面成就突出，而陆维钊更擅长诗词，在古典艺术修养方面更全面，懂医能琴。相比之下，沙不仅善书，且善篆刻，又在书史研究方面著有专书，而陆不仅善书，且善绘画，虽书学专著不及沙，但诗词创作却堪称一流。

这样看来，同样都是学者型书家，沙似乎更多些专业书家的色彩，而陆更像学者和诗人。这样的不同，一方面是受教育状况和经历不同所致，一方面也是个性气质有所差异而使然。我们无法全面地分析两位大师的性格，但从他们的作品中可以感受到。沙先生的书作总体上理性一些，陆先生的书作总体上感性一些。也可以这么说，沙的作品用笔程式明确，风格稳健；陆的作品用笔随性，风格更趋浪漫一些。当然，这么说并非指沙不

够激情，陆不够稳健，只是指出二者的某种区别而已。这样的区别，是继承传统的成功，是真正出新的证明，没有个性、没有差异的出新是没有意义的。

　　然而更值得我们思考的是，沙先生和陆先生从来没有将书法创新当成一个非做不可的目标在追赶，而是在耐心的学习、长期的探索中默默涵泳，潜心研究，水到渠成。从沙孟海、陆维钊继承、出新的成功范例，我们得到的启示不仅仅在于，要在书法上有所成就，应该在学问上有依托，至于是文字学、史学，还是诗词、文章及其他人文社科之学，则无规定，完全因人而异，学得深玩得透才是真的；还在于应该寻找一条适合自己的学习、探索、创新之路，自己的气质、爱好和条件都是必须综合考虑的因素。书法不是那么容易学的，也不是那么高不可攀，要的是倾心、耐心和平常之心。

杭大五先生及其书艺述评

近年来对浙江老一辈书法家的成果总结与研究已颇见深入，如沙孟海、陆维钊、马一浮、陆俨少诸老，或已有作品专集问世，或已有评论文章发表。书法界由此而对这些卓有成就，对浙江乃至全国卓有影响，对中国近现代书法艺术的发展卓有贡献的老书家有了较全面的认识，也由此而对浙江书法的地方色彩、中国书法艺术应具备什么样的时代精神和发展的前景，有了一定的理解并得到不少启示。可见，这样的总结与研究工作是十分有意义的；然而稍稍熟悉浙江书坛的人都不能不意识到，现有的研究总结工作还未臻全面。我们现在仅仅注意并研究了几位久享盛名的或专以书法闻名于世的大家，而对那些书名为文名所淹，或以种种原因久埋其名然而造诣颇深的学者书家、民间书家，了解不多，总结不够，这不能不说是一个缺憾。本文未敢自诩补缺，只将所见所闻稍作理栎，对杭州大学中文系的5位教授，即夏承焘、王驾吾、胡士莹、任铭善、姜亮夫作一介绍述评，尤其对他们的少为人知的书法艺术成就及书艺与学问的关系，作一披露。

5先生中，前4位惜已作古，以生年先后分述；姜亮夫先生健在，列于后述。

夏承焘，字瞿禅，号瞿髯。1900年生于浙江温州市。他出生的地方临近谢池巷，巷中有春草池，又有谢池场，相传曾为晋代大书法家王羲之的住地。温州自古人文荟萃、山水灵秀，历史文化与环境陶养了先生的艺术气质。二三岁时因头生异疮，昼夜号啕，大人抱至外庭，见庭中对联，破涕为笑，且注目于联上书法。家人都因之认为他以后必善读书写字。6岁入蒙馆就读，14岁以名列前茅的成绩考入清代国学大师孙诒让创办的温州市师范学校。16岁时，他曾自比李长吉、王子安，深感不可琐屑自牵，虚度韶光，于是发奋苦学。一部《十三经》，除《尔雅》以外，他都二卷一卷地背过。他自认为天资不高，曾谐笑地与一位朋友说，"笨字从本，笨是我治学的本钱"。温师毕业后，先生由于家境困难，基本上是边教书边自学。60年中，先生将主要心神用在诗词创作与词学研究上，以《唐宋词

人年谱》、《唐宋词论丛》、《姜白石词编年笺校》和《夏承焘词集》、《天风阁诗集》等学术与创作成果，成为举世公认的当代词学大师。对于书、画他虽不专研，但他非无意于此道者。在《天风阁诗集》中，我们可以看到先生的《题黄宾虹翁山水画》、《题吴昌硕作谭复堂烟柳斜阳填词图》、《题黄石斋诗幅》、《题从周画松》，《题归玄恭、万年少赠亭林先生书画》、《谢刘海粟画家赠量荷》等，甚至我们可以知道他平时也偶尔作画（《沪上火热，虚构一境，画荷写之》），也为别人题写书斋名（如友人嘱题"读无用书斋"）。更多情况下，他喜欢手书古人或自作的诗词，以赠友好与学生。先生虽不以书法名世，但学者风度与诗人气质使得他的字自具一番特色。由于学问涵养，他的字意蕴谦含，锋芒不露，深得书卷之气；行笔看似顺势颇多，但顺中见逆，布白虽以稳正为主，但实处凝重，虚处曲折，参差多变，满纸古雅之风。由于诗人的艺术气质，且自青年起即喜游历，诗文与书法皆得山水之助。他学词先学东坡、稼轩之豪放，后融白石、草窗而另辟新境，这对他的书法不能没有影响。所以他的字又不同于一般的文人之字，而于清婉中透出豪放。字与字往往不连笔，但气脉又极为贯通。结体生动多变，绝无板滞之气。先生是一位开明通达略带诙谐的长者，所以写字也毫不做作，自然轻松。讲究法度，但更追求抒情达意，书法的境界与诗词的境界往往交融在一起。我们也由此可以评判他与一般的抄书之手截然不同，而堪称深得艺术真谛的书家。先生与浙师大吴鹭山（天五）教授素为诗友，又为亲戚，二人书法风格又极相似。先生崇敬马一浮先生，又曾为同事，书法受马老影响濡染也甚明显，而这一路书风在清代的一些既习帖又习碑的学者书家如何绍基等人那里，似能觅得源踪。

王焕镳，字驾吾，号觉无、因巢。1900年生于江苏南通县。自幼从叔、舅学习经史文章。入南通七中后，从师徐益修先生，当时一篇情深意密的《祭妹文》，深得徐先生赞赏与鼓励，从此他便走上了文学道路。在南京高等师范（即东南大学前身）学习时，著名文史学家柳诒征与王伯沆先生对他影响甚巨。1927年即应柳先生之招在江苏省立国学图书馆工作，主编馆藏书总目，又编著多种年谱与方志。1937年应浙江大学竺可桢校长之聘赴杭任教，以后又在贵州大学、之江大学、浙师院，杭州大学先后任教授及中文系主任等。晚年又任浙江省文史馆馆长。先生是公认的古文大手笔，所撰碑铭、文章词句精湛，析理透辟，极为同行称道。除目录、谱志外，先生的《韩非子选》、《崔子校释》、《晏子春秋校释商兑》、《墨子集诂》等专著，奠定了他在先秦文学研究领域的领先地位，先生一生的业余爱好，莫过于书法了。自幼年识字之时，至垂暮之年，几乎月

日握管不辍。他正楷学虞世南、褚遂良、及六朝墓志中婉劲一路，行书曾究心于《兰亭》、《圣教序》，而一生中用功最勤的要数摩崖隶书《石门颂》。据王先生自述，他已前后临摹数百遍了。我们看他的行书，用笔极为精到，即使细微处，亦讲究中锋提按，故点画无一粗直，柔中见刚，而结体开张，有空灵之气而无拘束之感，这显然又是深得《石门颂》之助益的。笔者曾得先生隶书对联："读书求甚解；得意不忘言"，是反用陶渊明的话而教年轻人如何读书的。其体态的飘逸开朗，线条的细瘦刚劲，是《石门颂》遗风无疑；而点画的细微转折处，又处处灵动，用了晋唐人行书的笔法。能将隶书写得这般有情有味，别于古今诸家而自具特色，我看这是驾吾先生的独创，是他多年研习的结果。无疑，这也是一般书家不能企及，皆是他所具备的深厚的古典文学修养濡染的结果。曾有弟子向他请教学书从何入手，他说，不妨先临习汉隶。晚年仍每日临池，金文篆书，汉隶唐楷，广泛涉猎，其书作也渐入"炉火纯青"的地步。对当代书家，他最推崇马一浮，为马老撰并书写的一幅四六言悼文，是他自认得意之作。大约学者型的书家们都有相近的审美趣味。

胡士莹，字宛春，室名霜红簃。1901年生于浙江平湖县。他是我国著名的小说戏曲专家，尤其于话本小说研究贡献卓著。他的论文集名为《宛春杂著》，专著有《话本小说概论》，而所编著的《弹词宝卷书目》是海内外公认的中国通俗文学方面的重要专题书目，戏曲方面则有《吟风阁杂剧》的校注与评论等。除学术研究外，他还擅诗词、书法，华东师大教授徐震谔在《宛春杂著》的序言中特别指出："大家只知道他是这一方面（指话本小说）的专家，除了少数几个老朋友以外，很少人知道他在诗词书法方面的造诣，在当代名流中，是屈指可数的。"他的诗词，结集为《霜红词》；他的书法，曾在北京、上海、杭州等地展出，上海书画出版社曾出版他的小楷字帖《鲁迅诗选》（内分甲体、乙体），甚得书法界的好评。不少圈内人士称他为杰出的书家。胡先生从小患重听，性格沉静，平时爱读书写字。幼承家学，10岁以前背诵"四书"如流，15岁所写诗词已惊动当地耆宿。读中学时，已写得一手好字。初学赵孟頫，后临六朝墓志，汉隶唐楷，亦多所涉猎。中年以后，专力于钟王，数十年中天天学书，从未间断。既以此自娱，又作为读书、写作的一种调节，并自觉书法与文学研究、诗词创作能起到互相引发、互补共进的作用。先生正楷小字，深得钟王神韵，而于《十三行》，又能写得惟妙惟肖。然而先生习"二王"绝不仅仅停留在形似上，他不但能得其神韵，又能以自己的情操意趣抒发变化。《兰亭序》是他一生中临习了数百遍乃至烂熟的，书法界几乎无人能与他相比。陆维钊先生曾说，当代学《兰亭》的数胡先生第

一。而胡先生在多年临习的基础上，曾创作过一系列风格不同，面貌各异的《兰亭》。这个《兰亭》系列，一方面暗示了历代碑系《兰亭》与帖系《兰亭》的不同风味，一方面又显示了《兰亭》在当今书家手中所能发挥的创作潜力，这对我们今天如何化古为新不能不说是一个启迪。可惜先生的这个《兰亭》系列在"文革"中已散于各处，无从观其全貌了。

任铭善，字心叔，曾名其所居为"爱斋"、"尘海楼"、"无受室"。1913年生于江苏如皋县。先父1935年毕业于之江大学国文系，留任助教，以后在江苏学院、浙江大学任教。1952年以后，任浙江师范学院教务长、中文系教授以及杭州大学教授。在同辈学者之中，他是一位年秩较轻而敏思好学、早年即崭露头角、成就不凡的人。治学先以文字音韵为主，并潜心研究经学，尤长于"三礼"之学。解放后，除主讲汉语史外，又开设语言学理论等课程，同时，一直不废对古典文学的研究。专著《礼记目录后案》、《汉语语音史要略》是其代表作，并辑自作为《尘海楼诗词》。作为一位学贯古今的学者，他才思敏捷，兴趣爱好广泛，青年时即以书法篆刻闻名于校内外，晚年学画，常写折枝梅花。先父楷书专习褚遂良《雁塔圣教序》，多年来反复临习，写得灵动而有韵致，小楷习《曹娥碑》，篆书习秦《泰山刻石》，偶亦作隶书，皆端庄颖秀，有清刚之气。平日著书、校勘，皆能以蝇头小楷为之，功底扎实，一笔不苟。张宗祥先生曾请先父手录浙图馆藏之孤本、稿本数种，现以珍本特藏予馆中。先父二十岁以前即有较成熟的印作，后来一直不废此艺，所治各种小印，尤为书法篆刻家所称道。他为王驾吾、夏承焘、蒋礼鸿刻的名章，布局生动，刀法老辣。又曾刻"风物长宜放眼量"印一方，颇为陆维钊先生珍爱。有自辑《爱斋印谱》一册，收自制印40余方。先父与陆维钊、郦承铨、邵裴子、朱家济、胡士莹、韩登安等交谊颇善，常谈书论印。从先父日记中可知，他与陆先生乃至交，1940年代末与1950年代常结伴赴杭州旧书肆，搜购碑帖善本。他喜爱收藏碑帖古玩，又精于鉴定，对文物字画的真伪往往能作出明断。早在1950年代，他就为浙师院和杭大学生讲书法课，发起主办中文系教工书法展览，这在浙江高等院校中也是首开风气的。

姜亮夫，云南昭通人，原名寅清。以字行。1902年生于一个以教书为生的家庭里，父亲是一位参加过反袁护国的维新人物。姜先生自幼用功，熟读经史，精研小学；一生著述勤奋，学术成果涉及中国传统文化的各个领域，如历史有《历代人物年里碑传综表》之巨编，古汉语有《瀛涯敦煌韵辑》；楚辞学有《楚辞通故》与《屈原赋校注》，敦煌学有《莫高窟年表》等专著、论文集及校注，书凡55种。如此丰硕的学术成果，在现代学者中可说是仅见的了。由于对中国传统文化的广泛研究和深刻理解，先生

的书法不仅饱含书卷之气，且显示出一种凝重刚健的内在力量，这当然与先生的性情与为人有关，而他那真诚的爱国思想，坚韧不息的奋斗精神，正是中国传统文化、民族精神中的精华长期熏陶的结果。1930年代在法国，以顽强拼命的精神，一字一字地将伯希和劫去的敦煌的书卷抄录下来。解放后影印的线装本《韵辑》，既是重要的文献，又是先生贯注了血汗的书法精品。先生的书法很有特色，也可说有点"怪"，据他自己说，由于父亲是个举人，幼时在科举制度的氛围下，因庭训而练了一手"馆阁体"；外祖父乃何绍基曾孙，又指导他练了一段时间《集王圣教序》；二十几岁到北京清华研究院，得梁启超、王国维亲授，梁任公看到他的字，便说："你何不写写《爨宝子》？"于是在自己原先的字中又糅进了《爨宝子》；在巴黎，见到众多的敦煌经卷，感慨万分，立志不但要实录其文，还要实录其字，便竭力仿经书体写录。这样，便逐渐形成了如今这种线条瘦劲刚直、结字奇崛的书体。先生精通古文字，故其布势，用笔又常见甲骨、金文之法，而一幅行书之中又往往间有章草或碑意颇重的正楷，初看天真拙朴，久观则感到趣味无穷。章法上，以粗细、正欹、楷草等手法求得节奏变化，但又浑然统一。先生书法，可谓广取古人而又不蹈一家之辙，自成面貌，独树一帜。倘别人要摹仿此体，极为不易。

五先生的书法，皆为学问之余事，不经意于书法而水到渠成，无意作书家而自成书家，这当然与他们常年捉笔临池有关，更重要的是得益于深厚的传统文化功底与学问修养。书法中的许多道理在经史文章中都可以找到，书法的审美标准与诗文也是可以相通的。人的修养与见识，往往能恰到好处地运用技巧并超越技巧，而使诗文或书法真正达到艺术的高水平，正如夏承焘先生的诗句所说："作诗也似人修道，第一功夫养气来。"

熊秉明艺术思想散论

文化史上，熠熠闪光的星星成为每个时代人类精神的代表。他们或许是某一学科的专才，但成为巨星的人却无一不是哲人，是感情丰富、视野开阔、博学多才的，他们是在人类创造的精神财富的海洋中遨游自如的勇者、胜者。

熊秉明是一位近现代文化史上罕见的、跨越中西文化而在各领域都有所建树的哲人、学者、艺术家，他的艺术思想不但影响了西方人，也在特定的历史阶段影响了中国人。因此，他的精神财富贡献的是这个时代，是这个世界。

熊秉明艺术思想的形成，是由于他特殊的人生道路、求学经历和特定的文化生态环境，更由于他非凡的艺术才华、缜密的思致、宽厚的性格和博大的人文情怀。

华夏文化的滋养成为熊秉明思想永不干涸、不断新生的因素和渊源，西方文化是他青年时代进入法国后主要的接受对象，直至晚年，他主要生活在西方文化的中心地带。他创造的艺术作品在形态上大部分是西化的，但却充溢着中国传统文化的精神和民族情感。正如艺术家王克平所说："熊先生以世界文化为本土，开出了更加乡土的花朵。"

熊秉明的智慧也来自东西两个文化的交融。他有中国传统文化的深厚修养，也有西方哲学、艺术的丰富学识，但他不拘一格，他用两只眼睛看，左右看，上下看，更着眼于文化的深度、广度、高度，他是东西合璧的智者，更是当代精英文化的塑造者和传播人。

一、关于中西文化

熊秉明的父亲虽然是数学大师，但与当时许多高端学者一样，国学修养很好，加之清华的人文环境，熊秉明自青少年起即接受中国传统文化熏陶；在法国先学哲学，后研习艺术。他总是在哲学和艺术之间周旋，他善于深入浅出，将玄奥的理论、观念，用最简单的语句说明，用最精炼的造

型来表现。

　　他关于中西文化的比较的论说，至今看来都是精辟而发人省悟的。"西方人重分析，中国人重综合。西方的油画追求写实，一切交代得清清楚楚，透视的前后左右，光线的明暗深浅；中国画重在写意，一切都含含糊糊，但一切似乎又都有。""西方的民主不但有严格的法律，而且运作程序也规定得非常细密，而中国的民主意识，只是一个相当空泛的概念，仁政、民为贵……""西医也是这样，癌在什么地方，一定要找出来，切下来；而中医就不必那么准确，从整体的调整治疗。""西方的神学是一套庞大细密的思想体系，而中国的哲学不把神当作讨论的对象，敬鬼神而远之，未知生，焉知死？"从思维方式到艺术、宗教、医学乃至社会、法律，将中西文化的主要区别点明了。

　　我在法国访学期间，曾拜访熊先生寓所，客厅正面墙上，正是一件以汉字为造型基础的雕塑：《鬼神》。我想，与其说他"敬鬼神"，不如说在敬这个汉字，敬汉字代表的中国文化。"鬼神"字义已经隐退，甚至略带戏谑，更张扬的是纵横交错的线条带来的形式美，一种充满了"道"与"德"的精神美。

　　所以，熊秉明在谈到信仰时说："我是一个自由信仰者（Libre croyant）"，"我相信一种精神性，一种使我向上不息努力的力量……或者也可以称作道。"（《儿子的婚礼》）

　　在中西艺术观、创作方法论上，熊秉明更是以理论和实践证明了他思考的深度和见解的独到。

　　二、写实与写意

　　熊秉明对雕塑的兴趣和理解，显然是从西方写实艺术开始的。1949年1月，当他还在巴黎大学攻读哲学时，到了雕塑家纪蒙的工作室。"我得到另一种大觉大悟，我们懂得了什么是雕刻，什么是雕刻的极峰。""好的雕刻本身就是哲学。"（《佛像和我们》）就像许多研究哲学、美学的人关注艺术那样，认为鲜活的哲理和新鲜的观念就在艺术之中，而熊秉明干脆就转身从事艺术，在艺术的创作和研究中体验哲理，实践观念，讲述人生。

　　15年的雕塑生涯中，1970年代以前，熊秉明还是秉承乃师纪蒙及罗丹、布尔代勒一路，走的是写实路线，期间所作《父亲》、《母亲》、《杨振宁》等是为实例。他对罗丹的研究心得，见于《关于罗丹——日记摘抄》一书，"欣赏罗丹毕生的作品，我们也就鸟瞰了人的生命的全景。

从婴孩到青春，从成熟到衰老，人间的悲欢离合，生老病死，爱和欲，哭和笑，奋起和疲惫，信念和苏醒，绝望的呼诉……都写在肉体上。"

熊秉明是诗人，是书法家。他有时会以对诗的理解来解说雕塑，他说："罗丹的浪漫主义是19世纪的，但他把雕刻糅成诗，为未来的雕刻家预备了自由表现的三维语言"。他自己即以诗人之心来体验雕塑的情感，来创作雕塑；他曾提出"写意雕塑"，也就是将中国诗歌和书法擅长表意的特点，移用在雕塑上，造型服从于写意；这是现代雕塑中一个十分新颖而重要的观念，而事实上，相对于古代希腊、罗马讲究人体比例的写实传统，中国古代雕塑一个重要的特色就是写意。

三、存在与观念

在巴黎大学研习西方哲学期间，正是法国存在主义哲学风行的阶段，熊秉明自然深受其影响，但这种哲学思想在他身上是与对故乡的思念，对命运的思考，与东方文化影响下的生命观念融合在一起的。他的艺术激情有时来自于某种特别的存在，他曾说："艺术家从世界的各个角落跑到巴黎来，其实都是脱离自己的土地，拔出自己的根，变成一种孤立的荒谬的存在，在贫困、惶惑和绝望里磨炼，寻找生命和艺术最后的意义，这是通过一个极限情况看个人化成怎样的元素或结晶。"

哲学家的熊秉明通过艺术直探生命的永恒，袒露自己"温文中带着淡淡的忧伤与寂寞"的"元素"和"结晶"。但这种寂寞是何等浩大，又是何其澄澈！

1960、1970年代观念艺术的风行当然影响到身处西方文化中心的熊秉明，他作了一些非写实的铁质焊接雕塑，曾在巴黎著名的伊利思·克莱尔画廊常年展出，也参加了春季沙龙，当时可谓列位于观念艺术家明星阵容之中了。"但我觉得和他们不属于同路人，不但艺术道路不同，性格也大相径庭。"（熊秉明《观念展览之后》）不同在哪里？他说："诚然，在埃及、希腊雕刻之前，在罗丹、布尔代勒之前，我不能不感动，但是见了汉代的石牛石马，北魏的佛，南朝的墓狮，我觉得灵魂受到另一种激荡，我的根究竟还在中国，那是我的故乡。"

熊秉明对观念艺术的态度是值得注意、令人反思的。他创作比较抽象的（在他的作品中，更准确的应称为意象的）雕塑，从不趋附时风，追随潮流。而是与创作写实作品一样，必以内心真实表达为起点，以个性化的塑造为归宿。所以，他的观念艺术与其写实艺术也并非存在截然的鸿沟。他不想拿作品惊世骇俗，他说："在这资料爆炸、艺术品泛滥的时代，我

不愿轻易制造污染时间和空间的废品。""现代艺术中作者与观众之间的关系，反映着现代人的人际关系。"他倡导的人际关系是平等、公正、易于沟通，具有人性的关怀。

他并不认为观念艺术是全新的东西，源于他对中国哲学和艺术的深刻解悟。所以在他的创作思想里，观念艺术的观念和手法只是他表述中西文化交融之思想与情怀的手段之一。他说："在中国，观念艺术的起源可以追溯到庄子"，"观念艺术既然是一种艺术，它的特质早潜藏在艺术之中，又从文字与艺术的关系看，中国书画本有观念艺术的倾向。"

四、书法是中国文化核心的核心

熊秉明晚年的艺术活动和理论研究，相当大一部分精力用在书法上。他其实是在摸索多年后，在对西方艺术和东方艺术比较思考多年后，自我提炼，确认最能说明中国文化精髓的东西是书法。"书法是中国文化中核心的核心"成为他的名言。他潜心研究书法当然也由于从事多年的书法教学工作，以其中的心得与研究成果最终写成了名著《中国书法理论体系》。这部书将自古以来的书法理论用西方美术史与文化哲学的观点加以重新审视，类分为"喻物派、纯造型派、唯情派、伦理派、天然派、禅意派"6大系统，分析出历史上不同流派的基本思想与逻辑标准，揭示出对立又贯通的审美哲理。

熊秉明谈的是书法理论，其实是以完全不同于以往的视角、方法归纳了中国美学的特点和演变。这部书对于改革开放初期正在复兴的书法界乃至文艺界，影响甚大。

1993年的春天，我曾经在熊先生的书房与之有几次关于书法的愉快交谈，受益匪浅。我向熊先生讨教：以中国书法之玄妙与中国书论之玄奥，是否只能"体悟"了？熊先生则曰不然，体悟是一方面，辩证分析亦是可以做到的，是今后书法研究不可忽视的手段。线条的质感和形态类型，与特定的心理和阅历必有某种联系。他让我连续写了几个"我"字，仔细端详思索后，便娓娓道出我的个性甚至大致经历，居然甚为准确！他说这虽然是个小测试，但说明书法研究是可以用一些科学实证、归纳推理方法的。他在另一篇文章中还提到："要发掘个人的、自己也不一定认识的潜意识，败笔乃是最表现个性的成分，如果把败笔转化为妙笔，那就是个人风格。"多么新鲜而有个性的见解！说的是"败笔"，其实是说艺术贵在真实与个性化。

熊秉明的书法是我最早见到的现代书法之一。在他的作品中，显然没

有刻意营构形式，无论线条、字形与布局，纯粹出于自然书写的状态，而且写的又都是自己的诗，更显得真切，甚至可说是天真无邪。他曾说："我以为书法毕竟要和文字结合，有日本现代书法家以墨汁泼洒的方法，观者完全辨不出文字。中国年轻书法家也有人做这类尝试，这类书法已和绘画相混，与其称其为书法，不如称其为抽象绘画更恰当。"他对现代书法与抽象绘画混同的危险性是认识清醒的。书法自有其文化特质和艺术本体。"我想为书法找新出路，有一个可能是重新寻找和文字的结合"，"写现代诗是对创新的一个尝试"，强调书法与生俱来的书写性和我书我意的当下性，是熊秉明给予我们的重要提示。

五、多维与交融

熊秉明的艺术视野非常开阔，思想在多维度之间活跃。

他强调艺术和美来自生活，生活和艺术的差别只是"把生活的细节略加移位，艺术于是出现，然而虽然称之为艺术，其实还是生活。把生活的一个细节略加变形，于是好像闪烁着一个意蕴，然而亦只是好像。山仍是山，水仍是水"。此"移情"和"变形"其实是加入了主观意味，这里包含了西方美学的学说，但他又回溯到东方："这样的作品在基本思想上和禅宗的公案相似"。他发现，在艺术活动中，对客体与主体、意与象关系的认识，东西方学说的内在原理是一致的。

但他更注意其中的差异，因为差异即特色，跨越即创新。"西方绘画受科学精神的支配或影响，中国绘画则受诗的浸染和滋养。""因为重理，西方画里的自然是一冷静观察的再造；因为重情，中国画里的自然是一悠然静观的印象。"他甚至从黑人、白种人、中国人的对比上看不同历史和地域带来的文化差异在艺术上的表现："欧洲的白种文化是建筑在理性上的，而黑人文化建筑在冲动上。""黑人外向粗犷和中国人内向含蓄，恰是两个极端，然而，黑人在腾跳中得到的酣畅战栗，与中国人在看云听水时得到的恬适虚静，同是天人合一的神秘经验。"他用哲人的思维将艺术、宗教乃至文化人类学贯通起来，确是一种宏大的观照。

还有人性。熊秉明《看蒙娜丽莎看》是脍炙人口的名篇。这里面有对女性诱惑的解读："她向你睐视，守候着。她在观察。像那一双优美叠合的手，耐心等待。她睐向你，等你看向她。她诱惑你的诱惑，等待你的诱惑。""这纯诱惑与追求之间有一形而上学的距离，如果诱惑和被诱惑者一旦相接触了，就像两个小磁极同时毁灭。没有了诱惑，也没有了追求。"

熊秉明不仅道出了《蒙娜丽莎》何以美，何以迷人，何以神秘之原

因，从表层看，是作为男性的达芬奇与女性的关系，也就是性的"诱惑"和"追求"本身是一种美，但更深入更重要的，是"达芬奇和女性的关系，也就是和这个世界一切事物的关系。一切事物都刺激他的好奇、追问，一切事物于他都有一种诱力。"

这就道出了艺术的真谛：作品是生活真实提炼出来的美，美到能"诱惑"；欣赏者只是体验享受这种"诱惑"，也就是美带来的精神愉悦和感召，它并非生活本身。因此，优秀的艺术作品永远启示人们去"追求"生活中的美。

哲人的理性思维与艺术家的感性思维交替、交融在同一大脑中，中国传统文化的情、意与西方文化的形、理有机交融在作品之中，细腻精准的写实、解构与抽象简洁的观念表达出现于前后不同甚至同一时期的作品中，这就是熊秉明。

六、诗人

读熊秉明的文章是一种享受，和他创作雕塑反复修改、千锤百炼一样，他作文也是精工细琢，反复推敲；说理透辟清晰，语言简洁而有情味，足以让读者随其思想遨游，受到精神的洗礼。他作诗，则在字词句的安排上不拘常格，随意象跳动，时而奔涌，时而轻叹，时而鲜明，时而朦胧；似口语，但不乏神秘和深邃，读之可反复体味。

熊秉明的诗有一种"蓝调"一般的感伤，往往以较为朦胧的意象抒怀。这大概和他常说的"远行"有关，海外的游子常年身居异国，一方面有思乡之苦，一方面又要不断为生存而争，再加上内心的激情和外在环境的局限、压力，其中的纠结、忧伤和痛楚，不是个中之人是难以体会的，还好他有艺术，有诗文，有心灵的寄托，他常常让心"回归"故里。

我不由得要引熊先生一首诗作为本文的结束，这就是他曾经向我解释为什么这么写的《静夜思变调》。他说，曾教西方学生背中国诗，有的结结巴巴，多出许多字；有的吞吞吐吐，少背许多字，但这让他想起儿时背诵也有此现象，更对照内心深处，思乡的强烈感情，哽咽着背诵此诗的状态，不也是如此？

床前明月光

疑是地上霜

举头望明月

低头思故乡

床前月光

疑地上霜

举头明月

低头思乡

床前光

地上霜

望明月

思故乡

月光

是霜

望月

思乡

月

霜

望

乡

　　对熊秉明先生这样思想深邃、学识广博、情怀丰厚的人作评述，拙笔未能及其万一，唯有不断升腾的感动。

文化解读的愉悦
——谈朱伯雄先生的篆书艺术

　　友人带来朱伯雄先生书法作品的一些图片，我打开一看，不觉有些惊奇，这些作品清一色的周秦大篆，顿时，一阵古风扑面而来。我惊奇的原因是，朱先生是一位西方美术史的著名学者，就其接受西方文化艺术的知识结构和学术背景而言，一般是不太会花精力去搞书法的，尤其是古文字书法，这两个艺术范畴的跨度实在太大了。古文字书法，即使对于专门搞书法创作的人来说，也是一个望而生畏的领域，其用笔和布局不同于常见的楷书、行书，需要进行专门的训练；更困难的是，甲骨文、钟鼎文、小篆，各有各的构形规则，许多构件与现在通行文字完全不同，是不允许随意杜撰的，学习的过程就非常花精力。但是研究了大半辈子西方美术史的朱先生却捡起了老祖宗的这门"绝学"，实在有点让人费解。

　　倒是朱先生自己说的一番话引起了我的注意："按说西洋美术与周秦古篆，是两个风马牛领域，难以通解，然个中奥秘，唯本人可知。学问与写字相得益彰，可铸就一个强健的灵魂。"朱先生是如何将"难以通解"的两个领域打通的，他并未公布"个中奥秘"。但后面说道"学问与写字相得益彰"，可以认为在他眼里二者是互补的关系。朱先生研究美术史论，是主业；写字，是副业，是"余事"。这非常合乎中国传统文人的观念。且不说古代文人字写得好的却从来没有自认为是"书法家"的，就是现代几位公认的大书法家，比如启功先生，在许多场合多次声称自己不是书法家，只是一名学者、教授；中国美术学院书法专业的创办者陆维钊先生，也认为自己的主业是古典文学。的确，他们的学问和修养是成为大师的根本原因，他们的书法是有学问滋养的，而书法也使学问做得更融通。书法对于朱伯雄先生来说更是业余，而晚年的"每日摹写"，或许更是一种调养身心的方式，是对常年伏案著书和译书状态的一种释放。

　　但是这样的解释好像还没有能够回答为什么朱先生要选择写篆书，更没有解释何以写字能有助于"铸就一个强健的灵魂"？

　　众所周知朱先生长期从事外国美术理论的翻译，多年前我就读过他译的赫伯特·里德的《现代艺术哲学》。好的翻译不是一项简单的文字工作，而是对一种外在文化的认真读解、忠实引进。西方美术理论是一个完全不同于中国传统书

画理论的学术体系，它是在西方历史文化、西方哲学思想、西方创作体验的背景下形成和发展起来的，它贯穿着西方人的思维方式和人文精神，所以，翻译这些理论著作的过程就是一个读解、咀嚼西方文化的过程。了解一种不同于自己文化的文化是艰难的，但同时也是令人兴奋的、愉悦的。朱先生就是长期在做这种"阿里巴巴探寻宝库"的事情，他也习惯了这种文化的探寻。当然，这是非常有意义的，由于他的读解才有那么多人的读解，读解到另一种文化思维中的美术理论。

与这种读解可以相比照的是对于古文字书法的选择。相对于跟现代通用字体一致的楷、行书法来说，古文字书法更加具有神秘感，更像是一个在时空上比较遥远的文化境地，因此，对它的读解或许会更艰难，但也可能获得更大的愉悦，就如同从事繁难的翻译。所以，我认为朱先生在书法上的"好古"，是与他一贯的文化探求精神相一致的。

古文字书法在传统文化的包容量方面，确实有它的特殊性。汉字在形成的初期，与世界上其他几种古老文字如古埃及象形字、古巴比伦钉头字和玛雅象形文字一样，具有明显的图画意味，到了周秦时期，汉字的象形性仍明显存在。我们从大篆中可以看出很多字的造字意图，想象出先民们的生活方式和文化观念，这是一个多彩的宝库。然而汉字经过"隶变"之后，许多部件抽象化了，不同的部件归并了，这给书写带来了方便，却丢失了许多远古的文化信息。从书法艺术的角度来看，大篆时期用的是匀速的、无明显顿挫的线条，这看起来简单，书写起来却不太容易。但使用这样的线条，在图绘性的文字里是必然的。也正是由于书写的难度，后来逐步被抑扬顿挫的线条所取代，因为那种有节奏感的书写能够加快速度、提高书写效率。

朱先生在书法方面有幼学的功底，也曾有楷、行、隶书的训练，他之所以选择周秦大篆作为后来主要的摹习对象和创作形式，显然出于一种溯源的意识。只有将书法中难度较大的篆书线条掌握好了，才更有利于写好楷书、行书、草书。书法讲究的是运笔，而在技法系统中，"中锋运笔"是关键和基础。中锋的功夫扎实了，楷行的线条表现才不会虚浮。大篆的线条不但是匀速的，而且由于钟鼎文经过了摹刻、铸造等工艺，线条更显得浑厚艰涩，是非常有利于领会中锋涩行的运笔要领的。细观朱伯雄先生的大篆书法作品，其结体来自《散氏盘》，用笔则多取自《大盂鼎》，还有一点《侯马盟书》的成分在里面。《散氏盘》为西周后期厉王时代之青铜器，其铭文结构奇古，取横势而重心偏低，故愈显朴厚。朱先生有一幅"有容乃大，无欲则刚"的作品，也在结体上采取了横势，故而显得宽博、从容，与清代后期诸多篆书风格不同而多了几分自在的情态。有意思的是，作为清末第一个提倡美术教育的李瑞清和在西方学习绘画、回国创办新型美术学校的刘海粟，都曾在书法上得益于《散氏

盘》，而研究西方美术理论的朱伯雄是否正好"不谋而合"？《大盂鼎》是西周青铜器中的大器，铭文长达292字，常有粗细不同的线条和肥厚的点团，形成了特有的节奏感。这些特点在朱先生的书作中可以找到对应的痕迹。比如某些主笔的强调，上覆和下托笔画的稍稍弯曲。但是朱先生在结体方面显然有自己的创造，他在笔画粗细的处理上往往采取部件和部件之间的对比，这样形成的节奏感似乎更强烈一些。《大盂鼎》以及《侯马盟书》等在起笔、收笔时都较细，朱先生的字里面也恰当地运用了这一笔法，但又不是一概如此，有时起笔稍有顿挫，也丰富了字的形态。朱先生有几件作品幅面很大，字数很多，估计是受到《大盂鼎》的感染而有了创作的激情，因为大幅的篆书是需要有饱满的精力和足够的控笔能力才能够顺利完成的。朱伯雄先生书法除了多数为大篆作品，小篆也写得很精彩。那幅苏轼的《赤壁怀古》，就写得结构严谨，曲直相宜，由于大篆的功夫下得多，线条间流露的铸刻味很浓，这就使得作品更具有丰富的表现力。

古文字书法有一个难过的坎，那就是要保证文字结构的正确性，至少也必须有源可考。古文字书法的创作者，不但要具备审美的水准、技法的功力，还要有学问的功底。作为一贯严谨治学的朱先生，是不会在文字问题上马虎的。长期的临摹古代碑帖，当然对字的写法了然于心。这种临摹不同于写楷书，字的意思是一目了然的；古文字有许多是不认识的，这就迫使自己要去查找释文，查找工具书，这有点类似于外文翻译，一旦弄明白了，就像打开了一面窗户，看到了一片新天地，获得了一份新知识，这当然是令人愉悦的。掌握古文字还不能光靠临写，经常查阅字典，尤其是熟悉《说文解字》，是很重要的功课。因为《说文解字》是学习古文字的津梁，历来为古文字研习者所必读。朱先生创作古文字书法，在学问上必定是下了不少功夫的。他的作品往往以历代诗词、名言为题材，要保证字字有出处，功夫已经可以想见。但也会碰到甲骨文、金文甚至小篆里没有的字，按照清代书法家沿用的办法，是将古文字中原有的部件进行组装，构成一个在结构形态上比较和谐的字，这也称得上是有源可考。这样的字，在朱先生的作品中也可以发现。

从总体上看，朱先生的书法作品是厚重大气而又从容严谨的，他是那种力求把学问写进去，把心境写进去的书家，而他的心境又是那种学者的恬淡的心境。这类书风可以与清末李瑞清、曾熙以及后来的胡小石、侯镜昶等对接。当然，朱先生并无意于成为书家，他的著作等身已足以令人仰望。他学习书法，是为了体验古代艺术的精华，是为了汲取传统文化的精髓。无论是西方文化，还是中华文化，都是人类文化的遗产；无论是潜心做学问，还是挥毫抒胸臆，都是完善一个美好的人生。至此，我们对朱先生所说的"铸就一个强健的灵魂"的涵义应有所领悟了。

自然创变和诗意抒情
——观佟韦先生书法

佟韦先生是一位具有深厚文学修养的书法家，当然，众所周知，它也是中国当代书法活动的积极组织者，是中国书法家协会最早的领导人之一。我们今天观赏佟先生的书作，不仅被他的作品的艺术魅力所感染，同时也会不由自主地回忆起中国书协带领大家走过的岁月，想起佟先生的工作热情和诗意气质。

佟先生早年学隶，其书作得《张迁碑》的整齐朴茂、《礼器碑》的古质典雅、《石门颂》的疏朗飘逸以及《广武将军》的跌宕风流。他在青年时代对怀素、于右任、毛泽东的草书一见钟情。中年以后，为把草书和自己几十年的隶书功底结合起来，他遍习史游、索靖、皇象、宋克、王蘧常等人的章草作品，定位于章草，经过反复锤炼、碰撞，不断融合、升华，逐步形成自己隶草结合、灵秀清雅的章草风格，线条爽利而富有弹性，造型平中寓险，恰当地运用了章草的波磔，使结字时而内敛、时而开张，增加了节奏感和灵动性。我们观赏佟先生的章草作品，不再有对以往典范章草那种程式化的感觉，而更多的是清新自然，是发自内心的那种诗意。

章草形成于汉代，历代又有所发展演变，赵孟頫的章草就写出了与皇象不同的风格。到了王蘧常手里，又达到一个新的境界，王蘧常在他的老师沈曾植那里学到了继承、创新的精神和方法，但不循规蹈矩，而是在章草领域力求高古、拙朴、奇诡，开出了一片新天地。章草在历史上并不是一种非常流行的日常书写体，它在构形上也更多地包含了文人的刻意改造。所以，章草用于今天的书法创作，既有形式新颖的一面，也有形式制约书意发挥的一面，当代书家中以章草为主要创作形式的还真不多。

佟韦对章草的研习应用，既步武前贤，又有自己独特的理解，正是他在审美理解上的整体把握和深入开掘，加上以自己的文学修养作为养料，以及忘我的投入和专研，使他的章草作品一经问世，就呈现给人们一种闲雅不雕的格调和直抒胸臆的特质。这在当代章草书家中是很难得的。

我们从佟韦先生的书法中得到的启示，不仅在于文化修养和人生修炼对于书法格调构成的重要性，还在于对传统的继承和创新应该在不刻意、不功利的心态中真正赋予作品艺术的当代性。

从书札谈到蒋礼鸿先生的
书法艺术

中国的书札，指的是书信、便条，以及文稿的片段或者是篇幅不大的诗文手稿。虽然从广义上说，长篇的书稿也可以视为书札，但习惯上还是称较短的诗文手稿为书札。书信是书札的大宗，因为书札的"书"原本就是指书信。

中国书法主要是古代文人创制的，文人的书札是古代书法遗产中很重要的一部分。书法在今天被视为艺术，主要是因为它借助汉字丰富的造型和书写时自然产生的节奏、韵律，可以达到抒情表意，塑造艺术形象的目的。而古代文人书札，由于书写时基本不受拘束，运笔构形出自天然意趣和自然功底，所以真实地显现了书写者的感情状态、技巧水平和审美取向。历史上脍炙人口的名作如王羲之的《十七帖》就是17通书信便条，是王羲之日常书写时留下来的作品。

书札不仅是研究书法艺术的第一手材料，也是了解研究古代历史文化和语言的极有用资料。就如王羲之和王献之书札，里面反映出当时他们的日常生活起居、思想主张和亲友交往等都是很具体真实的，而要解读这些内容，又必须正确地训诂其中的语汇。笔者曾经对此颇有兴趣，做过一些研究，写了些文章。

当代文人的书札同样具有上述价值。

像蒋先生这一辈学者，虽然身处当代，但他们的主要思想观念还是与传统文化一脉相承的，而行为方式包括作文吟诗的习惯、方式，与古代文人也并无迥异之处。当然，我们从他们的诗文书札里读到的学术新见和时代感，还是比比皆是。我们今天翻阅研读他们的手札，真切了解到他们的为人处事，确实具有中国文人的那种清朗高格，也能学到不少做学问和看问题的方法观点，还有，直接让我们感受到的是醇美的书法，是字里行间的书卷气。

我父亲毕业早，因此蒋先生和我父亲有过一段师生关系，但更主要更长久的是兄弟一般的挚友。他们因学问研讨而过从甚密，因诗文酬唱而气味相投，因品性相类而友谊日深。谈到书信，从二十几岁当学生开始就有

了互通的历史，以后凡学问上有何新的想法，工作上有何新的动向，生活上有何新的变化，甚至有新的诗词创作，都借助书札互相交流。因此，假设这些书信都能收集完全，不仅见证了二人的友谊交往，也是当时知识分子思想、生活的形象说明，是时代风尚和学术流变的一点投影。

对于蒋先生的书法，我一直很喜爱。小时候最强烈的印象是他和我父亲一样，都善于写蝇头小楷，并且在线装书的空白处密密麻麻但整齐清晰地写上注解和评语，现在要是拿放大镜去看这些微小的眉批，个个字都笔画精湛，结体工稳，甚至情态生动，顾盼自如，现在的读书人哪里还有这等硬功夫好手段！他们的字大体风格相似，但细看却有区别，我父亲的字较平和宽松，略带隶意；蒋先生的字紧结严谨，但有时横画和捺笔的稍事夸张又增添了收放自如的效果。字的风格就是一个人性格和习惯的反映。蒋先生的字就如他这个人，做事做人诚恳，讲规则，来不得半点虚伪和马虎，所以他的字的严谨和学问的严谨是一致的；他又具有极强的毅力和偏强的个性，他能长期伏案思考，他惜时如金，为了做学问从不屈服于恶劣的环境，也不为安逸享乐所动，所以他学术成果甚巨。他的书法也透露出一种偏强之气，即使是稍事放纵的捺笔和戈钩，也笔笔形态到位，曲而劲健。我至今还保留着他对我一篇文章写的评语手稿，以及在我文章中的夹批眉批，这些字迹美观悦目让我赞叹心仪，而其工整严谨远甚于我的文稿，又使我汗颜，催我努力。

在蒋先生兴致所至挥毫书写自己的诗词时，字的风格稍有不同。此时结体会宽松一些，笔画的意趣也添了几分闲适。蒋先生平时以七绝、七律和不太长的词为主，字也最大写到二寸见方，行书居多，偶见篆书，所以书法作品多为四尺对开或三开，横幅与条幅均有。书写全凭性情，无所谓创作状态，更无应酬之负担。见过几幅他写的诗，内容竟是带有诙谐调侃的，可见他写字，仅为家人、熟人快乐，也有点自娱自乐之意。也见过他写了送给学界友人的孩子的，比如有一幅赠金小环的诗，就是称赞那个孩子聪慧灵敏的；而送给我的一幅，却是包涵着对我父亲的感情和对我的期望。蒋先生的儿子蒋遂是我从小交往的好友，小时候，见我刻印章了，他也学着刻，并且也效仿我，要父亲书写印稿。所以，蒋先生的篆书，以及他的印章布局，也是我亲眼见到并受到一定影响的。至于作篆的准确度，恐怕在当今印人中也难找出像他那样学有专攻的，《说文解字》的相关材料他可以信手拈来。蒋先生在书法方面花的时间不多，与做学问相比可以说很少，但准确地说他的书法和做学问是融合在一起的，著文时常用毛笔，而书法和学问互相陶冶更是自然天成。他本身没有其他什么业余爱好，著述闲暇时的精神放松在书写中是显而易见的。我见过他书写的状

态，也见过陆维钊、沙孟海先生书写的情景，同是文人，毕竟后面两位又属于艺术圈中之人，那种挥毫时的情绪、动作和笔迹的艺术化展现确实与平时读书作文不一样。而蒋先生书写诗词，乃是其平时读书作文的一点延伸，一种放松，是做学问劳顿后的一种调剂，当然也是文人必不可少的一种文化生活方式。这个情形，我在观看夏承焘、王驾吾和自己父亲写字时也有相似的感受。

可能以前的文人，当社会环境不将他当成职业艺术家的时候，大抵都是这样的心绪和创作状态吧。由这样的心绪和状态写出来的字，自然与专为展览或出售而写的字有所不同，但"无意于佳"未必不佳，苏东坡早就发现这一点了。

蒋先生的书法被专门拿出来研讨，以前没有过，我也是仍然怀着自小的喜爱，以及浅浅的体会来写这段文字，似乎真要拿书法学的一套术语和理论来评说，又不那么恰当和真切了。所以，慢慢地品味比说什么都好。

姜亮夫先生的书法造诣和风格

　　姜亮夫先生是国内外闻名的国学大师，其学问深厚，见识广博，著作等身，世人无不钦服。1989年，我有幸成为先生的博士生，在学术和人生经历上跨了重要的一步。毕业至今已有整整20年，这20年，先生的学术思想不断启示我，使我的研究工作有所开拓，先生的为人与精神不断影响我，感召我，使我忠实于传统的道德和文化，努力做一名先生所期望的有品行有修养的知识分子。

　　先生如高峰，无论是学养和用功我远远不可企及其万一，自觉极其惭愧。在学时，先生对我的指导并不拘泥于某些具体问题，而是以其对中国文化的深刻理解和独特眼光，时而纵横捭阖，从上古三代的学术起源谈到当今的学术流派和利弊，从儒道佛思想谈到书画情韵；时而轻松幽默，从自己的治学经历谈到过往的学人交游，从经学、小学的方法谈到敦煌学的探索，点滴之中，均可见思想之敏锐，精神之光辉。有些细节的回忆，足可见先生的人格和情致。他曾经谈到在巴黎国家图书馆的经历。当时他看到这么多的中国古代文献和文物在法国被收藏，尤其是伯希和拿去的敦煌文献极为珍贵，感到作为一名中国学人，保存和继承祖国优秀文化是义不容辞的责任，便毅然放弃了在巴黎大学攻读学位的计划，转而投身国家图书馆抄录、研读。当时图书馆的阅览室灯光较为暗淡，先生也没有任何照相设备，它只能一个字一个字抄写那些本来字就小，又因为年代久不甚清晰的敦煌卷子。因经济上的拮据，先生每天那么大的工作量却只能吃几块夹着包心菜叶子的面包。忘我的工作情景被图书馆的工作人员看在眼里，深受感动的图书管理员，破例为先生每天推迟关闭1小时，这样就能多抄录一些，也缩短了总的时间。高强度的工作和不良的抄写条件，使得先生的眼睛受到伤害，得了高度近视。

　　他在巴黎国家图书馆抄写的敦煌本《王仁昫手抄切韵残本》是研究古代文字音韵的极珍贵材料，建国后中国科学院曾予以出版，而且采取了影印先生墨迹的方式。我手捧这本书翻阅，想象着先生在巴黎抄录时的用功情景，感动油然而生，同时又被那灿烂的墨迹所吸引，以前见过少量先生的毛笔字，但如此大规模的作品很少见，这简直是一部书法杰作。先生的书迹与

我常见的文人手稿墨迹不同，未见端秀或婉丽，而是结体奇倔但不失儒雅，线条硬朗却又虚实多变。出于对书法艺术的兴趣，我向先生问起他学书的经历。他说小时候就常常练习书法，和当时多数重视传统教育的家庭一样，父辈让他从研习晋唐书法开始，所以他在王羲之书法方面下过一番功夫，打下了较好的帖学功底。十几岁时，他拿了自己的书法习作去请教本地的一位书法家，这位书法家看了他的字以后，说了一番让他意外却使他受益一生的话："你何必要像其他人一样学王羲之，走帖学老路子呢，我们云南就有值得学的好东西，你何不学学'二爨'呢？"这"二爨"，指的是《爨宝子》和《爨龙颜》，是出土于云南的两块南北朝时期的碑，是在中国西南地区罕见的北碑风格的书迹，其奇崛的风貌人们为之惊艳，但清初阮元、包世臣提倡碑学以后，方被学界重视，视为艺术杰作。由于其笔法结体与传统帖学书法差异较大，一般学书者不敢轻易触摸学习。先生从来就是一个有个性、敢探索的人，一段时间学习下来，他感到"二爨"非常符合自己的习性和爱好，尤其是他觉得将原来自己学习王羲之的功底和《爨宝子》的风貌结合起来，能够形成"碑帖相融"的新风格，可以走出自己的一条新路子。渐渐地，这种融合越来越自然，而在先生用其作为小楷，长期书写文稿、抄录文献资料时，又扫去了"二爨"固有的拙气，反而成为一种既具有金石味道，又充溢着书卷气的新的文人书法。

后来知道的几件事情，让我认识到先生的书法独创面貌，还有其"文化生态元素"。谁都知道清代的书法大家何绍基，其笔法的奇特和风格的独创性在书法史上令人瞩目，而何绍基正是姜亮夫先生的族中前辈；先生的夫人陶秋英教授，是一位艺术修养深厚的画家，其书其画，古风盎然，世人宝爱。先生还有一位族弟姜澄清，贵州大学中文系的教授，也是我颇佩服的书法家和书法理论家。先生在世的时候对姜澄清先生的书法是肯定的，但因为是大哥，对这位小弟还是勉励督促之词颇多。先生是云南昭通人，这个地方是云、贵、川、湘文化交汇之处，先生对昭通的文化和方言均有研究。云南文化的独特性也造就了不少独特的文人，比如中国数学之父熊庆来，而熊庆来的公子熊秉明，又是当代世界知名的书法理论家。我在巴黎访学时，不仅去国家图书馆看了当年先生抄录的敦煌卷子，体会了先生的辛劳，而且听取了同是云南人的熊秉明先生对姜先生的评价，他远在法国，做学问还常常用到先生的著作，比如查阅先生的《历代人物年里碑传综表》就受益良多。

我们今天可以看到姜先生留下的书法，不仅有文稿上的小字，也有题写的大字，真是眼福。如若欲经常瞻赏，还可以去杭州的灵隐寺，大雄宝殿的正门楹联，正是先生的墨宝。

氤氲之气
——评白煦"水墨书法"

　　白煦是我敬仰的一位书法家，这不仅由于他的书艺，还在于他的为人，他是一位工作勤勉，待人宽厚，做事认真的大哥式的朋友。他在书坛耕耘了30余年，其成就已为众人所知，其人品更为大家所称道。当然，对他个人评头论足不是本文之意，还是想就作品说几句浅见。

　　白煦的书作，从我初见的印象起，就是极具有艺术个性的。他有很好的帖学功底，但是不取"二王"那种温润婉转的用笔方法，而是吸收了碑派书法的拙朴、曲折的线形，甚至以正、侧并用的笔法表现出镂刻的视觉效果；在结体上，则打破常规，疏密关系随意而生，长短斜正皆由意而造，布局亦变化多端，常能出人意外而又在艺理情理之中。看白煦的作品能够体验到一种自然酣畅的激情贯注的创作状态，碑刻般的线条在他手里却奔放流动起来，尽显潇洒风度。

　　白煦的书作风格显然是在传统上广取博收形成的，而且妙在能够让人想到古帖又难确定何家，不露痕迹地将古意传达出来而又创造另一种视觉形式的真正用意是，要让观者感到此作是此时，此作是此人，亦即作品其实具有明显的当代性。

　　这样的一种创作思想显然在白煦身上又有了发展延伸，这从他近年来的"水墨书法"上得到了见证。传统书法毕竟建立在古人的审美意趣和当时的文化情境之中，当代书法艺术如何表达当代文化人的情趣，始终是当代书法家必须直面的一个问题。作为多年担任国家级各类书法大展和比赛的评委，白煦"阅卷无数"，对各种风格流派，此起彼伏的"流行"现象，看得多了，也思考得多了。作为艺术，展现个性方有生存价值，而寻找一种表述语言，则是呈现这一价值和观念的必由途径。白煦知道，传统文化中可以吸取的艺术语汇极为丰富，但书法的"跨行"必须慎重，必须以书法艺术本身的构成元素作为形式创新的前提。书法技法中最重要的是笔法与章法，前者决定线的造型，后者决定空间的分布，两者有机配合而构成汉字的艺术图像。然而古人也讲墨法，虽然历代书法理论中提到不多，但凡是讲到墨法了，就已经深入到线条的层次意识了，也就是对固

有的笔法章法已经不甚满足，希图书法更为精致、更具有表现力。假如视"书写"为文字交际的行为之一，或作品大致"可观"即止，则笔法章法足矣，墨法几乎无存在意义，但若视书写为一艺术行为，则墨法带来的情趣表现作用就是无可置疑了。然而书法技法遗产中墨法可传承的内容较为有限，倒是绘画技法中多有可以借鉴之处。唐代画论家张璪曾提到"湿笔"，当代也有画家用含水分较多的笔蘸宿墨而产生特殊效果的。白煦或许是受到国画中这一技法的启发，也或许是自己不断实践不断摸索后的欣然偶得。他将带水之笔蘸墨书写，在运笔的速度和力度上作不同于纯墨情形下的操控，于是"风生水起"，纸上出现了韵味十足的线型。水，这一"上善"之物、生命之原进入了书法的墨的世界后，顿生氤氲之气，似乎有了生命的活力。我大概可以想象到白煦兄在用他的"水墨"之法作书时，那种畅快淋漓、其乐无穷的状态。总之，作为艺术行为，"水墨书法"有了相比传统书法更新的表述语言和更丰富的造型方式，而又没有游离于书法本质特征所要求的基本规定性。我想，这就是白煦"水墨书法"受到认可，在书坛树起一种风格样式的原因。

祁小春
——人、文

一、其人

初知祁小春，是在一封来得有点突兀的电子邮件上。还是2004年的夏天，我看到一位并不相识的人给我发来了邮件："我是祁小春，在日本……"接下去用非常传统的文人口吻，谦虚而又明确地询问我写的《官奴辨》发表在何处？能否提供复印本？由于我手头没有那本杂志，所以只能告诉他大约在哪一期的《书法研究》，之后他又来过几封邮件，告诉我查找的情况。当时的印象，这位小春先生做事十分执著，对资料的搜求不遗余力。后来从中央美院刘涛和艺术研究院王玉池先生那里，知道小春在王羲之研究方面已成绩斐然。由于共同的研究兴趣，我开始和小春有了进一步的通信联系。

但真正有机会和小春谋面，是2005年秋在临沂的第三届国际王羲之学术研讨会上。已有的学术交往使得一见面就好像是老熟人，又发现彼此性情相投，便更加无拘无束地交谈起来。小春是那种既很尊重传统礼节，细心体悟别人想法，又十分豪爽、性格开朗的人，我想，这一定与他出身军人家庭和自己的经历有关。我见过不少北京部队大院出来的人，直率和豪爽是大多数人的特点。小春就读于人大，毕业后就职于人大古籍所，浸染于旧学，求教于前贤，曾整理古籍碑帖，参编善本书目，尤以钻研版本之学而有专长。"天下第一好事是读书"，我相信小春的儒雅来自于他的学而不倦，对传统文化的多方面的接受。真正做学问的人是不隐匿好恶的，小春就是这样的地道文人，他反对某些浮夸文风，敢于直陈己见；平时可以说笑无拘，但在学术上，他的原则性很强。会上他发表了关于王羲之《兰亭序》中"揽"字的考证，他并没有因为国内多数学者对《兰亭序》作者看法已基本一致而附势，而是用自己的扎实研究来重新审视这一问题。他认为，"揽"的用法不符合当时的避讳，恰恰暴露了作伪的痕迹。文章对于历史文献的旁征博引是很见功力的。这又使我对小春的治学特点有了新的印象。

2006年7月，我有一次到日本参加学术会议的机会，小春闻讯即给了我"热烈欢迎，尽力陪游"的信息。广岛的会议结束后，我与南京师大的王继安教授就奔赴大阪，小春早就在新干线大阪车站迎接，他和继安原本不相识，但三言两语就扯起目前书法网上的论战。说笑间，到了京都。京都的鸭川两岸，传统的酒店遍布，穿和服的美女穿梭而行。榻榻米就铺在江边，一边饮酒一边可以观赏灯光夜色，十分惬意。三百年前的文人和武士，大约也是这般享受。小春的酒量胜于我和继安，但3人最后都近乎"放浪形骸"。看来日本清酒的后劲还是不可小觑的。晚上就被请到小春的家里，就寝前，他家的两只美丽无比的大猫，在榻榻米周围"巡视"了3圈。小春告诉我，他和他的日本太太暂时不想要孩子，这两只猫便视若子女。楼上是书房，小春除了阅读著述，还每天临池。我惊讶于他一手娴熟的小篆，而更喜欢那不事张扬的、恬淡雅致的行书。后来知道，小春早年即喜挥毫，出国前在北京还有过个人作品展览。第二天在小春的带领下，我们完成了安排紧凑、内容丰富的"日本传统文化之旅"，地点主要在奈良。我们参观了唐招提寺，看到据说是欧阳询书写的牌匾。在东大寺有所谓"写经室"，经小春一番交涉，管理者闻说来了"中国书法家"，便破例请我们入内参观。只见数十人（多数为女性）正埋头抄写佛经，一丝不苟，十分虔诚。小春介绍说，能来此抄经，很不容易，这些人视之为修炼和养性的最佳方式。想到前几天在广岛看见女大学生的书法表演，也全然是一种文化生活方式和生命力的释放。小春在这样的环境中体悟中日书法的异同，必然有不同于吾辈的感触和思维。

祁小春在日本随中村乔教授攻读文化史，又受教于书法史学家杉村邦彦教授，也曾求教著名学者白川静、中田勇次郎。这几位先生治学严谨，在日本都是出了名的。在他们的影响下，小春将研究中对资料的"竭泽而渔"，提高到学术规范的高度来认识，他曾说，讲究学术规范是研究中的硬道理，如果以"资料有限"、"自己孤陋寡闻"为借口，在资料有问题的情况下作研究，还不如不做。他很欣赏王国维和内藤湖南（日本汉学家）"坐拥书城"的那种感觉和状态。但是小春在这方面又是头脑清醒的，他看到日本有些学者其实已经成了"资料狂"，以炫耀资料为能事而在论文中已没有自己的观点，这与学术的创新要求是悖离的。小春身居日本学术环境，但他又有在国内学习研修得到的"底气"，所以他在学术上不会盲目跟风。日本学者有其长处，小春亲聆受教必然体会更深；但中国乾嘉学派重考据、重发明的传统实为治学的"正本"，相比之下日本的汉学家只能算支流了。小春深知此理，所以他在王羲之研究中，方法上能兼容并蓄，既努力做到资料搜集的完整性，又花大力气对资料进行考订，发

明乃"水到渠成"，新说必言之有据。他不像有的学者，喜欢"建构"理论，甚至创立"学派"，而其实只不过发一通缺乏根据的言论而已；他在《迈世之风——有关王羲之资料与人物的综合研究》这部学术分量很重的大著作中，谦逊地表示，我的有些说法能够得到学界的注意，作为一说，也就很满意了。他在序言中很少提到他在书中的几点发明，其实，以笔者看，这些发明虽还够不上"建构"理论框架，但涉及书法史研究的重大课题，意义深远。他似乎更"满意"于对资料的开掘和对以往研究的辩正、梳理，对能够为后来的研究提供较完整的文献信息而感到欣慰。这，就是作为学者的祁小春。

二、其文

祁小春要撰写一部系统研究王羲之的著作，是早就听说了的。最近《迈世之风——有关王羲之资料与人物的综合研究》（下简称《迈世之风》）问世，小春从广州打电话来，约我写个书评；随即，台湾石头出版社又寄来了这本像城墙砖一般的书。我当然是义不容辞、欣然答应了。但真动起笔来，又感到不像一般的书评那么好写。我虽然也忝列王羲之研究的学者，但面对小春此书涉及学科之广、资料之全面，亦有不知从何说起之感。

王羲之乃"书圣"，凡触动圣人，不是因圣人的光环而被照亮，便是因圣人的高深而愈显低微。但学者若以功利毁誉计算，便再也做不成真学问。《迈世之风》的研究对象是"书圣"，但又不为千百年来"造圣"的种种传说、故事所误导，作者采取了广泛搜求文献、审慎处理文献、理智利用文献的科学态度，从而得出了不少新颖独特而又令人信服的见解。

关于王羲之研究的文献资料，一般可以看作两类：一类是王羲之的个人书简文字即传世的尺牍法帖，另一类是传为王羲之的书学论著、有关王羲之的史料和研究论著，也包括一些历代流传的逸事轶闻。由于几篇流传的书学论文非出自王羲之之手已经多数学者基本确定，而有关传闻逸事的真实程度也无法验证，所以主要的研究资料便被锁定在传世的尺牍法帖上，而前人的研究成果也是重要的参考。小春曾以十年之力，写成《王羲之论考》（日本：东方出版，2001年），《迈世之风》则在该书的基础上更深入、细致和全面地进行探究，并对王羲之研究范围作了进一步扩展，"充分留意历史上各种因素可能对王羲之其人物、思想、生活等方面所产生的影响"，并且就"书中涉及的一些尚有争议的问题"，"在提出自己的看法时，也尽己所知介绍了学术界有关研究进展，尚待研究解决的具体

问题与课题，以及今后的研究方向等等"[1]，这样就对文献搜求的广泛和作者文献学的功力，有了更高的要求。

诚如作者所说："基础资料的研究在王羲之研究中所占比重甚大，换言之，有关王羲之基础史料的研究构成为王羲之研究的一大特色。""由于存在大量辨析真伪的问题，这种基础研究工作的难度非常大。"书中对"文献的文本研究"与"书迹的研究"加以理性的区分。比如，现今王羲之真迹已无存世，所见只有下真迹一等或二、三等的复制品，那么这些复制品的价值如何？作者认为应该因研究角度不同而各异。对传世书迹的分类，可以有"文真字真、文真字似、文真字假、文字皆假"四类，在王羲之书迹中，第一类可以排除，第二类对研究书法字迹是最有价值的，但从研究文献文本的角度看，则第二、第三类都有价值。这是很有见地的。王羲之书迹存世的除了临本、摹本，就只有一部分内容可信、书法不类的作品了，无疑，对于考究王羲之生平、思想，这些都是宝贵的资料。至于传为王羲之的书论，虽难以定为出于羲之之手，但亦大抵反映了羲之的书学思想，不宜一概弃置不用。《迈世之风》对此也作了辩论。总之，当今王羲之研究的著作，林林总总，但要说基础资料搜罗之广，辨析之精，当推祁氏《迈世之风》。

王羲之研究历经千年，几成"旧学"，惜新时期书法复兴以来，虽有少数创见之论说，但多数仍不免老生常谈，更不用说系统的、多维度的考论。然而《迈世之风》却针对王羲之研究多年留存下来的几个重大问题进行了专题性的探究，由于论证严谨，推理缜密，使我们在阅读过程中，"欣赏到小春先生对于历代文献典籍，有系统地掌握、归纳与爬梳剔抉的风格"，跟随作者的思路"一步步接近真实的王羲之"[2]。套用一句现在流行的话：原来考据竟然这么有趣！

《迈世之风》分上、下编，上编四章，为"资料研究"，主要针对尺牍和《兰亭序》进行了材料上的条分缕析；下编三章，为"人物研究"，包括对王羲之家世生涯的研究，与道教关系的研究，以及用"傲、简、悲、媚"4字对王羲之及王书作了风貌的描画。在第四、五章里各附了"个案研究"：《兰亭序》的"揽"字与六朝士族的避讳；官奴考——王羲之晚年生活中诸问题综考。由于后一个"个案研究"与本文开头提到的"相识缘起"相关，所以我有兴趣略作评介。这篇"研究"有10节，显然祁小春以"官奴说"的讨论为基本内容，而引发了关于《十七帖》以及诸多王羲之生涯事迹问题的探究。当然，"官奴说"是王羲之研究中一个重要的"疑案"，对之讨论本身可以弄清王氏家庭关系和称谓的一些问题，同时又关涉如何看待《十七帖》、《宣和书谱》等文献史料的问题，如何

运用证伪、比勘、推理等研究方法的问题，所以，其意义可谓是立体的、多指向的。"官奴"为王献之小名的说法，流传了千百年。1980年代周本淳《"官奴"非王献之小字》发表，公然发疑；后来笔者发表了《"官奴"辩》，虞万里发表了《"官奴"考辩》，先后指出周文之误。周文认为"官奴"是王羲之女儿的断论，是来源于宋人对刘禹锡诗《酬家鸡之赠》的一则注，注文有"官奴，羲之女"。问题是，周文不但在考论时犯了"孤证"之忌，而这条证据又恰恰是错的，至于为什么酿成此错，任文、虞文均有辨析，小春更一针见血地指出："若能读到《书记》（按，指唐张彦远《右军书记》）著录诸帖的所有内容，就不会出此谬误。因为从这些关联帖文来看，很容易判明官奴乃羲之子，小女玉润乃官奴之女、羲之之孙女。"小春在"官奴不可能是王羲之的女儿，而应是王羲之七子中一人"这一点上是与笔者看法一致的，但对笔者引张怀瓘《书断》作出的一个推论并未同意。《书断》提到羲之曾经书《乐毅论》给童年的献之，而褚遂良《右军书目》记有《乐毅论》书赐官奴。这就很自然地将献之与官奴联系在一起了。小春则提出："不能排除以下的可能性：王羲之既然能为末子王献之书写《乐毅论》，当然也有可能为其他的六子中的某一子或二子乃至所有儿子写《乐毅论》，而《褚目》著录的或许就是其中之一部也未可知。这就是官奴说问题的迷雾所在。"思致如此细密，真不得不佩服！但问题何尚不是如此？历史文献考证就是不应该放过任何疑点。小春对《十七帖》等文献进行了系统的比勘分析，得出的一个关键性结论是："王羲之在世时王献之并未结婚"，因此王羲之帖中"小女玉润"不可能是献之的女儿；但"官奴确为王羲之子，他也确实有一个名叫玉润的小女儿"，这只能归结为"官奴不是王献之，但应是王羲之其他六子中之某一人"。虽然由于资料的问题不能够指明"官奴"究竟是指哪个儿子，但这个说法至少堵住了目前所有能够看得到的漏洞。对《十七帖》等的爬梳抉剔而得到的收获还不仅仅在得出了这个结论，小春进一步指出，王羲之晚年有3件大事萦怀在心：痛丧早夭的二孙女、强烈的游蜀愿望、献之婚姻。而这几件事的相互关联，又可以"引出更深层的思考，因为这涉及王羲之人生观等大问题"。这些提法以前都很少有人论及，而在"与道教的关系"和"散论"两章里，小春以更为广阔的文化视野对王羲之的思想和艺术进行了剖析。仅此一项"个案研究"，就可以看到小春系统把握文献资料的能力，善于从蛛丝马迹中发现问题的眼力，谨慎细致的治学态度和思绪联翩的学术才华。面对《迈世之风》，我们不是在阅读一本情节曲折刻画生动的小说，但是引人入胜的考证和对问题层层剥茧式的探究同样带来阅读的乐趣。

犹如"举贤不避亲",作为小春的同道、友好,"揭短"也无忌。《迈世之风》对王羲之书札作了系统的研究,对一些书札中的语词也作了比勘和阐释,但"意犹未尽"。书札中的"习语"既是文人书面用语,有些也具有口语性质。如果运用更丰富的六朝文献的语料来作比较,不仅用文献学而且用语言学的方法对"习语"做一项全面的研究,或许能更确切地阐明它们的意思,这将更有利于正确解读王羲之,同时也有助于文献考察。这样的意见有点主观,或许只是缘于个人的学术兴趣。《迈世之风》无论从哪方面看,都是十分"立得住"的高水平学术著作。阅读好的学术书是一种享受,而且常常生出一种"学而不厌"的愿望。

注释:

[1]祁小春.迈世之风—有关王羲之资料与人物的综合研究[M].台湾:台湾石头出版社,2007.

[2]同上书,执行编辑洪蕊"关于本书"。

其他引文除说明外均出自《迈世之风》正文

人物画应该努力表现时代的大气象

——梁平波画展"走进阳光"观后

近观梁平波先生画展，除了享受到一次视觉艺术的大餐之外，更领受到一位不平常的艺术家火热的激情和超乎寻常的创作能力。

梁平波先生画展的主题是"走进阳光"——走进高原，走进西藏，歌颂充满阳光的西藏。西藏是一块神奇的土地，又是一个神秘的地方。她有"世界屋脊"的称号，足以使所有的艺术家对之神往。描绘她，赞美她，成了许多画家的愿望。她有独特的风情与文化，多少艺术家为之动容，由此焕发起创作的激情，也由此创作出许多优秀的作品。也许这样的说法并不主观：凡是对表现西藏情有独钟的画家，他的心胸是宽广的，他的感情是深沉的，他对自然、人性之美的审度，是高昂的。

我留连于梁平波一幅幅富有西藏风土人情特点的画作前，给我震撼的不仅仅是那宏阔的场面、纯真朴实的人物，更是透过这些艺术形象所看到的艺术家的胸怀和激情。如果没有对西藏的热爱，对西藏人民的热爱，对西藏文化的热爱，是不会投注如此巨大的精力，去建构、去塑造这成千上万的艺术群像的！在这里，我们看到的不是玩玩趣味的小品，差不多每一幅都是精心构思、有着耐人寻味的主题、形象饱满、技法表现手段丰富的大作品，有的堪称近现代人物画史上的巨作了！所以，仅就画作的丰富和规模而言，就可在当代画展中独树一帜，而在西藏题材画和当代人物画坛留下重重一笔。

说梁平波是"不平常的艺术家"，是指他长期身居重要的领导岗位，工作繁忙，靠挤出来的时间从事绘画创作。如果是偶而涉笔挥毫，搞点写意，倒也并不稀罕，令人惊愕的是如此巨作，又是如此细致的人物刻画，可见梁先生之刻苦用功和长时期的生活积累、技法磨练了。作为长期从事宣传文化领导工作的干部，他当然有着强烈的社会使命感和敏锐的洞察力，而他的正宗美术院校科班出身，又决定了其学术的严谨和技法上对自己有高标准的要求。这就不同于一般喜欢艺术的党政干部，他是专业型的、学者型的。两者结合，加上秉性天赋、惊人的毅力，所有这些，是其作品富有思想性，具有时代性，又经得起艺术品质的推敲，从而形成巨大

影响力和感染力的原因。

由此想到中国人物画的历史和现状，尤其是当代人物画家肩负的使命。

中国的人物画与山水、花鸟画不同，向来是注重反映社会生活、发挥其人伦教化作用的。儒家的创始人孔子看到周代的明堂画有前代帝王像，想到"尧舜之容，桀纣之像，各有善恶之状，以垂兴废之戒焉"，而产生于中庸哲学的"中和之美"，追求人、社会和自然三者之间的完美和谐。可见，儒家基于实践理性的审美观，侧重的是人和美术活动的社会性。道家学说恰恰能与儒家的这种审美观相反相成。《庄子》中"解衣盘礴"的故事，说的是宋元君请一批画师来作画，个个"受揖而立，舐笔和墨"，只有一人姗姗来迟，独自"解衣盘礴"，裸身而作画。宋元君称赞这个人是"真画师"。这其实是庄子对艺术家自由创作、抒发鲜明个性的提倡和赞美。儒道互补，既要发挥画的伦理教化作用，又要求人性在自然状态下的和谐呈现，这成了中国绘画艺术的一贯传统。历来认为，在理解对象和深入刻画对象方面，以人物画的要求最高。顾恺之曾说："凡画，人最难，次山水，次狗马，台榭一定器耳，难成而易好，不待迁想妙得也。"不但要精心塑造形象，还要刻画人物的精神面貌，能画出人在"目送归鸿，手挥五弦"的短暂动态中流露出来的神情、气质，那才是人物画的高手，不通过"迁想妙得"，是达不到这种艺术境界的。

古代人物画家留下了许多不朽的佳作，近现代画家对传统学习继承，更有发展。如果将任伯年、齐白石看作是对传统表现手法的优秀继承者的代表，那么从徐悲鸿开始，中国的人物画走上了一条既与时代同呼吸共命运，又此起彼伏、曲折发展的道路。徐悲鸿以其中国画的根底和西画的功夫，创立了近现代人物画的"素描派"，他的大量创作又以强烈的民族性和深沉的历史感而在民众中产生影响，《田横五百士》等是其中的代表。同属这一派的还有蒋兆和以及后来的杨之光、李琦等。江浙一带的人物画家似乎走了另一条继承创新之路，或许是陈洪绶、任伯年的潜移默化，或许是潘天寿教学思想的影响，他们更关注笔墨的造型和表情作用，在传统线描的基础上，参以写意花鸟画的用笔、用墨、用色之法，山水画的钩、皴、点、染等，别开中国人物画的一番新天地，其代表人物如周沧谷、李震坚、方增先等，他们除了画大量生活情趣浓郁的小品之外，也创作了不少社会意义深刻、反映重大主题的作品，比如为人们熟知的方增先《粒粒皆辛苦》、《说红书》等。傅抱石的人物画其题材多为历史和神话，颇具一种潇洒的古风。西北地区、华南地区的人物画家，更多地表现了地方风情，亦佳作累累。"文革"时期主题单一，表现手法单一，但带政治口号

式的画数量却不少。改革开放以后，中国画界发展最快的还是人物画，尤其是近十年来，人物画的题材、风格、表现手法已经非常丰富多彩，早已打破了以前所谓风格特征的区域性、门户特点，新一代画家无论在继承创新、体现个性色彩方面，还是在驾驭各种题材、把握时代脉搏方面，都有了超乎前人的骄人成就。

人物画家应该有比其他画种画家更多、更直接的社会使命，因为事实上人物画更便于一目了然地表现一个时代的人的精神面貌，更直观地表现一种民族的风情、习俗、价值取向和审美意趣。表现上述内容或内涵，并非全部都要画大场面、大作品，好多表现细节的，或者只是捕捉瞬间表情的小品佳作，未尝不能折射时代风貌。但我们身处这样一个伟大变革的时代，社会在转型，环境和生活日新月异，有多少重大的事在发生，要当代的人去体验品味，要后世的人来评说追思！难道艺术不应该去表现这些时代的"大气象"吗？难道我们的人物画家没有表现这些大气象的冲动和力量吗？我们需要各种风格题材的人物画佳作，我们期待有更多的能表现时代正大气象的人物画佳作！我们也相信更多这样的佳作正在产生或即将问世。观看了梁平波的画展而有所感，但也许话扯得远了点。

吴永良

——画中有诗

观中国美术学院教授吴永良先生的画，会被其深深打动。很难得能看到如此率真的画了，如果要用最简单的话来评价，那就是，吴永良的画一是富有诗意，二是充满真情。

苏轼评王维：诗中有画，画中有诗。诗在画里的主题表达、情感表达、意境传达，绝不仅仅是在那几句题在画上的诗，而是以画本身的语言在传达诗意。画的色彩、线条、构图无不流淌着诗意。画家是以诗的抒情心态在挥洒，在经营着一幅幅画。即使是人物画，甚至是表现伟人名人的画，都可以诗意盎然，表达出一腔真诚。作为人物画家的吴永良，既有明显的诗人气质，他的画笔流露出来的是诗境、诗情、诗意。

说到吴永良不由得也想到他的3位老师——周昌谷、李震坚、方增先。吴永良的技法首先来自于师授。原浙江美院的中国画专业极为讲究对传统的学习，无论是早先的"吴带当风"、"曹衣出水"，还是明清陈洪绶的古拙线条、任伯年的没骨手法都是美院教学中的重要内容。然而，周、李、方三位老师都是有所创新突破、自成风格面貌的画家。而我们从吴永良的画中看到了他对传统、对老师表现手法的继承和融会。吴永良的画中，有周昌谷色墨交融的没骨写意、有李震坚拙朴的线条和扎实的造型、有方增先笔意的多变和人物的传神。更值得称道的是吴永良师法潘天寿而又另开新境，用指墨画人、画景，其笔触之酣畅，墨韵之曼妙真令人叫绝。刻画鲁迅、柔石的《长夜》乃指墨画巨作，是他这方面的代表作品。

吴永良画的真率，源于他作画"以心为师"，他在《画余随笔》中说："绘事出于心，在乎情，得乎趣，合乎理"。他是将"心"放在第一位的。有人看过几位人物画家作画，感到吴永良作画出手较快，问之，答曰早已有腹稿。他在作画之前，心已进入状态，形已了然于胸，故他画人可以从脚从某一衣纹画起；画大幅作品，可以不打草稿，由局部画到整体，而无顾此失彼之感。当然，他的"师心"更重要的在于重真情，不做作，画真趣，去雕饰。中国画的笔墨都是有表情的，笔墨在画中固然用于造型，但笔墨中却毫不掩饰地流露出画家作画时的心态和艺术修养。写意

人物画的笔墨常常不为形的塑造所牵累，讲究的是笔墨意趣，而寥寥数笔能将人物的心神传达。吴永良的画中小女孩的形象给人以纯美的感觉，而古代人物也极具雅趣，笔简而意浓。这都来自于他的内心对纯真的向往，对文人情怀的贴近。

如果将吴永良指认为"浙派人物画家"的代表之一，学术界不会有异议。但吴永良对此似乎有自己的看法，他认为在潘天寿教学思想影响下，原"浙美"确实形成了一个水平在全国领先的人物画家群体，但被人们习惯叫开来的"浙派人物画"并没有也不应该有什么固定的技法模式、风格模式，更不应该有题材范围的限定。方增先就是一位曾在各方面探索尝试的画家。吴永良的画之所以给人们题材较广泛、生活味浓、内容形式不单一之感，就是因为他经常面对生活、面对新的事物、面对时代和环境的变化。他的笔是时刻为表现新的生活、新的感受而准备着的。吴永良曾大量地画人物速写，积累各种创作素材。他在新加坡多年，又到南亚及欧洲采风。他被南洋的风情、任务装束、绚烂鲜明的色彩打动了。他还体验了佛教、基督教的氛围和心境。他毫不固守原来自己已很成熟的画风，他只服从自己不断涌动的诗心。他的新又出现了印度人举行大典的宏阔场面，还出现了圣经故事。为了表现这些新题材、新感受，他又在技法上作了新的探索。古人"师造化"的优秀传统，在他这里有了新的、更广义的阐释。

吴永良的画，大大小小的诗。

摇曳的乡思
——周瑞文的油画风景作品

余光中说，乡思是一枚邮票；周瑞文说，乡思是一条小船，是在绿树掩映的港湾里轻轻摇曳的小船。小时候，周瑞文就是常常从小船里望着清澈的湖水，望着自由的群鸭，望着天边的彩霞，荡起遐想，摇曳着最初的艺术冲动。

时光流逝得自己也不敢相信，几十年过去了，人到了经常回顾往事、童年的见闻时时如电影一般不断浮现的年纪。在那些忙忙碌碌于公家事务和上头指派任务的日子里，巨大的责任感和一贯的积极性使得自己全身心地投入于工作，很少有静下心来整理创作、寻觅灵感渊源的时候。如今周瑞文虽然还是担当着浙江国际美术交流协会等几家团体的负责工作，但毕竟有了属于自己的许多时间，有了在闲暇时与朋友谈笑风生、与画友轻松交流的机缘，有了一个人在画室里品着香茗，思考着新的构图和造型，有了在湖边漫步、去乡间踏青，让大自然熏陶自己，体察万类之美妙变化，不断捕捉新的画境的心情和境遇。对于一位画家来说，这是从一个空间来到了另一个空间，从一种状态进入了另一种状态，他所营构的画面，一定是一种新的面目、新的意境。因为新的空间、新的状态，可能更适合于自由自在的创作，所以我赞成王平谈周瑞文时说的一句话："这才是开始"。

周瑞文的创作道路显示了这一代艺术家的"饱满性"。我使用这一说法是由于他们不仅经历了时代的巨变，也由于经受了多种类型的艺术训练、经过了各种条件下的创作历程。周瑞文以优秀成绩从美院附中进入了学院油画系，受过苏式的严格的写实训练，造型能力很强。

这套过硬的本领又恰逢"文革"，需要有反映重大主题的画作，他"有幸"参与了《人间正道是沧桑毛主席视察大江南北》的创作。这次创作在今天看来更多是担当了一次政治任务，构图和色彩明显带有当时"遵命艺术"的时代特点，但对于还是一名学生的周瑞文来说，其意义不仅在于一次作"大画"的锻炼机会，更在于树立了一种自信和奠定了一种人生理想。周瑞文在后来做舞台美术、做报刊编辑这些非完全是本专业的工作

时，还念念不忘自己是一个画家，而且是能画"大画"的画家，恐怕和那次经历不是没有关系的。周瑞文后来画的一些有海洋背景的反映工农兵火热生活的主题性油画，与其说是配合某些"政宣"工作和为了参加大型画展之作，还不如说是他当时那股青春的热情、饱满的创作激情与特定的时代、环境的紧密融合的艺术结晶。我很早就对《打靶归来》人物刻画的纯真和色调的热情感觉印象很深，而对《心在灯火阑珊处》的诗意和"透明"感动良久，我感到了莫奈和菲钦对画家创作的影响，更感到了画家对白衣战士外在美和内心美的真诚颂扬。《鉴真东渡》和《突破乌江》作为"大画"，其历史感、事件感、画面的冲突处理和氛围渲染，均显示了画家表现能力的自我超越。对中西名家的多方取益，丰富多彩的生活工作经历，人文知识的不断吸收，始终旺盛的创作热情和不断的探索努力，使得周瑞文在艺术资源上很富有，也是他作品题材丰富、表现力多样化的原因。

但我不想对周瑞文的这些过往成就作过多的描述。周瑞文新近创作的一部分油画小品引起我对他艺术思路的重新注意。

如果说一名艺术家经历过技法的刻苦学习、对各种风格流派的借鉴吸收、充满激情的主题性创作，或者说得直白一点，经历了青年时的冲动、世事的历练、名利场的锤打和考验，那么到了一定的年纪就是寻觅内心安宁的时候了，这对于一位画家来说，自然会在作品中流露出来一种恬淡的心境、闲适的心情和轻松的态度，于是，笔调轻快、意境幽雅、浪漫闲谈式的小品会应运而生。所谓"由生到熟，由熟到生"，大起大落之后"复归平淡"。这是一种人生境界的真实写照。

由于是写人生、写自我、写真实的心境，并不为责任和命题所牵绊，所以这类小品在题材上就非常自由，首先是内心深处久远的记忆、对世间万物的本质之美，会最直接地表现出来。青少年时代生活在杭嘉湖鱼米之乡的周瑞文，对家乡的一草一木都非常熟悉，也充满了淳朴的感情。从小对艺术很有感觉的瑞文，会忘记手上割草的镰刀，放牧的羊鞭，而凝望天边的彩霞良久不愿离去，被那绚丽多变的颜色所感动；有时会走在石块铺成的小路上，看着一缕晨曦照着斑驳的老墙，感到那纹理和色泽的变化是那么不可思议。今天周瑞文重回家乡，看到这一切又会是什么感觉呢？物是人非，经历了人世沧桑、在艺术上的不断成熟，家乡的温情有增无减，热情地拥抱它、真诚地表现他的欲望油然而生。于是，昔日戏耍的池塘的一角、村里小路的拐弯处、稻田边的草垛、夕阳下的古樟树，都进入了画家的视野，成了油画小品绝好的题材，因为，那不是一般的池塘和古树，它们带着少年的记忆和浓浓的乡情。

　　以前周瑞文画过一些稍大的画，对江南景色作了较细腻的描绘，命名为"诗意江南"。"江南"在广义上是范围很大的，但每个"江南人"心目中都有自己独特的一片"江南"，周瑞文画的江南当然是他熟悉的浙东北嘉兴海盐一带。那么这一带究竟有什么特色？有什么与众不同的风情？用怎样的表现手法最能够体现这种特色？这是周瑞文长期琢磨、不断探索的一个问题，他通过他的绘画，不断地走向"这一片"江南、他心中的江南的本质之美。由于杭嘉湖一带四季分明，物产丰富，尤其河湖港汊众多，阳光、水色、植物类群和人文地貌的多样化，构成了一组组朝气蓬勃的田园交响诗。所以，"诗意江南"的画面应该是丰富的，色调应该是以明亮为主的，乡间空气的纯净使得物象很清新、空间很通透，而人物、动物和所有草木花卉，应该是活泼而富于生机，空气里仿佛流动着各种不知名的植物的清香，间或还有猪羊的气味和炊烟的萦绕，这些细腻的感受对于周瑞文来说，可能比别的画家更真切，他手中的油画笔、油画颜料，会随着他的创作激情而飞舞，尽情地表现他眼中的一个个美丽的细节、一个个跳跃的生命。这些细腻的感受不仅来自具体的初象，更来自各种光影、各种色泽的微妙变化。一幅好的风景画，即使没有出现太阳，也能看出是夕阳还是晨光，是傍晚五点钟的斜阳还是七点钟的落日余晖，是雨后还是"山雨欲来风满楼"的时候。这些光的变化导致了物象的层次感和清晰度、色彩的各种变幻，乃至意境的不同。周瑞文在这方面是有较好的表现能力的。这形成了他的江南风景田园油画具有表现细腻、感情丰富、耐人寻味的风格特色。

　　周瑞文新近创作的风景小品，是他"诗意江南"交响曲的续篇，抑或可以说是"印象"式风格的再现。所以不妨可以概言之"江南印象"。如果说他前阶段的风景画还着意于具体物象的刻画，那么这些小品更多地表现的是对自然界光影的感受、对烂熟于心的家乡景色的情感性概括、对江南气质和自我气质交相融合的抽象性表述，于是我们可以用"心象"这类词汇来定义这些小品。在这里，可读的不再是物象，而是一种心境。心境物化为象，这种象可以迹近具体之物之人，也可以是抽象之形之色，它的主题是意，只要是能够尽情地表达意，象为如何即没有规定。周瑞文是写实画法出身的，在他心象一类的画作中，自然还是倾向于迹近具体，但我们在看他的某些风景小品时，已经可以感受到笔触作为抒情语言的独立意义。笔触当然是抽象的，它在画面中担当的无疑是情绪的表达和意的抒发。在处理物象之形、笔触之意、色彩之"印象"三者的关系上，周瑞文的小品显示了他在这方面的探索、努力和才气。虽然一直没有专门从事中国画和书法的创作，但《美术报》业务主编的工作让他对传统美术有大

量的感性认识和理论阅历。以我对周瑞文的了解，他对唐诗宋词不仅爱好而且对不少名篇熟记于心，而最近分出部分精力专研中国画和书法，尤其对中西画法结合有所成就的前辈如林风眠等颇加注意，自己也经常操持水墨。中国画写意的特点不会对他没有影响和渗透，这种渗透明显地体现在他近期的一批画作之中，而由于小品创作状态的率性和自由，写意手法的运用则更为明显。事实上，大部分小品来自写生，在面对自然景色而用写意手法描绘中，更体现了画家的绘画意识、创造意识而不是照相。小品体现的是画家眼中微妙的自然变化、瞬间的艺术感受或曰灵感，由此更能说明画家的技术和能力，艺术才华和人文修养。我们从周瑞文的油画风景小品中，更直接地读到了他的心境和意趣。

依旧是幽静的但暗藏无限生机的湖畔和港湾，依旧是远处的紫色山影而近处一缕阳光投射在金黄的稻田，依旧是弯弯的小路伸向不知名的远方，依旧是错落的村居如梦中时时浮现，依旧是婀娜的村姑身影虽不知面容却能想象她淳朴的心灵，依旧是山泉奔涌和云雾升腾。这一切不再遵循焦点透视的法则，不再用写实的语言加以描述，每一笔触和色块都是具象和心灵的交融。小品中"摇曳的乡情"已不再那么清晰可见，却平添了几分深沉和遐思，它们给我们更多的可读空间，我们通过那些激情的笔触、浪漫的光影、纯真的色彩、梦幻般的意境，读到的是画家的心灵，是画家对自然之美、人生之美的赞颂。于是，从我们隐秘的内心深处，也摇曳起一阵阵的美的共鸣、爱的和谐之音。

自然、委婉、理想主义
——读朱春秧人物画

在中国美术学院国画系人物画专业经过了严格的技法训练，打下了扎实的基础，又在西泠印社做了十几年的书画专业的编辑，期间创作、研究、编辑均成果不菲，目前又在浙江大学艺术学系从事国画专业教学，新作迭出。这就是对女画家朱春秧教授的大致勾勒。

浙江的人物画，在中国画坛一直有引人注目的地位。以前的陈老莲、任伯年等自然是令人高山仰止，1950年代以后，以中国美术学院为首，有一批优秀的人物画家脱颖而出，形成令人欣羡的"浙军"。但近十余年来，整个中国画领域在创作思想、造型手法上都有了新的变化，人物画方面更在题材、表现手法上时出新意，佳作层出不穷。平心而论，浙江人物画的突出地位不如以前那么显赫了。有想法、有追求的画家当然不甘于此。朱春秧作为中青年一辈的人物画家，以自己的作品告诉人们他努力探索的过程。

朱春秧并不是那种喜欢跟风、一味在形式上追求"现代"的人，她深知人物画创作难、创新更难。她认为人物画创作需要特定的生活体验，还需要通过特定人物的写生作为基础，而在她从事美术编辑工作时，这些条件都不具备，又因为以编辑、研究传统绘画艺术作品为主，对现在比较流行的现代艺术思潮有了更多的理性思考和比较，因此，怎样给自己的创作思想恰当地定位，是她经常思考的问题。她根据自己的阅历与作画的条件，将创作思想定位在一种理想主义的基调上，通过"人与自然"这样一个大主题来表现一个"社会人对自然的关照，表现生命的家园、精神的家园"。在具体的创作中，她以十分抒情的绘画语言，来述说生命之美，人与自然和谐之美。作为一名渐趋成熟的画家，总是以比较鲜明的造型元素和艺术情调展示自己独特的画风。朱春秧的画几乎无一例外地着意塑造中国女性的优美形象。从外形看，这些女性大都年轻、健康，有一种温婉之美；姿态以静为主，参以动态；服饰颇具地方、民族特色；造型饱满，其人物面部往往宁静安详，而手的姿态、身的姿态也都与面部传达的精神气质一致，从而在整体上透出一种真诚、善良、质朴的美德，一种热爱

生活、热爱自然的普通人的心境。真正从刻画人物精神状态的层面来体现"人与自然"和谐相处的主题。我想，这既是她作为一名女性画家心理的自然流露，又是她细腻的表现手法和较为"本土化"的审美倾向的自然外化吧。

朱春秧人物画在营造美的意境中，另一值得注意的表现特点是花鸟画的融入。传统人物画大多以山、水、树、石、房宇为环境烘托，文人画中花鸟进入人物鲜见，而民族绘画与宗教题材绘画中时有人物配以花鸟。朱春秧在继承传统方面，吸收的元素较为多样，同时也有自己的思考、抉择。在她的画里，花鸟与人物结合，绝不是往日的面貌。无论构图、造型、笔墨、色彩，既有浓郁的民族风格，又有鲜明的现代感。这种结合，又很恰当地吻合了她不断努力表现的"人与自然"的主题。

执著努力，勤于思考，使朱春秧不但创作出一批深受人们喜爱的作品，也获得了很高层次的嘉奖——2000年全国中国画作品展金奖，参加了世界女艺术家作品展等。这些十分难得的成绩，正说明朱春秧的绘画正走向一个较成熟的时期。

狂来兴笔写　彩墨为我畅

　　观李大震先生的画，有一种与众不同的感受，不像是观画，更像是在读诗、在听音乐。

　　他能画一般人不敢画，也不知道怎么画的东西，比如画雨。有一幅《红雨随心》，池塘一角，花叶丛生，以朱磦、枯笔随意挥洒的雨，落地有声，极富诗意。虽然毛泽东有诗"红雨随心翻作浪"，但大震此作，完全是意境清幽却心起波澜的小诗。雨可以用红色画，也可以用绿色画。另一幅《翠雨落林间》，竹林中一小鸟栖于石上，静静避雨；此雨绿色，已分不清是水滴还是绿叶了，这真是一处早春的诗境！

　　传统的梅兰竹菊，是大震常画的题材，但他的诗心往往可以和所有事物沟通，发现其中之美，发现其中的哲理和趣味。如《石可补天》，于竹丛中画大小鹅卵石数枚；《残土山房记》，于牡丹之旁画青瓷残片两块，均自然、清新。

　　大震先生以诗入画，并非以诗补画，而是整体笔墨造型都为营造诗境而设，故而他的画不拘笔墨之精细、造型之精准，而是以气驭形，兴笔所至，酣畅之极。大震作画时，必然是一种十分惬意、敞开心扉的状态。其画翎毛，用笔简约，只勾出大致形体，抓住最能够表现该物特征的部分即止，然后圈点其目，神态跃然而出。其用笔貌似荒率，实有深厚的传统功底。中国画写意，简约并非简易。大震画兰竹、牡丹，数笔之中见远近、见阴阳、见荣枯；更由于设色大胆而不失淳雅，用墨枯润相间而层次丰富，故而色不害墨，熟中有生。

　　大震之画，浓浓地透出一种文人情怀，清高、自尊，又处处表现出一种童真与天趣。他画"白石洋花"，题曰："洋花可观赏，可写可画。但中国人百姓不可做洋奴，穿官服者不可做卖国贼。大震写此告崇洋主义者，中国人牢记，国家兴亡匹夫有责。"他对年轻时曾在国学大师马一浮家恭恭敬敬地"静坐一小时"记忆犹新，画《马一浮书房印象》，是一幅写实中不失抒情的情景小品，颇为难得。他的自信还从《青藤笔意》中看到：一只栖鸟，弱小而眼神不屈，枯草横斜，似徐渭的狂草。题句为"狂

来信笔写，文长朝我拜"这是何等豪气！又在《佳果》上自署"九大山人写"，分明自诩为八大山人之下，又是何等幽默！

大震的"狂气"，亦恐来自音乐的启示与触动。在《青山不老》中，以竹石、水仙、野禽组合，笔墨豪放，精气充溢，题句为："三十年前旧作，作时每日听贝多芬交响曲之狂态"，"狂来写此，有贝多芬之想，恨不能作曲也，养吾浩然之气"。看来，大震不但以传统文人之诗心入画，还"有贝多芬之想"，以交响乐入画。真是有点"穿越时空"的气概了。

李大震原名李镛，号扶桑老农，浙江湖州人。1950、1960年代在浙江歌舞团任美术设计，业余时间从潘天寿、诸乐三先生学画花鸟，为潘先生入室弟子。大震在美术界并非知名人士，但他的画带给人们纯真、率性、天趣和无邪的轻松，犹如一杯清茶、一壶好酒，这就足够了。

田萌：画更加纯粹的中国山水画

　　田萌是一个爽朗、乐观的山东汉子，和他相处感到轻松愉快，但一般说不了三句话，他就会聊到画画的事了。他要么刚从外地写生回来，要赶回画室去；要么刚从画室出来，又计划着要去某个山里画画。他就是一个为画画而存在的人。

　　田萌自幼酷爱画画，后来进了中国美术学院专攻山水，又进入中央美术学院与中国国家画院龙瑞工作室山水画课题班学习，近年又在何加林工作室高级班继续深造，是一位专业画家。可以说，他画山水画始终循着正宗科班教学体系学习，是在大师的教诲下成长起来的。

　　这种大师的教诲不仅在于耳提面命，更重要的在于大师以及大师背后的大师那种精神的传承。田萌是深知这一点的，他对于中国传统山水画丰富的理论与实践宝库，认真研读，埋头苦钻，而且结合自己的创作实际，悟出一些独特而颇有深意的道理来。

　　画画时最实际的问题就是如何造型，中国的山水画不像西方风景画，会根据主题、透视来处理远近景物和构图，而主要根据气象和意韵来安排结构。结构在中国山水画中，显然有别于一般意义的构图。我注意到田萌讲述过他的理解：一为山体结构，二为笔墨结构，三为气象结构。山水画之所以能成为中国画的代表，是与它复杂的造型、丰富的笔墨变化和气韵生动分不开的。这样的理解当然是基于历代的画论。张彦远在《论画六法》中就说过："古之画或能移其形似而尚其骨，以形似之外求其画，此难可与俗人道也。"郭熙在《林泉高致》中也说："石者，天地之骨也。骨贵坚深而不浅露。水者，天地之血也，血贵周流而不凝滞。山无烟云，如春无花草。山无云则不秀，无水则不媚，无道路则不活，无林木则不生，无深远则浅，无平远则近，无高远则下。"古人在论画时，常常喜欢用人的形貌体态作比喻，"骨"和"血"，讲的是山石与流水，但真正要告诉我们的是：山水和我们人一样，是有生命的，是有精神的。所以，画山水画的人如果只晓得依山画山，依水画水，就只能形似；只有理解和感悟到山水的精神，以这种精神来统领笔下的山石云树，才会出现取舍有方

的结构、气韵生动的画面，从而获得形似之外的神似。

正因为田萌理解到山水画结构的这三重含义，他才特别注重实地写生。临摹古画当然是学习山水画技法的重要手段，但"搜尽奇峰打草稿"是真正的画家领悟山水层峦中蕴含的风骨精神，体悟人的生命活力与大自然互相感应的必需过程。田萌是具有这种感悟力的人，他在大自然的怀抱里，有一种特别的感动，有一种表现的冲动。他踏遍京郊山野，数登武夷群峰，漫游山村小径，仰观雁荡飞瀑，每次写生归来，都有丰厚的收获：烟云叠翠的画卷和欲罢不能的豪情。我也就是在欣赏田萌这些生动画卷的同时，了解到他不断有新的艺术感受和创作计划。田萌的写生不会限于一地，他计划在今后数年内，要去画三山五岳，去体悟和表现各地风情。从他对山水画结构的理解来看，对各种景物形态的描摹和各地山水精神的体悟，将会丰富自己的造型能力、表现技艺。他要在具备这样能力的基础上，创造自己的风格，画出独特的风貌。

田萌的想法是宏大的，但这种想法和计划并不虚妄，它源于中国文化和山水画传统的正源。他追求艺术创作中根本性的东西，即理与法、形与意的统一，他要画出"更加纯粹的中国山水画"。以田萌的勤奋与聪慧，我相信不久的未来，会有更丰硕的成果和惊人的作品问世。

文字训诂

任平书画文丛·汲古养新

汉字起源与良渚文化刻符的走向

早期陶符几乎在所有新石器时期遗物上都多多少少可以发现。人类运用简单的符号来记事（进而记言），几乎可以被看作人之所以为人的基本标志。所以符号学家常常说，人不仅是理性和道德的动物，亦是符号的动物。

良渚文化被视为"中华文明的曙光"。按照通常的观念，文明包括了文字的诞生这一重大事件，那么与中华文明产生相关联的汉字起源问题，也就在良渚文化研究中被提了出来。文字起源当然牵涉到很多因素，在对良渚文化的关注和研究中，最让我们直接注意到的是在良渚陶器、玉器上的一些刻画符号和纹饰。

从研究文字的角度来看，我们将"良渚文化刻符"定义为除良渚文化"神像"和明显为美化装饰图案之外的一些刻画符号。这些符号被认为具有"前文字"的性质，即与语言中的词或词组、短语有直接或间接的关联。应该说，这些刻画符号有的也近似于装饰性图案，但他们出现在器物的部位和重复程度或可能具有的语境是与图案有明显区别的；而"神像"和装饰性图案，虽然也可以兼具语义或用某些短语来加以解释，但其作为某些观念的物化和主要作为顶礼膜拜、观赏、修饰的功能是众所公认的。

正如良渚文化的衰亡成为人们饶有兴趣、不断探究的一个谜，良渚文化刻符的衰亡也同样随之成为学界感兴趣的一个话题。由衰亡还可以引出关于这些刻符走向的讨论。良渚文化究竟给我们现在所知的传承有序的中华文化带来了些什么？良渚文化刻符跟我们现在使用的汉字有着怎样的关系？这些问题，即使没有充足的实物来说明、解答，也应该有符合逻辑的、以可考文献为佐证的合理阐释。

文字的萌生是文明诞生的重要标志之一，尽管我们看到的良渚文化刻符那么稀少，少得几乎难以据此推测任何与古代良渚人的语言文化之间的关系，但我们还是要努力从中找出对了解良渚文化研究有用的讯息。何况对这些刻符的衰亡与走向的研究，不仅仅是关于良渚文化本身的讨论，其意义还可扩展到关于中国早期民族文化的建构，文字在文化分散聚合中的生成与生存状态以及文化因子的遗传方式等问题的思考。

人类文字的起源问题，是文字学也是文化学的一个重要问题。

世界各地都有文字"神造说"，中国则将汉字创始之功归于沮诵、仓

颉。他们可能都实有其人，或是一类人的代表。晋卫恒《四体书势》古文赞云："黄帝之史沮诵、仓颉眺彼鸟迹，始作书契，纪纲万事，垂法立制。"据唐兰考证，沮诵可能是祝诵，也就是祝融。湖北大溪文化遗址出土陶符文，其地古为夒子国，正是祝融之后，所以沮融作书，还是有根据的。[1]关于仓颉的文献就比较多了，主要是称仓颉"取象鸟迹，始作文字"（晋索靖《草书状》），"仓颉天生，德于大圣，四目灵光，为百王作宪"（《仓颉庙碑》）[2]。仓颉活动在渭河流域今陕西白水一带，属仰韶文化的陕西华县、山西芮县出土的彩陶，都有鸟文图案，与仓颉造字起于鸟迹的传说不无关联。沮诵在长江中游一带，仓颉则在西北，可见文字产生之地不止一处。当然，他们都是"黄帝之史"，要"立制"、"作宪"，具有将不同字符融合使用的条件，他们必定是早期汉字的整理者和改善者。作为个人，不可能是文字体系的创造者。而早期陶符几乎在所有新石器时期遗物上都多多少少可以发现。

人类运用简单的符号来记事（进而记言），是走向文明的一个重要信号。中国历年出土的新石器时期刻符，数量已不少，但同一地区的同形符号，在含义上未必相同；不同地区、不同器物上的同形符号，甚至域外的同形符号，有时亦可能作出多种解释，当然也有不同形的符号表示相同或相近意义的情况。

《说文》曰："文者，物象之本。"文即"纹"，从广义来说包括纹饰的花纹和图形文字，二者都以物象为依归，所谓"近取诸身，远取诸物"。但纹饰的主要作用在于美观，纹饰取材于何种物象反映了当时的社会意识、群体的普遍信仰，如半坡的彩陶多绘有鱼文、蛙文，这可能与该地先民的动物崇拜（或为图腾）有关。江南出土的陶文，今天看来有些属于刻符，也有的属于二者之间，尚难归属。所以饶宗颐先生说："符号可能重复表示作为器物的一种纹饰，以连串排列成为某种特殊的纹样，或者被人从连串的符号中选取一二个符号来作为陶物上的标记，这种标记使用久了，逐渐与语言结合，给予某些称谓和名目，因之成为文字，在使用字母的国家，这种符号有时可能还被遴选为某一字母。它们之间的关系有如下式：

初文（文字）

纹饰（符号的重复表示）——符号〈

字母

人类在未有文字以前，似乎是要经过使用纹饰与符号的阶段，器物上的款识在纹饰与文字的中间，还有符号这一漫长阶段存在。汉字发展过程中，40年来考古学的成果，各地发现了无数的陶器符号，正证明这一不可否认的事实。"[3]但饶宗颐也不简单地认为符号就是从"图样"中"选择"出来的，不仅在"埃及象形文字中，有若干具有特定意义的符号而成为护身符"，而且还有"先为符号，有某种特定意义，然后把它连续串成重复图样"的。事实上，原始社会里用来表示数量的符号以及少量抽象图

形——记号，跟那些"图样"——文字画是有区别的。它们也跟文字产生有关。

符号既包括了较抽象的文字画和记号，它被允许与语言中的词没有直接的联系，它是人们用来记事和传递信息的。从广义上说，这些图画和符号都可称作文字；而从狭义上说，文字一定是记录语言的符号系统。"文字系统的产生是需要一定的社会条件的，在社会生产和社会关系还没有发展到使人们感到必须用记录语言的办法来记事或传递信息之前，他们只可能直接用图画来代表事物，而不会想到用它们来记录事物的名称——语言里的词。通常要到阶级社会形成前夕，文字才有可能出现。"[4]所以，按狭义的文字标准，良渚文化及新石器时期类似的符号能否称作文字还大有疑问；至于是否汉字的直接始祖，由于对良渚文化主人的种族和语言尚未可知，也是难以断言的。

文字（狭义的）产生之前有一个"陶符时代"，是被世界各地考古成就所证实的。由于人类思维的同一性，某些记事的符号会在不同族群中呈现相似性。笔者曾探讨十字形及各种变体，它们在世界各地都被使用，其共同的含义——太阳、神圣、周而复始，证明了人类创制符号、使用符号、理解符号上的共通性。

但某一聚落使用的符号并没有发展为文字的必然性，不是所有的刻画符号都能转变成文字。如果在单一区域内，聚落小，生产水平低，人们只需模仿、口传简单的生产生活方式便可以生存、繁衍，当然就不需要以文字作为交流工具了，甚至用以帮助记忆的符号也很少。只有在较大的聚落里，要组织较复杂的生产活动、军事活动、祭祀仪式等，才有必要用复杂的符号来记录，以传播和保存那些重要的内容。

值得注意的有这样几点：1.较早的符号和文字画，主要表示部落和族群的标志、信仰、祈望和祝愿，与生产本身相关的反而很少；2.文字大幅度产生往往跟聚落之间的交互影响有关，而文字系统的形成必然在相对统一的国家形成之时。历史上由于战争、迁徙、自然条件变化等因素使得原先封闭的聚落有了交流和交融，符号也必然作为文化相互渗透；政治的强势未必是文化的强势，但作为战胜者必定要选择最有利于统治的文化形态，如果被战胜者的文字符号中有先进合理的部分自然会被采用。古代罗马战胜了希腊，却接受了希腊的文化并吸收改造了希腊的文字为自己所用，就是例子。3.部落或部落群的酋长们不必掌握文字，也不是文字的创造者。文字的创造者、整理者、改良者，恰恰是王者周围的史和巫。仓颉是黄帝之史，是这类人中的佼佼者。史和巫都是记"大事"的，所谓大事，也就是祈年、祭天、祭祖、战争、封赏等，对生产知识的记录反而相对较少。这在甲骨文和金文中可以证明。

良渚文化刻画符号的产生、生存和衰亡，必然是在其特定条件下，遵循上述规律经历的过程。现已发现的良渚文化刻画符号有50多个，其中何天行在良渚黑陶上发现的10个还未必可以确信。那些黑陶片早就遗失，我

们看到的是何先生的描画文。就比较可靠的40来个符号而言，可以从直观上将其分为四类：1．图画性较强的多符排列，如1987年余杭南湖出土的8个符号，李学勤先生曾试释读为"朱旗践石，网虎石封"[5]；2．抽象性较强的多符排列，如1976年吴县澄湖出土的4个符号，李学勤也作了试释读："巫钺五偶"。3．单个的抽象符号，如各地出土的十字形纹。4．单个的图形，如良渚玉器中的各种鸟和三尖台形。这可能很难读出词，但肯定是某种观念、精神的象征。第一、二类可以看作与语句有了一定的关联，这是良渚刻符比其他刻符先进之处。虽然对澄湖的4个符号笔者另有理解[6]，但联系其他遗存，仍然可以推测良渚文化时期可能还有更多的较为先进的符号。

良渚文化刻符必然在良渚文化的自然条件社会经济条件与人文环境中产生、发展。我们今天只能从物质遗存中寻找以上有关良渚文化的信息。墓葬、祭坛、土垣、城址、村落、水井、玉器、黑陶、丝绸等组成连续的物质话语，而礼制、习俗、科技、文艺等组成的精神话语，不仅是靠考古遗存研究，而且是靠多学科研究和思想分析才能有限的复原的。

良渚文化分布在长江下游流域，主要在环太湖流域，又集中于余杭一带。余杭的良渚即该考古文化得名所在。环太湖流域地势平坦，水资源丰富。用现代遥感技术推测可知4至5千年前这里有非常好的植被。显然自然生态环境是非常有利于人类生活和从事农耕渔猎生产的。无论是新地里遗址出土的组合型石犁，钱山漾遗址出土的丝绸残片，还是多处发现技术水平较好的建筑遗址、水井、舟楫等，都说明了良渚文化时期具有比同时期其他地区更为先进的生产形态。也正因为物质产品的丰富，精神文化也相应比较发达。良渚文化时期显然形成了比较完整的礼制。人工堆砌的台地，有作为墓地、祭坛和宫室的三种可能性，无论用作什么，其形制、结构的不同都反映了等级的差异，而作为礼器的玉琮、钺、璧和部分陶器，其数量、质量、规格、纹饰也足以"名贵贱、辨等列"（《左传·隐公五年》），神徽虽有大小繁简，其涵义也各有解说，但其基本形态的的一致性，说明良渚文化已由原始多神教向一神教进化，早期文明社会一元化意识形态和宗法政治已见端倪。

如前所述，较大规模的聚落（不少学者认为良渚文化的社会形态已是邦国式的）有着较复杂的生产组织、政治结构和文化活动，所以管理者的分工会相对较细，管理中对信息交流和知识记忆的要求不能以口头表达为满足，尤其是大量的祭祀活动，祖先崇拜和图腾崇拜的活动，需要由统治集团首领周围的史和巫用文字符号记载下来。良渚文化时期的统治者、贵族阶层必定由于物质的丰饶而尽情享受，而希望无限延长这种享受从而惧怕死亡敬畏神灵的心态，使迷信上升，迷信活动和与迷信有关的生产、建设项目大量产生。担任祭祀仪式的神职人员，必定是聚落中有智慧的人，知书知礼的人，是他们掌握着哪怕是数量有限的文字，（当然未必能发展到顺利地记录语言，只是图形和符号的混杂体；而祭祀等要求记录的内容

也很有限，以农渔为主，靠自然资源吃饭的经济也未必需要有文字来记录知识、传承技能。）虽然如此发达的玉石文化、颇具规模的礼制文化暗示当时可能有比现在发现的更为复杂和大量的近似于文字的符号存在，虽然良渚文化与史有记载的夏文化在时间上十分相近，而夏代被孔子称已"有典有册"，但是我们今天所看到的良渚文化刻符的确太少。除了可以认为有不少重要的文献被写在竹木丝帛上而由于年代久远已毁烂之外，还让我们想到随着良渚文化衰亡，良渚文化刻符（抑或已有初具规模的文字）也随之衰亡；但良渚文化如果不是全盘覆灭，而是走向别处与别的文化融合，则作为文化因素之一的刻符，也可能融入到了别地，进而成为后来形成的文字体系的某种基因。

关于良渚文化衰落的原因，目前学术界不断有新的研究成果，笔者认为可归为四类：1."海侵"说。由于第四纪新构造运动，良渚地区有区域性的沉降，沉降造成的灾难；一是海水倒灌后形成大范围的海浸层，导致人们无法生存；二是山地冲下的洪水可能滞留腹地，破坏了农田房舍。2."战争说。史载代表中原的黄帝和代表东夷的炎帝发生大规模的战争，这一次战争有可能殃及良渚一带邦国；由于《国语》等多有"防风氏"衰亡的记载，而防风氏所存之时间、地域都与良渚文化相关，禹灭防风氏当然是武力行为，而良渚一带邦国也可能就是夏统一"天下"的战争所灭对象。3."远征"说。有学者认为，作为颇有实力的良渚邦国，有可能对外进行军事扩张，或者出于炫耀自己的先进文化，出于对外界好奇和交流的欲望，不断地对外输出人口与文化，甚至在发现有更大的发展空间时，大规模地移民。4."内乱"说。由于良渚邦国内部要加强统治，贵族要追求享乐，非生产性部门多，又由于迷信兴盛，玉器生产发达，宗教祭祀活动耗费了大量人力财力，自然资源和社会资源浪费太多，导致了不可避免的社会矛盾，内战频繁，民不聊生，直至不得不背井离乡，移居他地。

其实良渚文化衰落的原因不可能是单一的，上述几方面可能程度不一地综合存在。但正如战争可以毁灭某一政权但未必能毁灭其全部的文化，而移民更能够主动的传播文化，将自己的文化与其他文化相融，以形成新的文化。

本来，良渚文化刻画符号是孱弱的，其符形的原始单一，表意功能的局限和低下，使它缺乏较强的生存能力，如果没有其他的文化因子参与，以这些刻符为主体是很难进化到文字体系的。但也许正是战争和移民给这些孱弱的的符号带来希望。由于良渚文化本身是一种很有特色很有生命力的文化，在当时与别处相比也算得上是先进文化，尤其在礼制方面。具有这样辉煌文化的部族即使是战败者，也会由于文化而让战胜者惊美而接受之。当然，代表了良渚文化中很多认识观念的刻画符号，也会在文化融合中被保留下来或保留其一部分。

大汶口文化与良渚文化有一定程度的承接关系或影响，这已被大多数学者认识到。明显反映在符号方面的，是二者都在器物上刻有鸟纹，而三

尖台形体和阶台形体在良渚玉器和大汶口陶器上都出现，且形体近似。二里头文化中的刻画符号被认为与商代甲骨文接近，而二里头文化的许多考古遗存，被认为与良渚文化有关系。从地理位置上说，良渚文化向北、向西都有延伸便利。大汶口和二里头的符号可以看作这种文化延伸与传播的物证。

　　鸟，在良渚文化中有着重要的地位和象征作用，常在祭祀活动中以鸟纹祭天。或许是生活在江南水乡的良渚人生性浪漫富于想象，看着能高低飞翔的鸟，会认为这些与天最接近的动物能够为人们带来上天的信息与保佑，也能够传达地上人们对天的祈求。鸟的崇拜在早期中原、西北一带是不重要的，但炎黄大战后，鸟崇拜在中原、北方、东夷盛行起来。史载汉字发明的重要因素之一"取象鸟迹"，可能与崇拜鸟的东夷文化（良渚文化也在其中）的强大影响有关，这又从另一角度说明了华夏文明产生因素的多元性。而鸟中之王——凤与集群兽于一形的龙形成了中国文化的二大吉祥物。

　　值得注意的是传世文献中关于炎黄之战和之后中原与东部、南部族群的战争。由于良渚文化向北向西延伸的范围很大，经济、军事上的交往可以较多，而文化上的交流、冲突也极易发生。

　　东西两大部落集团经过战争，生存空间得到了重新分配，最后在中原一带成为文化融合的最佳界面，而相应地政权中心也在中原建立，于是这一带逐渐成为最早"中国"概念的"中"。"中"在更重要的意义上是各种地域文化的交汇点、融汇处，而不仅仅是指地理位置。

　　政治的中心必然也是文化的中心，是官方语言的产生地，当然也必定是文字的创制、使用、改造的集中地。无论是由于战争还是移民，中原一带数百年（甚至上千年）间集中了来自各地区的大量移民，他们互相语言沟通有困难，而文字本来可以表意为主，于是各自搬出自己的表意图符，相互切磋，在将意思搞懂的同时，也对符号作了选择、改造。当然，做这些事的是一些最早的知识分子。他们中有不少史、巫，由于职务的要求和交流的需要，也由于他们有时间、有学识，他们会化大量精力去整理改良文字。统治阶层也认为他们的工作是重要的。

　　新兴的实用文字必须要符合这样二条：一是来自不同地域的人都能接受，都能使用；二是具有记载各种知识、讯息的功能。要满足这二条，就要吸收各地符号中有用的部分，经改良成为新的符号体系中的一员。本地域形成的符号、抽象图形，要表达复杂的意思未必够用，当时先进的智慧的文化人就会采取这样一些方法来改造旧字、借用旧字、创制新字：1. 利用各地域原有的字符，这些字符有来自良渚文化的、仰韶文化的、龙山文化的、二里头文化的等等，其中能代表"东夷"文化这一重要文化成份的良渚刻符、大汶口刻符必然是重要的成员。2. 根据相近造字法创制一部分新字。我们不能说那时已有与《说文》所指"六书"一样的造字方法，但象形、指事必然是造字主要之法而会意、假借之法也会比较早的被

发现被运用。

在商代王族遗址出土的大量甲骨文，证明当时已形成较为发达的文字体系。如果仅靠商族先民早期少量的符号是不可能发展到甲骨文这一步的，各地符号的融合可能在商代之前已初具规模，其中必然包括了良渚刻符的加入。也只有这种"杂交优势"的成果才能使不同部族的人都能用，能记载来自不同地域的信息和知识，其自身也具有较好的生成、吸纳、聚合、变化功能。甲骨文的产生基础来自各地域部族文化的碰撞相融，各地域刻画符号的优胜劣汰和整理组合，所以甲骨文的合理程度和表意功能是空前的，其能够不断发展的生命力也是旺盛的。事实证明甲骨文的形成过程差不多也就是华夏各部族统一成为一个民族的过程；甲骨文一步步发展为完善的汉字体系，而汉字对传播汉文化、凝聚华夏民族是起了无可估量的巨大作用。

良渚文化的衰落不是灭绝，而是融入了其他文化，最终成为在中华文化血脉中流淌的一部分；同样地，良渚文化刻画符号也不是了无痕迹，它们融入了早期汉字，在甲骨文中包含了一定因素，所以也是汉字间接的祖先。

注释：

[1][3]饶宗颐.符号、初文与字母——汉字树[M].上海：上海书店出版社，2000：14，27.

[2]周澍.仓颉传说汇考[J]∥文学年报（第七期）燕京大学.1941.

[4]裘锡圭.文字学概要[M].北京：商务印书馆.

[5]李先生试释的原字见他的论余杭南湖良渚文化黑陶罐的刻画符号[J]∥浙江学刊（1992年第4期）.

[6]任平.良渚文化刻符研究——理论与方法的思考[J]∥浙江学刊（2003年增刊）.

汉字的黎明

——传说与考古的推论

一、汉字起源的传说

关于汉字的起源历来就有很多的传说，以前的人不知道科学的语言学、文字学的理论，对我们的祖先发明创造文明之物曾产生很多神话般的说法。但是这些传说对了解汉字起源也不无启发的意义。

根据文献记录，关于汉字起源的传说大致上分为两类，一类是关于前文字时期的传说，另一类是关于创造文字本身的传说。在这些传说当中，我们可以看到原始的汉字发生的一些线索，以及由原始的汉字向成熟的汉字体系过渡时期的一些历史状况。当然说法很多，有八卦说，有结绳说，有苍颉造字说。其中八卦说在很大程度上是一种不太符合原来汉字起源状况的一种说法，但是也不是说一点没有道理。我们现在看到的八卦，由长、短两种线条组成各种抽象图形。我们到杭州的葛岭山上可以看到道士喜欢画这些乾坤图，中间是一个表示阴阳的图形，有白的、黑的、两半的，边上是八卦，八卦就是道教所采用的一些图形。这个图形不等于是我们传说当中的八卦。这些八卦图形显然是在汉字产生以后才有的，其实在汉字产生之前已经有原始的八卦了。根据文献的记载，早先的八卦是用来计算的，当然也用来预测未来，但是它的图形并不是像现在所说的长横短横拼成64种卦。以前就是用木棍和草这样拼来拼去进行计算，甚至可以为造房子进行构思，同时通过这些木棍和草的摆法预测一些未来的事情。对以前八卦内容的解析，对自然很多规律的思考都贯穿在《周易》这本书里。如果说我们抛开现在所看到的道教的八卦不管，原始的八卦可能跟汉字的产生有点关系，因为它所构成的图像与早期人类的认识意象有关，无论是木棍还是草搭拼的图形，肯定会对文字的产生起到一定的启示作用。

但是最主要的跟汉字有关的传说，是结绳说和苍颉造字说。结绳和契刻其实是人类文字产生之前用实物来帮助记忆的最重要的两个手段。在《易》里面就谈道："上古结绳而治，后世圣人易之以书契。"《庄子》里面也讲到，中国人的很多祖先，像轩辕氏、伏羲氏都用过结绳，"当是

时也，民结绳而用之"。《易》和《庄子》这两个说法都说明了在上古时期有很长一段时间是用结绳来帮助记事的，可能神农氏这个时代是结绳最后的时代。我们今天没能看到祖先留下来的结绳的实物，但是我在国外的一些博物馆里曾经看到过。现在世界上还存在一些比较落后的、生存状态比较原始的民族，像印第安人、南太平洋一些岛上的土著，社会发展还处在比较原始的阶段。他们现在还是用结绳记事。结绳，就是一个木棍下面串各种各样颜色的绳，每种颜色代表一种事物，红的代表战争，黄的代表丰收和财富，白的代表死人。发生大事情就打一个大的结，发生小的事情打一个小的结。这些都是在你我原先都已经知道事情底细的前提下，才能帮助你记忆，如果你根本不知道这个结代表什么事情，打个结有什么用呢？这只是帮助记忆而已。结绳可以说是早期人类或者是现在还处在较原始阶段的人类用以帮助记事的一种办法。

在创造汉字的传说当中，最值得注意的是苍颉造字说。苍颉这个人，在文献里面的记载说是："昔者苍颉作书，而天雨粟，鬼夜哭。"（《淮南子·本经训》）苍颉是一个神人，他一旦发明了文字，粮食都从天上飘下来了，晚上都能听到鬼的哭。这是一件惊天动地的大事情。苍颉处在什么时代？《吕氏春秋》里提到："奚仲作车，苍颉作书，后稷作稼，皋陶作刑，昆吾作陶，夏鲧作城，此六人者，所作当矣。"发明车子，会种庄稼，会烧陶器，会修建城墙，这些事情和发明文字是同样重要的，而且时代也差不多，这是《吕氏春秋》的记载。当然，上述的这些发明不可能完全跟文字同步。

东汉许慎在《说文解字》的"叙"里面讲到，"神农氏结绳为治，而统其事"，在神农氏的时代，结绳帮助记事，管理事物。"黄帝之史苍颉"，皇帝比神农氏稍微后面一点，他手下的一名史官就叫苍颉，"见鸟兽蹄迒之迹，知分离之可相别异也，初造书契"，他看到了地上鸟兽的蹄印，又上观天文，下观地理，从万物当中抽象出一些形象来，把这些形象加以简化，于是发明了文字。按照许慎的说法，苍颉是一个史官。史官是做什么的？我们可以从"史"这个字来分析其本义：在古文字里，史上面一个"中"，下面一个"又"，实际上这个"中"是书册之形，下面是一手，手上拿着书册。史官的作用就是记录历史，是统治者边上的一个秘书，当然他要用到文字。苍颉在那个时候既然已经担任史官这样的职务，他所掌握的文字肯定不是少数了，能够起到记录历史这么一个作用了。

现代有的文字学家认为，"苍颉"这两个字本身就表明了文字的发明跟契刻有关系，"苍颉"在以前的书里大都作"仓颉"。实际上"仓"字和创造的"创"音近，"颉"和契刻的"契"音近，所以苍颉就是创造契

刻文字的人。这不失为一说。

既然苍颉是黄帝手下的史官,那传说中的黄帝到底是什么时代?恰恰是新石器时期中晚期。从现在出土文物当中可以发现,由原始的单个的文字(主要是刻画符号)的记录走向系统的文字体系就是在这个阶段,也就是黄帝、苍颉这个阶段。所以很多的文献记载说苍颉创造文字,神人发明文字。但文字作为一种公共交际工具,必然是在交际当中、在使用当中产生并发展。不断地有人把字创制出来,又必须得到大家的认可,在使用过程当中逐渐越来越多。所以文字的产生绝对不可能是一两个人发明以后强制性地推广,不通过实践检验和约定俗成是不可能成为一种通用交际工具的。

但是作为一名黄帝时代的高级文官,苍颉必然有这样的能力,把当时比较散乱的字形归纳整理,加以适当的规范使之便于使用。我们还是相信,苍颉这个人在汉字的发展历史上是立了功劳的。

二、从早期刻画符号到甲骨文

苍颉的时代是在由蒙昧走向文明的初期,这时用以纪录语言的符号已经有一定数量的积累。如果汉字还是处在文字前的阶段,是不可能用数量有限的、简单的符号来做史的工作的,必然要掌握能够在相当程度上记录当时语言的这么一套文字,才能担当起这个史的工作。

所以,我们可以相信当时苍颉一类的人(应该说是中国历史上最早的一些知识分子,比方说沮诵,也是黄帝手下的一名史官。见晋卫恒《四体书势》)至少在整理文字、推广文化方面起了很大的作用。

现在所知道的最早的比较成系统的汉字,是在河南安阳发现的甲骨文。甲骨文里字符的数量已经相当多了,不同的字有2500—3000字,被认出来的字有1700—1800个,还有1000多没有认出来。这么多的汉字可以说已经能够记录当时的语言。里面主要是表示名词的字,但已有大量表示动词的字,甚至还有一些语气词,可以说甲骨文已经能够比较好地传达语言信息。

甲骨文距今久远,发现却比较晚。在中国漫长的汉字研究史上,始终没有这么一个最早的成系统的汉字材料,可以让我们以前的文字学家来研究。许慎是东汉的大文字学家,他研究的是小篆以及一部分战国文字。甲骨文是100多年前才发现的。当时,北京的药店里面出现一种药,叫龙骨。龙骨磨碎之后,专医头顶生疮,脚底流脓,敷了以后消炎止血很灵。有人开始发现上面有字,这字更给人们一种神秘的想象,以为是神灵附在

上面，所以治起病来特别灵。于是就有一些人把它买来，其中就有国子监祭酒王懿荣等对古物有兴趣的学者。经研究，发现这里面还真是一些古老的文字，并不是什么神灵附上去的。至于这个古老的龟甲和兽骨为什么会起到治疗作用，这点似乎没有人很好地去研究。因为发现了古老的文字，这就上升到了一个大家更关心的问题。甲骨文已经是比较成熟的文字体系了，我们不能说甲骨文是汉字的黎明，但它至少是汉字的童年。我们要讲的是汉字的黎明，汉字刚刚出生的阶段是什么样子的。

文字是人类发展到一定阶段的产物，是伴随人类从野蛮进入到文明而产生的。同任何事物一样，文字有一个从萌生到成熟的过程，由单一的表意或者个别的偶然的表意，向一个文字系统过渡并日益完善这么一个过程。中国汉字从最初的简单表意符号出现一直到目前的全盘完善，可以分成三个阶段。第一个阶段是萌生阶段，第二个阶段是过渡阶段，第三个阶段是成熟阶段。从甲骨文的后期一直到现在，整个都是第三阶段。

殷商的甲骨文作为一种成系统的文字体系，是现在大家公认的汉字系统的前身。也就是说，现在使用的汉字肯定是由甲骨文发展而来的，这点不容怀疑。但是在近几十年中，随着考古的发现，陆陆续续地发现了很多比甲骨文更早的刻划符号，有些跟甲骨文很相似，有些跟甲骨文完全不一样。这就让我们想到了：中国汉字的萌生阶段究竟是什么状态？而这些陆续发现的符号和甲骨文是什么关系？如果说其中的某一种古老的刻画符号，在形体上跟甲骨文某些字符有比较直接的关系，就基本上可以推断这个地区出土的这些符号，跟甲骨文有着亲缘关系，而这一带的文化和后来的殷商文化也必然有关联。

现在我们所能看到的比较早的刻画符号，主要是来自新石器时期中期的仰韶文化和大汶口文化。

仰韶文化的代表是西安附近的半坡遗址，处于新石器时代的早中期。这个时期出了很多的彩陶，而彩陶上面画有一些图形，也刻了一些符号；符号往往是单个出现的，有的则是混杂在图案里面。

这一时期的陶文大都是在中国的黄河流域、淮河流域。这一带仰韶、大汶口文化遗址发现的陶文比较多。从考古层面看，陶器上面发现的一些刻符，最上面的是姜寨，姜寨是在陕西临潼，再就是西安半坡。半坡遗址发现刻划的符号有27个。27个不同的符号，分别在113件陶器上面。而姜寨遗址上面发现的文字符号有38个，分别刻在或画在129件陶器（或者陶片）上面。这些主要是在中国的西部。在中国东部，主要是大汶口。大汶口文化的刻划符号集中在现在的海岱地区，主要是山东的莒县、邹城这一带，发现有10个不同的符号。这一时期陶文还比较少，所发现的符号除极

个别是两个出现的，绝大部分是一个出现在一件陶器上。

从字形上分析，大汶口文化陶器上面的刻划符号，有的是画上去的，有的是刻上去的，大部分都是单个的。有的学者认为这些符号并不是记录语言的，仅仅是一个标志性符号。有些可能是家族或者是部落的标志，不一定是文字。但是标志本身也是文字最早的形态之一，尤其是有些符号在不同的陶器上面多次出现，这就说明它有一定的表意性。这正是中国的单音节文字的最早的形态，是汉字在萌生阶段的一种特征。

由单一的、个别出现的这些符号向系统文字的发展，开始进入了前面所说的第二个阶段即过渡阶段。过渡阶段包括中国考古学所称的良渚、龙山时代。这一时期的刻划符号的最大特点就是一件器物上面出现了多个连续排列的符号，这点就跟第一时期很不一样了。如江苏吴县澄湖出土的一件陶器，上面几个符号连续出现；在南湖遗址出土的一件陶器上，出现了10个符号，这种情况在前期的仰韶、大汶口时代是没有的。近年来，在东南一带又出土了大量的新石器时代后期、进入了夏商时期的一些陶器、陶片，也有零星的连续陶文。

江苏兴化龙虬庄遗址出土的陶片，其刻符和汉字起源问题有了更接近的关系。在此之前，无论是仰韶大汶口时代出现的刻划符号，还是良渚文化澄湖、南湖出土的符号，都没有办法直接跟甲骨文联系起来。直到近年新发现的龙虬庄遗址陶片上的符号被发现，我们才开始把它跟甲骨文联系起来，而龙虬庄遗址有符号的陶片从地区范围讲也是属于良渚文化的体系，当然，它已经是比较后期的了。

具体谈到龙虬庄遗址的这些陶符和汉字起源的关系，和甲骨文之间的关系之前，我们先要谈的一个问题是关于文化谱系。考古学上到目前为止没有完全解决这个问题，只是大致上可以理出一个脉络。考古学所说的文化谱系是指在物质和精神文化方面具备特征的各历史遗存间的关系所形成的系统。比如新石器时代中期可以称之为良渚、龙山时代，它可以有四个支脉。第一个是大汶口发展到龙山，第二个是崧泽发展到良渚。大汶口文化推进到龙山文化主要是山东这一带，崧泽延伸到良渚文化是在浙江和江苏南部这一代。第三，仰韶文化到龙山文化，主要是在西北这一带。第四马家窑齐家文化是中西部文化。这个发展脉络和文化类型分布，是目前为止在中国考古学上理出来的夏王朝之前的文化谱系。

根据考古发现资料，对于夏以后文化的脉络，考古学界基本上理成这样的几个分支，一个是王湾类型龙山文化，发展到后来的二里头文化，是比较典型的夏文化，它的代表部族是夏侯氏。在同一个时代，中国的中东部是后岗类型文化发展成的漳河型先商文化，这个可以说是商族的祖先。

王油坊类型龙山文化是另一支龙山文化，这一脉发展到有虞氏，也是夏的代表性部族，舜是其中著名的领袖。

良渚、龙山文化是不是很自然地进入到夏文化的呢？不是。良渚、龙山文化在进入夏文化之前，中间有一个很大的断层。现在的很多出土文献资料不能说明这个时期的情况，就是由于出现了一个断层。由于出现断层，又由于有这样错综复杂的文化现象，必然也会导致我们今天所讨论的文字谱系的错综复杂性。

从上述这些文化谱系可以看出，漳河型先商文化是从后岗类型龙山文化发展而来的，而后岗类型龙山文化的祖属是帝喾。很多文献资料以及古代的传说中提到帝喾和有虞氏之间实际上是有密切关系的。这两个文化支脉互相之间是有关系的，它们的地域都处在中国河南的东部。两者之间虽然部族不一样，但是不能说今天概念上的民族不一样。古代的部族和今天概念上所说的民族不是等同概念。虽然不是一个部族，但是由于处在同一个地理位置，两者之间必然交流很多，许多文化因素是相似的。这种密切的关系从《史记》里面可以看到。《史记》里讲商族人的一个祖先是契，他的母亲恰恰是有戎氏的女儿，有戎氏是西部的一个部族，这个女子恰恰是帝喾的妃子，这里面就存在着各部族交融的血缘关系。舜作为当时经济力量比较强的部族领袖，在族脉上又可以说是契的上一辈。他曾经不断地教导契，即商族的祖先。当时契在舜下面担任相当司徒这个职务，这是后来史学家想到的。《史记》毕竟是汉朝的。当时是不是叫司徒不一定。舜把商这块地方赠给了契，后来他繁衍的子孙都称为商人，就是商族人，在《尚书》和《礼记》中都有这样的记载。《国语》、《战国策》里也有记载，说商族人平时祭祀的祖先实际是契。可见殷商把有虞氏当做自己的先祖之一，有着文化上的渊源，而直系的祖先是契。如此密切的关系说明了这两者之间的文化是相通的。

根据许多历史学家研究的结果，中国在古史传说时代，中华民族还没有形成之前，大概有三大集团。一个是华夏集团，一个是东夷集团，一个是苗蛮集团。华夏集团集中在中国的中西部，就是前面所讲的以夏侯氏为主的部族；而在中国，以前也把生活在中西部地区的民族叫作华族，因为有了夏，所以连起来叫华夏。东夷集团主要生活在中国的山东半岛、江苏、浙江，中国的东部这一带。至于苗蛮集团（蛮当然是不太好的说法），恐怕和现在的苗族有关系。苗蛮集团生活在中国的南方一带，后来才逐渐与北方会合。先是华夏集团和东夷集团会合，苗蛮集团到比较后面才融合进来。

帝喾和舜、有虞氏，他们代表的族群所处的位置恰恰是华夏和东夷集

团两个地理位置的中间。一般的历史学家认为他们这两个部族是华夏化了的东夷人，既吸收西面的华夏文化，又吸收了一部分东面的文化，而他们血缘的主体是东夷。现在生活在江、浙的人，到底是东夷人还是华夏人？我们已经说不清楚了。经过几千年种族与文化的大混合，已成为整个的中华民族。实际上，早先是有区分的。

良渚文化位于太湖和钱塘江流域，有非常鲜明的地方特色。良渚文化的一些图案，一些崇拜物和刻划在陶器、玉器上的一些图形标志符号等，都跟我们以前所了解到的仰韶文化、大汶口文化很不一样，具有非常鲜明的特征。应该说早期、中期的良渚文化恰恰是比较典型的东夷文化，在那个时候东夷集团还没有和华夏集团融合起来。

相当于夏代初期（或夏前）的良渚、龙山时代，有虞氏的文化相当发达。在河南，古代有虞氏城墙的遗址面积有3万多平方米，城门两边有门卫的房间，还发现用陶做的输水管道，这种建筑水平可以说是非常之高。有虞氏有非常复杂的礼仪制度，根据陈戍国写的《先秦礼制研究》，中国的夏礼、商礼、周礼都有可能来源于虞礼。礼仪不单是指礼节，更是指统治集团内部的等级制度。什么人见了什么人怎么说话，怎么穿戴，有一套礼节，这当然和等级制度有关。夏、商、周礼最早是贯穿在一起的，但更早的可能是掺杂着虞礼。有这么发达的礼治的社会集团，有没有使用文字？现在没有明确的记载。可以说有虞氏时代文明程度是很高的，它直接指导当时的先商——商代的先民，商代的文化继承有虞氏的文化非常的明显。

王油坊类型的龙山文化在有虞氏还很繁荣的时候，突然断层了，不见了，为什么？这和历史上所记载的舜的出逃有一定的关系。出逃的原因根据《韩非子》这本书所说，当时禹逼舜让位（禹近似于篡权者），把舜赶出去。舜逃到哪里呢？逃到现在的黄海之滨，也就是现在江苏的苏北、苏南间的沿海一带。舜居于海边，终生欣然，"乐而忘天下"。这个地方是鱼米之乡，生活水平很好，他自然也就乐而忘忧。

龙虬庄遗址在什么地方？就在舜逃到黄海之滨居住的地方，江苏兴化这一带，这个出土文物的地方叫龙虬庄。龙虬庄遗址出土不少陶文。这些陶文的文字结构和甲骨文非常相似。

龙虬庄出土的这些陶文究竟是什么含义，到现在为止都没有解释出来，一流的考古学家也没有解释清楚。我们注意到龙虬庄陶文边上有4个符号，第一个很像甲骨文当中表示虎或某种野兽的字，第二个像鱼的样子，第三个像蛇，第四个像鸟。边上这4个字符否是为了说明四幅图画呢？是单独读下来有意义还是互相之间有关系呢？都无法确切地解答。现

在基本上是一对一，一个简单的字对一幅图画。这些陶文的结构方式跟甲骨文是非常相似的。

在中国大地上发现的这些符号，东部的和西部的很不一样。东部的这些符号形象性强一些，好像生活在东面的人更喜欢画画；而西部的符号更抽象一点，更规整、更理性一点。东部的符号给人感觉更浪漫一点，这可能跟一定的地域、气候、自然条件有关系，跟语言可能也有关系。

东夷集团、华夏集团、苗蛮集团在没有形成一个中华民族之前，文化习俗不一样，各自的语言也不一样。产生于战国时代的《越绝书》里讲中原一带的人偶尔跑到越地（主要为今浙江地区），发现越人讲话听起来跟鸟叫一样，没有一句能听清楚，到底讲什么都不知道，可见语言和中原大不一样。东南这一带水草丰美，气候温和，一颗种子扔下去都会长出来，不像西北地区比较干燥，人们需要对天气、对气候有认真的预测、把握，对生产有精心的安排，才能把一年的农作物种出来，才能指望丰收。相对来说，位于西北地区的华夏集团，其语言由于地理环境的原因，可能讲话比较硬一点，整个民风比较厚实、比较纯朴一点。南方由于温润的气候让人变得细腻而情感丰富，一片大海让人有无限的想象，看到杨柳依依而产生浪漫的感觉。人们讲话，在黄土高原是一马平川，范围很大，声音需要很响，而且最好是一个词就用一个单音节表达，声韵调区别得很明显、很准确，让大家都能听得清。而江南这一带，耕作单位相对密集，居住也相对集中，人们之间的距离比较近，声传效率高，这样，互相之间讲话就有可能更多地从词的本身语音变化中获取语义信息，词的语音单位往往就不是一个音节。

近百年来，很多语言学家在讨论中国汉语的早期形态时认为上古汉语可能跟现在不是一个样子，词可能是多音节的或者是复辅音的。现代汉语中每个音节都是一个辅音加上一个元音拼起来的（包括少量零声母音节），但是如果说辅音有两个，前面那个很轻，马上另外一个辅音也跟出来了，这种语言状态就跟现在我们所说的汉语语音状态不一样了，这便是古代可能存在的复辅音，而一个词多音节的现象也可能存在。当然上古时代各地语言差别很大，这些现象的分布是不均衡的。《越绝书》里讲到南方的越国人讲话就跟鸟叫一样，可能这个"鸟叫"本身就是一个词多音节的现象。多音节的词用汉字这样的字符形式记录是很困难的，因为汉字的一个形往往就要记录整个词的词义，同时也记录词的音，或者说必须在记录一个音的时候同时把义表达出来。如果这个音本身很复杂，这个字形就没有办法体现出来。当然，早期的人类还没有这样的能力把词当中的音分得很仔细，再说当时越人还没有形成像甲骨文那样能够较完整地记录语

言、表达句子的文字符号系统，只能用一些符号和简单图形帮助记忆。越人未及发展专门记录越语的文字体系，就已融入了中华民族，自然也就使用汉语（指以华北、中原为主体的语言，其在形成过程中也不断吸收各地的语言成分）、汉字了。

我们不能断定整个夏代就没有系统的文字，因为孔子说过，夏、商都是有典有册的，典和册就是已成的书（当然是简策的形式）。这就可以推测，至少在夏中后期，文字已经发展到可以记录长篇语句内容的程度了。我们现在所看到的只不过是些写刻在陶片上的，相对来说比较连续的符号。但它只是记录一些名词，你要让它记录动词、形容词、副词，表达语气，肯定还没有达到这个程度。

从龙虬庄遗址的陶文当中，可以看出它跟甲骨文有着密切的联系。有虞氏在相当多的方面、相当深的程度上影响了商族的祖先，其中必然也包括创造文字的理念和方法。商族在河南这个地方扎下根来，越来越发达，甚至后来推翻了夏朝。商族必然继承了有虞氏比较先进的文化，发展了自己的文化，而且慢慢形成甲骨文这样一套比较完善的文字。

甲骨文既然是来源于有虞氏，经过数代的努力逐渐创造出来的这么一套文字，而后岗型龙山文化、王油坊型龙山文化所处的恰恰是东和西文化类型之间的过渡地带，商先民本身又属华夏化了的东夷集团，所以甲骨文实际上是西面受到华夏文化的影响，东面受到东夷文化的影响而形成的一种"博采众长"的文化产品。东夷文化中较早的崧泽文化、良渚文化，已有一些表意符号，必然会在很早的时候就已经影响有虞氏的文化。近年来越来越多地发现，从杭州附近的良渚，再往上到山东的龙山，一连串的考古挖掘点，都有连带关系，都有时代先后递承的关系。可以看出，一部分良渚人当初处于某些原因在杭州附近突然消失了。可见这个地方待不下去了，或者是逃难，或者是这里洪水太多？良渚文化衰落或者转移的原因，学术界有种种推论，尚未成定说。良渚人跑到什么地方去了？根据考古的发现，往东、往西、往南都有。

文化的影响会随着民族的迁移而传播开去。良渚人的审美意识，良渚人治玉的工艺，良渚人创造文字的能力也会随着良渚人的迁徙带到别的地方去。文化传播促进文化新格局的形成，既然商族的祖先是接受了东夷集团、华夏集团两种文化，他们后来所创造的甲骨文也必然是吸收了东夷文化、华夏文化中的一些刻划符号。对这两方面的文字创造成果，他们都吸收了对自己有用的东西，所以才形成了后来的甲骨文。

所以，要说良渚文化的一些符号是不是汉字的前身？不是的；有没有关系呢？有关系。这种关系已经比较间接。商代形成的甲骨文，是我们汉

字最早形态的文字体系，在它之前经过了一些复杂的融合变化，这些融合变化是随着我们中华大地上各部族、各民族的融合和语言的融合而进行的。这些问题大部分都是根据近年的一些考古资料的发掘，结合民族学、历史学的一些研究成果，融合起来形成这样一种推论。当然，这里面还有很多很细的环节需要阐释清楚，而有些问题是目前还无法下结论的。

三、探索还将继续

文字的研究越来越成为一种跨学科、多层面、综合性的研究。对文字符号的解释往往需要多维度的思考和分析。在新石器时代中后期，中国大地上如群星般布满各个部族，出现各种刻划符号，有些连续排列的符号显然已经试图记录语言中的句子，如良渚文化中澄湖的4个陶文、南湖的8个陶文（对这些陶文，学术界有人作了解释，但还未下定论）。但所有这些陶文演进到甲骨文是一个漫长的、错综复杂的过程，我们不妨将这个过程看作汉字的黎明。在黎明阶段，很多事物可能是不清晰、不确定的，但太阳终究要照遍大地，中华文化最重要的发明——汉字，随着汉民族的形成而逐渐生成。可以说，探究汉字生成、演化的过程，也就是寻觅中华文化形成、发展的轨迹的过程。这里面还有很多难解的谜，但探索无疑是引人入胜的。

汉字结构层次分析

一、汉字系统与造字符号

周有光先生说："从文字制度来看，汉字从甲骨文以来三千三百年间，只有量的变化，没有质的变化。"（《文字发展规律试论》，载《语言文字研究专辑》下，上海古籍出版社）隶书是汉字发展过程中的一个阶段，其基本性质从属于汉字的性质。我们从对汉字的解析方法中可以引伸出对隶书的解析方法；而隶书自身的特点，我们也必须通过比较而看得更清楚。

汉字是记录汉语的书面符号系统。

系统的特征是具备一定的结构和功能。"系统内部各要素相互联系和作用的方式或秩序称为系统的结构……系统与外部环境相互联系和作用过程的秩序和能力称为系统的功能。"（邹珊刚等《系统科学》）要揭示汉字系统的特征，不仅要描写汉字系统内部各要素相互联系和作用的独特方式和秩序，而且要阐明汉文字系统与外部环境相互联系和作用过程的特殊秩序和能力。

汉字系统的内部结构是怎样的呢？

首先，汉字同其他文字一样，在阅读时可以看到按一定方向排列（或横或竖）的独立的书写符号。符号有两大类，一类是词或词素的书写符号，称"字"；另一类表示句子、分句、停顿、语气、语调等语言内容，叫"标号"、"点号"。所有字的总合叫"字集"，所有标号、点号的总合叫"标点集"，书写规则叫"正字法"。字集、标点集、正字法是文字系统表层结构的3个子系统。三者之中，字集对于各个时期的汉字来说是最重要、最基本的、共同的系统，对其作结构层次的分析具有普遍的意义。本文所讨论的，正是处于隶书阶段的字集。

既然字就是词或词素的书写符号，在拼音文字里，对字进一步剖分的结果便是：第一层次，是代表语根的一个或几个音节的符群、前缀及后缀的符群；第二层次，是代表音位的符号（在音素文字里便是字母）。符群

和字母作为字的构成成分，都有其功能。符群的排列秩序跟构词法相合，而字母的形体及其组合成了表示各个词的字的形体，这种形体的特点是链式的，或者说是线型排列的。汉字的情况有所不同。拿现代汉字来说，字也是由一些造字符号构成的。造字符号可以分为两个层次：第一层次，是一些基本构件。这些构件有的具备一定的音、义称谓，如"木"可以称"木字旁"，"田"可以念为tian（作为构字成分，它并不在每一个字的字源上跟"田地"有关）；有的则纯粹是一些形体构件，但它们可在不同场合使用，像造房子前先准备好的一些标准预制板，如"宀"、"丷"、"厶"等。由于现代汉语中一个字基本上只表示一个词素，而且字的形体只是一个高度抽象化的符号，所以这第一层次的剖析同现代汉语的构词法无关。第二层次，是现代汉字中的一些基本笔画，如点、横、竖、撇、捺、挑、钩、折之类，它们是组成现代汉字形体的最低单元。

字有造字符号，还有造字方法。造字方法即构成字的一定方式。造字符号和造字方法构成文字的深层结构——造字系统。汉字的造字方法与拼音文字的造字方法不一样，其中比较明显的便是：拼音文字将造字符号作线型排列，而汉字将造字符号作二维空间的组合，这样，汉字的形态特征便是方块式的。汉字的造字符号与拼音文字的造字符号除了数量、形态上的差异外，在性质上也有所不同，拼音文字的造字符号只携带语音信息，而汉字的造字符号既携带语音信息，又携带语义信息，而尤以语义信息为主。这样，拼音文字的认读过程（即文字与语言的联系沟通），表现为从表层的语音转换到深层的语义的特征，而汉字的认读过程，表现为词的音、义立即由符号的区别特征所呈现，或者由表层的意转换到深层的音的特点。两种文字虽然记录语言成分的重点不同，但文字—语言所包含的形音之间的关系同样要受到人们认知心理过程的调节。在这个意义上，两种文字其实是异构而同质的。

我们再来看造字符号与造字方法在汉字发展的不同时期的特点。汉字中不同的字体，其造字系统是不一样的。汉字在早期阶段，与其他文字一样，是通过一些具体可感的形象符号去表示语词概念所指的那些具体事物，而不管语词的语言内部结构，至今人们仍能从几千年前的象形字字形上大体推知它当时表示的意思。那时谈不上有造字符号，造字方法只是绘形。后来，字形逐渐简化，但字形的数量跟语词数量的发展实在不相称，于是有了假借。简化和假借都是字形走上符号化的决定性步骤，简化使得一些图形渐渐抽象化，成为在不同场合下可使用的单元化构件。而假借本身就是使表现事物的图形成了语音的符号，使得文字和语言的联系从此紧密起来，待到人们在假借字上加上义符，在象形会意字上加上一个标示语

音的声符，汉字造字系统这部机器就开始加大马力开动起来了。由于古汉语是一种单音节词为主的语言，所以表音的造字符号始终没有发展到表现语音音节的内部结构；而正因为音节—词义的一对一的关系，所以汉字在造字方法上便自然地采取了以一形表示一个音义的单位。造字符号性质的改变也引起了造字方法的改变。在篆书阶段，表示义的造字符号与表示音的造字符号都已得到充分发育。于是，除了独体字外，"意符+音符"、"意符+意符"、"音符+音符"等造字方法，将汉字系统推进到成熟的前夜。当简化的大趋势进一步使原来一些造字符号的形体结构解散、省略而失去表义表音功能时，实际上造字符号又进入了一个新的发展阶段。在隶、楷时期，抽象的、单元化的部件唱了主角；利用这些部件，汉字造得更抽象化、更呈匀整一律的方块型了。汉字造字系统进入到一个新的、成熟的境地。

二、关于形位

形位是前面所说的造字符号的一种，是"具有构字功能的，独自有音和义的最小的形体单位"（王宁《汉字的优化与简化》，《中国社会科学》1991年第一期），形位的标音、标义、示源功能以及形位的组合方式，是大量汉字生成的基础。

形位的分析主要适用于小篆和早期隶书，对于以象形符号或象形符号组合为主的字体，或对完全抽象化的字符都不太合适。如甲骨文"若"，是人举手理头发的图形，就不好用形位来分析。而小篆却可以用形位来分析，如小篆《导》可以用形位来分析，但楷书简化字"导"却无法用形位来分析，因为其中"巳"虽有构字功能，但在这里与音、义、语源都没有什么关系，不符合我们对形位的定义。在图形性很强的早期文字中，新字的增加主要靠新的图形的增加，但也有少量的具有形位功能的图形起些补充作用：在小篆与早期隶书中，形位在造字系统中起着主导作用；在中后期隶书与楷书阶段，形位并未消失，但产生了转化、分化和变性，在一部分新的造字符号中，原先形位所具有的特点与功能依然存在。由此可以看出，汉字造字符号的类型在汉字发展的各个阶段有着不同的分布。

形位在汉字造字符号中有相当重要的地位。它的特点是：一方面保留着形象性，另一方面又带有一定的抽象性。其形象性在语义上给人以视觉上的明显指向，而抽象性又使其在以形表义上有一定的宽泛度或模糊性，由于表义的宽泛性，甲形位与乙形位在表义上有交叉因素存在是正常的事，故而有些形位在构字时可以互相取代，如"嘆"又作"歎"，是

"口"与"欠"可通，即两者在语义上有共同因素。当形位在构字时作音符用时，它也有一定的宽泛性。既可以按这个作为形位的独体字的原来的音读，也可以不完全按它原来的音读。如"潢"，其音符"黄"与所构成字读音同；而"廣"则与"黄"读音不一致，音符"黄"只为"廣"提供了韵母。在大多数情况下，这种不同也是经语音的演变分化造成的，而且它们总遵循着一定的音变规律，显示着同源字族关系。形位在音方面的宽泛性也很重要，这使得有限的形位有更强的构字功能。

在谈到形位的模糊性时，宋金兰指出："形位的模糊性可被利用来进行多向性的思考、类推、交通"（《论小篆字系中的形位》，北师大学报，社科版1991年第六期）。她进一步认为：形位的生成能力是非常强的。形位所代表的大都是古汉语中的一些基本问义，是人们最为熟悉，最先掌握的，因此，形位生成可以使汉字成为一种推理性符号。形位本身就可以为人们的认知提供一个参照系。形位生成虽不像拼音文字的字母拼合那么严谨密致，但是通过人们头脑中原来贮存的语义信息作补充，加上民族心理和思维方式作铺垫，同样可以准确无误地传达各种词义信息。

就文字与语言的关系而论，在汉字结构中分析出形位这个层次意义是重大的，它使我们认识到：汉字并不是像以前那些人所描写的那样是成千上万个不同的符号，难写难认。汉字系统是落后的不科学的，云云。汉字有其独特的结构单位——形位及一定数量的抽象符号；形位的数量虽比拼音文字的字符数量多，但形位有音有义，本身承载着相当的信息量，见形可知义，所以，在生成新字及跨越时空上更具有优越性。

宋金兰在她的文章中还说明了"小篆是一个由有限元素组合而成的系统，这个系统的构形规律是形位生成"。这个结论是不错的。但应该指出：宋文所分析的小篆是《说文》中的小篆。这些经东汉时的许慎整理甚至修改过的小篆与真正处于"小篆时代"的小篆是略有不同的，我们不能说秦篆的形位不够发达。因为事实上现有秦篆的形体结构与《说文》小篆绝大多数是一致的，而且已在向隶书演进；但我们又不能不说在篆书已不通用，隶书已完全成熟并成为社会通用字体的东汉，许慎在整理文字工作中会受到隶书字系的影响。从《说文》所收的许多字来看，有些字所代表的词恐是秦篆时代以后才可能有的。许慎的了不起就在于他发现并熟练掌握了字形分析（其中绝大部分在今天看来是形位分析）的本领，因此可以设想许慎正是利用"形位生成"创制了一部分小篆，来表现传统篆书材料中所没有而在隶书中才有的字。这样，《说文》所反映的文字，其实是历时的、综合性的。《说文》的总体结构、部首的取舍安排，对字的解说，不但受东汉学术思想的支配，而且受东汉语言、文字现状的支配。我们在

分析《说文》小篆系统的形位时，不能不留意到它与隶书的关系。

三、关于形素

在现代字典中，有不少的部首不等于字的偏旁（相当于形位），而只是这样的一种部件，如："亠"、"匚"、"宀"等，这些部件没有独立的音义，但却是汉字构成的单元，它们像建筑物的标准件那样，可以安插在不同的地方。如"十"既是"支"、"直"、"阜"中的一部分，也是"斗"、"田"、"米"中的一部分。这些部件在楷书中具有单元化的特点，是指它们的数量有限（比形位的数量还要少得多）而具有相当强的字形生成能力。

这类部件的来历，应追溯到"隶变"。篆书中许多形体不同的线条组合讹变成一种部件，曾是隶变的一个重要方法；故而在隶变之后，这类部件才增加了单元化程度。在大规模的简化运动中，原来的形位普遍遭到了破坏。由于汉字简化逐渐使字成为一种整体区别性符号，形位的表音表义功能日趋减弱。事实上，隶楷系统中虽然仍保持了类似形位的构字成分，其性质已与小篆中的形位有所不同。为了表明这种区别，也为了讨论的便利，我们不再称隶楷中的这类构字成分为形位。

由若干笔画组成的，在隶、楷文字中起基本构形作用的部件目前尚无现成的名称，我们姑且称其为形素。这在一定程度上借鉴了语音学中的术语：音位指能改变语义的语音单位——在汉字中相应地有形位（与字的音义有关），音素指语音中最小的单位——在汉字中相应地有形素（与语义、语音无关）。

按前面的分析我们也可以这样认为：形素是分层次的，即单式形素与复式形素。单式形素如"十"、"口"，可以构成"古"、"田"。对于"古"、"田"来说，"十"、"口"是形素。复式形素如"左"、"田"，对于"胡"、"異"这些字来说，"古"、"田"也称形素，只是它们可以被称为 gǔ 和 tián。另一些复式形素，如"禾"、"扌"，可以被称为禾木旁、提手旁。有了单式形素与复式形素的划分，不但使隶楷阶段的汉字具有可分析性，而且对部分字来说还具有可解释性。在创制新字时往往要依赖于可解释性，如隶书中新出现的"桦"字（即"盟"字），是木字旁加表示声音的"半"；虽然在"桦"这个字中，"木"、"半"两个形素同形位没有什么两样，但我们还是统一地不称其为形位，因为我们为隶楷中的构字成分所定的标准，是从形体方面着眼的。事实上，像"異"中的"田"，就无法认其为形位。也可以这样说：形位系统顾及字

的可解释性和字源，而形素系统只顾及字的可分析性。在隶楷文字中，也只有可分析性是所有字的共性。当然，我们也不排除利用复式形素（在本文中某些地方为了需要也偶尔称其为形位）的特性对汉字作音义关系的解释。

分析汉字的构字成分与分析汉字的构字方式是相关的，我们之所以将隶楷文字系统的构成成分分析到形素这一层次，是因为：1．隶楷字结构中有很多已不能用小篆的音义关系来解释，对于词的区别性符形，我们只能从构形的角度，将那些以同一形式反复出现的笔画构件析出来，并研究它们是如何搭配的；2．我们不能将构字成分一直分析到笔画，因为笔画虽然数量更为有限，但笔画构字的方式是千变万化，将无从说起了；3．从视觉的直观感受和说明记忆字形的角度而言，也是以形素作为基本构字成分为恰当。

那么，以什么样的标准来确定形素呢？首先，这个成分应该是以同一形式反复出现在不同字里的，如在"采"、"争"、"孚"、"觅"、"妥"中，都有"爫"，这应该是一个形素；"立"在"音"、"竖"、"端"、"位"、"部"等字中都是构字成分，也是一个形素。其次，实践的结果告诉我们：一般笔画相连、相交、相包容、相对称的组合体，往往便是形素，如"阝"、"匚"、"土"、"八"、"四"、"电"等。前面还讲过，形素不回避与原来的形位重合，也不排除一个笔画可能成为一个形素，如"丿"，可以在"爫"这个形素里，也可以在"币"这个字里，用在形素里它只是笔画，用在字里它是形素，其价值便提升了。

构形问题一直是汉字长期发展过程中面临的最复杂又最棘手的问题——既要使每个字的构形有所区别，又要使构形遵循一定规律，使之好学易记。因此，要使字形以最简略的方式构形各异，就必须找到一种构形的基本单位，用于满足汉字构形的需要，其数量应该达到允许的最低限度；在汉字发展到音化已呈穷途末路之势，唯有在简化中求出路的隶书时代，这种寻觅更显得迫不及待了。形素的确定是一次深刻的革命，对于汉字来说，其重要性几乎同拉丁文字中最后经筛选、演化、固定为26个字母一样，因为，汉字最重要的问题——构形问题，从此可以依凭数量有限的单元构件得以解决。

形素的凝选必在隶变过程中，但隶书阶段，形素系统尚未成熟，到了楷书阶段，才达到最优状况，两三百个形素在汉字构形的任何变化中都游刃有余，不嫌多，也不可少，这证明了汉字系统的成熟性，这也是汉字字体定型为楷书之后1600多年来一直没有也无须再有演变的原因。（当然，由于草书、简俗字等动因，形素本身是有发展变化的，但对总体而言，只

是一些修正或优化）。隶变在相当程度上搅乱了形位系统，有的是一个形位分化成几个形素，有的是几个形位类化为一个形素，或者形位讹变后成了形素。但早期隶书还未形成形素系统，形位在构字系统中仍是主要的。我们要研究的，正是形位系统向形素系统转化过程中，汉字在形体、结构、功能方面呈现的种种现象。

促成形素成为汉字构形基本成分的因素之一，是笔画的变化。早期文字用线、面来描摹具体物象，篆书用曲屈萦绕的线条来构成字形。圆转连贯的线条及线条组合有助于保存形位的独立性，方折分散的线条则使形位的形体支离、变形，彻底摆脱了篆书还残留的象形因素，使得抽象化的形素登上了舞台。笔画本身具有较强的区别特征，这使得形体构造有条件进一步简化，这一点也是值得注意的。笔画的产生是由笔势和笔法而来。篆书的线条以中锋匀速的笔法写成，为求对称，笔画方向很不一致，书写速度慢。隶书为求书写快捷，以摆笔写成，笔势起落有轻重，笔画相交处成方折，原先相连的地方纷纷断开；笔画方向一致处多了，许多原来分开的几笔连成了一笔，这样，形体当然变得简约了。

从形素的种种特点，我们看到了汉字怎样在构形上逐渐找到了自己的最佳方案——在不改变文字制度的范围之内，达到区别性、简约性与书写便利的统一。

汉字形体结构层次的分析，有助于对汉字结构功能的认识，有助于对汉字演变规律的认识。在对汉字某一阶段及对个别问题的探讨中，这种分析的结果具有方法论上的指导意义。

对"隶变"的几个基本认识

　　"隶变"是汉字发展史上一次重大的变化，隶变之后的汉字走上了一个全新的发展阶段。凡是要对汉字史作一番科学的研究，对汉字的演变规律作一番全面的探讨，都不能回避隶变。以下对隶变问题的几个基本认识，应是深入地研究隶变、正确地描述隶变的前提。

　　一、隶变并不是对汉字体制的根本性变革

　　我们知道，文字是记录语言的工具，是和语音结合起来的记号。汉字的义存在于它的音，也存在于它的形。这一点与英语文字、俄语文字以及日语文字（指假名体系）就大不相同。这类拼音文字的字形跟词义无关，它们是通过对语音的记录来表示词义的。汉字在隶变之前和隶变之后，都是集音、义于一身的符号。大量的象形文字使字与词义发生直接的联系。一部分字符在担任假借字或形声字的声旁后成了表音符号，但其符形本身还都没有完全脱离表意的功能，因此这种表音与拼音字母的表音在性质上是不一样的。汉字的基本特征在表意，兼有表音功能，自汉字诞生至今，这一点基本上没有变。隶变之后，汉字中具有表音功能的字符在整个系统中数量有所增加，分布有所不同，但并没有因此而改变整个系统的性质。在汉字演变的历史长河中，主要的倾向是简化，其次是音化的有限增加。由于表音字符的增加，功能的变化，从而造成形声字的急剧增多，逐步成熟，由于书写时追求迅捷方便而造成笔画的省减和笔法的改变，隶变应运而生。隶变的基本精神是汉字的简化，而非汉字基本性质的变化。这个简化的含义包括了文字形体由繁复趋向简略，书写过程由繁难趋向简便，字形结构由图绘性较强趋向符号化，而这几点又是互为影响，综合为一体的。

　　二、隶变是一个前后承接有绪的渐变过程

　　我们将汉字发展的历史分作古文字阶段与今文字阶段，而隶变恰在两

个阶段之中。回首历史，隶变当然被视为古今汉字的转折点。相对于汉字发展史上其他阶段的变化，隶变显得急剧、深刻而全面，但身处隶变过程之中的人们是感受不到这种大变化的。文字作为公众信息交流传递媒介，需要文字的形体、书写状况，正字标准相对比较稳定，变化不定的形体只会影响文字的交际功能，破坏文字系统的完善结构。因此，文字的演化始终是渐变的，其在整个文字史中的发展阶段和阶段之中的各个过程，都是一种大致的确定，具有一定的模糊性。我们在描写隶变的时候，既要强调其阶段性，更要注意其连续性。根据实际分成若干阶段，便于我们描写隶变过程和分析各个阶段的特点；注意其发展变化的连续性，则更是将眼光放在实际材料之上。无论哪一种形体或结构的变化，都有其来历与原由，亦成为此后之变化的端绪。如果将隶变看作是一种突变，不注重其前后承接关系，就有导致许多错误结论产生的危险。例如有人曾认为隶书是战国时六国文字发展的共同倾向，这就没有顾及隶书与六国文字是否有直接渊源的关系。仅以六国文字与隶书的某些相似点来得出两者具有嬗变关系的结论，自然是站不住脚的。文字的影响与嬗递其实代表了文化的传播，脱离了文化的传承性、社会历史的动态环境，仅在字形上作些局部的比较，是文字研究方法上的失误。

三、使用文字，特别是书写实践，是文字形体变化的基本动力，隶变尤为如此

这个道理以前研究文字的不少学者即使不是不知道，也是大为忽略了。文字的使用不外乎两种情况，一是写，二是看（阅读）。写是一动态的进行过程，看则是相对静态的接受。根据不同的书写目的，有时写得比较慢，比较认真，于是字就比较端正，比较符合统一规范的要求；有时则写得比较快，比较随意，于是字扰显得比较草率，不太合乎统一规范的要求。社会的发展、文化的发展，必然导致文字交际的短期行为增多，并不是每次书写出来的字都要让它们流传久远，"子子孙孙永保之"的。大多数的书写实践是在接受者（阅读文字的人）不发生认读上的困难与书写者尽可能方便、快速地完成这两者之间寻找临界点，有时往往还会突破这个临界点，即不耐烦于按规范要求书写而在草率行事之中忽略掉一些次要笔画或简化、更改部分结构及笔画形态，从而使书写更便利迅捷。于是，与正体相对的俗体出现了，与繁体相对的简体出现了，由笔法改变而造成的新的笔画形态出现了，一种新字体往往也就如此孕育而生。从读的立场上来看，当然要求字越规范越清楚越好，于是就产生了一股遏制书写时草

化、简化无限发展的力量。俗体、新体一旦发展到大多数人普遍使用，普遍被认可，旧体实际上大势已去，应当退出历史舞台。此时就必然会有人做一些正体化的工作？有一批正体化后的成熟作品问世。社会管理职能部门也会促成、提倡、推动正体化工作。这其实就是昭示着新字体的诞生。与此同时，人们的书写实践仍在继续，新的俗字、简化字又在产生。所以，我们看待文字史上林林总总的俗字异体，都应该联系书写实践。书写实践固然是新字体产生的原动力，而书写状况的变化更有深刻的经济政治、历史文化的动因存在。隶变是在春秋战国时期经济文化大幅度发展，汉语新词大量产生，文字交际需求急剧增长的情势下应运而生的。在一般历史文化条件下，书写实践会对文字产生相对局部的、较小程度的变异，而春秋末至秦汉，则完成了汉字由图绘性到符号化这一重大的转变。

四、由上述认识引出的一个问题是，隶变阶段综合性通用文字的主体是什么？即我们将哪些文字材料视作那个历史时期内人们通常的书写之作

这方面认识不清甚至有误，将会直接影响到隶变研究的正确可靠性。在大量的战国、秦汉简牍帛书未出土之前，人们对这一历史时期的文字的了解，只局限在一些铜器、石器、印章钱币等材料上。《说文解字》中的小篆和秦始皇时诸封禅刻碑，曾被认为是秦及汉初通用文字，虽然从古代典籍中知道秦有隶书，西汉有隶书，但因未见实物而不甚了然。近百年内不但出土了大量西汉简牍帛书、秦简书，还出土了战国时的简帛，新发现的金、石、陶文字亦大大丰富了这一时期的文字数据。西汉简牍、帛书上的文字，与我们已习见的东汉碑隶接上了轨，这没有什么问题。无论是从文字形体结构的要素来看，还是从文化传承文化环境的角度来看，它们都是一脉相承的。本来西汉也应有大量的碑隶，前后承接将更为一目了然，但由于王莽力削奢靡，下令见碑即扑，故所见极罕。这是政治上的原因。至于战国至秦，则争议较多：有人认为六国文字中与隶书相近的字形不少，故而隶书由六国古文发展而来，至少由西秦文字与六国古文共同演化而成；有人认为秦始皇既发布过"书同文"令，李斯等人写的规范小篆当是秦代通用文字。这些观点近年来经许多学者研究探讨，大都遭到质疑并产生了一些新的认识。六国文字虽有与隶书相近的因素，但同隶书的主体发展线索无关。秦简文字同西汉简帛文字相近，又同秦文化范围内的战国青川楚简文字相近，再上溯至春秋时青铜器铭文、石鼓文等，一条隶书孕育、产生、发展的脉络逐渐清晰了。而楚《鄂君启节》，吴越剑戈文字，齐国铜器铭文，则又是另一风格系列。秦始皇时李斯小篆，是从《石鼓

文》一系的秦国大篆发展而来。从《泰山刻石》、《琅琊刻石》等内容和作用来看，这种字体当然是政府倡导的正规体式，但《睡虎地秦简》等面世后，我们不得不认为李斯小篆并不是一种通行的字体，至少这样正儿八经的写法在日常书写实践中不可能通行，而真正通行的是类似秦简、西汉早期简帛书那样的古隶。早期古隶除了笔画有隶以外，其结构与小篆几乎一样，其他如秦国的兵器，符节文字上的较多方折笔画，形体不甚规整的字亦近乎此，将这些字都归入"小篆"体系亦未尝不可。本来草篆与古隶之间难以分出明确的界限，随着笔画的进一步隶化和结体的进一步减省才成为独立意义上的隶书。李斯小篆是将小篆规整化，装饰化到了登峰造极的地步，自有其政治上的作用和文化上的意义，但当时的通用文字还是古隶。从地处楚地的青川木牍使用由秦篆发展而来的古隶这一点来看，秦国在政治势力到达的地区，在推行着自己的文字。所以有的学者认为，"书同文"其实是指秦国以自己的通用文字取代别国字体，这种通用文字其实是秦隶。

五、由上述认识自然会衍生出这样一个认识：《说文解字》中的小篆不能被看成隶书所由发生的前阶段字体

如前所述，战国前期固秦大篆中的草率写法已包含着隶书的因素，如果说小篆是周秦大篆的进一步发展，那么早期隶书与小篆实际上是一个母体中孕育出的孪生，只是早期隶书在普通人的书写实践中受宠而生机勃勃地发育了起来。《说文》小篆是在前代字书、李斯小篆等材料基础上整理而成的，整理者不可避免地掺入了一些主观因素，小篆在流传中又不免发生一些讹误。《说文》成书之后，经传抄校改又增加了一些错误，有些跟李斯小篆已有很大出入，跟出土文字材料中的周秦大篆、草篆、古隶等也找不到形体上的对应承接关系。因此，拿今隶直接与小篆对照，像秦汉简帛隶书未发现时某些研究工作那样，必然会生发许多主观臆测。

"隶变"过程概述

　　"隶变"的发生，既有汉字发展运动内在规律方面的原因，也有一定的文化背景和历史动因。图绘性文字必然要向符号性文字发展，随机而无序的符形必然要向单元化的、序列合理、数量有限的符形发展，繁复的文字形体必然要向简单而又不影响区别特征的文字形体发展，这是文字发展的基本规律。隶变就是遵循这一规律的过程。

　　然而这一过程是在一定的文化历史条件下进行的。春秋时期，周王朝的正统文化受到诸侯力政、各自标新立异的区域文化的挑战，各诸侯国在文字形体方面，也努力体现自己的地区文化特色，不再将西周大篆的统一威严的书写风格体式放在眼里，而更多地体现富有个性的审美倾向。春秋时各国铜器铭文，已有许多由器内移到了器表，文字同那些复杂精致的图案花纹一样成了器物装饰美化的一个组成部分，许多字形被拉长，大小一律，分布均衡，仿形线条更细、更匀、更多，有的还增加饰笔以加强构图的完美，有的则增加鸟形、虫形、云纹等使形体的装饰效果更为显著。如在楚、蔡、吴、越、宋等国，以鸟、凤、夔龙的形象来装饰文字，线条优美，与图案有机组合在一起。这种情况在典型的西周铜器铭文中是没有的。这些带某种动物图形的文字，往往是与某区域文化中的图腾、传说、民间习俗、信仰等有关。这也正是周室衰微、区域文化独立性增强的体现。

　　直接传承西周文字形体风格的是秦国。秦本来是西部一个比较落后的诸侯国，由游牧民族部落统治。由于秦襄公送周平王东迁有功，得到了受封岐西之地的奖赏。岐山一带本是周人祖居之地，秦国在此发展壮大，也秉承了周人的文化。周代通行的大篆书体，曾由宣王时太史籀整理著成《史籀篇》，这是当时的一本启蒙识字课本，对规范文字形体起过很大作用。在东方各国"礼崩乐坏"、各按自己的意愿选择创造文字新体的时候，秦国却保留了周人的籀文字并用之于文化教育。所谓"初有史以纪事，民多化者"即指此。我们看到秦武公钟和秦公簋铭文与周代铭文非常相近，应该就是籀文。当然，秦国继承的西周大篆，不光是取自《史籀

篇》，我们今天看秦国金石文字，其书风形体并不一致，就是证据。何况周宣王时编写的《史籀篇》，既是一本识字课本，必经多人传抄，至战国时，秦国各地即使仍在参用，也不会是西周时原貌，并且各本有可能不尽相同。秦人原先文化落后，意识亦较为保守，在继承周文化时，并无篡改之资本，故在秦国文字中西周固有之质朴浑古风格犹存。《石鼓文》是秦国文字的代表作。其浑厚高古历来为人们所颂扬。《石鼓文》字形与《说文》所收籀文相对照有些出入，可能不是《史籀篇》这一序列里的。按裘锡圭先生之说，其书写年代暂定为春秋之末。《石鼓文》历来被人们称为周秦大篆的代表作，其基本形体风格又是小篆产生的基础。秦国在经济军事力量壮大之后，时有征伐，政事亦繁多，文字的使用频繁而普遍，日常的书写决不会像《石鼓文》那样整饬严谨。大篆中出现了较随意草率的写法，字形变得稍长，大小不一，如秦孝公十八年（公元前344年）的《商鞅方升》以及《封宗邑瓦书》等。

由于秦文化对周文化的较为全面的承继，加之秦国在文化上的保守性，秦国文字并没有在日益频繁的使用中作结构上的大幅度改变。《石鼓文》中大多数字同李斯小篆在结构上是一样的，只是后者的线条匀整流畅，更富有装饰性。在手写体中，《封宗邑瓦书》作为《商鞅方升》和始皇诏书之间的秦篆标本，风格流动多变，时有延长之线条，如"北"字左边伸出，"史"字末笔伸出如隶书之横波。但其构造，仍与《石鼓文》无大出入。即使拿《青川木牍》和《睡虎地秦简》来比照，结构上的减略也很少，突出的是书写方法、笔画形态上的变化。东方六国文字却不是如此，往往在笔画形态、书写风格上没有什么改变，结构上却大胆省减，奇诡变化，有时甚至变得与原型判若两字，简直无法认出。

东方各国社会动荡、政权更替频繁，人心浮动，与东夷、北狄、吴越土著的民族交融，各国间的战争冲突和人员交往，以及东南经济的逐步开发与发展，都使得各种文化因子十分活跃，文化发展多呈开放状态。在中原一带，商文化的承继者如宋国等，有复古的表现；在三晋，诸侯公室追求繁文缛节、宗教迷信；在东齐，潇洒激越之风在文化产品中有所体现；在越、楚之地，正统文化中则掺入了地方色彩浓厚的图腾崇拜、巫术文化等。这些都在各地文字的正体和装饰体中显示出来，而同时，简便实用的手写体草篆在日常书写中广泛使用着，在没有任何规范约束的条件下，结构的任意简化和变异愈演愈烈。

如果东方各国的文字在书写方法如笔法上进一步自然地演化，当然也会产生一种新的字体，但在演化的道路上首先要解决的问题是结构形体的规范化。若是一个字有几个，甚至几十个异体字，而且在整个文字系统中

这样的情况非常之普遍，那么这个系统首先要做的事是内在结构的完善化，而不是外在形态的某种改变。六国文字还面临着这样的政治现实：诸侯力政，并不将文字的规范作为国家大事来抓。同样在使用着汉字的各诸侯国政治文化上的不一致，使得即使某一国整理改革了文字亦无济于事。新字体在六国出现事实上是很困难的。

如此看来，在秦文字系统的基础上能够孕育产生出一种新的字体，是有赖于两个因素：其一，秦国在相当长的时期内，保持了文字内部结构的稳定性和有序性，这样就有条件在书写实践中，以笔画形态的改变、笔顺的改变、适度有限的简化来提高文字使用的效率。大量的省变结构导致形体诡异纷繁，只会影响文字交际功能从而阻碍文字的正常演化。而秦国看来是比较保守，自觉或不自觉地限制俗字异体，却反而因文字总体比较规范，可以在书写方法上作某种改进，向新字体进化的步子便走得更快，更稳实。我们知道，随着形声字在汉字中的比例大量增加，字符无论是承担表义的职责还是体现表音功能，都具备了相当的宽泛性，因此字符的单元化程度提高了，字的绘形特点渐失，记号性质渐显。汉字由绘形性走向符号性是必行之路，是隶变必然要发生的内在规律性因素。但是隶变能否发生，变成什么样的隶，却跟一些综合的外在因素有关。秦篆的隶化，就是沿着一条较为正常有序的轨迹发展的。从稳定和发展辩证统一的观点来看，秦篆看似保守其实先进。隶变能在秦篆的基础上实现，第二个重要因素是秦最终削灭六国而统一了天下。文字的使用、字体的推广，常常带有人为的、政治的因素。秦国由于重视了农业和法制，国力迅速增强，兵强马壮，又采用了高明的外交策略，故制服六国势在必行。在已被秦占据的地方，秦国政府要施行法令，推行秦的制度，必然要强行推广使用秦文字，不能容忍原来的文字继续存在，所谓"书同文"、"车同轨"，完全是实现大一统的必要措施。这种政治上的强制力量使得原来就不规范的、俗字异体繁乱不堪的六国文字在较短的时间内被秦系文字所取代。

秦系文字在发展过程中并没有一直处在保守而故步自封的状态之中，秦国繁忙的征战和政事，使得日常书写量急剧增多。草篆除了在笔画形态上更大幅度地脱离篆形之外，在结构上也有大量的省减，这种由笔形的改变而引起的结构省减，往往有渐进的序列，即使到了最简省的地步也能仿佛原先字形之大概。

书写方法的改变导致字形结构的改变，是一种长期的渐变累积的过程。在这一渐变过程中，各种情况都会出现，有的人可能惯于遵循篆书的笔法，写法仍较为保守，有的人可能书写得更随意一些。于是，新旧笔法时时出现，在笔顺的改变、笔画形态的改变方面有了明显的新面目。即使

在同一种简帛书中，我们也会发现写法很不相同的同一偏旁结构。例如秦简中"宀"旁有"宀"、"宀"两种写法，显然前者是篆书的笔画、篆书的构形，而后者已是隶书的笔画、隶书的构形。当书写时将左面的曲线分成一点一直，而右面的曲线不再拖得很长时，一种脱离了绘形痕迹的、呈纯粹符号性的笔画构成就出现了。从书写等实践来看，这种由短笔画构成的部件，容易写，也写得快，甚至书写时有一定的节奏感，大大优越于绘形线条描摹式的书写。所以，优胜劣汰，好的写法逐渐在人们整个书写实践活动中占了优势。至西汉时，明显隶化的简帛书已越来越多地为我们所知见。

当然，从本质上说，摆脱仿形线条，采用直、短笔画而构成新部件，组成新字形，是由于这一切都并不妨碍文字记录语言的功能，不妨碍人们通过分辨字形区别特征来掌握字义。也就是说，出现隶变，新字体取代旧字体，是汉字发展到一定阶段的必然现象。隶变由汉字部件逐步单元化为发生条件，又对字符的抽象化（摆脱象形因素）起了推波助澜的作用，最终完成了整个汉字系统的抽象化、符号化。隶变的实现，又有赖于构形系统具备适应正常变化的基础，有赖于具有统摄文字使用状况能力的政府机构的一定的法规政策。

前面我们已经谈到，秦系文字在构形系统方面比东方诸国中任何一种构形系统都具有稳定性、排它性（尽量避免结构的多样变体），而且由于其承接西周大篆，有《史籀篇》等作为正字蓝本，在字形系统上有历经汰选，一以贯之的"正宗"传统，所以其进一步向新字体迈进的条件是优越的。由于系统本身的这些特点，秦系文字在追求书写速度和效率的改革努力中，唯有在笔画形态上作出改变才是出路。

汉字的书写方式和形体结构各自具有一定的独立性。纵观汉字发展史，从甲骨文到楷书，字体历经了多次更替，但从总体上说基本结构的改变仍然是局部的，尤其是一些表示基础词汇的字符。结构从未发生根本的变化，笔画的增减亦是有限的。结构的演变轨迹，亦大都能从书写方法的改变上寻出端绪，得到解释。

从甲骨文到小篆，线条趋装饰化，结构变化微小，从小篆到隶、楷，书写方法大变，结构变化的幅度也增大。

当然，许多线条繁复的古字、结构层加迭累的合体字，其结构的改变（主要是笔画和部件的减少）在新字体中十分明显。

在同一种字体中，字形结构也可能有变异，有调整。同一个字有不同的写法，即结构不同而非字体不同，我们视之为异体字。在战国时六国文字中，一字异体的情况甚普遍。异体字与不同的字体是两个性质完全不同

的概念。在一个文字系统内，异体字其实就是"多余"的字，是干扰正常识读、正确书写的字，因为从汉字的本质特点来说，表示一个词（或词素）的字，有一个形体已足够了，多了只会增加学习的困难和认读的麻烦。而不同的字体是指不同的书写方法所形成的不同的字形风貌。某字体通常是就整个汉字系统而言的，一个人识字、写字，总是在他那个时代通行的字体范围内进行，通常使他困惑的不会是字体的问题，而往往是他所不认识的异体（广义上，包括别字、错字）的问题。任何一种新字体必然比旧字体在书写、认读方面更为优越，因为新字体的诞生就是长期书写的结果，是人们经反复实践而作出的选择。如果新字体不优越于旧字体，它也就没有必要取代旧字体了。

这样对比论证的目的仍在于说明：六国文字偏重于减化结构，改变结构的做法其结果是产生了大量异体字，以这样的方法来增强文字的书写效率，必然走入死胡同。由于任意省变而写了异体字，这对书写者个人来说可能是件方便的事，但这却破坏了文字使用个体行为必须与群体行为一致的原则。而在秦篆隶化过程中，群体书写方法上的渐变是主流，结构的省变是由此应运而生的，它没有导致异体字的过多产生，因而字体的新旧更替反倒可以健康顺利地进行。

拿秦汉之际的隶书马王堆帛书《老子》甲本及卷后佚书、《春秋事语》跟青川木牍、睡虎地秦简相比，前者的隶变简化程度已较高，可见隶书在秦代发展很快，在西汉已基本上具备了所有的新字体特征，并成为实际使用的字体。

程邈作隶书，或者如现在很多人所认为的"程邈整理过隶书"，其实是很可怀疑的。人们常引用卫恒《四体书势》中的这样一段话："下邳人程邈为衙狱吏，得罪始皇，幽系云阳十年，从狱中作大篆。少者增益，多者损减，方者使圆，圆者使方，奏之始皇，始皇善之，出为御史，使定书。或曰：邈所定，乃隶字也。"卫恒并没有明确地说程邈整理的是隶书。"从狱中作大篆"一句为我们透露了重要的信息，即程邈的整理对象应是大篆。按我们所认识的篆书与隶书的区别特征来看，"少者增益，多者损减，方者使圆，圆者使方"，不应该是对篆书变为隶书过程的描述，倒像是大篆发展为小篆的一些加工手法。大篆是周代通行字体，它在结构、形态上主要服从于实用，可能在装饰效果方面不那么被人所重视。程邈对大篆进行整理加工，采用了一些人为的方法，使之结体更为均衡匀称，疏密得当，方圆相济，具有装饰美和庄重感，这当然博得了刚刚统一天下、好炫功绩的秦始皇的欢心，于是程邈不但"出为御史"，而且受命"定书"（其实就是进一步规范整个小篆系统并加以推广）。由于程邈的

作品没有传世，而我们今天所见的典型小篆是李斯书写的《泰山刻石》等碑文，后世大部分文献又只说李斯、赵高、胡毋敬3人删削原籀文字书九千字为三千三百字，作《苍颉篇》、《爰历篇》和《博学篇》；汉代人指这些新字书中的字为小篆，《说文解字》小篆即以此为蓝本，因此程邈整理大篆作成小篆的事便被忽略了。又由于程邈十年徒隶的经历，遂将他跟"施之以徒隶"的隶书联系起来，称其为隶书的创始人。如果程邈整理的是隶书，那么程邈之后的隶书应该是比较规范化的，而事实上从秦到汉，简帛书风格多样，简体、俗体层出不穷，字体明显还处在一个不稳定的发育过程之中。所以，许慎、班固都没有说程邈作隶书，《说文解字·叙》中"三曰篆书，即小篆，秦始皇帝使下杜人（按即下邽）程邈所作也"的说法是可信的，并不像段玉裁桂馥所说的此处为误文错简，程邈的名字应系于隶书一句之下。卫恒所谓"或曰：邈所定，乃隶字也"，亦只是存一说而已。

尽管秦始皇对小篆颇为重视，力图推广，但由春秋末篆体草化衍变而来的新手写体，却以其方便实用而势不可挡地发展普及开来。可惜我们看到的出土秦隶文字还不够多，尤其是处于秦政治中心地带的秦隶还极为罕见，相信随着日后大量秦隶的重见天日，对隶变的研究将更深入。

就目前材料所知，秦代没有对隶书作过规范整理工作，但不反对这种源于秦系文字的新字体在实用中推广，一直到汉武帝时期。隶书的整理、规范、定型才在政府的干预指导下部分地进行。

汉承秦制，在萧何等人帮助高祖制定的律令条文中，对秦的文字政策亦有所继承，《说文解字·叙》引汉代《尉律》云："学童十七已上，始试。讽籀书九千字，乃得为吏（依段玉裁改），又以八体试之，郡移太史并课，最者以为尚书史，书或不正，辄举劾之。"班固《汉志》亦云："古者八岁入小学，故《周官》保氏掌养国子，教之六书。汉兴，萧何草律，亦着其法，曰：'太史试学童，能讽书九千字以上，乃得为史。又以六体试之，课最者，以为尚书御史、史书令史。吏民上书，字或不正，辄举劾。'皆所以通知古今文字，摹印章、书幡信也。古制，书必同文，不知则阙，问诸故老。至于衰世，是非无正，人用其私。"（杨树达《汉书窥管》认为班固此处说"六体"，应为"秦书八体"之误。）

上述二说都说明：汉代初期，统治者十分重视文字教育，并将文字的学习和书写的"正"与"不正"，同人才培养、提拔，甚至整个国家的利益联系在一起。文字学习的内容，启蒙时自然是用隶书体的字书《苍颉篇》，"六书"是最基本的文字知识，有了基础后，便要求掌握周秦字书《史籀篇》，因为考课入仕的主要内容，就是该书中的九千籀书。这样，

古今文字都能通晓，而政治、军事、礼仪中所用的不同字体亦能掌握，就具备了从政的条件。《汉志》中后面几句话，更说明了当时人将文字统一看成是政治统一、国家兴旺的标志。

这样的思想观念和政策举措，对隶书的最后定型、规范和全面繁荣都是大有益处的，虽然汉初律令并未将隶书的整理提到议事日程上来，也未强调隶书在考课中的地位（因为当时隶书仍属日常通俗用字），但是，先进的文字观和良好的文化氛围都是隶书完善的前提条件。

西汉早期的隶书发展情况是纷繁复杂的。一方面，按隶变的规律正常地演化，隶书的笔画特征和结构的简化、部件的归并越来越明显。例如帛书《战国纵横家书》（书于高祖至惠帝时），虽有篆书笔画的保留，但超长笔画和各种解散篆体的直线折线都对隶书式样的确定起了重要作用。跟秦汉之际的马王堆帛书《老子》甲本及卷后佚书、《春秋事语》以及帛书《五十二病方》等相比，隶化程度要高一些。而抄写于文、景至武帝初年的《孙子兵法》、《孙膑兵法》、《晏子》等简策古籍上的隶书，更为工整，并与帛书《老子》乙本、阜阳汉简等有相似之处，说明隶变在较大范围中发展的同步性特征。另一方面，西汉早期的隶书中也时有复古现象，不少写本中半篆半隶的字多有出现；同时，草隶也较为流行。在银雀山出土的汉简中，有一部分是抄写得比较潦草的，如《六韬》、《守法守令》等30篇。《六韬》的文字笔画草率，字势倾斜。虽然进化程度同《孙子》等相近，但笔画简略之后，结构也有了一些不同。文字书写上的率意或者不规范，必然直接影响到计簿、通联、公私文函传布等的功效，因此到了武帝时，政府便规定了较为严格的奖罚制度，鼓励人们正确书写文字，对不规范的书写加以贬斥。当时甚至有一种近于偏激的政策，即善"史书"者可以做官。《汉书贡禹传》记载了贡禹对汉元帝奏言中评论武帝时期政策的一段话："武帝始临天下，尊贤用士……则择便史书习于计簿能欺上府者，以为右职……故俗曰：何以孝弟为？财多而光荣。何以礼义为？史书而仕宦。何以谨慎为？勇猛而临官。"的确，当时练字习书在朝廷内外形成了一股风气，《汉书》中有不少关于"能史书"、"善史书"的记载。例如《汉书元帝纪》赞曰："臣外祖兄弟为元帝侍中，语臣曰元帝多才艺，善史书。"又《西域传》云："楚主侍者冯嫽，能史书……号曰冯夫人。"又《外戚传》云："及成帝即位，立许妃为皇后……后聪慧，善史书。"《游侠传》中，称陈遵"性善书，与人尺牍，主皆藏去以为荣"。可见，无论男女、尊卑，只要善史书，都受到了称赞。相反，在武帝时，书写不规范要受到严厉的惩罚。如《史记万石君列传》说，万石君长子"建为郎中令，书奏事，事下。建读之曰：'误书，马者与尾当五，

今乃四，不是一，上谴死矣！'甚惶恐"。仅仅因为"马"字少写一笔，就要担心遭到杀身之祸。不管这件事包含的夸张成分有多少，当时文字政策的严格可见一斑。此外，《说文解字》、《汉书艺·文志》都记载了汉宣帝时征召学者讲习《苍颉篇》之事。汉元帝应自幼受过良好的文字训练和教育，故"多材艺而善史书"，自其执政后，当在厘正文字，促进字体改造方面有更得力的举措。

关于《汉书》等文献中提到的"史书"，后人确有不完全一致的说法，有人认为指籀文大篆；有人认为是指"史书"即为吏所闻之书；有人认为即指当时的通行字体隶书，含义不光在文字，也包括文字知识。笼统言之，称"善史书"为熟谙文字之学是不会错的。"通知古今文字"当然包括能识古文字，讲清文字源流，但更重要的，恐怕应该是掌握文字规范。这一点，在讫今已见的不断趋向规整化的西汉文字中得到了证明。武帝以后，隶变中曾出现过的竖长字形，向下拖长的笔画，以及篆书的写法，因书写潦草而形成得过于简率的字形等等，逐渐消失，出现了部件单元化程度提高，笔画形态固定明确、字形端正扁平的明显趋势。在西汉后期，以改变笔画书写方向、笔顺，改变笔画连接方式为基本形式的字体改造简化运动——也就是我们所讨论的隶变，终告一段落。隶书作为一种社会通行的字体不但早已被一般用户所认可，也获得了官方的承认。这样，隶书便进入了正体化的阶段，隶书能顺利地发展到这一阶段，应该是与汉代提倡"善史书"、擢拔善书者、重视文字规范化密切相关的。

所谓正体，是指有着规范的书写标准，发展到终极状态的文字体式。实现正体的过程称为正体化。正体不等于正字。正字是指规范的字形结构，是针对文字个体的概念。正字之外的其他字形皆被视为异体字。正体则是就整个文字系统而言的。每一种正体都体现自己的体式和风貌。隶书有完全不同于篆书的一套书写标准。正体的隶书让人一望而知其区别于其他字体的特点，至于多一笔，少一笔，部件形体结构不完全一致的异体字，不影响对正体标准的归纳和判断。某一字在正体化的隶书中被后世确定为正字，得以通行，则其他均为异体俗字而逐渐不通行。

西汉政府虽然没有明确的文字政策条令和进行系统的文字规范化工作，但最高统治者的态度和身体力行，选拔人材标准中对文字书写能力的明确要求，都大大推进了隶书正体化进程。文字的规范化是一个国家政治、经济、文化统一的表现，文字规范化亦直接关系到国家的正常管理、经济发展和文化繁荣。中华民族的统一文化特征是在汉代形成的。隶变在汉代大功告成，隶书这样一种比前代任何一种字体都先进都合乎汉语结构特点、好写易认的符号系统，对汉代的统一和繁荣是起了重大作用的。从

更深远的意义上说，隶变对中华民族的统一和发展功不可没。

一种字体是否已经由俗体上升到正体的地位，往往要看在那个时代人们是否已经用它来记载需传之久远的文献，例如用于金石碑刻。仅仅根据出土的民间书写材料数量之多，文字形体之富有个性，还是不够的。正规的金石文字常体现文字使用保守的一面，同时也体现一种不再变易的认可。西汉碑隶绝少见，当然可能跟王莽时期大肆扑碑而遭绝迹有关，也可能跟隶书尚被许多人视为俗体有关。我们看到，东汉的碑隶确实已体现出一种高度的成熟，可以说在技巧的纯熟和风格的多样化方面已达到了隶书的巅峰状态。在隶书体式标准的范围内，达到最高临界点的是蔡邕书写的《熹平石经》，其工整严谨与合乎规范，简直到了刻板和做作的程度。

东汉的正字活动比西汉更趋于制度化，并常表现为政府行为正定文字的工作明确由兰台常年典掌。王充《论衡别通篇》说："通人之官，兰台令史，职校书定字。"而《汉宫仪》说："能通仓颉史篇，补兰台令史。"此外，东汉还有几次较大规漠的正字活动，一次在永初四年（公元108年），《后汉书宦者蔡伦传》："（安）帝以经传之文多不正定，乃选通儒谒者刘珍及博士良史诣东观，各雠校家法。"又《安帝纪》："校定东观五经、诸子传记、百家艺术，整齐脱误，是正文字。"当时参与者有刘珍、刘𫘧酴、马融、博毅、张衡等人。又一次在熹平四年（公元175年），据《宦者列传》："（李）巡以为诸博士试甲乙科，争第高下，更相告言，至有行赂定兰台漆书经字以合其私文者，乃白帝。与诸儒共刻五经文于石，于是诏蔡邕等正其文字。"又《蔡邕传》："邕以经籍去圣久远，文字多谬，俗儒穿凿，疑误后学。熹平四年，乃与五官中郎将堂溪典，光禄大夫杨赐，谏议大夫马日䃅，议郎张驯、韩说，太吏令单飏等奏求正定六经文字，灵帝许之。邕乃自书册于碑，使工镌刻，立于太学门外。于是后学咸取正焉。"蔡邕以"正字"为目的书写的碑文，即著名的《熹平石经》。

可见，东汉时对隶书进行正体化的工作，是与校雠文字——对图书进行整理校勘结合在一起进行的。校雠的主要目的是将错字、别字、脱字、衍字乃至错简误文、伪文、劣文加以勘正，使图书恢复到真实、完善，以利使用。校雠中当然要对不规范的字加以厘正，但这是一种正字的工作，是对个别字而非整个文字系统的修正；校雠中也会用规范的字体清楚工整地将图书抄录一遍，这就是一种正体的工作。人们使用经高手校雠过的善本，无疑接受了一种文字规范标准和字体风格。从这个意义上说，蔡邕书《熹平石经》更是树立正体的典范。

不少文献中还记载有一位专就隶书字体进行整理规范工作的人，他就

是王次仲。晋卫恒《四体书势》："隶书者，篆之捷也。上谷王次仲始作楷法。"多数人认为王次仲是东汉时人，唐张怀瓘《书断》引蔡邕《劝学篇》："上谷王次仲，初变古形"，又引北魏王愔语："次仲始以古书方广少波势，建初中，以隶草作楷法，字方八分，言有楷模"。又引南梁萧子云语："灵帝时，王次仲饰八分为隶。"刘宋羊欣《采古来能书人名》："上谷王次仲，后汉人，作八分楷法。"唐韦续《五十六种书》也说王次仲是东汉人。东汉桓、灵时碑碣大兴，是隶书的光辉时代，八分书成为碑文的正体，书刻往往俱精。王次仲既为创立隶书"楷模"的人，当在此盛期之前，但也不可能很早，因为隶书的笔法标准、形体标准的形成必是长期筛选水到渠成的，个人的工作只能是总结、归纳、条理化。所以像北魏郦道元在《水经注·谷水》中所说的，王次仲"变《苍颉》旧文为今隶书"，将次仲定为秦始皇时人，就显得荒诞不经了。

王次仲对隶书的正体化有过贡献，是可以相信的，但他具体作了一些什么工作，没有文献记载可以获知。同时，将正体化的功劳归于一人，也是不符合字体演变的事实的。我们认为，正体化是字体演进过程中各种因素累积到一定程度的必然，而其促成又需具有丰富文字知识的文人群体的努力。

隶书正体化首先做的，是笔画的定型，成熟的隶书形成了明确的笔画（这个术语我们甚至在论述早期、中期的隶书时也不轻易用，而用"笔画"）。隶书笔画最具特点的是波，波须有"一波三折"的波势，和蚕头雁尾的起、止形态。隶书笔画中钩的左行逆收和点的独特形态也值得一提。凡后来在楷书中演变为撇画和竖钩、弯钩的，隶书均作左弯钩逆收。这类钩在正规的隶书中，常与波互相配合或互相调剂。若一字中既有钩，又有波，则波成放势，钩成收势；若一字中没有波，但有钩，则钩成放势，基本上形成规则。当然也有例外。许多字既无波，也无钩，它们是由一些与篆书相似的线条组成的，只是直多于曲，折多于弧。点在隶书中当然没有像在楷书中那样形态多变，但亦已成区别于篆书的特征之一。隶书中的点，是一些短横、短竖或不规则的梯形、三角形。上述笔画在隶变早中期都有其原型，但因个别书写习惯而形成的过于细或过于粗重的线条，显然不很协调，所以规整之后的笔画比较中和，既富形式美又能在书写时带来一定节奏感，因而有助于书写效率提高。像《三老讳字忌日碑》那样过于接近小篆的、粗细缺少变化的线条，也在改革之例。东汉桓灵时的隶书，波、钩之外的横直线条，亦有粗细变化，因而字更富于韵律感，如《礼器碑》、《曹全碑》等。线条本身的丰富变化之美成为人们玩赏追求的对象。如此看来，正体化中的种种抉择，对隶变过程中笔画形态的汰

选，不但受书写便利这一基本需要的支配，也受到审美心理变化的影响。本来，波是在快速书写时自然形成的，若从文字符号的表意作用来考虑，它似乎没有保留的必要。但是波作为一种特征性笔画，无疑成为这种字体的形象标志，它已成为那个时代人们的审美指向性符号，人们在书写和阅读时都因之而获得了快感。更何况，字形演变是承上启下的，人们的文字观也是渐变的，在正体化工作中谁也不可能完全摒弃或突然创造一种字形。

正体化所作的第二方面工作，是确定统一的体态。在隶变早、中期，我们看到有的文字体态偏于长方形，有的偏于扁方形，有的长短大小正斜不一。字的体态与书写材料、书写方法很有关系。书刻于碑版，镂铸于铜器，往往因幅面宽畅而体态不受拘束；书契于细长的简策，则须体态略扁，以便字字分开可辨。字写得快，易倾斜，易大小不一。到了东汉，有权势人好作丰碑，碑字当然要端正、美观，不能如日常简牍那样的草率写法了。这样，大量书写碑字便为隶书正体化提供了实践和逐步完善的园地。尤其在字的体态方面，因为碑字求整齐，就逐渐选择了方正式样，以略扁的方形为基本体态，如果横画较多，部件上下重迭。就适当加长，以使线条排列较为均匀。左右伸出的笔画也因此基本体态而加以控制收敛，勿使侵入其他行格（多数东汉碑正是划了格子后书写的，有的还直接将界格刻于石上，如《孔彪碑》）。《熹平石经》中的隶字，大小划一，体态方正，布白均衡，是一种依既定的笔画标准、结体标准，以完全理性的方式书写的作品，许多笔画的起落已带有楷书的意味，可见，《熹平石经》中的隶书已处在隶书高峰的尾声了。

第三方面的工作，是附于正体工作中的正字工作，即归并一部分异体字，使过于纷繁的部件尽可能地单元化；通过权威文本的颁布，确立一部分正字的地位。本来，正体与正字不是一回事，但正体时不可能不去正字，就像今天练书法的人必然要求将字写正确一样。问题是，各时代的正俗标准是不一样的，今天看来是俗字的一些字，在东汉时被认为是正字。正俗标准往往跟人的文字观念有关，一般来说儒家正统思想较浓厚的东汉学者许慎、蔡邕等比较守旧，总认为形体构造有来历，能以"六书"解说的字才是正字，后出的字哪怕流传再普遍也是俗字，所以在《说文解字》中，将这些字定为俗。这些字正是使用得较为普遍的，但它们的地位显然不能与正字相比。蔡邕的《熹平石经》，保留了不少古字形，说明了蔡邕文字观保守的一面。

事实上，在隶书字体完全成熟的桓、灵时代，碑文中各种异体字并存（如果以《熹平石经》的文字为正字，那么这些都是俗字），就字体而

言，这些碑文都是正体。人们似乎更醉心于成熟隶书的各种风格表现，对字形结构的规范较为忽视。蔡邕的正体化工作中包含了正字，则无论其中的保守成分占了多少，对汉字的健康发展还是有宏观上的指导意义的。

在隶书作为正体通行于世的东汉，又一种俗体——早期的行书和楷书，已逐渐地产生和发育了。

就字体而言，隶书经过了从春秋中晚期初露眉目，秦汉间大步突变，到东汉时面貌已定，前后经历了约400年时间，这就是我们认为的隶变的时段。当然正如前文已述，隶变的上限是不明确的，其下限也同样不能确指。可以说，隶书的综合字体特征在文字作品中已具备之日，就是隶变完成之时。但我们还应将隶书字体特征出现后的那个熟化期考虑在内，在这个时期里，隶书还有一些选择、调整、各种因素的磨合过程。当隶书文字作品中有规律地出现了一些新字体的因素时，才说明隶书时代已接近尾声了，也就是说在隶书体的范围内，它已经不可能再变下去了。广义的隶变，也就是隶书从萌生到消亡的过程，是汉字演变中的一段特定的轨迹。

早期隶书中的通借字

一、关于通借

假借在汉字中指两种情况，一种是许慎说的"本无其字，依声讬事"；另一种是同音不同义的两个词各有本字，其中一个词在某些情况下借用另一个同音不同义的字来表示，这种假借就称为本有其字的假借，又叫通借。王引之《经义述闻·经文假借》说："盖无本字而后假借他字，此所谓造作文字之始也。至于经典古字，声近而通，则有不限于无字之假借者。往往本字见存，而古本则不用本字而用同声字。"他就是指的这两种假借。

假借现象的出现，要从人们的书写实践方面去找原因。

古人表述思想，执笔为文，往往习惯于各自按照口头读音的相同或相近，比较宽泛地、不那么严格地选用汉字，尤其在政府规范文字未采取有效措施的情况下，在一部分文化修养并不十分高的书写者之中，在书写要求不高或匆匆作书的时候，误用音同、音近的字代替表达本义的字的情况就比较多。秦汉隶书材料恰好说明当时这种情况比较普遍。有一些人是有意识地借用音同、音近之字，形成一些比较固定的通借字，如秦汉隶书中"古"借为"贾"，"内"借为"纳"；而更多的假借字的运用，带有相当多的偶然成分，在古代文献中出现的次数比较少，有的仅见于一种文献，所以这一类假借字比较难辨识，要运用一定的文字音韵训诂知识，"破其假借之字，而读其本字"。例如马王堆汉墓《老子》（注）甲39："是胃玄同"，此胃字用其本义显然解释不通，而对照《老子》甲29："为而弗寺（恃）也，长而弗宰也，此之谓玄德"，再对照与之世代相差不远的银雀山汉简《孙膑》210："此之胃玄翼之陈（阵）"可知"胃"借为"谓"，"胃"通"谓"。

通借现象的出现并不意味着本字不再用，而往往是被借字与借字两者并存。通借现象中，有的甲可借乙为用，乙也可借甲为用；有的只是单向的，甲可借乙为用，乙却不可借甲为用。

通借字有几种不同的情况，有的借用了音同或音近但形体结构完全不同的字，有的借用了声旁相同的字，有的借用了声旁省去了形旁，等等。本有其字的通借，说白了，在很多情况下是写错别字造成的。郑玄说过："其始书也，仓猝无其字，或以音类比方假借为之，趣于近之而已。"（《经典释文叙录》引）这道出了通借产生时的实际情况。"但是，形体不同而读音相近的字是很多的，如果漫无限制地容许通用，那就要造成识字上更多的困难，所以，通用也要依据约定俗成的原则。"（张同光、蒋礼鸿《汉字通用举例》，蒋礼鸿、任铭善《古汉语通论》附）。而且，汉语语音在各个历史时期有所不同，今天看来两字读音相差很大的，但在古代却可能双声、叠韵，甚至同音。如"庖"与"伏"，"庖牺"可写成"伏羲"；"特"可借为"直"，"勺"可借为"赵"，"鼠"可借为"予"，"依"可借为"哀"，"素"可借为"错"，等等。另外，还要注意到，跟方言有关的通借材料，通借字谐声情况有所不同。

二、隶书中的通借字

隶书与前阶段的汉字相比，出现了更多的通借现象。传本先秦古籍中虽有较多的通借字，毕竟经过了刘向等人的校改，在长期流传、翻刻整理过程中，大部分的通借字被改为本字或后来的通用字；而从地下出土的秦汉简帛文字材料中，我们看到的是当时通借字使用实际情况。根据钱玄先生的统计，现有《荀子》（据王先谦《荀子集解》）的首三篇，共5700字，其中用通借字54个，约占百分之一弱；现有《老子》（据唐傅奕校定《道德经古篇》）5500字，其中用通借字30余个，不足百分之一。而马王堆帛书《老子》乙本用通借字320个，占百分之六；又帛书经法约5000字，用通用字320个，也占百分之六。可见，秦汉之际帛书简牍中的通借字，较现有的先秦古籍多出6倍以上。而据笔者对目前收录隶书字形最多的《秦汉魏晋篆隶字形表》所做的分析统计，在总数21780个字中，通借字有2720个，占百分之十二，这几乎接近钱玄对金文通借字的统计比例数（钱玄《金文通借释例》说，两周彝器铭文中，百字中通借字有十五、六字），如果除去一些篆书中的通借字，和一些"形近而借"的字，仅隶书中通借字的比例也在百分之十以上。需要说明的是，这里有一小部分是"本无其字"的假借字，它们与各自的后起本字构成古今字的关系。还有一些连绵词，无所谓何为本字，何为假借，但既然因字音相同相近可通用，我们也列入"通借"范围以利研究。我所确定的通借范围，与钱玄等大多数学者是一致的。大量的通借出现在秦汉间的隶变时期，在睡虎地的

秦简、临沂汉简、马王堆汉简帛书中所见为多。本无其字的假借字，在秦汉之际不但没有增加，反倒减少了；而通借字在隶书成熟的东汉魏晋阶段，比例略有降低。这主要是由于古字和新字并存使用的情况在此时有所减少，声符字（早期的借字）与形声字（后起本字）相通及一字借为多字均已少见，用字状况趋于稳定。

三、早期隶书中通借现象多的原因

通借字在早期隶书中之所以保持较高比例，是因为：

1. 大量形声字的崛起、活跃和尚未稳定。多数的通借现象是在原来的借字与后起本字，以及声符相同相近的形声字之间发生。由于书写者掌握新出形声字的程度不同，由于书写的时间与环境、具体用途不同，由于因方言关系选择声符的不同，就不可避免地存在大量跟形声字有关的通借现象。有共同声符的通借字与被通借字都是形声字，为相互包容关系的通借字与被通借字至少有一方是形声字。这两类，要么有共同的声符，要么一方是另一方的声符，它们之间在形体上有共同的部分。当然，从语言的角度说，它们有相同或相近的语音，有的可能还有共同语源的关系。正由于通借字与被通借字之间关系密切，人们在理解含有通借字的句子时，才可能沿着语音及形体的线索，在含有同一声符的谐声系列中，根据句子的意义，比较容易地确定被通借字的具体所指。我们有理由相信，在当时人们的心目中，对通借字的识别并不十分困难，唯有这样，通借字才可能大规模地使用。

2. 隶变使字的形义脱节，使得人们在用字的选择上常常困惑，从而导致通借字的大量产生。古文字阶段，汉字的形体是表意的，象形表意字所记录的本义和引申义可能通过字形看出或悟出，这使得当时的人们不会因为某字的形义关系不明而误用汉字（感到麻烦的只是字形太少），从而导致通借字增多（本无其字的假借在汉字早期上升很快）。隶变阶段的情况却不然，汉字失去了原来的象形意味，同时，很多字的形体还产生了讹变；很多字的形体失去了原来的示义功能，形体和词义的关系发生脱节，使得人们在用字的选择上常常感到困惑，从而导致了通借字的大量产生。隶变使得汉字的功能由对词的内涵的显示变为标示，隶变后的汉字，渐渐发展成由笔画、构件组合成的方块，只是所记录词的象征符号。这种变革反映在通假现象中，人们使用通借字也不考虑通借字形体对被通借字词义的表现，只是把通借字作为一个符号来标示被通借字。通借字的这种否定字对词义表现的特点，在性质上和隶变对字的形与音义关系的否定倾向是

一致的。既然通借字的剧增是在隶变对古文字传统形义关系的否定的大气候下进行，当然会受到隶变的影响和冲击，比方说，隶变促使许多新的形声字产生，而这些新增加的形声字为通借现象的增多提供了条件。

3. 简帛在传抄前人著作的过程中，保存了大量以前的通借字。有些通借字，未必是传抄的时代所用的。例如帛书《老子》乙本、《十六经》、《称》、《道原》，均用"也"字，而笔迹似为同一人的，经法却用"殹"字，这可能是由于经法的原本如此，抄写者保存了原本的字样，否则，同一个抄写者决没有理由仅仅在这一篇中用通借字。这样，历时的通借字出现在同一时期的文字材料中，通借字的数量比例自然就高了。

4. 秦汉之际是中国历史上思想文化交流极为活跃的时期，新事物层出不穷，反映在语言中新的词汇产生得多，也产生得快，而文字在记录语言方面显得有些应接不暇，或力不从心。同时，文字的使用者与使用场合也比以前广泛得多。仓促之中，人们会临时借用同音的字形来记词，或者运用形声法临时造一新字，而新字所表示的那个词或许原本已有其本字。在文字使用的频度与广度比以往任何时代都显著的情况下，又不可能对民间层出不穷的通借现象作调整规范，当然通借字就特别多了。

有的学者认为秦汉简帛书中通借字多，是因为那个时候字少，不敷记录语言而只得求助于通借。这个说法是站不住脚的。如果说甲骨文及早期金文时代字少，尚符合事实。因为其一，甲骨文与早期金文中象形、指事、会意字的比例相当高，形声字明显地少于表意字（李孝定《中国文字的原始与演变》上篇，台北史语所集刊45本），假借则多为"本无其字"的假借。而以象形、指事、会意之法来构造字必定是数量有限的；其二，上古时代人们对世界和自身的认识程度还比较低，概念要少一些。而语言中的词总是不会超过概念的，所以记录词的字要少一些。秦汉时代，不但文化有了相当高度的发展，中国古代最重要的典籍在此之前或在此期间先后诞生，人们的思想已相当复杂，词汇十分丰富；就文字构造类型而言，"可能在春秋时代形声字的数量就已经超过表意字了"。（裘锡圭《文字学概要》）。《说文》九千三百多个小篆中，形声字约占百分之八十二强（朱骏声《六书爻列》）。这时的假借，大多是通借。钱玄对帛书《老子》乙本首二十章作了统计："37个通假字中，其中30个本字见于当时帛书简牍，可见这些是'本有其字'的通借字，同时，这些本字又都是极常见的字，很难使人相信当时抄写者由于不认识这些字（如：后、彼、谷、谓、恶等）而用了通借字的。"又以先秦典籍用字来说明："据《十三经集字》统计，十三经全部用字6544个，再加先秦诸子书中不见于十三经者，则在秦汉之际通用字数，无疑在六千字以上。"事实证明，秦汉之际

汉字字数并不少，通借字多应出于前面所讲的4个方面的原因。

四、通借的方式和种类

1. 通借字与被通借字的对应关系，并不都是一对一的，经常是一个通借字可以和一个也可以和几个被通借字相通。早期隶书中，有些字甚至可以与五六个字相通，例如：

台 → 怠、怡、殆、似、胎、始

兹 → 磁、灾、慈、滋、孽、哉

辟 → 劈、避、壁、臂、譬、臂

叚 → 假、瘦、假、瑕、遐、暇

执 → 贽、势、蛰、设、挚、蛰

余 → 徐、馀、豫、与、除、畬

昔 → 奭、索、作、昔、措、错

与 → 誉、举、豫、舆、欤、异

也有一个被通借字用几个通借字替代的，例如：

得、直、悳 → 德 贤、緅 → 坚

隤、颓 → 廥 云、敃 → 揖

涂、徐 → 途 材、才 → 载

榆、萮 → 逾 飯、柈 → 盘

2. 通借字与被通借字之间的互通关系，既有单向选择的，即甲可通乙，而乙不能通甲，如：

衆→终 汲→泣 关→贯 绳→孕 轨→宄

梱→距 谅→竟

例子非常之多，不胜枚举。

又有双向选择的，即甲可通乙，乙亦可通甲，通借字有时成了被通借字，被通借字成了通借字，彼此允许互通。例如：

《老子》甲本卷后古佚书《明君》422、429、武威汉简甲本《士相见》8、银雀山汉简1315、4923中的"饬"都借为"饰"，而《老子》乙本卷前古佚书《十六经》140上："见地夺力，天逆其时，因而饰之，事环（还）克之。""饰"借为"饬"，是"饰"、"饬"互通。

《秦律十八种》56、122、123（2）、129和秦简《秦律杂抄》42 中的"攻"借为"功"，而《明君》405、406、416等处"功"借为"攻"，是"功"、"攻"互通。

阜阳汉简《诗经》120"此右涧（绸）穆七十五字。""穆"通

"缪"。《十六经》109上："缪缪天刑，非德必顷（倾）。""缪"通作"穆"，是"缪"、"穆"互通。

其他如：至←→致　又←→有　鑿←→鑿　辨←→辩

应该说，互通的情况并不是太多，互通的两个字，常有形旁或声旁上的共同点，有的是古今字的关系，只是在当时常并存互通。

3. 从形体结构的角度去分析，通借字与被通借字之间常为互相包容关系或含有同样的声符，还有不少在形体结构上虽不同，但由于音同或音近而成为通借字。下面分类举例：

第一类，借用声符字，替代含该声符的形声字，也就是通借字被被通借字所包容（其共同部分当然只能是声符）。这里，借字与被借字一般是原来"本无其字"的假借字与后起本字的关系。据笔者对《秦汉魏晋篆隶字形表》中2285个通借字的统计，这类通假字有500余个，占百分之二十一弱，算是通借字中数量较多的一类。出现这类通借的原因是：在形声字大量产生却又不怎么稳定的时期（下面的例字大多从早期隶书材料中择出），人们还常有使用原来假借字的习惯（或因抄录所据的原本中借字颇多），以致造成新旧字并存，这就象现代简化字已风行了，但仍常有人用繁体字，同一字的繁、简体可在同时代甚至同一作品中出现。

在秦汉魏晋出土文献中，还有不少在形式上与上述通借字相同却并不是通借字的，它们就是我们通常所说的古今字。古今字也属于通用字。古今字主要有两种。一种是古字已被假借为它义，但偶而用其本义时，便与表示其本义的后起字构成古今字关系，如"莫"，其造字时即取义于"日暮黄昏"，由于"莫"早已更多地被借为一否定词，其本义用后起字"暮"来担当，但在《流沙坠简·屯戍》5、1"□月八日莫宿步广"一句中，"莫"显然是"暮"之意，故"莫"与"暮"为古今字。还有一种是今字为古字的引申义而造，如秦汉隶书中有"中"与"忠"通，"古"与"固"通的句例，在"忠"的意义上，"中"与"忠"是古今字；在"固"的意义上，"古"与"固"是古今字。这里面情况就比较复杂了，不但引申有远近之别，而且有的还跟音近同源有关。确实，假借字与古今字有交叉现象，但古今字立足于时代的不同和用法的分工，假借字则立足于文献中文字所表示的意义跟它的本义是否有关，两者看问题的角度不同。还有一种情况是：两字（或一字与数字）虽然后来成了古今字，但在一段历史时期中仍是通用的，我们也只能说，当时它们是通借字的关系。秦汉魏晋隶书中就有很多这样的情形。

下面一些例子，说明了这一类中的各种不同情况。

朱 → 株、珠

睡虎地简23、6："三朱（铢）以上。"（括号内为被借字，下同）

《孙子》23："败兵如以朱（铢）称洫（镒）。"

睡虎地简39、140:"盗出朱（珠）玉以邦关及买（卖）于客者。"

按：秦汉隶书中"珠"、"株"二字亦见，如：睡虎地简53、36："朱珠丹青"，马王堆一号墓竹简294："土珠矶一缣囊"，袖珍奇钩："口含明珠"，满城汉墓五铢钱："五铢"，江陵 168 号汉墓天平："曰四朱两铢"。

共 → 恭

《老子》甲后195"共（恭）而博交"

《孙膑》285："兵有五共（恭）五暴。"

按："恭"字见于汉隶之例颇多：武威简《士相见》15："大夫则曰寡君之恭"，《张迁碑》："温温恭人"，《吴谷朗碑》："孝友温恭"，"恭"为"共"义的后起本字，但汉隶中二字常通用。

央 → 殃

《老子》甲31："毋道（遗）身央（殃），是胃（谓）袭常。"

《老子》乙前 9 下："诛禁不当，反受其央（殃）。"

按："殃"字在东汉方见：熹·易·坤："不善之家必有作余殃。"是一个为"央"的假借义而造的后起本字。

夬 → 决、缺

睡虎地简18、158："其有死亡及故有夬（缺）者。"

纵横家书125："则王事遨（速）夬（决）矣。"

《老子》甲43："其正（政）察察，其邦夬（缺）夬（缺）。"

按：秦汉隶书中有"缺"。如秦简足臂灸经8："缺盆痛"，《老子》甲17："大成若缺，其用不带（敝）"，但 "决"字未见。《说文》，分决也。此处用为"缺"，"决"义与"夬"本义有联系。

胃 → 谓

按：睡虎地简32、1："可（何）谓驾（加） 辠（罪）"，又《老子》甲29，天文杂占末下等均用"谓"。足证"胃"通"谓"。

兑 → 锐、悦

《孙子》63："辟（避）其兑（锐）气。"

纵横家书105："奉阳君甚兑（悦）。"

按：秦汉隶书中无"锐"字，东汉碑隶中方有"悦"字，如《西狭颂》："敦诗悦礼"，《杨统碑》："欣悦辣傈"。

"锐"、"悦"二字皆为"兑"之假借分化义之后起本字。

袁 → 远

《老子》甲后185"袁（远）送子野。"

按："远"字秦《泰山刻石》、西汉《老子》甲20、东汉《曹全碑》等均见。

果 → 颗

五十二病方247："干莲二果（颗）。"

武威医简89甲："付子姗果（颗）。"

按：《苍颉篇》10："辅塺颗口"，汉印徵补："南颗"。按此二例均非用为量词。"果"在秦汉有作为量词的分化义，后此分化义用"颗"，是借"颗"为"果"。

亚 → 恶

《老子》乙219上："天下皆知美之为美，亚（恶）已。"

《老子》乙前43是："美亚（恶）不匿其请（情）。"

按："恶"字在秦睡虎地简13、65，西汉武威简《少牢》20，东汉《孔彪碑》等均可见。

幾 → 饑

天文杂占3.6："是是蒿彗，兵起，军幾（饑）。"

按：《孔彪碑》："□以饑馑"，上文"幾"通借为饑。

斤 → 近

《老子》甲73："无適（敌）斤（近）亡吾吾葆（宝）矣。"

按：秦《泰山刻石》、西汉武威简、东汉《礼器碑》等均有"近"字。

奇 → 绮

江陵167号汉墓简53："青奇（绮）橐一盛芬。"

按：马王堆一号墓竹简251："青绮 （紟）素里椽（缘）。"

皮 → 彼

《孙膑》220："皮（彼）见我惧，则遂分而不顾。"

按：《老子》乙 227 上："故去彼而取此。"

并 → 屏

马王堆一号墓竹简217："木五菜（彩）画并（屏）风一长五尺高三尺。"

按：秦汉隶中未见"屏"字。"屏"乃为并之分化义所造之后起本字。

隋 → 随、椭、堕

《老子》甲96："先后之相隋（随）。"

《老子》乙229下："隋（随）而不见其后。"

五十二病方245："燔小隋（椭）石淬醯中以熨。"

《老子》乙前12上："隋（堕）其郭城梦（焚）其钟鼓。"

按："随"字秦、汉、魏晋诸材料中均见，多用相随义。"椭"字未见。

第二类与第一类刚好相反，通借字是形声字，被通借字是这个形声字的声符。产生这类通借字，看来比较奇怪，因为从汉字求简的原则来看，这种通借是舍简取繁。是否可以作这样的理解，首先，因为这些形声字是刚产生不久的，它们同声符字基本上同音，还没有因时、因地之异而音变，使用者还只是一部分人；其次，当时形声字急剧增长，深刻地影响着人们的文字心理，似乎造成这样一种认识：写形声字是一种时尚。如果我们进一步考察一下，这类通借字大多出现在受隶书影响的汉印文字中及某些实用器具铭文中，就更不难理解上述推想了。印章文字有一种故意显示与众不同的文化意味，也有一种装饰上的需要。所以，不妨将这种现象看成是时风的驱动。此外，在竹木简长条的格式和帛书长栏之中，似乎合体字更好安排些，可以书写得均衡、疏密得当，于是，宁可用加了偏旁的字而不用独体字。这类通借较少，在2285组中，才207组，远逊于第一类。

第三类，借用声符字相同的另一形声字替代某形声字，即通借字与被通借字含有同样的声符。表面看来，这些字似乎可以看成是互为异体，其实是不同的。异体字除了声符可能相同外，义符总有义同义近、形近或某种间接的联系。通借字全然不考虑义符之间的关系，只因声符相同而通用。含有同样声符的通借字与被通借字，有的声符处在同一层次，如

"活"与"括","作"与"昨","撕"与"嘶","部"与"踏","粉"与"芬","涧"与"简"等，也有的不处在同一层次，即通借字中的声符字是被通借字的声符字中的一部分（或者倒过来），如："堵"与"曙"，"曙"从日暑声，"暑"又从者声；"洛"与"露"，"根"与"垦"，"枇"与"蓖"，"铺"与"礴"，"蕃"与"藩"，"茶"与"堡"等均属此类。

第四类，通借字与被通借字不用同一声符字，甚至在形体结构上找不出什么共同点，但二字音同或音近。这类通借字多出现在秦汉简牍中一些书写者层次较低的文字材料中，可以说多数是当时人写的别字，也有少量新造的形声字。在字形结构方面，通借字大多比被通借字简约，但也有通借字反而用了笔画繁复的字的，如"七"写成"桼"，"屯"写成"敦"，前者可能是为了避免数字产生误差，就像现在财务人员将"二"写成"贰"。后者可能是因为"屯"字尚未普遍使用，在当时局部地区或某些人的概念里，"敦"还是个本无其字的假借字。当然，也有很多是出于偶然。在 2285 组通借字（据《秦汉魏晋篆隶字形表》）中，这类占1050 组，比例是最高的。当然，这些通借字并不是在一个时期内同时出现的，但即使将这一点考虑在内，秦汉之际用字情况的混乱与不稳定，也是可以想象的了。

（注：本文引秦汉简牍、各代碑铭等资料，除包含明显的书名、篇名，一般不加书名号，且用学界熟知的省称。这些省称主要指：

罗振玉，王国维．流沙坠简[M].罗氏宸翰楼影印本．省称：流沙简。

罗福颐．汉印文字徵[M].北京：文物出版社1978．省称：汉印徵。

睡虎地秦墓竹简整理小组．睡虎地秦墓竹简[M].北京：文物出版社1978．省称：睡虎地。

国家文物局古文献研究室．马王堆汉墓帛书（壹）[M].北京：文物出版社，1978．省称：马王堆1，其中包括《老子》甲本、甲本卷后古佚书、《老子》乙本、乙本卷前古佚书，分别省称为：《老子》甲、《老子》甲后、《老子》乙、《老子》乙前。

整理小组．马王堆汉墓帛书（叁）[M].北京：文物出版社，1978．省称：马王堆3，包括：春秋事语、战国纵横家书，后者省称：纵横家书。

整理小组．银雀山汉墓竹简（壹）[M].北京：文物出版社，1975．省称：银雀山。

马衡．汉石经集存[M].北京：科学出版社，1957．省称：熹。

中国科学院考古所．武威汉简[M].北京：文物出版社，1964．省称：武威简。）

"二王"书札中的习语

 书札，指书函、便条、手记之类。王羲之、王献之书札，多为当时信手记下的日常琐事、吊丧问疾之语、寒暄抒怀之言，以及时局战况之论。语句质朴自然，内容具体琐细。涉及当时社会生活各个方面，更反映了"二王"的生活概貌、亲友往来、思想情绪。书中有许多正史和专著中找不到的材料。因此，尽可能充分地利用书札提供的史料，对研究"二王"的生平和艺术，乃至晋代书法史都有极为重要的意义。不少书法史论学者在研究工作中已认识到了这一点，且已部分地反映在他们的成果之中。

 但"二王"书札有不少难读费解之处，除了篇章残缺、草字难识、脱字甚多、文不成句等"硬件"方面的原因外，其中史实的前因后果不甚明了，当时习用语汇的含义不清，是当今阅读理解的主要障碍；而语言的理解又是首要的，语义不明，就谈不上用这些书札来作为研究书法史的资料了。

 "二王"书札并非完全以晋代的口语写成，但也不是正儿八经的古文，它是信笔草就的，语句简省凝缩，既有简约的文言词语，又流露出口头习用之语，并有一些问候或自述时用的套话。这些都与当时民间俗语有区别，因此我们称之为习语。习语的产生可能在这个时代之前，其淘汰也可能在很久之后，但应该是在这个时代用得较为普遍的。如"勿勿"，在"二王"书札中极为多见，是晋人习语，但在汉代人作的《大戴礼》中偶见使用。习语又往往有行业、阶层的特点，某些普通的语汇在一种行业中会有其特殊的含义，某些行业或阶层中的习语又可能成为整个社会的通用语，某一习语在不同时代其意义也可能发生变化。如"利家"（又写作"戾家"、"隶家"）一词，相对于"行家"即"外行"之义，后来有些文人画家用作与职业画家相对而言，又有"笔墨生率"、意趣自然的含义，则不是含贬义的词语了（见启功先生《戾家考》）。

 根据上述考虑，笔者采择"二王"书札中的部分习语试作考释。采择的原则是：出现频率较高的；明显伪作不作例证（严可均《全晋文》

据各家释文校勘，去伪存真，大致可信，并参照王澍《淳化秘阁法帖考正》等）；地名人名专名暂不讨论。另外，也不避已见发明的习语，因为本文增加了旁证，而某些地方又补充了自己的看法。考释中难免有疏误之处，祈识者指正。

[公私]

犹你我。"公"，尊称；"私"，谦称，连用之成为习语。引申为众人、大家、各方。亦用作偏义复词，称自己。

严可均《全上古三代秦汉三国六朝文·全晋文》（下简称《全晋文》）卷二十二，王羲之《又遣殷浩书》："知安西败丧，公私惋怛，不能须臾去怀。"卷二十三："羲之死罪，去冬在东郧，因还使白笺，伏想至，自顷公私无信便。"此处"公私"即你我，"信便"即通邮。同卷："司马疾笃不果西，忧之深，公私无所成。"卷二十四："且和方左右时务，公私所赖，一旦长逝，相为痛惜。"卷二十三："复委笃，恐无兴理，诸人书亦云尔也。忧忧怛怛，得停，乃公私大计也。"卷二十七王献之书札："外出谓公私可安耳，勋赏既凑，亦已息望。以上数例，据文义均可作"众人"或"各方"解。西晋陆云书札中亦有数例，用义同此。如："顷作颂及吴事有怆然。且公传未成，诸人所作，多不尽理，兄作之公私并叙。""常忆恋此君，不惭有殒，此君公私并憎。"又卷二十四："羲之死罪，复蒙殊遇。求之本心，公私愧叹，无言以喻。"按此处公私当是偏义复词，称自己。

[迈往]

"迈"有超义。《全晋文》卷二十二，王羲之《又遗会稽王笺》："诚独运之明，足以迈众。"《晋书·郗愔传》：（郗愔）"与姊夫王羲之，高士许恂并有迈世之风"。《说文》释"迈"为"远行也"，则"超离"即为其引申义也。

"迈往"，超逸的气概，心有高志且行为洒脱，态度自信。《全晋文》卷二十二：王羲之《与谢万书》："以君迈往不屑之韵，而俯同群辟，诚难为意也。"《晋书·谢万传》引王羲之与《恒温笺》："谢万才流经通，处廊庙，参讽议，故是后来一器，而今屈其迈往之气，以俯顺荒余，近是违才易务矣。"既与"不屑"并举，又涉及"气"、"韵"，应指一种超然自负的性格、风度。史载谢万不听王羲之的劝

告，贸然用兵，终致败绩，即是这种性格发展的结局。《辞源》（新编）释为"一往无前"，义近而未妥。

[节气]

指天气，气候。非今二十四节气之专称。

《全晋文》卷二十二："此既僻，又节气佳，是以欣卿来也。"卷二十四："今年此夏节气至恶，当令人危。"同卷："节气不适，可忧。"言此地，此夏，显然节气是指某一范围内的气候；且天气才能称佳、恶。

[为复]

还算。用于跟以前比较而有所进展时。《全晋文》卷二十二："大都比之年时，为复可耳。"卷二十四："忧怀甚深。今尚得坐起，神意为复可耳。直疾不除，昼夜无复聊赖。"郭在贻师《训诂丛稿》202页"为"条中称："为复"义与"为"同，为选择连词。此二例中，有比较、选择的含义，但"为复"不作选择连词用，而是副词。

值得注意的是：晋人书札中不少地方"复"只是个词缀，它不是词汇基本意义的组成部分，而只起构成双音节的作用。前文提到的"为复"、"无复"均是；《全晋文》卷一百二陆云书札中有"甚复"、"犹复"、"更复"、"行复"等，"复"字均无义。"复"常缀于副词之后。

[动静]

景况、情状。所指较广泛。

《全晋文》卷二十二："且夕都邑动静清和。"卷二十五："书成，得十一日疏，甚慰。三舍动静驰情，先书已具，不得一一。"卷二十七："计 更伦奴已应在道，企迟，适东五日，动静最差。"同卷："不审诸舍复何如，未复西，动静不宁，此多患反侧，愿深宽勉。"又同卷："思恋，无往不慰，省告，对之悲塞，未知何日复得奉见，何以喻此心，惟愿尽珍重理，迟此信反，复知动静。"同卷："献之等再拜，不审海盐诸舍上下动静，比复常忧之。"动静一词作情况解，现代汉语中有，但多作宾语，而晋人书札中大量用作主语，这是明显的区别。

[力]

即略。音近通假而写作"力"。

《全晋文》卷二十三:"吾乏劣,力数字。"卷二十二:"二十七日告姜,汝母子佳不,力不一一。耶告。"同卷:"雨寒,卿各佳不?诸患无赖,力书不一一。羲之问。"(平按:问当作白,草书问、白形近。释文误辨草书。)又卷二十四:"仆平平,求及不一一。王羲之白。"皆略而不一一细言之意,常用于书信末,已成为一种套语。

[进退]

犹言一切,各种情况。

《全晋文》卷二十四,王羲之致郗鉴书:"承公贤女淑质直亮,确懿纯美,敢欲使子敬为门闾之宾,故具书祖宗职讳。可否之言,进退唯命。羲之再拜。""进退唯命"即一切从命。卷二十五:"长素差不,悬耿。小大佳也,得敬豫九日问,故进退忧之深。"卷二十七:"新妇服地黄汤来似减,眠食尚未佳,忧悬不去心。君等前所论事,想必及谢生,未还何尔,进退不可解。吾当书问也。""进退不可解",即各种情况皆不得而知。

[上下]

指一家大小。"二王"书札中时有"大小"或"小大",亦指全家。

《全晋文》卷二十四:"此上下可耳。出外解小分张也。"同卷:"比日凉,即至平安也,上下集聚,欣庆也。"卷二十七:"诸舍复如何,吾家多患忧,面以问慰情,不知可耳。承永嘉比复患下,上下诸疾患乃尔,燋驰岂可怀,不审今复何如。"又同卷:"愿余上下安和。"又《全晋文》卷一百三,陆云《答车茂安书》:"知贤甥石季甫当屈鄮令,尊堂忧灼,贤姊泣,上下愁劳,举家惨戚。"以上例中,上下皆指全家。

有时也指父母。《全晋文》卷二十七:"常欣伦早成家,以此娱上下。岂谓奄失此女。愍惜深至,恻切心怀。"封建礼教以无后为不孝之首。故"早成家"是使父母高兴的事。陶潜《搜神后记·徐玄方女》:"乃遣报徐氏,上下尽来,造吉日下礼,聘为夫妇。""上下尽来",表示婚姻是经过父母之命的。

[下]

"二王"书札中"下"字，多指腹泻。

《全晋文》卷二十七："献之白，奉承向，近雪寒，患面疼肿，脚中更急痛，兼少下。甚驰情，转和佳，不审尊体复何如。"下即滞下，宋严用和《济生方》："今之所谓痢疾者，古所谓滞下是也。""少下"即稍有腹泻。又同卷："消息亦不可不恒精以经心。向秋冷，疾下亦应防也。献之下断来，恒患头项痛，复小尔耳。"此言秋凉易患腹泻。卷二十四："民自服橡屑，下断，体气便自差强。此物益人断下。""橡屑"大约能止泻。

除一般用法外，东晋时"下"有一特殊含义，亦值得一提。《全晋文》卷二十七："知汝决欲来下，是至愿……为不可须留者，便可决作来下记（平按：当作计）也。上方大枋，想汝不过数枋足。"此"下"当指长江下游，或者即指建康；言"大枋"必为长江中行驶之船，而王献之又在中央做过官，"上"便是相对于建康而言的上游了。徐震堮先生曾指出：东晋都于建康，处长江下游，故自都沂江而西皆曰"上"，自荆、江等州赴建康皆曰"下"（见《世说新语校笺》551页）。但徐先生所论及所举《世说新语》诸例，"上"、"下"皆作动词。在王献之这段书札中，"上"、"下"似乎可作名词理解。

[匆匆]

"匆匆"乃"二王"书札中屡见之六朝习语，自颜之推释为"匆遽"，后世均相承袭，各辞书亦均用此说。郭在贻师在《六朝俗语词杂释》（见《训诂丛稿》64页）一文中正确地论证了该词义为"疲顿，困乏，心绪恶劣"，自此疑案冰释。今为增"匆匆"书证二例，并略述其词义变化及与"劣劣"不同处。

《大戴礼》卷第四，曾子立事第四十九曰："君子博学而孱守之一，微言而笃行之，行必先人言必后人，君子终身守此悒悒（悒悒，忧念也），行无术数有名，事无术数有成（数犹促速），身言之后人扬之，身行之后人秉之（非法不言，言则为之识之；非德不行，行则为人安之），君子终身守此惮惮（惮惮，忧惶也），君子不绝小不殄微也（殄亦绝也），行自微也不微人，人知之则愿也，人不知苟吾自知也，君子终身守此匆匆也（匆匆犹勉勉），君子祸之为患，辱之为畏，见善恐不得与焉，见不善者恐其及己也（《论语》曰：见善如不及，见恶如

探汤），是故君子疑以终身（疑善之不与恶之及己也），君子见利思辱见恶思诟（诟，耻也），嗜欲思耻，忿怒思患（故愚惑者一朝之忿忘其身），君子终身守此战战也。"（括弧内为北周卢辩注文，雅雨堂刊版）这段文字讲的是"君子"立身处事应严以律己，谨小慎微。"悒悒"、"惮惮"、"勿勿"、"战战"同此内容相联系而并举，均有常怀忧念、谨慎惶恐、勤勉自励之意。"勿"，微母；"勉"，明母(按《广韵》)，上古均为明母，故"勿"、"勉"一声之转。"勉勉"，见《诗·大雅·棫朴》："勉勉我王，纲纪四方"，"勿勿"与"勉勉"声近义通，当亦有勤勉不懈、谨慎努力之意。故卢辩注文无论从声音及上下文义来看都是较合理的。词义引申的规律常常是：一词的义素在另一些语境中分别得到了强化、弱化或某种程度的转化，于是该词又有了其他的引申义，有时甚至习用其引申义而渐渐不用原来的意义。"勿勿"既有严谨自勉、常怀忧患之义，则可引申出忙碌不懈义，例如《全晋文》卷一百二，陆云书札："今送本往，能胜故不？意亦殊未以为了。南去转远，洛中勿勿少暇，愿兄敕所遣留为当尔。"忙碌与勤勉之间，词义联系还是很近的。又可引申出抑郁不乐、疲惫的意思，此与忧患自勉相距亦不算远，只是感情色彩上消极一些。王羲之有经国之才而因各种原因不得志，加之"二王"均健康不佳，因此书札中"勿勿"一词，既包含了精神上的忧惶，也包含了肉体上的疲惫。例如《全晋文》卷二十五："愁憎患耶，善消息。吾至勿勿，常恐一夏不可过。"又同卷："兄灵柩垂至，永惟崩临，痛贯心脣，痛当奈何，计慈颜幽翳十三年，而吾勿勿不知堪临，始终不发言，哽绝当复奈何。吾顷至劣劣，比加下。"遍检"二王"书札中有关"勿勿"、"劣劣"句，又发现二词含义不同。"劣劣"仅指无力，身体不佳；"勿勿"则兼及心理状态，常与对某些具体事情的担忧有关。例如《全晋文》卷二十四："羲之死罪，累白想至，雨快，想比安和。迟复承问，下官劣劣，日前可，力白不具。王羲之死罪。"信中有"死罪"、"下官"语，说明对方实际地位官职比自己高，羲之在这类书信中从来不用"勿勿"，说明下对上称病可以，称不乐则显得不够惶恐恭谨。再则，书札中相应上下文中又有乏劣、虚劣，义与"劣劣"同。有顿勿、勿顿，义与"勿勿"同。而"顿"有处境、心绪困顿意，乏、虚则无，这也多少说明了问题。郭在贻师阅本文初稿后，于"勿勿"条曾提出宝贵意见，谨记此："勿勿是否由勉勉引申而来，值得商榷。窃意勿勿当与忽忽同源。勿，古音明母物韵；忽，古音晓母物韵。二字同韵部，而明母与晓母之字多有关系（如海字晓母，却从明母的每字得声，此即后人所谓复辅音

也），因此勿、忽二字完全可以通用。忽忽有心情抑郁义，如《后汉书·桓谭传》：'意忽忽不乐。'今语犹存。'二王'书札中的勿勿，多有忽忽不乐之意，故释勿勿为忽忽亦无不可。"这段话对我启发很大。愚以为：忽忽与勿勿不仅义同，读音亦当同，皆读明母。《说文·心部》："忽，忘也，从心勿声。""忘"、"勿"古皆明母。"忽"、"忘"义同，徐铉注："忽"为"呼骨切"，用的是孙愐《唐韵》，并不能确定汉音亦如此，而且，"忽"读"呼骨切"是在"忽""智"二字混淆之后造成的。《说文·曰部》："智，出气词也，从曰，勿象气出形。春秋传曰：郑太子智。"徐铉注："呼骨切"。段玉裁《说文解字注》第十篇下："忽，忘也。古多假智为之。"长期的借用，忽读智音即"呼骨切"也就不奇怪了。但这只是后来的事。视晋以前的"忽忽"与"勿勿"同音，是完全有理由的。"忽忽"与"勿勿"是一对音同义同的联绵词。"二王"书札中有"勿勿"，也有"忽忽"，互用较自由，说明只是换个写法而已。因此忽忽的存在并不影响到对"勿勿"词义变化的讨论。在音、义上，"勿勿"与"勉勉"，以及后来的闷闷，更存在饶有意味的联系。

[去月、来月、初月]

即上月、下月、正月。

《全晋文》卷二十六："初月十三日山阴羲之报，近欲遣此书，停行无人不辨遣，信昨至此，且得去月十六日书，虽远为慰。"此处"信"指信使，"远"指时间的久远，从发信与收信的日子看，此信于途中近一月，故羲之曰"远"。又卷二十四："来月必欲就到家。"从文义看，时态的前后是明显的，或曰：言"初月"而不言"正月"，亦羲之避祖父王正讳；书札中凡必用"正"处皆作"政"。

[小却]

"小"即少、稍；"却"有退义。"小却"即（病情）稍退，略有好转。

《全晋文》卷二十四："云尚多溪毒，当复小却耳。"卷二十七："献之遂不堪暑，气力恒惙，恐是恶风，大都将息，近似小却。"

周一良先生释为"稍晚""稍后"，谓"却""后"两字义同，例举如羲之书："不知小却得遂本心不？""冀小却渐消散耳"等（见周一良

《魏晋南北朝史札记》）。文义虽亦能畅通，但虑及"遂本心"、"渐消散"等语，则不如释作"稍愈"更为贴切。

[须]

六朝时"需"常写作"须"。其实二字均非用其本义，乃假借字；故亦不必看作借为"需"。当然后来分工已明确。

《全晋文》卷二十六："须狼毒，市求不可得，足下或有者，分三两。"戴祚《甄异传·阿褐》："此鬼无他须，唯啗甘蔗。"《百喻经·认人为兄喻》："须者则用之，是故为兄。"

[形势]

本指地理形势、山川面貌。书札中"形势"一词，有"可观之景色"之意，又可称字的形体、骨架，义有引申。

《全晋文》卷二十五："知彼清晏岁丰，又所使有无一乡，故是名处。且山川形势乃尔，何可以不游目。""游目"，即观赏。同卷："且山川甚有形势，远想慨然。"又卷二十七，王献之《进书诀表》："左手持纸，右手持笔，惠臣五百七十九字，臣未经一周，形势仿佛。"这里"形势"，是指形体、架势，参见《唐会要·三五·书法》："我今临古人之书，殊不学其形势，惟在求其骨力，及得骨力，而形势自生耳。"

[小奴、大奴]

东晋、南朝时，父称子、祖称孙常以"奴"称，今吴语中有"囡"，当由"奴"演变而来，语气亲昵。

《全晋文》卷二十二："余亲亲皆佳，大奴已还吴也，冀或见之。"同卷："大小问多患，悬心。想二奴母子佳，迟卿问也。"卷二十三："知尚书中郎差为慰。不得吴兴问，悬心。数吴中闻耳，小奴在此忽患疟，比数发。""大奴"、"小奴"皆称子，年龄次第不同耳。作为亲昵的第二人称，兄呼弟，或父呼子，或夫呼妻，常以"阿奴"称，犹今吴语中对幼小者爱称"阿囡"（详徐震堮先生《世说新语词语简释》"阿奴"条）。又晋人多将"奴"字用作小名中后一字，如官奴、豹奴、兴奴（均见于二王书札），或从第二人称而来。

[旦夕]

目前、近时。

《全晋文》卷二十三："想清和。士人皆佳，彭祖诸人得足下慰旦夕也。此诸贤平安，每面粗有叹慨。追恨近日不得本善散无已已，度足下还期不久耳，此者（平按：当作比者）数令知问。"卷二十五："近遣传散有书，想旦夕还。近健步还。"《辞源》"旦夕"条下列二义项：一为早晚、日常；二为喻短时间也。书札中："旦夕"则别有眼前、近日之意。

[一一、二三、三四]

"一一"较多见，如"力不一一"，"迟面不一一"，"见卿一一问"等，意为详尽。此尚属常义。"二三"、"三四"在"二王"书札中则用义略有特殊。"二三"有二义：一为"参差乖离"，乃传统用法，如《诗》之"二三其德"，《世说新语·黜免》之"意似二三，非复往日"等。一为"再三"，如《全晋文》卷二十四："二十日后还以示，政当与君前期会耳，迟此情兼二三"。同卷："然此举不深，又不宜是之于始。二三无所成。"联系前文，指羲之求解职，再三未成。周一良《魏晋南北朝史札记》云此为"南北朝时始见之用法"，今按似可提前至晋。"三四"的意思也是"再三"，但语气似稍重，有"反复多次"的含义，如《全晋文》卷二十三："省告，可谓眷顾之至。寻玩三四，便有悲慨。"

[迟]

"二王"书札中表达"盼望"之义多作"迟"，为当时习用语。

《全晋文》卷二十三："云出便当西，念远别，何可云，迟见玄度，今或已在道。"同卷："卿各佳不，定何可得来？迟面不一一。"同卷："此段不见足下，乃甚久，迟面，明行集，冀得见卿。""迟面"，即盼望见到或盼作面谈。卷二十二："知问须信还知。定当近道迎足下也。可令时还。迟面以日为岁。"盼望见面，度日如年。又卷二十七，王献之书："思恋，无往不慰。省告，对之悲塞，未知何日复得奉见，何以喻此心，惟愿珍重理。迟此信反，复知动静。""迟此信反"，即盼望复信。

亦有与"前"对举者，义为"后"。《全晋文》卷二十三："前知足下欲居此，常喜。迟知定不果，怅恨。未知见卿期，为数音问也。"

说 "东"

　　四方之位，东居其首。对于"东"字本义的考释，历来说法众多、莫衷一是。大略区分，不外两大类：一种认为"东"字本义即指日出的方位；一种则认为"东"字表示方位是假借义，其字另有本义。而两大类说法之中，又各有不同。

　　前一种说法是传统的说法，以许慎《说文解字》为最权威的代表。《说文·卷六上》："东，动也，从木；官溥说，从日在木中。"

　　段玉裁引《汉书·律历志》："少阳者，东方。东，动也，阳气动物，于时为春。春，蠢也，物蠢生乃动运。"朱俊声《说文通训定声》："按《白虎通·五行》：东方者，动方也。万物始动生也。此古声训之法。"许慎等人主要从"东"与"动"音近，而东方于五行属木，为"万物始动生"之方这两点来认定"东"的本义指方位。东汉时阴阳五行之说盛行。许氏在对文字的考研中常搀杂这种说法，自然有不科学之处。除了用"会意"的说法来加以诠释外。还有一种虽同意"从日从木"说，却认为是"指事"的说法。《说文部首订》举"杲"、"杳"、"东"三字，说是"皆从木以日位置于上中下而指其事也。"而"从日不从木"又是一种说法，主要证据是周公彝铭文中发现有♣形，而♣为"蠢动挺生之物"，不一定指扶桑之木。

　　上述各说，大同小异，都以东中之"日"形。指太阳为无疑，并由此作出种种与日有关的解释来。而问题的症结就出在：许慎考研文字，所依据的是小篆的字形，他所见到的"古文"很有限，有时又恰恰帮不了他的忙，来校正某些因小篆字形规范而引起的考订错误。其他人虽研究了金文、陶文，但思想上受《说文》等的影响又太深了，还是不能突破。

　　在整个对"东"字考研的历史中，另树一帜的，是所谓假借说。此说的出发点是：古"日"字作☉，不作⊟，东不从日。既不从日，"东"字本义便与日出无关，亦即"东"字除方位之外另有本义。

　　丁山《说文阙义笺》云："东可谓日在木中。"但见甲骨文中♣、♣二形后，又说："木中即不得谓从日。"他引徐中舒的看法，谓"东古

橐字……实物囊中，括其两端。"又说金文"重"字为𢘆，"像人负橐形"。加拿大人明义士也在《柏根氏旧藏甲骨文字考释》里以同样理由提出"东""像囊橐形"之说。以上可谓"既不从日，又不从木"说。文字学家唐兰先生在《释四方之名》中，亦主假借之说。不过他认为"东即古束字之异文"，虽不从日，然仍从木。其实，更早一些的林义光《光源》一书中就说过：束字中的⊖像围束之形。与⊙同意。故黄古作𦸉。或作𦾔……速字古或作𫑁（叔家父）。是东与束同字……四方之名。西、南、北皆借字，则东方亦不当独制字也。郭宝钧先生在《中国青铜器时代》一书中又有另一种说法："东即栋字，中部肥大，大木之象。今川语称大为栋，犹存此音义。"学友陈君亦力主此说，提出："重"字既作𢘆形，必为人负大木也，古人负木造屋，与生活作息关系密切，河姆渡古建筑遗址可证也；又见甲文中"东"字中一竖均一贯到底，可见不能不从木，"东"本义应为大木。

上述种种说法，有一个显著的特点，就是注重了对甲骨文，金文字形的研究，有的还结合了语音学、考古学。这就不能不比单纯因循《说文》旧解有更科学的方法，更新鲜的见解，更令人信服的结论。

有许多材料可以证明："束"、"东"原为一字异形，形有繁简，曾同时存在。前面已经讲过："速"字古或作𫑁，是"东"与"束"同字。又"童"字，金文作𡴋（周·中墙盘），或作𡴋（周·毛公鼎），其中作为音符的束与东同。又曹字，陶文作𣊻，甲文作𣊻，亦可为证。再看这一组字：束，金文作束、束（占名鼎"束丝"）诸形，皆不从木。而像无底之橐而结其两端。后起字为橐，则从束作，而加石为声。《说文》："橐，囊也。从橐省，石声，他各切。""橐，甲文作束、束。形与束字近。橐，《说文》"囊也，从束，囗声。"《广韵》："橐，大束。"此字又作裈、𢂷。《广雅·释诂》："𢂷，束也。"可见束、橐同义。从声韵的角度来看："东"、"橐"、"束"古皆舌音，古韵东属平声东部。"束"、"橐"属从声屋部，东部屋部平入相转。今束声之𫑁亦转入东韵。上述例子，已基本可证明"东"、"束"、"橐"三字音近，义同。而"橐"之本义为囊是没有问题的，则"东"、"束"二字亦当有囊义。犹恐论证不周，再引另一些旁证材料来看"东"字的本义："重"，《说文》是否认"人负囊形"说的，而是"厚也，从壬东声"。徐锴曰："壬者，人在土上故为厚也。"这就是说，"东"在这里纯作声旁用。这当然便无法考究其本义。但后来出土的铜器铭文上有𢘆、𢘆，像人负重物形，就说明"东"既作为音符，又作义符。且因橐形而证明"东"不从木（可释陈君之疑），可见，"人负橐形"是可以说得通的。

至此，断"东"之本义为"囊束之形"还剩下这样几个问题："东"字作为囊束之义，在甲骨文、金文以及以后的文献中都还未见词汇方面的资料。应该说："东"、"束"原为繁简字，但在我们所见到的最早的文献材料之前，两字已作了分工，"东"已假借为方位之义了。因为表示方位与包裹捆扎猎获物、生产生活用品几乎差不多重要，都是与人类的社会生产活动密切相关的，表示方位的字很早产生是完全必要的。但不妨认为：包扎猎获物与生产品对人类更重要，而方位的概念相对要抽象一些，体现在文字中也稍迟一些。此外，从甲骨文中东字中一竖均一贯到底这一点来看，是否应认为是"大木"之象形呢？换言之，古代人以兽皮等物作囊包束，与砍伐大木造屋，哪件事发生得早，哪件事就可能先在文字中体现出来。固然，目前发现最早的古代木结构建筑是河姆渡遗址，比它更早的兽皮囊束并未发现，但这不足以说明问题。因为兽皮囊束本不容易保存至今，而古代人在住洞穴时肯定已懂得将猎物包好带回来。包束的概念应该是比大木的概念早的。不过这都同文字产生的时代还差得远，很难说清此中联系，因此也不必赘述；如果就古文字材料来看，还是囊束的说法证据充分些。

我们的结论是："东"字为独体象形字，本义为囊束之形，方位为其假借义；作为动词表示"东行"；房东、东道主之东，更是方位之义的引申义。"东"字从日说，是应该否定了。

杂

文

从造型与纹饰看良渚文化中的审美意识

人类的审美意识和艺术创造活动，是随着人类社会的进程不断发展的。在"氏族社会"这一特定的生活形态出现之前，人类对"形"、"色"概念的认识已有了上百万年的经历。氏族社会丰富的生活内容，使得"形"、"色"的概念迅速升华，产生艺术。从旧石器时期山顶洞人的彩色石珠串饰到新石器时期的彩陶、黑陶大放异彩，中间至少有5000年的历史，比起100余万年，5000年只是很短的时间，然而仔细考察一下，新石器时期的彩陶、黑陶在造型、纹饰、色彩、图案等构成方式和表现手法上，已经达到器物设计和制造的典范水平。人类一旦进入社会生活，艺术审美的潜能就很快呈现，艺术创造的能力也迅速提高。

新石器时期的艺术创造当然不仅仅体现在陶器上，长江下游、环太湖区域的良渚文化玉器，更是展现了先民令人惊叹的艺术想象力和创造能力。

艺术是人类社会意识的反映形式，一定的艺术创造成果反映了社会文明发展到一定的阶段，换句话说，我们可以通过对艺术成果的分析，判断审美意识和文明进展的程度，而同一文明进程中的不同艺术表现，又能看出不同的审美倾向，从中寻求不同的地域文化因素。这里，我们试图用比较的方法，就工艺造型和纹饰来解析良渚文化中的审美意识特征，从而说明良渚文化处于何种社会进程。

一、审美意识的孕育

旧石器时期，人类主要是从石器、骨器以及形形色色的原始图形的制作和绘制中体现出原始的审美意识。这些原始器物的制作在今天看来十分粗陋，而且基本上都是为了实用的目的，但是，这些经过人手有意识加工过的器物，"物化着人的智慧和才能，体现着人的意志和愿望。这是'在自然物中实现它（指人）的目的'的开始。在这个意义上说，人类制造工具和使用工具已经包含了艺术的因素，这些看上去粗陋的器具

中，蕴藏着艺术的萌芽，而在人类最初的意识中，也同时孕育着审美意识的胚胎了"[1]。

中西方在造物形态中体现了各自的特征和审美取向。中国的先民更注重于实用的造型和抽象的几何形体以及对工具加工工艺本身的精致追求，而西方的先民则更注重对自然物的真实模仿。以18000年前中国旧石器晚期文化的代表"山顶洞人"为例，遗址中发掘出的石器已很均匀、规整、带有形、线之美；而那些骨针，被刮磨得很光滑，针孔是用尖细的器具挖成的，简直不可思议。河北兴隆出土的13000年前的刻纹鹿角，其三面分别雕刻着规整的水波纹、叶形纹和8字纹。这两个例子说明中国先民较为关注器物、工具表面的形体质感，擅长刻画抽象的几何纹样。欧洲旧石器时代后期的遗物除了比早中期更精致匀称的石器之外，值得注意的还有法国布留尼克尔出土的"跃马"投枪器，马的造型是写实的；而法国洛尔特出土的巫术仪式用的指挥棒，上面的"驯鹿与鱼"纹饰，刻画技艺高超，显示了对真实形象的生动情态的审美趣味。而同是旧石器时期的东欧，则倾向波状、螺旋纹等较活泼的几何形纹饰。

良渚文化及周边地域，可能由于地理和气候的原因，目前还很少有旧石器时期文化遗址的发现。安吉的上马坎遗址是目前浙江省旧石器考古调查中最为重要的文化遗迹，距今约50余万年。出土有砾石、石核、刮削器、石球等。其次是距今5万年的"建德人"牙齿化石的发现。进入新石器时期后，像嵊州小黄山、萧山跨湖桥、余姚河姆渡等遗址的史前文化堆积和造物遗存丰富起来，出现了原石球、石磨盘、夹沙红衣陶、双鼻陶罐、绳纹釜等。我们不能明确指出这些旧石器文化和新石器早期文化与良渚文化有何直接传承关系，但相似自然条件下生成的审美意识，是可以解释某些器物和图纹相似的原因的，比如，良渚文化虽源自崧泽文化，但在今宁绍地区取代了河姆渡文化，其部分器物具有类似河姆渡文化的趣味，是不难理解的。

二、良渚文化陶器及玉器造型特点分析

陶器的发明和使用是新石器时代文化的重要标志，它是在以定居的、以农耕为主要生产手段的基础上产生的。那些以游牧狩猎为主要生存手段的原始民族，很少发现有制作陶器的，比如北美洲西北部的印第安人和澳洲土著，虽然懂得火的使用，并且有精美的编结、雕刻制品，却始终没有发展陶器。但无论是陶器还是编结物，都是一定经济生产方式和社会条件下人们意识和观念的反映，是人们精神世界的物化，所以，如果要探讨其

中蕴含的审美意识，它们的价值是等同的。

中西方陶器的产生动因具有一致性。采集和狩猎不能满足日益增长的人口的热量需求，于是通过人的智慧和力量向自然索取的农耕和畜牧发展起来。在中国，人们将这一功绩归于神农，"古之时，皆食禽兽肉，至于神农，人民众多，禽兽不足，于是神农因天之时，分地之利，制耒耜，教民农作。"（《白虎通》）而粮食的收获、保存，有一个较长的过程，食用又需要借助器具蒸煮，于是，在新的需求的驱使下，人们在编结物、火、泥土的长期使用中发现了其中的关系从而发明了陶。使用功能是首要目的，中西方实用陶器的造型由单一到多样，由简单到丰富，其基本造型和发展程度多有相似之处。

中西方陶器的种类大致相同，有盆、瓶、壶、鼎等，造型也大致类似，多为鼓腹、圆体，有敞口、小口，有平底、尖底。仰韶文化半坡类型的典型器盆和瓶，盆像一剖开的球体，瓶以小口尖底为多，成葫芦形；马家窑文化的陶器以小口鼓腹平底的壶、罐为代表；大汶口文化、龙山文化等陶器的造型也不外是这些基本特征的变化。欧洲新石器时代陶器如意大利南部的马特拉文化彩陶，其典型器盆、钵、碗也多为敞口小底；希腊迪米尼文化彩陶的典型器是小口鼓腹的罐；中欧和东南欧的陶器也多为半球形的钵和葫芦形的长颈瓶。

良渚文化先民的制陶技术虽不及龙山文化先民精细，但由于需求的多样化、发达的宗教和繁琐的礼仪，发展出了一些颇有特色的陶器，例如扁足鼎、贯耳壶、簋、阔把壶等，都不见于同时代的其他考古文化，也未被当地后续的马桥文化所继承，然而却成为二里头文化的典型器，并且成为商代某些青铜器如扁足鼎、壶、簋、兕觥的祖型。新石器时期已经普遍有实物殉葬，良渚文化大墓中殉葬的玉器多于陶器，但陶器似乎存在着由鼎、豆、簋、壶构成的一套礼器组合，这一习俗和礼制到了商周在中原地区被继承，有了相似的青铜器的礼器组合。

与中外其他史前文化的陶器相比较，良渚文化陶器的造型在基本特征上仍是圆球体。当然，正如古希腊毕达哥拉斯所说，"一切立体图形中最美的是球形，一切平面图形中最美的是圆形。"[2]中国人的观念里，也同样视圆形为完美、圆满、丰足，除了陶器之外，其他实用器具和尊贵礼器也大都采用了圆的造型，如良渚玉器中的玉璧、玉环、玉琮的内孔。

原始陶器的造型特征及其演变大致为5种倾向：1. 球体的赓续，即球体、半球体、部分球体；2. 球体的横向发展，即扁平球体或其变化，如某些盆、钵；3. 球体的纵向发展，如某些长颈瓶、尖底瓶；4. 部分相对收缩的造型，即颈部、腹部或足部与主要容纳部分呈相反的弧线，或近

似两个球体的重叠，如某些鼎、豆、杯；5. 倾向于模拟的造型，即虽仍主要为球形，但亦为人物、动物的变形。[3]就中西陶器造型的主要特征而论，圆是共性，但相异之处在上述第四点。中国远古陶器造型大都为丰满的外弧形体，自肩至足多以徐缓的弧线为特征，即使由腹部转变为足部，其过渡也是平缓自然的，极少数采用变化较大的对立曲线造型，如陕西武功和甘肃庆阳出土的两件仰韶文化半坡类型彩陶瓶。然而在欧洲，无论是保加利亚境内的古美尔尼查还是乌克兰境内的特里波利耶，这些新石器文化遗址的陶器造型，常常运用对立曲线、内弧曲线与外弧曲线的转换连接，使得器物的整体造型显得轻灵而有韵律感。这种体现在形体变化上的特征，是由于审美观念的差异造成的。中国的先民并非不懂得使用对立曲线的造型形式，而是相对来说更喜好饱满敦厚的造型，曲线的变化主要体现在颈、足等体积较小的部位，而不像西方远古陶器在腹部就形成强烈的曲线对比。

有意思的是，良渚文化陶器既与仰韶等西北部文化遗存有基本共同点，即以外弧为腹部造型线和转换处的平缓过渡为设计特点，又有更为丰富的变化，更为复杂的造型，显示了东方文化中独树一帜的审美趣味。我们可以从腹部、足部、颈部几部分来分析其特点。首先，良渚文化陶器的腹部不像仰韶彩陶那样，以饱满圆鼓形为主，而向扁圆演化，有的在腹部也有内曲线，比如有一件贯耳壶，是上腹部内曲，至下腹部陡然外曲，这种造型已经与后来的青铜器和瓷器相类。足部的变化更为丰富，鼎、鬲、鬶、豆的足部各显其形，有的极其夸张，比如有的陶鼎是扁足，有的是圆柱足，有的是抽象的兽形足，鬲、鬶有上粗下细的三足，盆、豆则为平底足。颈部及口，由于器物用途的不同而造型各异，有长短大小的显著差异，有的口还不是水平的，如鬶和阔把壶（兕觥），其口型设计考虑到了倾倒液体的方便。

在对史前陶器的造型进行分析研究的时候，使用中西对比有时只是为了观察的方便。事实上良渚文化陶器以及各地的史前文化陶器，都在造型上有自己的特点，有些特点难以用中西来划分归属，何况史前的文化分布与三代以后并不完全对应。良渚文化与位于西北、中原的考古文化及包括欧陆考古文化在内的其他文化的比较都具有等同的意义。良渚文化陶器的造型能够引起我们思考的有这样几点：1. 良渚文化陶器造型的丰富性反映了当时物质生活方式和礼仪的复杂程度。如果某区域内食物的种类少，烹调方式单一，就没有对器物的形制、功能有太复杂的要求；如果既要煮饭又要做菜，既要喝酒又要洗涤，而不同的场合又要区分，不同的贵贱又要有别，器物的功能要求细分，就不得不设计成各自不同的形状。祭

器和陪葬物也相应地复杂，甚至有更为繁复的设计与制作。2．良渚文化陶器与其他西北地区史前陶器比较，腹部容量相对较小，足部及颈部相对夸张，说明形制中实用部分的减弱，观赏部分的加强。良渚一带物质资源丰富，食物的品种和加工方法也多，因此每次进食的量不大而种类较多。由于食物来源多，依靠大腹瓶罐长期储藏也不是很有必要，相反，饮料如酒的器具多了起来。丰衣足食的贵族在精神方面有所需求，日常使用的器物应该有赏心悦目的品质，于是制陶工匠的智慧和审美意识被体现在较为丰富的造型上。3．良渚文化陶器以黑陶为主，少量为彩陶。良渚黑陶的制作工艺虽不及大汶口和龙山黑陶精细，但也足以傲视同期的彩陶。假如说彩陶以在相对单调的造型上面绘以图案、施以色彩作为增强观赏性的手段，黑陶则将审美意识和技术智慧都用在造型和质感上面了。以陶艺的特征而言，精美的黑陶当然比彩陶更体现了本质的美，这种美来自心、手对于泥的塑造和火的调控。由于彩陶还借助了绘画，在造型和工艺上就不像黑陶那么讲究。在陶的艺术语言提炼方面，良渚文化黑陶向前走了一大步。事实上，良渚文化陶器丰富的造型和艺术风格特征，在很大程度上影响、孕育了绚烂的商周青铜器。

良渚玉器的造型当然也是可圈可点。比之陶器，绝大多数玉器都不是用于实际生产、生活的，而是用于庆典、装饰、祭祀和陪葬，因此，脱离了实用而为了表达一种精神寄托或象征一种神秘力量，就成了玉器主要的功能。这种精神和思想的表现，显然更有助于艺术想象力的发挥。在长期的石器使用和制作过程中发现了"石之美者"——玉（见《说文解字》），这本身就是人类从物质到精神的一次升华，从实用到审美的一次跨越。因为玉的硬度并不强，它的被采集和加工，完全是由于稀少和美丽，至于后来"君子比德于玉"，"君子必佩玉"（《礼记》），一方面是由于玉本身的温润让人想到仁者应有的气质，一方面也是由于玉早就被制成各种与神灵、祖先、权力有关的器具，因此它有了社会地位和文化身份的象征性。对神灵的畏惧和崇敬，对生命繁衍与农业丰收的祈望，使得古代良渚人在制作玉器时，有一种强烈的艺术冲动，在造型设计和图形塑造时能够发挥无穷的想象力。良渚玉器的造型是新石器时期所有文化类型中最为丰富也是最为精良的。当然它们也不外乎几项大类：琮、璧、钺、璜、冠、三叉形器等，有的学者对钺的定名不赞成，认为应该是戚。[4]其中的冠主要是指冠形饰，或称玉梳脊。每一大类中的变形是很丰富的，比如琮，就有大有小，有节无节，其长短之差别甚巨；又比如三叉形器，有的三叉齐平，有的中间一叉较短。这些玉器虽然都是抽象的造型，但从设计的"还原性"来说，应该会有各自的"母题"形象作为参照，或者有某

种创作思维上的"基点"。比如，琮从"宗"，宗即"主"，是宗庙祭祀时请祖先神灵降临的依凭之物，有时就是牌位。史载周代以前多以玉为"主"，所以琮可能就是良渚人祭祀的牌位。也有人认为琮是"祖"器，"祖"作为生命繁衍的母题形象，琮的造型与"祖"的初文揭示的形象是相同的。故琮用于祖宗祭祀，并且在墓葬时放在死者的头下和腰部这些重要部位，以说明祖先赋予的力量，便有了符合逻辑的解释。然而琮的外方内圆的造型，以及外表的线条和神徽的刻画，还是很难用"祖"来解说，其中必然还有更丰富的涵义。

关于良渚文化琮的外方内圆，不少学者认为和中国古代先民"天圆地方"的宇宙认识论有关系，认为这样的造型暗示了琮具有与天地沟通的神秘功能。这种论说不是没有道理，但天圆地方的概念在文献中出现最早也在战国，良渚文化时期有否这样的宇宙认识论，并且那么明确的用在玉器设计思想里，则很难推断。而且良渚玉琮的形态多种多样，有的外形很圆，有的很细，有的甚短，并不是都像反山"琮王"的形制，用"天圆地方"来统一解释很难说通。有人认为琮中间的圆孔只是用来插木棍而已。从史前到文明之初是一个太长的阶段，许多成果和理念是经过长期实践逐步形成的，现在对史前文化的研究不能以后人史书甚至传说为唯一依据。例如将农耕、畜牧、医药、文字等等十几种发明归于伏羲一人，就只能是一种通俗的文化解说而非真正的历史。

良渚玉器的诸多造型，不妨用当时人们可能具有的审美意识和工艺制作水平来加以考察。我们暂且不要将远古时代的这些玉器看成是今天"艺术创作"概念下的"作品"，它们只不过是当时的工匠受命对玉石进行加工的成品。但是，工匠总要将人们普遍喜爱的形体反映在其中，也要将部落或邦国中最重要的事物尽可能体现出来。正如在陶器制作中反映出来的对于圆形、对称性、光滑的质地、变化而又和谐的组合等形式要素的审美兴趣，在玉器制作中同样会自然运用，所以圆形的玉璧、半圆的三叉形器，在视觉上都是非常悦目的。用西方完型心理学来解说，人类的审美知觉具有先天的能力，对于和谐、圆满的内在要求会完型某些形象，同时，又具有根据审美的需求强化某些形式元素，或简化、抽象视觉形象的能力。[5]玉器的制作不仅受到审美意识的驱使，还要受到工艺手段和水平的制约。可以推断，利用比玉更为坚硬的材料进行敲打、割裂、打磨、钻孔、划线是当时的主要加工手段。对外圆的加工可能受陶器的轮转拉胚的启发，而内圆的加工则可能用到绳拉钻，而这两种方法比起手工敲、割、打磨，是更具有机械性质也更能带来制作快感的。所以，我们不妨认为玉璧、玉璜、玉琮、三叉形器的圆形或半圆形，都是在一定制作条件下的产

物。我们不能明确三叉形器在当时的用意是什么，但可以说它是为了表达某种神秘理念，但又受到当时工艺条件制约，只能在工艺允许的范围内实现理念的表达。工匠在精心制作的过程中尽量追求完美，所以最后的造型是半圆又有三叉形的变化，整体非常和谐。对圆形的欣赏也会扩展到对一些弧线的喜爱，例如，良渚文化玉器中的钺（或戚），是依据实际用器制作的祭器或陪葬物，其刃口的弧线和侧面的弧形，都是很优美的，还有其宽度、长度与弧度之间的比例关系，从直观上讲也非常合度。关于这一点，笔者在陪同中国工程院院士潘云鹤参观良渚文化博物馆时，他就提出过这一课题设想，认为对这些关系的数据收集和分析，会有助于现代的工业设计。的确，祖先们凭直觉造的器物，之所以有一种永恒的美，其中必然有最为合度的比例关系，"黄金分割"论也是在已有美好造物之后才提出来的。我们观察那几件典型的良渚玉琮，比如反山出土的"琮王"，同样可以看到其所谓方形表面其实也是有优美的弧度的。这些四面均衡的弧度的加工，显然比一般的钻孔和平面打磨难度大得多，但工匠们还是努力做到了，可见是受到一种深化的审美意识的驱使，对于单一的圆和直线不再满足，而需要体会更丰富的形式美。在古代，工艺制作的难度是和美感融合在一起的。人类产生美感的重要原因之一，是对自身超水平能力（智力和体力）的发现，这种超水平能力的物化，就成为自己和别人的一种审美对象。当一件具有典范性的玉琮、玉璧或者玉冠被制造出来时，人们会由于技术水平上的不可企及而为之惊叹，同时其出乎意料的造型和纹饰给人带来崭新的视觉感受。这种新的设计和制作来自于长期的知识积累、审美经验和独到的智慧，也来自坚韧的毅力和娴熟的技巧，同时，精美的玉器也不断培养着人们的审美眼光，继而器物做得越来越好，当然，它们会被权力阶层用于氏族中重要的礼仪了。

三、良渚文化纹饰特点分析

关于良渚文化纹饰的讨论，首先要弄清楚刻画符号和纹饰之间的关系。刻画符号具有前文字的性质，即与语言中的词汇、短语或句子有直接或间接的关系，如果说仰韶文化、大地湾文化的一些刻画符号大都以单个形式出现，只能被解释成用来帮助记忆一些事物，那么在良渚文化中出现的4个连贯甚至8个成组的符号群，已经可以推测为语言中某些短句的记录。这些刻画符号目前仅发现于陶器，我们当然不认为良渚文化时期的具有前文字性质的符号仅仅用在陶器上，只是其他的载体现在没有发现，所以更多的符号还未被了解。刻画符号有表意作用，但纹饰也有表意作用。

纹饰有装饰、美化作用，符号的连续出现也具有装饰性。在史前社会，两者往往难以截然区分，有时是互相参杂的关系，比如，符号的连续进行就成为纹饰，而纹饰中提取出某一个体，或许就是符号。[6]但是我们在讨论良渚文化的审美意识的时候，对象主要设定为具有装饰作用的纹饰，这些纹饰包括陶器、玉器上的几何图形、自然物图形和经过夸饰变形的图案、神徽。并非说刻画符号不具有美感，而是由于在功能上侧重于表意，就不列入讨论的范畴了。

我们已经论述了良渚文化陶器的造型特征，并且说明作为黑陶的艺术表现并不在于纹饰，但在薄而黑或者黑黄的表面，有时也被刻上纤细的纹样，或者绘上棕红、黄色的花纹。这些纹饰以几何形纹为主，有漩涡勾连纹、竹纹、镂空纹、编织纹以及简单的曲折纹等。竹纹和编织纹显然具有地域特色。在钱山漾遗址出土的竹器，其编结方法多样，有人字形、十字形，有梅花眼和辫子口，此地出土的织物也证明了对交织纹样的认识已由来已久。这些与生活有关的器物的构造特点和纹样，自然成为人们审美的兴奋点，而成为陶器刻画时纹样的借鉴，是毫不奇怪的。与其他考古文化的纹样比较，首先是题材上的不同。比如同为几何形纹，半坡的鱼纹、鹿纹，庙底沟的鸟纹，马家窑的蛙纹等透露了不同部族的崇拜物或审美的对象。良渚文化几何形纹主要来自鸟、云、水和东南地区的植物等形象题材。

陶器纹饰的表现手法主要有印纹、刻纹、彩绘和堆塑，分别体现了不同的物质文化背景和审美趣味。

中西方的印纹陶纹样主要是一些几何纹，其中最常见的是用编织物压印的纹样。在东欧和西欧南部近海地区，人们会就地取材，用海螺、贝壳为工具在陶器表面压出纹饰；在欧亚交接的森林草原地带，陶器上被压出小窝纹和篦纹；中国境内的印纹陶多见于东南地区，有米字纹、回纹、水浪纹、方格纹、绳纹等几十种，压捺的工具可能是特意设计制作的，不但纹样丰富，而且排列有序而生动，富于图案美，被誉为最优秀的东方沿海的古代文化。

刻纹陶的装饰往往不只是简单的纹理排列，而是工匠们用造型的手段表达特定观念的表征，每一个形象的创造都与当时的艺术思维相关，因此，从刻画的形象中可以窥见先民们不同的审美意识。中国的刻纹陶在长江以南的东南地区发现较多，有相当一部分陶器上刻有符号，这些符号可能只是标识记号，或是部族的徽记，具有前文字性质。大汶口文化陶器的几种带有象征意义的符号十分令人关注，著名的是那个有着太阳、月亮（也有人解释为飞鸟）、光芒（也有人解释为山）的图案；河

姆渡文化的刻纹内容丰富，有猪、鱼、藻、叶、稻穗等纹样以及各种几何纹，有一猪的纹饰刻在黑陶方钵上，比较写实，但也很简洁，猪身上还有叶状纹。从这些象形纹样的造型来看，当时人们已具备一定的综合概括能力，表现出对日常生活中常见形象的热情，有些刻纹的题材可能与器物的功能有关，有些只是表达了主人的一种情趣；而那些连续的几何纹，则表明了对秩序感（形式的韵律美）的追求。与此对照，良渚文化陶器也主要以刻纹为主，但除了胜于其他地区的具有前文字性质的陶文外，主要是抽象几何形。西方的刻纹装饰也以几何纹为主，其用意主要是为了器物表面的装饰，纹样比较精细、规整，如丹麦出土的公元前3000年的刻纹陶碗，近口处为网纹，腹部为鱼尾形，间隔以圆点连珠及密集的斜线，形成纹与底的对比效果，显得严谨而理性。对照中国刻纹的明显的符号性和象征性，可以看出中西方陶器刻纹表面相似而内在指向有所不同的本质差异。

彩陶是新石器时代装饰艺术的最高体现，中西方彩陶纹样主要是几何纹，也有少量象形纹。中国境内彩陶分布区域广泛，比较有代表性的是半坡类型、姜寨史家类型、庙底沟类型和马家窑文化半山类型等，良渚文化有彩陶，但主要是在黑黄色的陶器上绘一些棕红色的几何形图案，比较简洁。西方新石器彩陶纹样，以几何图形为主，出土于保加利亚的"神人同体瓶"，是公元前6000年之物，用折线、菱形纹绘出象征眼、口、发的图形。希腊的一件球形瓶以奔放的弧线组成若干组，每组都像是扇形贝壳，意趣独到。半坡的一件人面纹陶器也值得注意，将人面嵌合于鱼头之中，而人面和鱼头都是符号化的；姜寨的一件陶瓶，绘有人面，但其中一只眼睛绘成鸟头形；青海大通孙寨的舞蹈纹彩瓶，人物已是符号化的，但手拉手形成的韵律感和线、面组合而成的节奏感，充分说明绘者用意已经不在于对舞者的自然的模仿，而是经过抽象提炼，表现了对装饰形式美的兴趣。

人类进入新石器时期后，定居的生活方式和以农耕为主的生产方式，工具的加工水平提高和对自然界各种现象的认识体悟，使得创造力被激发起来，同时对形式的把握和抽象能力也逐步提高。"起初是把形式赋予原材料，而后意识到，形式是属于原材料的，也是可以脱离原材料独立的加以考察的。人们意识到物体的形式就可以改进自己的手工品，并且能够更明确地把形式概念本身分离出来。这样，实践活动成为了建立几何抽象概念的基础。"[7]

良渚文化时期，人们似乎并没有将这种对形式的把握和抽象能力过多地用在陶器的纹饰上，而是在陶器的造型设计、玉器的造型和纹样设计上

展现了大大高于同时期其他文化区域的创造力和审美水平。这的确是一个值得注意的现象。良渚文化玉器无论种类、题材、数量之多，还是雕刻技艺之精，纹饰形式之美，都毫无争议地达到了史前玉雕艺术的最高峰。

良渚文化玉器的纹饰，在不同的器形上有相似的、通用的纹样，也有某些器物上独有的纹样。各种器物上常见的有兽面纹、龙纹、鸟纹和云纹。兽面纹可能就是虎纹，虎在良渚神徽上是作为神的脚力"矫"的身份出现的，在自然界是最为凶猛的兽。反映在良渚文化中，有的仅用两个大眼睛代表虎，有的则有纹路、巨眼、大鼻宽嘴，更有利爪。虎纹在后世青铜器中有许多变异的纹样。龙纹在各地都有而且形态都不太相同，良渚的龙纹见于小玉环与玉镯的外周，其母题应该是鳄鱼，方嘴、凸吻、大眼、回钩状耳朵。鳄鱼在长江下游流域是凶残危险的象征，所以将其神化是出于畏惧和警示，后世龙的形象中有许多鳄鱼的组成元素，可能与良渚文化的龙有关。鸟纹在良渚文化中的表现形式既有见于器物的阴刻纹，也有单独雕琢成器的，姿态分双翅平展和侧身两种。先民对能够在空中飞翔的鸟有一种惊异，认为它可以将地面上的消息传达到天上，因此鸟有着不同一般的地位，在首领的衣冠、用于重大礼仪的器物上都能见到鸟的形象。良渚文化玉器中，无论是玉璧上刻画的立于山形台上的鸟，还是神徽上的鸟形、羽形，都表明了鸟在当时的特殊地位和象征意义。良渚玉器上还有一种通常被称为回旋纹的图案，在人、兽或一些几何形中都有出现，很难说明其母题，可能是当时的人对于云彩、水波或其他实物形态的基本动势轨迹的抽象概括，长期用于设计就成为一种纯图案，在需要充实的空间都能用上。在后时代工艺美术中，常用的回纹、谷纹、乳钉纹、S纹等，都与良渚文化的这一纹饰有关联，不妨称之为云纹或回旋纹。

良渚文化中最令人惊叹，也最具有特色的纹饰，当推神人兽面纹。不少学者称之为神徽。此纹在多种玉器上都有，繁简大小不一，最具有代表性的是反山墓地出土的"琮王"上8个纹饰。纹饰并不大，长宽仅3至4厘米，但线条细致匀称，图案丰富。若无高超的雕刻工艺水平是难以为之的。整个图形的设计极为巧妙，一方面由于玉琮上的位置决定了不可能作长或宽的任意伸展，另一方面要将人、兽组合在一起，又必须将人的手臂、胸、腹、腿构成兽脸的各组成部分，全部组合要做到协调、美观。在处理人和兽的区别关系时，人的脸部相对写实，但因为是神人，所以宽嘴、宽鼻和大眼显得有些夸张，重要的是他的冠，有羽毛组成的冠显示了他像鸟那样具有通天的本事，这还不够，琮王上还左右刻了小鸟，进一步说明他与天的关系。在兽的表现手法上更多采用了夸张和变形，并且在兽的每一部位饰以曲折密集的线纹，增强了兽的恐怖和凶险。显然，这一集

合了鸟、兽和神人的徽像，是为了传达一种威严和权势，而这种威严和权势仅仅用人物形象或鸟兽形象是不足以表达的，它必须既有通天之力，又有猛兽的威风和恐怖。然而仔细考察神徽，其主角依然是人，是人控制了兽和鸟。神人也就是人的神化，能够借助人所不具有的能力，就非一般之人了。从艺术处理的水平来看，神徽的作者显示了高度的概括能力和丰富的想象力。也许这样的创意由来已久，已经有不少前人的刻画可以借鉴，或是从当时的巫术舞蹈中就可以得到灵感，但无论如何这样近乎完美的组合和线、面的处理，是依赖于很强的审美能力和刻画技艺的。

良渚玉器的纹饰总体上是一种从自然崇拜向祖先崇拜过渡，从多元信仰到一元信仰转化时期人们精神世界的反映。还不能说已经形成一种现代意义上的宗教（或可称为原始宗教），因为真正的宗教有教规和教会，是社会和文化发展到一定阶段、文字大量产生以后的产物。然而信仰和崇拜早已有之，而良渚文化时期的统治者必然要依凭一种精神力量来控制和支配民众，必然要用种种方式证明自己是神的化身，所以，首领本人就是巫师，也就是神徽所昭示的那个人。而良渚文化大量的玉器都是围绕着这一精神信仰和贯穿着神秘的氛围，人们的审美意识也就在这样的氛围中得到培育。

四、几点思考

我们在讨论良渚文化陶器、玉器的造型和纹饰特点时，采用了与包括西方同时期考古文化在内的其他考古文化相比较的方法，这就让我们看到了良渚文化在造型艺术和审美意识发展方面与其他文化的相似之处与不同特点。由于人类思维能力的相通性，由于所有的造物形态首先是由实用目的所决定，其次才是美感的赋予，所以同时期各考古文化的造物水平总体上不会差异太大。决定差异的因素，主要是地域不同造成的原材料不同、生产和生活方式不同，从而造成社会组织方式有所不同、社会分工比例有所不同、对周围事物的认识范围有所不同以及生活习俗和原始宗教信仰有所不同，这些不同自然引起审美意识的差异，形成器物设计时不同的审美取向。

良渚文化地处长江下游、环太湖流域，自然资源丰富，土地和气候非常适合农业生产，渔业也具备良好的条件。丰裕的物质生活会产生更多的精神需求，也能够为精神产品的生产提供诸多条件；同时，社会分工造成少数人对大量财富的占有和权力的集中，而这些人就是社会生产的组织者、管理者和精神统治的首领，即酋长和巫师。精神产品和精神统治二者

之间有着必然联系，即最优秀的精神产品一定被用于权力和信仰的象征。从这样的认识出发，我们就不难理解良渚文化的黑陶何以有如此精良的工艺和丰富的造型，并且作为礼器有形态各异的组合；良渚文化的玉器何以制作如此精巧、品类如此多样，玉器的纹饰何以如此神奇夸张、雕刻如此精美并具有独特的艺术风貌？

由于玉器的水平大大高于其他文化类型，并且由于良渚文化遗址出土了其他许多足以说明其生产水平和社会发展进程的实物，所以许多学者认为良渚文化已经进入了文明阶段。这个论断又由于近期大规模城墙遗址的发现而被佐证，但是城墙遗址的判断还有若干缺漏的环节，比如未见城门的遗址，基石的加工与时代不甚符合，墙基的宽度与应有高度的要求不合等等。固然，城墙问题直接关系到良渚文化社会文明的判断问题，因为通常认为进入文明社会的标志是城市的出现、文字的产生和礼制的形成，按照汤姆森的石器时代、青铜时代、铁器时代的分期理论，脱离新石器时代的标志还应该有青铜器。由此考察目前关于良渚文化的考古成果，我们看到：良渚时代手工业已有较详细的分工，木、竹、石、陶、玉、纺织等行业都已存在，而手工业是从农业中分离出来的，可见当时犁耕农业相当发达。玉器的丰富和祭坛、墓葬的各种规模足以证明当时具有等级分明的礼制，刻画符号虽然比其他新石器文化要略先进，已有成组的符号出现，但还不能说已经出现成系统的文字。至于青铜器，在良渚还未发现，但面对超乎所有地区的高水平的玉器，于是有的学者就提出是否良渚文化处于石器时代和青铜时代之间的"玉器时代"？笔者认为，丹麦的汤姆森在19世纪提出的三期说，是就代表生产力发展程度的工具材质而做的划分，良渚文化的玉器显然不是用作生产工具而主要是用作礼器，如果作犁铧或兵器，玉还不如有些坚硬的石料。所以，以"玉器时代"与其他三期并称，是难以成一说的。

既然城市的出现还证据不足，文字还处于萌芽阶段，发达的玉器又不能完全代表生产力水平，良渚文化究竟以什么来说明自己文明发展的程度呢？笔者认为不妨对文明进行解析，文明其实包含物质文明和精神文明，后者通常就是指狭义的"文化"，即意识形态和文化艺术。意识形态和文化艺术作为上层建筑，是建立在经济基础之上的，经济基础越强大和稳固，上层建筑就越先进。良渚文化的陶器、玉器水平证明当时已经具有相对完整的礼仪、先进的技术、良好的审美意识和艺术创造能力，如果没有雄厚的物质供应作为基础，这些精神文明的物化是难以成就的。而良渚文化由于物产富饶，也由于并未发现金属矿藏和冶炼技术，用十分精致的石器进行农耕生产足以收获所需的粮食并且还大有富余，现成的采集和丰

富的渔猎资源，也使得财富的耗用和积蓄不成为问题，这样，即使没有进入青铜时代，或许经济基础也不见得低于其他已进入青铜时代的地区，自然，其意识形态和文化艺术的发展也就可能高于其他处于新石器时代的地区了。

由此，我们是不是可以提出这样一个新的命题：衡量一种考古文化是否进入文明阶段，其实可以不完全按照所谓城市、文字、礼仪的标准，而由其考古遗存反映出来的技术水平、审美意识来推断其"精神文明"的发展程度，并根据各种因素考虑其"物质文明"的发达程度，从而做出同样符合人类进步的实情又符合逻辑的判断。所谓人类进步的实情，就是不要各个地区"一刀切"，有些地区物产贫瘠，自然条件恶劣，要向大自然索取就必须加强工具的改进；有些地区大自然的"赐予"已经很优厚，就不必在工具上大作改进。这些不同条件下形成的经济基础可能有类型的不同，但并非实力的差距；而经济类型及自然环境不同，通常形成意识形态和文化艺术这些上层建筑在类型和风格上的差异。人类社会生活的丰富多彩，离不开这些差异。

人类社会形态的转变，一般以新的生产力取代旧的生产力为标志，但这主要是从物质文明而言，精神文明的递进并非与物质文明完全同步，其情况要复杂得多。比如，良渚文化的精神产品足以说明其具有与真正的文明社会相比美的水平，然而作为社会群体和经济结构，其对外在破坏力的抵御和抗争却显得脆弱，尽管有各种因素存在，作为经济和社会形态的良渚文化终究没有在原处延续下去，也许过于繁冗的礼仪和过分的精神享受耗费了大量的财力和民力，而应付经济危机的生产力和生产方式的改进，又无积极的措施。所以，这只能说明：由优厚的物质条件酿成了高度的良渚精神文明，也由于精神文明的超负荷运转而毁坏了经济基础。但是文化和艺术往往以不同于社会经济的另外一些方式传承和散播，而且文化是可以移植和嫁接的。良渚文化的消失不等于它创造的文化消失，相反，由于它的丰富多彩和奇特，传播到别的地方还具有一定的优势，一旦土壤适合就会开花结实；良渚文化所创造的璀璨艺术和某些哲学宗教理念，早已跨越时空，不但仍留存于楚、越一带，更对于商周文化乃至整个华夏文化有着深远的影响。我们今天能够通过良渚文化遗存的器物来探讨当时的审美意识，从而追寻中华民族审美精神的源流，是十分幸运的事。

注释：

[1][3]邓福星.道在足下[M].哈尔滨：黑龙江美术出版社，1990：110，170.

[2]北京大学哲学系外国哲学史教研室.古希腊罗马哲学[M].北京：商务印书馆，1982：36.

[4]张明华.良渚文化玉器予中华文明影响力之探讨[J]∥良渚文化论坛.北京：中国文化艺术出版社，2003：127.

[5]阿恩海姆.艺术与视知觉[M].

[6]饶宗颐.符号、初文与字母——汉字树[M].上海：上海书店出版社，2000.

[7]亚历山大洛夫.数学——它的内容、方法和意义[M].王元.译，北京：科学出版社，1960：21.

大学者姜亮夫

　　1934年，巴黎国民图书馆的管理人员每天都能看见一位中国青年，在写本部一张固定的座位上全神贯注地看着敦煌经卷，一直到关门，他才最后一个离开。

　　这位奋斗的青年人就是我国著名敦煌学专家、楚辞学专家、历史学家、语言学家，杭州大学古籍研究所所长姜亮夫教授。前年，他的弟子与同事们刚庆贺他的九十寿辰。

　　姜亮夫先生名寅清，以字行，出生于云南昭通，父亲是讨袁护法的滇军中一位著名人物，强烈的爱国思想与不屈不饶的精神从小就在他的血脉中流动。姜亮夫早年毕业于成都高等师范学校，后入清华大学国学研究院，得到王国维、梁启超、陈寅恪诸名师指点，博研群籍；后又在章太炎门下求学，学业益精。

　　1930年代初，他为了更好地深造，辞掉了中山大学教授的职务，登上了意大利邮船"康脱洛索"号，从上海出发去法国学习考古学。

　　他来到世界文化名城巴黎。这里有近百所博物院和图书馆，参观之中，他惊讶地发现在这些令人眼花缭乱的展品中，竟有不少是被盗的中国珍贵文物！看见这些守国重器被陈列在异国展室中，姜亮夫的心被深深地刺痛了，他决定放弃在巴黎大学研究考古学，发下宏愿，要尽自己所能，将文物介绍回中国。姜老回忆这段往事的时候，谈兴颇浓。

　　"记得那时我住在一个名叫朗德尔的小旅馆里，每天一大早出门，就去跑图书馆、博物馆、美术馆，如饥似渴的抄录、拍摄、拓印各种铜铭器、石刻碑传、古字名画、文书简册等。那一阵子，我光拍就拍了3000多张。丰富多彩的敦煌卷子主要是在巴黎国民图书馆看的，那里所藏的敦煌文物是法国人伯希和从我国盗去的。当时，我的一位好朋友王重民正好在续编敦煌经卷目录，我们商量分工合作，我专门收集和摄制韵书、字书、儒家经典、老子卷子以及有关文学史地卷子。"

　　在当时的巴黎国民图书馆每照一张敦煌片子要付14个法郎，他的经费本来就极少，为了尽可能多照一些，就只能勒紧裤带，一早一晚吃的是

巴黎最便宜的包心菜煮大米稀饭,中午在馆里啃些面包干,既省钱又省时间,晚上回到旅馆,又在昏暗的灯光下复查整理抄录,直到深夜。他严重的眼疾也就在那时落下了病根。图书馆里的女管理员被他的精神深深感动,为他提供了种种方便。"法国人民是友好的,至今我仍怀感激之情。"姜老感慨颇深地说:"我国文物的流失,其根本原因在于当时政府的腐败无能,今天谁敢动我们一根毫毛?!"

姜亮夫对于祖国和民族文化的感情,确如瀚海般广袤深沉,在艰苦的战争环境里,他将在欧洲收集到的一大箱图片、书籍、抄本托法国某公司运回上海,万没料到,除了已取出的300张敦煌卷子抄本外,其余全毁于日本侵略者的轰炸中。自此,他将这些敦煌研究材料爱护得超过自己的生命,一有空袭,他和夫人背起来就跑,其他什么也不顾。新中国成立后,根据这部分材料研究整理而成的《瀛涯敦煌韵辑》正式出版了,成为中外古汉语研究者的必备书之一。

前年金秋季节,年已耄耋的姜老兴致勃勃地游览参观了杭州碑林,他看到文物管理员将一块块被损毁的碑修复后整齐地陈列在碑廊中,十分高兴。而当他回忆起在法国的那段生活时,更是感慨万分,他含着热泪,在碑林的留言册页上写下了这样一行字:

今日得见故国真奇为生平大乐
亦生平感慨至深切切第一次
　　九十翁　姜亮夫敬书

从碑林归来,望着姜老在秋风中飘拂的银发,更使人想起他勤于著述、诲人不倦的一生。他的学术著作已出版了24部,论文更是百数以上了。代表作《历代名人年里碑传综表》、《瀛涯敦煌韵辑》、《古文字学》、《楚辞通故》、《莫高窟年表》、《昭通方言疏证》等,在海内外学术界有着极大的影响。

由于既继承了清末民初诸国学大师的传统学术思想与研究方法,又学习了西洋文化,所以姜老的治学气象便显得甚为宏博,大抵以小学(即传统语言学)为根砥,以史学致宏大,而尤湛深于楚辞与敦煌学,凡所涉足,皆卓然有成。不仅著作等身,姜老还桃李遍天下。他历任暨南大学、复旦大学、东北大学、西北大学、云南大学、昆明师院、浙江师院及杭州大学等校教授、博士生指导师;近年又任中国屈原学会会长、中国敦煌吐鲁番学会语言文学分会会长、浙江省语言学会会长等职。

人到晚年,他犹好客健谈,喜与年轻人说笑话,侃掌故,解放前后学

术界与文坛的趣闻轶事在他如数家珍。他从来不信佛道神鬼，但九十岁以后，他挂起一幅观音像，有时还饶有兴味地听听录音机放的佛乐，其实他并非皈依佛门，而是体会体会佛禅之理，安顿心境，寄托情怀。别的老人养花养鸟，他却在与小外孙女的谈笑嬉乐中找到了乐趣。看到读小学的外孙女居然探进头来叫一声"姜亮夫"而90多岁的大学者竟乐得孩子一般，满腔笑意地答应的情景，我忽然悟到了什么。中国传统文化中，不是有着一种"生生不息"的精神吗？姜老对传统文化可谓熟习，他所理解所实践的人生，是一奋斗的人生、奉献的人生，同时又是一快乐的人生，不断寄希望于下一代，于未来的人生，所以，对于精神的生命力始终超然于物质的生命之上。

姜老曾自撰自书一副对联：

深沉邃密博雅；刚健笃实光辉。

这正是他个性与品格的写照。

追思吴熊和先生

在电子邮件中看到友人的信：吴熊和先生走了。心里一阵难过，没想到2个月前去吴先生家看望，竟是一次诀别。上周到杭州，我书写了一副挽联："治学传经典；受业沐春风"。我怀揣着这副对联步入吴先生家时，感到非常沉重，以前每次到这里能够看到吴先生的微笑和睿智的目光、亲切的话语，这次不会再有了。面对着师母，将说什么，将会听到她说什么，全然不知。

见了师母陆医生，我只能说的第一句话是：我来看吴先生，让我拜拜他。陆医生带我走入灵堂，说"任平来看你了"，说罢即泪流满面。我对着吴先生的像深深鞠了三个躬。瞻仰吴先生时，他的目光还是那么深邃、智慧，那么真诚，那么充满期望。

这目光和容颜让我想起和吴先生相识、受吴先生教益的30余年。要说认识，应该追述到更早，因为吴先生的导师夏承焘先生和我父亲一直关系亲密，而吴先生尊敬的的老师、华东师范大学的施亚西教授，又是我父亲在浙大龙泉分校时的学生，所以，我小时候就见吴熊和先生到我家来过，而父亲以前也常常说到吴先生的才华和学术成就。

就学于杭州大学中文系之后，几乎所有的学生都以听吴先生讲课为人生一大享受，我也毫不例外。当时古典文学课是分段由不同老师授课的，吴先生主讲宋代文学。作为当代著名词学专家，吴先生讲唐宋词自然是精深透辟，而作为夏先生的学生，又有乃师风趣幽默、思路开阔的特点。吴先生讲诗词从来不照本宣科，更不会嚼别人嚼过的馍。他总是以一种纯粹而又灵敏的艺术洞察力去挖掘、阐发诗词中的奇境和逸思。他的生动讲述让学生进入了中国古典文学浩瀚而精妙的世界。这样精彩的课绝不是信口而来，吴先生曾跟我说，每次他都要花十几倍于课时的时间准备，并非全是看资料写教案，而是全身心地构想每一个环节，甚至酝酿一种最适合于表达的情绪。将上课当成类似于艺术创作，在我所见过的教师中，还是绝少的。

正由于具有丰富的词学知识和独到的鉴赏力，他早年就与夏承焘先生

杂

文

合著《读词常识》，又与蔡义江、陆坚老师合著《唐宋诗词探胜》，这两部书都是我非常爱读，得益良多的。至今还时常翻阅。众所周知，吴先生的成名之作是《唐宋词通论》，这是一部自成体系的词学专著，在理论、方法和具体考证上都有创新与突破。至今我还记得起当时他殚精竭虑、全身心投入此书撰写时的情景。那段时间他家住在杭大河南宿舍一幢的两居室内，面积狭小，平时陆医生又天天上班。我去看吴先生时，他一如往常用最简捷的方式煮一碗面条，作为中饭。我还记得他一边煮面，一边说的话："马上就年过半百了，一定要写好这本书，这是多年的宿愿。"词学前辈林立，著书繁多，但尚未出现一部"通论"，吴先生深知撰写此书的意义和困难。他谈到了此书的格局，还谈到了书中关于词的声韵格律问题颇费推敲，因为各家还存有歧义。他自认这部书是他多年研究成果的凝聚。看到他桌子上堆得高高的稿纸，我感受到他著书付出的艰辛。但是他的精神极其乐观，极其昂扬，一如他做学问和做人的一贯态度。他对于世事的纷繁、人间的浮沉，看得很透，想得很宽，他坚守自己尊崇真理、真诚待人的原则，以做学问为己任、为生命的意义所在，所以他不会为名利所干扰，也能在人际处理上做到十分泰然、刚正不阿。也有心烦和头疼的时候，因为他担任中文系系主任，面临一大堆繁琐的事，有一次他骑着自行车回家，我恰逢同路，他感慨地说：现在静心读书写书的时间，真是难得有。

令人惊异的是，吴先生这么忙，他还是在那些年撰写了几部词学力作、巨作。出版了《词学全书笺校》、《张先集编年笺注》等10余种专著，并在《文史》、《文学评论》等学术杂志上发表论文30余篇，已汇为《吴熊和词学论集》出版。承担着国家古籍整理出版规划小组的《古籍总目·词籍总目》和教育部"211工程"的《词学研究集成四种》两个重大项目，并致力于整个词史的梳理与研究。

吴先生对于学生的关心和培养，为大家称道。他爱才，更将有才之人往前推。我所知道的如北京大学中文系教授钱志熙，吴先生常常说起他格律诗写得好；现香港中文大学的副教授吴存存，也因为著述立意新颖，为吴先生所赞赏。他认为每个人都应该尽其所能，才华只有在适合的领域发挥才能出成果；他评介一位学人是否优秀，认为从遣词造句、甚至文字言谈中即可作出大概判断，因为文化修养和才情往往可以"窥一斑而见全貌"。有一年评职称，中国美院一位教师就是由于写得一手好文言文，得到吴先生的首肯。但是我想，也只有像吴先生这样学养深厚、感觉敏锐、见多识广的大学者、大智慧者才有如此准确的判断能力。

吴先生对于前辈老师非常尊重，善于从不同的人那里吸取知识和精神

力量，这也给了我们很大启发。他对《夏承焘日记》反复阅读，感受夏先生的人格魅力和治学方法，他曾说，夏先生治学博大精深，同时又有魏晋风度，是将学问与人生糅合在一起的。他对王元化先生坚持真理、敢于直言的精神十分感佩，认为他是当代文化人的楷模。他赞叹我父亲写的《郑大鹤校梦窗词手稿笺记》用功扎实，见识细密。他知道老一辈知识分子都不易，曾记得半年之前在宿舍区的路上，他对我说：你可以写写父亲，写写父亲那一代人。这应该是郑重思考后说的话，也是我听到的他对我最后一句叮嘱。

"搭伙"记事

　　夏承焘，字瞿禅，晚年改字瞿髯，别号谢邻、梦栩生，室名月轮楼、天风阁、玉邻堂、朝阳楼。1900 年2月10日生，1986年5月11日去世。浙江温州人。1918 年毕业于温州师范学校。 1930 年，由浙江省立第九中学（即现在的浙江省严州中学）转浙江大学任教。之后曾任浙江大学教授。解放后曾任中国科学院文学研究所兼任研究员，中国科学院浙江分院语言文学研究室主任兼研究员，《文学研究》杂志编委、《词学》杂志主编、中国唐代文学学会顾问。1986年5月11日，夏承焘因病在北京逝世。他曾任浙江省政协常委、中国作家协会理事。夏承焘先生作为杰出的词学家，既是传统词学的总结者,亦是现代词学的奠基人。

　　"文革"前夕，全国普遍开展"社教"运动，高校教师被指派到农村搞社教，与农民同吃、同住、同劳动，既解决农村问题，清查违法乱纪，也锻炼改造知识分子，一举两得。当时杭州大学中文系的教师被省委社教工作组安排去诸暨。我父亲"三同"的地方就在枫桥农村。

　　当时我母亲当小学校长很忙，周末才回家。我在读初中。为了解决我的吃饭问题，父亲和夏承焘先生联系了，让我在他家"搭伙"。学校有中餐，于是，每天的早餐和晚餐，我就直接到夏先生家"享用"了。几天之后我就发现，享用的不光是饭菜，还可以听夏先生说文学，谈艺术，耳濡目染一位智慧者的风采。精神的"享用"才是我最大的收获。

　　当时夏先生家里有三人，除了他和游夫人之外，还有从温州老家来的亲戚——柯国庆，女孩子，应该是不到20岁的，是待参加高考还是待参加工作我搞不清楚。菜主要是"太师母"做。其实我都是称"太先生"、"太师母"的，因为夏先生是我父亲读大学时候的老师，后来虽然多年同事，但总是老师，比我高两辈。太先生的开朗与太师母的内向恰成鲜明对照，太师母的瘦小静谧有时在人群中几乎不被人察觉，有时又特别被人察觉。柯国庆是典型的温州女孩，漂亮伶俐，但又不同于一般的女孩，她活泼但不失稳重，很有教养。

　　要说夏先生家里的饭菜，一是干净，二是简朴。他一家都是极其爱干

净的，窗明几净，温州人大都这样，这一点我后来去温州实习得到了证明。当然，菜不但弄得干净，而且绝不油腻。素食为主，我印象当中在他家吃到的荤菜主要是带鱼和鲫鱼。太师母的简朴早有耳闻，这次也得到了印证。带鱼是红烧的，但切成的每一段大约是一至两公分，我家至少是四公分，这样，每伸一次筷子夹到的分量，就不够，小男孩也不管什么，就反复地夹。太先生和太师母当然不会有意见，反而鼓励我多吃点。其实这个分量对他们来说是合适的，尤其太师母，胃口极小。现在我倒是有体会了，年纪大了适当控制饮食，有助于健康。

那些日子"饭来张口"固然很方便、很惬意，但更让我感到惬意的是与夏先生的交谈。他知道和我这样的小孩子谈学术我也不懂，但他还是把我看得比一般孩子要"有文化"一点，这让我很高兴。他知道我喜欢画画，就常常谈到他对中国画的理解，他喜欢宋元文人山水画的高逸，也喜欢明清文人花鸟画的闲情雅趣。宋词是中国诗歌中最具文人情趣的，夏先生的对书画的审美，看来与他对宋词的偏爱是暗合的。书架上有几幅水墨花卉，尺幅不大，率意但不失笔墨趣味，构图也挺别致，我正诧异，夏先生告诉我这正是他画的。夏先生也会画画？我的惊讶进一步上升了。他说，当初在浙大龙泉分校，中文系几位教师同住在"风雨龙吟楼"，这楼名字好听，其实是破竹楼一座，当时战乱纷纭有后方这一点安宁就不错了。大家常常吟诗，偶尔也作画。我父亲受我奶奶的影响，算是会画的，但夏先生也并不输与他，只是对画梅花自认弗如。所以在夏先生的诗集里有一首《为心叔画荷》正是表达了这一意思："事事输君到画花，墨团羞对玉槎枒。不如听我说旧梦，湖月圆时船到家。"槎枒，指梅枝。

温州人都有点艺术天分，在外地成了有成就的艺术家的不少。夏先生当时给我介绍了在杭州的几位温州籍的画家，说有的虽然是业余的，但画得很好。在他家也碰到一位，是电力研究院的，去看过他，可惜后来也没有再联系。有一位夏子颐先生，是夏先生的侄子，在浙江美术学院工作。第一次是在夏先生家，由夏先生介绍认识了子颐先生，后来我出于对美术的狂热爱好，常常去美院看画，而夏子颐先生所在的水印版画工作室，是每次必去之处。当时叫"水印木刻车间"，在全国美术院校也是唯一的，夏子颐是创始人之一。他本来就是版画系的教师，是著名的花鸟画家。在子颐先生的示范和说明下，我领略了"水印木刻"这一中国艺术的奇葩（今天已经被列为国家非物质文化遗产）的魅力，也明白了刻印的工艺是如何的不同于一般印刷，简直就是一次精心的创作！出自该"车间"的代表作——潘天寿的《雁荡山花》，据说连潘老看了水印作品都以为是自己的原作。还有齐白石、吴昌硕的花鸟小品，那墨色的润化惟妙惟肖，令

人叫绝！我曾经向夏子颐先生讨了几张木刻水印的小品，至今珍藏着。如今，夏先生和他的这位侄子都已仙去，但美的东西还留在人们心里。

夏先生的书法，知道的人比较多，在我看来，他的字在形体上和用笔上都很像马一浮先生的，但似乎更生动更显才情，是他学问家兼诗人的气质流露。有一件事很能说明他的书法的"震撼力"。"文革"中，造反派为了造革命声势，也为了让"牛鬼蛇神"自己羞辱自己，逼迫夏先生写下斗大的标语"打倒夏承焘"，并且自己贴在家门口，让过路的人都能看见。我是看见了，是竖着从他家大门顶上挂下来的。字写得很有气势，很有傲骨。但第二天就不见了，而且再也没有被找到。当然不会是夏先生自己收起来，而是有人因喜爱而"大胆收藏"了。只是不知"花落谁家"。到了今天这标语也算是文物了。我在夏家"搭伙"时，夏先生为我出示过他的几幅作品，是横幅小行书，写自己的诗词。看我爱不释手，他就允诺为我书写一幅。几天后我就幸运地得到了，写的这首诗，正是前面提到的那首。

夏先生对学术问题的精见与宏论，大都在他与研究生交谈中流露。我虽然在边上听，听不太懂，但有此"熏陶"也是极大的收获和幸运。当时在他门下的研究生有陆坚、陈铭和施议对。隔几天就会聚在夏先生家。陆恭敬有分寸，陈儒雅而深沉，施活跃而好问，其实声调最高的还是夏先生，并且无拘无束，时有爽朗的大笑，将现场的气氛搞得很融洽。那天是周末吧，人都到齐了，我闻说有"节目"，便也在饭后溜了一圈后又回到夏家，见已经济济一堂。夏先生正经八百地宣告今天要做一个"智力测验"或者说"智力游戏"，并且有柯国庆担任裁判兼司仪。他说，你们中任何一位，在我不在现场时指点房间里的任何一样东西，等我回来时就能够知道你点的是什么。于是他就到隔壁房间里去并且将门锁上。大家默不作声，有一位学生就点了墙上一幅书法上的某一个字。里面说："好了吗？"夏先生就出来，东看看西看看，大家也都用狐疑的目光跟随着他。几分钟后就走到那幅书法前，准确无误地指出那个字。太神奇了！他在其他房间里是看不见也听不到任何动静的，怎么会猜得如此准？这时夏先生神秘兮兮地说现在有人在研究感应之类的事，具体也不清楚。大家不罢休，说再试试。于是又点了几次，居然次次不差。弄得大家认为夏先生确有能够感应的特异功能了。于是又喝茶，吃水果，气氛缓和了但诧异仍然回荡在每人心里。夜阑人将散去，夏先生却在送客之时微笑着宣布，将揭开谜底。原来事情极其简单，只不过用了个障眼法。在大家注意夏先生时，柯国庆已经点了一下那个目标，一切都在神不知鬼不觉中发生，谁都不会去注意柯国庆，但夏先生注意了也记住了。事情说破了，自然没有任

何"感应"和"特异",但大家体悟到的是,这带来了欢乐和轻松,这是夏先生的智慧和美意。

夏先生晚年长期住在北京,后来的夫人无闻先生照顾他并且整理出版了他的学术著作和诗词作品,据说最后那几年里他记忆基本失去,有时昏迷,但在昏迷中常常念叨的一个名字是"心叔",就是我父亲,可见他们之间感情至深。蒋礼鸿先生告诉我,夏先生当年研究姜夔和宋词音韵,就曾让我父亲写过两篇文章,并以"缪大年"笔名发表。当时我父亲遭"反右"之祸,降职降薪,连用真名发表论文都受阻碍。夏先生这么做,一方面是看重我父亲在音韵方面的学术专长,希望不要荒废,一方面也是想让父亲挣点稿费贴补家用。八十年代末,我去千岛湖,特地嘱咐朋友将船驶到有夏先生墓的那个岛上。墓地很清洁,犹如我印象中他的家。在松柏环绕的夏先生的塑像前,我鞠了躬,当然,当时想到的是比"搭伙"更多的事。

当代中国"新六艺"构想

　　"六艺"是中国古代儒家要求学生掌握的六种基本才能：礼、乐、射、御、书、数。出自《周礼·保氏》："养国子以道，乃教之六艺：一曰五礼，二曰六乐，三曰五射，四曰五驭，五曰六书，六曰九数。" 这就是 "通五经贯六艺"的"六艺"。关于"六艺"，还有另一种解释，即指《诗》、《书》、《礼》、《乐》、《易》、《春秋》等"六经"。

　　旧时代"六艺"教育的实施，是根据学生年龄大小和课程深浅，循序进行的，并且有小艺和大艺之分。书、数为小艺，系初级课程；礼、乐、射、御为大艺，系高级课程。大艺中的礼、乐代表奴隶主阶级意识形态，乐的作用主要是配合礼进行伦理道德教育，礼重在约束外表的行为，乐重在调合内在的情感。射、御，明显属于军事性的，因为战车在当时战争中是主要武器，要掌握战车的技术，必须学射、御这两种武艺。而礼、乐和射、御又有密切联系，在进行射、御训练时，要配合礼、乐的活动。礼与乐除配合射、御的训练，还配合对鬼神的祭祀，即所谓"国之大事在祀与戎"。可见礼、乐、射、御的训练，是为奴隶主贵族培养统治人才和军事骨干的教育目的服务的。

　　六艺与六经的混称，始见于司马迁的《史记·滑稽列传》："孔子曰：六艺于治一也，《礼》以节人，《乐》以发和，《书》以道事，《诗》以达意，《易》以神化，《春秋》以义。"夏、商、西周的六艺基本属于军事技艺性的，而儒家六经主要是理论知识性的。例如射、御在孔子的教学中已不占重要地位，传统六艺中的礼、乐富于鬼神迷信色彩，而孔子所讲授的古代礼乐着重在理性的阐述。因此《周礼》所谓六艺是春秋以前贵族学校的课程，和孔子及其后儒家所传授的六经已有很大区别。但六经与六艺有一定的继承和发展的关系。

　　当代中国已经进入了一个全新的世纪，中国的文化从理念到实践已经和"地球村"联系在一起。在中国逐步走向富强、"中华文明的复兴"这一观念越来越被人们重视的今天，研究传统文化中的宝贵精神遗产，探讨传统文化教育中的优秀成果，构建符合并且有助于促进新文化建设、塑造

新一代人才的文化教育体系，也越来越被提到议事日程上来。

显然，过去培养贵族子弟和封建社会所需要的人才的"六艺"，不会合乎今天的需求，而且"艺"这个概念在今天也与古代有所不同。

今天对人才的培养当然是一个复杂的系统工程，必然包括了思想道德修养和审美情操的提升、人文社会和科学技术知识的掌握以及身体素质和工作能力的提高。所谓"德智体美劳"大致包含了这个系统的内容。当然这个人才是广义的、笼统的，事实上真正有用的人才必然是某一领域的专才，而智商和情商又数值较高，并且具备较好的体质。

现在人们越来越认识到"美育"对于开发智力和提高情商的重要意义。艺术教育不仅仅让人掌握一种艺术的技艺，更深刻的意义在于懂得欣赏美、感受美、创造美，逐步使自己的生命韵律与自然合拍，使自己的各种潜能得到发挥，使自己与社会和谐并能够聪明地顺应或引领社会的走向。艺术其实是一种暗藏的生命力和生产力，它的作用和能量可能不是立即兑现，但一旦转化是无可估量的。

中国传统文化中，有许多艺术观念、艺术品种和艺术创作方法理念是不同于西方文化的。开掘中国艺术的宝库、弘扬中国艺术精神，让中国艺术在当代的文化建设、经济发展和政治改革乃至新型人格塑造方面起到独特的良好作用，已经成为我们必须面对和思考，也可以逐步进入实施的课题了。

我们不妨将"六艺"之"艺"赋予今天的定义，即艺术，构建一个合乎今天艺术教育、艺术研究和艺术创作的新体系，即"新六艺"。同传统"六艺"相似的是，"新六艺"也是重在人才的培养、素质的提高、技能的掌握。新六艺有着鲜明的中国特色，也秉承了中国传统文化中的有关文化艺术的重要内容。我们提出的"新六艺"是：诗、书、画、琴、棋、建。

诗，是指以诗词为主的文学修养。"新六艺"要求作为一名中国文化的传承者，应该懂得欣赏诗词，并且学会诗词创作的基本技能。熟读和理解古代优秀诗歌散文，学习和训练、进而创作诗文，是课程安排的基本思路。

书，是指书法。书法是中国艺术独特的瑰宝，是与汉字书写和传统文化的诸多方面有关联一个艺术门类。学习书法不仅需要触类旁通，还可以籍此领悟中国哲学思想和中国艺术精神。从基本技法到传统书论、书法美学、创作方法，要求系统地分步骤地学习。

画，以中国画为核心的传统造型艺术。文人画中的人物、山水、花鸟，是了解传统绘画题材和创作方法的主要对象，院体画、民间绘画也是丰富多彩的宝库，梅兰竹菊对于培养高洁的情操很有助益，当代绘画在技法上又有了新的发展，京派、浙派都各有特色。学会欣赏和掌握一定绘画

技艺，将丰富精神世界。

琴，作为一种代表，是指传统的音乐修养。古代对音乐的教化作用曾经非常重视，在旧的"六艺"中，"乐"甚至占了一席。但中国的音乐既不作细致的技术解析，也不搞宏大的结构，而重在心性的抒发、意境的营构。可以选择古琴、洞箫等作为学习的对象，但领悟古今名曲中的人文精神是更要强调的。

棋，主要指中国的围棋以及象棋。棋艺的"艺"，虽与艺术含义有别，但也有关联。棋的学习，是对大脑的很好训练，也是对中国文化精神与为人做事方法的一种体悟。从思维类型相互补充的意义上说，棋是对其他五艺的一种调节。

建，指建筑。在中国古代，建筑叫"营造"。建筑虽然是工程，但在艺术史论的书籍和课程中，从来都是一项不可或缺的内容。对建筑的认识和设计，是文化意识、艺术思想在一个时代、一个区域的突出体现。我们的"新六艺"不一定要求学习建筑的设计和建造，但对于建筑设计思想、建筑艺术风格等应有所认识并能够评价，而对于室内外装修乃至家具设计拥有基本常识。

我们并不想将"新六艺"说成一个固定的封闭的系统，其实传统文化艺术中还有许多东西是这六艺的延伸或与之密切相关。例如，篆刻艺术，和书法、绘画相关，学习书法的同时学习篆刻是自然而然的事情。雕塑，也是造型艺术，学习绘画兼及雕塑也很方便。学习音乐的同时了解舞蹈、戏曲，学习棋艺的同时了解其他文体项目如武术。茶道或称茶艺，又随时可以与其他艺术活动结合。我们之所以定"新六艺"，一方面有秉承传统的意思，一方面也是此六项较具特色，具有一定代表性。这样，在制定学习研修计划时，可以有较清晰的思路。

事实上，对于中国传统文化艺术的学习，对于某一个体来说，更切合实际的，是"博收约取"。六艺样样皆精是不太容易的，但全面的了解和具备一种修养和素质又是必要的。一般我们要求对一种或两种艺术门类有所专研，掌握一定的技能并有一定的理论认识深度，而对其他艺术门类也有基本的了解并有初步评述能力。

学习的时间和计划、课程的制定是一项细致的工作，如果是高端的教学，甚至要针对个体的不同实际情况。

硬件的配备和教学、管理人员的组织，当然是必须进一步考虑的重要问题。

西泠散记

一、吴昌硕——西泠印社之魂

说起西泠印社，谁都不会忘记他的第一任社长——吴昌硕。如果说西泠印社有一个社魂，那就是传统文化、高雅艺术之魂，他的代表就是吴昌硕；如果说西泠印社有一个高度，那就是吴昌硕所代表的中国近代书画篆刻艺术的高度。

吴昌硕似乎其貌不扬，但早有人说他有奇相，他也确实是一个艺术奇才。

吴昌硕是从浙北安吉那延绵不绝、翠竹成海的山野里走出来的。这个地方叫鄣吴村。山村至今还保留着古朴的民风，也保留着吴家的故居。小时候，他常常捡起溪水里一颗颗美丽的小石子，试着用刀刻上名字。这虽是不经意的玩耍，却注定了他与别的孩子不一般。

青年时代，他拜师杨见山，学习诗文、书法，打下扎实功底。篆刻艺术的才华则随着他书法和文学的功夫积累，越来越得到发挥，直至淋漓尽致。

吴昌硕的篆刻深植于秦汉古印的土壤之中，又吸收了徽派、浙派的艺术精华，在技法上作了大胆革新，以特制的厚重的碳钢刀，冲、切自如，产生了浑厚凝重又华滋多彩的艺术效果。现在，他首创的这种刻刀，已被定名为"昌硕刀"。

中国文人搞艺术创作，最忌一个"俗"字，无论吟诗、作画、写字、刻印，都要追求"雅韵"。这种雅韵，来自长期的艺术修炼、人文陶冶和人生体悟。

吴昌硕受清代"碑学"书风的影响，长期临习周秦大篆，而他胜人一筹的地方在于，能够将高古的《石鼓文》写得厚重而又灵动，线条既拙朴又酣畅。吴昌硕以篆法入草书，所以草书也透着金石味；又以秦汉古风入画，故而花卉山水无不墨色淳厚，华而不艳，古雅之中透露出郁勃的生机。

吴昌硕的诗、书、画、印和谐地在作品中融为一体，是近现代文人艺术创作的一座丰碑。

吴昌硕学画，属于大器晚成。四十岁上才投奔当时已成为"海派"大师的任伯年。任伯年为了考查他是否学画之材，便出一题，要他当面书一横画。吴昌硕虽有点紧张，但毕竟平时书法篆刻功力在身，一画刚刚写完收笔，任伯年再也坐不住了，不由得起身，连连称奇，预言"经年之后，画必胜我矣！"

后来吴昌硕的画果然不比任伯年逊色，他们画风不同，但都是海上画派的重镇。绍兴籍的任伯年到过西泠印社，而吴昌硕最早坐了西泠印社的第一把交椅。

中国书画里的"一画"，真有什么奥妙么？

老庄哲学里说，道生一，一生阴阳，阴阳生万物。这贯穿天地万物人文的"道"就是一种不可违背的规律和常理，他来自宇宙，来自混沌初始；正是道将混沌分出阴阳，进而化生出世间万物。

清代画家、理论家石涛就专门讨论过"一画论"。一画中，功力、气势、秉性，乃至学问、修养、情趣都已包含在内，也就是中国艺术之"道"，尽在其中。

墨韵十足的一画，在宣纸上幻化出书法、水墨画。

一画能生千万画，大千世界俱生于一画。一画能见出笔性，更能见出才情。所以，见一画如见千万画，一位艺术家能不能有所成就，在于对"道"、对艺术的哲理是不是真正的领悟。

吴昌硕的成就，源于他对博大精深的中国文化的深刻理解和全面传承，也源于他超然的文人情怀。他一生画了许多梅花，他崇敬梅的冰清玉洁，而他最后的归宿，是超山那一片香雪梅海。

吴昌硕的艺术不仅是属于中国的，还是世界的。日本文化艺术界对吴昌硕崇敬到顶礼膜拜的地步。

日本篆刻家梅舒适向记者谈到吴昌硕艺术在日本的流传，谈到上世纪初日本高官日下部鸣鹤辞职来到西泠印社，与吴昌硕结为挚友，朝夕相处，谈艺论道，回去后日本书画篆刻界形成了"鸣鹤流"。这一强大的艺术流派的源头，正是西泠印社和吴昌硕。

"鸣鹤流"的弟子们为了纪念这段佳话，在上世纪70年代组团来访，特地在西泠印社树立了一座印章形的碑。

二、西湖之印

印，是中国艺术中很独特的一个品种。能将诗、书、画、印这四种艺术如此巧妙地交融在一起的，更是中国传统文化的独特之处。西湖，是让

人读不尽的画卷。这是一幅题满了"水光潋滟晴方好，山色空濛雨亦奇"、"烟柳画桥，风帘翠幕，参差十万人家"这许多诗句的长长的画卷。

中国的绘画，少不了印。画中之印，常有点睛之妙。

在西湖画卷上，有一方名副其实的印，它使西湖跟别的名胜相比，独领风骚。它使杭州与别的城市相比，又多一份风雅。西泠印社，它因印而结社，它自己又成了西湖的一方印。

并不是随便什么景点或者社团，都可以成为"西湖之印"的。西泠印社也并非仅仅增添了西湖的诗情画意，它印证的是西湖的文化，而西湖文化是积淀了几千年的丰厚江南文化的一个缩影，一名"骄子"。

西泠是西湖的雅称，有时又特指孤山周围的一带水域。西泠印社在孤山南麓，恰在"西湖绝胜"处。

孤山高仅十余丈，广不过20顷，却地灵人杰、涵光汲宝，历代文人雅士喜在此吟咏雅集，题词作画，是个文脉绵长的地方。这源于北宋一位才情高逸的处士林和靖，他以梅为妻，以鹤为子，像晋代陶渊明那样结庐隐居，面临的却是一片绝胜湖山。林处士20余年不入闹市，吟诗作画，至今仅存的十余件作品，表现了他的高洁和才华。历来文人重节气，又崇尚"逸"，故而林和靖为旧时代的文人称道不已，后之文人题咏传诵，聚游不绝，于是孤山文气浓郁，名动天下。

孤山西侧六一泉上，原来有一"数峰阁"。清光绪初年，晚清中国四大藏书楼之一的"八千卷楼"楼主、杭州人丁丙，将之移建修缮，一时间，"数峰阁"俨然成为当时杭州文人墨客雅聚之场所。后来，"踵行"同好越来越多，进而以印学而结成友谊。

清光绪三十年（1904）夏，几位对金石篆刻有共同爱好的年轻人来到数峰阁，他们见此地可观赏名胜，可追慕前贤，又常有"沙龙"式的文化聚会，便索性住了下来。他们各自拿出自己的收藏，一边品茶，一边交流研习古文字和篆刻创作的心得体会，兴致高的时候，吟诗唱和，奏刀治印。就这样，他们尽得"闲居消夏之乐"。然而在玩味篆刻金石之余，又慨然有感于印学之将湮没，想起东晋大书法家王羲之的兰亭雅集，又想起浙派印学前辈丁敬等曾在此结"吟社"，于是就有了创立"印社"的动议。

这几名年轻人，就是西泠印社最早的发起人：叶铭、丁仁和王福庵。后来吴隐由上海响应加入。他们四人被称为"创社四君子"。

从这一年起，这群有志于传承印学的年轻人各自拿出私产，在孤山数峰阁旁买地，开始聚资营建印社。他们中，年长的吴隐（吴石潜）、叶铭（叶为铭）37岁，而"八千卷楼"楼主的后人丁仁（丁辅之），年仅25岁。筹建印社对于他们来说，或许只是出于对篆刻艺术的爱好，或许是为

了广结天下同好，但是如果没有那份对民族传统文化艺术的刻骨铭心的感情，是不会有如此巨大的热情，也难以不计得失，倾囊而为之的。也许他们未必清晰地意识到，在那"国力衰微，世风日下"的清末，他们这一振兴高雅艺术的举措，实际上已经担当起了一项具有重要意义的文化使命。

1905年，印社创始人为营建房舍之事，向地方长官杭州府钱塘县正式呈文，要求在孤山蒋祠之右、竹阁之北"拓地数弓"。杭州府的批复中有这样的话："西湖为人文之地，该绅等慕苏白余韵，仰先觉遗徽，……集资建造西泠印社屋宇数间，为保存国粹、研求学问起见，事关公益，准予立案。"文字间流露的是对西湖的自豪，对传统文化的自信。

转眼百年，世事沧桑，今天西湖的建设者们比苏东坡、白居易有更豪迈的气魄和更丰富的想像力，政府也更开明更有远见，西泠印社获得了保护性的修缮，西湖在变，变得比以前任何时代都更美。

三、"以文会友、与古为徒"之胜地

今天，当我们沿着白堤一路往西，过了"楼外楼"，走进一玲珑精致的粉墙月洞门时，便是进了"西泠印社"这一有着古典建筑群的园林。现在看到的建筑当然经过了百年间不断的增删和修缮，但这确实是有着特殊文化含义的、中国古典园林的一个杰作。

一年四季，这里都那么静谧、那么雍容。春天，鸟儿在柳阴中婉转鸣唱，你一抬头，嫩绿的灌木丛后却是一块斑驳的碑文；冬天，雪压梅枝，泉水低潺，登临古朴的楼阁，恰能够环视西湖的红妆素裹。踏着错综的石级和鹅卵石铺就的地面，我们可以看到一座座书香浓郁的屋宇，一处处有着"印文化"痕迹的泉、石、亭、坊。

柏堂是整个西泠印社的门面。这里的社史陈列告诉我们西泠印社一百多年来的风风雨雨。

其实白居易和苏轼早就来过这里。

竹阁的渊源几乎可以追溯到唐代。当年白居易任杭州刺史，每出游湖山，都要在此休憩，曾有诗曰："晚坐松檐下，宵眠竹阁间，清虚当服药，幽独抵归山。巧未能胜拙，忙应不及闲。无劳别修道，只此是玄关。"苏东坡也曾题诗："柏堂南畔竹如云，此阁何人是主人。但遣先生披鹤氅，不须更画乐天真。"

竹阁曾与唐宋两位大诗人、又是杭州地方长官有渊源，真是不同寻常。现在的竹阁虽是光绪年间所建，其正门两旁的楹联"以文会友，与古为徒"，仍给人们带来遐想和感慨。

过前山石坊，看到摩崖上有"渐入佳境"四字，便进入印社的"第二空间"了。"山川雨露图书室"，好一个富有诗意的名称！匾额系清代文人翁方纲所书，这里原来是印社诸子论印之处，两边有楹联："湖胜潇湘，楼若烟雨，把酒高吟集游客；峰有南北，月无古今，登山远览属骚人。"可以想见，这里印人会聚，高朋满座，把酒临风，谈印论学之时，哪里不比当年王羲之兰亭盛会风雅！

凉堂是建于宋绍兴年间的一处古迹，被称为"西湖极奇处"。相传南宋皇帝赵构请萧照来凉堂作壁画，特赐御酒四斗，入夜，萧照携酒而来，每一遍鼓则饮酒一斗，画一堵粉墙。四鼓之音落，画已完成，只见墨色淋漓，笔意纵横恣肆。萧照的画现在已经不能看见，但凉堂外壁有岳飞书《洗马赋》石刻九块，写得飞舞灵动，颇见英雄豪迈胸襟，今天游人至此，总会驻足赏观。

西泠印社依山筑屋，最高处有一楼，名"题襟馆"，与后山门上的"鹤庐"有连廊相通。题襟馆是1914年由上海的"海上题襟馆书画会"集资兴建，并为该会会友的艺术活动场所。值得一提的是，西泠印社首任社长吴昌硕，也是海上题襟馆书画会的领袖。

题襟馆位居西泠，差不多可以说是浙派书画篆刻艺术与海派书画篆刻艺术密切关系的一个缩影。

四、爱国义举与开放的人文精神

西泠，不仅是文人会聚，讨论学术的地方，这里还是中国爱国文人民族节气、道德精神的凝聚之地。

观乐楼南面，一座全部由石头构筑的建筑，十分醒目。这就是"汉三老石室"。室中所藏最珍贵的文物，是距今1900多年的"三老讳字忌日碑"。历来有"东南无汉碑"之说。此碑于清咸丰二年（1852年）在浙江余姚客星山出土，可谓东南汉碑仅见之物。因其巨大的历史、文字、艺术研究价值，而被誉为"浙江第一石"。余姚乡绅周世雄先得此碑，后归丹徒陈渭亭，1921年秋，有外国人欲以重金购此碑并计划运往国外，陈渭亭意已应允。国宝面临外流，吴昌硕心急如焚，立即与几位朋友发起募捐，力图赎回宝物。印社内外60余人，纷纷慷慨拿出珍藏的书画印谱，以售得之八千余银元，重价购回了三老碑。次年，又建石室存放保护，吴昌硕亲撰亲书《汉三老石室记》叙此前后事由。如石室楹联所书："竞传炎汉一片石，永共明湖万斯年"。吴昌硕等爱国书画艺术家的义举，连同这珍贵的国宝文物，在此永存，永远让人们追念、景仰。

沿着草木扶疏，山石错杂的小道拾级而上，顺着一行行绿阴，一泓泓泉池徐行，我们其实不仅是在漫步一座典雅而精致的园林，而是在饱赏着中国古典艺术的精华，在被一种优雅的文化所浸润，所感动。在西泠印社，抬头触目，皆是格调不凡的艺术佳作，几乎每一碑刻文字，每一尊小像，背后都有着意味深长的故事。

这路边的"藏印"二字，也许你不注意就会忽略而过，但是它却能说出弘一法师李叔同与西泠印社的一段因缘。李叔同祖籍浙江平湖，出生天津，出家于杭州虎跑寺。这位近代难得的天才艺术家、艺术教育家，曾经组织过"乐石社"，进行书法篆刻活动。出家入佛门时，将其自用印九十余方捐赠给西泠印社，在社内山崖上凿壁而藏，叶为铭为此特作《李叔同藏印记》。当然，现在这些印章已移至另处保存。

小龙泓洞是人工开凿的，以浙派篆刻始祖丁敬的号"龙泓山人"命名。丁敬的石像在三老石室前，1921年，丁仁在杭州九曜山得到一块石头，酷似人形，便请石工造丁敬像。此像下面有袁枚楷书八行，末两句"世外隐君子，人间大布衣"颇有意味。丁敬作为"西泠八家"之首，"浙派"篆刻的开山鼻祖，个性耿介，一生未仕。他学识渊博，艺术上很有创见，成功地将汉印古雅的风范纳入自己的艺术创作中，以独特的篆刻风格和印学思想打破了几乎由"徽派"一统印坛的局面，从此，"浙派"在印学界高举起自己的旗帜。

但西泠印社并不以浙派自守，我们在小龙泓洞西南口，可以看到清代著名书画家、皖派篆刻的领袖邓石如的石像。邓石如，号完白山人，是清代"碑学"运动的开创者和主将，其篆刻出入秦汉，自成一家，"疏处可以走马，密处不使透风"是邓石如篆刻既绵密纯厚又开张清朗的风格。

"有容乃大"，西泠印社自诞生后一百多年来，无论在吸纳会员、对外交流、学术研究、保存文物、开展艺术活动方面，都显示了"海纳百川"的宽广胸怀。印社成立之初，就有日本的书画篆刻家河井仙郎、长尾甲慕名而来并成为社员，后来，陆续有日本的小林斗庵、梅舒适、今井凌雪，韩国的金膺显、权昌伦等，甚至还有一位法国人。他们对西泠印社在海外的发展作出不少贡献。西泠印社曾经多次举办在海外的展览，1981年在日本歧阜举办"西泠印社吴昌硕书画展"；1988年日本读卖新闻社与西泠印社联合举办"西泠印社展"，展出社史资料及藏品128件。逢五、逢十社庆的印学研讨会，必有国外印学家参与。西泠印社的百年史，也是中外印学交流的百年史。一个社团能够有百年的国际交流历程，恐怕也是举世无双的。

1913年在孤山正式举行的第一次社员大会，确立了"西泠印社"的名

称，确定了印社的宗旨是"保存金石，研究印学"，近年又加上"兼及书画"。印社作为印学一门的"同人"社团，早已超越"西泠"的地域甚至中国的国界，而"印学"也只是作为一个中心，研究的范围早已发散扩大到书法、绘画、金石文字乃至传统文化的许多领域。

五、西泠印学，源远流长

西泠印社出现在杭州，其实并不偶然。从18世纪到19世纪，杭州的刻印、赏印、藏印、论印、玩印之风盛行不衰，堪称领衔全国的"印学之城"。

浙江自南宋以来经济发达、文化繁荣，杭州更是个遍地罗绮的繁华都市，文物胜迹触目皆是。杭州又是个官宦、巨商喜欢居住生活的地方，君不见西湖周遭，私家花园、别墅官邸星罗棋布，而城区市民，亦向有休闲雅玩的风习。文人在杭州无衣食之忧，又常能纵情于大好湖山之中，所以大都是"未能抛得杭州去，一半勾留是此湖"。

清乾隆年间，由于对经史考据之学的重视，金石篆刻蔚为风气。以丁敬为首，继之而起的黄易、蒋仁、奚冈、陈豫钟、陈鸿寿、赵之琛、钱松等八位浙派篆刻家，运用生涩坚挺的切刀，表现高古的秦汉风貌，以苍劲古朴独步印坛。因为八人的籍贯均属杭州，后人称其为"西泠八家"。光绪年间，居住在杭州的安徽人汪启淑，编了一部集大成之作《飞鸿堂印谱》，之后，仅19世纪编辑的230多部印谱，其制作和拥有者，杭州人占了绝对的多数。

正如"印学"中人从来不会局限于对篆刻的关注与研究，西泠印社也从来不拒绝印学以外的贤达人士的合作参与，应该说，印社中是"印人"，但更是一批有艺术良心、有事业眼光、有强烈的文化使命感的文化界的精英。印社创办四"先贤"，谁都有资格任社长，但为了印社的影响和前途，他们都坚决不就，而请已声名远播的艺术大师吴昌硕担任社长。吴昌硕带来了上海的书画家联袂入社，共叙艺事，则从篆刻一艺进入书画，进而介入到大文化的层面。

西泠印社的历任社长，往往不以篆刻为主业，甚至未必有篆刻的实践。但是学术大师和文化名人的身份，使印社作为文化形象得到彰显。

这里有作为金石学大师的马衡，有"印社中兴名臣"之称的张宗祥，有中国佛教协会会长、书法大师、擅长词曲的大学者赵朴初。有担任过中国书法家协会主席，更是著名学者和文物鉴定家的启功。正是在启功任社长时，西泠印社迎来了百岁华诞。

沙孟海是第四任社长。作为一名学者，他的学术范围更集中地圈定于"印学"与金石考古，而印社的宗旨正是"保存金石，研究印学"。沙孟海在印学方面是近代的先驱，早在1928年就写出《印学概论》，1962年写出系统的《印学史》，此后有《兰沙馆印式》收入自刻印作，印学笔记《沙村印话》，1980年代后发表《印学形成的几个阶段》，影响甚大。沙孟海无论在书法、篆刻和学术研究上，都是一位创新性强烈的人物，他对篆刻学的学科建设和学术定位的贡献，使他当之无愧地成为印学界领袖。

沙孟海的一生颇富传奇色彩。少年时，家境败落，他凭着一手好字，享誉家乡鄞州，也谋得生计。他曾经给国学大师王国维书写过墓志铭，也曾给政治人物蒋介石修过家谱，他曾是浙江大学考古系的教授，又是浙江博物馆的学术顾问，更是中国美术学院第一届书法专业和研究生的导师。他的兄弟是共产党的高级干部，其中一位当了浙江省长又被错划成了右派。而在白色恐怖时期，沙孟海利用特殊身份掩护了不少地下党干部，他则一生无党无派，专心学术，而今在书坛桃李满天下。

沙孟海更是一位文化人，他的书法、篆刻研究不是孤立的艺术行为，他对文字、训诂和史学的研究兴趣甚至超过书法。无论从哪方面说，他更是近代西湖文人群体中的成员。

六、文人云集，孤山独秀

浙江的文人书画、篆刻，在全国是一个引人注目的群体。这个群体的形成，离不开西湖这一强大的"磁场"。

南宋以来北方上层文人集团的南移，带来了中国社会经过了上千年积淀的经典文化、精英文化，历代四面八方的文人又陆续云集到这里，在一种特别适合文化生长的土壤中得到发挥才华的机遇。从此，西湖文化成为足以在品质、特色和品种数量上能够和京都文化、海派文化叫板的一座高峰。

孤山一带，历来萦绕着书香之气。西泠印社，时有文人高士，丹青国手陪伴。俞楼，与印社为邻，是当年国学大师俞樾的学生为乃师专门建造的。而今，这位清代最享盛名的考据家、学术界公认的泰斗，虽知者寥寥，俞楼的门庭也显得有些冷落，但一旦翻阅其《春在堂全集》，便会为宏大精深的学问所折服；而略知其孙俞平伯的《红楼梦》考据研究并引起一场惊动到毛泽东主席的轩然大波，至少也会感叹文化在特殊时代的遭遇，学术面临畸形政治的无奈。

中山公园的斜对面，平湖秋月以西，现在很多人已经不知道这里原来叫"罗苑"，又曾有"哈同花园"之名，据说是犹太大富豪哈同曾得到此屋。更是很少有人知道，这里曾是浙江大学的教授寓所。王季思、夏承焘、陆维钊、徐声越、任铭善等在这湖光山色中，谈学论道，吟诗作画。他们和西泠印社的交往，是顺理成章的事。

夏先生的诗词中多次提到西泠印社，而他平时作书，偶尔作画，也与印社中人交流，沙孟海自是其中之一。陆维钊更是每日挥毫，更趋向专业化的研究，后来中国美院潘天寿院长将他从杭大调来，作为古典文学教授的陆先生，书画水平甚至高许多画家一筹。任铭善则不仅善书画，又是篆刻高手，夏承焘、王驾吾、陆维钊的印章，不少出于任铭善之手，任铭善与时任西泠印社秘书长的韩登安亦颇有交流，韩赠所刻八枚精致小印以为礼。任铭善为陆维钊刻的"风物长宜放眼量"印，本是毛泽东诗词中的一句，然而"文革"风云突变，此印竟被指为"臭老九"欲图复辟，但陆维钊始终珍藏；无独有偶，夏承焘被逼在家门上墨书"打倒夏承焘"，后来竟被酷爱书法的人揭了去。

七、方寸之间，气象万千——从印文化到汉字文化

中国的印学也是一门"国学"，在世界上独一无二。"中国印"现在成了北京奥运会的一张名片。西泠印社是研究和弘扬印学最重要的基地，而现在要了解中国印的历史，要观赏到最全面的印章文物，到"中国印学博物馆"无疑是最佳的选择。

1999年9月26日印学博物馆正式落成开馆，自此，西泠印社人要将印社建成"国际印学研究中心"的理想，有了坚实的基础（沙孟海、刘江、李伏雨早有对政府的提议）。馆内数千件实物，向人们展示了印学发展的面貌和印文化的精髓。

中国印章艺术，是先民的智慧才情在金石刀笔上的凝聚。

印文化可以追溯到新石器时代。即印纹陶，"陶拍"被认为是印章的启蒙之物。从甲骨文到青铜器，铭文的镌刻既壮观又精妙。美丽的族徽大约是印章的先导。而真正具有"凭信"作用的印，在商代古墓中也被发现，这称得上是"万印之祖"了。

战国以铜印为多，朱文白文，或铸或凿，生动和谐。秦汉、魏晋玺印，形制渐趋规范但不失古朴之美。唐宋出现楷书官私印，又有九曲文印，元代流行花押文，明清官印则走向了刻板。

宋、元时代有文人书画家开始用花乳石治印，颇见刀趣（如元代画家

王冕）。明、清文人篆刻兴起，并得以和书画相得益彰。官场和民间本用做凭信的印章，进入了艺术的范畴。

明后期文彭、何震等，追慕秦汉，开创了"吴门派"、"徽派"等篆刻流派，至清代，浙派、皖派先后雄起，篆刻艺术到了流派纷呈，已经见证了它的完全成熟。

在印材厅和印学馆，我们看到汇集了金属类、矿石类、陶瓷类、动物骨类、植物类等上百种质地的印材，寿山石、青田石、昌化石、巴林石，琳琅满目；我们还可以看到许多珍贵的印谱和印学研究著作，以及印社多年来收藏的书画文物。

印文化作为中国传统文化的一个特殊符号，不仅让我们领略到"方寸之间，万千气象"，领略到中国书法之美、金石之美、工艺之美，更让我们领略到汉字文化的丰富多彩和无比的张力。汉字的文化传播、审美传播，纵横几千年，方圆几万里。

西湖的北面几十公里，有一个叫"良渚"的地方。良渚，也可以转换叫成"美丽洲"。远古时代，美丽洲和西湖可能都是在杭州湾地质变化和潮侵潮退中，先后形成的。

一些刻画符号，是我们的祖先用来帮助记事的，它们不一定是汉字的直接祖先，但是与汉字的形成有一定的渊源关系。

良渚人发达的文化忽然中断，是学术界众说纷纭的一个谜。但不管怎样，良渚文化在西湖周边地区一定留下了遗迹，也一定留下了观念和精神的因子。

有的文字学家认为，最早的汉字商代甲骨文，是炎黄大战之后，各地部落族群文化交融过程中形成的，那么，良渚文化向别处转移，与别的文化融合，其使用的符号也会参与甲骨文的形成。

人类最古老的文字——古埃及文字、苏美尔契形文字、汉字，只有汉字，源源不断、生生不息，使用到今天。

汉字承载的文化信息，真可以称得上"一花一世界，一字一天地"。

文，让我们知道它最早表示文身、衣纹；男，是用农具在田里耕作；女，是在操持家务；西，象个鸟巢；它，本义却是一条蛇等等。

当汉字书写的载体由金石到竹帛、到纸的大量使用，线条的挥洒给人们带来了乐趣和快意，于是一种只有在汉字书写中才能够诞生的艺术——书法，参加到中国大文化的行列之中。

而汉字被镌刻在金石之上，同样被注入了中国人对形式变化的敏感和对汉字造型变化的丰富想像力，不断进行艺术创造，篆刻艺术终于形成。

汉字的魅力，在书法和篆刻这样的艺术承载上，获得了充分的体现和

广泛的传播。汉字艺术让我们领略到独特的抽象美，是一种心灵和自然沟通的绝妙途径；书法篆刻让全世界惊叹中国汉字的神奇，中国文化的精深博大。

日本的假名来自汉字的楷书、草书的部分构件，韩国文字无论从笔画和结构都受到汉字的启发。当然，他们还长期用汉字记载历史、科技和文化。

汉字的起源在中国曾被描述为神的创造。

西湖的西北面还有一个南湖，里面有一座"仓颉祠"。仓颉是传说中创造文字的神人，有四目，能上观天地，下观鸟兽之迹。其实仓颉是黄帝时代的史官，对文字的整理改造有过贡献；仓颉，不妨将他当作华夏民族在文字方面神奇创造力的一个象征。

我们今天在印学博物馆，在西泠印社欣赏这些魅力无穷的印章，那都是汉字在艺术家手里的精心之作。是汉字文化在艺术领域的缩影。某种意义上说，西泠印社是传承汉字文化、弘扬汉字艺术的场所。因此，它的使命是民族的使命，它的成果是汉民族文化历史长期积淀、优秀文化艺术传统不断发扬光大的成果。

八、浙派艺事盛、璀璨出群星

然而为什么这样一种文化的使命降临于柔美秀丽、风情万种的西湖了呢？西湖文化是江南高雅文化的荟萃，印文化成为如此雅致的一个代表符号，它诠释的正是西湖文化人的孜孜之文心、纤纤之艺心、豪放之胸怀、浪漫之风情。

印学博物馆的文物大多数来自社员和社会贤达的捐献。这里有必要提到一个人：当年杭州张同泰国药号的董事长张鲁庵。张鲁庵为早期社员，喜研印学，收藏极富。六十年代初，他捐献了明清印谱433部,秦汉官私印300余方，明清名人刻印1220方。今天博物馆里大量珍品便来自他的捐赠，而这些文物曾经在葛岭路张静江别墅的"望云草堂"里，静静地放了37年。

王福庵是印社四位创始人中，篆刻成果最多，成就最高的。民国九年，应印社同仁唐醉石之邀，赴北京供职于"国民政府印铸局"，当年"中华民国国民政府印"和五院印，皆为王福庵篆刻。新中国成立后，全国政协邀请他参与开国大印的刻制，他力荐弟子顿力夫，顿力夫便成为"国印"的主要刻制人。此事足见王福庵的胸襟和为人。

韩登安任西泠印社总干事二十余年，是为印社恢复、整顿、发展立下

汗马功劳的老社员。他刻细朱文印的绝艺，堪称天下无人可匹。曾经将毛泽东诗词每首刻为一印，试看百余字聚于一石，是何等功夫！他还积极恢复印泥制作生产，刻成《西泠印社胜迹流痕》，与高式熊刻的《西泠印社同人印传》交相辉映。

艺术史家常常思考这样一个问题：宋元以来的篆刻艺术，为何在东南一带特别发达，而尤在杭州独树一帜呢？中国的经济、文化自魏晋已逐步南移，五代至南宋，杭州已是遍地罗绮的繁华都市，歌舞升平，文人墨客云集于此。文人中能诗、能画、能书者，比比皆是，但能刻印、能论印者，并非多见，因为这对学养、才思有更特殊的要求。举凡甲金籀篆、笔法刀法、构图布白、遣词造句，各种知识技能缺一不可。故尔印章艺术近乎成了判别文人艺术水平的某种标尺。

江浙一带文化积淀深厚，生活安逸，向来是培育雅人逸士的温床。乾嘉以来金石学勃兴，文人由金石而关注印章，由刻印而转研印学，加上浙江所出青田花乳石、昌化所产鸡血石、福州所出寿山石，皆取材便利。西湖无须让文人为柴米焦虑，为仕途角逐，西湖的暖风让文人沉醉，杭州的湖山浸润了艺术之心。

本来，明清印学的中心在皖南，包世臣、邓石如倡导碑学、推动印学，功不可没。但无论经济、文化的后劲，还是学术的底蕴，艺术的氛围，皖不如浙。

印学的浙派还与诗词的浙派、书画的浙派水乳交融，成为内涵更为丰富、品格更为高扬的艺术流派和文化形态。

如果说明清之际中国的艺术市场中心还在扬州，那么到了近代，已转到上海。正如上海的民族工商业兴起靠的是杭嘉湖、宁绍的富足，上海的艺术市场也主要靠"浙派"的提供，"浙派"艺术家到了上海，稍加熏染，就演变为"海派"。海派的领军人物任伯年、吴昌硕，均来自浙江。可以说，浙江生产艺术家，而上海将艺术变为产业。浙派和海派的这种相互依存、相互生发的关系，使两者都得到发展。

西泠印社成立，虽可以联系到东晋王羲之"兰亭雅集"和支遁开莲社之事，但从其结社有纲领、有组织措施、有固定地点、又有财政保障来看，已远非古代结社的松散随意，而实实在在具有近现代社团的特点。

今天的西泠印社，集学术研究、艺术创作、文化旅游、文化经营、书画拍卖、艺术交流和出版发行于一身，这不能不说是良好的办社传统的继承，印社文化的弘扬。

西泠印社这一颗"宝印"，犹如中国传统精英文化的象征，也印证了西湖之水对艺术家的滋养，对艺术之花的浇灌！这里也是一方印。坐落在

南山路景云村的潘天寿纪念馆，与孤山的西泠印社遥遥相对。

潘天寿早年在上海曾向吴昌硕请教画艺，后来独辟蹊径，大胆创新，开了中国画的新风气。他善于用"以小见大"的手法，又创指画技法，山水花鸟，开阔雄强，有一股刚健之气。一方"强其骨"的自治印章，道出潘天寿的艺品和人格。

潘天寿在杭州开创的中国美术教育体系，与徐悲鸿在北京开创的另一体系，恰似南北二高峰，是近现代美术界的大事。从中国美术学院和它的前身——杭州艺专出来的艺术家，成了几代精英，他们始终不忘西湖这艺术灵感的源头活水，他们仍然魂系西泠。杭州艺专的旧址，在孤山的东南麓，恰与西泠印社占了孤山的两头。当年这些学艺术的年轻人，是否唱着"长亭外，古道旁"，漫步西泠，画过写生呢？

今天位于孤山的浙江博物馆，是浙江七千年文化的橱窗；邻近的"西湖美术馆"，以精彩纷呈的艺术展示，告诉天下游人：西湖是艺术家的摇篮，也是艺术家的乐园。西湖美术馆做了一项很有意思的工作：为曾经在西湖边生活过的书画艺术家作连续性的个人展览。所以，我们可以不断地欣赏到大师们的作品。

与孤山相距不远的栖霞岭下，是黄宾虹旧宅，现在已成为纪念馆。黄宾虹画山水，元气淋漓，浑厚华滋，意境深邃。他的诗歌、书法、金石、篆刻俱佳，平生游遍山水，写生积稿万页，为中国画坛开宗立派的大师。

北京，中国美术馆。在二楼常年展出的四位顶级中国画大师：吴昌硕、任伯年、齐白石、黄宾虹，其中竟有三人出自浙江，而黄宾虹、吴昌硕长期居于西湖之畔。杭州人引以为骄傲的艺术家，更可以举出丰子恺、常书鸿、余绍宋、余任天、陆俨少、陆维钊、诸乐三、方介堪、唐云、钱君陶、周沧谷、程十发……这些翰墨丹青的大师，在西湖不是几十位，而是可以列出上百位！

马一浮、马叙伦、邵裴子、郦承铨，这些在学术界蜚声中外的大师，也是书画大家，在西湖之滨留下了艺术的踪迹。

马一浮是现代中国硕果仅存的学贯中西、博古通今的大儒，他的学问品格，应入儒林、道学、文苑，也兼隐逸、艺术，具有多方面的高度学养。他隐居西湖边的蒋庄，周恩来到杭州，常登门拜访他。马一浮的书法功力沉厚，各体无一不精，自成一家，丰子恺赞为"中国书法之泰斗"。

西湖滋养了文化人，文化人在西湖，又让西湖有了文化的厚重和优雅。

"文化西湖"是由一泓泓清泉汇聚成的，正如西泠印社中的"印泉、潜泉、文泉、闲泉"，有象征清高和节气的修竹遮荫，有岁寒不凋的松柏在旁屹立，有古朴的《泉铭》"斯文在兹"，有印月的清水涤净烦襟。西

湖文化的积淀不在一朝一夕，也绝非浮云掠雨，于是它也有几分傲气，但却有着用之不竭的慧光。

几处清泉、石碑和青苔在水和阳光的作用下闪着晶莹的光。

西湖文化的精华，在西泠印社得到浓缩，得到印证。西湖文化在新时代将焕发它的青春。

西泠证印：艺术之魂永恒！民族精神长存！

西泠印社华严经塔，在孤山后一片夕阳的照射下，闪烁隽永的余晖；西子湖上，波光粼粼。

答台湾艺术大学书画系学生

请谈谈中国大陆的水墨书画市场。

大陆的书画市场其实可以说是经过好几个阶段。以前的市场比较偏向传统，例如把目光聚在一些大师，像黄宾虹、潘天寿等几位画家。所谓市场就是讨论画的价格问题，而这些画家们的作品因为是大家所公认，相对价格比较高，后来逐渐人们对于收藏意识有了新发展，开始会把目光放在一些有前途的年轻一辈。例如部分院校老师或研究生等画家群体，因此现在中青年画家群也有一定的市场，虽然名气、价格还不高，但放远看，往后老一辈的画家会越少，而这辈的画家会随着时间推移，市场越来越成熟，个人相对水平提高后，被人们也多更深入地了解，艺术地位、市场价格也会提高。

请问老师对于中国大陆和台湾这边的书法差异性有什么看法？

关于差异性，从我所知道的最近这几年两岸汉字艺术节来看，主要是两岸一起如何努力让汉字艺术化，通过汉字的基础来创作更多作品，或者说增加更多文创方面的机会。这是两岸所达到的共识。如果从创作风格变化来讲的话，从改革开放到现在三十多年，大陆的书法创作呈现出一种多元化的局面，不再是跟风于一两位比较有名的书法家。因此现在呈现的多元流派、各种风格，甚至有的是再向传统发掘更多的原来没有学过的创作资源，这都是非常值得一提的当代书法现象。比方说古代民间流传的书法，或者一些近代出土文字，这皆是以前并没看到过的书风面貌。诸多简牍书迹或敦煌残卷等，并不是原来的大书法家所书写，而是一般底层的书写者所书。现在的书法家可以从这些方面看出很多新的东西，进而发现它的造型元素，使得现今书法创作的风格，可能性也越来越多，所以形成了很多新的流派。

大陆也办了许多全国性的展览和评比，这种评比可能在一段时间内导致提倡某一种创作风格手法，因而一般创作多受之影响。比方说有一段时间书法界极力提倡写小行书，而小行书基本上是"二王"帖派一类流传下

来的。有时候又是敦煌经文等流行。经常有某种风格会在一段时期相对比较主流，但是并不等于说其他的书风样貌就被淹没,现在基本上是呈现一种多元化的局面。

两岸相比而言，比较直率的说,可能台湾这里的书法创作者看到的当代变化风格是比较少一点，或者说虽看到了一些新出土书法文物，但并没有马上运用在创作当中，可能的原因是, 对出土文物还在文史学的研究领域，还未进入书法艺术的范围，所以相对来说，可能台湾一些年长书法家的影响还比较大。如于右任、台静农、溥心畬等，这样一些台湾老一辈书法家的传承和影响，可能比较明显。但以我的感觉，在几次两岸汉字艺术节当中，我们可以看出反而有些台湾青年书法家，或可能不完全是书法家，可能是画家、文学家，他们接收了西方一些抽象的绘画学理，并推展至书法性的变革，创造出一种比较前卫的风格，这类作品在台湾有一部份人中表现比较明显，大致可以说是用汉字的元素创作出较前卫的现代艺术作品。当然这些现象大陆也是有的。

您觉得传统的书法如何与现代结合呢?

我觉得书法这一种艺术形态跟人们的生活关系可以说是最密切的。每个人都在写字，或说每个有学习过中华文化的人都在写汉字，所以书法艺术对于每一个人来讲，都是可能在自己原来写汉字的基础上提高认识的,因此进而把它当作是一个带有艺术趣味的活动，是自然的现象。在书写中生成艺术性思维，这对每个人来讲都是有可能的。

虽然书法的艺术土壤是非常广大丰厚的，但反过来说要真正能够成为一个书法家，或者说你的作品要真正称得上是书法艺术又是最难的，因为它的艺术语言很简单，表现形式很抽象，表现手段又极为复杂多变。所以从这个角度来回答问题的话，书法作品如果说要论它跟我们现在的生活最亲近嘛，那当然它是比较容易亲近的。但是要创作出非常优秀的作品来，又是一种需不断奔跑，不断追求目标的过程。当然我们还可以把这个话题范围加大。书法使我们平时的文化生活更丰富多彩，或者说书法是一种很容易得到的文化享受和艺术情趣的来源。它是非常东方化与中国化的趣味、情韵表现，每个人都可以从书法里面体会到东方的哲理。东方的审美习惯，从而提高自己这方面的修养。再讲广一点，在大陆有很多年纪大的人都在写书法，为甚么? 他并不是为了要成为书法家，他经常是为了修身养性，为了使自己的身心更健康。很多人因为学了书法，明显感受自己的身体好起来。我觉得写书法有点像是中医里面的气功，它需要一个很安静的心态，很有规律的呼吸，它使你的血脉平缓。这也就是书法通常需要的

状态。

您对于自己的书法创作是抱持什么样的想法？有什么印象深刻的部分？或者有什么比较特别要求自己的地方？

我本身是个教师，我主要的任务是教学生，当然创作对我来讲也是很重要，创作是一种可以非常好的表达自我思想情感和审美趣味的事情，所以我每过一段时间，就会创作些作品展示给大家。我还主张，现在一个书法家把自己的作品展示给大家时，同时最好有一个想法。这个想法就是你这次展览的"主题"，如果你跟别人一样，只是把平时创作的作品摆一摆看一看，那意义不大。就是说书法这种特殊的艺术，它不但是线条之美、结构之美，而且书法中这些文字构成了一定的语言内容，人们欣赏书法并不单纯在欣赏书法的形式，还在欣赏书法构成语言艺术，包括文学、哲理等内容。

所以，作为书法艺术，是完全可能为它每次展览来确定一个主题，当然这种主题的涵义并不是仅仅说这次写的全是唐诗，而下一次全部写成宋词，不是这意思，而是要把这个书法风格跟你创作的内容统一起来，让书风和文意有某种融合。

我曾经长期生活在杭州。因为原来我是浙江大学的教授，后来我到了北京工作，但还是非常想念杭州，所以曾经有一次我的个人书法展览就全部都写古代的诗以及我自己写的诗，诗歌都是描写美丽杭州，那我就化用了白居易的《忆江南》中的一句话叫做："江南忆，最忆是杭州"，把该句当作这次展览的主题。里面有白居易、苏东坡的诗，还有其他同样歌颂赞美杭州的诗句。观看的人可以感受到一股强烈的热爱杭州的情怀，这都是通过古代的诗词阅读，藉由优美的文字来传达对故乡杭州的情感的。当时来参观的民众很多是从外地来游览杭州的，他们在欣赏了杭州美景的同时，也因观展览得到了另一种收获。

在中国大陆的国小教育会有书法这门课吗？您认为把书法这门课作为必修对现在小朋友来说是不是需要的？

对，现在教育部正在进行研究，就是要把书法作为小学和中学的必修课。不是选修，是必修课。

我想这是需要的，因为学习书法一方面是美的熏陶，一方面也是指导怎么样把汉字写好，因为这是我们祖先所传下来的一个优秀的文化，我们自己不去继承那谁来继承？这是一个很明显的道理。书法是一种修养和思维方式，你学绘画的、学雕刻的，甚至你学建筑设计的，书法对你都是会

有帮助与启发的。但是，如果大家都来学书法，会不会面临什么问题？或者说会不会有困难？肯定是有困难的，为什么？在大学读书画相关科系，出来很有可能当老师，如果没有好好学书法，根本当不了书法老师。现在如果说每个小学，中学都要上书法课，都当作必修课的话，有没有那么多合格的书法老师？这就是个大问题了。如果没有合格的书法老师，老师自己写的都不够好，那怎么去教导孩子？所以现在就是培养符合要求的书法老师变成一个很重要的问题。

现在有很多计算机字体，像POP、新细明体、圆体等，您觉得会不会影响到现代人？看了这些五花八门的字体，会不会在书写过程中有什么影响？（写的反而不像以前古人、大师写的那样的线条和形式，比较偏向计算机字体？）

所有计算机的字也好，所有报纸的一些"印刷体"字也好，它是"没有生命的"，也就是说它的每一个笔画，每一个结构，都是有一个模式的，都是按规定做的。但是书法是有生命的，每个人的书写都不一样，书法的价值就在于每个人写的不同，这是两码事。所以并不会受影响，学书法和看计算机的学习途径是不一样的。

老师您如何在书法这条路上一直保持这份热情？

恩……世界上寿命最长的就是书法家了！在大陆或是在台湾，书法家的寿命都很长，而且一直会保持很好的兴趣，因为越写越有新的发现，经常随着自己的年龄变化而字写出来也不一样。 当然我也将它当成学问来做，是我学术生涯的一部分。

您对于未来的书法有什么看法？

第一，书法不会消失，而且会越来越有发展。第二，所谓书法是随着时代不断发展的，真正有生命力的书法，代表着一个时代的精神，而时代精神和个人性情这两者又是结合在一起的话，亦更辉煌灿烂。今后随着整个社会的发展，每个人都要通过各种方式表达自己的生命状态和生活意见，在艺术领域，即所谓的"艺术的民主化"。这样的趋势会继续前进，那么书法的风格便会越来越多元，不会再有"跟风"的现象发生，而书法与其他艺术门类交叉融合也存在各种可能。

"玩"与"沙龙"

　　中国书法之所以能成为一种艺术，在很大程度上要归功于中国的文人。只有当文人们不再将写字仅仅作为交流信息的手段而去"玩"、去"品"的时候，书法才能从实用中完全摆脱出来，而成为纯意义上的艺术。

　　"玩"，也就是完全将其作为一种精神寄托，是身心愉悦的追求，而不考虑实用与功利。当然，本身识不了几个字的小百姓谈不上玩书法，成天忙碌于公务的小官吏也无暇玩书法。在封建时代能玩书法的，一般是衣食不愁、有闲情雅兴的上层贵族与士大夫文人。"玩"也要有既定的条件，从客观上说，应在汉字已发展到各体俱备的时代，而纸墨的使用也已习以为常；从主观上说，写字的人还必须有一定的技法功底、较高的文化修养和良好的艺术悟性。此外要将书法推向艺术，还必须有群体，有一批"玩家"的相互探讨、交流。

　　中国的魏晋时代，恰恰具备了使书法成为独立艺术的种种条件。

　　汉字在汉代完成了"隶变"之后，到东汉末至魏晋，行、草、楷各体皆已产生，汉字的笔顺变得有序，书写的动感常显露无遗。传说汉末张芝已能写线条飞动的大草，而且他对书法十分沉迷，到了"夕惕不息，仄不暇食"的地步，以至赵壹在《非草书》中批评张芝等人"领袖如皂，唇齿常黑"，"展指画地，以草刿壁"，对区区草书过于重视，而不去学圣人治世之道。热衷于写草书的张芝、崔瑗、杜操以及后来的蔡邕，都是上层文人。

　　崔瑗有一篇文章叫《草势》用汉赋体裁写成，文中运用了很多比喻来形容草书之妙。他说草书在写的时候，相对的线条就像两只鸟在互相顾盼，纠缠在一起的线条就像蛇在相交，轻柔的线条就像天上的浮云。将文字形象与自然万物类比，作联想、生发，显然是一种审美的状态，是将书法当作艺术来看待了。

　　唐代书法理论家张怀瓘的《书断》还记载了关于东汉蔡邕的一个传说。汉灵帝熹平年间，诏蔡邕作《圣皇篇》。文章写成后，他待诏于鸿都门下，看到工匠们用刷帚蘸白石灰在墙上写字以修饰鸿都门，于是"心

有悦焉"，并且由欣赏而有了灵感，有了冲动，后来由此创立了"飞白书"。飞白书在书法艺术发展史上虽没有十分重要的价值，但蔡邕的行为显然近似于艺术创作。这又证明了当时正处于书法由实用向艺术转换交替的阶段。

三国时曹操曾发布禁碑之令，认为树碑立传无益于民风淳朴，是奢侈的象征。这当然使得在东汉盛极一时的碑版书法受到了遏制。但曹操本人又是书法欣赏的倡导者，他与梁鹄以前有很深的矛盾，但对梁鹄的书法却很赞赏，据卫恒《四体书势》载："魏武帝(即曹操)悬诸帐中，及以钉壁玩之。"一方面他对实用的碑加以禁止，一方面对他喜爱的书作"钉壁玩之"，这不正说明了曹操在书法方面的一种惟美的态度吗？

这里还应该提到一个与书法载体有关的问题。纸的工艺改造与纸的大量使用，也正是在汉至魏晋间有了大规模的推进。在中国古代，早期用作书写材料的除陶、甲、骨、青铜器等以外，主要是竹木缣帛。《尚书·多士》载"惟殷先人，有册有典"，册就是竹木简册。"纸"从"丝"旁，最早与丝织品有关，产量很少；西汉时用麻的纤维为主要原料制纸，但工艺、质地还不能达到普遍使用的地步。东汉蔡伦在前人经验的基础上，改进原料，强化工序，降低成本，制成比麻纸更细密、紧韧、薄软的"蔡侯纸"。后来又有质地更好的"左伯纸"。到了晋安帝时，由朝廷下令废除传统的竹木简，大规模使用纸的时代开始了。用纸书写与用竹木简帛书写，对于书法艺术的推进作用，当然是前者大于后者了。

从前面提到的赵壹《非草书》中就可以看出，当时的文人士大夫就有了"扎堆"玩书法的现象。这就有点类似于西方的"艺术沙龙"。

"沙龙"一词，直译为"客厅"，18世纪欧洲的贵族喜欢举办沙龙。文人、学者、政客、名流簇拥着主角，在客厅里谈文论政。有时是艺术家们的聚会，常常会为某种艺术主张，或争得面红耳赤，或一拍即合，渐渐形成流派。当然，沙龙也是当时上层文化圈内较为普遍的社交方式。

中国的沙龙，在魏晋时代渐渐盛行。连年不绝的战争和统治集团内部的勾心斗角，使文人深感朝夕间便有宦海沉浮之变，杀身之祸常不期而至。同时佛教自东汉起便传入中土，黄老之学又充斥思想界，传统的儒家思想统治地位这时也开始动摇，玄学颇为盛行，因此其时文人士大夫们普遍好清谈。一批不愁衣食的士族子弟聚在一起，对国事政事固然厌倦，对正统儒家亦已视为不必要的紧箍，于是潇洒放浪、醉生梦死。他们喜欢高谈阔论，品评人的外貌、风度，当然也吟诗弹琴，谈文论艺。文人相聚，总免不了玩弄些笔墨，因为是在一种较为潇洒的脱离功利的状态下交流书艺，信笔挥毫，所以有很浓的艺术氛围。文人在书写时主要为获得一种精

神的满足，而写下的字也自然更多地流露出情感与韵味。

文人艺术沙龙最典型的一次要算是在东晋永和九年(公元353年)三月三日举行的兰亭盛会了。王羲之和他的朋友、亲戚等41人聚会于山阴兰渚山下，行修禊之仪式，在春风中洗沐，又沿曲水而坐，当载着酒杯的叶子漂流到面前时，须吟诗一首，不能作诗，便罚酒一杯。这数十首"兰亭"诗，就在兰亭当场挥翰，结集而成了。大家一致推举王羲之为此集作序，王羲之趁酒酣兴浓之际，欣然提笔，写下《兰亭集序》(又名《临河叙》)。

文章是散文艺术的精品，书法更是一流，千百年来"天下第一行书"的地位始终不可动摇。《兰亭集序》的高水平来自王羲之的高素质。作为贵族名门子弟，他自幼接受的是高层次的文化教育，对修养、风度、学识，有着第一流的追求。传为王羲之所作的《频有哀祸帖》、《孔侍中帖》、《奉桔帖》、《平安帖》、《游目帖》等，无不具有熠熠风采。

《兰亭集序》艺术成就极高，其运笔跌宕起伏，有藏有露，中侧互用，变幻莫测，结体欹正多变，章法有疏有密，一气呵成。清代书论家包世臣说："《兰亭》神理，在'似奇反正，若断还连'八字。"通篇字形宽窄相间，错落有致，给人一种微妙的、流动的美感，其秀丽清逸，风流极致，恰如行云流水。全文用鼠须笔在蚕茧纸上书写，28行，324字，字字精妙，妙在天成。帖中"之"、"以"、"也"、"为"等字，都有重复，却无一雷同，尤其是20个"之"字各具姿态，变化多端。王羲之其他作品，大多为尺牍短札，而此序为文稿，更易展示章法之美，其向背偃仰、揖让顾盼、形断意连、映带参差，无不极尽其妙。可以想见王羲之当年书写之际，周围有青山绿水，恰值天朗气清，又有高朋好友在一旁乘兴围观，彼时杯盘狼藉，大家都喝得十分欢畅。王羲之在一伙人的鼓动下，逸兴遄发，下笔如有神助。可见，这次沙龙聚会的特定情景，是杰作产生的一个必不可少的客观因素。

《兰亭集序》被评为"天下第一行书"，对后世影响极大。唐宋以来，历代书家无不受其影响，从中汲取营养而成自家风格。魏晋书法的"雅韵"，成为中国艺术审美的主流部分，一直延续了上千年。尚韵的美学观，符合中国正统的儒家思想体系，它不激不厉，保持一种中和的人生态度和天人合一的宇宙观。同时，它又符合道学思想，有明显的惟美倾向，追求人生的潇洒与心情的散逸，这十分合乎中国士人的口味。他们无论是在朝还是在野，都能从这类艺术创作和艺术品赏中得到心态的调整、情感的寄托。当然，富有雅韵的魏晋书风，更是高层次文化修养蕴育而成的，这种书风的继承、延续和发展，在后世都是在较高层次的士大夫文人中进行。这当然又与文人沙龙有关。

后世与书法有关的沙龙，呈现出多样化的形式。所有雅集，都离不开笔墨交往。文人聚会，促进了书法艺术流派的形成。帝王的主持和参与，则更导引出时代风尚。

唐太宗跟他的大臣们谈书论艺，恐怕是历史上最早的高层次艺术沙龙了。唐太宗对王羲之的书法迷恋至极，曾千方百计收集其作品。得到《兰亭序》真迹后，他欣喜若狂，爱不释手，希望有更多的人能欣赏到这件佳作，并可与之共同品评，便命赵模、诸葛贞、冯承素等摹写副本，以赐近臣。今所见"神龙兰本亭"即冯承素所摹，而欧阳询、虞世南等人亦曾摹临。据传说，真本已被太宗殉葬昭陵。唐太宗身边的大臣如虞世南、欧阳询都是书法高手，他"以书师虞世南"，常与虞世南论书。虞殁后，又与褚遂良论书。可以想见，他珍藏了那么多"二王"古帖，在军政事务之余，与群臣共赏析成了一大乐事。

宋代的皇帝也大多能书能画，成就最突出的当然是宋徽宗赵佶。他在位25年，政治上昏庸至极，艺术上却很有造诣。他精通音律，擅长书画，诏纂《宣和书谱》、《宣和画谱》。在他主持下刻的《大观帖》，精妙甚于《淳化阁帖》。他创立的"瘦金体"，笔画瘦直挺拔，撇如匕首，捺如切刀，新颖淡雅，独具一格。在他当皇帝时，宋代的画院规模更加扩大，一大批精通书、画的艺术家聚集在京城，整理、研究了朝廷收藏的历代书画作品。宋太宗为加强文治，曾将散乱于朝廷的文物加以整理，命王著选古代名家尤其是"二王"书札汇刻成《淳化秘阁法帖》，自此以《阁帖》为中心的帖学绵延历朝。在帖学的旗帜下，文人士子研究书法，探讨书艺的风气一直不衰。

文人们聚在一起，当然纯粹研讨书法是很少的，笔会必然同时是诗会。宋代以苏轼为首的文人群体中，有文同、黄庭坚、秦观、张耒、晁补之等。谈文论诗之际，他们也常挥毫泼墨。明代"吴门书派"由于地域文化的浓郁氛围和对艺术的共同热心追求，已形成了流派，如文徵明、文彭、文嘉父子三人，祝允明和唐寅，以及"吴门四杰"等，他们的成就都与相互学习、经常交流探讨有关系。至清初，"扬州八怪"是一艺术主张相对一致的群体。当然，此时文人的沙龙更多地已表现为以某位名师大家为中心的师生学术聚会或艺术创作活动。"浙派"的赵之谦，"皖派"的邓石如，都有若干弟子从学。清末，跟康有为学书法、求学问的也不少。清末民初最典型的，也是规模最大的艺术沙龙，就是西泠印社。西泠印社一开始就是丁敬等几位热爱篆刻书法的文人艺术家在某次聚会时倡导成立的，后来吴昌硕成了社长。虽名为印社，书、画活动也是主要的内容。百余年来，这一中外闻名的艺术沙龙，为推动中国书画篆刻艺术的发展作出了不可磨灭的贡献。

维族桑皮纸与书画

　　我从非物质文化遗产保护的角度来谈谈对桑皮纸的看法。前年文化部的非遗司曾经组织了一个调研，调研的对象就是中国的"文房四宝"。其中，一个主要的调研对象就是"纸"。当时这一组人去调查了安徽泾县的宣纸。同时也去了江西，调查了江西的毛边纸。作为一种非遗项目来讲，它有它需要保护、需要重视、需要总结经验的这一整套的工艺和技艺，以及对于这套技艺的专门的传承人。同时，它还要比较有特色的产品。这三个因素是缺一不可的。那么，像江西的毛边纸，它历来是印刷中国古籍的主要用纸。而安徽泾县的宣纸历来是表现中国画，尤其生宣是比较适合写意的。像一些小写意、大写意的画用宣纸，尤其是一些质量比较好的书画宣纸，特别见效果。所以，就我的感觉而言，从纸的角度来说，每一个有地方特色的产品，应该跟它某一种特殊的用途挂起钩来，体现纸的某种特性。比方说，毛边纸印古籍特别好，它本身原料不是很贵，可以大量制作；而安徽泾县的宣纸，它用的主要原料是青檀树皮和一部分棉、麻、草，如果是青檀树皮的成分高，那它就叫净皮，一般棉、麻、草多的，就叫棉纸。

　　那么，维吾尔族的桑皮纸，作为一个非遗项目，它跟安徽的宣纸、江西的毛边纸在技艺上到底有什么不同？这个纸的艺术特性到底跟宣纸、毛边纸有什么不同点？我觉得这是一个很重要的问题，否则的话，它这个非物质文化遗产的生产跟宣纸的生产到底有什么不同呢？这个不同点到底在哪里？因为我确实不了解它的生产工艺到底怎么样。我仔细观察了一下。我们知道，江南盛产竹子，所以，在江南造纸，它捞纸的帘子都是用很细的竹帘子做的。那么，维吾尔桑皮纸呢，捞纸的帘子是布的。所以，我们在这个纸上面看出来有一些布纹。再一个，它用的桑树皮，我感觉它并没有像青檀树皮那样，经过几个月的时间在一个窨里面沤，要沤上那么长时间，做出细腻的感觉；它可能沤的时间并不长，所以，还保留了相当多的树的汁液，也正因为有树的汁液，所以，这个纸做出来以后相对地硬一些，它不如那个被沤得很厉害的纤维做的宣纸的渗透性好，它不太渗透，

是因为里面还有一定的树汁。还有，我看到楼下的维族老师傅，他那个拉帘子的动作和做宣纸师傅的动作不一样，正因为他拉的动作不一样，或者说，他拉起来以后，是自然晾干呢？还是像宣纸一样贴在一面墙上烘干？烘宣纸这个墙是很光滑的，后面烧的是熊熊烈火，它是靠这个熊熊烈火把它烤干的。我们维吾尔桑皮纸是自然晾干的吗？如果是自然晾干的，这个里面就有区别。因为自然晾干的，势必就要比那个贴在墙上的表面上显得粗糙，这就是不同技艺所造成的纸的性质不一样。正因为这些纸的性质不一样，所以，它表现出来的本身的艺术特色也不一样。一是它表面比较粗糙，二是它不像宣纸那样要加上漂白剂，它是本色，桑树皮的本色。或许它的水跟做宣纸的水也不一样。那种纤维的质感、粗糙的程度、高低不平的程度，跟贴在墙上做出来的效果是不一样的。正因为具有这些效果，就给我们画画的人，搞书法的人，提供了一个新的创作平台。

我很同意前面有些先生讲的话。我们中国书画，之所以形成时至今日的风格，有这么一整套的书画创作的技艺，实际上是和原料有关系的。什么样的原料培养出了什么样的技艺和技法，什么样的原料培养出了什么样的创作风格。那么反过来，什么样的技艺、什么样的创作风格反过来也会促进我们重视材料的生产，特别是纸张的加工工艺。所以，这个问题给我们很大启示。

维吾尔的桑皮纸特色，即是本色，返璞归真，回归自然的感觉。它本身就是有颜色的。有颜色的东西，跟完全白的一张纸，创作起来感觉是不一样的。因为我是搞书法创作为主的，如果说，我在完全洁白的纸上写字，我会觉得黑和白的反差很大。而在这个桑皮纸上写，黑和白的反差比较小，这就给我们视觉上带来一个缓冲，也就是说，我不会感觉到我的字在这张纸上是很突兀的。墨色处在一种很自然的状态中，我觉得这个是桑皮纸所能够发挥的效果。

我看这次画展当中有很多作品采取了类似于书法的技法表现。用单纯的浓墨或者是用干一些的淡墨勾勒或蹭擦出来，而不是用很多色彩的作品，我觉得效果反而挺好。但是又发现，有些像壁画一样的作品，画在桑皮纸上效果也非常好，因为这种纸它不太吃墨，不太吃水，这个颜色能够托得起来，不像安徽宣纸，墨、色一下子下去以后，你原来那种鲜亮的墨色一下子变得灰暗了，这是宣纸的缺点。这个在我们桑皮纸上反而不是缺点，而是优点，它能够把色彩还原出来。这对于那些介于工笔重彩和色粉画之间的画法，或者类似于敦煌壁画的那种效果，能较好地体现出来，而安徽宣纸就不行。所以，我在想，这次展览中有几幅画，有点像画在水彩纸上的感觉，或者像画在西洋水粉纸上的感觉。我觉得，新疆地区

处在一个自古以来东西文化交汇的地点，它具有跟纯粹的中原文化不一样的文化，它是带有一定西域色彩的文化。所以，我们在用桑皮纸画画的时候呢，我们不要去追求中原那些文人已经养成的绘画习惯，我们要弘扬的是这个特殊的地区所能反映出来的一种绘画风格，发挥这里特有的绘画技艺。这种技艺可能和我们现在知道的西方的水彩画、水粉画有一些关系，可以吸收一定的水彩和水粉的技法，同时我们这个墨的勾线，墨的蹭擦之法又是很独特的，是我们中国传统的一些技法，值得继承与弘扬。也就是说，我们应该研究怎么把自古流传下来的一些技法，适当的利用桑皮纸的特性，将一些水彩画、水粉画或其他的技法融合进去，形成有特色的创作手法。这样，既能比较突出地显示出桑皮纸的优势，同时也能够显示出这个区域的绘画艺术特点风格。

杂

文